教育部人文社会科学重点研究基地
中山大学中国非物质文化遗产研究中心成果

非物质文化遗产丛书（粤剧申遗十周年系列）

宋俊华 ◎ 主编

粤剧唱腔音乐形态研究

孔庆夫 ◎ 著

·广州·

版权所有　翻印必究

图书在版编目（CIP）数据

粤剧唱腔音乐形态研究/孔庆夫著．—广州：中山大学出版社，2020.12
（非物质文化遗产丛书/宋俊华主编）
ISBN 978-7-306-06712-8

Ⅰ.①粤… Ⅱ.①孔… Ⅲ.①粤剧—唱腔—研究 Ⅳ.①J617.565.3

中国版本图书馆 CIP 数据核字（2019）第 216004 号

Yueju Changqiang Yinyue Xingtai Yanjiu

出 版 人：王天琪
策划编辑：王延红
责任编辑：王延红
封面设计：曾　斌
责任校对：卢思敏　邱紫妍
责任技编：何雅涛
出版发行：中山大学出版社
电　　话：编辑部 020-84111946，84113349，84111997，84110779，84110776
　　　　　发行部 020-84111998，84111981，84111160
地　　址：广州市新港西路 135 号
邮　　编：510275　传　　真：020-84036565
网　　址：http：//www.zsup.com.cn　E-mail：zdcbs@mail.sysu.edu.cn
印 刷 者：广东虎彩云印刷有限公司
规　　格：787mm×1092mm　1/16　35.125 印张　668 千字
版次印次：2020 年 12 月第 1 版　2020 年 12 月第 1 次印刷
定　　价：88.00 元

如发现本书因印装质量影响阅读，请与出版社发行部联系调换

本书为：

广州市文化广电旅游局"2019年'文化和自然遗产日'非遗宣传展示主场活动"项目资助成果

同时为：

国家社科基金重大项目"非遗代表性项目名录和代表性传承人制度改进设计研究"（17ZDA168）

国家民族事务委员会民族研究项目"粤剧海外传播与海外粤籍华侨中华民族共同体意识研究"（2021GMC035）

广东省哲学社会科学规划项目"粤剧曲体结构及其声腔形态研究"（GD20LN21）

广东省高等教育教学改革项目"粤剧传统文化融入岭南高校思政教育课程体系建设的实践路径研究"

广东省教育科学规划项目（党史学习教育研究专项）"粤剧红色文化传承与铸牢粤港澳大湾区青少年中华民族共同体意识研究"（2021DSYJ002）

广东省2020年度课程思政建设改革"示范课堂"项目"粤剧经典唱段赏析与实践"

广州市哲学社会科学规划项目"粤剧唱腔音乐形态研究"（2019GZB08）

中山大学"音乐理论教学团队建设"项目（教务〔2020〕72号）

阶段性研究成果

非物质文化遗产保护研究的学科独立（代序）

21世纪初联合国教科文组织全面开展的全球性非物质文化遗产保护，对传统文化和学术生态都产生了重大影响。一方面，国家的、族群的、地区的、社区的传统文化正在以新的符号形态被人们所认知、重塑，许多人们习以为常的传统生产和生活技能、经验、知识、习俗和仪式等正在被一种新的概念符号——"非物质文化遗产"所统称，与1972年联合国教科文组织所启动的物质遗产保护相呼应，"文化遗产"正成为新世纪的一个主流词语，"遗产时代"已经正式开启。另一方面，与传统文化一样，学术生态也在经历一个重塑的过程，从"文化遗产""非物质文化遗产"保护视角开展的学术研究和学科建设正在兴起，关于人类生产和生活技能、经验、知识、习俗和仪式的某一侧面、某一领域特殊性的传统研究和传统学科，正在以一种新的面貌进入人们的视野。

从认识论来看，人类对事物的认识要经历从整体到部分再到整体不断循环递进的过程。"非物质文化遗产学"在21世纪的兴起，正是人类学术研究和学科建设从关注"特殊性"部分到关注"普遍性"整体转变的一个体现。非物质文化遗产所涵盖的对象如民间文学、传统戏剧、传统音乐、传统美术、传统技艺、传统曲艺、传统体育、游艺和杂技、传统医药、民俗等，曾经被作为文学、戏剧学、音乐学、美术学、工艺学、曲艺学、体育学、医学、民俗学以及人类学、民族学、历史学等学科的特殊对象，也是这些学科之所以独立的基础。"非物质文化遗产学"的提出，正在改变这些传统学科的现有格局，推动人们关注这些学科对象背后的一些普遍性问题，即这些学科对象所指的传统文化是如何被当下特定国家、族群、地区、社区、群体乃至个人视为其文化遗产的，如何传承和传播的，以及如何保护和发展的。对这些问题的解决，不是依靠一个短期的社会运动所能完成的，而是需要一个长期、持续的理论研究和科学实践才能实现。这就是非物质文化遗产学之所以兴起、发展的一个主要原因。

联合国教科文组织的《保护非物质文化遗产公约》把非物质文化遗产的保护界

定为"采取各种措施，确保非物质文化遗产生命力"，保护措施包括"确认、立档、研究、保存、保护、宣传、弘扬、传承（特别是通过正规和非正规教育）和振兴"。可见，让非物质文化遗产"活着"，是非物质文化遗产保护的核心所在，所有保护措施都要围绕这个核心来实施。在过去十多年间，联合国教科文组织和我国政府在非物质文化遗产保护中所采取的措施，主要可分为两类：一类是宣传性措施，如确认、研究、宣传、弘扬等，主要以评审、公布各种非物质文化遗产名录为代表，如"人类非物质文化遗产代表作名录""急需保护的非物质文化遗产名录""非物质文化遗产优秀实践名册""国家级非物质文化遗产代表性项目名录""国家级非物质文化遗产项目代表性传承人名录"等。另一类是行动性措施，如立档、保存、传承、振兴等，主要以开展普查，建立档案馆、数据库、传习所，开展传承教育、生产实践等为代表；在中国集中表现为"抢救性保护""生产性保护""整体性保护"等实践探索。无论是对非物质文化遗产生命力的理解，还是对非物质文化遗产保护宣传性措施、行动性措施的执行，都要以学科建设为基础。传统学科如文学、戏剧学、音乐学等主要研究非物质文化遗产的对象是什么、有什么发展规律等问题，而对非物质文化遗产生命力是什么、如何保护等问题却关注较少。后两个问题正是非物质文化遗产学要解决的问题，也是非物质文化遗产保护从宣传性措施向行动性措施转换的重要基础。一言概之，传统学科重在"解释世界"，非物质文化遗产学不仅要"解释世界"，而且要试图"保护世界"。

无论是解释这个非物质文化遗产所构成的"世界"，还是要保护它，我们都要面对许多新的问题。如非物质文化遗产保护工作要求的统一性与非物质文化遗产客观存在的多样性的关系问题：一方面，非物质文化遗产是在具体的社区、群体和个体的生产、生活实践中形成并传承的活态文化传统，社区、群体和个体及其生产、生活实践的差异性，自然造成了非物质文化遗产的多样性存在。非物质文化遗产保护就是要承认每种具体非物质文化遗产存在的合法性，并为其多样性存在提供保护。另一方面，非物质文化遗产保护的概念和规则，要求在多样性存在的非物质文化遗产中建立一种统一性或普遍性，而这对非物质文化遗产的多样性存在造成新的干预和规范。这类问题是非物质文化遗产保护中的一个本体性问题，也是只有非物质文化遗产学才能直接面对的问题。又如，非物质文化遗产的"本真性"问题，也是在非物质文化遗产保护中不断被凸显出来的问题。外来访问者往往比本地所有者更加关心这个问题。对外来访问者而言，认识、研究和保护一个特定社区、群体或个人的非物质文化遗产，不能离开"本真性"标准，他们中有些人甚至固执地认为这个"本真性"标准是绝对的、静止的，是不能改变的。事实上，特定社区、群体或个人对其日常生产、生活中从事的非物质文化遗产实践，往往是以能否满足其即

时的生产和生活需要为衡量准则的，所以，在他们眼中，非物质文化遗产若能够满足他们即时的生产和生活需要，就有本真性，否则，就没有本真性，绝对的、静止的非物质文化遗产本真性是不存在的。那么，非物质文化遗产保护如何协调外来访问者与本地所有者关于"本真性"认识的不同，建立一个涵盖外来访问者与本地所有者共同认可的"本真性"，也是只有非物质文化遗产学才能真正回答的问题。再如，非物质文化遗产保护中的"抢救性保护""生产性保护""整体性保护"等实践探索，要真正转变为一种普遍性的范式和理论，也只有通过非物质文化遗产学才能实现。此外，非物质文化遗产保护对国家和地区来说，往往与国家和地区的政治、经济和文化发展战略等相联系，这方面的深入和系统研究，也有赖于非物质文化遗产学的发展。

正是基于对非物质文化遗产保护形势与问题的科学认识，基于对传统学科转型和非物质文化遗产学科独立的准确判断，中山大学中国非物质文化遗产研究中心近十五年来，一直致力于非物质文化遗产保护研究和学科理论建设工作。我们除了每年编撰出版《中国非物质文化遗产保护发展报告》（蓝皮书）外，还陆续编撰出版了"岭南濒危剧种研究丛书""中国非物质文化遗产研究丛书"等，这次出版的"非物质文化遗产保护丛书"是上述丛书的延续。我们将按照非物质文化遗产保护理论、非物质文化遗产保护案例、非物质文化遗产保护学术交流等专题进行编撰出版，在推动我国非物质文化遗产学科建设的同时，为弘扬中华民族传统优秀文化、促进我国非物质文化遗产的传承发展提供学术支持。

<p style="text-align:right">宋俊华
中山大学中国非物质文化遗产研究中心
2018 年 2 月 10 日</p>

序　言

我们在对粤剧进行非物质文化遗产（下称"非遗"）的保护、传承与发展时，要保护些什么？要传承些什么？又要发展些什么？

粤剧作为"以歌舞演故事"（王国维语）的传统戏剧，其自身的美学精髓、情节布局、矛盾发展以及观演者审美心理的满足等，都需要通过具体的曲体唱段和不同的唱腔音乐来表达和实现。而粤剧唱腔又是可以同时演唱曲牌腔、梆子腔、二黄腔和粤地说唱腔的多曲体音乐结构。如此一来，非遗语境下的粤剧保护、传承和发展，就需要以粤剧唱腔音乐为首要对象，研究、厘清并保护粤剧曲牌、粤剧梆子、粤剧正线二黄、粤剧反线二黄、粤剧乙反二黄、粤剧南音、粤剧木鱼、粤剧龙舟等多曲体唱腔音乐的调式形态、板式形态、腔式形态、曲牌形态等内部本体形态。

除此之外，由于粤剧同时拥有联合国教科文组织"人类非物质文化遗产代表作"和我国第一批"国家级非物质文化遗产代表性项目名录"（类别：传统戏剧；序号180；编号Ⅳ-36）的双重身份，因此，在研究、厘清粤剧唱腔音乐"内部本体形态"的基础上，还需要从非遗原生态、本生态、衍生态的学理角度出发，进一步研究、厘清粤剧多曲体唱腔音乐在粤剧非遗保护中，其"本生态"与传承和保护之间的关系、其"衍生态"与传播和创新之间的关系以及相关问题等。

鉴于此，本书主要从七个方面展开。

其一，粤剧唱腔音乐的多曲体调式形态研究。粤剧唱腔中不同的曲体具有各自不同的调式形态。如粤剧梆子不同于南北线梆子（豫剧、秦腔）生旦共腔的调式结构，其实现了宫徵交替的生旦分腔，并实现了"一枒三枝"的分喉；"分腔"后的生腔、旦腔和"分喉"后的大喉、平喉、子喉等形成了不同的调式形态。粤剧正线二黄在词格结构上，可分为段体和句体两类：段体类多为徵起→宫落（两段体）、徵起→宫过→商收（三段体）和独立宫调三类调式结构；句体类多为交替型宫调式和交替型徵调式两类调式结构。粤剧反线二黄多为独立宫调和交替宫调两类调式结构。粤剧乙反二黄在词格结构上，也可分为段体和句体两大类：段体类多为合起→

上收（两段体）与合起→上过→上收（三段体）两类调式结构；句体类多为合为君与上为君两类调式结构。粤剧乙凡中立音调式虽然会用到与北线梆子（秦腔）苦音一致的$\downarrow7$ $\uparrow4$两个中立音，并形成了与北线梆子苦音调式一致的音列；但与苦音调式中$\downarrow7$ $\uparrow4$两音不具有调式决定功能、只作为中立音存在不同，粤剧乙凡中立音调式中的乙凡（$\downarrow7$ $\uparrow4$）两音则作为骨干音存在，且具有调式决定功能，并以其特有的乙凡纯五度结构锁定了粤剧苦喉腔的音乐特征。粤剧南音在词格结构上多由起式段、正文段、收式段三部分组成，且收式段多为正文段调式结构的整体重复，极少改变。粤剧木鱼、粤剧龙舟在调式结构上均以 C 宫为主，极少改变，且极少旋宫。

其二，粤剧唱腔音乐的多曲体板式形态研究。粤剧唱腔中不同的曲体具有各自不同的板式形态。如粤剧梆子具有慢板单套、嵌入式曲体结构、前后联套布局三大显著特点。粤剧正线二黄具有独板单套、前后联套、本体联套三大显著特点。粤剧反线二黄无原生反二黄（汉剧）惯用的导板与回龙结构，多以慢板单套贯穿唱段，极少例外。粤剧乙反二黄则有慢板单套、五类常规性联套、"同起板，异收板"联套三大显著特点。粤剧南音在板式上多以慢板单套为主，中板单套为辅。粤剧木鱼、粤剧龙舟在板式上则多为散板结构，极少改变。

其三，粤剧唱腔音乐的多曲体腔式形态研究。粤剧唱腔中不同的曲体具有各自不同的腔式形态。如粤剧梆子多为板、眼双起与梆眼起腔的腔式结构，较少使用三腔式，且少插句、少衬词句，也较少换板。粤剧正线二黄多以板起、散起、梆眼起基础上的两腔式为主，单腔式为辅，兼用三腔式的腔式结构，且较少采用拖腔。粤剧反线二黄多以板起、梆眼起基础上的两腔式为主，单腔式为辅，极少采用三腔式的腔式结构，且较少采用拖腔。粤剧乙反二黄多以板起、梆眼起基础上的两腔式、单腔式为主，且较少采用三腔式的腔式结构。粤剧南音多为板起、眼起、梆眼起与单腔式、两腔式、三腔式综合使用的腔式结构。粤剧木鱼、粤剧龙舟多为散起单腔式结构，极少改变。

其四，粤剧唱腔音乐的曲牌形态研究。笔者认为 20 字两阕四句结构为古曲【雁儿落】曲牌的初始形态；三阕七句结构为古曲【寄生草】曲牌的初始形态；42 字四阕八句词格+七声宫调式结构为古曲【小桃红】曲牌的初始形态。而粤剧唱腔中的【雁儿落】【寄生草】和【小桃红】的音乐形态，与上述三支古曲曲牌的初始形态完全不同，且差异巨大。因此，可以断定两者之间虽共有同一牌名，但属于异宗另一体关系。

而从粤剧唱腔音乐的曲牌构成来看，大抵来源于五个方面：对传统文人、民间、宗教、宫廷音乐曲牌的传承，对非粤地传统器乐曲牌的移植，对粤地传统器乐

曲牌的变体，对外来异质音乐和粤地说唱音乐的吸收，对粤剧先贤音乐作品的坚守与运用。如此一来，在粤剧唱段中就形成了源头多元、风格各异、情绪多样的曲牌组合。

其五，"原生态"与非遗理论的假定性认识。笔者认为"原生态"只是一种非遗学理上的假定性认识；对非遗对象所做的原汁原味的设问，是一个没有答案的设问；而相关学科定义"原生态"的逻辑起点，也缺乏充足证据。

其六，"本生态"与粤剧唱腔音乐的传承和保护。"本生态"是非遗对象流变过程中相对稳定的东西与流变的时空环境相结合时所呈现出的综合性状态。非遗对象流变到每一个时间节点上，都会与同样流变到该时间节点的"时空环境"相结合，而这种结合所呈现的综合性状态，就是该非遗对象在该时间节点上的"本生态"。

具体到粤剧来看，其唱腔音乐的"本生态"是同时容纳和涵盖了曲牌、梆子、正线二黄、反线二黄、乙反二黄、粤地说唱（南音、木鱼、龙舟等）以及港台流行歌曲、海外电影插曲等各种曲体的综合性状态。对粤剧唱腔音乐"本生态"的保护和传承，需要且一定要保护粤剧曲牌、粤剧梆子、粤剧正线二黄、粤剧反线二黄、粤剧乙反二黄、粤剧南音、粤剧木鱼、粤剧龙舟等多曲体唱腔的调式形态、板式形态、腔式形态、曲牌形态、词格形态、腔格形态、韵格形态等各类"本生态"。

其七，"衍生态"与粤剧唱腔音乐的传播和创新。粤剧唱腔音乐在当代的发展过程中（特别是在2000年以后），呈现了淡梆黄化、非粤语演唱、采用和声创腔手法等"衍生态"。这三类"衍生态"的出现，既表明了粤剧唱腔音乐历时以来的开放性、兼容性和吸收性特征，同时也是粤剧唱腔音乐在传播、创新、发展等方面的有益尝试和探索。

总体而言，粤剧艺术的美学精髓需要通过具体的唱段、唱腔和多曲体结构的音乐元素来表达和实现。非遗保护语境下的粤剧唱腔音乐研究，对粤剧艺术的过去、现在和未来的保护、传承和发展而言，都具有重要意义。

目　　录

绪　论　／1

第一章　粤剧唱腔音乐调式形态

第一节　原生梆子调式结构与粤剧梆子调式衍生　／15
第二节　原生二黄调式结构与粤剧正线二黄调式衍生　／35
第三节　原生反二黄调式结构与粤剧反线二黄调式衍生　／62
第四节　粤剧乙反二黄调式结构、欢苦音与乙凡音中立结构及调式
　　　　变体　／98
小　结　／127

第二章　粤剧唱腔音乐板式形态

第一节　对现有戏曲板式定义、分类及公认套式的思辨　／130
第二节　原生梆子板式结构与粤剧梆子板式衍生　／148
第三节　原生二黄、反二黄板式结构与粤剧正线二黄、反线二黄板式
　　　　衍生　／202
第四节　粤剧乙反二黄板式结构　／262
小　结　／272

第三章　粤剧唱腔音乐腔式形态

第一节　戏曲腔式的结构、类别及运用　／276
第二节　原生梆子腔式形态与粤剧梆子腔式衍生　／283
第三节　原生二黄腔式形态与粤剧正线二黄腔式衍生　／303
第四节　原生反二黄腔式形态、粤剧反线二黄腔式衍生与乙反二黄腔式
　　　　结构　／311
第五节　粤剧唱段中粤地说唱的腔式形态　／322
小　结　／333

第四章　粤剧唱腔音乐曲牌形态及粤地说唱音乐形态

第一节　泛指性曲牌、专指性曲牌与粤剧唱段中的曲牌　/ 335
第二节　"同宗又一体"与"异宗另一体"粤剧唱腔曲牌　/ 340
第三节　粤剧唱腔曲牌的传承、移植、变体、吸收与坚守　/ 364
第四节　粤地说唱的音乐形态　/ 413
小　结　/ 443

第五章　非物质文化遗产保护语境下对粤剧唱腔音乐的"生态"思考

第一节　原生态：非物质文化遗产保护中的"假定性认识"　/ 446
第二节　本生态：粤剧唱腔音乐的保护与传承　/ 451
第三节　衍生态：粤剧唱腔音乐的三种发展倾向　/ 457
小　结　/ 490

结　论　/ 492

参考文献　/ 495

附录一：本书采用的187首粤剧唱段中的251支曲牌与550个选段　/ 508

附录二：乐府三百三十五章　/ 544

后　记　/ 547

绪　　论

一、选题原因及目的

(一) 选题原因

为什么选择粤剧唱腔音乐形态作为研究对象？缘起有三：

其一，基于笔者的学缘背景。

由于笔者本科、硕士均毕业于武汉音乐学院，具有较好的音乐理论基础；攻读博士期间跟随导师宋俊华教授，进行了戏曲学相关理论的学习；专业方向为非物质文化遗产学，因此，在导师的指导下，笔者将音乐学、戏曲学、非遗学三个学科的理论知识相结合，选择了既是唱腔音乐，又是地方剧种，还是非物质文化遗产保护对象的粤剧，对其唱腔音乐形态进行相关研究，确定了音乐—戏曲—非遗三位一体的粤剧唱腔音乐研究对象。

其二，从学理上揭示粤剧唱腔音乐形态的初衷。

什么是粤剧唱腔音乐？它有什么特征？其形态是什么？该如何解析？又该如何从学理上阐释？从学理上看，粤剧唱腔音乐不是一个空洞的概念，每一段唱腔音乐都必然包括音乐本体的调式形态、板式形态、腔式形态、曲牌形态、曲体形态、词格形态、腔格形态、调值形态等内部本体形态，同时也必然包括能够形成该内部本体形态的粤地地理环境、粤剧发展沿革、粤地民众心态和粤语语言特点等外部形态。只有将粤剧唱腔音乐的内部本体形态与外部形态进行研究，才能够从整体上把握粤剧唱腔音乐的历史源流、词曲结构、行腔特点、现存形态等。因此，本书旨在从学理上研究和揭示粤剧唱腔音乐中的粤剧梆子、粤剧二黄、粤剧反二黄、粤剧乙反二黄、粤剧曲牌、粤剧南音、粤剧龙舟、粤剧木鱼等多曲体结构的调式形态、板式形态、腔式形态、曲牌形态、词格形态、腔格形态、韵格形态等"内部本体形态"。

其三，促进粤剧保护、传承和发展的初衷。

粤剧虽是岭南地方剧种，但其在唱腔上以"梆黄"为主。如欧阳予倩认为：粤剧——广东戏，是属于二黄、西皮系统的，也就是南北路系统的一种大型的地方戏。它和汉剧、京戏、湘戏、桂戏同出一源。尽管它不断地吸收了许多广东民间曲调和外省的多种乐曲，它的基本曲调是二黄和西皮。① 如此一来，粤剧作为梆黄系唱腔的地方剧种，在具备了自身"粤性"特点的同时，其与传统梆黄唱腔存在哪些共同点？有哪些区别？发生了哪些衍变？而衍变后的粤剧梆子、粤剧二黄等唱腔，又是否已经形成了具有规律性的词曲结构、行腔特点或音乐范式？……本书旨在从学术上思考和回答这些问题，并致力于推动作为联合国教科文组织"人类非物质文化遗产代表作"和入选中国国家级"非物质文化遗产代表性项目名录"（传统戏剧类）的粤剧，在剧种文化上的保护、传承和可持续性发展。

从地域文化上看，粤剧是岭南最大和最具代表性的地方剧种，广泛流行于珠江三角洲及粤西、桂东，还有香港、澳门等岭南地区，且在新加坡、马来西亚等东南亚地区以及北美、欧洲、澳洲等的粤籍华人华侨聚居区等，常年都有粤剧演出活动。粤剧是中国最早走向世界的地方剧种，可以说，凡有海水的地方就有粤人，凡有粤人的地方就有粤剧。② 粤剧不仅在岭南地区、在国内具有重要的影响力，而且在海外的影响力也同样巨大，它是中国地域文化乃至中国传统文化在世界范围的代表性对象之一。因此，本书致力于粤剧在岭南地域文化中的传承、保护与创新，并致力于扩大以粤剧文化为代表的岭南地域文化在国内及海外的传播。2018年10月24日，习近平总书记在广东考察时亲临粤剧艺术博物馆，并希望把粤剧传承好、发扬好。

（二）选题目的

基于粤剧具有地方剧种和非物质文化遗产代表作的双重身份，本选题的目的也对应有二：

其一，从地方剧种戏曲唱腔传播与流变的角度，比较研究梆子（秦腔、豫剧）与粤剧梆子，二黄、反二黄（汉剧、京剧）与粤剧正线二黄、粤剧反线二黄、粤剧乙反二黄，粤地说唱（南音、龙舟、木鱼）与粤剧中的粤地说唱（粤剧南音、粤剧龙舟、粤剧木鱼）等各种曲体的调式形态、板式形态、腔式形态、曲牌形态及其他专属性唱腔的形式、内容和结构等，厘清粤剧多曲体唱腔音乐的"内部本体形态"问题。

其二，从"非遗"保护、传承、传播与创新的角度，在粤剧唱腔音乐内部本体

① 欧阳予倩：《谈粤剧》，见《一得余抄》，作家出版社1959年版，第245页。
② 《经典中国》编辑部：《广东》，中国旅游出版社2015年版，第46页。

形态研究的基础上，总结其"本生性"规律，并论证出具有固定范式的多曲体粤剧唱腔音乐的各类调式形态、板式形态、腔式形态和曲牌形态等，为粤剧唱腔音乐的代际传承提供移步不换形的内容、形式、结构和范式，以促进粤剧唱腔音乐的传承与保护，保持其"粤味"及"粤性"传统。此外，进一步探究其"衍生性"规律，为粤剧唱腔音乐的外延传播、群体接受、社会普及等，总结可资借鉴的衍生性音乐形式、发展趋势和相关建议等，促进粤剧唱腔音乐的传播与创新。

二、对本书行文的几点解释

对本书的行文，有三点解释：

其一，由于本书主要研究粤剧唱腔的音乐形态，因此主要集中在对粤剧唱段中各种唱腔曲体的核心音乐结构——调式形态、板式形态、腔式形态、曲牌形态、词格形态、腔格形态、调值形态等方面的分析。对于粤剧剧本、舞台等粤剧艺术的其他方面，虽会有涉及，但不着重强调。

其二，基于粤剧是属于梆黄系唱腔的地方剧种，以及粤剧的形成、发展过程与外江戏入粤所存在的密切关系等，本书行文中将秦腔、河北梆子、山西梆子、河南梆子（豫剧）等梆子唱腔和汉剧、京剧中的二黄、反二黄等二黄唱腔，与粤剧唱段中的粤剧梆子、粤剧正线二黄、粤剧反线二黄、粤剧乙反二黄等唱腔，分别对举做比较研究。对举逻辑如下：

基于目前学术界公认的梆子腔起源于山、陕，并有北线梆子和南线梆子之分，即：秦岭、蒲州以北和太行山东西两侧的梆子腔，即各路秦腔、各路晋剧、河北梆子属于北线梆子。豫、鲁两省的梆子腔，即豫剧、山东梆子属于南线梆子。[①] 本书将秦腔、山西梆子、河北梆子等作为北线梆子的主要参考，将豫剧作为"南线梆子"的主要参考，并将北线梆子和南线梆子设为"原生梆子"，将粤剧唱段中的粤剧梆子设为"衍生梆子"。从原生和衍生两个角度，对原生梆子（秦腔、山西梆子、河北梆子、豫剧）和衍生梆子（粤剧梆子）分别做调式形态、板式形态、腔式形态、词格形态、腔格形态等方面的比较研究。

另外，基于目前学术界对二黄腔起源地的四种说法——起源于鄂东北的黄陂、黄冈，起源于安徽安庆，起源于江西江右，起源于陕西西安等，本书结合清中晚期"外江班"入粤的相关情况、清中晚期汉剧进京对京剧唱腔形成所发挥的巨大贡献、现京剧唱腔中北京话湖广音的二黄唱腔特点、现京剧唱段中所使用的大量汉剧二黄唱腔以及汉剧入粤后所形成的广东汉剧等相关背景，将二黄腔的起源地设定在鄂东

① 刘正维：《20世纪戏曲音乐发展多视角研究》，中央音乐学院出版社2004年版，第377页。

北的黄陂、黄冈，并继而将汉剧二黄（包括部分源于汉剧二黄的京剧二黄）设为原生二黄，将粤剧唱段中的粤剧二黄设为"衍生二黄"。从原生和衍生两个角度，对原生二黄、原生反二黄（汉剧二黄、京剧二黄）和粤剧衍生正线二黄、反线二黄、乙反二黄（粤剧二黄）分别做调式形态、板式形态、腔式形态、词格形态、腔格形态等方面的比较研究。

其三，对于本书中唱段谱例的选择，大抵遵照以下两个原则：

一是选择自清末民初到当代最具有代表性且复排上演次数较多的粤剧剧目唱谱。如清末民初的《伯牙碎琴》；20世纪30年代的《王昭君》《杨贵妃》《西施》等；40年代的《刁蛮公主憨驸马》等；新中国成立后五六十年代的《搜书院》《关汉卿》《朱弁回朝》《李香君》等以及同一时期（1957—1961年）香港凤鸣剧团的《牡丹亭·惊梦》《帝女花》《紫钗记》《西楼错梦》等；80年代的《百花公主》《风雪夜归人》《梦断香销四十年》《白蛇传》等；90年代的《睿王与庄妃》《范蠡献西施》《唐宫香梦证前盟》等；2002年的《花月影》以及在2006年粤剧被列入第一批国家级非物质文化遗产代表性项目名录之后，近年新创作的《孙中山与宋庆龄》《梦·红船》《白蛇传·情》等，全书累计参考了200余部粤剧中的5000余支唱段的谱例。

二是选择代表性粤剧剧目中的代表性唱段，且多为由粤剧名家演唱、流传较广的唱谱。如本书行文主要采用了薛觉先、马师曾、红线女、罗品超、陈笑风、曾三多、任剑辉、白雪仙、曹秀琴、吴国华、冯刚毅、郑秋怡、倪惠英、罗伟华、欧凯明、苏春梅、姚志强、蒋文瑞、曾小敏等粤剧名家所唱的《柴房自叹》《步月抒怀》《焚香记之打神》《再进沈园》《沈园题壁》《几度悔情怪》《晴雯补裘》《昭君投崖》《草桥惊梦》《灵台夜访》《难忘紫玉钗》《楼台泣别》《秋江哭别》《啼笑姻缘·送别》《刁蛮公主·洞房受气》《朱弁回朝·送别》《刁蛮公主·过门受辱》《倩女奇缘·财色诱惑》《倩女奇缘·幽魂诉情》《倩女奇缘·人鬼结缘》《倩女奇缘·夜半琴声》《烽烟遗恨·陈圆圆》《神女会襄王·初会》《神女会襄王·梦合》《魂断蓝桥·定情》《魂断蓝桥·梦会》《朱弁回朝·招魂》《紫钗记·灯街拾翠》《紫钗记·阳关折柳》《紫钗记·花前遇侠》《紫钗记·剑合钗圆》《牡丹亭·游园惊梦》《牡丹亭·人鬼恋》《啼笑姻缘·定情》《鸳鸯泪洒莫愁湖·游园》《鸳鸯泪洒莫愁湖·倾诉》《窦娥冤·六月飞霜》《蝴蝶夫人·临歧惜别》《蝴蝶夫人·燕侣重逢》等700余份名段的代表性唱谱。

总体来看，本书所参考的200余部粤剧、5000余支唱段、700余份名家名段代表性唱谱等，包含了民国至当代粤剧舞台上绝大多数的著名曲目、常演剧目、经典唱段等，具有典型性和代表性。

三、研究现状

从国内外粤剧研究现状来看，大抵以粤剧史的研究为最多，以粤剧剧本的研究为次多，以粤剧舞台表演的研究为较少，以粤剧唱腔音乐的研究为最少。

（一）粤剧史的研究最多

粤剧史的研究以麦啸霞的《广东戏剧史略》（广州市戏曲改革委员会/1983）和欧阳予倩的《谈粤剧》（作家出版社/1959）为重要代表。此外，还有由陈非侬（香港）口述，沈吉诚和余慕云编辑，伍荣仲和陈泽蕾重编的《粤剧六十年》（香港中文大学出版社/2007）；赖伯疆、黄镜明合著的《粤剧史》（中国戏剧出版社/1988）；龚伯洪的《粤剧》（广东人民出版社/2004）；蔡孝本的《粤剧》（中国文联出版社/2008）；王馗的《粤剧》（浙江人民出版社/2012）等，都对粤剧史做了详细的梳理和论述。粤剧史是粤剧研究的首要方向。

（二）粤剧剧本的研究次多

粤剧剧本的研究以广东戏曲改革委员会编著的《粤剧传统剧目丛刊（第1—10辑）》（广东人民出版社/1956）和中国戏剧家协会广东分会、广东省文化局戏曲研究室编著的《粤剧现存剧本编目》（内部资料/1962）为重要代表。此外，还有广州振兴粤剧基金会编著的《广州粤剧剧本选（第1—3辑）》（广州出版社/1993）；广东省繁荣粤剧基金会编著的《粤剧折子戏选》（羊城晚报出版社/2011）等，都是粤剧剧本研究的重要成果及后续研究的重要参照，粤剧剧本是粤剧研究的次要方向。

（三）粤剧舞台表演的研究较少

粤剧舞台表演是粤剧研究的辅助方向。如李计筹的《粤剧的历史应从唱梆子算起：对于粤剧形成的新见解》（《江西社会科学》2006年第1期）一文，从粤剧梆子唱腔的角度论述了粤剧的起源问题，认为粤剧应起源于粤剧演唱梆子的时期，该论述有一定的道理。蒋书红的《论粤剧的危机与粤剧语言艺术的创新》（《文化遗产》2010年第7期）一文详细论述了粤剧演唱的语言问题，并提出了粤剧能否用普通话演唱的构想，颇具新意。此外，还有荣鸿曾（香港）的《论声调在粤剧音乐创作中的功能》（《广州音乐学院学报》1983年第1期），荣鸿曾、陈应时合著的《论粤剧唱腔中的衬字》[《音乐艺术》（上海音乐学院学报）1984年第3期]等多篇学术论文。

（四）粤剧唱腔音乐的研究最少

相对于前三类研究而言，对粤剧唱腔音乐进行系统性研究的学者不多，学术研

究成果也最少。经统计，1988—2017年的30年间，已公开发表的有关"粤剧唱腔音乐"研究的学术论文较少，不到20篇，其中以李雁和黄锦培的论文为主要代表。

李雁在1988—2004年的17年间共在《星海音乐学院学报》上发表了8篇有关"粤剧音乐本体"的学术论文，分别是《粤剧梆黄的"主导动机"》（1988年第2期）、《粤剧音乐随谈》（1991年第Z1期）、《梆簧旋律中的分解和弦刍议》（1991年第C2期）、《"河调"者何？》（1993年第Z1期）、《传统艺术技巧在粤剧声腔中的继承与发扬》（1993年第C2期）、《粤剧音乐的调式调性》（1995年第Z1期）、《"乙凡"琐谈》（2001年第1期）和《从自然旋律到板腔旋律》（2004年第1期）等。该系列文章论述了"粤剧唱腔音乐"的音乐动机问题、梆黄旋律的和弦分解问题、河调（粤地说唱）的音乐特征问题、粤剧音乐的调式问题、粤剧音乐的乙凡中立音问题、粤剧音乐的旋律走向问题等，具有较高的学术价值。但限于文章篇幅及时代的局限性，上述论文并未研究粤剧唱腔音乐的调式衍生、板式连接、腔式分布、曲牌构成等核心问题。

此外，黄锦培于1989—1992年在《星海音乐学院学报》共发表了9篇文章，其中有5篇文章涉及粤剧唱腔音乐的研究，分别是《秦腔的哭音与广东音乐的乙凡线》（1989年第2期）、《粤剧的梆子二黄与京剧的西皮二黄》（1990年第1期）、《粤剧的梆子二黄与京剧的西皮二黄（续一）》（1990年第2期）、《粤剧的梆子二黄与京剧的西皮二黄（续二）》（1990年第3期）和《粤剧的梆子二黄与京剧的西皮二黄（续完）》（1990年第4期）。该系列论文着重论述了粤剧唱腔音乐中的梆子音乐、二黄音乐、粤剧乙反中立音的相关问题，具有较高的学术价值，但同样没有提及粤剧唱腔音乐核心的调式形态、板式形态、腔式形态、曲牌形态等相关问题。

总体而言，有关粤剧唱腔音乐的研究，开展最晚，基础最薄，成果最少，也最急需。

四、研究资料来源

本书行文所用资料十分琐碎，且体量较大。总体来看，有九大类来源。

（一）古籍类资料

1. 明、清、民国时期的方志、族谱、家谱等中的零散戏曲资料

本书采用了以明代嘉靖《广东通志》卷二十《风俗》（嘉靖三十七年刻本/1558）、万历《南昌府志》卷三《风俗》、崇祯《清江县志》卷一《舆地·风俗》；道光《佛山忠义乡志》卷五《风俗》、咸丰《顺德县志》卷二《祠记》、同治《南海县志》卷二十五《杂录上》（同治十一年刻本/1873）、光绪《广州府志》卷一六〇《杂录》（光绪五年刊本/1879）、光绪《南海吉利下桥关树穗堂家谱》之《世臆

堂条例》、宣统《南海县志》卷二十六（宣统三年刻本/1911）；民国番禺县《芳村谢氏族谱》（民国五年排印版/1916）、《龙门县志》卷五《县民志·风俗》（民国二十五年羊城汉元楼铅印本/1936）、番禺县《芳村谢氏族谱》（民国五年排印版/1916）等为代表的方志、族谱资料。除此之外，还参考了（江西）南昌府志、清江县志；（河南）上蔡县志、洛阳县志、舞阳县志、辉县志、杞县志；（山西）朔州志、赵城县志、定襄县补志；（河北）邯郸曲周县志、行唐县新志；（福建）龙游县志；（湖北）郧西县志；（广东）广州府志、潮州府志、罗城县志、顺德县志、佛山忠义乡志、新会县志、顺德县志、南海县志等，共计50余部方志、族谱、家谱中的相关零散戏曲资料。

2. 明清各朝，官修文书、谕令、奏折、告示等中的零散戏曲资料

本书采用了以元代夏庭芝《青楼集》（续修四库全书本，集部、曲类、第1758卷）、清代康熙《定例成案合钞》卷二十五《犯奸》及卷二十六《杂犯》、雍正《雍正朝汉文朱批奏折汇编》、雍正年间田文镜《两河宣化录·文移》卷三《为严行禁迳锣戏以靖地方事》、乾隆《大清律例》卷八《户律·户役条例》、道光《大清律例按语》卷六十五《刑律·杂犯》（道光二十七年海山仙馆藏版/1847）、光绪《钦定吏部处分则例》卷四十五《刑杂犯》（光绪十一年续修本/1885）、康熙年间李光地等《御定月令辑要》卷十四《鲍姑艾》、《清实录》第七册卷二十六《世宗实录》及卷六《高宗实录》、《大清高宗纯皇帝圣训》卷二六一《厚风俗》、《徐栋牧令书辑要》卷六、宣统《大清会典事例》卷八二九《刑部·刑律·杂犯》（宣统元年上海商务印书馆石印本/1909）等为代表的20余部明清各朝官修文本中的零散戏曲资料。

3. 明清各朝文人的论著、文集、笔记中的零散戏曲资料

本书采用了以宋代杨万里《诚斋集》、王灼《碧鸡漫志》、洪迈《容斋随笔》；明代王骥德《曲律》、朱权《太和正音谱》、沈璟《沈璟集》、沈德符《万历野获编》、王士性《广志绎》、徐渭《南词叙录》、归有光《庄渠遗书》；清代绿天《粤游记程》之《土优》（雍正十一年刻本/1733）、钱德苍《新订解人颐广集》卷八《谑言集》（乾隆二十六年刊本/1761）、保宁《中枢政考》卷三二《绿营·杂犯》（嘉庆七年刊本/1802）、程含章《岭南续集》、包腊《同治七年浙海关贸易报告》、杜凤治《特调南海县正堂日记》、杏岑果尔敏《洗俗斋诗草》、杨懋建《梦华琐簿》、仇巨川《羊城古钞》、王维德《林屋民风》卷七《民风》及卷九《人物》等为代表的20余部明清文人著作文本中的零散戏曲资料。

三类来源的古籍类资料共计99种。

（二）辞书类资料

本书采用了以1955—2015年出版的《中国音乐词典》（人民音乐出版社/1984）、《外国音乐词典》（上海音乐出版社/1988）、《辞海（缩印本）1989年版》（上海辞书出版社/1990）、《中国曲学大辞典》（浙江教育出版社/1997）等为代表的13部辞书中的相关戏曲资料。

（三）专著类资料

本书采用了1945—2017年出版的专著，包括以夏野《戏曲音乐研究》（上海文艺出版社/1959）为代表的1950—1959年出版的专著13本（部）、以祝肇年《中国戏曲》（作家出版社/1963）和吴梅《顾曲麈谈》（台湾商务印书馆/1969）为代表的1960—1969年出版的专著4本（部）、以王梦鸥《礼记今注今译》（台湾商务印书馆/1979）为代表的1970—1979年出版的专著5本（部）、以王基笑《豫剧唱腔音乐概论》（人民音乐出版社/1980）和陈非侬《粤剧六十年》（香港吴兴记书报社/1982）为代表的1980—1989年出版的专著42本（部）、以杨予野《京剧唱腔研究》（春风文艺出版社/1990）和周维培《曲谱研究》（江苏古籍出版社/1999）为代表的1990—1999年出版的专著37本（部）、以赖伯疆《广东戏曲简史》（广东人民出版社/2001）为代表的2000—2009年出版的专著44本（部）、以寒声《中国梆子声腔源流考》（三晋出版社/2010）和丁淑梅《清代禁毁戏曲史料编年》（四川大学出版社/2010）为代表的2010—2017年出版的专著66本（部）等，总计211部学术专著中的相关戏曲资料。

（四）期刊类资料

本书采用了1943—2017年出刊的期刊，包括以冯自由《广东戏剧家与革命运动》（《革命逸史》/1943年版第二部分）和冼玉清《清代六省戏班在广东》（《中山大学学报》/1963年第3期）为代表的1943—1979年刊出的论文2篇、以罗映辉《论板腔体戏曲音乐的板式》（《中央音乐学院学报》/1981年第3期）和孟繁树《板式变化体戏曲的形成》（《文艺研究》/1985年第5期）为代表的1980—1989年刊出的论文25篇、以夏野《中国戏曲音乐的演进》（《音乐研究》/1990年第2期）和刘正维《二黄腔源于鄂东北辩》（《中国音乐学》/1990年第4期）为代表的1990—1999年刊出的论文9篇、以李雁《"乙凡"琐谈》（《星海音乐学院学报》/2001年第1期）和洛地《六律名义——"商—曾"六律考说》（《中国音乐》/2006年第2期）为代表的2000—2009年刊出的论文26篇、以黄伟《外江班在广东的发展历程——以广州外江梨园会馆碑刻文献作为考察对象》（《中国戏曲学院学报》/2010年第3期）和陈志勇《晚清岭南官场演剧及禁戏——以〈杜凤治日记〉为中

心》（《中山大学学报》/2017年第1期）为代表的2010—2017年刊出的论文7篇等，总计69篇期刊类论文中的相关戏曲资料。

（五）外文类资料

本书采用了1955—2016年出版的，以［苏］斯波索宾（И. В. Способин）《音乐基本理论》（音乐出版社/1955）、［法］丹纳《艺术哲学》（人民文学出版社/1963）、［德］弗里德里希·黑格尔《美学》（重庆出版社/2016）等为代表的6篇外文类论著中的相关资料。

（六）曲谱类资料

1. 出版物中的曲谱资料

本书采用了1958—2015年出版的，以陕西省戏曲剧院艺术委员会音乐组《秦腔唱腔选》（陕西人民出版社/1958）、中国民族音乐集成河南省编辑办公室《九宫大成南北词宫谱总目》（油印/1983）、董维松等《蝴蝶杯 河北梆子曲谱》（音乐出版社/1960）、黄鹤鸣《粤剧金曲精选 乐谱对照》（第1、2、3、4、5；6、7、8、9、10辑）（广西民族出版社/2004；2009）、吴向元《秦腔名家名唱腔精选》（三秦出版社/2005）、赵抱衡《豫剧经典唱段100首》（安徽文艺出版社/2008）、孙洁、朱为总《中国戏曲唱腔曲谱选·昆曲卷》（中国文联出版社/2014）、梅葆琛、林映霞《梅兰芳演出曲谱集》（第1、2、3、4辑）（文化艺术出版社/2015）等为代表的25本（部）曲谱专著，总共涉及曲谱唱段3300首左右。

2. 田野调查所获曲谱资料

笔者在写作本书的过程中，进行了大量的田野调查。从广东省艺术研究所、广东省粤剧院、广东舞蹈戏剧职业学院、广州市文学艺术创作研究院、佛山市粤剧传习所、湛江市吴川粤剧南派艺术传承中心等粤剧保护单位，从西安音乐学院、武汉音乐学院、武汉汉剧院、武汉市楚剧团、湖北大学、武汉大学、星海音乐学院等单位的音乐学系、图书馆、资料室、档案室、音乐研究院、音乐博物馆、岭南音乐文化研究中心、中山大学中国非物质文化遗产中心等部门，以及数十位秦腔、汉剧、楚剧、粤剧等演唱家、演奏家、老艺人和戏曲研究者手中收集和获得相关曲谱资料320余份，总共涉及曲谱唱段700首以上。

3. 专业戏曲网站、音乐平台中下载的曲谱资料

在本书行文的过程中，笔者共通过七个网站参考了相关曲谱，分别为：中国词曲网、找歌谱网、中国京剧艺术网、歌谱简谱网、中国曲谱网、我爱曲谱网、红船粤剧网，共下载相关曲谱资料约50份，总计涉及曲谱唱段70首左右。

基于以上三类曲谱资料来源，本书行文主要以第一类"正式出版物中的曲谱资料"为主要立论依据，使之来源可靠，有据可查，有出处可参；以第二类"田野调

查所获曲谱资料"为比照对象；以第三类"专业戏曲网站、音乐平台中下载的曲谱资料"为参考对象。三类来源的曲谱类资料，共计25本（部）又370余份，所涉及的曲谱唱段5000首左右。

（七）报刊类资料

本书采用了报刊类资料10条。其中包括《申报》（1872—1890）资料8条，分别为：1872年7月2日第3版《劝诫点演淫戏说》、1874年1月10日第2版《严禁妇女入馆看戏告示》与《道宪查禁淫戏》文、1876年10月10日第1版、1881年9月30日第2版《禁花鼓淫戏游唱》、1883年3月25日第2版《论淫戏之害》文、1886年5月4日第3版《租界再禁淫戏》、1888年12月22日第1版《严劝申客》文、1890年6月14日第3版《禁演淫戏告示》；《云南日报》（1911）资料1条，为《改良优界四点建议》[宣统三年（1911）2月17—19日第1版]；《光明日报》资料1条，为《原生态——概念背后的文化诉求》（2006年7月7日第6版）。

（八）学位论文类资料

本书共采用了学位论文类资料3份。分别为：吴瑞卿《广府说唱本木鱼书的研究》（博士论文，香港中文大学/1989）；余勇《明清时期粤剧的起源、形成和发展》（博士论文，暨南大学/2005）；吴志武《〈新定九宫大成南北词宫谱〉研究》（博士论文，上海音乐学院/2007）等。

（九）网络类资料

本书共通过七个网站参考了相关曲谱资料。分别为：中国词曲网：http://www.ktvc8.com/，找歌谱网：https://www.zhaogepu.com/，中国京剧艺术网：http://www.jingju.com/changduan/，歌谱简谱网：http://www.jianpu.cn/search/，中国曲谱网：http://www.qupu123.com/，我爱曲谱网：www.52qupu.com，红船粤剧网：http://www.009y.com/forum-33-1.html。

五、研究方法

本书行文主要采取了比较研究法、文献研究法、谱例分析法、田野调查法四种研究方法。

（一）比较研究法

鉴于粤剧是以演唱梆黄为主体的剧种，本书行文中以梆子腔和二黄腔分而论之。

1. 梆子腔与粤剧梆子腔的比较研究

本书将秦腔、河北梆子等作为北线梆子的主要参考，将豫剧作为南线梆子的主

要参考，并将北线梆子（秦腔、河北梆子）和南线梆子（豫剧）设为本书中的"原生梆子"，将粤剧唱段中的梆子腔设为本书中的"衍生梆子"。从"原生"和"衍生"两个角度，对原生梆子和衍生梆子分别做调式形态、板式形态和腔式形态之间的比较研究，即本书第一章《粤剧唱腔音乐调式形态》的第一节《原生梆子调式结构与粤剧梆子调式衍生》、第二章《粤剧唱腔音乐板式形态》的第二节《原生梆子板式结构与粤剧梆子板式衍生》、第三章《粤剧唱腔音乐腔式形态》的第二节《原生梆子腔式形态与粤剧梆子腔式衍生》等，旨在通过比较研究，得出粤剧梆子的规律性调式结构、板式结构、腔式结构等。

2. 二黄腔与粤剧二黄腔的比较研究

本书将汉剧二黄（包括部分源于汉剧二黄的京剧二黄）设为本书中的"原生二黄"，将粤剧唱段中的二黄腔设为本书中的"衍生二黄"。从"原生"和"衍生"两个角度，对原生二黄和衍生二黄分别做调式形态、板式形态和腔式形态之间的比较研究，即本书第一章《粤剧唱腔音乐调式形态》的第二节《原生二黄调式结构与粤剧正线二黄调式衍生》、第二章《粤剧唱腔音乐板式形态》的第三节《原生二黄反二黄板式结构与粤剧正线二黄、反线二黄板式衍生》、第三章《粤剧唱腔音乐腔式形态》的第三节《原生二黄腔式形态与粤剧正线二黄腔式衍生》等，旨在通过比较研究，得出粤剧正线二黄的规律性调式结构、板式结构、腔式结构等。

3. 反二黄与粤剧反线二黄的比较研究

汉剧二黄由于定弦的不同派生出了反二黄，且粤剧二黄也由于定弦的不同派生出了反线二黄。因此，本书在行文中就将源于汉剧二黄的反二黄设为原生反二黄，而将粤剧唱段中的反线二黄设为衍生反二黄。从"原生"和"衍生"两个角度，对原生反二黄和衍生反二黄分别做调式形态、板式形态和腔式形态之间的比较研究，即本书第一章《粤剧唱腔音乐调式形态》的第三节《原生反二黄调式结构与粤剧反线二黄调式衍生》、第二章《粤剧唱腔音乐板式形态》第三节中的"原生反二黄板式结构"与"粤剧反线二黄板式衍生"、第三章《粤剧唱腔音乐腔式形态》第四节中的"原生反二黄腔式形态"与"粤剧反线二黄腔式衍生"等，旨在通过比较研究，得出粤剧反线二黄的规律性调式结构、板式结构、腔式结构等。

4. 粤剧乙反二黄研究

粤剧唱段中除了二黄、反线二黄之外，还有一种粤剧独有的二黄类唱腔：乙反二黄。乙反二黄是粤剧唱腔中所独有的苦喉类唱腔。乙反二黄比较像北线梆子和汉剧二黄的综合体。在音阶使用上善于运用乙反音（秦腔中称为"欢苦音"），但在调式结构上又与源于汉剧二黄的粤剧二黄有相似之处。因此，本书在行文中，在比较原生二黄、反二黄（汉剧、京剧）和粤剧正线二黄、反线二黄的基础上，将粤剧

独有的乙反二黄进行了单独论述，即本书第一章《粤剧唱腔音乐调式形态》的第四节《粤剧乙反二黄调式结构、欢苦音与乙凡音中立结构及调式变体》、第二章《粤剧唱腔音乐板式形态》的第四节《粤剧乙反二黄板式结构》、第三章《粤剧唱腔音乐腔式形态》第四节中的"粤剧乙反二黄腔式结构"等，旨在通过比较研究，得出粤剧乙反二黄的规律性调式结构、板式结构、腔式结构等。

（二）文献研究法

本书行文中采用并进行了大量的文献分析，主要为前文所述"本书的资料来源"中的古籍类文献99种、辞书类文献13种、专著类文献211本（部）、期刊类文献69篇、外文类文献6本（部）、曲谱类文献25本（部）又370余份，以及所涉及5000余首曲谱唱段、报刊类文献100种、学位论文类文献3种等之中的戏曲、粤剧、唱腔和音乐本体的相关文献部分，笔者都逐一对其进行了梳理、分析和研究。

（三）谱例分析法

本书共对5000余首唱段谱例进行了"谱面作业"和"表格作业"分析，其中列入书中的唱段及谱例有1530余首，谱例分析是本书的核心立论依据。

全书在第一章《粤剧唱腔音乐调式形态》中通过"谱面作业"分析了唱段谱例70余首；在第二章《粤剧唱腔音乐板式形态》中，通过"表格作业"分析了谱例唱段460余首；在第三章《粤剧唱腔音乐腔式形态》中，通过"表格作业"分析了谱例唱段40余首；在第四章《粤剧唱腔音乐曲牌形态及粤地说唱音乐形态》中，通过"表格作业"分析了谱例唱段930余首；在第五章《非物质文化遗产保护语境下对粤剧唱腔音乐的"生态"思考》中，通过"谱面作业"和"表格作业"分析了谱例唱段7首。

在通过对大量谱例进行分析之后，所得出的相关原生梆子、原生二黄、原生反二黄、粤剧梆子、粤剧二黄、粤剧反线二黄、粤剧乙反二黄、粤剧南音、粤剧木鱼、粤剧龙舟等曲体的调式形态、板式形态、腔式形态、曲牌形态、语音调值等数据，是本书每章各节立论观点的证据支持。而本书每章各节所得结论，也是建立在1530余首相关谱例分析所得出的数据基础之上的。

（四）田野调查法

在本书写作过程中，笔者进行了大量的田野调查。

1. 梆子腔唱腔音乐的田野调查

笔者多次前往西安音乐学院的音乐学系、图书馆、资料室等部门，拜访老前辈、秦腔名家、知名梆子腔研究学者等，调查、采访、收集了大量有关秦腔（北线

梆子）的乐谱、专著、论文、谱例、图片等写作材料。

2. 二黄腔唱腔音乐的田野调查

笔者多次前往武汉音乐学院的音乐学系、图书馆、音乐博物馆、长江流域传统音乐文化研究中心等部门，以及武汉汉剧院、武汉市楚剧团、湖北大学、武汉大学等机构，访书、收集、调查和采访了相关汉剧、楚剧前辈学者、退休名伶、知名演员、剧团乐队演奏员等，收集了大量有关汉剧"二黄腔"的写作材料。

3. 粤剧唱腔音乐的田野调查

笔者对四家粤剧的国家级非物质文化遗产保护单位：广东省艺术研究所（含广东省粤剧院及广东舞蹈戏剧职业学院）、广州市文学艺术创作研究院、佛山市粤剧传习所、湛江市吴川粤剧南派艺术传承中心，逐一进行了多次田野调查，收集了大量的乐谱、剧本、图片、视频、实物等写作材料。

笔者借助地缘优势，长期"蹲守"在星海音乐学院的图书馆、音乐研究院、学报编辑部、档案室、音乐学系、音乐博物馆、岭南音乐文化研究中心、非物质文化遗产中心等部门，以及中山大学图书馆、中文系、中山大学中国非物质文化遗产中心资料室等，收集了大量有关粤剧、粤曲和广东音乐的文献资料、演奏乐谱、实物图片、录音录像等相关写作材料。

第一章　粤剧唱腔音乐调式形态

从粤剧史学史来看，前辈学者大都认为粤剧的形成与外省剧种和声腔入粤具有密切的关系。在外省剧种和声腔大量融入的基础上，粤剧逐渐吸收了各入粤剧种的调式、板式、腔式、曲牌等音乐元素，形成了其独具特色的综合性多曲体唱腔结构。从音乐形态学的角度来看，粤剧唱腔音乐的调式、板式、腔式、曲牌、定弦、伴奏等音乐形式的多样性、开放性、吸收性、互溶性和复杂性等在全国剧种中无出其右。

关于粤剧的综合性多曲体结构，麦啸霞认为：粤剧承昆弋之轨范兼汉、徽、秦、川之精辟，剧本多由昆弋皮黄脱胎润饰而定……大抵初期是以昆弋高腔为本，中期以汉、秦、徽、川为用，后期则罗罗腔、海南腔、梵曲、上海时曲、山歌水调甚至欧美舞曲、电影名曲，具被采用。[①] 从麦啸霞的表述中，可管窥粤剧声腔和曲调的复杂性。欧阳予倩认为：粤剧——广东戏，是属于二黄、西皮系统的，也就是南北路系统的一种大型的地方戏。它和汉剧、京戏、湘戏、桂戏同出一源。尽管它不断地吸收了许多广东民间曲调和外省多种的乐曲，但基本曲调是二黄和西皮。[②] 欧阳予倩的表述清晰明了，即粤剧声腔以梆黄为主。赖伯疆、黄镜明认为：嘉靖、隆庆年间，弋阳腔已为广东的戏班所运用。昆腔、秦腔在明中叶也流行于广东，……早期粤剧是受外来的弋阳腔、昆腔、秦腔和广东本地的土戏唱腔，以及来自北方而流行于广东民间的"俗乐""胡乐"等多种声腔的影响。[③] 陈非侬认为：弋阳腔传入广东，传入粤剧，对粤剧的影响颇为深远。粤剧的大锣大鼓，便是弋阳腔的遗响，粤剧大腔唱法就是弋阳腔的唱法。昆曲对粤剧的影响非常深远，除了给粤剧带来非常多有名剧目外，还带给粤剧很多曲牌。[④] 从赖伯疆、黄镜明和陈非侬的表述中，可

① 麦啸霞：《广东戏剧史略》，见广东省戏剧研究室编：《粤剧研究资料选》，1983年，第122页。
② 欧阳予倩：《一得余抄》，作家出版社1959年版，第245页。
③ 赖伯疆、黄镜明：《粤剧史》，中国戏剧出版社1988年版，第8-9页。
④ 陈非侬：《粤剧六十年》，台湾大成杂志社1982年版，第47页。

以看到昆、弋对粤剧有很深的影响。陆风认为：小曲进入粤剧（曲）唱腔已有百年历史。在粤剧（曲）的唱白还是全部使用北音（戏棚官话）的时候，粤剧（曲）唱腔中就已经吸收了民间小调，另填新词，与梆子、二黄、西皮、昆曲牌子等腔成为粤剧（曲）唱腔的一个部分。① 从陆风的表述中，可以看到粤地民间小曲、小调也是粤剧声腔的重要组成部分。

综合上述文献可知，粤剧唱腔音乐具有极大的综合性和包容性，在不同的历史发展阶段，将昆弋音乐、曲牌音乐、梆黄音乐、粤地说唱音乐以及西洋音乐②等逐渐纳入自己的音乐创作和音乐实践活动之中。对曲牌、梆子、二黄和粤地说唱等音乐形式既有利用、继承，也有发展，渐而形成了"性相近，习相远"的综合性多曲体唱腔结构。

那么，"习相远"之后的粤剧唱腔音乐，相比"性相近"的曲牌、梆子、二黄和粤地说唱等，到底有哪些特点呢？粤剧唱腔音乐到底是怎么继承和发展这些音乐形态的呢？其衍变规律又在哪里呢？

第一节　原生梆子调式结构与粤剧梆子调式衍生③

梆子，是乱弹剧种最早的代表性声腔，因用枣木做的梆子（一种对击发声的敲击乐器）击节而得名。大体上看，梆子腔可分为南线梆子和北线梆子，即：秦岭、蒲州以北和太行山东西两侧的梆子腔，即各路秦腔、各路晋剧、河北梆子属于北线梆子腔，豫、鲁两省的梆子腔，即豫剧、山东梆子属于南线梆子腔。④ 而音乐的调式：是音乐思维的基础，是旋律构成中确立主音与非主音、稳定音与不稳定音之间关系及其活动规律的逻辑手段……无论哪一段唱腔的音乐旋律，都是在这种主音和非主音、稳定音和非稳定音的相对矛盾与胶着中求得不断发展的动力的，并最终全

① 陆风：《粤剧小曲一百年》，载《粤剧研究》1991年第1期。
② 西洋音乐主要是在20世纪20—30年代进入中国以后，很快被粤剧吸收和融入，渐而对粤剧音乐的创作、伴奏等产生了较大影响。但在这之前，粤剧音乐还是以牌子、梆黄和粤地说唱为主。
③ 由于粤剧是以唱梆黄为主的，因此，本章主要论述粤剧梆子和粤剧二黄的相关调式问题。粤剧音乐中的曲牌、粤地说唱和新曲的调式问题，将会在第四章《粤剧唱腔音乐曲牌形态及粤地说唱音乐形态》中进行论述。
④ 前揭刘正维：《20世纪戏曲音乐发展的多视角研究》，第377页。

部收束于稳定的主音上,形成完满终止结束全曲和完成艺术创造的。① 从调式上看,南线梆子和北线梆子都是各个行当共唱一种腔(男女不分腔)的"宫→徵"调式结构,即上句终止在"do",下句终止在"sol",从而形成了具有宫音支持的徵调式结构。

一、原生梆子调式结构:徵终止、男女共腔与花苦音

从南线梆子看,其调式结构是:男女腔大量地连续终止在do,或者连续终止在sol,而最后必以sol结束。既未离开梆子腔为徵调式的调式格局,又出现了宫调式大量运用的状况。……南线梆子亦未形成独立的、更谈不上成熟的宫调式男腔。很显然,南线梆子腔以徵调式与宫调式为主。②

其"连续终止在do"和"最后必以sol结束"都表明南线梆子是宫音支持的徵调式结构。从实际谱例来看,南线梆子上句终止在宫音的为多,偶有终止在商音、角音、羽音的上句结构,但下句必定终止在徵音上。以豫剧《下陈州·十保官》选段③为例。如图1-1、表1-1所示。

豫剧《下陈州·十保官》选段

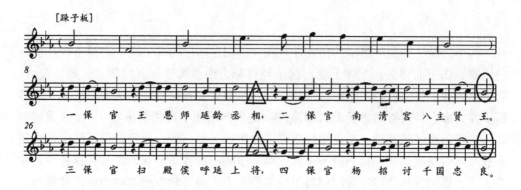

① 谭建春:《秦腔唱板音乐略论》,见陈彦主编:《陕西省戏曲研究院理论文集2 戏剧研究文选》,陕西人民出版社2008年版,第326页。
② 前揭刘正维:《20世纪戏曲音乐发展的多视角研究》,第379页。
③ 赵抱衡编著:《豫剧经典唱段100首》,安徽文艺出版社2008年版,第14-16页。

(续图1-1)

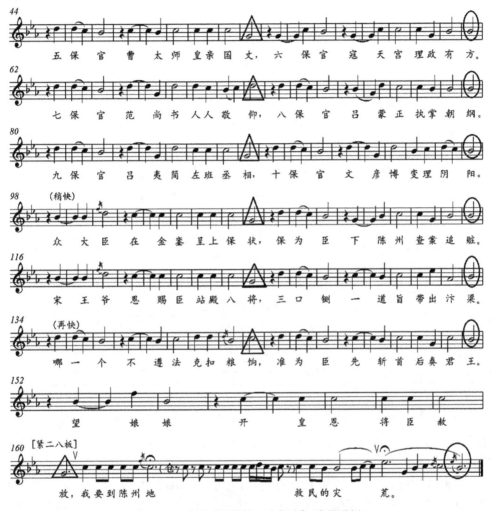

图1-1 豫剧《下陈州·十保官》选段谱例

(符号"△"内音符为对句上句落音,符号"○"内音符为对句下句落音,后文亦按此例)

表1-1 豫剧《下陈州·十保官》词曲结构

$1 = {}^{b}E$ 4/4 【垛子板】

唱句结构		词逗结构	句落音		调式
第一句	上句	一保官/王恩师/延龄/丞相	6	羽	徵
	下句	二保官/南清宫/八主/贤王	5	徵	

(续表1-1)

唱句结构		词逗结构	句落音		调式
第二句	上句	三保官/扫殿侯/呼延/上将	3	角	徵
	下句	四保官/杨招讨/千国/忠良	5	徵	
第三句	上句	五保官/曹太师/皇亲/国丈	3	角	徵
	下句	六保官/寇天宫/理政/有方	5	徵	
第四句	上句	七保官/范尚书/人人/敬仰	1	宫	徵
	下句	八保官/吕蒙正/执掌/朝纲	5	徵	
第五句	上句	九保官/吕夷简/左班/丞相	3	角	徵
	下句	十保官/文彦博/变理/阴阳	5	徵	
第六句	上句	众大臣/在金銮/呈上/保状	3	角	徵
	下句	保为臣/下陈州/查案/追赃	5	徵	
第七句	上句	宋王爷/恩赐臣/站殿/八将	3	角	徵
	下句	三口铡/一道旨/带出/汴梁	5	徵	
第八句	上句	哪一个/不遵法/克扣/粮饷	6	羽	徵
	下句	准为臣/先斩首/后奏/君王	5	徵	
第九句	上句	望娘娘/开皇恩/将臣/赦放	3	角	徵
	下句	我要到/陈州地/救民的/灾荒	5	徵	

该唱段为豫剧（南线梆子）《下陈州·十保官》唱段。从唱词结构上看，记谱 bE宫，4/4拍【垛子板】。从词曲结构上看，全曲为标准的3+3+2+2结构的十字四句逗对句。

从调式结构上看，在总共九个对句（18句）的唱段中，每个对句的下句都是终止在徵音上，全曲也是终止在徵音上，体现了南线梆子调式的徵终止特色。而该谱例中的上句，分别出现了宫终止1次、羽终止2次、角终止6次。全曲形成了羽音支持的徵终止、宫音支持的徵终止、角音支持的徵终止三类调式布局，且都是以徵终止为核心。而徵终止调式结构在南线梆子唱段中俯仰皆是，为其最显著的调式特征，不赘例。

从北线梆子看，其调式结构是：据安波的《秦腔音乐》，常苏民的《山西梆子音乐》，潘仲甫、张慧的《梆子戏传统唱腔选》三本书载，山西和陕西的七个剧种，即秦腔、同州梆子、汉调桄桄、蒲剧、晋剧、上党梆子、北路梆子的39段唱腔中，男腔19段，女腔17段，男女对唱3段，共计39段。……39段中，属于宫

音支持的徵调式或商调式的，有37段，占总数近95%，占男腔的89%，占女腔的100%。徵调式和商调式，在北线梆子腔中占据重要地位。①

上述数据清晰表明北线梆子是以徵调式为主的。无论是宫音支持的徵终止、徵音支持的徵终止，还是其他音支持的徵终止等，都无法改变北线梆子的徵调式结构。此外，在上述材料中，刘正维认为：这个 sol 如果是 do－la－sol 终止，则是徵调式，如果是 do－si－la－sol 或降 si－la－sol 终止，则常常变成了 fa－mi－re，转入了商调式。② 本书对这一表述，略持不同意见。理由如下：

do－la－sol（徵调式）和 do－si－la－sol 或 $^{\downarrow}$si－la－sol（刘正维认为的"商调式"）之间的区别主要是在"si"这个音上，那么，这个 si 在实际音阶结构中是作为调式骨干音，还是作为调式经过音呢？

情况一：如果是作为调式骨干音，那么 sol－si 之间就构成了一个能够确定调性的"宫—角"大三度结构（sol－－si 为大三度音程）。而"宫—角"大三度的出现，实际上就意味着音乐结构已经产生了旋宫转调的可能，即已由上句的 C 宫调式转化为下句的 G 宫调式。而 C 宫调式中的徵音 G，也就变成了 G 宫调式中的宫音，原来的宫音 C，就变成了 G 宫调式中的偏音清角，C 宫调式则自然消失，转化为带偏音清角（C）的 G 宫调式。

情况二：如果是作为调式经过音，那么，si 的出现并不能够改变音阶的调式属性。如果 si 作为原位 si 出现，那么 si 在功能意义上只能是"变宫"。变宫作为偏音，无法作为调式主音，只能作为音阶结构的辅助音或六声调式的第六音存在，不能成为调式音阶的决定因素，也无法改变音阶的调性。但如果 si 不是作为原位 si 出现，而是作为变体中立音 $^{\downarrow}$si 出现，那么就形成了梆子腔特有的苦音的调式结构。

关于北线梆子的徵调式结构，晋剧研究者刘建昌有同类表述：从调式角度看，尽管这三大梆子③的唱腔，特别是曲牌中，使用了宫、商、羽、徵等多种调式，但就这三大剧种音乐的总体而言，它们的基本调式都是以"sol"为主音的徵调式。特别是标志剧种特色的唱腔音乐，徵调式占有绝对统治的地位。④

关于北线梆子的"苦音"调式，秦腔研究者安波认为：为了表现喜乐与哀愁两种情感，秦腔竟形成"花音"（又叫硬音）与"哭音"（软音）两类……但不论花音、哭音、平音，它的主音都是"六"字，如果笼统地称为"六"字调式自然是可以

① 前揭刘正维：《20世纪戏曲音乐发展的多视角研究》，第378页。
② 前揭刘正维：《20世纪戏曲音乐发展的多视角研究》，第378页。
③ 三大梆子指山西境内的南路梆子蒲剧、中路梆子晋剧和北路梆子，均属北线梆子。
④ 刘建昌：《论山西三大梆子音乐的共性与个性》，载《中国音乐》1999年第2期。

的……为区别方便，花音可以叫作 5 – 3 – 6 调式，哭音可以叫作 5 – 4 – 7 调式。①

据此，笔者认为：梆子腔音乐无论是以 do – la – sol 作为结束音，还是以 do – si – la – sol 或 do –↓si – la – sol 作为结束音，其在音阶调式上，均属"徵调式"的范畴，并认为原生梆子腔调式具有三大特点：

其一，以徵调式为主（多宫调式支持的徵调式结构，兼有商调式、角调式、羽调式支持的徵调式结构）。

其二，男女共腔，行当共腔（女腔突出，男腔未成熟）。

其三，有"欢音"调式和"苦音"中立音调式。

二、粤剧梆子调式衍生（一）：宫徵交替的生旦分腔

广东粤剧院艺术室编印薛派（薛觉先）唱腔时，曾载："唱腔简练优美，吐字清楚，能很好地通过旋律的进行、节奏处理、强弱、快慢曲使唱腔与人物感情紧密结合。"② 虽然在这段文字中，并没有明确提及有关调式的问题，但李雁认为：他（薛觉先）对梆子用什么"线"，二簧用什么"线"，就是对"线性"中蕴含的调式、调性十分关注；如他对梆子腔构思旋律紧紧抓住"土工"两个支持音，这两个支持音正是明确梆子的宫调式的调性音。任何演员唱梆子腔都不能离开这两个支持音并受其制约而进行旋律的创作，否则就不是宫调式的梆子腔了。③

此段文字中"任何演员"的表述虽略显绝对，但也表明了一个常规性的粤剧梆子的调性用法问题，即粤剧梆子是以宫调式为主的。

从唱腔上看，粤剧梆子一改南北线梆子（秦腔、豫剧）男女合腔、行当合腔的传统，以男女分腔、行当分腔的形式存在。从男女分腔后的调式结构上看，粤剧梆子中的男腔主要以宫调式为主，女腔则还是遵循南北线梆子的徵调式结构，以徵调式为主。

（一）粤剧梆子生腔："徵→宫"布局的"徵起→宫落"调式结构

粤剧梆子生腔多以宫调式为主，以对句式唱腔之上句为"徵"，下句为"宫"的"徵起→宫落"调式结构为发展基础。当对句式扩展为四句式之后，也以"徵起→宫落"为调式基础，但在第三句中习惯加入"羽"终止的新材料，形成羽调式结构的"起承转合"中的"转"句，形成以"徵起→宫落"为原型的"徵→宫→羽→宫"的调式连接。在第三句和末句的二顿和三顿中，惯用"扩腰"和

① 安波记录整理：《秦腔音乐》，新文艺出版社 1954 年版，第 10 – 11 页。
② 李雁：《多姿多彩的粤剧五声调式》（内部资料），星海音乐学院研究部编印，2001 年，第 32 页。
③ 前揭李雁：《多姿多彩的粤剧五声调式》，第 32 页。

"扩尾"等润腔手法,并在末句回归到"徵起→宫落"的宫调式结构。以粤剧《神女会襄王·梦合》梆子选段"软玉温香抱满怀"为例。如图1-2、表1-2所示。

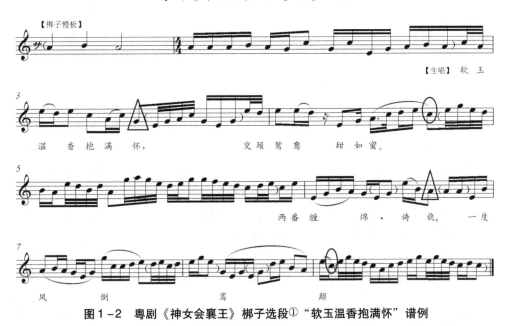

图1-2 粤剧《神女会襄王》梆子选段① "软玉温香抱满怀"谱例

表1-2 粤剧《神女会襄王·梦合》选段"软玉温香抱满怀"词曲结构

1=C 4/4【梆子慢板】

唱句结构		词逗结构	句落音	调式
第一句	上句	软玉/温香/抱满怀	5	徵
	下句	交颈/鸳鸯/甜如蜜	1	宫
第二句	上句	两番/缠绵/旖旎	6	羽
	下句	一度/凤倒/鸾颠	1	宫

该唱段为粤剧《神女会襄王·梦合》中的生腔【梆子慢板】选段,记谱C宫,4/4拍。从词曲结构上看,对句一为2+2+3结构的七字对句,对句二为2+2+2结构的六字对句。

① 黄鹤鸣记谱选编:《粤剧金曲精选 乐谱对照》(第5辑),广西民族出版社2004年版,第39页。

从调式结构上看，对句一的七字上句以"软玉/温香/抱满怀"开腔，落音徵（5），音列"5-6-1-2-3"，为C宫五声徵调式；七字下句以"交颈/鸳鸯/甜如蜜"收腔，落音宫（1），音列"3-5-6-1-2-3"，为C宫五声宫调式。

对句二的六字上句以"两番/缠绵/旖旎"开腔，音列"3-5-6-7-1-3"。该句在音乐上出现了"新材料"羽音（6），并终止在羽音（6）上，形成了C宫六声羽调式（带偏音变宫7），突出了四句式"起承转合"中"转"的特性；六字下句以"一度/凤倒/鸾颠"收腔，落音宫（1），音列"3-5-6-7-1-2-3-5"。从音列布局上看，该句的音域最宽，且在二顿"凤倒"和三顿"鸾颠"的润腔上，有较大幅度的"扩腰"（并漏腰）和"扩尾"，在调式上为C宫六声宫调式（带偏音变宫7）。

从全曲来看，该唱段为七字对句"徵起" + 六字对句"宫落"的"徵→宫→羽→宫"调式结构，最后收腔在宫音上，全曲以宫调式结束，为典型的粤剧梆子生腔"徵→宫"布局的"徵起→宫落"调式形态。

此外，采用"徵起→宫落"调式结构的粤剧梆子生腔还有《魂断蓝桥·定情》中的"花阴月底金石盟"①选段等。如表1-3所示。

表1-3 粤剧《魂断蓝桥·定情》选段"花阴月底金石盟"词曲结构

1=C　4/4【梆子慢板】

唱句结构		词逗结构	句落音	调式
第一句	上句	花阴/月底/金石盟	5	徵
	下句	海誓/山盟/花月证	1	宫
第二句	上句	赤绳/将足系	6	羽
	下句	拜谢/天赐/好姻缘	1	宫

上例唱段为七字对句"徵起" + 长短句"宫落"的调式布局，四个上下句为"徵→宫→羽→宫"的调式结构，最后收腔在宫音上，全曲以宫调式结束，也为典型的粤剧梆子生腔"徵→宫"布局的"徵起→宫落"调式形态。粤剧唱段中梆子生腔的"徵起→宫落"调式结构较为常见，不赘例。

（二）粤剧梆子旦腔："宫→徵"布局的"宫起→徵落"调式结构

粤剧梆子旦腔多以徵调式为主，以对句式唱腔上句为"宫"，下句为"徵"的

① 前揭黄鹤鸣记谱选编：《粤剧金曲精选 乐谱对照》（第4辑），第39-40页。

"宫起→徵落"调式结构为发展基础。对句式扩展为四句式之后,也是以"宫起→徵落"为调式基础,在第三句中惯于加入"羽"终止的新材料,作为"起承转合"中的"转"句,形成以"宫起→徵落"为原型的"宫→徵→羽→徵"的调式结构。在第三句和末句的"二顿"和"三顿"中,惯用"扩腰"和"扩尾"等润腔手法,并在末句回归"宫起→徵落"的徵调式结构。以粤剧《梅花仙(上)》梆子选段"奴非天外神狐"为例。如图1-3、表1-4所示。

粤剧《梅花仙(上)》(选段)

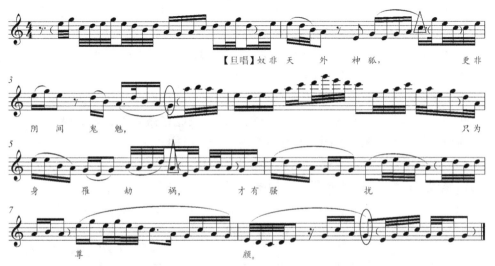

图1-3 粤剧《梅花仙(上)》梆子选段① "奴非天外神狐"谱例

表1-4 粤剧《梅花仙(上)》选段"奴非天外神狐"词曲结构

1=C 4/4【梆子慢板】

唱句结构		词逗结构	句落音	调式
第一句	上句	奴非/天外/神狐	1	宫
	下句	更非/阴间/鬼魅	5	徵
第二句	上句	只为/身罹/劫祸	6	羽
	下句	才有/骚扰/尊颜	5	徵

① 前揭黄鹤鸣记谱选编:《粤剧金曲精选 乐谱对照》(第5辑),第19页。

该唱段为粤剧《梅花仙》中的旦唱【梆子慢板】选段，记谱 C 宫，4/4 拍。从词曲结构上看，全曲由两个 2+2+2 结构的六字对句构成。

从调式结构上看，对句一的上句以"奴非/天外/神狐"开腔，落音宫（1），音列"3－5－6－7－1－2－3"，为 C 宫六声宫调式（带偏音变宫 7）；下句以"更非/阴间/鬼魅"收腔，落音徵（5），音列"5－6－7－1－2－3－5"，为 C 宫六声徵调式（带偏音变宫 7）。

对句二的上句以"只为/身罹/劫祸"开腔，落音羽（6），音列"3－5－6－7－2－3"。就单句来看，该句也可以被定性为 G 宫五声商调式，即"5－6－7－2－3"音列结构。但从全曲来看，还是将其定性为宫音暂时未出现的 C 宫五声羽调式较为妥当。下句以"才有/骚扰/尊颜"收腔，音列"3－5－6－7－1－2－3－5"，在二顿"骚扰"和三顿"尊颜"的润腔上，有大幅度的"扩腰"和"扩尾"，并结束在徵音（5）上，为 C 宫六声徵调式（带偏音变宫 7）。

从全曲来看，该唱段为对句一"宫起"+对句二"徵落"的调式布局，四个上下句为"宫→徵→羽→徵"的调式结构，最后收腔在徵音上，全曲以徵调式结束，为典型的粤剧梆子旦腔的"宫起→徵落"调式结构。

此外，采用"宫起→徵落"调式结构的粤剧梆子旦腔还有《七月七日长生殿》中的"嫁得牛郎情义重"①选段等。如表 1-5 所示。

表 1-5　粤剧《七月七日长生殿》选段"嫁得牛郎情义重"词曲结构

1=C　4/4　【梆子慢板】

唱句结构		词逗结构	句落音	调式
第一句	上句	嫁得/牛郎/情义重	1	宫
	下句	织女/何须/怨寂寥	5	徵
第二句	上句	金凤/玉露/一相逢	6	羽
	下句	却胜/人间/欢娱少	1	宫
第三句	上句	玉环/有幸/承帝宠	1	宫
	下句	又怕/红颜/未老/恩先杳	5	徵

上例唱段三个对句的六个上下句为"宫→徵→羽→（宫→宫）→徵"的调式布局，全曲以徵调式结束。由于本曲为六句式结构，在常规的对句式"宫→徵"结

① 前揭黄鹤鸣记谱选编：《粤剧金曲精选　乐谱对照》（第 5 辑），第 56 页。

构和四句式"宫→徵→羽→徵"结构的基础上，在第四句和第五句进行了"（宫→宫）"调式的扩充，但在总体上并不改变四句式"宫→徵→羽→徵"的调式范式，末句回归粤剧梆子旦腔"宫→徵"布局的"宫起→徵落"调式结构之上。粤剧唱段中梆子旦腔"宫→徵"布局的调式结构也较为常见，不赘例。

三、粤剧梆子调式衍生（二）：一桠三枝的分喉

粤剧梆子不但实现了生旦分腔，且在实际演唱中进一步实现了大喉、平喉、子喉的分喉，即"所谓'喉'，指唱员使用的嗓音。目前在粤曲（按：即粤剧）中大致分为'平喉''大喉'和'旦喉'（按：即子喉）"①。因此，粤剧梆子会因不同的"喉"而采用不同的调式。

（一）大喉："徵→宫"布局的"徵起→宫落"调式结构

粤剧梆子"大喉"多为徵音支持的"徵起→宫落"型宫调式结构，即上句落音为徵（5），下句落音为宫（1），"尤其是下句一定要用1，即用宫音结束全句"②。以粤剧梆子大喉选段"欲往投军不答应"为例。如图1-4、表1-6所示。

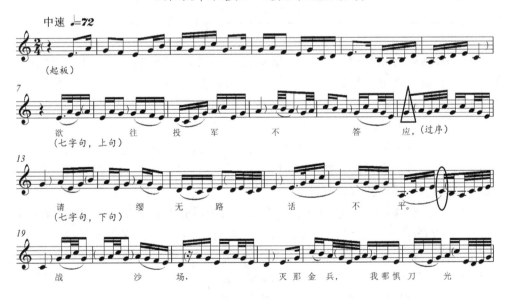

"欲往投军不答应"选段（大喉唱式）

① 陈卓莹编：《粤曲写唱常识（增订本）》（上册），花城出版社1984年版，第13页。
② 李雁：《粤剧音乐概说》（内部资料），广东省当代文艺研究所编，2003年，第13页。

(续图1-4)

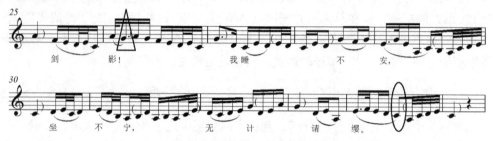

图1-4 粤剧梆子大喉选段"欲往投军不答应"谱例

表1-6 粤剧"欲往投军不答应"选段词曲结构

1=C 2/4

唱句结构		词逗结构	句落音	调式
第一句	上句	欲往/投军/不答应	5	徵
	下句	请缨/无路/话不平	1	宫
第二句	上句	战沙场/(灭那金兵)/(我哪惧)/刀光/剑影	5	徵
	下句	(我)睡不安/坐不宁/无计/请缨	1	宫

该唱段为粤剧梆子大喉选段，记谱C宫，2/4拍。从词曲结构上看，该唱段由两个对句构成，对句一为2+2+3结构的七字对句，对句二为3+2+2结构带垛板的七字对句。

从调式结构上看，对句一的上句以"欲往/投军/不答应"开腔，落音徵（5），音列1-2-3-4-5-6-7-1，为C宫七声清乐徵调式；下句以"请缨/无路/话不平"收腔，落音宫（1），音列6-1-2-3-5-6-1，为C宫五声宫调式。该对句为"徵→宫"结构的调式布局。

对句二为带垛板的七字对句，上句以"战沙场/灭那金兵（垛板）/我哪惧（垛板）/刀光/剑影"开腔，音列1-2-3-4-5-6-7-1，落音徵（5），为C宫七声清乐徵调式；下句以带衬字"我"并带垛板"坐不宁"的扩展性七字句"我睡不安/坐不宁（垛板）/无计/请缨"收腔，音列6-7-1-2-3-4-5，落音宫（1），为C宫七声清乐宫调式，并以宫调式收腔。

从全曲来看，该唱段的四个上下句之间为"徵→宫→徵→宫"的调式结构，是粤剧梆子大喉常用的"徵起→宫落"调式结构。

此外，采用"徵起→宫落"调式结构的粤剧梆子大喉还有"李闯王入京师万

民庆幸"选段、"看神州战红旗号角声声"选段等。如表1-7、表1-8所示。

表1-7 粤剧"李闯王入京师万民庆幸"选段词曲结构

1=C 散板

唱句结构		词逗结构	句落音	调式
对句	上句	李闯王/入京师/万民/庆幸	5	徵
	下句	订军规/发三箭/信必/遵行	1	宫

表1-8 粤剧"看神州战红旗号角声声"选段词曲结构

1=C 4/4

唱句结构		词逗结构	句落音	调式
第一句	上句	看神州/战红旗/号角/声声（楔子）春雷/震响	5	徵
	下句	跃进潮/掀巨浪/汹涌/澎湃（楔子）奔向/前方	1	宫
第二句	上句	朝阳艳/春意浓/锦绣/河山（楔子）繁花/竞放	5	徵
	下句	九亿人/团结紧/步调/一致（楔子）斗志/昂扬	1	宫

上例两个选段的三个对句均为"徵→宫"结构的调式布局，也为粤剧大喉最常用的"徵起→宫落"调式形态。综合以上分析可知，粤剧梆子大喉唱段，无论是七字句还是十字句，多采用"徵→宫"结构的"徵起→宫落"调式形态。采用类似调式结构的案例唱段还有很多，不赘例。

（二）平喉："商→宫"布局的"商起→宫落"调式结构

粤剧梆子平喉多为商音支持的"商起→宫落"型宫调式结构，即上句落音商（2），下句落音宫（1）。以粤剧《搜书院》梆子平喉选段"一片读书声，满园桃李好"为例。如图1-5、表1-9所示。

粤剧《搜书院》选段

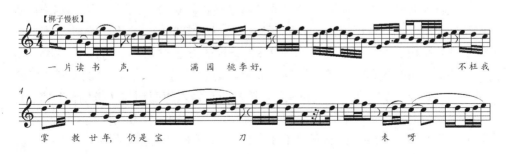

(续图1-5)

图1-5 粤剧《搜书院》梆子平喉选段"一片读书声，满园桃李好"谱例

表1-9 粤剧《搜书院》选段"一片读书声，满园桃李好"词曲结构

1=C 4/4【梆子慢板】

唱句结构			词逗结构	句落音		调式
前段	第一句	上句	一片/读书声	3	角	商
		下句	满园/桃李好	2	商	
	第二句	上句	不枉我/执教/廿年	5	徵	
		下句	仍是/宝刀/未呀老	2	商	
后段	第一句	上句	公道/在人心	3	角	宫
		下句	疾风/知劲草	1	宫	
	第二句	上句	我断不/扳权/附势	1	宫	
		下句	宁守/淡薄/清呀高	1	宫	

该唱段为粤剧《搜书院》中的平喉【梆子慢板】选段，记谱C宫，4/4拍。从词曲结构上看，该唱段可划分为五字对句 + 七字对句的前、后两个唱段。

从调式结构上看，前段第一句为2+3结构的五字对句，上句以"一片/读书声"开腔，落音角（3）；下句以"满园/桃李好"收腔，落音商（2）。全句音列"5-6-7-1-2-3-5"，为"角→商"结构的C宫六声商调式（带偏音变宫7）。

第二句为七字对句，上句以3+2+2结构的"不枉我/执教/廿年"开腔，落音徵（5）；下句以2+2+3结构的"仍是/宝刀/未呀老"收腔，落音商（2）。全句

音列"5-6-7-1-2-3-5",为"徵→商"结构的 C 宫六声商调式(带偏音变宫 7)。

后段第一句为 2+3 结构的五字对句,上句以"公道/在人心"开腔,落音角(3);下句以"疾风/知劲草"收腔,落音宫(1)。全句音列"5-6-1-2-3-5",为"角→宫"结构的 C 宫五声宫调式。

第二句为七字对句,上句以 3+2+2 结构的"我断不/扳权/附势"开腔,落音宫(1);下句以 2+2+3 结构的"宁守/淡薄/清呀高"收腔,落音宫(1)。全句音列"3-5-6-7-1-2-3",为"宫→宫"结构的 C 宫六声宫调式(带偏音变宫 7)。

从全曲来看,四个唱句的八个上下句为"角→商""徵→商""角→宫""宫→宫"的调式连接;四个唱句为"商→商""宫→宫"的调式布局;两个唱段为粤剧梆子平喉最常用的"商→宫"布局的"商起→宫落"调式结构。

此外,采用"商起→宫落"调式结构的粤剧梆子平喉还有《风流梦》中的"此后过残春"①选段、《搜书院》中的"步月抒怀"选段等。如表 1-10、表 1-11 所示。

表 1-10　粤剧《风流梦》选段"此后过残春"词曲结构

1=C　4/4【梆子慢板】

唱句结构			词逗结构	句落音		调式	
前段	第一句	上句	此后/过残春	1	宫	徵	商
		下句	惊寒食	5	徵		
	第二句	上句	不借/花铃	6	羽	商	
		下句	一任/花飞/过陇	2	商		
后段	第一句	上句	孤灯寒	5	徵	宫	宫
		下句	燕踪杳	1	宫		
	第二句	上句	玉楼/人去	1	宫	宫	
		下句	深院/更空	1	宫		

上例选段四个唱句的八个上下句为"宫→徵""羽→商""徵→宫""宫→宫"的调式连接,四个唱句为"徵→商""宫→宫"结构的调式布局,两个唱段为粤剧梆子平喉最常用的"商→宫"布局的"商起→宫落"调式结构。

① 前揭黄鹤鸣记谱选编:《粤剧金曲精选 乐谱对照》(第 1 辑),第 57-58 页。

表1-11 粤剧《搜书院》选段"步月抒怀"词曲结构

1=C 2/4【梆子中板】

唱句结构		词逗结构	句落音	调式
第一句	上句	吏恶/官贪/真堪叹	2	商
	下句	刑清/政简/再见难	1	宫
第二句	上句	附势/趋炎/吾不惯	2	商
	下句	卑躬/屈膝/太无颜	1	宫

上例选段两个唱句的4个上下句为"商→宫→商→宫"调式布局，两个唱句均为粤剧梆子平喉最常用的"商→宫"布局的"商起→宫落"调式结构。

综合以上分析可知，粤剧梆子平喉唱段，无论是段体类唱段还是句体类唱段，多采用商起→宫落的调式布局。采用类似调式结构的案例唱段还有很多，不赘例。

（三）子喉："宫→徵"布局的"宫起→徵落"调式结构

粤剧梆子子喉多为宫音支持的"宫起→徵落"型徵调式结构，即上句落音为（1），下句落音为（5）。以粤剧《董小宛》梆子选段①"秦淮多佳丽"为例。如图1-6、表1-12所示。

粤剧《董小宛》选段

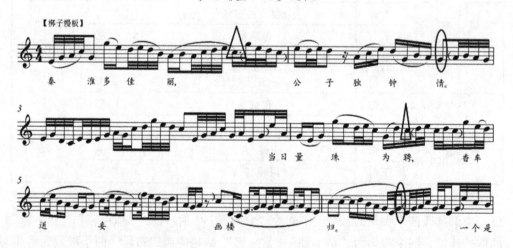

① 前揭黄鹤鸣记谱选编：《粤剧金曲精选 乐谱对照》（第1辑），第96-97页。

(续图1-6)

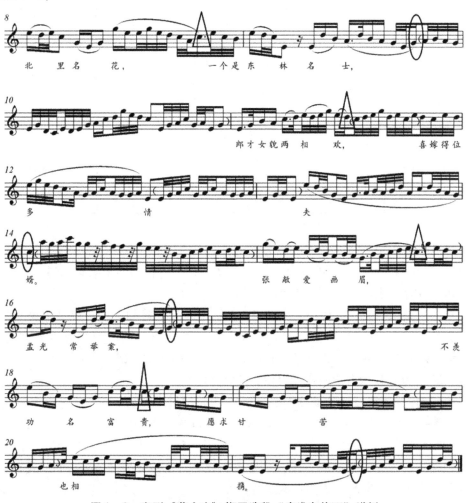

图1-6 粤剧《董小宛》梆子选段"秦淮多佳丽"谱例

表1-12 粤剧《董小宛》选段"秦淮多佳丽"词曲结构

1=C 4/4【梆子慢板】

	唱句结构		词逗结构	句落音	调式	
前段	第一句	上句	秦淮/多佳丽	1	宫	宫起徵落
		下句	公子/独钟情	5	徵	
	第二句	上句	当日/量珠/为聘	1	宫	
		下句	香车/送妾/画楼归	5	徵	

(续表 1-12)

唱句结构			词逗结构	句落音	调式
中段	第一句	上句	一个是/北里/名花	1 宫	宫起宫落
		下句	一个是/东林/名士	5 徵	
	第二句	上句	郎才/女貌/两相欢	2 商	
		下句	喜嫁得位/多情/夫婿	1 宫	
尾段	第一句	上句	张敞/爱画眉	1 宫	宫起徵落
		下句	孟光/常举案	5 徵	
	第二句	上句	不羡/功名/富贵	1 宫	
		下句	愿求/甘苦/也相携	5 徵	

该选段为粤剧名伶芳艳芬所唱粤剧《董小宛》中的子喉【梆子慢板】选段，记谱 C 宫，4/4 拍。从词曲结构上看，可分为三段，每段为两个唱句，唱词由对句和长短句综合构成。

从调式结构上看，前段第一句为 2+3 结构的五字对句，上句以"秦淮/多佳丽"开腔，落音宫（1），音列"3-5-6-7-1-2-3-5"，为 C 宫六声宫调式（带偏音变宫 7）；下句以"公子/独钟情"收腔，落音徵（5），音列"5-6-7-1-2-3"，为 C 宫六声徵调式（带偏音变宫 7）。

第二句为长短句，上句以 2+2+2 的"当日/量珠/为聘"开腔，落音宫（1），音列"3-5-6-1-2-3-5"，为 C 宫五声宫调式；下句以 2+2+3 结构的"香车/送妾/画楼归"收腔，落音徵（5），音列"3-5-6-7-1-2-3-5"，为 C 宫六声徵调式（带偏音变宫 7）。前段四个上下句为"宫→徵→宫→徵"的调式布局，体现了粤剧子喉"宫起→徵落"调式特征。

中段第一句为 3+2+2 结构的七字对句，上句以"一个是/北里/名花"开腔，落音宫（1），音列"3-5-6-7-1-2-3-5"，为 C 宫六声宫调式（带偏音变宫 7）；下句以"一个是/东林/名士"收腔，落音徵（5），音列"3-5-6-7-1-2-3"，为 C 宫六声徵调式（带偏音变宫 7）。

第二句为长短句，上句以 2+2+3 结构的"郎才/女貌/两相欢"开腔，落音商（2），音列"3-5-6-7-1-2-3-5"，为 C 宫六声商调式（带偏音变宫 7），而此句为该乐段"起承转合"中的"转"句，商音"2"的出现为"转"句的新材料。下句以 4+2+2 结构的"喜嫁得位/多情/夫婿"收腔，落音宫（1），音列"3-5-6-7-1-2-3-5"，为 C 宫六声宫调式（带偏音变宫 7）。中段四个上下

句为"宫→徵→商→宫"的调式布局,"商"调的出现为"起承转合"的"转"句,而"宫"调的出现为本乐段的"合"句,在结束本乐段的同时,也为第三乐段的开始承上启下。

后段第一句为2+3结构的五字对句,上句以"张敞/爱画眉"开腔,落音宫(1),音列"5-6-7-1-2-3-5",为C宫六声宫调式(带偏音变宫7);下句以"孟光/常举案"收腔,落音徵(5),音列"3-5-6-7-1-2-3",为C宫六声徵调式(带偏音变宫7)。

第二句为长短句,上句以2+2+2结构的"不羡/功名/富贵"开腔,落音宫(1),音列"3-5-6-7-1-2-3"为C宫六声宫调式(带偏音变宫7);下句以2+2+3结构的"愿求/甘苦/也相携"收腔,落音徵(5),音列"3-5-6-7-1-2-3-5"为C宫六声徵调式(带偏音变宫7)。后段四个上下句为"宫→徵→宫→徵"调式布局,体现了粤剧子喉"宫起→徵落"的调式特征。

从全曲来看,三个唱段的12个上下句分别为"宫→徵→宫→徵""宫→徵→商→宫""宫→徵→宫→徵"的调式连接。全曲清晰表现出了粤剧子喉最常用的"宫起→徵落"调式结构。

此外,采用"宫起→徵落"调式结构的粤剧梆子子喉还有《穆桂英挂帅》中的"只为着那犬儿,奉了太君之命"[①]选段、《杨贵妃》中的"玉兔东升,冰轮初转"[②]选段等。如表1-13、表1-14所示。

表1-13 粤剧《穆桂英挂帅》选段"只为着那犬儿,奉了太君之命"词曲结构

1=C 4/4【梆子慢板】

唱句结构			词逗结构	句落音	调式	
前段	第一句	上句	只为着/那犬儿	5	徵	宫
		下句	奉了/太君/之命	1	宫	
	第二句	上句	到汴京/来打探	5	徵	徵
		下句	细察/各营	5	徵	
	第三句	上句	适遇着/比武/校场	5	徵	宫
		下句	把将才/选定	1	宫	
	第四句	上句	小文广/参与/其会	5	徵	徵
		下句	佢嘅/本领/不精	5	徵	

[①] 前揭黄鹤鸣记谱选编:《粤剧金曲精选 乐谱对照》(第2辑),第110-112页。
[②] 前揭黄鹤鸣记谱选编:《粤剧金曲精选 乐谱对照》(第4辑),第115-116页。

(续表1–13)

唱句结构			词逗结构	句落音	调式	
后段	第一句	上句	那黄龙/称虎将	5	徵	
		下句	失手/险遭/丧命	1	宫	宫
	第二句	上句	小子/威风/把宋皇/感动	5	徵	
		下句	急问/他的/姓名	5	徵	徵
	第三句	上句	闻说道/是杨家/后裔	5	徵	
		下句	不由/肃然/起敬	1	宫	宫
	第四句	上句	赐军权/授金印	5	徵	
		下句	命我/把帅印/担承	5	徵	徵

上例选段八个唱句的16个上下句为"徵→宫""徵→徵""徵→宫""徵→徵"和"徵→宫""徵→徵""徵→宫""徵→徵"的调式连接；八个唱句为"宫→徵→宫→徵""宫→徵→宫→徵"的调式连接；全曲也为粤剧子喉最常用的"宫起→徵落"调式结构。

表1–14 粤剧《杨贵妃》选段"玉兔东升，冰轮初转"词曲结构

1=C 4/4【梆子慢板】

唱句结构			词逗结构	句落音	调式		
前段	第一句	上句	玉兔/东升	1	宫	徵	
		下句	冰轮/初转	5	徵		
	第二句	上句	皓月/临空	2	商	宫	宫
		下句	我似/嫦娥/离月殿	1	宫		
后段	第一句	上句	身封/贵妃	1	宫	徵	
		下句	羞花/容貌	5	徵		
	第二句	上句	六宫/粉黛	6	羽	徵	徵
		下句	三千/宠爱/一身尊	5	徵		

上例唱段四个对句的八个上下句为"宫→徵""商→宫""宫→徵""羽→徵"的调式连接，四个对句为"徵→宫""徵→徵"的调式布局，前后段之间为粤剧子喉最常用的"宫→徵"结构的"宫起→徵落"调式形态。

综合以上分析可知，在粤剧梆子子喉唱段中，无论是"句体类"唱段，还是"两段体"唱段或"三段体"唱段等，均多采用"宫→徵"布局的"宫起→徵落"调式结构。采用类似调式结构的案例唱段还有很多，不赘例。

第二节　原生二黄调式结构与粤剧正线二黄调式衍生

从总体上看，原生二黄①调式结构不同于前文所述之粤剧梆子惯用的带偏音（惯用变宫音）的六声徵调式；不同于北线梆子中带↓7的"中立音"调式；也不同于南方民间音乐"一调到底"的五声正音调式。原生二黄多为五声性七声调式结构，即"是在五声音阶调式的基础上，局部地强调和应用七声音阶调式"②，从整体上看是七声调式，从局部上看是五声调式。

原生二黄可分为两大类别，即"二黄"与"反二黄"。从调式构成上看，二黄多以徵调式为主，即上句结束在宫音（1），下句结束在徵音（5）的"宫起→徵落"调式结构。反二黄除了与二黄相同的徵调式以外，其还有以上句结束在宫音（1），下句结束在商音（2）的"宫起→商落"调式结构，即"下句结束主音（商），是反二黄唱腔的基本落音规律"③。

一、原生二黄调式结构：宫徵交替的双重调性与变宫为角、清角为宫的旋宫手法

笔者通过对127首原生二黄唱段（汉剧二黄、京剧二黄）进行梳理和分析以后认为："宫徵交替"基础上的"宫起→徵落"调式结构是原生二黄的主要调式形态；而"变宫为角""清角为宫"的转调方式则是原生二黄起调旋宫的惯用手法。

原生二黄多为对称性词格，多以五字句、七字句和十字句为主要对句结构；在调式构成上，有一个基本的、相对稳定的"宫起→徵落"结构。虽然从上下对句来看，多为"宫起→徵落"调式结构，但在上句和下句内部则频繁地体现为"宫徵交替"双重调性。如图1-7所示。

① 鉴于粤剧发端于外江班入粤之后，且鄂东北的黄陂、黄冈两地为二黄的主要发源地，因此，本书设汉剧二黄（包括源于汉剧的京剧二黄）为原生二黄，设粤剧二黄为衍生二黄。
② 陈竹青：《京剧二黄、反二黄唱腔的调式》，载《音乐研究》1983年第1期。
③ 前揭陈竹青：《京剧二黄、反二黄唱腔的调式》。

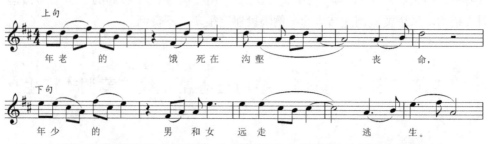

图 1-7 鄂西南剧《秦香莲》二黄选段"年老的饿死在沟壑丧命"谱例

该唱段为比较原始的鄂西南剧中的二黄唱段，记谱 D 宫，4/4 拍。从词曲结构上看，该唱段为标准的 3+3+2+2 结构的十字四句逗对句。

从调式结构上看，上句以"年老的/饿死在/沟壑/丧命"开腔，落音商（2），音列"3-5-6-1-2-3"为 D 宫五声宫调式；下句起句开腔已旋宫至 D 宫的上方五度属音 A 宫，以"年少的/男和女/远走/逃生"收腔，音列"6-1-2-3-5-6"（A 宫）为 A 宫五声正音宫调式。

从全曲来看，虽然两者都是宫调式，但上句为 D 宫的宫调式，下句为 A 宫的宫调式，两者不属于同宫系统，而是发生了从主到属的旋宫，即下句通过变宫为角的方式，将上句的旋律由 D 宫旋宫到了 A 宫，从而实现了宫徵交替的调式布局。如图 1-8 所示。

```
上句 D 宫音列结构：
                   清角         变宫
1=D    1 - 2 - 3 -（4）- 5 - 6 -（7）- 1 - 2 - 3
       宫  商  角        徵  羽         宫  商  角
                                ↓
下句 A 宫音列结构：      ↓  ↓  ↓     ↓  ↓     ↓
       1=A    1 - 2 - 3 -（4）- 5 - 6 -（7）- 1
              宫  商  角         徵  羽        宫
```

图 1-8 "变宫为角"的旋宫手法

由此可见，"变角为宫"的手法使上句 D 宫的徵音"5"变成了下句 A 宫的宫音"1"，上句 D 宫的羽音"6"变成了下句 A 宫的商音"2"，上句 D 宫的变宫音"7"变成了下句 A 宫的角音"3"，上句 D 宫的宫音"1"变成了下句 A 宫清角音

"4",上句 D 宫的商音"2"变成了下句 A 宫的徵音"5",上句 D 宫的角音"3"变成了下句 A 宫的羽音"6"。

从旋宫来看,该上下句唱词是从 D 宫旋宫到了 A 宫。但 A 音是 D 宫的属音近关系调,因此,也是从 D 宫的宫音调(D)转调到了 D 宫的属音调(A),完成了从主到属的"宫起→徵落"的调式布局。以汉剧《二度梅·重台》二黄选段"南朝女出北塞怎不害怕"① 为例。如图 1-9 所示。

《二度梅·重台》二黄选段

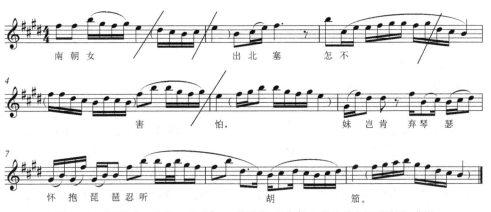

图 1-9　汉剧《二度梅·重台》二黄选段"南朝女出北塞怎不害怕"谱例

该唱段为汉剧著名旦角陈伯华所唱《二度梅》中的慢二流唱段,记谱为 E 宫,4/4 拍。从词曲结构上看,该唱段为 3+3+2+2 结构十字四句逗(下句带垛板)对句。

从调式结构上看,上句有四次旋宫,且在唱词音和伴奏音之间,交替使用"宫-徵"两种调式。上句头逗"南朝女"的音列为 E 宫的"2-2-5-3-2-3-1",为五声正音的宫调式,但紧接的过门表面上为 E 宫的"7-6-5-6-1",出现了突破五声调式结构的变宫音"7",其实这一组"7-6-5-6-1"已经通过"变宫为角"的方式,转变成为 B 宫的"3-2-1-2-4",已经从主调转到了属调。

第二逗"出北塞"的音列如果按 B 宫调式为"1-2-4-5",出现了清角音"4",好像又突破了五声调式的结构,其实第二顿的音列并不是 B 宫的"1-2-

① 刘正维:《皮黄腔的个性》,载《黄钟》(武汉音乐学院学报)2004 年第 4 期。

4-5"，而是通过"清角为宫"的方式，连同过门中的最后一个"4"，又旋宫回到了 E 宫，是 E 宫的"1（前音4）-5-6-1-2"，为 E 宫的商调式。

第三逗"怎不"的音列为"5-6-1-1-2-3-3-2-3-7-6-5"。从结构上看，好像这一句中也出了变宫音"7"，但结合后面的旋律来看，该句的"7-6-5"三个音，已经完成了旋宫。"7-6-5"之前的音列"5-6-1-1-2-3-3-2-3"为 E 宫的宫调式，而"7-6-5"三音通过"变宫为角"的方式，旋宫成了 B 宫的"3-2-1"三音，并和过门"5-5-3-2-1-3-2-1"以及第四顿的"害怕"的"害"字上的拖腔"5-1-1-6-5-6-5"共同构成了 B 宫的五声正音徵调式。

尾逗"害怕"的"怕"字上的"3"音已经不是 B 宫的"4"音了，而是又通过"清角为宫"的方式，从 B 宫的清角音旋宫回到了 E 宫的宫音，并和该小节中的"2-3-5-5-3-2-3-1"一起构成了 E 宫的五声正音宫调式，回归二黄旦腔上句惯用的"宫"调式结构。

通过以上分析可知，该上句五个小节唱段完成了四次旋宫。从头逗的 E 宫通过"变宫为角"的方式，旋宫到了头逗过门的 B 宫；并通过"清角为宫"的方式，从过门的 B 宫旋宫到了第二逗的 E 宫；又通过"变宫为角"的方式将第三顿拖腔中的后 3 个音"7-6-5"旋宫为 B 宫的"3-2-1"三音，最后在第四逗的最后一个音"3"上，再通过"清角为宫"的方式再次旋宫回到 E 宫。上句调式经过"E 宫→B 宫→E 宫→B 宫"的四次更替，完成了上句的"宫"调式布局。

从谱例上看，下句为"3+3+垛句+2+2"结构的十字四句逗（带垛句）句法。从上句终止的 E 宫来看，头逗"妹岂肯"的音列为"3-2-7"三音，但实际上"3-2-7"三音已经通过"变宫为角"的方式完成了从 E 宫到 B 宫的旋宫，而变成了 B 宫的"6-5-3"三音，实为 B 宫角调式。且该次旋宫后的 B 宫与上句头逗的 E 宫形成了"主→属"的对比性调式结构。

第二逗"弃琴瑟"的音列"5-1-2-1-2-3"为 B 宫的角调式；后接垛句"怀抱琵琶"的音列为"6-1-6-5-6-1-1"为 B 宫的宫调式。

第三逗"忍听"为一个较长的跳进转级进的拖腔，音列"5-1-1-6-1-6-5-5-1-3-2"，为 B 宫的商调式。

尾逗"胡笳"的音列"1-2-3-2-1-2-3-5"为 B 宫的徵调式，但后又通过尾声"5-6-7-1-6-5-3-2-1"回归 B 宫的宫调式。值得注意的是，在尾声中出现了变宫音"7"，该变宫音"7"的出现，只是作为处在非骨干音位置的辅助音和弱拍位置的经过音，不具备"变宫为角"的旋宫功能，而且对全曲的调式结构也不产生影响，该曲还是"七声性五声调式"。

从全曲来看，上句以 E 宫起腔，后与 B 宫相互旋宫，经过四次旋宫后回归 E 宫；下句起句即从上句的 E 宫旋为 B 宫起腔，后虽再没有经过旋宫，但加入了一个四字句的垛板，并且第四顿的结束音落在属调 B 宫上，后再通过尾声回归到主调。从谱面上看，虽然 E 宫和 B 宫各为独立的近关系宫，但在 E 宫系统内，B 为其属音。因此，在调式结构上，全曲上下句内部形成了"宫徵交替"的调式结构形态，上下句之间则形成了由主到属（E→B）的调式布局，为典型的"宫徵交替"与"宫起→徵落"的调式结构。如图 1-10 所示。

《金锁记》二黄选段

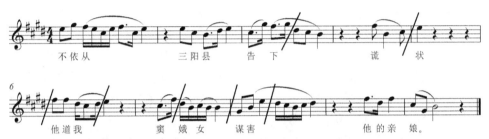

图 1-10　汉剧《金锁记》二黄选段"不依从三阳县告下谎状"谱例①

该唱段为汉剧《金锁记》中的女二流唱段，记谱为 E 宫，4/4 拍。从词曲结构上看，该唱段为非对称性的十字四句逗结构。上句为"3+3+2+2"的十字四句逗，下句为"3+3+2+4"的十二字四句逗结构。

从调式结构上看，上句头逗"不依从"的音列"1-3-2-1-6-1-2-6-1"与二逗"三阳县"的音列"1-6-5-6-1"均为 E 宫 E 宫调式；第三逗"告下"的音列"6-3-2-3-7-6-5"中出现了变宫音"7"，但此处的"7"不能视为 E 宫中的变宫音，而要视为 B 宫中的角音，E 宫中的"7-6-5"通过"变宫为角"的旋宫手法，旋宫到了 B 宫，成了 B 宫中的"3-2-1"三音，并和第四逗"谎状"中"谎"上的"5-1-2"构成了 B 宫的商调式结构；而第四逗"谎状"中"状"上的"4"音，则通过"清角为宫"的旋宫手法，由 B 宫的清角音旋宫转化为 E 宫的宫音，从而形成了该句的宫调式结构。另外，将十字句的第三逗末尾的本宫变宫音（7）转为新宫（属宫）的角音（3），是原生二黄惯用的"变宫为角"旋宫手法。

①　前揭刘正维：《皮黄腔的个性》。

下句在唱词上为"3＋3＋2＋4"十二字四句逗结构。头逗"他道我"为B宫起，音列为"5－5－3－2－3－4"，而"4"在此时已经通过"清角为宫"的方式，旋为E宫的宫音，并与二逗"窦娥女"中的"窦"字上的"6－2"构成E宫的商调式结构；而二逗"窦娥女"中的"娥女"字上的"7－5－6－5－5"则通过"变宫为角"的方式，旋宫为B宫中"3－1－2－1－1"，将二顿结束在B宫的宫音上，头逗和二逗为"宫徵交替"调式结构。而在三逗"谋害"的拖腔中，其首起B宫的"6－1－4"三个音也通过"4"音"清角为宫"的方式，旋宫为E宫的"3－5－1"，后续的E宫的"7－6－5－6－7"则通过"7"音"变宫为角"的方式，旋宫回到B宫的"3－2－1－2－3"，并与尾逗"他的亲娘"的音列"5－2－5－2－6－1"共同构成了B宫系统的B宫调式结构。

　　从全曲来看，该唱段短短十个小节的上下句，就在E宫和B宫调式之间，通过"变宫为角"和"清角为宫"的方式，进行了七次的交替旋宫。而B宫是E宫的徵音宫，两者属于从主到属（E→B）的近关系旋宫。上句起音在主，下句起音在属，形成了"主→属"调性的对比；而上句落音为宫，下句落音为徵，也形成了"宫起→徵落"结构的原生二黄常用调式。

　　从以上三例不难看出，原生二黄的调式结构大多为上句终止在"1"，下句终止在"5"的五声性"宫起→徵落"调式形态。但在上下句内部多为"宫徵交替"的双重调性结构，即上句多强调徵音支持的宫调式结构，下句多强调宫音支持的徵调式结构。

　　综合以上分析可知，"宫徵交替"基础上的"宫起→徵落"调式结构是原生二黄的主要调式形态。而"变宫为角、清角为宫"的旋宫手法，则是原生二黄的旋宫形态。

二、段体类粤剧正线二黄调式衍生：徵→宫、徵→宫→商与独立宫调结构

　　通过分析100部粤剧唱段中的177首粤剧二黄选段之后，笔者认为，粤剧二黄的音乐调式包含三类常用和主要结构。

　　其一，从词曲结构上看，粤剧正线二黄唱段可分为"**段体类**"和"**句体类**"两个大类。

　　其二，从调式结构上看，"段体类"粤剧正线二黄唱段主要可分为徵起→宫落、徵起→宫过→商收、独立宫调结构三大类。

　　其三，从"句体类"粤剧正线二黄唱段的调式结构上看，主要可分为两类：即全曲经过调式主音交替演唱后，终止于宫音的"交替型宫结构"与终止于徵音的

"交替型徵结构"。

(一)"徵→宫"布局的"徵起→宫落"调式结构

"徵起→宫落"调式布局属于宫调式结构,在粤剧正线二黄唱腔中具有典型性,主要用于两段体唱段。由于粤剧正线二黄并不像原生二黄一样,具有标准"七字句"或"十字句"的上下对句结构,而是对句和长短句同时并行或交叉使用的唱词结构,因此,在调式布局上,粤剧正线二黄打破了原生二黄惯用的以对句为单位的"上句起,下句落"的调式布局手法,转而以乐段为单位进行调式布局。以粤剧《风流司马俏文君》二黄选段①"献琴音,抚冰弦"为例。如图1-11、表1-15所示。

粤剧《风流司马俏文君》选段

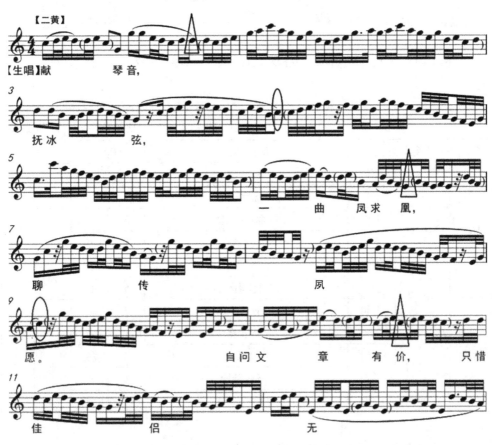

① 前揭黄鹤鸣记谱选编:《粤剧金曲精选 乐谱对照》(第3辑),第30-37页。

(续图 1-11)

图 1-11 粤剧《风流司马俏文君》二黄选段"献琴音，抚冰弦"谱例（部分）

表 1-15 粤剧《风流司马俏文君》选段"献琴音，抚冰弦"词曲结构

1=C 4/4 【二黄】，前接 C 宫 2/4【柳浪闻莺】

	唱句结构		词逗结构	句落音		调式	
前段	第一句	上句	献琴音	2	商	宫	徵
		下句	抚冰弦	1	宫		
	第二句	上句	一曲/凤求凰	5	徵	宫	
		下句	聊传/凤愿	1	宫		
	第三句	上句	自问/文章/有价	1	宫	徵	
		下句	只惜/佳侣/无缘	5	徵		
后段	第一句	上句	别乡关	2	商	宫	宫
		下句	少年游	1	宫		
	第二句	上句	书剑/飘零	5	徵	宫	
		下句	关河/踏遍	1	宫		
	第三句		我是/萍踪/无寄	1	宫	宫	

该选段为粤剧《风流司马俏文君》中的二黄唱段，记谱 C 宫，4/4 拍。前接 C 宫 2/4【柳浪闻莺】，后接 G 宫 4/4【反线二黄】旦唱唱段。从词曲结构上看，该唱段由前、后两段构成，每段各为三句唱词。

从调式结构上看，前段第一句为三字对句，上句以"献琴音"开腔，落音商（2），下句以"抚冰弦"收腔，落音宫（1）。音列"5 - 6 - 7 - 1 - 2 - 3 - 4 - 5"。全句为"商→宫"结构的C宫七声清乐宫调式。

第二句的上句以 2 + 3 结构的"一曲/凤求凰"开腔，落音徵（5）；下句以 2 + 2 结构的"聊传/凤愿"收腔，落音宫（1）；音列"3 - 4 - 5 - 6 - 7 - 1 - 2 - 3 - 5"，全句为"徵→宫"结构的C宫七声清乐宫调式。

第三句唱词为 2 + 2 + 2 结构的六字对句，上句以"自问/文章/有价"开腔，落音宫（1）；下句以"只惜/佳侣/无缘"收腔，落音徵（5）；音列"3 - 5 - 6 - 7 - 1 - 2 - 3"，全句为"宫→徵"结构的C宫六声徵调式（带偏音变宫7）。

后段第一句为三字对句，上句以"别乡关"开腔，落音商（2）；下句以"少年游"收腔，落音宫（1）；音列"2 - 3 - 4 - 5 - 6 - 7 - 1 - 2 - 3 - 4 - 5"，全句为"商→宫"结构的C宫七声清乐宫调式。

第二句唱词为 2 + 2 结构的四字对句，上句以"书剑/飘零"开腔，落音徵（5）；下句以"关河/踏遍"收腔，落音宫（1）；音列"3 - 4 - 5 - 6 - 7 - 1 - 2 - 3"，全句为"徵→宫"结构的C宫七声清乐宫调式。

第三句唱词以 2 + 2 + 2 结构"我是/萍踪/无寄"收腔本唱段，音列"3 - 5 - 6 - 1 - 2 - 3"，落音宫（1）。该句为C宫五声宫调式。

从全曲来看，前后唱段六个唱句的 11 个上下句为"商→宫""徵→宫""宫→徵""商→宫""徵→宫""宫"的调式布局；前后唱段六个唱句为"宫→宫→徵""宫→宫→宫"的调式布局；前后唱段之间形成了两段体粤剧正线二黄唱段常用的"徵起→宫落"调式结构。

此外，采用"徵→宫"布局的"徵起→宫落"调式的粤剧正线二黄还有《神女会襄王·梦合》中的"蓬莱仙女降云端"[①] 唱段、《梦会太湖》中的"今日大地喜重光"[②] 等。如表 1 - 16、表 1 - 17 所示。

① 前揭黄鹤鸣记谱选编：《粤剧金曲精选 乐谱对照》（第5辑），第 36 - 40 页。
② 前揭黄鹤鸣记谱选编：《粤剧金曲精选 乐谱对照》（第3辑），第 17 - 23 页。

表1-16　粤剧《神女会襄王·梦合》选段"蓬莱仙女降云端"词曲结构

1=C　4/4　【长句二黄】

唱句结构			词逗结构	句落音	调式	
前段	第一句	上句	蓬莱/仙女/降云端	2	商	徵
		下句	仿似/嫦娥/将约践	5	徵	
	第二句	上句	孤王/疑真/疑幻	3	角	徵
		下句	今朝/重见/月团圆	5	徵	
后段	第一句	上句	仙姬/微步/若凌波	3	角	宫
		下句	款摆/蛮腰/如柳线	1	宫	宫
	第二句	上句	巧梳/蟠龙/云髻	1	宫	徵
		下句	衣饰/环佩/惹玉怜	5	徵	
	第三句	上句	好一位/绝代/天骄	2	商	宫
		下句	果是/世间/罕见	1	宫	

上例选段，五个唱句的十个上下句为"商→徵""角→徵""角→宫""宫→徵""商→宫"的调式连接；五个唱句为"徵→徵""宫→徵→宫"的调式布局；前后唱段之间则形成了两段体粤剧正线二黄唱段常用的"徵起→宫落"调式结构。

表1-17　粤剧《梦会太湖》选段"今日大地喜重光"词曲结构

1=C　4/4　【长句二黄】

唱句结构			词逗结构	句落音	调式	
前段【生唱】	第一句	上句	今日/大地/喜重光	2	商	徵
		下句	日月/添辉/山河壮	1	宫	
	第二句	上句	西施/献身/取义	6	羽	徵
		下句	不让/勇武/儿郎	5	徵	
	第三句	上句	喜见/故土/息兵戎	5	徵	宫
		下句	女织/男耕/笙歌唱	1	宫	
	第四句	上句	我愿/水云/乡里	1	宫	徵
		下句	驻马/常伴/浣纱娘	5	徵	

（续表 1-17）

唱句结构			词逗结构	句落音	调式		
后段【旦唱】	第一句	上句	烟波/浩渺/水云乡	2 商	羽	徵	宫
		下句	非是/芒萝/桃柳岸	6̇ 羽			
	第二句	上句	此乃/西施/安乐土	2 商	徵		
		下句	无觅/枝头/栖凤凰	5̇ 徵			
	第三句	上句	负君/你一片/痴心	2 商	宫		
		下句	唯愿/来生/偿所望	1 宫			

上例选段，前段八个上下句为"商→宫""羽→徵""徵→宫""宫→徵"调式连接，后段六个上下句为"商→羽""商→徵""商→宫"的调式连接；前后唱段七个唱句之间形成了"宫→徵→宫→徵""羽→徵→宫"的调式布局；前后唱段之间则形成了两段体粤剧二黄唱段常用的"徵起→宫落"调式结构。

综合以上分析可知，在两段体粤剧正线二黄唱段中，"徵→宫"布局的"徵起→宫落"调式结构为其常规调式形态。采用类似调式结构的还有《巧合仙缘》中的"休效横眉恶妇骂街边"唱段、《梦断香消四十年》中的"沈园题壁"唱段等，不赘例。

（二）"徵→宫→商"布局的"徵起→宫过→商收"调式结构

"徵起→宫过→商收"调式布局属于商调式，是粤剧正线二黄唱腔中常用的调式布局形式，常用于三段体唱段之中，即根据特定唱段唱词结构的层次关系和音乐旋律的逻辑走向，可以将特定粤剧正线二黄唱段划分为既具有先后逻辑关照又具有相对独立段性的唱段结构。"徵→宫→商"调式布局则对应每一个相对独立的唱段，且调式结构具有固定性，即首段以"徵"终止，中段以"宫"终止，尾段以"商"终止。以粤剧《窦娥冤》二黄选段"犹记拾遗衣"[①] 为例。如图1-12、表1-18所示。

① 前揭黄鹤鸣记谱选编：《粤剧金曲精选 乐谱对照》（第2辑），第94-99页。

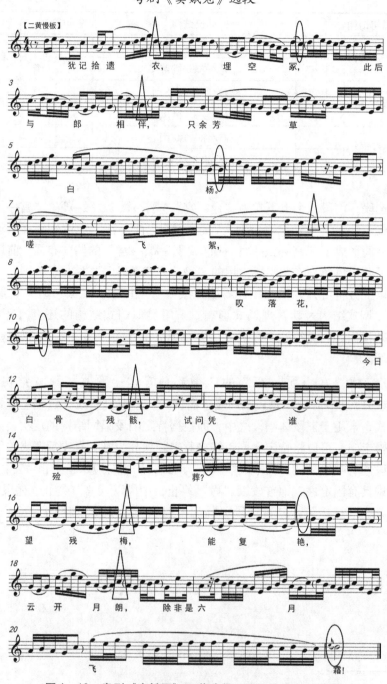

图 1-12 粤剧《窦娥冤》二黄选段"犹记拾遗衣"谱例

表1-18 粤剧《窦娥冤》选段"犹记拾遗衣"词曲结构

1=C 4/4【二黄慢板】

唱句结构			词逗结构	句落音		调式	
前段	第一句	上句	犹记/拾遗衣	2	商	宫	徵
		下句	埋空冢	1	宫		
	第二句	上句	此后/与郎/相伴	6	羽	徵	
		下句	只余/芳草/白杨	5	徵		
中段	第一句	上句	嗟飞絮	2	商	宫	宫
		下句	叹落花	1	宫		
	第二句	上句	今日/白骨/残骸	5	徵	宫	
		下句	试问/凭谁/殓葬?	1	宫		
后段	第一句	上句	望残梅	5	徵	羽	商
		下句	能复艳	6	羽		
	第二句	上句	云开/月朗	1	宫	商	
		下句	除非是/六月/飞霜!	2	商		

该选段为粤剧《窦娥冤》中的二黄慢板选段,记谱C宫,4/4拍,前接C宫1/4"正线七字清",后接C宫2/4【飞霜令】曲牌。从词曲结构上看,全曲可分为三段,每段由两句唱词构成。

从调式结构上看,前段第一句为长短句,上句以2+3结构的"犹记/拾遗衣"开腔,落音商(2);下句以三字句"埋空冢"收腔,落音宫(1),音列"3-5-6-7-1-2-3-5",全句为"商→宫"结构的C宫六声宫调式(带偏音变宫7)。

第二句为2+2+2唱词结构的六字对句,上句以"此后/与郎/相伴"开腔,落音羽(6);下句以"只余/芳草/白杨"收腔,落音徵(5);音列"2-3-5-6-7-1-2-3-5",全句为"羽→徵"结构的C宫六声徵调式(带偏音变宫7)。

中段第一句为三字句,上句以"嗟飞絮"开腔,落音商(2);下句以"叹落花"收腔,落音宫(1);音列"5-7-1-2-3-4-5-6",全句为"商→宫"结构的C宫七声清乐宫调式。

第二句为2+2+2结构的六字对句,上句以"今日/白骨/残骸"开腔,落音徵(5);下句以"试问/凭谁/殓葬"收腔,落音宫(1),音列"2-3-5-6-7-1-2-3-5",全句为"徵→宫"结构的C宫六声宫调式(带偏音变宫7)。

后段第一句为三字对句,上句以"望残梅"开腔,落音徵(5);下句以"能

复艳"收腔，落音羽（$\dot{6}$）；音列"1-2-3-5-6-7-$\dot{1}$-$\dot{2}$"，全句为"徵→羽"结构的 C 宫六声羽调式（带偏音变宫 7）。

第二句为长短句，上句以 2+2 结构的"云开/月朗"开腔，落音宫（1）；下句以 3+2+2 结构的"除非是/六月/飞霜"收腔，落音商（$\dot{2}$），音列"3-5-6-7-$\dot{1}$-$\dot{2}$-$\dot{3}$-$\dot{4}$-$\dot{5}$"，全句为"宫→商"结构的 C 宫七声清乐商调式。

从全曲来看，三个唱段六个唱句的 12 个上下句为"商→宫→羽→徵""商→宫→徵→宫""徵→羽→宫→商"的调式连接；六个唱句为"宫→徵""宫→宫""羽→商"的调式布局；三个唱段之间则形成了三段体粤剧正线二黄唱段常用"徵→宫→商"布局的"徵起→宫过→商收"调式结构。

此外，采用"徵起→宫过→商收"调式结构的粤剧正线二黄还有《唐宫秋怨》[①]中的"太液芙蓉未央柳"选段、《花木兰巡营》[②]中的"切齿恨胡人"选段等。如表 1-19、表 1-20 所示。

表 1-19 粤剧《唐宫秋怨》选段"太液芙蓉未央柳"词曲结构

1=C　4/4【二黄】

唱句结构			词逗结构	句落音		调式	
前段	第一句	上句	太液/芙蓉/未央柳	1	宫	徵	徵
		下句	能不/触景/暗凄然	5	徵		
	第二句	上句	春风/桃李/花开日	7	变宫	徵	
		下句	秋雨/梧桐/叶落时	5	徵		
中段	第一句	上句	西宫/南内/多秋草	3	角	宫	宫
		下句	落叶/满阶/凌乱	1	宫		
	第二句	上句	梨园/子弟/白发新	2	商	宫	
		下句	椒房/阿监/青娥老	1	宫		
后段	第一句		自愧/护花/无力	$\dot{6}$	羽	商	
	第二句		说什么/道寡/称尊	2	商		

上例选段，前段、中段四个唱句的八个上下句为"宫→徵→变宫→徵""角→宫→商→宫"的调式连接；全曲六个唱句之间形成了"徵→徵""宫→宫""羽→

[①] 前揭黄鹤鸣记谱选编：《粤剧金曲精选 乐谱对照》（第 2 辑），第 77-81 页。
[②] 前揭黄鹤鸣记谱选编：《粤剧金曲精选 乐谱对照》（第 5 辑），第 86-90 页。

商"的调式布局；三个唱段之间则形成了三段体粤剧正线二黄唱段常用"徵→宫→商"布局的"徵起→宫过→商收"调式结构。

表1-20 粤剧《花木兰巡营》选段"切齿恨胡人"词曲结构

1=C 4/4【正线二黄】

唱句结构		词逗结构	句落音	调式	
前段	第一句	切齿/恨胡人	5	徵	徵
	第二句	凶狼/奸险甚	1	宫	
	第三句	披猖/突厥/扰中原	5	徵	
中段	第一句	大好/山河/纷纷乱	6	羽	宫
	第二句	百姓/无辜	2	商	
	第三句	那堪/沉沦/苦境	1	宫	
后段	第一句	抢劫/焚烧/无天日	3	角	商
	第二句	兽蹄/到处/任纵横	5	徵	
	第三句	哀鸿/遍野的/是举目/堪惊	2	商	

上例选段，三个唱段的九个唱句为"徵→宫→徵""羽→商→宫""角→徵→商"的调式连接。三个唱段之间则形成了三段体粤剧正线二黄唱段，常用"徵→宫→商"布局的"徵起→宫过→商收"调式结构。

综合以上分析可知，"徵起→宫过→商收"为三段体粤剧正线二黄唱段的常用调式结构。采用类似调式结构的还有《风流梦》中的"爱阳春，迷烟景"等选段，不赘例。

（三）"独立宫调"结构

"独立宫调"是粤剧正线二黄常用的调式结构之一，在特定的粤剧正线二黄唱段中，每一段唱腔都以同样的宫调结束，且整曲也结束于该宫调。"独立宫调"在两段体、三段体以及多段体的粤剧正线二黄唱段中均有运用，以徵、宫、商三类"独立宫调"较为常见。以粤剧《隆中对》二黄选段[①]"诸葛避世隐隆中"为例。如图1-13、表1-21所示。

① 谱例参见：《隆中对》，粤剧曲谱网 http://www.009y.com/forum-33-1.html（2017-10-3）。

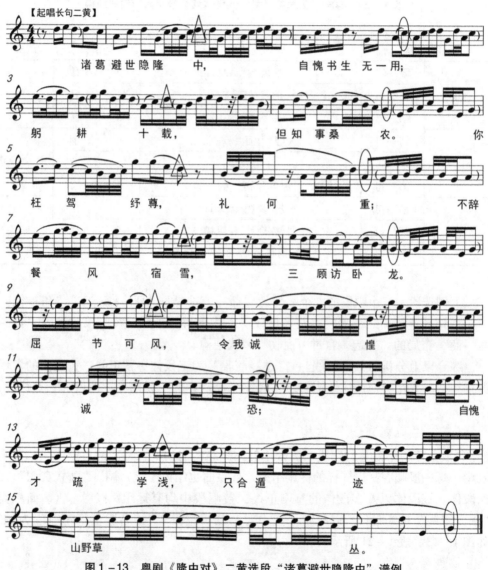

图1-13 粤剧《隆中对》二黄选段"诸葛避世隐隆中"谱例

表1-21 粤剧《隆中对》选段"诸葛避世隐隆中"词曲结构

1=C 4/4【长句二黄】

唱句结构			词逗结构	句落音		调式	
前段	第一句	上句	诸葛/避世/隐隆中	2	商	宫	徵
		下句	自愧/书生/无一用	1	宫		
	第二句	上句	躬耕/十载	6	羽	徵	
		下句	但知/事桑农	5	徵		
中段	第一句	上句	你枉驾/纡尊	2	商	羽	徵
		下句	礼何重	6	羽		
	第二句	上句	不辞/餐风/宿雪	1	宫	徵	
		下句	三顾/访卧龙	5	徵		
后段	第一句	上句	屈节/可风	2	商	宫	徵
		下句	令我/诚惶/诚恐	1	宫		
	第二句	上句	自愧/才疏/学浅	2	商	徵	
		下句	只合/遁迹/山野/草丛	5	徵		

该选段为粤剧《隆中对》中的长句二黄唱段，记谱C宫，4/4拍，前接C宫乇起唱爽古腔慢板，后接排子头唱追信。从词曲结构上看，全曲可分为三段，每段由两个唱句组成。

从调式结构上看，前段为长短句，第一句上句以2+2+2结构的"诸葛/避世/隐隆中"开腔，落音商（2）；下句以2+2+3结构的"自愧/书生/无一用"收腔，落音宫（1），音列"5-6-1-2"。全句为"商→宫"结构的（角音暂未出现）C宫五声宫调式。

第二句上句以2+2结构的"躬耕/十载"开腔，落音羽（6）；下句以2+3结构的"但知/事桑农"收腔，落音徵（5），音列"5-6-7-1-2-3-5"。全句为"羽→徵"结构的C宫六声徵调式（带偏音变宫7）。前段为"宫→徵"结构的C宫六声徵调式（带偏音变宫7）。

中段为长短句，第一句上句以3+2结构的"你枉驾/纡尊"开腔，落音商（2）；下句以三字句"礼何重"收腔，落音羽（6），音列"5-6-7-1-2-3-5"。全句为"商→羽"结构的C宫六声羽调式（带偏音变宫7）。

第二句上句以2+2+2结构的"不辞/餐风/宿雪"开腔，落音宫（1）；下句以2+3结构的"三顾/访卧龙"收腔，落音徵（5），音列"5-6-7-1-2-3-4-5-6"，全句为"宫→徵"结构的C宫七声清乐徵调式。中段为"宫→徵"结构的C宫

七声清乐徵调式。

后段也为长短句,第一句上句以 2 + 2 结构的"屈节/可风"开腔,落音商(2);下句以 2 + 2 + 2 结构的"令我/诚惶/诚恐"收腔,落音宫(1),音列"2 - 3 - 5 - 6 - 7 - 1 - 2 - 3 - 5"。全句为"商→宫"结构的 C 宫六声宫调式(带偏音变宫 7)。

第二句上句以 2 + 2 + 2 的"自愧/才疏/学浅"开腔,落音商(2);下句以 2 + 2 + 2 + 2 结构的"只合/遁迹/山野/草丛"收腔,落音徵(5),音列"3 - 5 - 6 - 7 - 1 - 2 - 3 - 5",为"商→徵"结构的 C 宫六声徵调式(带偏音变宫 7)。后段为"宫→徵"结构的 C 宫六声徵调式(带偏音变宫 7)。

从全曲来看,三个唱段六个唱句的 12 个上下句为"商→宫→羽→徵""商→羽→宫→徵""商→宫→商→徵"的调式连接;六个唱句之间形成了"宫→徵""羽→徵""宫→徵"的调式布局。三个唱段之间则形成了三段体粤剧二黄唱段"独立宫调"调式体系中的"徵→徵→徵"调式结构。

此外,采用"独立宫调"调式结构的粤剧正线二黄还有《五郎救弟》中"大宋朝有一所天波府"①选段、《七月七日长生殿》中"乐太平,边疆无战天子笑"②选段等。如表 1 - 22、表 1 - 23 所示。

表 1 - 22 粤剧《五郎救弟》选段"大宋朝有一所天波府"词曲结构

1 = C　4/4【二黄】

唱句结构			词逗结构	句落音	调式	
前段	第一句	上句	【首板】大宋朝/有一所/天波府	3	角	商
		下句	【慢板】天波府/有一个/姓杨/之人	2	商	
	第二句	上句	他的名/杨继业/官居/极品	1	宫	商
		下句	他的妻/余太君/是个/巾帼/钗裙	2	商	
	第三句	上句	她产下/七男二女/个个/久经/战阵	1	宫	商
		下句	还有个/杨八顺/收作/螟蛉	2	商	
中段	第一句		(五郎唱)杨大郎/乔扮/宋王/沙滩/大会	1	宫	商
	第二句		又谁知/中奸计/死在/长枪	2	商	
后段	第一句		(五郎唱)杨二郎/保兄台/短剑/命丧	5	徵	商
	第二句		可怜他/年少人/血染/沙场	2	商	

① 谱例参见:《五郎救弟》,粤剧曲谱网 http://www.009y.com/forum - 33 - 1.html(2017 - 10 - 6)。
② 前揭黄鹤鸣记谱选编:《粤剧金曲精选 乐谱对照》(第 5 辑),第 51 - 53 页。

上例三个唱段的七个唱句为"商→商→商""宫→商""徵→商"调式连接；三个唱段之间则形成了三段体粤剧正线二黄唱段"独立宫调"调式体系中的"商→商→商"调式结构。

表1-23 粤剧《七月七日长生殿》选段"乐太平，边疆无战天子笑"词曲结构

1＝C 4/4【二黄板面】

唱句结构			词逗结构	句落音		调式	
前段【生唱】	首段	第一句	上句	乐太平	5·	徵	宫
			下句	边疆/无战/天子笑	1	宫	
		第二句	上句	丰年/常喜兆	3	角	宫
			下句	天保/盛唐/邦富/民饶	5·	徵	
		第三句	上句	闲来/寄情/诗酒/笙箫	2	商	宫
			下句	寻乐/且欢笑	1	宫	
	尾段	第一句	上句	赏遍/月夕/花朝	2	商	宫
			下句	吟遍/秋云/春鸟	1	宫	
		第二句	上句	生逢/盛世	1	宫	徵 宫
			下句	正好/乐逍遥	5·	徵	
		第三句	上句	饮不尽/玉液/琼浆	3	角	宫
			下句	赏不尽/歌清/舞妙	1	宫	
中段【旦唱】		第一句	上句	陛下有/贤臣/勇将	1	宫	徵 宫
			上句	复有/天助/唐朝	5·	徵	
		第二句		政简/章闲	5·	徵	宫
			上句	天子/风流/何足笑	1	宫	
后段【生唱】		第一句	上句	今夜/欣逢/七夕	6·	羽	商 宫
			下句	华筵/盛设/贺良宵	2	商	
		第二句	上句	试按/新声	2	商	宫
			下句	一奏/霓裳/曲调	1	宫	

上例三个唱段的十个唱句为"宫→徵→宫""宫→徵→宫""徵→宫""商→宫"的调式布局；三个唱段之间则形成了三段体粤剧二黄唱段"独立宫调"调式体系中的"宫→宫→宫→宫"调式结构。

综合以上分析可知，"徵→徵→徵""商→商→商""宫→宫→宫"的"独立宫调"结构为三段体粤剧二黄唱段中的惯用调式形态。采用类似调式的案例唱段还有很多，不赘例。

三、句体类粤剧正线二黄调式衍生：交替型宫调式、交替型徵调式结构

句体类唱段在唱词结构的内在层递关系和音乐旋律的逻辑走向上，不同于"多体式"的段体类唱段，也不同于生旦交替演唱的天然段分型唱段，句体类唱段多为不可段分型"一体式"词曲结构。

从句式上看，句体类唱段可分为单句式、上下句式、多句式（极少），从唱词结构上看，句体类唱段可分为对句式、长短句式、对句与长短句交替式等。从调式结构上看，句体类唱段改变了以乐段为单位进行调式布局的手法，转而以乐句为单位进行调式布局。从谱例分析上看，句体类唱段的调式结构主要为"交替型宫调式"和"交替型徵调式"两大类。

（一）"交替型宫调式"结构

"交替型宫调式"为句体类粤剧正线二黄唱段中常用的调式结构之一。即根据特定唱段的长短，经过宫调式与其他调式的多次交替使用之后，最后收腔落音于宫调式之上的调式结构。以粤剧《李香君》二黄选段①"身如飞絮落泥沟"为例。如图1-14、表1-24所示。

粤剧《李香君》选段

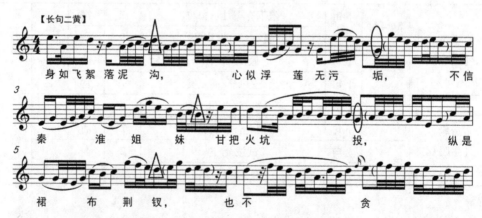

① 前揭黄鹤鸣记谱选编：《粤剧金曲精选 乐谱对照》（第1辑），第115-120页。

（续图1-14）

图1-14 粤剧《李香君》二黄选段"身如飞絮落泥沟"谱例

表1-24 粤剧《李香君》选段"身如飞絮落泥沟"词曲结构

1=C 4/4【长句二黄】

唱句结构		词逗结构	句落音	调式	
第一句	上句	身如/飞絮/落泥沟	2	商	宫
	下句	心似/浮莲/无污垢	1	宫	
第二句	上句	不信/秦淮/姐妹	7	变宫	徵
	下句	甘把/火坑投	5	徵	
第三句	上句	纵是/裙布/荆钗	2	商	宫
	下句	也不/贪描/金绣	1	宫	
第四句	上句	鬓丝/如柳	2	商	徵
	下句	何用/金雀/玉搔头	5	徵	
结束句	上句	奸贼/妆奁	5	徵	宫
	下句	我万难/接受	1	宫	

该选段为1974年红线女和罗家宝主演的粤剧《李香君》中的长句二黄选段，记谱C宫，4/4拍，前接C宫4/4 士宫慢板，后接C宫4/4【教子腔】曲牌。从词曲结构上看，该唱段为句体类唱段，共分五句，每句为上下句结构。

从调式结构上看，第一句为2+2+3结构的七字对句。上句以"身如/飞絮/落泥沟"开腔，落音商（2）；下句以"心似/浮莲/无污垢"收腔，落音宫（1）。在音乐结构上，两句的第二逗与第三逗之间，均由一个漏板将其分开，形成了"身如飞絮，落泥沟"和"心似浮莲，无污垢"的词曲分逗。音列"3-5-6-7-1-2-3-5"，全句为"商→宫"结构的C宫六声宫调式（带偏音变宫7）。

第二句为长短句。上句以2+2+2结构的"不信/秦淮/姐妹"开腔，落音变宫（7）；下句以2+3结构的"甘把/火坑投"收腔，落音徵（5）。音列"3-5-6-7-1-2-3-5"。全句为"变宫→徵"结构的C宫六声徵调式（带偏音变宫7）。

第三句为2+2+2结构的六字对句。上句以"纵是/裙布/荆钗"开腔，落音商（2）；下句以"也不/贪描/金绣"收腔，落音宫（1）。音列"3-4-5-6-7-1-2-3-4-5"。全句为"商→宫"结构的C宫七声清乐宫调式。

第四句为长短句。上句以2+2结构的"鬓丝/如柳"开腔，落音商（2），下句以2+2+3结构的"何用/金雀/玉搔头"收腔，落音徵（5）。音列"2-3-5-6-7-1-2-3-5"全句为"商→徵"结构的C宫六声徵调式（带偏音变宫7）。

第五句为长短句。上句以2+2结构的"奸贼/妆奁"开腔，落音徵（5）；下句以3+2结构的"我万难/接受"收腔，落音宫（1）。音列"1-2-3-4-5-6-7-1-2-3"。全句为"徵→宫"结构的C宫七声清乐宫调式。

从全曲来看，该唱段五个唱句的十个上下句为"商→宫""变宫→徵""商→宫""商→徵""徵→宫"的调式连接。五个唱句之间形成了"宫→徵→宫→徵→宫"的调式布局。在经过五次调式交替之后，全曲以宫调式收腔，为句体类粤剧正线二黄唱段中常用的"交替型宫调式"结构。

此外，采用"交替型宫调式"结构的句体类粤剧正线二黄还有《魂化瑶台夜合花》[①]中的"昔日风流天子把花摘"选段、《花田错会》[②]中的"我未上蟾宫折桂枝"选段等。如表1-25、表1-26所示。

① 前揭黄鹤鸣记谱选编：《粤剧金曲精选 乐谱对照》（第4辑），第54-61页。
② 前揭黄鹤鸣记谱选编：《粤剧金曲精选 乐谱对照》（第1辑），第37-44页。

表 1-25 粤剧《魂化瑶台夜合花》选段"昔日风流天子把花摘"词曲结构

1=C 4/4【二黄】

唱句结构		词逗结构	句落音		调式
第一句	上句	昔日/风流/天子/把花摘	2	商	宫
	下句	种出/情花/被蜂蝶采	1	宫	
第二句	上句	又岂料/结成/爱果	2	商	徵
	下句	不幸/被敌/兵来	5	徵	
第三句	上句	亏我/无力/护花	2	商	宫
	下句	都蒙/灾害	1	宫	
第四句	上句	今日/连枝/毁折	1	宫	徵
	下句	风雨/竟横来	5	徵	
结束句	上句	从此后/凤泊/鸾飘	2	商	宫
	下句	都孤自/蒙尘/紫塞	1	宫	

上例选段中五个唱句的十个上下句为"商→宫""商→徵""商→宫""宫→徵""商→宫"的调式连接。五个唱句之间形成了"宫→徵→宫→徵→宫"的调式布局，在经过五次调式交替之后，全曲以宫调式收腔，为句体类粤剧正线二黄唱段中常用的"交替型宫调式"结构。

表 1-26 粤剧《花田错会》选段"我未上蟾宫折桂枝"词曲结构

1=C 4/4【长句二黄】

唱句结构		词逗结构	句落音		调式
第一句	上句	我未上/蟾宫/折桂枝	2	商	宫
	下句	偏有/红鸾/先报喜	1	宫	
第二句	上句	只怕/寒鸦/野鹤	6	羽	徵
	下句	飞不上/凤凰池	5	徵	
第三句	上句	座上/衣冠	2	商	宫
	下句	多少/王孙/公子	1	宫	
第四句	上句	朱门/选婿	1	宫	商
	下句	未必/看重/诗书	2	商	
结束句	上句	我未上/紫玉/堂前	5	徵	宫
	下句	先有/三分/怯意	1	宫	

上例选段中五个唱句的十个上下句为"商→宫""羽→徵""商→宫""宫→商""徵→宫"的调式连接；五个唱句之间形成了"宫→徵→宫→商→宫"的调式布局。在经过五次调式交替之后，全曲以宫调式收腔，为句体类粤剧正线二黄唱段中常用的"交替型宫调式"结构。

综合以上分析可知，在多句体唱段中，经过多次调式交替之后，结束句收腔于宫调式的"交替型宫调式"，为句体类粤剧正线二黄常用的调式结构。采用类似调式结构的案例唱段还有《云房和诗》中的"斗室冷清，禅房寂静"选段、《再折长柳亭》中的"衷情待诉，我心似梅酸"选段等，不赘例。

（二）"交替型徵调式"结构

"交替型徵调式"为句体类粤剧正线二黄唱段中另一常用调式结构，即在唱段调式的布局上，根据特定唱段的长短，经过徵调式与其他调式的多次交替使用，最后收腔落音于徵调式之上的调式结构。以粤剧《焚香记》选段为例。如图1-15、表1-27所示。

粤剧《焚香记》选段

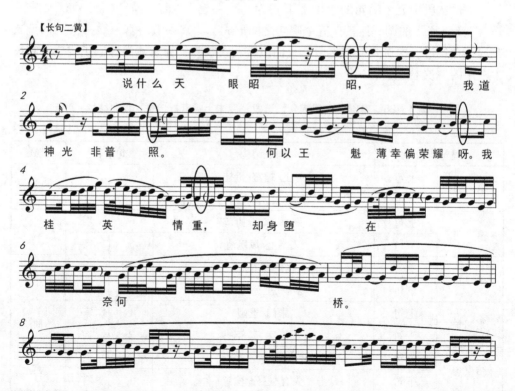

（续图1-15）

图1-15 粤剧《焚香记》二黄选段"说什么天眼昭昭"谱例①

表1-27 粤剧《焚香记·打神》选段"说什么天眼昭昭"词曲结构

1=C 2/4 【长句二黄】

唱句结构	词逗结构	句落音	调式
第一句	说什么/天眼/昭昭	2	商
第二句	我道/神光/非普照	1	宫
第三句	何以/王魁/薄幸/偏荣耀（呀）	1	宫
第四句	我/桂英/情重	6	羽
结束句	却身/堕在/奈何桥	5	徵

该选段为粤剧《焚香记·打神》中的长句二黄唱段，记谱C宫，2/4拍，前接C宫4/4二槌，后接C宫4/4二黄合字序。从词曲结构上看，该唱段为句体类唱段，共分五句。

从调式结构上看，第一句以3+2+2结构的"说什么/天眼/昭昭"开腔，落音商（2），音列"6-1-2-3-5-6"，为C宫五声商调式。

第二句以2+2+3结构的"我道/神光/非普照"接腔，落音宫（1），音列"5-6-7-1-2-3-5"，为C宫六声宫调式（带偏音变宫7）。

第三句以带衬字"呀"的2+2+2+3结构的"何以/王魁/薄幸/偏荣耀（呀）"过腔，落音宫（1），音列"3-5-6-7-1-2-3"，为C宫六声宫调式（带偏音变宫7）。

第四句以1+2+2结构的"我/桂英/情重"转腔，落音羽（6），音列"5-6-7-1-2-3-5"，为C宫六声羽调式（带偏音变宫7）。

结束句以2+2+3结构的"却身/堕在/奈何桥"收腔，落音徵（5），音列"3-5-6-7-1-2-3-5-6-1"，为C宫六声徵调式（带偏音变宫7）。

从全曲来看，该唱段的五个唱句在"起腔→接腔→过腔→转腔→收腔"之间，形成了"商→宫→宫→羽→徵"的调式连接。在经过五次调式交替之后，全曲以徵

① 谱例参见：《焚香记·打神》，红船粤剧网 http://www.009y.com/forum-33-1.html（2017-10-9）。

调式收腔，为句体类粤剧正线二黄唱段中常用的"交替型徵调式"结构。

此外，采用"交替型徵调式"结构的句体类粤剧正线二黄还有《夜半歌声》①中的"最销魂佢眉锁春山"选段、《魂断蓝桥·定情》②中的"惊听塞外烽烟"选段等。如表1-28、表1-29所示。

表1-28　粤剧《夜半歌声》选段"最销魂佢眉锁春山"词曲结构

1=C　4/4　【二黄】

唱句结构		词逗结构	句落音		调式
第一句	上句	最销魂/佢眉/锁春山	2	商	宫
	下句	更重/工愁/善病	1	宫	
第二句	上句	梨涡/一笑	1	宫	徵
	下句	个一种/媚态/盈盈	5	徵	
第三句	上句	估话/好月/常圆	5	徵	宫
	下句	天人/共永	1	宫	
结束句	上句	怎料/人生/聚散	1	宫	徵
	下句	唉（【白】）！竟似/逐水/青萍	5	徵	

上例选段中四个唱句的八个上下句为"商→宫""宫→徵""徵→宫""宫→徵"的调式连接。四个唱句在"起腔→过腔→转腔→收腔"之间，形成了"宫→徵→宫→徵"的调式布局。在经过四次调式交替之后，全曲以徵调式收腔，为句体类粤剧正线二黄唱段中常用的"交替型徵调式"结构。

表1-29　粤剧《魂断蓝桥·定情》选段"惊听塞外烽烟"词曲结构

1=C　4/4　【长句二黄】

唱句结构		词逗结构	句落音		调式
第一句	上句	惊听/塞外/烽烟	2	商	宫
	下句	变作了/存亡/之战	1	宫	

① 前揭黄鹤鸣记谱选编：《粤剧金曲精选　乐谱对照》（第2辑），第55-60页。
② 前揭黄鹤鸣记谱选编：《粤剧金曲精选　乐谱对照》（第4辑），第38-46页。

(续表1-29)

唱句结构		词逗结构	句落音		调式
第二句	上句	盼把/救亡/责任	6	羽	徵
	下句	望你/及时/完成	5	徵	
第三句	上句	虽则/别绪/断肠	5	徵	宫
	下句	强笑/把郎/相勉	1	宫	
第四句	上句	总未免/分离/痛恨	7	变宫	宫
	下句	依心/苦难言	1	宫	
第五句	上句	化离鸾	3	角	商
	下句	相思念	2	商	
第六句	上句	盼郎/早捷	7	变宫	商
	下句	莫使/爱侣/忧煎	2	商	
第七句	上句	虔心/默祷/凯歌旋	5	徵	商
	下句	仅赠/怀中/玉佛/贴身边	2	商	
第八句	上句	且将/念忏/焚香	2	商	宫
	下句	代替了/闺人/愁怨	1	宫	
第九句	上句	愿君/佩微物/护吉祥	5	徵	羽
	下句	平安/原是/痴心寄	6	羽	
第十句	上句	珍惜/礼微/情厚	5	徵	徵
	下句	且把/魂梦/寄凯旋	5	徵	

上例选段中十个唱句的二十个上下句为"商→宫""羽→徵""徵→宫""变宫→宫""角→商""变宫→商""徵→商""商→宫""徵→羽""徵→徵"的调式布局；十个唱句之间形成了"宫→徵→宫→宫→商→商→商→宫→羽→徵"的调式结构。在经过十次调式交替之后，全曲以徵调式收腔，为句体类粤剧正线二黄唱段中常用的"交替型徵调式"结构。

综合以上分析可知，在多句体唱段中，经过多次调式交替之后，结束句收腔于徵调式的"交替型徵调式"也为粤剧正线二黄常用的调式结构之一。采用类似调式结构的案例唱段还有《夜半歌声》中的"秋水为神，正合诗人吟咏"选段等，不赘例。

第三节　原生反二黄调式结构与粤剧反线二黄调式衍生

从调式布局上看，粤剧反线二黄极少运用原生反二黄在唱段内部"起调旋宫"的调式形态和旋宫手法。粤剧反线二黄或不旋宫、不转调，或更多地以本唱段的 G 宫调式接前唱段的 C 宫调式，以形成在前段 C 宫唱段基础上的上属五度旋宫。在调式布局上，粤剧反线二黄实现的是唱段与唱段之间的旋宫和转调，而非唱段内部的旋宫和转调。从具体唱段来看，粤剧反线二黄的调式结构大体上可分为两类：独立宫调和交替宫调。

一、原生反二黄调式结构：独立宫调形态与起调旋宫布局

反二黄由二黄而来，两者之间既有区别，也有联系。在实际的调式形态中，反二黄可以由二黄通过"变宫为角"的旋宫而得来，但反二黄本身又是"一支拥有成套板式的声腔，具有独立性"①。从调式结构来看，反二黄除去与二黄相同的"徵调式"结构以外，其最大的特点为"商调式"结构，且较多为"徵商交替"和"宫商交替"的商调式结构。从调式布局来看，反二黄唱段的调式结构大致可分为两类：独立宫调形态、起调旋宫布局。

（一）"对句交替型"独立宫调形态

该类型的调式结构在反二黄中比较常见，其上下对句为交替型调式连接，但全唱段为独立宫调结构。以汉剧《观阵》反二黄选段②"智破天门阵"为例。如图 1-16、表 1-30 所示。

① 刘国杰：《论板腔体音乐（下）》，载《天津音乐学院学报》1988 年第 4 期。
② 谱例参见：《智破天门阵》，中国曲谱网 http://www.qupu123.com/xiqu/qita/p209794.html（2017-10-19）。

汉剧《观阵·智破天门阵》选段

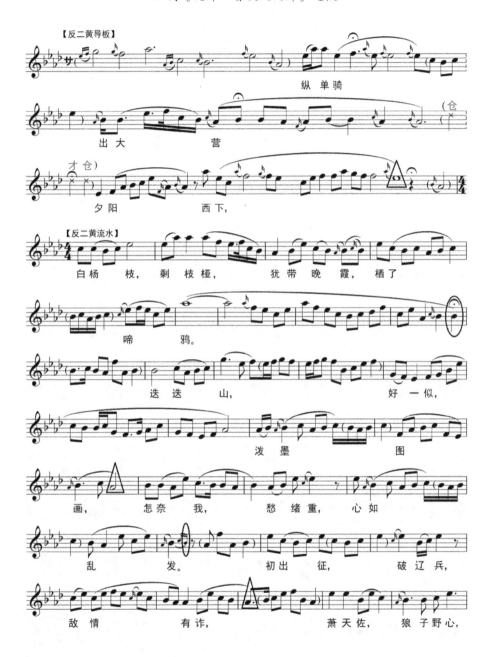

(续图 1-16)

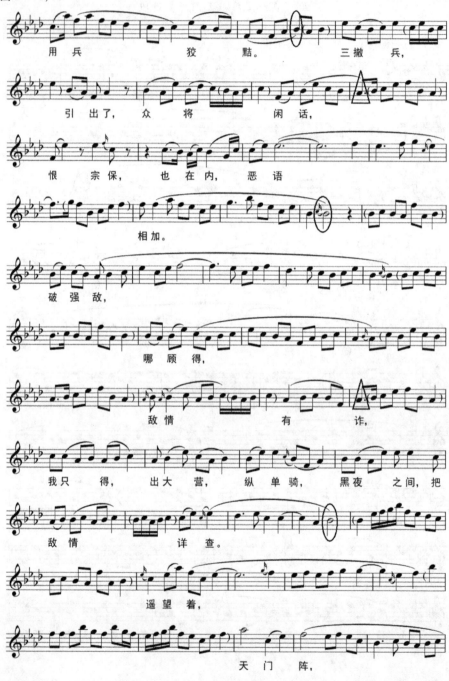

（续图1-16）

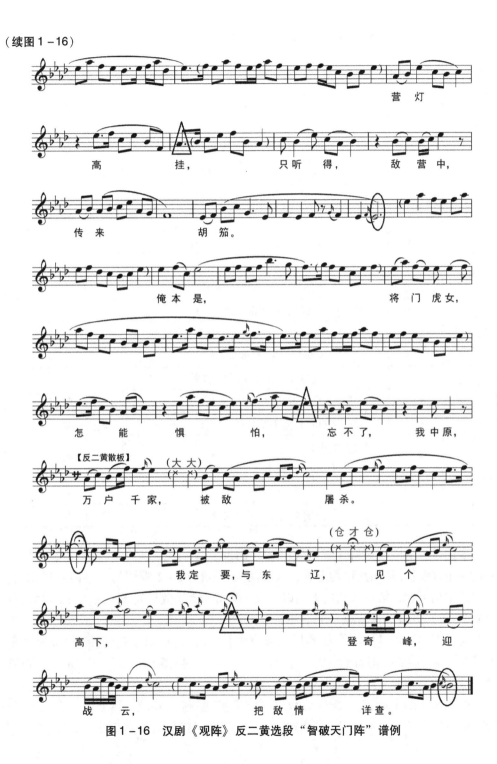

图1-16 汉剧《观阵》反二黄选段"智破天门阵"谱例

表 1-30 《观阵·智破天门阵》选段词曲结构

1 = ♭A 【散板】 → 4/4 → 【散板】

唱句结构		词逗结构	句落音		调式
对句一	上句	【反二黄导板】（散）纵单骑/出大营/夕阳/西下	5	徵	商
	下句	【反二黄流水】4/4 白杨枝/剩枝桠/犹带晚霞/栖了啼鸦【加尾】	2	商	
对句二	上句	迭迭山/好一似/泼墨/图画	1	宫	商
	下句	怎奈我/愁绪重/心如/乱发	2	商	
对句三	上句	初出征/破辽兵/敌情/有诈	1	宫	商
	下句	萧天佐/狼子野心/用兵/狡黠	2	商	
对句四	上句	三撤兵/引出了/众将/闲话	1	宫	商
	下句	恨宗保/也在内/恶语/相加	2	商	
对句五	上句	破强敌/哪顾得/敌情/有诈	1	宫	商
	下句	我只得【加帽】出大营【加帽】纵单骑/ 黑夜之间/把敌情/详查	2	商	
对句六	上句	遥望着/天门阵/营灯/高挂	1	宫	商
	下句	只听得/敌营中/传来/胡笳	2	商	
对句七	上句	（十一字对句）俺本是/将门/虎女/怎能/惧怕	5	徵	商
	下句	【反二黄散板】 忘不了【加帽】/我中原/万户/千家/被敌/屠杀	2	商	
对句八	上句	我定要/与东辽/见个/高下	5	徵	商
	下句	登奇峰/迎战云/把敌情/详查	2	商	

该选段为汉剧《观阵·智破天门阵》的反二黄唱段，记谱 ♭A 宫，【散板】→ 4/4 →【散板】。从词曲结构上看，该唱段为 3+3+2+2 唱词的十字四句逗结构。从调式结构上看，第一对句的上句以【反二黄导板】（散）的"纵单骑/出大营/夕阳/西下"开腔，落音徵（5），音列"5—6—1—2—3—5—6—1"，为 ♭A 宫五声徵调式；下句以带【加尾】的【反二黄流水】"白杨枝/剩枝桠/犹带晚霞/栖了啼鸦【加尾】"收腔，落音商（2），音列"1—2—3—4—5—6—1"，为 ♭A 宫六声商调式（带偏音清角 4）。

第二对句的上句以"迭迭山/好一似/泼墨/图画"开腔，落音宫（1），音列"5—6—1—2—3—5—6—7"，为 ♭A 宫六声宫调式（带偏音变宫 7）；下句以"怎奈

我/愁绪重/心如/乱发"收腔，落音商（2），音列"1－2－3－5"，为 bA 宫五声商调式。

第三对句的上句以"初出征/破辽兵/敌情/有诈"开腔，落音宫（1），音列"1－2－3－5－6"，为 bA 宫五声宫调式；下句以"萧天佐/狼子野心/用兵/狡點"收腔，落音商（2），音列"6－1－2－3－4－5－6－1"，为 bA 宫六声商调式（带偏音清角4）。

第四对句的上句以"三撤兵/引出了/众将/闲话"开腔，落音宫（1），音列"6－1－2－3－4－5"，为 bA 宫六声宫调式（带偏音清角4）；下句以"根宗保/也在内/恶语/相加"收腔，落音商（2），音列"6－7－1－2－3－5－6－7－1－2"，为 bA 宫六声商调式（带偏音变宫7）。

第五对句的上句以"破强敌/哪顾得/敌情/有诈"开腔，落音宫（1），音列"6－1－2－3－4－5－6"，为 bA 宫六声宫调式（带偏音清角4）；下句以带两个【加帽】的"我只得【加帽】/出大营【加帽】/纵单骑/黑夜之间/把敌情/详查"收腔，落音商（2），音列"6－1－2－3－4－5"，为 bA 宫六声商调式（带偏音清角4）。

第六对句的上句以"遥望着/天门阵/营灯/高挂"开腔，落音宫（1），音列"6－1－2－3－4－5－6－7－1"，为 bA 宫七声清乐宫调式；下句以"只听得/敌营中/传来/胡笳"收腔，落音商（2），音列"5－6－7－1－2－3－5"，为 bA 宫六声商调式（带偏音变宫7）。

第七对句的上句以3＋2＋2＋2＋2唱词结构的十一字句"俺本是/将门/虎女/怎能/惧怕"开腔，落音徵（5），音列"1－2－3－4－5－6－7－1－2"，为 bA 宫七声清乐徵调式；下句以带【加帽】的"忘不了【加帽】/我中原/万户/千家/被敌/屠杀"收腔，并转为【散板】，落音商（2），音列"1－2－3－4－5－6"，为 bA 宫六声商调式（带偏音清角4）。

第八对句接续第七对句的【散板】，上句以3＋3＋2＋2结构的"我定要/与东辽/见个/高下"开腔，落音徵（5），音列"1－2－3－5－6－1"，为 bA 宫五声徵调式；下句以3＋3＋3＋2结构的十一字句"登奇峰/迎战云/把敌情/详查"收腔，落音商（2），音列"5－6－1－2－3－5－6"，为 bA 宫五声商调式。

从全曲来看，该唱段为典型的"徵商交替"与"宫商交替"独立宫调形态。第一对句【导板】到【流水板】为徵音支持商音的"徵起→商落"调式结构；第二对句至第六对句的【流水板】为宫音支持商音的"宫起→商落"调式结构；第七对句的十一字结构和第八对句的【散板】为徵音支持商音的"徵起→商落"调式结构。

全曲八个对句的 16 个上下句为"徵→商""宫→商""宫→商""宫→商""宫→商""宫→商""徵→商"和"徵→商"的调式连接;八个对句之间为"商→商→商→商→商→商→商→商"的调式布局。全曲为"独立商调式"结构,无旋宫,无回龙,也没有他宫转调。

此外,采用"对句交替型"独立宫调形态的【反二黄】还有京剧《窦娥冤》中的"没来由遭刑宪受此大难"①(程砚秋唱谱)选段、京剧《女起解》中的"崇老伯说他是冤枉能辩"②(梅兰芳唱谱)选段等。如表 1–31 所示。

表 1–31　京剧《窦娥冤》选段"没来由遭刑宪受此大难"词曲结构

1 = G　4/4　【反二黄慢板】

唱句结构		词逗结构	句落音		调式
对句一	上句	没来由/遭刑宪/受此/大难	6	羽	商
	下句	看起来/世间人/不辨/愚贤	2	商	
对句二	上句	良善家/为什么/反遭/天谴	6	羽	商
	下句	作恶的/为什么/反增/永年	2	商	
对句三	上句	法场上/一个个/泪流/满面	1	宫	商
	下句	都道说/我窦娥/死得/可怜	2	商	
对句四	上句	眼睁睁/老严亲/难得/相见	1	宫	商
	下句	霎时间/大炮响/尸首/不全	2	商	

上例选段中第一个对句与第二个对句均为羽音支持商音的"羽商交替"型"羽起→商落"调式结构。第三个对句和第四个对句均为宫音支持商音的"宫商交替"型"宫起→商落"调式构成。全曲四个对句的八个上下句为"羽→商""羽→商""宫→商""宫→商"的调式连接。四个对句之间为"商→商→商→商"调式布局,且四个对句均为【反二黄慢板】一板到底,无换板。全曲均为 G 宫,一宫到底,无旋宫,为"独立商调式"结构。如表 1–32 所示。

① 谱例参见:《没来由遭刑宪受此大难》,搜谱网 http://www.sooopu.com/html/172/172338.html(2017 - 10 - 22)。

② 谱例参见:《崇老伯他说是冤枉能辩》,中国曲谱网 http://www.qupu123.com/xiqu/qita/p209794.html(2017 - 10 - 19)。

表 1-32　京剧《女起解》选段"崇老伯他说是冤枉能辩"词曲结构

1＝G　4/4　【反二黄慢板】

唱句结构		词逗结构	句落音		调式
对句一	上句	崇老伯/他说是/冤枉/能辩	6	羽	商
	下句	想起了/王金龙/负义/儿男	2	商	
对句二	上句	想当初/在院中/何等/眷念	6	羽	商
	下句	到如今/恩爱情/又在/那边	2	商	
对句三	上句	我这里/将状纸/暗藏/里面	1	宫	商
	下句	到按院/见大人/也好/伸冤	2	商	

上例选段中对句一、对句二均为羽音支持商音的"羽起→商落"调式结构；对句三为宫音支持商音的"宫起→商落"调式结构。全曲三个对句的六个上下句为"羽→商""羽→商""宫→商"的调式连接；三个对句之间形成了"商→商→商"的调式布局，且无旋宫，无回龙，为"独立商调式"结构。

综合以上分析可知，京剧反二黄"独立宫调"形态中，上下对句之间多以"徵→商""宫→商""羽→商"为调式交替基础，且全唱段多为"商"独立宫调形态。采用类似调式结构的案例唱段在京剧反二黄中俯仰皆是，不赘例。

（二）起调旋宫布局

该调式结构在反二黄唱段中较为常见，由二黄原调起调旋宫而来。大体结构为：散板【二黄导板】（落音"商或徵"）+ 原板【回龙】（落音"变宫"）+ 上五度旋宫【反二黄】（属音"宫"）+ 末句散板【反二黄】（属音宫的"商"）结束全曲，即第一个对句的上句用散板【二黄导板】起腔，并落音在该【二黄导板】的"商"音或"徵"音之上；后经过一个眼位弱拍的"小垫头"，用原板【回龙】接下句，并以上句【二黄导板】调式的变宫音（7）结束（这里的变宫音实际已经"变宫为角"，为接下来的上五度旋宫做铺垫）。第二个对句起音即进行从主到属的向上纯五度旋宫，转入【二黄导板】原宫的属音宫，进入【反二黄】的新宫，后全曲围绕【反二黄】新宫的商音进行调式布局，并以商调式结束【反二黄】唱段，形成全曲唱段的商调式结构，并在结束对句的下句中多用【散板】。以京剧《文姬归汉》反二黄选段"见坟台哭一声明妃细听"[①] 为例。如图 1-17、表 1-33 所示。

① 谱例参见：《文姬归汉·见坟台哭一声明妃细听》，中国曲谱网 http://www.qupu123.com/xiqu/qita/p209794.html，(2017-10-19)。

京剧《文姬归汉》"见坟台哭一声明妃细听"选段

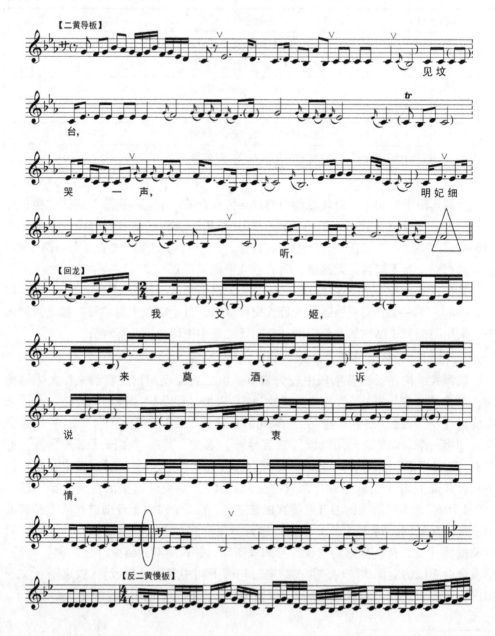

（续图1-17）

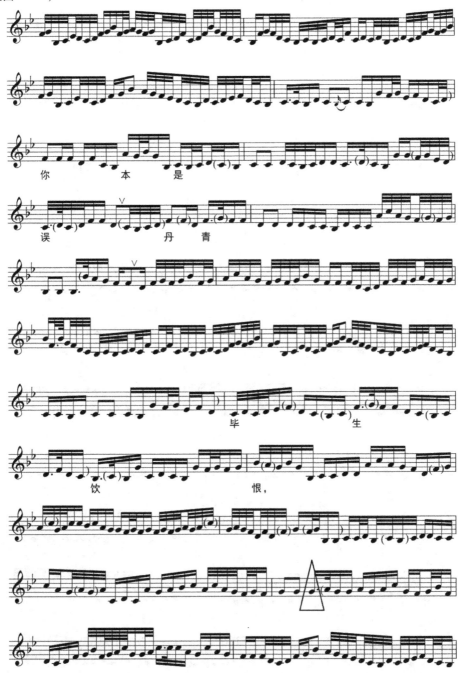

(续图1-17)

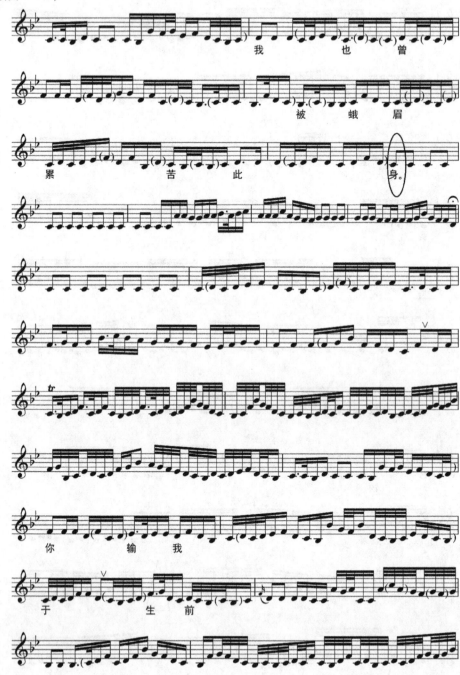

(续图 1–17)

图 1–17 京剧《文姬归汉》反二黄选段"见坟台哭一声明妃细听"谱例（部分）

表1-33 《文姬归汉》选段"见坟台哭一声明妃细听"词曲结构

$1={}^{b}E, {}^{b}B$【散板】,2/4,4/4,【散板】

唱句结构		词逗结构	句落音		调式
对句一	上句	【二黄导板】$1={}^{b}E$ 见坟台/哭一声/明妃/细听	2	商	变宫
	下句	【回龙】 我文姬/来奠酒/诉说/衷情	7	变宫	
对句二	上句	【反二黄】$1={}^{b}B$ 你本是/误丹青/毕生/饮恨	6	羽	商
	下句	我也曾/被蛾眉/累苦/此身	2	商	
对句三	上句	你输我/于生前/得归/乡井	3	宫	商
	下句	我输你/保骨肉/幸免/飘零	2	商	
对句四	上句	问苍天/何使我/两人/共命	1	宫	羽
	下句	听琵琶/马上曲/悲切/笳声	6	羽	
对句五	上句	看狼山/闻陇水/梦魂/犹警	3	角	商
	下句	【反二黄散板】可怜你/留青冢/独向/黄昏	2	商	

　　该选段为李世济唱《文姬归汉》之"见坟台哭一声明妃细听"中的反二黄唱段,记谱${}^{b}E$宫转${}^{b}B$宫,【散板】→2/4→4/4→【散板】,为带【回龙】的二黄起调旋宫的反二黄唱段。从词曲结构上看,该唱段为标准3+3+2+2的十字四句逗结构,全曲由五个对句构成。

　　从调式结构上看,对句一的上句为二黄惯用的散板类【二黄导板】,为带变宫音"7"的七声性${}^{b}E$宫五声商调式;下句接【回龙】①腔,为二黄唱段【导板】后的惯用接腔手法,此接腔为一板一眼的原板【回龙】;经过复杂的加花扩腔后,终止在【导板】${}^{b}E$宫的变宫音"7"上,结束第一个对句。该${}^{b}E$宫的变宫音"7",实为"变宫为角"旋宫中${}^{b}B$宫的角音,为第二个对句的旋宫做准备。

　　从第二个对句开始,由二黄直接旋宫为反二黄,从主音的${}^{b}E$宫旋宫到属音的${}^{b}B$宫上,并开始围绕商音展开调式布局。第二对句为"羽→商"结构的羽音支持的商调式,第三对句为"宫→商"结构的宫音支持的商调式,第四对句为"宫→羽"

① 【回龙】是在【二黄导板】之后出现的成套唱段中的一句完整唱腔,通常在第一个对句的下句出现为多。一般用小垫头起唱(漏一之后的眼上起唱),故有人称之为"碰板"。较少带过门起唱,一般用结构紧凑的垛句起唱,用高昂、伸展的一个大腔结束全句,很具渲染力。其有两种结构形式:原板类(一板一眼)、慢板类(一板三眼)。

结构的宫音支持的羽调式①；第五对句【反二黄散板】为"角→商"结构的角音支持的商调式。

从全曲来看，该唱段由二黄$^{\flat}$E宫的羽音起调，上句落音商（2），后接垫头原板【回龙】，下句落音在$^{\flat}$E宫的变宫音（2）上。后经上五度旋宫到反二黄$^{\flat}$B宫后，在"羽起商落"→"宫起商落"→"宫起羽落"→"角起商落"的七声性五声商调式中完成唱段。全曲转调一次（$^{\flat}$E宫→$^{\flat}$B宫）、旋宫一次（二黄宫调式→反二黄商调式），为典型的反二黄"起调旋宫"结构。

此外，采用"起调旋宫"调式布局的反二黄选段还有京剧《朱痕记》中的"见坟台不由人泪流满面"②（杨宝森唱谱）选段、京剧《卧龙吊孝》中的"见灵堂不由人珠泪满面"③选段等。如表1-34所示。

表1-34 《朱痕记》选段"见坟台不由人泪流满面"词曲结构

1=$^{\flat}$E【散板】，4/4，2/4，【散板】

唱句结构		词逗结构	句落音	调式
对句一	上句	【二黄散板】1=$^{\flat}$E 见坟台/不由人/泪流/满面	2	商
	下句	【回龙】 尊一声/去世的娘/细听/儿言	7	变宫
对句二	上句	【反二黄慢板】都只为/西凉城/黄龙/造反	3	角
	下句	1=$^{\flat}$B 命孩儿/替叔父/去到/军前	2	商
对句三	上句	中途（哇）/路得来了/三支/利箭	1	宫
	下句	射黄龙/保元帅/扫尽/狼烟	3	角
对句四	上句	实指望/儿荣归/一家/欢见	1	宫
	下句	又谁知/老亲娘/命染/黄泉	2	商
对句五	上句	在坟台/哭得儿/肝肠/痛断，肝肠痛（呃）断【加尾】，儿的娘，（哭衬）	5	徵
	下句	【反二黄原板】受什么/爵禄/做（的呀）/什么官	2	商

① 该句的羽调式结构，为该【反二黄】唱段对【二黄】唱段四截式"起承转合"调式布局的借用。在常规的四截式"起承转合"调式布局中，大都遵循"1-5-6-5"的"宫—徵—羽—宫"的调式结构。而本唱段中的第四个对句"问苍天何使我两人共命，听琵琶马上曲悲切筋声"，在除去本唱段起头的【二黄导板】和【回龙】，实为【反二黄】唱段的第三个对句，该对句为落音在"6"上的宫音支持的羽调式结构，实为对【二黄】唱段四截式"起承转合"常规性调式布局的借用。

② 谱例参见：《朱痕记》，中国曲谱网http://www.qupu123.com/xiqu/jingju/p104097.html（2017-10-23）。

③ 谱例参见：《朱痕记》，中国曲谱网http://www.qupu123.com/xiqu/jingju/p104097.html（2017-10-23）。

(续表1-34)

唱句结构		词逗结构	句落音	调式	
对句六	上句	哭罢了/老娘/把锦棠喊	6	羽	商
	下句	叫一声/贤德妻/细听/我言	2	商	
对句七	上句	实指望/回家来/夫妻/相见	7	变宫	商
	下句	又谁知/到如今/不得/团圆	2	商	
对句八	上句	哭哑了/咽喉/把锦棠/呼唤/不能/相见	3	角	商
	下句	【反二黄原板】要相逢/除非是/梦里/团圆	2	商	

上例选段中对句一在三句"母亲！老娘！娘啊！"的念白之后，由bE宫【二黄导板】起腔，后经小垫头"3 5"起散板【回龙】，上下句形成bE宫"商起" + bB宫"角落"的调式结构（【回龙】腔bE宫的变宫音"7"实为bB宫的角音"3"）。对句二起句即上五度旋宫到反二黄的bB宫，并在"角起商落"→"宫起角落"→"宫起商落"→"徵起商落"→"羽起商落"→"变宫起商落"→"角起商落"的调式布局中，以bB宫六声商调式（带偏音清角4）结束该唱段。全曲旋宫一次：bE宫→bB宫。换板七次：【散板】→【回龙】→【慢板】→【散板】→【原板】→【散板】→【原板】。该选段为反二黄典型的"起调旋宫"形态。如表1-35所示。

表1-35 《卧龙吊孝》选段"见灵堂不由人珠泪满面"词曲结构

1＝E，B【散板】，4/4，2/4

唱句结构		词逗结构	句落音	调式	
对句一	上句	【二黄导板】(1＝E) 见灵堂/不由人/珠泪/满面	2	商	变宫
	下句	【回龙】叫一声/公瑾弟/细听/根源	7	变宫	
对句二	上句	【反二黄慢板】(1＝B) 曹孟德/领人马/八十/三万	3	角	商
	下句	擅敢夺/东吴郡/吞并/江南	2	商	
对句三	上句	周都督/虽年少/颇具/肝胆	1	宫	商
	下句	命山人/借东风/(在) 南屏/成全	2	商	
对句四	上句	庞士元/他把那/连环/来献	6	羽	商
	下句	黄公复/苦肉计/火烧战船	2	商	
对句五	上句	料不想/大英雄/不幸/命短	1	宫	徵
	下句	空遗那/美名儿/(在) 万古/流传	5	徵	

(续表1-35)

唱句结构		词逗结构	句落音	调式	
对句六	上句	只哭得/诸葛亮/肝肠/痛断/我把/肝肠/痛断,【加尾】/公瑾啊!(哭衬)	$\dot{5}$	徵	商
	下句	【反二黄原板】只落得/口无言/心欲/问天	2	商	
对句七	上句	叹周郎/曾顾曲/风雅/可羡	5	徵	商
	下句	叹周郎/论用兵/孙武/一般	2	商	
对句八	上句	公既死/亮虽生/无功/之箭	$\dot{6}$	羽	商
	下句	知我者/是都督/怕我的/是曹瞒	2	商	
对句九	上句	断肠人/懒开/流泪眼	$\dot{6}$	羽	商
	下句	生离死别/万呼千唤【加帽】/不能/回言	2	商	

上例选段中由 E 宫【二黄导板】起腔,后经小垫头"$\underline{3\ 5}$"起散板【回龙】,上下句形成 E 宫"商起"+ B 宫"角落"的调式结构(【回龙】腔 E 宫的变宫音"7"实为 B 宫的角音"3")。第二个对句起句即上五度旋宫到反二黄的 B 宫,并在剩下的八个对句中,围绕"商调式"进行了"角→商""宫→商""羽→商""宫→徵""徵→商""徵→商""羽→商""羽→商"的上下句调式连接,并以商调式结束唱段。全曲旋宫一次:E 宫→B 宫。换板四次:【导板】(散板)→【回龙】→【慢板】→【原板】。该唱段为反二黄典型的"起调旋宫"形态。

综合以上分析可知,在京剧反二黄的"起调旋宫"形态中,多以散板起板开腔演唱第一对句的上句,且该散板(也称倒板、导板)多在上台之前的侧幕演唱。唱完该【导板】以后,演唱者正式上台,且在上台之后以【回龙】接唱第一对句下句,且多以变宫音(7)收腔,该变宫音(7)起"变宫为角"的旋宫作用。在接唱第二对句上句时,随即旋宫至上方五度,且在经过对句内的调式转换之后,结束句多以商调式收腔。而"起调旋宫"调式结构为京剧、汉剧原生反二黄唱段中最常用的调式布局,类似的调式结构在反二黄唱段中极为常见,不赘例。

二、粤剧反线二黄调式衍生(一):独立宫调结构

从调式结构上看,粤剧反线二黄与原生反二黄(汉剧)虽然都以"独立宫调"结构为主,但不同于原生反二黄以"商调式"为主的"独立宫调"结构,粤剧反线二黄不仅强调"商调式"结构,同时强调"宫调式"结构。

（一）商调式"独立宫调"形态

以粤剧《梅亭恨》反线二黄选段①"悔当初梅亭月下亲赠剑"为例。如图1-18、表1-36所示。

粤剧《梅亭恨》选段

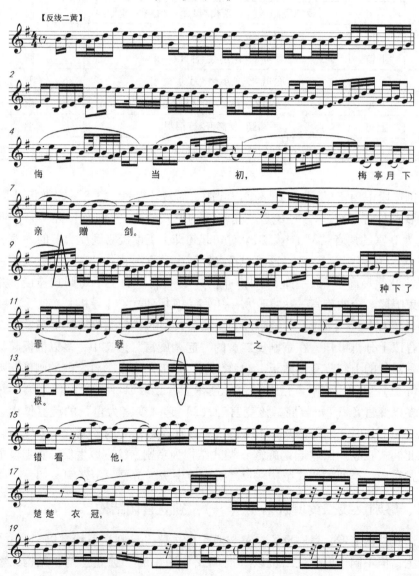

① 前揭黄鹤鸣记谱选编：《粤剧金曲精选 乐谱对照》（第5辑），第102-106页。

(续图1-18)

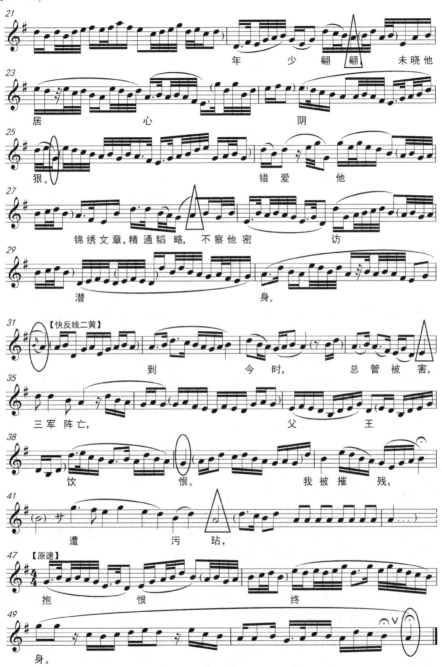

图1-18 粤剧《梅亭恨》反线二黄选段"悔当初梅亭月下亲赠剑"谱例

表1-36　粤剧《梅亭恨》选段"悔当初梅亭月下亲赠剑"词曲结构

1=G 4/4【反线二黄】

唱句结构			词逗结构	句落音	调式	
首段	第一句		【反线二黄】悔当初/梅亭/月下/亲赠剑	1	宫	商
	第二句		种下了/罪孽/之根	2	商	
中段	第一句	上句	错看他/楚楚/衣冠/年少/翩翩	2	商	商
		下句	未晓他/居心/阴狠	1	宫	
	第二句	上句	错爱他/锦绣/文章/精通/韬略	2	商	
		下句	不察他/密访/潜身	2	商	
尾段	第一句	上句	【反线二黄】到今时/总管/被害	6	羽	商
		下句	三军/阵亡/父王/饮恨	1	宫	
	第二句	上句	我被摧/残/遭污玷	2	商	
		下句	抱恨/终身	2	商	

该选段为粤剧《百花公主》中《梅亭恨》的反线二黄选段，记谱G宫，4/4拍，前接C宫4/4【寒宵吊影】曲牌，后接C宫4/4【叹颜回】曲牌。从词曲结构上看，该唱段为段体类唱段，由前、中、后三个唱段构成。

从调式结构上看，首段为长短句结构，第一句以3+2+2+3结构的"悔当初/梅亭/月下/亲赠剑"开腔，落音宫（1），音列"5-6-7-1-2-3-4-5-6-1"，为G宫七声清乐宫调式。

第二句以3+2+2结构的"种下了/罪孽/之根"收腔，落音商（2），音列"5-6-7-1-2-3-4-5"，为G宫七声清乐商调式。首段为"宫起→商落"结构的G宫七声清乐商调式。

中段唱词为加四字【垛板】的复杂性3+2+2+（2+2垛板）+3+2+2的18字对句结构。第一句的上句以"错看他/楚楚/衣冠/年少/翩翩"开腔，落音商（2）；下句以"未晓他/居心/阴狠"收腔，落音宫（1），音列"5-6-7-1-2-3-4-5-6-1-2"，为"商→宫"结构的G宫七声清乐宫调式。

第二句的上句以"错爱他/锦绣/文章/精通/韬略"开腔，落音商（2）；下句以"不察他/密访/潜身"收腔，落音商（2）；音列"5-6-7-1-2-3-4-5-6-1"，落音商（2），为"商→商"结构G宫七声清乐商调式。中段为"宫起→商落"结构的G宫七声清乐商调式。

尾段为长短句结构，第一句的上句以3+2+2结构的"到今时/总管/被害"开

腔，落音羽（6）；下句以 2＋2＋2＋2 结构的"三军/阵亡/父王/饮恨"收腔，落音宫（1），音列"5-6-7-1-2-3-4-5-6"，为"羽→宫"结构的 G 宫七声清乐宫调式。

第二句的上句以 2＋2＋3 结构的"我被/摧残/遭玷污"开腔，落音商（2）；下句以 2＋2 结构的"抱恨/终身"收腔，落音商（2），音列"5-6-1-2-3-4-5-6-7-1"，为"商→商"结构的 G 宫七声清乐商调式。尾段为"宫起→商落"结构的 G 宫七声清乐商调式。

从全曲来看，首段为"宫→商"调式结构；中段四个上下句为"商→宫""商→商"的调式连接；尾段的四个上下句为"羽→宫""商→商"的调式连接。三个唱段六个唱句之间为"宫→商""宫→商""宫→商"的调式布局。三个唱段之间为"商→商→商"调式结构。全曲为典型的粤剧反线二黄"商调式"独立宫调形态。

此外，采用"商调式"独立宫调形态的粤剧反线二黄还有《悲怨别重台》① 中的"效明妃，痛别长安"选段、《浔阳江上浔阳月》② 中的"白乐天，今日贬江州"选段等。如表 1-37 所示。

表 1-37　粤剧《悲怨别重台》选段"效明妃，痛别长安"词曲结构

1＝G 4/4【反线二黄】

唱句结构			词逗结构	句落音	调式	
前段【旦唱】	第一句	上句	效明妃/痛别/长安	5	徵	商
		下句	和戎/北去/天涯/远隔	2	商	
	第二句	上句	日暮/相关/何处是	2	商	商
		下句	更似/孤雁/无依	2	商	
后段【生唱】	第一句	上句	蓦地/吹来/一阵/急风雨	5	徵	商
		下句	弄到/花残/败絮	2	商	
	第二句	上句	弄到/花残/败絮	1	宫	商
		下句	但愿/天心/有意/怜淑女	2	商	
	第三句	上句	梅开/二度	6	羽	商
		下句	你得/重返/门闾	2	商	

① 谱例参见：《悲怨别重台》，红船粤剧网 http://www.009y.com/forum-33-1.html（2017-10-27）。
② 前揭黄鹤鸣记谱选编：《粤剧金曲精选 乐谱对照》（第1辑），第75-81页。

上例选段中【旦唱】唱段的四个上下句为"徵→商""商→商"的调式连接；【生唱】唱段的六个上下句为"徵→商""宫→商""羽→商"的调式连接。前后段的五个唱句之间为"商→商→商→商→商"的调式布局。前后段之间为"商→商"调式结构。全曲为典型的粤剧反线二黄"商调式"独立宫调形态。如表1-38所示。

表1-38　粤剧《浔阳江上浔阳月》选段"白乐天，今日贬江州"词曲结构

1＝G 4/4【反线二黄】

唱句结构			词逗结构	句落音		调式		
前段	第一句	上句	白乐天	6	羽	徵		商
		下句	今日/贬江州	5	徵			
	第二句	上句	苦我/前事/萦回	5	徵	宫		
		下句	难禁/心猿/奔放	1	宫			
	第三句	上句	今晚夜/舟泊/浔阳/江畔	2	商	商		
		下句	更觉/暮况/苍茫	2	商			
后段	第一句	上句	长悲叹	5	徵	宫		商
		下句	宦海/浮沉/难堪/追想	1	宫			
	第二句	上句	说什么/锦衣/蓝袍/玉腰带	5	徵	商		
		下句	说什么/珍馐/百味/任安排	2	商			
	第三句	上句	算是/无边/富贵	2	商	商		
		下句	亦一样/幻变/难当	2	商			

上例选段中前段六个上下句为"羽→徵""徵→宫""商→商"的调式连接，后段六个上下句为"徵→宫""徵→商""商→商"的调式连接，前后段的六个唱句之间为"徵→宫→商→宫→商→商"调式连接。前后段之间为"商→商"调式结构，为典型的粤剧反线二黄唱段"商调式"独立宫调形态。

综合以上分析可知，"商调式"独立宫调形态是粤剧反线二黄中常用的调式形态之一。采用类似调式结构的案例唱段在粤剧反线二黄较为常见，不赘例。

（二）宫调式"独立宫调"形态

以粤剧《梦会骊宫》反线二黄选段①"凶讯传出惊帝宠"为例加以说明。如图1-19、表1-39所示。

① 前揭黄鹤鸣记谱选编：《粤剧金曲精选 乐谱对照》（第5辑），第1-9页。

粤剧《梦会骊宫》选段

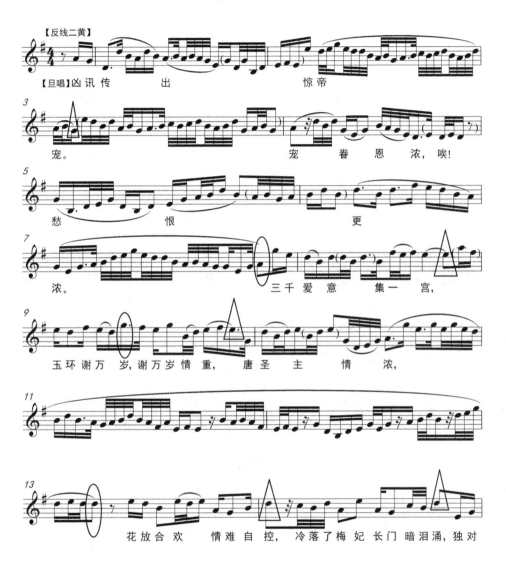

（续图1-19）

图1-19 粤剧《梦会骊宫》反线二黄选段"凶讯传出惊帝宠"谱例

表1-39 粤剧《梦会骊宫》选段"凶讯传出惊帝宠"词曲结构

1=G 4/4【反线二黄】

唱句结构			词逗结构	句落音		调式	
前段【旦唱】	第一句	上句	凶讯/传出/惊帝宠	1	宫	商	宫
		下句	宠眷/恩浓/唉!愁恨/更浓	2	商		
	第二句	上句	三千/爱意/集一宫	6	羽	宫	
		下句	玉环/谢万岁	1	宫		
	第三句	上句	谢万岁/情重	6	羽	徵	
		下句	唐圣主/情浓	5	徵		
	第四句	上句	花放/合欢/情难/自控	5	徵	宫	
		中句	冷落了/梅妃/长门/暗泪涌	5	徵		
		下句	独对/杨家/施幸宠	1	宫		
后段【生唱】	第一句	上句	方庆/并蒂红	1	宫	商	宫
		中句	莲枝/喜种	2	商		
		下句	唉!谁料/欲海/涛凶	2	商		
	第二句	上句	孤永记	5	徵	宫	
		中句	七夕/矢誓/长生	2	商		
		下句	与卿/盟心/与共	1	宫		

该选段为粤剧《梦会骊宫》中的反线二黄唱段,记谱G宫,4/4拍,前接C宫4/4【南音】,后接G宫2/4【反线中板】。从词曲结构上看,该选段为段体类唱段,前段为【旦唱】唱段,共四句,后段为【生唱】唱段,共两句。

从调式结构上看,前段【旦唱】第一句为长短句,上句以2+2+3唱词结构的"凶讯/传出/惊帝宠"开腔,落音宫(1);下句唱词由带【念白】"唉!"的"2+2+2+2"结构的"宠眷/恩浓/唉!/愁恨/更浓"收腔,落音商(2),音列"3-5-6-1-2-3-5-6-7-1",为"宫→商"结构的G宫七声清乐商调式。

第二句为长短句,上句以2+2+3结构的"三千/爱意/集一宫"开腔,落音羽(6);下句以2+3结构的"玉环/谢万岁"收腔,落音宫(1),音列"3-5-6-7-1",为"羽→宫"结构的G宫六声宫调式(带偏音变宫7)。

第三句为3+2结构的五字对句,上句以"谢万岁/情重"开腔,落音羽(6);下句以"唐圣主/情浓"收腔,落音徵(5),音列"3-5-6-7-1-2-3-5-6-7-1",为"羽→徵"结构的G宫六声徵调式(带偏音变宫7)。

第四句为长短句,由三句唱词构成。上句以 2+2+2+2 结构的 "花放/合欢/情难/自控" 开腔,落音徵(5);中句以 3+2+2+2 结构的 "冷落了/梅妃/长门/暗泪涌" 过腔,落音徵(5);下句以 2+2+3 结构的 "独对/杨家/施幸宠" 收腔,落音宫(1)。全句音列 "5-6-1-2-3-4-5-6",尾句在音列上对第二逗的 "杨家" 二字有四个小节的扩腔,对第三逗的 "施幸宠" 三字有四个小节的扩腔。该句为 "徵→徵→宫" 结构的六声宫调式(带清角偏音4)。

后段【生唱】第一句为长短句,由三句唱词构成。上句以 2+3 结构的 "方庆/并蒂红" 开腔,落音宫(1);中句以 2+2 结构的 "莲枝/喜种" 过腔,落音商(2);下句以带衬词 "唉!" 的 2+2+2 结构的 "谁料/欲海/涛凶" 收腔,落音商(2);音列 "5-6-1-2-3-4-5-6-1",为 "宫→商→商" 结构的六声商调式(带清角偏音4)。

第二句为长短句,也由三句唱词构成,上句以三字句 "孤永记" 开腔,落音徵(5);中句以 2+2+2 结构的 "七夕/矢誓/长生" 过腔,落音商(2);下句以 2+2+2 结构的 "与卿/盟心/与共" 收腔,落音宫(1);音列 "5-6-7-1-2-3-5-6-1",为 "徵→商→宫" 结构的六声宫调式(带偏音变宫7)。

从全曲来看,前段【旦唱】四个唱句的九个上下句为 "宫→商""羽→宫""羽→徵""徵→徵→宫" 的调式连接;四个唱句为 "商→宫→徵→宫" 的调式布局,该段收腔于宫调式。后段【生唱】两个唱句的六个上下句为 "宫→商→商""徵→商→宫" 的调式连接;两个唱句为 "商→宫" 调式布局,该段收腔于宫调式。【旦唱】和【生唱】两个唱段之间为 "宫→宫" 调式结构,全曲为典型的粤剧反线二黄 "宫调式" 独立宫调形态。

此外,采用 "宫调式" 独立宫调形态的粤剧反线二黄还有《魂断蓝桥·梦会》[①] 中的 "踏上流浪苇" 选段、《惆怅沈园春》[②] 中的 "断壁题诗多感慨" 选段等。如表 1-40、表 1-41 所示。

① 前揭黄鹤鸣记谱选编:《粤剧金曲精选 乐谱对照》(第4辑),第 47-53 页。
② 前揭黄鹤鸣记谱选编:《粤剧金曲精选 乐谱对照》(第3辑),第 92-97 页。

表1-40　粤剧《魂断蓝桥·梦会》选段"踏上流浪苇"词曲结构

1＝G 4/4【反线二黄板面】

唱句结构			词逗结构	句落音	调式	
前段	第一句	上句	【反线二黄板面】踏上/流浪苇	5	徵	宫
		下句	躯壳/怯风前	1	宫	
	第二句	上句	借波涛/送江边	3	角	角
		中句	一见了/前缘	5·	徵	
		下句	一声/犬吠/萤飞乱	3	角	
	第三句	上句	惊得/野鬼/躲深渊	2	商	宫
		下句	匍伏/更心/胆战	1	宫	
后段	第一句	上句	【反线二黄】等到/水里/月移西	3	角	商
		中句	等到/桥边/人哀怨	2	商	
		下句	不禁/我见/尤怜	2	商	
	第二句	上句	踏青波	6	羽	徵
		下句	乘绿苇	5	徵	
	第三句	上句	飘荡/上蓝桥	5·	徵	宫
		下句	摇曳着/孤魂/惨相见	1	宫	

上例唱段中前段【反线二黄板面】三个唱句的七个上下句为"徵→宫""角→徵→角""商→宫"的调式连接；三个唱句为"宫→角→宫"的调式布局，该段收腔于宫调式。后段反线二黄三个唱句的七个上下句为"角→商→商""羽→徵""徵→宫"的调式连接；三个唱句为"商→徵→宫"的调式布局，该段收腔于宫调式。前后两个唱段之间为"宫→宫"调式结构，全曲为典型的粤剧反线二黄"宫调式"独立宫调形态。

表1-41 粤剧《惆怅沈园春》选段"断壁题诗多感慨"词曲结构

1=G 4/4【反线二黄板面】

唱句结构			词逗结构	句落音		调式	
前段	第一句	上句	【反线二黄板面】断壁/题诗/多感慨	1	宫	角	宫
		下句	当日/亲娘/太不该	3	角	角	
	第二句	上句	毁了/玉镜台	5	徵	角	
		下句	好事/逢障碍	3	角		
	第三句	上句	一双/凤侣/惨分开	2	商	宫	
		下句	徒负了/衷心爱	1	宫		
后段	第一句	上句	【反线二黄】柳丝飘/梅花落	5	徵	徵	宫
		下句	飞絮/濛濛	5	徵		
	第二句	上句	烟雨/夕阳/暮霭	1	宫	角	
		下句	不见/素心人	3	角		
	第三句	上句	沈园/春色/成惨绿	2	商	宫	
		下句	伤心/旧地/重来	1	宫		

上例选段中前段【反线二黄板面】三个唱句的六个上下句为"宫→角""徵→角""商→宫"的调式连接；三个唱句之间为"角→角→宫"调式布局。该段收腔于宫调式。后段【反线二黄】三个唱句的六个上下句为"徵→徵""宫→角""商→宫"调式连接，三个唱句之间为"徵→角→宫"调式布局。该段收腔于宫调式。前后两个唱段之间为"宫→宫"调式结构，全曲为典型的粤剧反线二黄"宫调式"独立宫调形态。

综合以上分析可知，"宫调式"独立宫调形态也是粤剧反线二黄中常用的调式形态之一。此类调式结构的案例唱段在粤剧反线二黄也较为常见，不赘例。

三、粤剧反线二黄调式衍生（二）：交替宫调结构

从谱例上看，粤剧反线二黄唱段在调式结构上，除了"独立宫调"较为常用的"商调式"和"宫调式"独立宫调结构以外，还存在少量的"交替宫调"类调式结构形态。"交替宫调"结构形态又可分为两类，即"宫→商"结构基础上的"交替宫调"形态和"自由结构"基础上的"交替宫调"形态。

（一）"宫→商"交替宫调形态

这一类调式结构形态多用于段体类唱段。但这一类段体结构的调式构成，并不

同于原生反二黄（汉剧）调式的"起调旋宫"结构和"独立宫调"的"一宫到底"形态，也不同于粤剧二黄"独立宫调"结构的"商调式"和"宫调式"形态。其多为前段"宫调式"+后段"商调式"的"宫→商"结构，并且在段体内部又会产生"宫→商→角→徵→羽"之间的调式转换。本书将这一类粤剧反线二黄调式结构定义为"宫→商"调式结构基础之上的"交替宫调"形态。以粤剧《山神庙叹月》反线二黄选段①"边关征人故园泪怎收"为例。如图1-20、表1-42所示。

粤剧《山神庙叹月》选段

① 前揭黄鹤鸣记谱选编：《粤剧金曲精选 乐谱对照》（第4辑），第66-70页。

（续图1-20）

图1-20 粤剧《山神庙叹月》反线二黄选段"边关征人故园泪怎收"谱例

表1-42 粤剧《山神庙叹月》选段"边关征人故园泪怎收"词曲结构

1=G 4/4【反线二黄】

	唱句结构		词逗结构	句落音	调式	
前段	第一句	上句	【反线二黄尺字序】边关/征人/故园/泪怎收	2	商	宫商
		下句	一旦/长天/隔阻/唯见/白云浮	1	宫	
	第二句	上句	柳丝丝/柳依依	7	变宫	商
		下句	恨绪/怎休	2	商	
中段	第一句	上句	闺中/怨偷偷	2	商	徵宫
		下句	谁教/征夫/作万户侯	5	徵	
	第二句	上句	相送/泪滴酒	2	商	
		下句	肠断/江边柳	1	宫	

（续表1-42）

唱句结构			词逗结构	句落音		调式	
次段	第一句	上句	【反线二黄】几回/哭断/灞陵桥	6	羽	宫	宫
		下句	一朝/踏破/阳关道	1	宫		
	第二句	上句	夫作/万里/征人	5	徵	宫	
		下句	妻在/寒窑/独守	1	宫		
后段	第一句	上句	禁不住/思乡愁	3	角	商	商
		下句	忍不住/英雄泪	2	商		
	第二句	上句	冬流/到夏	3	角	商	
		下句	春流/到秋	2	商		

　　该选段为粤剧《山神庙叹月》中的反线二黄唱段，记谱G宫，4/4拍，前接G宫4/4【丹凤眼】曲牌，后接C宫4/4【秋江别中段】曲牌。从词曲结构上看，该唱段为四段体。首段、中段为【反线二黄尺字序】唱段，次段、尾段为反线二黄唱段，每个唱段均由两个唱句构成。

　　从调式结构上看，【反线二黄尺字序】首段唱词均为长短句。第一句的上句以2+2+2+3结构的"边关/征人/故园/泪怎收"开腔，落音商（2）；下句以2+2+2+2+3结构的"一旦/长天/隔阻/唯见/白云浮"收腔，落音宫（1），音列"5-6-1-2-3-4-5"，为"商→宫"结构的G宫六声宫调式（带清角音4）。

　　第二句的上句以3+3结构的"柳丝丝/柳依依"开腔，落音变宫（7）；下句以2+2结构的"恨绪/怎休"收腔，落音商（2），音列"6-7-1-2-3"，为"变宫→商"结构的G宫六声商调式（带变宫音7）。

　　中段第一句为长短句，上句以2+3结构的"闺中/怨偷偷"开腔，落音商（2）；下句以2+2+4结构的"谁教/征夫/作万户侯"收腔，落音徵（5），音列"5-6-7-1-2-3-5"，为"商→徵"结构的G宫六声徵调式（带变宫音7）。

　　第二句为2+3结构的五字对句，上句以"相送/泪滴酒"开腔，落音商（2）；下句以"肠断/江边柳"收腔，落音宫（1），音列"5-6-1-2-3-5"，为"商→宫"结构的G宫五声宫调式。

　　次段第一句为2+2+3结构的七字对句，上句以"几回/哭断/灞陵桥"开腔，落音羽（6）；下句以"一朝/踏破/阳关道"收腔，落音宫（1），音列"3-5-6-7-1-2-3-4-5-6"，为"羽→宫"结构的G宫七声清乐宫调式。

　　第二句为2+2+2结构的六字对句，上句以"夫作/万里/征人"开腔，落音徵

(5)；下句以"妻在/寒窑/独守"收腔，落音宫（1），音列"2－3－5－6－7－1－2－3－5－6"，为"徵→宫"结构的G宫六声宫调式（带变宫音7）。

后段第一句为3+3结构的六字对句，上句以"禁不住/思乡愁"开腔，落音角（3），下句以"忍不住/英雄泪"收腔，落音商（2），音列"5－6－7－1－2－3－4－5－6"，为"角→商"结构的G宫七声清乐商调式。

第二句为2+2结构的四字对句，上句以"冬流/到夏"开腔，落音角（3）；下句以"春流/到秋"收腔，落音商（2），音列"5－6－7－1－2－3－4－5－6－1"，为"角→商"结构的G宫七声清乐商调式。

从全曲来看，首段四个上下句经过"商→宫→变宫→商"的四次调式交替，末句收腔在商调式上；中段四个上下句经过"商→徵→商→宫"的四次调式交替，末句收腔在宫调式上；次段四个上下句经过"羽→宫→徵→宫"的四次调式交替，末句收腔在宫调式上；尾段四个上下句经过"角→商→角→商"的四次调式交替，末句收腔在商调式上。全曲在经过16次上下句的调式交替之后，八个唱句之间形成了"宫→商""徵→宫""宫→宫""商→商"的调式布局，并在四个唱段之间形成了"商→宫→宫→商"的调式结构，形成了粤剧反线二黄"宫→商"结构基础之上的"交替宫调"形态。

此外，采用"宫→商"交替宫调形态的粤剧反线二黄还有《夜雨闻铃》①中的"是到了鬼门关，是到了奈何桥"选段、《六月飞霜》②中的"未过刑刀心先丧"选段等。如表1－43、表1－44所示。

表1－43 粤剧《夜雨闻铃》选段"是到了鬼门关，是到了奈何桥"词曲结构

1＝G 4/4【反线二黄】

唱句结构		词逗结构	句落音	调式	
第一句	上句	是到了/鬼门关	3	宫	
	中句	是到了/奈何桥	5	徵	
	下句	孤愿/把香魂/引领	1	宫	
第二句	上句	人世间	1	宫	
	中句	何堪/独处	3	角	商
	下句	甘为/情鬼/伴娇卿	2	商	

① 前揭黄鹤鸣记谱选编：《粤剧金曲精选 乐谱对照》（第2辑），第82－87页。
② 前揭黄鹤鸣记谱选编：《粤剧金曲精选 乐谱对照》（第1辑），第111－114页。

（续表1-43）

唱句结构		词逗结构	句落音	调式
插句		（反线举狮观图腔）巫山雨，楚江风，雨过天晴		
第三句	上句	万点/留青	2	商
	下句	一似/风流/梦醒	1	宫
第四句	上句	回首中/不见/玉颜/空死处	1	宫
	下句	但见/花钿/委地/翠翘倾	2	商

上例选段中四个唱句的十个上下句之间形成了"角→徵→宫""宫→角→商""商→宫""宫→商"的调式连接，四个唱句之间"宫→商→宫→商"的调式结构形成了粤剧反线二黄"宫→商"结构基础之上的"交替宫调"形态。

表1-44 粤剧《六月飞霜》选段"未过刑刀心先丧"词曲结构

$1=G\ 4/4$

	唱句结构		词逗结构	句落音	调式	
前段	第一句	上句	【反线二黄板面】未过/刑刀/心先丧	1	宫	角
		下句	凄凉/记一生	3	角	
	第二句	上句	转瞬/梦黄粱	5	徵	角
		下句	堪嗟/家姑/叹失傍	3	角	
	第三句	上句	先送/淑妇亡	2	商	宫
		下句	谁复/慰凄怆	1	宫	
后段	第一句	上句	【反线二黄】六月/雪飘飘	6	羽	徵
		下句	炎天/行冬令	5	徵	
	第二句	上句	骤变/阴阳	5	徵	宫
		下句	莫非/天怜/冤枉	1	宫	
	第三句	上句	一把/断头刀	3	角	商
		下句	正似/续情剑	2	商	
	第四句	上句	夜台/添新鬼	2	商	商
		下句	枉死/城畔/伴夫郎	2	商	

上例选段中前段三个唱句的六个上下句之间为"宫→角""徵→角""商→宫"的调式连接，末句收腔在宫调式上。后段四个唱句的八个上下句之间为"羽→徵""徵→宫""角→商""商→商"的调式连接，末句收腔在商调式上。全曲在经过14次上下句的调式交替之后，在七个唱句之间形成了"角→角→宫→徵→宫→商→商"的调式布局，并在前后两个唱段之间形成了粤剧反线二黄"宫→商"结构基础之上的"交替宫调"形态。

综合以上分析可知，"宫→商"结构基础之上的"交替宫调"形态是粤剧反线二黄唱段常用的调式形态。

（二）"自由结构"交替宫调形态

此类调式结构在粤剧反线二黄中较少出现，不占主要地位。从结构上看，"自由结构"调式布局在特定唱段中的使用较为自由，可结合苦喉腔（乙反调式）同时使用，并可将凡音（7）（变宫）作为句落音，以表现该唱句的忧伤、悲愤、伤心等情绪。"自由结构"调式无特定句落调、段落调、曲落调等特殊调式规律。以粤剧《六月飞霜》反线二黄选段①"一念到家姑白发苍"为例。如图1-21、表1-45所示。

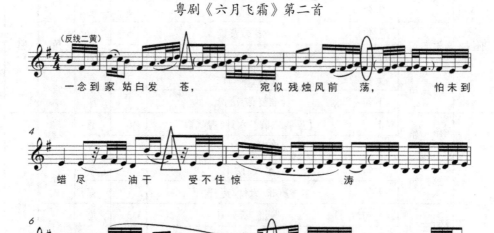

粤剧《六月飞霜》第二首

① 前揭黄鹤鸣记谱选编：《粤剧金曲精选 乐谱对照》（第1辑），第111-114页。

(续图1-21)

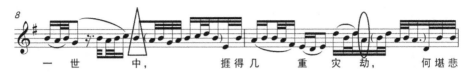

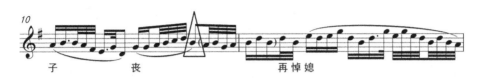

图1-21 粤剧《六月飞霜》反线二黄选段"一念到家姑白发苍"谱例

表1-45 粤剧《六月飞霜》选段词曲结构

1=G 4/4 【反线二黄】

唱句结构		词逗结构	句落音	调式
第一句	上句	一念到/家姑/白发苍	3	角
	下句	宛似/残烛/风前荡	7	变宫
第二句	上句	怕未到/蜡尽/油干	2	商
	下句	受不住/惊涛/骇浪	1	宫
第三句	上句	一世中	3	角
	下句	捱得/几重/灾劫	2	商
第四句	上句	何堪/悲子丧	3	角
	下句	再悼/媳亡	5	徵

该选段为粤剧《六月飞霜》中的【反线二黄】唱段，记谱G宫，4/4拍，前接G宫4/4【尺字过门】，后接C宫1/4【二流】。从词曲结构上看，该唱段为四句体，

每句均由上下句唱词构成。

从调式结构上看，第一句为长短句，上句以 3 + 2 + 3 结构的 "一念到/家姑/白发苍" 开腔，落音角（3）；下句以 2 + 2 + 3 结构的 "宛似/残烛/风前荡" 收腔，落音变宫（7）。音列 "6 - 7 - 1 - 2 - 3 - 4 - 5"，为 "角→变宫" 结构的 G 宫粤剧苦喉腔。

第二句为 3 + 2 + 2 结构的七字对句。上句以 "怕未到/蜡尽/油干" 开腔，落音商（2）；下句以 "受不住/惊涛/骇浪" 收腔，落音宫（1）。音列 "3 - 5 - 6 - 7 - 1 - 2 - 3 - 4 - 5"，为 "商→宫" 结构的 G 宫七声清乐宫调式。

第三句为长短句，上句以三字句 "一世中" 开腔，落音角（3）；下句以 2 + 2 + 2 结构的 "捱得/几重/灾劫" 收腔，落音商（2）。音列 "5 - 6 - 7 - 1 - 2 - 3 - 4 - 5"，为 "角→商" 结构的 G 宫七声清乐商调式。

第四句为长短句，上句以 2 + 3 结构的 "何堪/悲子丧" 开腔，落音角（3）；下句以 2 + 2 结构的 "再悼/媳亡" 收腔，落音徵（5）。音列 "5 - 6 - 7 - 1 - 2 - 3 - 4 - 5 - 6 - 7 - 1 - 2"，为 "角→徵" 结构的 G 宫七声清乐徵调式。

从全曲来看，四个唱句的八个上下句为 "角→变宫""商→宫""角→商""角→徵" 的调式连接，四个唱句为 "变宫（苦喉）→宫→商→徵" 的调式布局。全曲形成了粤剧反线二黄唱段 "自由结构" 基础之上的 "交替宫调" 形态。

此外，采用 "自由结构" 交替宫调形态的粤剧反线二黄还有《几度悔情悭》[①] 中的 "莫凭珠泪问深因" 选段、《乱世佳人》[②] 中的 "我有何颜面对世人" 选段等。如表 1 - 46、表 1 - 47 所示。

表 1 - 46　粤剧《几度悔情悭》选段 "莫凭珠泪问深因" 词曲结构

1 = G　4/4【反线二黄】

唱句结构		词逗结构	句落音	调式
【生唱】一		莫凭/珠泪/问深因	6	羽　羽
【旦唱】一		东渡/檀郎/寻母训	5	徵　徵
【生唱】二		我愿作/禅烛/化禅灰	2	商　商
【旦唱】二	上句	同拜/佛千匀	5	徵　宫
	下句	再赋/拈花忏	1	宫

① 前揭黄鹤鸣记谱选编：《粤剧金曲精选 乐谱对照》（第 2 辑），第 8 - 16 页。
② 前揭黄鹤鸣记谱选编：《粤剧金曲精选 乐谱对照》（第 4 辑），第 1 - 12 页。

（续表1-46）

唱句结构			词逗结构	句落音	调式
【生唱】三	第一句	上句	泛海/横滨	3	角
		下句	怯情/相近	2	商
	第二句	上句	便算/珠圆/月满	1	宫
		下句	怕难活/我既死/灵根	2	商

（调式列合并为"商"）

上例选段中，五个唱句之间构成了"羽→徵→商→宫→商"的调式布局，形成了粤剧反线二黄唱段"自由结构"基础之上的"交替宫调"形态。

表1-47 粤剧《乱世佳人》选段"我有何颜面对世人"词曲结构

1＝G 4/4【反线二黄】

唱句结构			词逗结构	句落音	调式	
【旦唱】一	第一句	上句	我有何/颜面/对世人？	2	商	徵
		下句	叹今生/不早逢/使君	2	商	
	第二句	上句	怕檐边/燕子/难与/凤同群	1	宫	
		下句	小歌女/弱纤纤/难抗/风雨侵	5	徵	
【生唱】一	第一句		护娇花/抗严霜	5	徵	商
	第二句		此生/庇红裙	5	徵	
	第三句		千里/共知音	2	商	
【旦唱】二	第一句	上句	奴谢/君拱荫	1	宫	徵
		下句	好公子/幸莫/被情困	1	宫	
	第二句	上句	忘记/力挽/苍生	6	羽	
		下句	辜负/万民/厚望	5	徵	
【生唱】二	第一句	上句	李靖/未敢/忘雅训	5	徵	宫
		下句	肃整/乾坤/志士/膺奋	5	徵	
	第二句	上句	卿为/我私奔	2	商	
		下句	杨素/岂能/不追问	1	宫	
【旦唱】三	第一句		奴把/越国公	3	角	商
	第二句		视作/泥雕/木塑	2	商	
	第三句		略施/小计/便脱身	2	商	

(续表1-47)

唱句结构		词逗结构	句落音	调式	
【生唱】三	第一句	卿纵/不以/李靖/为怀	5̣	徵	宫
	第二句	也应念/解民/忧扶/国运	1	宫	

上例选段中生旦交替演唱的六个唱句的 20 个上下句之间，依次形成了"商→商→宫→徵""徵→徵→商""宫→宫→羽→徵""徵→徵→商→宫""角→商→商"和"徵→宫"的调式连接。全曲六个交替唱句之间形成了"徵→商→徵→宫→商→宫"的调式结构，形成了粤剧反线二黄唱段"自由结构"基础之上的"交替宫调"形态。

综合以上分析可知，"自由结构"的交替宫调形态，也是粤剧反线二黄常用的调式形态，不赘述。

第四节　粤剧乙反二黄调式结构、欢苦音与乙凡音中立结构及调式变体

乙反二黄是粤剧正线二黄、反线二黄的衍生，是粤剧独有的二黄类唱腔。从音乐上看，乙反二黄的最大特点就是在音列结构上突出使用"乙"音（7）和"凡"音（4），少用"四"音（6），几乎不用"工"音（3）。乙反二黄的基础音列结构为"5-7-1-2-4"（有时也用中立音 $^{b}7$，但中立音 $^{b}7$ 更多地应用在器乐中，声乐唱腔中用乙音 7 更多），主要用以表现悲怨、哀愁、苦难的情绪和角色。

一、段体类粤剧乙反二黄调式结构：合→上、合→上→上

通过比较研究 100 首粤剧选段中的 137 首乙反二黄唱段，笔者认为，粤剧乙反二黄具有以下特点：其一，在词曲结构上，根据唱词结构的内在逻辑和音乐旋律的全曲走向，乙反二黄可分为"段体类"和"句体类"两大类，其中"段体类"又可分为"两段体"结构和"三段体"结构。其二，在调式结构上，"两段体"多以"合→上"布局的"合起→上收"调式结构为主；"三段体"多以"合→上→上"布局的"合起→上过→上收"调式结构为主。

（一）两段体"合起→上收"调式结构

两段体在粤剧乙反二黄唱腔中占有较高比重，其曲词结构多为前、后段各两个

乐句;两个乐句内部可再分为上、下两句唱词;上、下两句唱词之间没有固定的句逗规律,既可为六字、七字、八字、十字或十一字对句结构,也可为长短句结构;基础音列为"5-7-1-2-4",最多可两端扩展到"1-2-3-4-5-7-1-2-4-5-6-7-1-2",四音(6)极少使用,工音(3)几乎不用。以粤剧《搜书院》乙反二黄选段"初遇诉情"① 为例。如图1-22、表1-48所示。

图1-22 粤剧《搜书院》乙反二黄选段"初遇诉情"谱例

① 谱例参见:《搜书院·初遇诉情》,红船粤剧网 http://www.009y.com/forum-33-1.html(2017-11-17)。

表1-48 粤剧《搜书院》选段"初遇诉情"词曲结构

1=G 4/4【乙反二黄】

唱句结构			词逗结构	句落音	调式	
前段	第一句	上句	多感/相公/垂问	7	乙	合
		下句	我且/忍泪/开言	5	合	
	第二句	上句	我是个/寒门/弱女	4	凡	
		下句	家里/租种/别人田	5	合	
后段	第一句	上句	只因/丧了/妈妈/无钱来/殡殓	1	上	上
		下句	我父亲/迫得/将我/卖与/镇台	5	合	
	第二句	上句	时已/十四年	5	合	
		下句	我受/折磨/更受/棍鞭/磨难/不断	1	上	

该选段为粤剧《搜书院》中的乙反二黄唱段，记谱G宫，4/4拍，前接正线C宫2/4生角（逸民）唱段，后接C宫2/4【紫云回】曲牌。从词曲结构上看，该唱段为段体类唱段，由前、后两段构成，每段可分为两个对句。

从调式结构上看，前段第一句由2+2+2结构的六字对句构成，上句以"多感/相公/垂问"开腔，音列"5-6-♭7-1-2-3-4"，在该音列中，凡音（4）出现了三次，乙音（♭7）出现了一次，落音♭7，为乙调式。下句以带衬词的"我且/忍（呀）泪/开（呀）言"收腔，音列"5-6-♭7-1-2-3-4"。在该音列中凡音（4）出现十次，乙音（♭7）出现七次，落音5，为合调式。

第二句的上句唱词以3+2+2结构的"我是个/寒门/弱女"开腔，音列"4-5-♭7-1-4"，在该音列中，凡、乙两音各出现了两次，落音4，为凡调式。下句唱词以2+2+3结构的"家里/租种/别人田"收腔，音列"5-♭7-1-2-4"，在该音列中，凡音（4）出现一次，乙音（♭7）出现两次，落音5，为合调式。

前段来看，虽然在第一句和第二句的上句中大量出现乙、凡二音，且上句均以乙音和凡音结束，形成了独具特色的乙调式和凡调式。但在两个下句中，却在乙、凡二音仍大量出现的情况下，回归到了五声正音的合音（5）上，形成了合终止结构。首段两句分别为"乙起→合收"和"凡起→合收"的调式布局，形成了"乙→合→凡→合"的调式结构。

后段第一句的上句以2+2+2+2+3结构的"只因/丧了/妈妈/无钱/来殡殓"起腔，音列"4-5-♭7-1-2-4-5"。在该音列中，凡音（4）出现四次，乙音（♭7）出现两次，落音1，为上调式。下句以3+2+2+2+2结构的"我父亲/迫得/

将我/卖与/镇台"收腔，音列"4－5－ᵇ7－1－2－4－5－6"。在该音列中，凡音（4）出现两次，乙音（ᵇ7）出现三次，落音5，为合调式。

第二句的上句以2＋3结构的"时已/十四年"开腔，音列结构"5－ᵇ7－1"，在该音列中，凡音未出现，乙音（ᵇ7）出现1次，落音5，为合调式。下句唱词以2＋2＋2＋2＋2＋2结构（带垛板）的"我受/折磨/更受/棍鞭（垛板）/磨难/不断"构成，音列"5－ᵇ7－1－2－4"。在该音列中，凡音（4）出现一次，乙音（ᵇ7）出现三次，落音上1，为上调式。

从后段来看，在整个音列结构中，虽然凡音（4）出现了七次，乙音（ᵇ7）出现了九次，但从两句的落音来看，分别为"上起→合收"和"合起→上收"的调式布局。形成了"上→合→合→上"的调式结构。

从全曲来看，四个唱句的八个上下句为"乙→合""凡→合""上→合""合→上"的调式连接，四个唱句之间形成了"合→合""合→上"的调式布局。前后两个唱段之间形成了两段体粤剧乙反二黄典型的"合起→上收"调式结构。

此外，采用"合起→上收"调式结构的两段体粤剧乙反二黄还有《还卿一钵无情泪》①中的"迫于斩断情芽"选段、《幻觉离恨天》②中的"潇湘妃子已归班"选段等。如表1－49、表1－50所示。

表1－49　粤剧《还卿一钵无情泪》选段"迫于斩断情芽"词曲结构

1＝C　4/4【乙反二黄】

唱句结构		词逗结构	句落音	调式		
前段	第一句	上句	迫于/斩断/情芽	5	合	上
		中句	愧无/金屋/贮阿娇	2	尺	
		下句	可惜你/云英/犹未嫁	1	上	
	第二句	上句	今日/佛门/清净地	7	乙	合
		下句	笑骂/已无人	5	合	
后段	第一句	上句	纵使/天才/横溢	7	乙	上
		下句	写不尽/半世/繁华	5	合	
	第二句	上句	此日/佛戒/难违	5	合	
		下句	收拾/心猿/意马	1	上	

① 前揭黄鹤鸣记谱选编：《粤剧金曲精选　乐谱对照》（第5辑），第82－85页。
② 前揭黄鹤鸣记谱选编：《粤剧金曲精选　乐谱对照》（第2辑），第30－37页。

上例选段中四个唱句的九个上下句为"合→尺→上""乙→合""乙→合""合→上"的调式连接。四个唱句之间形成了"上→合""合→上"的调式布局。前后两个唱段之间形成了两段体粤剧乙反二黄典型的"合起→上收"调式结构。

表1-50　粤剧《幻觉离恨天》选段"潇湘妃子已归班"词曲结构

1=C　4/4【乙反二黄】

唱句结构			词逗结构	句落音	调式	
前段【生唱】	第一句	上句	潇湘/妃子/已归班	2	尺	上
		下句	我呢个/俗世/痴人/情未冷	1	上	
	第二句	上句	身似/孤舟/随浪卷	2	尺	合
		下句	心如/落叶/任风横	5.	合	合
	第三句	上句	劫后/重逢	5.	合	上
		下句	你何/竟如/冰炭？	1	上	
	第四句	上句	愿乞/莲花/宝筏	7.	乙	合
		下句	引渡/此孽/海孤帆	5.	合	
后段【旦唱】	第一句	上句	波翻/银汉/渡难横	5.	合	上
		下句	空劫/浮生/原是幻	1	上	上
	第二句	上句	情到/深时/情转荡	7.	乙	尺
		下句	人间/天上/未能参	2	尺	
	第三句	上句	管什么/无限/悲欢	2	尺	上
		下句	管什么/一时/聚散	1	上	

上例选段中前段【生唱】部分四个唱句的八个上下句为"尺→上""尺→合""合→上""乙→合"的调式连接，四个唱句形成了"上→合→上→合"的调式布局。后段【旦唱】部分三个唱句的六个上下句为"合→上""乙→尺""尺→上"的调式连接，三个唱句形成了"上→尺→上"的调式布局。前后两个唱段之间形成了两段体粤剧乙反二黄典型的"合起→上收"调式结构。

综合以上分析可知，"合起→上收"调式结构为两段体粤剧乙反二黄的常用调式形态。采用该调式结构的两段体粤剧乙反二黄还有《珍妃怨》中的"万种情泪万种愁"选段、《摘缨会》中的"点点血泪染寒山"选段等，不赘述。

（二）三段体"合起→上过→上收"调式结构

三段体在粤剧乙反二黄中也为常用词曲结构，三段体唱段的布局结构分为两种

情况：其一，单腔类，即由【生腔】或【旦腔】独自完成该唱段，根据唱词结构内部逻辑和音乐连接规律进行分段，无转腔；其二，对句类，即由【生腔】或【旦腔】交替演唱完成该唱段。

　　三段体曲词结构为前、中、后三段，每段的基础结构为两个乐句，乐句内部可再分为上下句的齐字对句或长短句。齐字对句的句逗划分，可分为两种情况：其一，统一分逗模式，即上下句为统一句逗模式。以七字对句为例，上下句统一为 3+2+2 或 2+2+3 句逗结构。其二，非统一分逗模式，即上下句在唱词字数上为对句，但在句逗划分上并不统一。以七字对句为例，可根据剧情、唱词和音乐结构的需要，上句划分为 3+2+2 句逗，下句却划分为 2+2+3 或 2+3+2 等多种模式组合的句逗结构等。

　　乙反二黄在音列结构上以"5-7-1-2-4"为基础，强调乙音（7）和凡音（4），四音（6）极少使用，工音（3）音则几乎不用。在常规调式结构上，三段体的前段曲词以"合调式"开腔，中段曲词以"上调式"过腔，尾段曲词以"上调式"收腔，以形成"合起→上过→上收"的三段体粤剧乙反二黄典型的"合→上→上"调式结构。以粤剧《昭君出塞》乙反二黄选段①"一回头处一心伤"为例。如图 1-23、表 1-51 所示。

① 前揭黄鹤鸣记谱选编：《粤剧金曲精选 乐谱对照》（第 1 辑），第 101-105 页。

图1-23 粤剧《昭君出塞》乙反二黄选段"一回头处一心伤"谱例

表1-51 粤剧《昭君出塞》选段"一回头处一心伤"词曲结构

1=C 4/4【乙反长句二黄】

唱句结构			词逗结构	句落音		调式	
前段	第一句	上句	一回/头处/一心伤	2	尺	乙	合
		下句	身在/胡边/心在汉	7	乙		
	第二句	上句	只有那/彤云/白雪	1	上	合	
		下句	比得我/皎洁/心肠	5	合		
中段	第一句	上句	此后/君等/莫朝/关外看（咯）	1	上	尺	上
		下句	白云/浮恨影	2	尺		
	第二句	上句	黄土/竟埋香	2	尺	上	
		下句	莫问/王嫱/生死况	1	上		
后段	第一句	上句	最是/耐人/凭吊	1	上	合	上
		下句	就是/塞外/嘅一抹/斜阳	5	合		
	第二句	上句	怕听那/欸鸟/悲鸣	5	合	上	
		下句	一笛/胡笳/掩却了/琵琶/声浪	1	上		

该选段为粤剧《昭君出塞》中的乙反二黄唱段，记谱G宫，4/4拍，前接C宫4/4【子规啼】曲牌，后接C宫2/4【塞上吟】曲牌。从词曲结构上看，该唱段为段体类唱段，由前、中、后三段构成，每段可分为两个唱句。

从调式结构上看，前段第一句为2+2+3结构的七字对句，上句以"一回/头处/一心伤"开腔，下句以"身在/胡边/心在汉"收腔。音列"2-3-4-5-7-1-2-3-4"，上句落音2，为尺调式；下句落音7，为乙调式。该句中凡音（4）出现5次，乙音（7）出现4次，在调式上为"尺起→乙收"结构。

第二句为3+2+2结构的七字对句，上句以"只有那/彤云/白雪"开腔，下句以"比得我/皎洁/心肠"收腔。音列"4-5-7-1-2-4"，上句落音1，为上调式；下句落音5，为合调式。该句中凡音（4）出现了七次，乙音（7）出现5次，在调式上为"上起→合收"结构。

中段第一句的上句以带衬词"咯"的2+2+2+3结构的"此后/君等/莫朝/关外看（咯）"开腔，下句以2+3结构的"白云/浮恨影"收腔。音列"5-6-7-1-2-4"，上句落音1，为上调式；下句落音2，为尺调式。该句中凡音（4）出现4次，乙音（7）出现8次，在调式上为"上起→尺收"结构。

第二句的上句以2+3结构的"黄土/竟埋香"开腔，下句以2+2+3结构的"莫问/王嫱/生死况"收腔。音列"2-4-5-7-1-2-4"，上句落音2，为尺调

式；下句落音1，为上调式。该句中凡音（4）出现6次，乙音（7）出现12次，在调式上为"尺起→上收"结构。

后段第一句的上句以2+2+2结构的"最是/耐人/凭吊"开腔，下句以2+2+3+2结构的"就是/塞外/这一抹/斜阳"收腔。音列"2-4-5-6-7-1-2-4-5"，上句落音1，为上调式；下句落音5，为合调式。该句中凡音（4）出现7次，乙音（7）出现12次，在调式上为"上起→合收"结构。

第二句的上句以3+2+2结构的"怕听那/鹃鸟/悲鸣"开腔，下句以2+2+3+2+2唱词结构的"一笛/胡笳/掩却了/琵琶/声浪"收腔。音列结构"2-4-5-6-7-1-2-4-5-6"，上句落音5，为合调式；下句落音1，为上调式。该句中凡音（4）出现10次，乙音（7）出现9次，在调式上为"合起→上收"的结构。

从全曲来看，前段四个上下句为"尺→乙""上→合"的调式连接，中段四个上下句为"上→尺""尺→上"的调式连接，后段四个上下句为"上→合""合→上"的调式连接。三个唱段六个唱句为"乙→合""尺→上""合→上"调式布局。前、中、后三个唱段之间形成了三段体粤剧乙反二黄典型的"合起→上过→上收"调式形态。

此外，采用"合起→上过→上收"调式结构的三段体粤剧乙反二黄还有粤剧《紫凤楼》①中的"横波顾影不成双"选段、粤剧《西施》②中的"一片片红叶落泉边"选段等。如表1-52、表1-53所示。

表1-52 粤剧《紫凤楼》选段"横波顾影不成双"词曲结构

1=C 4/4【乙反长句二黄】

唱句结构			词逗结构	句落音	调式	
前段【生唱】	第一句	上句	横波/顾影/不成双	2	尺	合
		下句	卷帘/未见/花模样	1	上	
	第二句	上句	可叹/春风/人面	7	乙	
		下句	至今/憔悴/崔郎	5	合	
中段【旦唱】	第一句	上句	待抄/经卷/遣时光	2	尺	上
		下句	簪花/字倒/不成行	5	合	
	第二句	上句	最可怜/线断/针歪	2	尺	
		下句	绣不出/庄严/佛像	1	上	

① 前揭黄鹤鸣记谱选编：《粤剧金曲精选 乐谱对照》（第2辑），第17-23页。
② 前揭黄鹤鸣记谱选编：《粤剧金曲精选 乐谱对照》（第4辑），第101-106页。

（续表1-52）

唱句结构			词逗结构	句落音	调式	
后段【生唱】	第一句	上句	你秋波/哭坏/郎心碎	1	上	合上
		中句	愿化作/朝云/暮雨	1	上	
		尾句	转【正线】妆台/厮守/伴娇旁	5·	合	
	第二句	上句	错一朝/凤泊/鸾飘	2	尺	上
		下句	到此日/再难/轻放	1	上	

上例选段中前段【生唱】的四个上下句为"尺→上""乙→合"的调式连接，中段【旦唱】的四个上下句为"尺→合""尺→上"的调式连接，后段【生唱】的五个上下句为"上→上→合""尺→上"的调式连接。全曲六个唱句为"上→合""合→上""合→上"的调式布局。前、中、后三个唱段之间形成了三段体粤剧乙反二黄典型的"合起→上过→上收"调式形态。

表1-53 粤剧《西施》选段"一片片红叶落泉边"词曲结构

1=C 2/4【乙反长句二黄】

唱句结构			词逗结构	句落音	调式	
前段	第一句	上句	一片片/红叶/落泉边	2	尺	合
		下句	一点点/愁思/浮水面	7·	乙	
	第二句	上句	堪叹/春来/秋去	1	上	合
		下句	似水/流年	5	合	
中段	第一句	上句	说什么/落雁/沉鱼/夸美艳	5·	合	尺
		下句	说什么/捧心/西子/胜天仙	2	尺	
	第二句	上句	嗟我/命似/桃花	2	尺	上
		下句	【转反线】1=G 更比/桃花/轻贱	1	上	
	第三句	上句	枉有/绮年/玉貌	3	工	尺
		下句	却是/抱恨/绵绵	2	尺	
	第四句	上句	【尺字过门】点点/哀愁/有万千	2	尺	上
		下句	名花/到今/谁惜怜？	1	上	

(续表 1-53)

唱句结构			词逗结构	句落音	调式	
后段	第一句	上句	小山村/那得/才郎/貌美	5	六	合
		下句	叹娇花/无主/孤芳/抱愁眠	5	合	
	第二句	上句	低语/问苍天	2	尺	上
		下句	红泪/把青衫染	1	上	
	第三句	上句	西施女/早怀春	2	尺	
		下句	情愁/寸寸	1	上	

上例选段中前段四个上下句为"尺→乙""上→合"的调式连接；中段八个上下句为"合→尺""尺→上""工→尺""尺→上"的调式连接；后段六个上下句为"六→合""尺→上""尺→上"的调式连接。三个唱段的九个唱句为"乙→合""尺→上→尺→上""合→上→上"的调式布局。前、中、后三个唱段之间形成了三段体粤剧乙反二黄典型的"合起→上过→上收"调式形态。

综合以上分析可知，"合起→上过→上收"调式结构为三段体粤剧乙反二黄唱段中的常用调式形态。

二、句体类粤剧乙反二黄调式结构：合为君、上为君

除了粤剧乙反二黄在"段体类"的两段体和三段体结构之外，还有一类在曲词结构上相较"段体类"唱段略短、略小的结构，且在唱词逻辑和音乐结构上，难以用"段体"划分和归类，本书将其定性为"句体类"唱段。

从句体结构上看，句体类粤剧乙反二黄唱段是以上句起腔，下句收腔为基础的两句体结构，并逐渐发展为上句起腔、中句过腔、尾句收腔的三句体结构；进而发展为包含上下句的两句体和三句体，以及带有转腔结构的上句起腔、中句过腔、次句转腔、尾句收腔结构的四句体结构以及多句体结构等。

从词曲结构上看，句体类粤剧乙反二黄唱段上下句之间，可为对句结构、长短句结构、对句连接、长短句连接、对句与长短句的相互连接等，无严格规定，词曲结构开放性较强。

从调式结构上看，句体类粤剧乙反二黄唱段大体上可分为"合为君"与"上为君"两类，即全曲终止于"合"音（5）的"合为君"调式结构和全曲终止于"上"音（1）的"上为君"调式结构。

（一）"合为君"调式结构

"合为君"为句体类粤剧乙反二黄常用的调式布局手法。从谱例分析来看，

"合为君"唱段对于前句的调式布局无严格规定,但唱段结束音则必须落在合音(5)上,以形成合终止的调式结构。如两句体唱段的调式布局为"×→合",三句体唱段的调式布局为"×→×→合",四句体唱段的调式布局为"×→×→×→合"等。以粤剧《秦楼凤杳》乙反二黄选段①"记否醉罢在那玉楼"为例。如图1-24、表1-54所示。

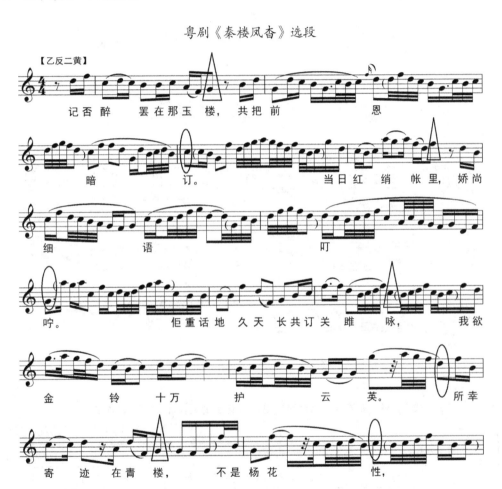

粤剧《秦楼凤杳》选段

① 前揭黄鹤鸣记谱选编:《粤剧金曲精选 乐谱对照》(第1辑),第69-74页。

(续图1-24)

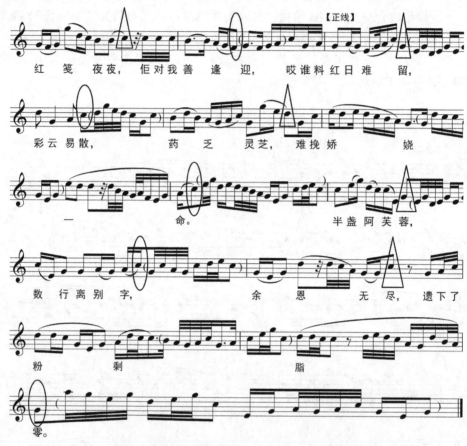

图1-24 粤剧《秦楼凤杳》乙反二黄选段"记否醉罢在那玉楼"谱例

表1-54 粤剧《秦楼凤杳》选段"记否醉罢在那玉楼"词曲结构

1=C 4/4【乙反二黄】

唱句结构		词逗结构	句落音	调式	
第一句	上句	（反线）记否/醉罢/在那/玉楼	5	合	上
	下句	共把/前恩/暗订	1	上	
第二句	上句	当日/红绡/帐里	4	凡	合
	下句	娇尚/细语/叮咛	5	合	
第三句	上句	佢重话/地久/天长/共订/关雎咏	1	上	尺
	下句	我欲/金铃/十万/护云英	2	尺	

（续表1-54）

唱句结构		词逗结构	句落音		调式	
第四句	上句	所幸/寄迹/在青楼	5	合	合	合
	下句	不是/杨花性	1	上		
第五句	上句	红笺/夜夜	1	上	合	
	下句	佢对我/善逢迎	5	合		
第一句	上句	【转正线】（哎）谁料/红日/难留	5	合	上	合
	下句	彩云/易散	1	上		
第二句	上句	药乏/灵芝	2	尺	上	
	下句	难挽/娇娆/一命	1	上		
第三句	上句	半盏/阿芙蓉	5	合	上	
	下句	数行/离别字	1	上		
第四句	上句	余恩/无尽	1	上	合	
	下句	遗下了/粉剩/脂零	5	合		

该选段为粤剧《秦楼凤杳》中的乙反二黄唱段，记谱C宫，4/4拍，前接C宫散板【乙反龙舟】，后接C宫正线4/4【叮咛】曲牌。从词曲结构上看，本唱段为句体类唱段，【反线】唱段部分由五句唱词构成，【正线】唱段部分由四句唱词构成，每句唱词可分为上下句。

从调式结构上看，反线唱段第一句为长短句。上句以2+2+2+2结构的"记否/醉罢/在那/玉楼"开腔，音列"4-5-6-7-1-2-4"，落音5，为合调式；下句以2+2+2结构的"共把/前恩/暗订"收腔，音列"5-7-1-2-4"，落音1，为上调式。该句中凡音（4）出现7次，乙音（7）出现9次，在调式上为"合起→上收"结构。

反线第二句为2+2+2结构的六字对句。上句以"当日/红绡/帐里"开腔，音列"7-1-2-4-5-6"，落音4，为凡调式；下句以"娇尚/细语/叮咛"收腔，音列"2-4-5-6-7-1-2-4-5"，落音5，为合调式。该句中凡音（4）出现8次，乙音（7）出现4次，在调式上为"凡起→合收"结构。

反线第三句为长短句。上句以3+2+2+3结构的"佢重话/地久/天长/共订/关雎咏"开腔，音列"4-5-7-1-2-4"，落音1，为上调式；下句以2+2+2+3结构的"我欲/金铃/十万/护云英"收腔，音列"4-5-6-7-1-2-4-5-6"，落音2，为尺调式。该句中凡音（4）出现9次，乙音（7）出现8次，在调式上为"上起→尺收"结构。

反线第四句为长短句。上句以 2+2+3 结构的"所幸/寄迹/在青楼"开腔，音列"4-5-6-7-1-2-4"，落音 5，为合调式；下句以 2+3 结构的"不是/杨花性"收腔，音列"5-7-1-2-4"，落音 1，为上调式。该句中凡音（4）出现 4 次，乙音（7）出现 2 次，在调式上为"合起→上收"结构。

反线第五句为长短句。上句以 2+2 结构的短句"红笺/夜夜"开腔，音列"4-5-7-1-2"，落音 1，为上调式；下句以 3+3 结构的"佢对我/善逢迎"收腔，音列"4-5-6-7-1"，落音 5，为合调式。该句中凡音（4）出现 2 次，乙音（7）出现 4 次，在调式上为"上起→合收"结构。

正线唱段第一句为长短句。上句以带衬词"哎"的 2+2+2 结构的"（哎）谁料/红日/难留"开腔，音列"3-5-6-1"，落音 5，为合调式；下句以 2+2 结构的"彩云/易散"收腔，音列"5-6-1-2"，落音 1，为上调式。该句中乙反两音暂未出现，在调式上为"合起→上收"结构。

正线第二句为长短句。上句以 2+2 结构的"药乏/灵芝"开腔，音列"5-6-7-1-2-3-5"，落音 2，为尺调式；下句以 2+2+2 结构的"难挽/娇娆/一命"收腔，音列"3-4-5-6-7-1-2-3"，落音 1，为上调式。该句中凡音（4）出现 1 次，乙音（7）出现 4 次，在调式上为"尺起→上收"结构。

正线第三句为 2+3 结构的五字对句。上句以"半盏/阿芙蓉"开腔，音列"3-5-1-2-3-5"，落音 5，为合调式；下句以"数行/离别字"收腔，音列"3-5-6-1"，落音 1，为上调式。该句中乙反两音暂未出现，在调式上为"合起→上收"结构。

正线第四句为长短句。上句以 2+2 结构的"余恩/无尽"开腔，音列"3-5-6-1-2"，落音 1，为上调式；下句以 3+2+2 结构的"遗下了/粉剩/脂零"收腔，音列"3-5-6-7-1-2-3"，落音 5，为合调式。该句中乙反两音暂未出现，在调式上为"上起→合收"结构。

从全曲来看，反线唱段的五个唱句形成了"上→合→尺→合→合"的调式连接，最后终止在合调式上。正线唱段的四个唱句形成了"上→上→上→合"的调式连接，最后终止在合调式上。两个唱段中的唱句均为句体类粤剧乙反二黄唱段常用"×→×→×→×→合"和"×→×→×→合"的"合为君"调式形态。

此外，采用"合为君"结构的"句体类"粤剧乙反二黄唱段还有《朱弁回朝之招魂》[①] 中的"知我招你芳魂"选段、《浔阳江上浔阳月》[②] 中的"念伊人，心不放"选段等。如表 1-55、表 1-56 所示。

[①] 前揭黄鹤鸣记谱选编：《粤剧金曲精选 乐谱对照》（第 4 辑），第 62-65 页。
[②] 前揭黄鹤鸣记谱选编：《粤剧金曲精选 乐谱对照》（第 1 辑），第 75-81 页。

表 1-55　粤剧《朱弁回朝之招魂》选段"知我招你芳魂"词曲结构

1=C　2/4　【乙反二黄】

唱句结构		词逗结构	句落音	调式
第一句	上句	知我/招你/芳魂	7	乙
	下句	夜夜/临江/把红绫/高挂	7	乙
第二句		唉！/妻呀/你/魂兮/归来吧！	7	乙
第三句	上句	一认/郎声/喑哑	2	尺
	下句	一认/我标记/手中拿	5	合

上例选段，第一句为"乙→乙"调式连接，第二句为"乙"调式，第三句为"尺→合"调式连接。三个唱句（五小句）之间形成了"乙→乙→乙→尺→合"的调式连接，三句之间为"乙起→尺过→合收"的调式结构，为句体类粤剧乙反二黄典型的"×→×→合"的"合为君"调式形态。

表 1-56　粤剧《浔阳江上浔阳月》选段"念伊人，心不放"词曲结构

1=C　4/4　【乙反二黄】

唱句结构		词逗结构	句落音	调式
第一句	上句	念伊人	5	合
	下句	心不放	1	上
第二句	上句	我念遍/十二/时辰	4	凡
	下句	又念遍/深宵/漏响	1	上
第三句	上句	当日/秦淮/邂逅	7	乙
	下句	此际/相会/茫茫	5	合

上例选段，三个唱句的六个上下句为"合→上""凡→上""乙→合"的调式连接，三个唱句之间形成了"上→上→合"结构的"上起→上过→合收"的调式结构。最后终止在合调式上，为句体类粤剧乙反二黄典型的"×→×→合"的"合为君"调式形态。

综合以上分析可知，"合为君"调式结构为粤剧乙反二黄唱段的常用调式形态。采用该调式结构的粤剧乙反二黄还有《啼笑因缘·定情》中的"云遮雾断，门闾此别"选段、《伯牙碎琴》中的"谁问天胡此醉"选段等，不赘例。

（二）"上为君"调式结构

"上为君"调式结构也为"句体类"粤剧乙反二黄唱段常用的调式布局手法之

一。从谱例分析来看,"上为君"唱段对前句的调式布局亦无严格规定,但唱段结束音则必须落在上音(1)上,以形成上终止的调式结构。如二句体唱段的调式布局为"×→上",三句体唱段的调式布局为"×→×→上",四句体唱段的调式布局为"×→×→×→上"等。以粤剧《蝴蝶夫人·燕侣重逢》乙反二黄选段① "重逢旧侣倍心伤"为例。如图1-25、表1-57所示。

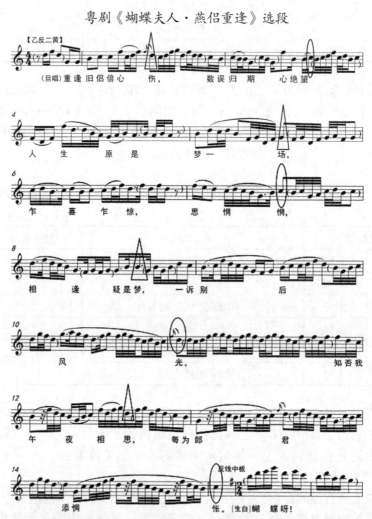

图1-25 粤剧《蝴蝶夫人·燕侣重逢》乙反二黄选段"重逢旧侣倍心伤"谱例

① 前揭黄鹤鸣记谱选编:《粤剧金曲精选 乐谱对照》(第1辑),第6-10页。

表1-57 粤剧《蝴蝶夫人·燕侣重逢》选段"重逢旧侣倍心伤"词曲结构

1=C 4/4 【乙反二黄】

唱句结构		词逗结构	句落音		调式	
第一句	上句	重逢/旧侣/倍心伤（2）	2	尺	上	上
	下句	数误/归期/心绝望（1）	1	上		
第二句	上句	人生/原是/梦一场（5）	5	合	上	
	下句	乍喜/乍惊/思惘惘（1）	1	上		
第三句	上句	相逢/疑是梦（7）	7	乙	尺	上
	下句	一诉/别后/风光（2）	2	尺		
第四句	上句	知否我/午夜/相思（2）	2	尺	上	
	下句	每为/郎君/添惆怅（1）	1	上		

该选段为粤剧《蝴蝶夫人·燕侣重逢》中的乙反二黄唱段，记谱C宫，4/4拍，前接C宫散板【哭相思】曲牌，后接G宫2/4【反线中板】。从词曲结构上看，本唱段为句体类唱段，由四个唱句构成，每个唱句均可分为上下句。

从调式结构上看，第一句为2+2+3结构的七字对句。上句以"重逢/旧侣/倍心伤"开腔，音列"5-7-1-2-4"，落音2，为尺调式；下句以"数误/归期/心绝望"收腔，音列"5-7-1-4"，落音1，为上调式。该句中凡音（4）出现7次，乙音（7）出现6次，在调式上为"尺起→上收"结构。

第二句为2+2+3结构的七字对句。上句以"人生/原是/梦一场"开腔，音列"2-4-5-6-7-1-2-4"，落音5，为合调式；下句以"乍喜/乍惊/思惘惘"收腔，音列"5-7-1-2-3-4"，落音1，为上调式。该句中凡音（4）出现7次，乙音（7）出现8次，在调式上为"合起→上收"结构。

第三句为长短句。上句以2+3结构的"相逢/疑是梦"开腔，音列"5-7-1-2-4"，落音7，为乙调式；下句以2+2+2结构的"一诉/别后/风光"收腔，音列"4-5-6-7-1-2-4-5-6"，落音2，为尺调式。该句中凡音（4）出现9次，乙音（7）出现7次，在调式上为"乙起→尺收"结构。

第四句为七字对句。上句以3+2+2结构的"知否我/午夜/相思"开腔，音列"5-7-1-2-4-5"，落音2，为尺调式；下句以2+2+3结构的"每为/郎君/添惆怅"收腔，音列"5-7-1-2-4-5"，落音1，为上调式。该句中凡音（4）出现9次，乙音（7）出现8次，在调式上为"尺起→上收"结构。

从全曲来看，该唱段四个唱句的八个上下句为"尺→上""合→上""乙→尺"

"尺→上"的调式连接。四个唱句之间形成了"上→上→尺→上"布局的"上起→上过→尺转→上收"的调式连接。最后终止于上调式,为句体类粤剧乙反二黄典型的"×→×→×→上"的"上为君"调式形态。

此外,采用"上为君"调式结构的"句体类"粤剧乙反二黄唱段还有《剑归来》① 中的"教人把你挂在那一边"选段、《蝴蝶夫人·临歧惜别》② 中的"我惊闻分别"选段等。如表1-58、表1-59所示。

表1-58 粤剧《剑归来》选段"教人把你挂在那一边"词曲结构

1=C 4/4【乙反二黄】

唱句结构		词逗结构	句落音		调式
第一句	上句	教人/把你/挂在/那一边	2	尺	乙
	下句	剑归来/娘心/多欢忡	7·	乙	
第二句	上句	却教我/薄命/暗香	2	尺	上
	下句	怎把/真情/遮掩?	1	上	

上例选段,两个唱句的四个上下句为"尺→乙""尺→上"的调式连接,两个唱句之间形成了"乙起→上收"的调式结构。最后终止于上调式,为句体类粤剧乙反二黄典型的"×→×→×→上"的"上为君"调式形态。

表1-59 《蝴蝶夫人·临歧惜别》选段"我惊闻分别"词曲结构

1=C 4/4【乙反二黄】

唱句结构		词逗结构	句落音		调式
【旦唱】一	第一句	我惊闻/分别	7·	乙	合
	第二句	真系/令我/难舍/难分	2	尺	
	第三句	君呀/能否/带我/同行	5·	合	
【生唱】一		军舰/难带/住家嘅人等	1	上	上
【旦唱】二		你能否/不随/军舰去	1	上	上
【生唱】二		奈何/我有/军令/尚在身呢	2	尺	尺

① 前揭黄鹤鸣记谱选编:《粤剧金曲精选 乐谱对照》(第5辑),第107-111页。
② 前揭黄鹤鸣记谱选编:《粤剧金曲精选 乐谱对照》(第1辑),第1-5页。

(续表 1-59)

唱句结构			词逗结构	句落音	调式	
【旦唱】三	上句		君你/何日/再回来	5̇	合	上
	下句		我都要/将郎/你追问	1	上	
【生唱】三	第一句	上句	记取/燕巢/再结/个日	2	尺	上
		下句	便是/再见/姐你/玉人	5̇	合	
	第二句	上句	你要/保重/你娇躯	2	尺	
		下句	因为你/身怀/有孕呀	1	上	

上例选段中六个唱句中凡音（4）共出现了65次，乙音（7）出现了43次，六个唱句的12个上下句为"乙→尺→合""上""上""尺""合→上""尺→合""尺→上"的调式连接，六个唱句之间形成了"合→上→上→尺→上→上"的调式结构。最后终止于上调式，为句体类粤剧乙反二黄典型的"×→×→×→上"的"上为君"调式形态。

综合以上分析可知，"合为君"调式结构也为粤剧乙反二黄的常用调式形态。采用该调式结构的粤剧乙反二黄还有《芙蓉仙子》中的"冷泉山，有芙蓉"选段、《再折长亭柳》中的"痛分飞，离愁叠叠"选段等，不赘例。

三、梆子"欢苦音"结构与中立音调式变体

总体来看，南北线梆子[①]在调式结构上以男女同腔的徵调式为主。粤剧梆子则实现了男女腔的分化，男腔多用宫调式，以对句式唱腔上句为徵、下句为宫的"徵起→宫落"调式结构为主；女腔则多用徵调式，以对句式唱腔上句为宫、下句为徵的"宫起→徵落"调式结构为主。粤剧在生旦分腔的基础上，进一步实现了大喉、平喉、子喉的分腔，并形成了较为固定的调式结构，即大喉多用"徵起→宫落"、平喉多用"商起→宫落"、子喉多用"宫起→徵落"等。除去上述这些调式规律，以及五类五声正音调式和三类七声调式（清乐、雅乐、燕乐）以外，两者还共同拥有另一类不可忽视的调式构成，即中立音结构与中立音调式变体。

① 南北线梆子，是"秦岭、蒲州以北和太行山东西两侧的梆子腔，即各路秦腔、各路晋剧、河北梆子属于北线梆子腔，豫、鲁两省的梆子腔，即豫剧、山东梆子属于南线梆子腔"。见刘正维：《20世纪戏曲音乐发展的多视角研究》，中央音乐学院出版社2004年版，第377页。

(一) 梆子"欢苦音"① 结构

梆子腔的中立音结构为 $^\uparrow$fa、$^\downarrow$si 两音②，被包含在原位 fa、si 两音中，共同被称作"苦音"，五声正音调式中的 mi、la 两音则被称为"欢音"。从音乐色彩上看，欢音和苦音是两种完全不同的音乐，"欢音"常表现欢快愉悦，擅长喜剧色彩；"苦音"则多描写忧愁哀怨，突出悲剧情绪。从调式结构上看，欢音调式的特点是："强调 mi、la 两音，不用或少用 fa、si 两音"，而苦音调式的特点是"强调 fa、si 两音，不用或少用 mi、la 两音"。③ 梆子"欢苦音"分别形成了相应的音列结构，即欢音的"5－6－1－2－3"音列和苦音的"5－7－1－2－4（包括 5－$^\downarrow$7－1－2－$^\uparrow$4）"音列。"欢音"和"苦音"虽可以各自形成具有"欢快"或"哀怨"特性的音乐和唱腔，但在音列结构上，"却是由一个基调变化出来的。在同一板别中，'欢音'和'苦音'的曲调骨架完全一样，只是在'欢音'用 3、6 两音的地方，'苦音'都改用 4、7 两音来代替"④。秦腔界的乐师们则认为：花音与苦音是同一个基本曲调，只不过前者强调了旋律中的 la、mi，而后者强调了旋律中的 fa、si 而已。⑤

如果仅从旋律音阶的基本构成而非音列的调式功能来看，这个说法是有道理的，将二者基本音列加以比较，则一目了然。如图 1－26 所示。

① 欢苦音，"梆子腔几乎都分'欢''苦'二音，陕西、甘肃、宁夏秦腔分'欢音''苦音'；陇南影子腔中的梆子称'平音''苦音'；灯盏头剧中的梆子腔称'花音''苦音'；蒲州梆子称'欢调''悲调'；四川弹戏称'甜皮''苦皮'；宁夏秦腔板式将'花音''苦音'划分为截然不同的两大类。"(见寒声：《中国梆子声腔源流考论（上）》，三晋出版社 2014 年版，第 283 页)；欢苦音"还包括黔剧中的'苦稟''扬调'；四川扬琴中的'甜平''苦平'；滇剧丝弦中的'甜品''苦品'；潮州音乐中的'轻三六''重三六'等"(见吕自强：《梆子腔系唱腔的比较研究》，陕西人民出版社 2010 年版，第 7 页)；另，广州汉调音乐中的"硬线""软线"、粤剧音乐中的乙凡音等，也具有"苦音"和"欢音"的性质。

② $^\uparrow$fa、$^\downarrow$si 两音的实际音高不同于正位 fa、si 的音高。$^\uparrow$fa 音比 fa 音高，但比 $^\#$fa 低，处于 fa 与 $^\#$fa 之间。$^\downarrow$si 音比 si 低，但比 $^\flat$si 高，处于 $^\flat$si 与 si 之间。故称为中立音。

③ 夏野：《中国戏曲音乐的演进》，载《音乐研究》1990 年第 2 期。

④ 夏野：《戏曲音乐研究》，上海文艺出版社 1959 年版，第 54－55 页。

⑤ 杨予野：《全国民族音乐学第三届年会论文集》（内部资料），沈阳音乐学院作曲系，1984 年，第 16 页。

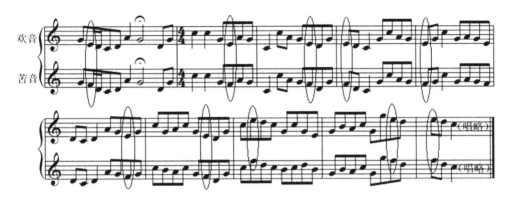

图1-26 欢音、苦音音列结构对照

从谱例中可以看出，欢音和苦音除了在 mi、la 和 fa、si 之处彼此替换之外（也可以用 ↑fa、↓si 替换），其他各音都是很一致的。当然，并不是说在欢音的音乐中绝对不用 fa、si（或 ↑fa、↓si）两音，或在苦音的音乐中也绝对不用 mi、la 两音，两者的界限并不是绝对严格的。但可以肯定的是，即使在欢音音乐中用到 fa、si（或 ↑fa、↓si），或在苦音音乐中用到 mi、la，这些音都只能作为非调式骨干音偶尔使用，其自身不具有调式功能性，对该曲调的调式性质也不会产生影响。

（二）中立音调式变体

关于在音阶中包含了中立 ↑4、↓7 两音的音乐调式，冯文慈认为：文献记载中的五声音阶和三种七声音阶——古音阶（雅乐音阶）、清乐音阶和燕乐音阶，当前都仍然活跃着……↑4 和 ↓7 应当在音阶调式中占有正式的合法的席位，因此，有必要补充两种音阶：变体古音阶（雅乐音阶）、变体燕乐音阶。① 冯文慈在五声正音调式和三类七声调式（清乐、雅乐、燕乐）之外，又提出了两种包含中立"↑4、↓7"两音的变体调式，即变体雅乐调式：1-2-3-↑4-5-6-7-1（↑4 为中立音）和变体燕乐调式：1-2-3-↑4-5-6-↓7-1（↑4、↓7 两音均为中立音）。而在梆子中立 ↑4、↓7 两音与梆子腔"徵调式"之间的调式关系上，上党梆子研究专家吴宝明认为：上党梆子声腔调式同其他梆子剧种一样，均属徵调式音乐范畴。从其各行当唱腔……更能验证其同属梆子这一声腔调式音乐体系的共性……上党梆子声腔调式从唱腔与伴奏相结合的音乐唱腔统一体角度来认识，应当全面解释为：它是建立在以附加变宫六声音阶宫徵交替调式为主要性格表现的徵调式梆子声腔音调

① 冯文慈：《汉族音阶调式的历史记载和当前实际：维护音阶调式思维的传统特点》，载《中央音乐学院学报》1981 年第 3 期。

体系……与徵调式唱腔相并置，形成同宫系统调性对比。①

吴氏所言"附加变宫六声音阶宫徵交替调式"，在本质上与冯氏所提变体雅乐音阶有异曲同工之处。本书在赞同冯氏的"变体音阶学说"及吴氏对北线梆子调式的"附加变宫六声音阶宫徵交替调式"结论的同时，进一步认为：如果梆子音阶中的变宫音"si"是作为非中立音的正位"7"，那么，该调式结构则比较靠近"宫调式"（1-2-3-↑4-5-6-7-1）和"徵调式"（5-6-7-1-2-3-↑4-5）交替结构的"变体雅乐调式"；如果该梆子音阶的变宫音"si"是以中立音"↓7"的方式存在，那么，该梆子腔的调式实际上应该属于"1-2-3-↑4-5-6-↓7-1"音列结构的"变体燕乐调式"。且梆子音乐围绕"↑4、↓7"两音所建立起来的"凡音中立音组"（4-↑4-#4）和"乙音中立音组"（♭7-↓7-7），大致遵循以下变体规律②：

其一，凡音中立音组（4-↑4-#4）变体规律：当清角音（4）所属旋律下行时，多属正位清角音，与角音（3）形成正位小二度（3-4）的半音结构；当清角音（4）所属旋律上行时，则多要升高音位，变成中立音（↑4）或变徵音（#4），与徵音形成中立小二度（↑4-5）的半音倾向或正位小二度（#4-5）的半音结构。如表1-60所示。

表1-60　凡音中立音组（4-↑4-#4）变体规律

上下行	音符表示	语言表达
上行	1-2-3-↑4（或#4）-5-6-7-1	正位清角音4变成中立音↑4或变成正位变徵音#4
下行	1-7-6-5-4-3-2-1	正位清角音4

其二，乙音中立音组（♭7-↓7-7）变体规律：当变宫音（7）所遇旋律上行时，多属正位变宫音，与宫音（1）形成正位小二度（7-1）的半音结构；当变宫音（7）所遇旋律下行时，则多要降低音位，变成中立音（↓7）或闰音（♭7），与羽音形成中立小二度（6-↓7）的半音倾向或正位小二度（6-♭7）的半音结构。如表1-61所示。

① 转引自寒声：《中国梆子声腔源流考论》，三晋出版社2014年版，第288-289页。
② 参照《蒲剧音乐》一书中相关观点。张烽、康希圣整理：《蒲剧音乐》，山西人民出版社1983年版。

表 1–61　乙音中立音组（$^\flat7 - ^\downarrow7 - 7$）变体规律

上下行	音符表示	语言表达
上行	1 – 2 – 3 – 4 – 5 – 6 – 7 – 1	正位变宫音 7
下行	1 – $^\downarrow$7（或 $^\flat$7）– 6 – 5 – 4 – 3 – 2 – 1	正位变宫音 7 变成中立音 $^\downarrow$7，或变成正位闰音 $^\flat$7

根据以上表 1–60、表 1–61 进一步推论，梆子腔苦音音乐中乙凡两音同时使用时，大致遵循以下规律：其一，当所遇旋律上行时，凡音为中立音，乙音为正位音，音阶结构为 1 – 2 – 3 – $^\uparrow$4（或 $^\sharp$4）– 5 – 6 – 7 – 1；其二，当所遇旋律下行时，乙音为中立音，凡音为正位音，音阶结构为 1 – $^\downarrow$7（或 $^\flat$7）– 6 – 5 – 4 – 3 – 2 – 1。此两种音阶走向，即为中立音的调式变体。

四、粤剧乙凡音的 3/4 结构与调式功能

在粤剧音乐中，也存在 $^\uparrow$fa、$^\downarrow$si 两个中立音，按工尺音名称为"乙、凡"。由乙凡两个中立音所构成的调式，则被称为"乙凡音调式"① 或俗称"苦喉"。乙凡音调式是粤剧音乐中最具特色的调式，而苦喉也是粤剧唱腔中最具代表性的声腔，它是在大喉、平喉、子喉三类唱腔之外，最为常用的唱腔，主要用以表现悲伤、痛苦、哀怨的音乐情绪。

（一）粤剧乙凡音的 3/4 中立结构

粤剧苦喉与梆子苦音在中立结构上有相似之处，乙音是比 7 音低但比 $^\flat$7 音高的 3/4 中立音 $^\downarrow$7，凡音也是比 4 音高但又不到 $^\sharp$4 音的 3/4 中立音 $^\uparrow$4。在原生梆子音乐

①　对于粤剧音乐调式的称谓，一直以来有一种误称。综观古今中外的各种音乐理论，调式只能有一个主音，不可能在一个调式中同时存在两个主音。如果调式中同时具有两个主音，就无法产生决定调性的根音主和弦；没有根音主和弦，也就无法确定调性。因此，业内很多人将粤剧音乐的调式称为"合尺调式、士工调式、乙反调式、上六调式、尺五调式"等，其实都是误称，既不明确，也无法标记。由于一个调式无法同时存在两个主音，"合尺调式"要么称为"合调式"（1＝G），要么称为"尺调式"（1＝D），而无法称为"合尺调式"（1＝G D），主音 1 无法同时代指两个音名。同理，"士工调式"要么称为"士调式"（1＝A），要么称为"工调式"（1＝E），也无法称为"士工调式"（1＝A E）；"乙凡调式"也就只能称为"乙凡音调式"了，即乙凡两音落在乙音上称为"乙调式"，落在凡音上则只能称为"凡调式"。粤剧音乐以工尺称名的其他调式的称谓，以此类推。另外，从"乙凡音调式"所表现的忧愁、哀怨、悲伤等音乐色彩来看，将其称为"苦喉"是可取的。但"苦喉"也只是一种略为笼统的称谓，其更多地只能表示以乙凡音调式为基础所形成的音乐风格，而不能明确指出该音乐是乙调式，还是凡调式。参照《粤剧音乐基础理论探微》一书中相关观点。李雁：《粤剧音乐基础理论探微》（内部资料），星海音乐学院研究部编印，2001 年。

中，原位4、7音和中立↑4、↓7音均可构成苦音音阶，但粤剧苦喉只能以3/4结构的中立↑4、↓7两音构成，原位4、7音则不构成粤剧苦喉。

为了能够准确说明粤剧音乐中乙凡两音的3/4结构音位，现将从"合→六"一个八度的音距分为24等分的音位，如图1-27所示。

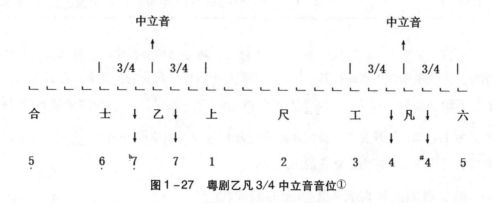

图1-27　粤剧乙凡3/4中立音音位①

如图1-27所示，"士"音与"上"音之间是六个等分的音距，即一个四个等分的全音音距（6-7）+一个两个等分的半音音距（7-1）。但由于"乙"音是3/4音（↓7），其处于"士"音和"上"音的正中，从而将六个等分分开为左右各三个等分的音距，处于比♭7音高，但又比7音低的3/4音音位。同理，"工"音与"六"音之间也是六个等分的音距，即一个两个等分的半音音距（3-4）+一个四个等分的全音音距（4-5）。但由于凡音是3/4中立音（↑4），其处于"工"音和"六"音的正中，从而也将六个等分分开为左右各三个等分的音距，从而处于比4音高，但又比♯4音低的3/4音音位。这种3/4中立音：不是绝对值，而是近似值，在物理测定中，有时偏多有时偏少，一般差几个音分是听不出来的，甚至不多去计较。② 但相差的距离不能超过1/24个音距，超过1/24个音距就不是3/4中立音，而变成了高的正位半音或者低的正位半音，从而失去了粤剧乙凡音的3/4中立音特点。

乙凡（↓7、↑4）两音为不稳定3/4中立音，但两音之间却形成了一个稳定的音数为$3\frac{1}{2}$的纯五度音程结构，即1/4+1/2+1+1+1/2+1/4（如图1-28所示）。

① 李雁"四分三音程说"，见李雁《粤剧音乐基础理论探微》（内部资料），星海音乐学院研究部编印，2001年，第4页。

② 前揭李雁：《粤剧音乐基础理论探微》。

与欧洲音乐 7-4 音程结构为减五度不同，粤剧音乐正是"以其特有的以'乙凡'为纯五度的特点闻名于世"① 的。

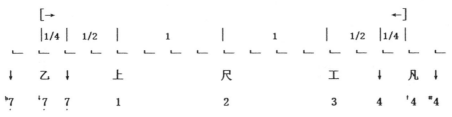

图 1-28　粤剧乙凡 3/4 中立音纯五度结构

从音列结构的音程关系来看，如果将乙凡（↓7、↑4）两音分别作为调式音程中的冠音，其构成的二度结构为非常规结构。即以乙音（↓7）为冠音构成的大二度"6-↓7"，比常规的大二度"6-7"小了 1/4 度；而由凡音（↑4）为冠音构成的小二度"3-↑4"，却比常规的小二度"3-4"大了 1/4 度。如果将乙、凡（↓7、↑4）两音分别作为调式音程中的根音，其构成的二度结构也为非常规结构。即以乙音（↓7）为根音构成的小二度"↓7-1"，比常规的小二度"7-1"大了 1/4 度；而由凡音（↑4）为根音构成的大二度"↑4-5"，却比常规的大二度"4-5"小了 1/4 度。以此类推，无论将乙凡（↓7、↑4）两音作为根音还是冠音，其所构成的任何度数的音程均为特殊结构。

从结构上看，由乙凡（↓7、↑4）两音所构成的特殊结构的小二度"↓7-1"和"↑4-5"所形成的音阶 5-↓7-1-2-↑4-5，表面上：这种调式很像 G 羽调式 6-↑1-2-3-↑5-6，其中 1 和 5 稍为升高了。因此可以理解为特殊的羽调式。② 但在粤剧音乐中却很少用 G 羽调式来记谱，而是"历来都是以固定唱名 5-↓7-1-2-↑4-5 作为 G 徵来记谱"③。即都是在 C 宫 G 徵调式的基础上，运用"去羽添闰、去工添凡"的手法，以中立闰音 ↓7 代替正位羽音 6，以中立凡音 ↑4 代替正位工音 3，从而构成粤剧音乐的"乙凡音调式"：合-乙-上-尺-凡-六（5-↓7-1-2-↑4-5）。

（二）粤剧乙凡音的特性五度结构

粤剧音乐中，由乙凡两个 3/4 中立音所构成的用以表现哀怨、悲伤情绪的苦喉

① 前揭李雁：《粤剧音乐基础理论探微》。
② 广东省戏剧研究室：《粤剧唱腔音乐概论》，人民音乐出版社 1984 年版，第 44 页。
③ 前揭广东省戏剧研究室：《粤剧唱腔音乐概论》，第 44 页。

腔及其"乙凡音调式"的音阶结构，在实际运用中并不是完全固定不变的，而是有所差别的。这种差别主要源于音律的差异。粤剧音乐原使用七音律，但自西学东渐以来，就迅速吸纳了欧洲音乐中的十二平均律，形成了从主要使用七音律 → 七音律与十二平均律共同使用 → 使用十二平均律为主七音律为辅的音律原则。由于十二平均律中没有 3/4 中立结构的 $^{\downarrow}7$、$^{\uparrow}4$ 两音，只有正位的 7、4 两音，而且，如前文所述，粤剧音乐 3/4 中立结构的 $^{\downarrow}7$、$^{\uparrow}4$ 两音是以纯五度性质的音程结构存在，而十二平均律音乐中的正位 7、4 两音是以减五度性质的音程结构存在，因而两者存在差异。

在粤剧乙凡音调式和苦喉腔的具体实践中，为了解决在同一音位（7、4）上所形成的"七音律纯五度"和"十二平均律减五度"的差异，一般会采取三个类别的五种方法来调和 3/4 中立结构的乙凡音调式：其一，保持粤剧乙凡音的 3/4 中立音特性，保持其特性纯五度音程结构；其二，保持乙音正位，将凡音升高 1/4 音形成（7 - $^{\uparrow}$4）中立纯五度结构；其三，将凡音升高 1/2 音形成（7 - $^{\#}$4）正位纯五度结构；其四，保持凡音正位，将乙音降低 1/4 音形成（$^{\downarrow}$7 - 4）中立纯五度结构；其五，将乙音降低 1/2 音形成（$^{\flat}$7 - 4）正位纯五度结构。如表 1-62 所示。

表 1-62　粤剧乙凡音实际运用的三类五种结构

	类别	音阶结构	五度结构
1	保持乙、凡 3/4 音特性	5 - $^{\downarrow}$7 - 1 - 2 - $^{\uparrow}$4 - 5	$^{\downarrow}$7 - $^{\uparrow}$4：粤剧音乐特性纯五度
2	凡音升高 1/4 音	5 - 7 - 1 - 2 - $^{\uparrow}$4 - 5	7 - $^{\uparrow}$4：中立纯五度
	凡音升高 1/2 音	5 - 7 - 1 - 2 - $^{\#}$4 - 5	7 - $^{\#}$4：正位纯五度
3	乙音降低 1/4 音	5 - $^{\downarrow}$7 - 1 - 2 - 4 - 5	$^{\downarrow}$7 - 4：中立纯五度
	乙音降低 1/2 音	5 - $^{\flat}$7 - 1 - 2 - 4 - 5	$^{\flat}$7 - 4：正位纯五度

在实际粤剧音乐活动中，以上三类五种乙凡音音列结构多以保持凡音正位，将乙音降低 1/4 音（$^{\downarrow}$7）或降低 1/2 音（$^{\flat}$7）的第三类两种音阶结构较为常见，但同时也存在问题，即：将乙音降低 1/4 音得到的中立纯五度（$^{\downarrow}$7 - 4）和将乙音降低 1/2 音得到的正位纯五度（$^{\flat}$7 - 4），虽然可以方便使用十二平均律记谱，且在实际唱奏过程中便于对音准的把握（因为凡音已为正位音，唱奏中只需要照顾乙音的中立性），但由于这一手法改变了粤剧音乐特有的 3/4 中立音（$^{\downarrow}$7 - $^{\uparrow}$4）的纯五度结构，纵然在音阶结构上可以做到纯五度（$^{\downarrow}$7 - 4 为中立纯五度），但在音乐色彩

上和听觉感官上还是存在较大差异的,如黄锦培所述,"《昭君怨》,都用 ♭7 来记谱,或索性把 5 音改为 6 音,♭7 音就变为 1 音,如《昭君怨》的'2 - 2 - 4 - 2 - 4 - 5'改为'3 - 3 - 5 - 3 - 5 - 6'来记谱了。但这样用西洋乐器来奏'乙凡线'的乐曲,有牢固的粤乐音律观念的人,他们对 7 音的无论是降 7 或原 7 都是听不惯的"①。

(三) 粤剧乙凡音的调式功能

从旋法上看,虽然梆子音乐和粤剧音乐在运用 ↓7、↑4 两个中立音时,都是通过"去羽添闰、去工添凡"(即以 7 替换 6,以 4 替换 3)的手法来实现的,且在音阶结构的排列上也完全一致。但两者并不能完全等同,两者在调式功能上存在本质的区别。即:梆子音乐中的苦音(↓7 - ↑4)在调式音阶中是中立音,无决定调式的功能;而粤剧音乐中的乙凡音(↓7 - ↑4)在调式音阶中是骨干音,起决定调式的作用。

如图 1 - 29 所示,梆子苦音调式通过"去羽添闰、去工添凡"的旋法,用 ↓7 - ↑4 两音代替了 6 - 3 两音(也可用 7 - 4 两音代替 6 - 3 两音),形成了"5 - ↓7 - 1 - 2 - ↑4"的音阶结构。卫星音 3、1 围绕主音 5 构成了"3 - 5 - 1"的乐汇。

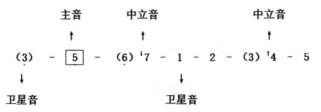

图 1 - 29　梆子苦音的调式结构②

注:括号中的"3、6、3"三音在本旋法中为隐藏音

从结构上看,其主音 5 的下方卫星音 3 为隐藏音,在"5 - ↓7 - 1 - 2 - ↑4"的苦音音阶中并没有出现。但主音 5 上方的宫音 1 依然存在,宫音 1 同时作为骨干音和上方卫星音,与主音 5 和高八度的主音 5 形成了纯四度(5 - 1)+ 纯五度(1 - 5)的音组结构(5 - 1 - 5)。而主音 5 与其属音 2 和低八度的属音 2 之间形成了下方纯四度(2 - 5)+ 上方纯五度(5 - 2)的音组结构(2 - 5 - 2)。两组纯四度 +

① 黄锦培:《论"粤乐"乙凡线表现的音乐形象》,载唐永葆、周广平、吴志武主编《岭南音乐研究文萃》(上卷),中央音乐学院出版社 2015 年版,第 157 页。

② 参照李雁"四分三音程说",前揭李雁:《粤剧音乐基础理论探微》(内部资料),星海音乐学院研究部编印,2001 年版,第 4 页。

纯五度的音组结构（5-1-5）与（2-5-2），突出了徵音5的调式主音地位。更重要的是，↓7-↑4两音在"去羽添闰、去工添凡"的旋法中，虽然代替了骨干6-3两音，但↓7-↑4两音并没有变成调式骨干音，还是以中立音的性质存在。因此，包含了中立音（↓7-↑4）的梆子音乐，在调式功能上无法改变梆子苦音调式（5-↓7-1-2-↑4）徵音5的主音地位，也就无法改变梆子音乐的"徵调式"结构。

有学者认为，粤剧音乐乙凡音调式不仅在音列形式上与梆子苦音调式完全一致，而且在旋法上也和梆子苦音调式的"去羽添闰、去工添凡"的手法相同，从而将粤剧"乙凡音调式"与梆子"苦音调式"相等同，并"普遍认为'乙凡'是五声徵调式的另一种音阶排列"。① 这种观点是错误的。

如图1-30所示，虽然同用"去羽添闰、去工添凡"的旋法，但粤剧乙凡音调式在结构功能上与梆子苦音调式完全不同。在梆子音乐中↓7-↑4两音作为中立音存在，不参与音阶乐汇的构成，其调式卫星音围绕调式主音构成的乐汇为"3-5-1"。而↓7-↑4两音在粤剧乙凡音调式中作为骨干音存在，参与音阶乐汇的构成，其构成的乐汇为具有调式根音主和弦第二转位性质的"2-5-↓7"。

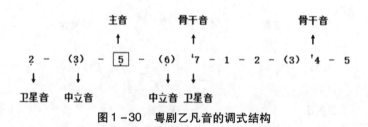

图1-30　粤剧乙凡音的调式结构

由于音阶结构变了，原五声正音中的3-6两音在"乙凡音调式"中变成了中立音；原五声正音中的卫星音3-1两音，在"乙凡音调式"音阶（5-↓7-1-2-↑4）中被卫星音和骨干音2-↓7所代替，并围绕主音5形成了"乙凡音调式"的特有乐汇"2-5-↓7"。而以主音5为根音，构成了能够决定调式性质的主和弦"5-↓7-2"，在这个和弦中，↓7是作为主和弦的第三级骨干音而非经过音存在的。因此，粤剧"乙凡音调式"中的乙凡两音具有明确的调式决定功能。

① 李雁：《"乙凡"琐谈》，载《星海音乐学院学报》2001年第1期。

小　结

综合本章分析，笔者认为：

（1）从原生梆子与粤剧梆子的调式形态来看，原生梆子调式结构有三大特点：以徵调式为主、生旦共腔、欢苦音的中立音调式结构。

粤剧梆子实现了"宫徵交替"的生旦分腔：生腔多为"徵→宫"布局的"徵起→宫落"调式结构，旦腔多为"宫→徵"布局的"宫起→徵落"调式结构。粤剧梆子同时实现了"一椰三枝"的分喉：大喉多为"徵→宫"布局的"徵起→宫落"调式结构，平喉多为"商→宫"布局的"商起→宫落"调式结构，子喉多为"宫→徵"布局的"宫起→徵落"调式结构。

（2）从原生二黄与粤剧正线二黄的调式形态来看，原生二黄具有"宫徵交替"的双重调性，即从上下对句来看为"宫起→徵落"结构，但在上、下句内部，则频繁体现为"宫徵交替"的双重调性结构。

粤剧正线二黄可分为段体和句体两大类，段体类粤剧正线二黄的调式结构可分为"徵→宫"布局的"徵起→宫落"结构、"徵→宫→商"布局的"徵起→宫过→商收"结构和"独立宫调"结构三大类。句体类粤剧正线二黄的调式结构可分为"交替型宫调式"和"交替型徵调式"两大类。

（3）从原生反二黄与粤剧反线二黄的调式形态来看，原生反二黄除去与原生二黄相同的"徵调式"结构以外，其最大的特点为"商调式"结构，且较多为"徵商交替"和"宫商交替"的商调式结构。在调式布局上又可细分为"独立宫调"与"起调旋宫"两类形态。

粤剧反线二黄大体可分为独立宫调和交替宫调两类调式结构。在"独立宫调"中，同时强调"商调式"和"宫调式"两类形态；在"交替宫调"中多为"宫→商"结构和"自由结构"两类形态。

（4）从粤剧乙反二黄的调式形态来看，粤剧乙反二黄可分为段体和句体两大类。段体类主要为"合起→上收"（两段体）与"合起→上过→上收"（三段体）两类调式结构。句体类主要为"合为君"与"上为君"两类调式结构。

（5）从北线梆子欢苦音与粤剧乙凡音的中立结构及调式变体来看，虽然北线梆子欢苦音与粤剧乙凡音在音列结构中都会用到↓7、↑4两个中立音，并形成了音列结构一致的北线梆子苦音调式和粤剧乙凡音调式。但"↓7、↑4"两音在两种调式

构成中的功能却完全不同。北线梆子苦音调式中的"↓7、↑4"只作为中立音存在，不具有调式决定功能。而粤剧乙凡音调式中的乙凡（↓7、↑4）两音作为骨干音存在，具有调式决定功能，并以其特有的"乙凡纯五度"结构锁定了粤剧苦喉的音乐特征。

第二章　粤剧唱腔音乐板式形态

戏曲是综合性艺术，至少包含文字和音乐两个部分。从戏曲文字与戏曲音乐之间的词曲结构关系上看，至少可分为以长短句词格为代表的乐曲系和以齐言句词格为代表诗赞系两大类别。① 长短句词格"乐曲系"说唱艺术的音乐构成大多以若干独立的音乐曲调作为基础结构，再根据唱词内容和情绪表达的需要，将多个不同类型的独立曲调串联式地结合在一起，以形成可供表达文词情绪的音乐结构。长短句词格形式说唱艺术的发展，导致了鼓子词和诸宫调的形成，并最终形成了某种具有固定音乐结构、节奏和节拍形式的艺术形式。这类音乐结构的典型代表为元杂剧和明传奇，后人称之为曲牌连缀体戏曲。

齐言句词格诗赞系说唱艺术的音乐构成则打破了乐曲系惯用的独立曲调串联结合的模式，换以上下七字对句或十字对句为基本单位（后也发展为八字对句或十一字对句等）进行反复吟诵或咏唱。从逻辑上看，上下对句式的词格结构其实直接决定了该对句的音乐构成，即当诗赞系说唱艺术围绕以对句结构为基础的若干对句进行反复吟诵或演唱时，自然会始发于一种最为基本的节奏（该节奏或来自语言音调，或来自文词本身），而这种基本节奏或会随着文词情绪的激昂而变快，或会和着文词情绪的忧郁而变慢，或会随着文词的停顿需要而停止，等等。音乐随着特定文词的需要而发生了变快、变慢或停止的变奏，而变奏实则蕴含了节奏（板式）的变化。这类音乐结构的典型代表是梆子腔和二黄腔，后人称之为"板式变化体"② 戏曲。

从学理上看，板式变化体戏曲形成所需要的条件并不复杂。板式变化体戏曲具

① 孟繁树：《板式变化体戏曲的形成》，载《文艺研究》1985年第5期。
② 此处之所以称之为"板式变化体"而不称之为"板腔体"，是因为现行的"板腔体"概念略显笼统，"板腔"并不是单指一个概念，而是最少包含戏曲音乐的两个方面，即板式和腔式。两者在定义和内涵所属上，存在很大的区别，不能混为一谈。因此，本书在第二章着重论述戏曲音乐的板式，在第三章着重论述戏曲音乐的腔式。

有两个最为基本和明显的特点:"其一,它以七字或十字的上下对偶句作为文学结构;其二,它以上下两个乐句作为基本音乐单位,用同一简单曲调的反复变奏的方法,组成音乐结构。"① 因此,只要某种说唱艺术能够提供齐言对偶句的文学结构和上下句反复咏唱的音乐结构,板式变化体戏曲的出现就能成为可能。

从音乐本体上看,音乐结构并不是一个空洞的概念,音乐至少要由音符和节奏两部分组成。如果将音符连接所产生的旋律比喻为该音乐的"血肉",那么,具体的节奏(板式)就是该音乐的"骨骼"。没有以节奏作为基础的"骨骼",也就不可能有支撑音符旋律的"血肉"。旋律和节奏、节拍、速度是相互依存、相互制约且互为前提而存在的有机结合体。但作为"骨骼"的节奏并不是一成不变的,各种不同节奏的组合、连接与排列,会产生不同强弱规律的板式布局,从而会形成不同个性的板式组合(套式),而只有每一种板式组合具有不同的表现力,才能准确地表现出不同唱段中的不同行当、不同角色和不同人物的性格等。因此,戏曲唱段不仅要通过音符连接所产生的上行、下行、停顿、跳跃等旋律走向来表现戏曲文字的内涵和意义,还需要通过加快、变慢、停止等不同板式的组合来展现戏曲文字所需要表达的人物、情感、性格、角色、行当、戏曲冲突和戏剧故事等。如此一来,板式及其不同的组合形式对戏曲剧情的发展、描述、叙事或抒情而言至关重要。

从粤剧音乐来看,如前文所述,粤剧音乐是以唱梆子、二黄为主,兼唱曲牌和粤地说唱的综合音乐形态。那么,粤剧梆子相比齐言对句词格的原生梆子(以秦腔为代表的北线梆子和以豫剧为代表的南线梆子)在板式结构和套式组合上有哪些异同?又有哪些特点?粤剧正线二黄、粤剧反线二黄相比原生二黄、原生反二黄(以汉剧和部分源自汉剧的京剧唱段为代表)在板式结构和套式组合上有哪些异同?又有哪些特点?而粤剧所独有的乙反二黄唱腔在板式结构和套式组合上又有哪些特点?

第一节 对现有戏曲板式定义、分类及公认套式的思辨

中国传统音乐自古讲究板式运用。如楚乐、相和大曲和清商大曲之间的"艳、解、趋、首、曲、和、送"等唱曲形式的继承和衍生,就暗含了文学结构基础之上音乐板式的发展和变奏。而以"丝竹更相和,执节者歌"为演唱形式的汉魏"相

① 前揭孟繁树:《板式变化体戏曲的形成》。

和歌"中,"节"所具备的"节歌"功能,同样暗含了板式的意义。被誉为我国现存最古老乐谱之一的《唐人大曲谱》[①](《敦煌曲谱》),虽然对诸多方面能否破译还存疑,但该谱中板眼(一板三眼)符号的存在,则得到了众多研究者的一致认同。该板眼符号的存在和破译,至少表明在唐代已经开始了"一板三眼"板式的使用。明代魏良辅的《曲律》中也将戏曲的最高境界描述为"曲有三绝:字清为一绝,腔纯为二绝,板正为三绝"等。"板正"是中国传统音乐中重要的"一绝",得益于对板式的强调和重视,中国传统音乐才具有了更多的感染力和更强的表现力。那么,到底何为板式?该如何定义?各类"板式"又是如何连接的?

一、对现有戏曲板式定义的思辨

目前来看,对于板式并没有统一的解释和定义。《辞海》释文:"板:指我国民族乐器中用来打拍子的板,也是指音乐的节拍。"[②]《中国音乐词典》对"板式"有三个解释:

其一,指戏曲音乐的节拍名称,即各种不同的板眼形式;其二,在板腔体唱腔中,板式是具有一定节拍、节奏、速度、旋律和句法特点的基本腔调结构(或称板头);其三,指南北曲的每一曲牌中,板的数目和下板的位置(在每句第几字下板)等格式,也称板式,南曲各曲牌都有一定的板数,各句都有一定下板的位置。[③]

《中国大百科全书》释文"板式是戏曲音乐中的节拍和节奏形式",并认为"板式"一词原有两种含义:其一,指拍眼形式,即节拍的形式;其二,指下板形式,即节奏的形式。这是昆曲中通用的音乐术语,在现代戏曲中,板式这一概念的含义,通常是指节拍形式。[④]

吴梅认为:下板处各有一定不可移动之处,谓之板式。[⑤]

缪天瑞认为,板式是:中国戏曲、曲艺用语,"下板"指唱词的节奏处理形式(为昆曲通用术语),"板眼"指节拍形式(为戏曲、曲艺通用术语),板式素有节

① 《唐人大曲谱》,又称《敦煌曲谱》,原藏甘肃省敦煌千佛洞,1907年被法国人伯希和劫掠,现存法国巴黎国立图书馆。这些乐曲可能就是宋人所谓的"谱écs半字谱",是后唐明宗长兴四年(933)所写的唐代乐谱,共记有乐曲25首。见毛继增《敦煌曲谱破译质疑》,载《音乐研究》1982年第3期。
② 辞海编辑委员会:《辞海》,上海辞书出版社1990年版,第1275页。
③ 中国艺术研究院音乐研究所《中国音乐词典》编辑部编:《中国音乐词典》,人民音乐出版社1984年版,第16页。
④ 中国大百科全书总编辑委员会《戏曲 曲艺》编辑委员会、中国大百科全书编辑部编:《中国大百科全书·戏曲 曲艺》,中国大百科全书出版社1983年版,第10页。
⑤ 吴梅:《顾曲麈谈》,上海古籍出版社2000年版,第28-80页。

奏和节拍两层含义（各种板眼的曲调形式为梆子、皮黄等板式变化体剧种通用的术语）。①

罗映辉认为：在我国民族音乐中，尤其是板腔体的戏曲音乐中，各种名称的"板"（如"散板""慢板"等），除能标明速度、节拍和表情意义以外，还可以表示它们各自在旋律、结构等方面的多种形式的变化，我们把这些不同的"板"统称为"板式"。②

马蕾认为：板式是我国戏曲音乐高度程序化的产物，是被高度规范后作为范式规定下来的音乐表现形式。戏曲音乐以"板式"的形式，体现着节奏、节拍的变化，是戏曲音乐结构与创腔的基础。③

齐欢认为：板式是戏曲音乐中的节拍和节奏形式，板式的变化也就代表着戏曲音乐节拍、节奏的变化。板腔体音乐中，各种名称的"板"不仅能标明速度、节拍和表情，还可以表示各自的旋律、调式和结构等方面的各种变化。④

…………

如上所引，关于板式的定义还有更多的表述，虽然诸如此类定义在陈述上略有区别，但其实质区别并不大。总体而言包含三个方面内涵：其一，板式指节奏；其二，板式指节拍；其三，板式指旋律、调式及音乐结构等。不赘例。

综上可见，半个世纪以来，前辈学者对于戏曲板式的定义大都围绕节奏、节拍和旋律、调式及音乐结构三个方面展开。而从板式的实际功能、具体作用和各种分类来看（后文详解），笔者认为，现有板式定义中的"节拍"和"旋律、调式及音乐结构"这两个内涵并不能完全成立，并认为板式仅能表示"节奏"。理由如下。

（一）板式无法完全表现节拍概念

黑格尔认为：

对于声音漫流的调节，我们称之为"节拍"。

拍子只有一个使命——确定一个时间单位作为尺度、作为标准，将原本抽象差异的时间序列，分出鲜明的间断，使之得到某种定性，也使各种个别声音，保持在适度的时间范围内。⑤

晏成佺和童忠良认为，"在音乐中，相同时值的强拍与弱拍有规律地循环出现，

① 缪天瑞主编：《音乐百科词典》，人民音乐出版社 1998 年版。
② 罗映辉：《论板腔体戏曲音乐的板式》，载《中央音乐学院学报》1981 年第 3 期。
③ 马蕾：《论京剧音乐板式》，载《交响》（《西安音乐学院学报》）2004 年第 1 期。
④ 齐欢：《京剧传统唱腔各种板式的节奏运用》，载《电影评介》2013 年第 5 期。
⑤ [德] 弗里德里希·黑格尔著，寇鹏程译：《美学》，重庆出版社 2016 年版，第 367 页。

叫作节拍"①。童忠良、胡丽玲则对节拍提出了四个明确的基本概念：

其一，用一定时值来表示节拍单位，就叫作拍子，以四分音符为一拍（即一个节拍单位），每小节有三拍，故称之为 3/4 拍子；其二，有重音的节拍单位叫作强拍，强拍多为每小节的第一拍；其三，没有重音的节拍单位叫作弱拍；其四，在一般情况下，长音多为强音，短音多为弱音。②

李重光认为：有强有弱的相同的时间片段按照一定的次序循环重复叫作节拍。③按晏氏和李氏关于节拍的观点，可以将节拍的强弱组合关系梳理为七种形式，即：

（1）一拍子（1/4 和 1/8）为每一小节都是强拍。

（2）二拍子为"强→弱"结构。

（3）三拍子为"强→弱→弱"结构。

（4）以二拍子的重复所形成的四拍子、六拍子、八拍子等，其强弱关系为二拍子的重复组合（被重复的强拍为次强拍），即"强→弱→次强→弱"结构。

（5）以三拍子的重复所形成的六拍子、九拍子等，其强弱关系为三拍子的重复组合（被重复的强拍为次强拍），即"强→弱→弱→次强→弱→弱"结构。

（6）自由节奏没有具体节拍，也不分强弱。

（7）由二拍子和三拍子混合组成的五拍子、七拍子等混合节拍，其强弱关系遵循二拍子和三拍子的强弱特点。如五拍子若由二拍子+三拍子构成，其强弱关系即为"强→弱+次强→弱→弱"结构。若该五拍子由三拍子+二拍子构成，其强弱关系即为"强→弱→弱+次强→弱"结构，依次类推。

这种强弱结构的存在即为黑格尔所说的"节拍"的"鲜明的间断"和"某种定性"，但如果将依照这种"间断"和"定性"所形成的节拍，与戏曲音乐中的"板式"进行对举，就会明显发现其与戏曲中的"板式"并不完全一致。如表 2-1 所示。

表 2-1　"节拍"与"板式"对举

节拍	强弱关系	对举	板式	强弱关系	可行与否	原因
一拍子	单音强拍	→	流水板	单板强音	可行	强弱关系一致
二拍子	强→弱	→	原板	板→眼	可行	强弱关系一致

① 晏成佺、童忠良：《基本乐理简明教程》，人民音乐出版社 2006 年版，第 13 页。
② 童忠良、胡丽玲编著：《乐理大全》，长江文艺出版社 2002 年版，第 64 页。
③ 李重光：《李重光基本乐理 600 问》，湖南文艺出版社 2002 年版，第 41 页。

(续表 2-1)

节拍	强弱关系	对举	板式	强弱关系	可行与否	原因
三拍子	强→弱→弱	→	无	无	不可行	无二眼板
四拍子	强→弱→次强→弱	→	慢板	板→眼→眼→眼	不可行	慢板无次强板
六拍子	强→弱→弱→次强→弱→弱	→	无	无	不可行	无五眼板
八拍子	组合型强弱（有次强拍）	→	赠板	板→眼→眼→眼 板→眼→眼→眼	不可行	强弱不一致 赠板无次强拍
自由节奏	无强弱	→	散板	无强弱	可行	强弱关系一致
混合拍子	组合型强弱（有次强拍）	→	无	无	不可行	无混合板式

由上表可见，"节拍"概念中的强弱结构仅一拍子、二拍子和自由节奏可分别对举板式概念中的流水板①、"原板"和散板。而剩下的"节拍"概念中的具体节拍和强弱关系，均无法对举相应"板式"概念中的具体板式，尤其是"强→弱→次强→弱"结构的四拍子无法对举虽为"板→眼→眼→眼"四拍结构但无次强板的三眼板。组合型强弱结构的"八拍子"也无法对举"板→眼→眼→眼"+"板→眼→眼→眼"八拍结构的三眼"赠板"。由此可见，节拍仅仅能表现板式概念中的一小部分内容，而无法表现全部。因此，板式现存定义中"也是指音乐的节拍"的表述，值得商榷。

（二）板式无法完全表现旋律、调式和音乐结构

如前文所引，罗映辉认为"各种名称的'板'，除能标明速度、节拍和表情意义以外，还可以表示它们各自在旋律、结构等方面的多种形式的变化"②。齐欢认为"各种名称的'板'不仅能标明速度、节拍和表情，还可以表示各自的旋律、调式和结构等方面的各种变化"③。

但笔者认为：板式并不足以表现旋律、调式和音乐结构。理由如下。

1. 从"旋律"的定义来看

《辞海》释文："旋律亦称曲调。指若干乐音的有组织进行，其中各音的时值和强弱不同形成节奏；各音的高低不同形成旋律线。"④《汉语大词典》释文："旋

① "一拍子"仅仅能对举"流水板"中的"无眼流水"（1/4），不能对举"一眼流水"（2/4）。
② 前揭罗映辉：《论板腔体戏曲音乐的板式》。
③ 前揭齐欢：《京剧传统唱腔各种板式的节奏运用》。
④ 李延沛、龚江红主编：《编辑出版手册》，黑龙江人民出版社1999年版，第652页。

律指经过艺术构思而形成若干乐音的有组织、有节奏的和谐运动。"① 《外国音乐辞典》释文："旋律是一连串乐音的有组织进行。"② 李重光认为，"旋律"是"体现音乐的全部思想或主要思想，用调式关系和节奏节拍关系组合起来的，具有独立的许多音的单声部进行，叫作旋律"③。高天康认为，"按一定音高、时值、调式和音量有机地联结起来的单声部进行称旋律"④。玛采尔认为，旋律是一个完整的现象，是各个不同方面（要素）的统一。旋律本身包括音高关系（调式关系和旋律线）、时间关系、强弱、音色和表演方法（例如，Legato 或 staccato），在适当的情况下，也包含被旋律所暗示的和声关系。⑤

胡甦认为，旋律是在音调和节律对立统一的有机、开放的系统中，彼此有着内在联系的诸乐音，依照特定的形式和规律在一个声部中陈述的乐思；是具有一定文化底蕴、思想内涵、形象意义和个性特征的横向音关系的总和。⑥

如上所引，中外辞书和国内外音乐研究者大都从音和乐音连接的角度来定义"旋律"，虽然在有些定义中，兼及"节奏"的概念，但在总体上，还是从乐音的有组织进行而非节奏来定义旋律。因此，前文所引板式能够表明旋律的提法，值得商榷。

2. 从"调式"的定义来看

《外国音乐辞典》释文，"调式"是"音乐创作中所用的一组作为旋律语言素材的乐音"。⑦ 王沛纶认为，"调式"是"一群互相有关联的乐音，依照自然法则，组成各种不同的样式"。⑧ 斯波索宾认为，"几个音根据它们彼此之间的关系而联结成一个有主音的体系，这些音的总和就叫作调式"。⑨ 克瓦本纳·恩凯蒂亚认为，"一个音阶在歌曲中被排列成的各种格式以及反映音与音相互之间可变功能关系的这种格式，在有关非洲音乐的文献中经常被称为调式"。⑩ 童忠良认为，"若干高低不同的乐音，围绕某一有稳定感的中心音，按一定的音程关系组织在一起，成为一

① 罗竹风主编：《汉语大词典》第 6 卷（下），上海辞书出版社 2008 年版，第 1609 页。
② 汪启璋、顾连理、吴佩华编译：《外国音乐词典》，上海音乐出版社 1988 年版，第 482 页。
③ 前揭李重光：《李重光基本乐理 600 问》，第 159 页。
④ 高天康：《音乐词典》，甘肃人民出版社 2014 年版，第 617 页。
⑤ ［苏］玛采尔（Л. Мазель）著，孙静云译：《论旋律》，音乐出版社 1958 年版，第 29 页。
⑥ 胡甦：《旋律学》，北岳文艺出版社 2004 年版，第 5 页。
⑦ 汪启璋、顾连理、吴佩华编译：《外国音乐词典》，上海音乐出版社 1988 年版，第 497 页。
⑧ 王沛纶：《音乐辞典》，文艺书屋 1962 年版，第 338 页。
⑨ ［苏］斯波索宾（И. В. Способин）著，汪启璋译：《音乐基本理论》，音乐出版社 1955 年版，第 92 页。
⑩ ［加纳］J. H. 克瓦本纳·恩凯蒂亚（J. H. K. Nketia）著，汤亚汀译：《非洲音乐》，人民音乐出版社 1982 年版，第 136 页。

个有机的体系,称为调式"。① 李重光认为,"几个音按照一定关系(高低关系、稳定与不稳定关系等),联结成一个体系,并且以某一音为中心(主音),这个体系,就叫作调式"。② 高天康认为,"调式"是"按照一定关系组织起来的一组音(一般在七个音之内),并以某一个音为中心音(即主音),组成的一个体系"。③ 胡甦认为,"调式是乐音体系中,以主音为核心、以主属功能为基础、彼此有着内在联系的诸乐音之间辩证关系的总和"。④

……………

如上所引,虽然中外音乐辞书和理论论著对调式有不同的理解和相异的表述,但其大都围绕"以某一个音为主音,组成一个体系"为基础展开论述。其实质还是围绕乐音的有组织进行而非乐音的节奏来定义调式。因此,前文所引板式能够表明调式的提法,值得商榷。

3. 从"音乐结构"的定义来看

前文所引论著中音乐结构的含义太过宽泛,缺乏具体的限定性指向,无法细化到具体内容。从现有论著来看,对于音乐结构的理解多为广义视角。如李吉提认为:音乐结构,属于音乐创作的形式范畴,是乐音的载体,……中国传统音乐主要结构类型包括单体结构、变体结构、对比联体结构、循环结构以及混合自由结构等。⑤ 李晓认为:音乐作品的结构,是音乐运动的规律和组织形式;并认为,包括体裁的选择、主题的提炼、调式调性的安排、和声的进行及曲式结构的布局。⑥

如上所引,音乐中的每一个组成部分,都可以拥有或形成自己的独立结构,如乐音结构、节拍结构、调式结构、曲式结构、和声结构、旋律结构等。而板式一词,显然并不能涵盖所有的音乐元素,至多只能涵盖与"节奏"相关的部分。因此,前文所引板式能够表明"音乐结构"的提法,也值得商榷。

(三)板式主要表示节奏

笔者认为板式表示节奏。具体而言,板式主要表示节奏中的强拍。如《中国大百科全书·戏曲 曲艺》释文:"中国古代音乐及民间音乐通常以板、鼓击拍,板用以表示强拍,鼓则用以点击弱拍或次强拍。因此,在古代音乐及民间音乐术语中

① 前揭晏成佺、童忠良:《基本乐理简明教程》,第67页。
② 前揭李重光:《李重光基本乐理600问》,第89页。
③ 高天康:《音乐知识词典》,甘肃人民出版社1962年版,第421页。
④ 前揭胡甦:《旋律学》,第144页。
⑤ 李吉提:《中国音乐结构分析概论》,中央音乐学院出版社2004年版,第163页。
⑥ 李晓:《谈钢琴演奏结构感的培养》,载《星海音乐学院学报》1992年第4期。

就把强拍称为板，而把弱拍或次强拍统称为眼，合称板眼。"①

很明显，该释文主要强调了板的强拍功能。而《中国音乐词典》对板式的三种解释②均表示了强拍之意：

其一，"戏曲音乐的节拍名称，即各种不同的板眼形式"，其"各种不同的板眼形式"中"板"即为强拍，"眼"即为弱拍。

其二，"在板腔体唱腔中，板式是具有一定节拍、节奏、速度、旋律和句法特点的基本强调结构（或称板头）"，其"基本强调结构（或称板头）"中的"强调结构"和"板头"即表示"强拍"之意，"强调结构"强调什么？强调"板头"，什么是"板头"？即一板之头，也就是一连串节奏中的强拍。

其三，"南北曲的每一曲牌中，板的数目和下板的位置（在每句第几字下板）等格式，也称板式，南曲各曲牌都有一定的板数，各句都有一定的下板位置"，其"板数"即为该曲牌音乐中的强拍数，其"下板位置"即该曲牌音乐的强拍位置。

再如吴梅所言，"下板处各有一定不可移动之处，谓之板式"③ 中的"不可移动之处"，即强拍之处，因为一段音乐旋律是靠多个强拍（也就是"板数"）所串联起来的，下板处即强拍之处，当然是不可移动的，否则该段旋律就无法串联。从板腔体发源的梆子腔来看，梆子腔系的各地方剧种，都是以梆子击节而歌，"梆子击节"之"节"即为强拍，也表示"节乐"的功能。如，梆子击在强拍上叫"碰木头"，俗称"红处"，先击梆后起唱叫"闪木头"或"躲梆子"，俗称"黑起"；"黑起红落"就是"弱起强落"或"板后起板上落"。④

由此可见，"梆子"一词由乐器引申为节奏含义的主要依据即为强拍的连接。而击梆后来演变为打板，再到后来演变为板眼，以及后世各种板式（原板、慢板、快板、散板等）的出现，其节奏的内涵，毫无疑问也都是通过"板"的强拍概念来对这个唱段和乐曲进行节乐和板式串联的。

综合以上分析，笔者认为，板式主要表示节奏，不能表示节拍，也不能表示旋律、调式和音乐结构。

二、对现有戏曲板式分类的思辨

关于板式的分类，目前主要以梆子腔剧种（包括南北线梆子）和皮黄腔（京

① 前揭中国大百科全书总编辑委员会《戏曲 曲艺》编辑委员会、中国大百科全书编辑部：《中国大百科全书·戏曲 曲艺》，第10页。
② 前揭中国艺术研究院音乐研究所《中国音乐词典》编辑部：《中国音乐词典》，第16页。
③ 前揭吴梅：《顾曲麈谈》，第28–80页。
④ 武俊达：《戏曲音乐概论》，文化艺术出版社1999年版，第287页。

剧）为对象，兼而关注板腔系的其他地方剧种。

《中国音乐词典》认为，曲牌体音乐和板腔体音乐都有各种不同的板式，将板式分为散板（自由节奏，拍号为廿）、一板三眼（4/4）、一板两眼（3/4）、一板一眼（2/4）、有板无眼（1/4）、赠板（8/4或4/2）等；慢板、原板、二六、快板、流水、散板等各为一种板式；二黄的板类有原板、慢板、导板、散板等，西皮的板类有原板、慢板、二六、流水、快板、散板等；秦腔的板类有慢板、二六、带板、尖板（介板）、起板、滚白①等。

《中国大百科全书》将现代戏曲中的板式大体上划分为三眼板、一眼板、流水板、散板四类，进而将"三眼板"细分为慢板、倍慢板、快三眼；将"一眼板"细分为原板、二六板；将"有板无眼"细分为流水板、快板；将"散板"细分为摇板、散板、导板、滚板等②；并认为"板式，一般梆子剧种均分成八种（正版五种：原板、慢板、流水、快流水、紧打慢唱；辅板三种：倒板、散板、滚板）"③，进而通过列表将梆子腔系各主要剧种（秦腔、豫剧、晋剧、蒲剧、河北梆子、山东梆子、滇剧丝弦腔、川剧弹戏）的板式归纳为慢板类、原板类、垛板类、散板类四大类④。

蒋菁通过列表，将戏曲板式详细划分为"可独立组成唱段"的主体板式和"不可独立组成唱段"的附属板式两大类；并将主体板式分为上板类、散板类和混合板类三个子板类，进而将上板类板式界定为原板（一眼板）、慢板（快三眼、中三眼、慢三眼）、慢板（快二眼、慢二眼）、二六板（一眼板）和快板（无眼板）五类，将"散板类"板式界定为散板和滚板两类，将混合板式界定为散板+无眼板的结合。她将附属板式分为上板类、散板类和其他名称的板类三个子板类，进而将上板类板式界定为回龙板（三眼回龙板、一眼回龙板）、垛板（三眼垛板、一眼垛板、无眼垛板）两类；将散板类板式界定为导板（自由节奏）；将其他名称的板类界定为清板（上板清板、散板清板）、哭头（上板哭头、散板哭头）、顶板、碰板四类。⑤

① 前揭中国艺术研究院音乐研究所《中国音乐词典》编辑部：《中国音乐词典》，第16页。
② 前揭中国大百科全书总编辑委员会《戏曲 曲艺》编辑委员会、中国大百科全书编辑部编：《中国大百科全书·戏曲 曲艺》，第10页。
③ 前揭中国大百科全书总编辑委员会《戏曲 曲艺》编辑委员会、中国大百科全书编辑部编：《中国大百科全书·戏曲 曲艺》，第14页。
④ 前揭中国大百科全书总编辑委员会《戏曲 曲艺》编辑委员会、中国大百科全书编辑部编：《中国大百科全书·戏曲 曲艺》，第15页。
⑤ 蒋菁：《中国戏曲音乐》，人民音乐出版社1995年版，第242—243页。

马可认为,"慢板、二六板、快板、散板为戏曲唱腔的基本板类"①。刘吉典将各种板式称为板类,认为"西皮的唱腔板类和二黄差不多,有原板、慢板、快三眼、散板等"②。祝肇年将二黄慢板、快三眼、原板、导板、摇板、散板及西皮二六等视为"板路"。③ 杨予野将板式划分为慢板、原板、二六板、快板、摇板、散板等类型。④ 齐欢按照京剧唱腔的节拍规律,将板式划分为整板类、散板类及附属板式类三类。⑤ 王基笑将南线梆子(豫剧)板式划分为慢板类、流水板类、二八板类、飞板类、其他板类五类。⑥ 杨艳妮、马骥将秦腔分为慢板、二六板、带板、垫板、滚板、二导板六类。⑦ 张正治将板式分为原板、慢板、快三眼、碰板、二六、快二六、快板、流水、散板、摇板、滚板、导板十二类。⑧ 武俊达将板式分为原板、慢板、快三眼、二六、流水、快板、散板、摇板、滚板、导板、回龙、垛板十二类。⑨ 而某些地方戏曲将各种板式统称为"板儿",如靳蕾将"拉场戏"中的板眼节奏统称为"板儿",并将其分为三节板、顶板、流水板、无板无眼板四类。⑩ 张斌将吕剧中的板式一律称为"板种",即"吕剧的板种和曲牌,都有它的基本规律"⑪。等等。

　　如上所引,关于"板式"的分类还有更多的表述,但从上述举例来看,目前业界对于戏曲"板式"类型的划分,尚无统一标准,故划分依据各异。如二六板、二八板等板式的分类,是依据上下对句关系的唱词结构;原板、慢板、快板等板式的分类,是依据具体的演唱速度;一眼板(一板一眼)、三眼板(一板三眼)、无眼板(有板无眼)、散板(无板无眼)等板式的划分,是依据音乐强弱关系的组合形式;摇板(快打慢唱,紧打慢唱)、碰板、截板、底板等板式的划分,是依据演唱时的伴奏方式;顶板、闪板、垛板、回龙等板式的划分,是依据演唱时的腔词关系;等等。

　　虽然地方剧种中这种约定俗成的、划分依据各异的、名称称谓各不相同的板式

① 马可:《中国民间音乐讲话》,工人出版社1957年版,第94-105页。
② 刘吉典:《京剧音乐介绍》,音乐出版社1960年版,第91-117页。
③ 祝肇年:《中国戏曲》,作家出版社1962年版,第190页。
④ 杨予野:《京剧唱腔研究》,春风文艺出版社1990年版,第8-9页。
⑤ 前揭齐欢:《京剧传统唱腔各种板式的节奏运用》。
⑥ 王基笑:《豫剧唱腔音乐概论》,人民音乐出版社1993年版。
⑦ 杨艳妮:《秦腔音乐板式纵横谈》,载《当代戏剧》2002年第2期。同见马骥:《秦腔的声腔与板式》,载《当代戏剧》1985年第2期;
⑧ 张正治:《京剧传统戏皮黄唱腔结构分析》,人民音乐出版社1992年版,第1页。
⑨ 武俊达:《京剧唱腔研究》,人民音乐出版社1995年版,第29-97页。
⑩ 靳蕾:《蹦蹦音乐》,黑龙江人民出版社1955年版,第3-17页。
⑪ 张斌:《吕剧音乐研究》,山东人民出版社1963年版,第200页。

分类，并没有妨碍本剧种艺人们对该剧种板式的理解和使用，但对于跨剧种的艺人和跨剧种的研究者们而言，目前繁杂的板式划分和板式名称对研究确实存在诸多不便之处，至少不能够一目了然。那么，既然同属梆黄系板腔体的地方剧种，它们之间是否存在某种具有相同规律的板式结构？如果有，是否可以统一分类标准，或最大限度地统一分类标准呢？

《中国大百科全书》"板腔体"释文：板式变化体结构形式的形成，乃是基于民间音乐的变奏手法……当一首简短的曲调被重复用于咏唱多段歌词时，因语言、情感的不同，曲调总会发生或多或少的变化……为使乐思得到尽情发挥，常采用扩板加花、抽眼浓缩、加头扩尾、放慢加快、翻高翻低、移宫犯调等手法，可以用一个片段、一个乐句或一支曲牌为基础来发展曲调。戏曲中的板式变化也是运用这种变奏原理……这种变奏方法影响了后世戏曲的板式变化体结构形式的形成。①

《中国音乐词典》"板腔体"释文：（板式变化体）以对称的上下句作为唱腔的基本单位，在此基础上，按照一定的变体原则，演变为各种不同板式……原板是其基本板式，将原板曲调、拍子节奏、速度加以展衍，则成为慢板（包括快三眼）；如加以紧缩，又可称为二六板或流水板。如将这些固定节拍的唱腔处理为自由节拍，又可形成散板。②

以上两大权威辞书对"板腔体"的释文，明确地将"变奏、扩板、抽眼、加头扩尾、放慢加快、节拍与节奏的变化、节奏形态和速度、展衍、紧缩"等表示速度的词汇作为"板腔体"变奏手法的关键词。因此，毫无疑问，对于"板式"的分类，首先而且最为重要的是要依据速度的原则。

（一）"速度变奏"原则下的板式分类

从"速度变奏"的角度来看，板式只能分为原板、快板、慢板和散板四类。即，设原板为基本速度，加快变奏该速度即为快板，减慢变奏该速度即为慢板，取消该速度（不设速度）即为散板。如图2-1所示。

① 前揭中国大百科全书总编辑委员会《戏曲 曲艺》编辑委员会、中国大百科全书编辑部编：《中国大百科全书·戏曲 曲艺》，第11页。

② 前揭中国艺术研究院音乐研究所《中国音乐词典》编辑部：《中国音乐词典》，人民音乐出版社1984年版，第15页。

图2-1 速度变奏原理

1. 设原板速度为一眼板（2/4）

传统板式的速度变奏，都是以倍速为增减单位，即一眼板 2/4 加速变奏即为无眼板 1/4；一眼板 2/4 减速变奏即为三眼板 4/4；传统板式中无二眼板 3/4，二眼板为新创作板式。如图 2-2 所示。

图2-2 传统板式的速度变奏

2. 原板（一眼板）内部的速度变奏

从学理上看，凡是一眼板（2/4）板式都可归类到原板之中，包括表示上下对句唱词结构关系的二六板、二八板等。但原板（一眼板）内部也有速度变奏，从慢到快依次可分为慢二六→中二六→快二六→紧二六、慢二八→中二八→快二八→紧二八等。

3. 快板（无眼板）内部的速度变奏

快板即通过速度的加快、紧缩、抽眼等变奏方式，将原板的速度加快一倍，而形成的无眼板（1/4），又称"无眼流水、紧流水、快流水"等。根据具体唱段的剧情发展需要和人物性格、情绪的表达程度等，在快板内部也包含速度的变奏和变化，从慢到快依次为"慢流水→中流水→快流水→紧流水"等。在习惯上，还将伴以锣鼓的流水称为大流水，未伴以锣鼓的流水称为小流水等。

4. 慢板（三眼板）内部的速度变奏

慢板即通过速度的放慢、扩板、展衍等变奏方式，将原板的速度变慢一倍，所形成的三眼板（4/4）。由于慢板的节奏更为宽广，其抒情性和歌唱性也就相应更

强,常作为大段唱词的抒情之用。在慢板内部也包含了速度变化,从慢到快依次可分为"赠板(8/4)→慢三眼→中三眼→快三眼→紧三眼"等。

5. 散板(无板无眼)内部的速度变奏

散板即通过将原板节奏的打散或速度的取消所形成的无板无眼的音乐结构。散板大体上可分为散打散唱的散板和散打散唱杂以流水板的滚板两类。散板的使用范围很广,由于节奏自由且速度无限制,其既可用于剧情戏剧性冲突效果的渲染,又可用作人物性格的抒情描述和内心独白等。滚板则兼紧打、紧唱、散打、散唱等各种唱奏速度的结合,并可加入念白,可为单句式,也可为上下对句式,多以一字追唱一字的形式表现,且句中无过门,常用于表现悲伤或哭诉的内容,俗称"哭板"或"哀子"等。在习惯上,还将伴以锣鼓的滚板称为"大滚板",未伴以锣鼓的滚板称为"小滚板"等。如表2-2所示。

表2-2 速度变奏类板式

变奏类型	变奏原理
设原板为一眼板的变奏	一眼板(2/4)、加快变奏→无眼板(1/4)、减慢变奏→三眼板(4/4)、取消速度→散板、取消演唱速度但保留伴奏速度→摇板
原板的变奏	二六板(2/4):慢二六→中二六→快二六→紧二六 二八板(2/4):慢二八→中二八→快二八→紧二八
快板的变奏	流水板(1/4):慢流水→中流水→快流水→紧流水
慢板的变奏	慢板(4/4):赠版(8/4)→慢三眼→中三眼→快三眼→紧三眼
散板的变奏	散板:散打散唱的散板及散打散唱杂以流水板的滚板

注:变奏原理——原板:加快变奏→快板、减慢变奏→慢板、取消速度→散板。

除了两大权威辞书在"板腔体"释文中所首要提到的基于速度变奏概念的各类板式之外,戏曲唱段中还有一类不表示速度变奏概念的板式。这类板式不但在唱段中对速度变奏板式起到了良好的联接作用,而且其自身所具备的各种功能和色彩也极大地增强了戏曲唱段的丰富性、戏剧性和表现性。由于这一类板式体量较小,且经常出现在"速度变奏"板式的前后,以起到联合与接续的作用,因此,我们可以将这类板式命名为功能联接类板式。

(二)功能联接原则下的板式分类

从功能联接的角度来看,虽然很多板式都以"板"概称,但并不都是"板"的具体形式,也不是全都具有"板"的实际意义。其大致可分为四类:

其一，有"板"形式（或一眼板、或三眼板）的回龙板、垛板等；
其二，无"板"形式的导板（散板）等；
其三，以"板"命名但实为演唱形式的清板、哭头、顶板、漏板等；
其四，虽以"板"命名但实为伴奏方式的碰板、垫板、截板、底板等。
如表2-3所示。

表2-3 功能联接类板式

板式分类	具体阐述
有板形式 （2/4 或 4/4）	回龙板：独立的下句唱腔结构，不能独立成段，常在导板之后与垛板联合使用，且【二黄】唱段习惯在回龙板之后，进行旋宫转调，形成【反二黄】
	垛板：多为字数相同的词组，常嵌入速度变奏类板式之中演唱，以增强戏剧效果
无板形式	导板：也称"倒板"，为唱段正式开始时所演唱的一个独立上句，主要起引导唱段开始的作用，多为散板，不能独立成段。一般为唱家在上场之前的侧幕演唱，唱完导板之后再登场。导板的引导功能结束后，随即转入回龙和速度变奏类板式之中
演唱形式	清板：多指无伴奏的清唱形式
	哭头：多为嵌入式哭腔唱句形式，只作为某一板式的附加唱句使用，不能独立成段，依被嵌入唱段的板式结构，可分为有板类和无板类两种形式
	顶板：板上演唱的形式
	漏板：眼上演唱的形式
伴奏方式	碰板：起腔前有（多罗. $\underline{656}$）或（$\underline{656}$）伴奏音型的唱段，称为"碰板"

上述速度变奏类与功能联接类板式，只列出了两类板式中的主要部分。我国民间地方剧种中的板式形式丰富多样，名称也繁杂各异，无法全部统一归纳，但从学理逻辑和具体戏曲唱段中板式的实际运用来看，将戏曲板式划分为速度变奏类板式与功能联接类板式两个大的板类是可行的。其既可分别表现各自板式类别的功能属性，又可为戏曲板式的具体组合（套式）提供清晰明了的结构名称。

三、对现有公认戏曲套式的思辨

套式，即一个完整唱段中不同板式的组合与连接方式。现有公认的戏曲套式为"散→慢→中→快→散"。如《中国大百科全书》的"板式"释文：以各种不同的

板式（如三眼板、一眼板、流水板、散板等）的联结和变化，作为构成整场戏或整出戏音乐陈述的基本手段……通常，各种板式的变化组合大体上是按下列顺序进行的，即：散、慢、中、快、散，在具体运用时可以略有变化。它是基于音乐的逻辑性要求，也符合戏剧矛盾起伏的一般规律。①

《中国音乐词典》的"板式"释文：戏曲音乐中，各种板式的组合和连接常有一定的顺序和规律，在板腔体音乐中，如京剧，西皮常为散板—慢板—原板·二六—流水·快板—散板。曲牌体各曲牌的联缀在板式（特指不同的板眼形式）上亦有一定的顺序和规律，如散板—慢板—快板—散板。各种板式组合连接的形式和顺序，是与戏剧情节的发展和人物思想感情的变化密切相关联的。②

笔者认为，现有公认的"散→慢→中→快→散"套式仅为戏曲板式组合和板式连接众多套式中的一种，远不是戏曲板式连接的基本范式和唯一选择，更不可以偏概全。理由如下：

（一）从学理上看，套式最少可分为单套套式、联套套式、单套综合套式、联套综合套式四类

1. 单套套式

如前文所述，速度变奏类板式皆可独立完成"齐言对偶句的文学结构和上下句反复咏唱的音乐结构"，这就意味着速度变奏类板式皆存在以其独立板式完整陈述唱词的可能，即原板单套、快板单套、慢板单套和散板单套等套式结构。

2. 联套套式

将四类"速度变奏类"板式进行组合（不含"功能联接类"板式），就形成了各种联套套式，如原板+快板套式、慢板+散板套式、原板+慢板套式、快板+散板套式等。

3. 单套综合套式

将四类速度变奏类板式分别与功能联接类板式连接，就形成了四种单套综合类套式，如"原板+功能连接类板式"套式、"快板+功能连接类板式"套式、"慢板+功能连接类板式"套式、"散板+功能连接类板式"套式等。

4. 联套综合套式

将四类速度变奏类板式进行组合之后，再加上各类功能联接类板式，就形成了联套综合套式，如"原板+快板+功能连接类板式"套式、"慢板+散板+功能联

① 前揭中国大百科全书总编辑委员会《戏曲 曲艺》编辑委员会、中国大百科全书编辑部编：《中国大百科全书·戏曲 曲艺》，第11、13页。

② 前揭中国艺术研究院音乐研究所《中国音乐词典》编辑部：《中国音乐词典》，第16页。

接类板式"套式、"原板+散板+功能联接类板式"套式、"慢板+快板+功能联接类板式"套式等。

如表2-4所示。

表2-4 四类套式结构

类别	具体阐释
单套套式	四类速度变奏类板式的独立成套,即原板单套、快板单套、慢板单套和散板单套套式
联套套式	四类速度变奏类板式:原板↔快板↔慢板↔散板相互连接构成的套式
单套综合套式	四类速度变奏类板式单独与功能联接类板式结合所形成的套式。即:原板+功能联接类、快板+功能联接类、慢板+功能联接类、散板+功能联接类等套式
联套综合套式	四类速度变奏类板式任意组合之后,再加上各类功能联接类板式,即原板↔快板↔慢板↔散板+功能联接类板式所构成的各类套式

如表2-4所示,现有公认的"散→慢→中→快→散"套式只能表现四类套式中的联套套式或联套综合套式,并不能表现其他类别的单套套式和单套综合套式。

（二）从唱段案例上看,套式具有多元性,而非唯一性

如《乐记·乐本》载:"乐者,音之所由生也;其本在人心之感于物也。是故其哀心感者,其声噍以杀;其乐心感者,其声啴以缓;其喜心感者,其声发以散;其怒心感者,其声粗以厉;其敬心感者,其声直以廉;其爱心感者,其声和以柔:六者非性也,感于物而后动。"① 由此可见,音乐是随着人物情绪的变化而灵活多变的,不同的情绪变化所体现的杀、缓、散、厉、廉、柔等音乐速率是不同的,进而在表现这些情绪和速率的板式布局上也应该具有多种方式,并可形成多种套式,而绝非仅有"散→慢→中→快→散"一种套式结构。

如京剧《空城计》孔明先唱【慢板】"我本是卧龙岗散淡的人"②,司马懿接唱【原板】+【快板】,孔明再接唱【原板】（二六）+【散板】,构成了"慢→中→快→中→散"的套式。司马懿所唱【原板】+【快板】表现了其多疑、自恃高明

① 吉联抗译注,阴法鲁校订:《乐记》,音乐出版社1958年版,第1页。
② 谱例参见:《我本是卧龙岗散淡的人》,中国曲谱网http://www.qupu123.com/xiqu/jingju/p58514.html（2018-1-6）。

的心态和性格；孔明起唱时的【慢板】和接唱时的【原板】（二六）+【散板】则表现了其镇定、放松的心态。

如京剧《卧龙吊孝》中孔明唱段"见灵堂不由人珠泪满面"① 的板式连接依次为【二黄导板】→【回龙】→【反二黄慢板】→【反二黄原板】，构成了"散→中→慢→中"套式。

如京剧《宇宙锋》（第一场）② 中的唱段结构：赵高（念引"月影满纱窗，梅花照粉墙"）→赵艳荣（念引"杜鹃枝头泣，血泪暗悲啼"）→赵艳荣唱【西皮原板】"老爹爹发恩德将本修上"→秦二世唱【西皮摇板】"适才间观花灯与民同庆"→赵艳荣唱【西皮散板】"老爹爹在朝中官高爵显"→赵艳荣唱【反二黄慢板】"我这里假意儿懒睁杏眼"。该唱段的板式连接依次为【西皮原板】→【西皮摇板】→【西皮散板】→【反二黄慢板】，构成了"中→散→散→慢"的套式。

再如河北梆子《杀庙》③ 中的唱段结构：秦香莲唱【流水板】"听罢言来心好恨"→【散板】"权当买鸟放生"→韩琪唱【中板】（2/4）"妇人讲话你莫高声"。该唱段的板式连接依次为【流水板】→【散板】→【中板】，构成了"快→散→中"的套式。

上举四例中，《空城计》为慢板起腔，《卧龙吊孝》为散板起腔，《宇宙锋》为中板起腔，《杀庙》为快板起腔。由此可见，只要特定唱段的剧情发展有需要，或剧中人物性格的表现有需要，慢板、散板、中板、快板等均可作为该套式布局的选择。戏曲音乐的套式具有多元性，而"散→慢→中→快→散"只是"散起"中的套式之一。

（三）从速度逻辑上看，套式种类存在无限的组合可能

板式的主要功能是表现速度，不同的板式表现不同的速度。一个唱段采用何种速度的板式或采用何种速度板式组合的套式，主要由该唱段的唱词内容决定。当唱词内容的描写对象为单一人物、单一方面或单一层次时，采用单一速度的板式或单套套式即可准确表达。但当唱词内容的描写对象为多个人物、多个方面或多个层次时，为准确地反映和表现不同人物在多个方面和多个层次的情感变化、内心节奏、情绪渲染和起伏层次等，就需要采用不同速度的板式、联套套式或联套综合套式来体现。

① 谱例参见：《见灵堂不由人珠泪满面》，中国曲谱网 http://www.qupu123.com/xiqu/jingju/p29181.html （2018-1-6）。

② 谱例参见：《宇宙锋》，中国曲谱网 http://www.qupu123.com/xiqu/jingju/p216034.html （2018-1-6）。

③ 天津市河北梆子剧团：《河北梆子唱片选曲》，音乐出版社 1958 年版，第 13 页。

如张正治将传统戏曲板式的连接分为慢→快、慢→快→慢、整→散、散→整、散→整→散、散→散六大类型,[①] 并将新创作戏曲唱段的板式连接分为快→慢、快→慢→快、慢→快→慢→快、整→散→整、整→散→整→散、散→整→散→整、散→整→散→整→散七大类型,又将这13种类型套式每一类型内部各划分为若干不同速度的板式连接形式。那么,到底有多少种戏曲套式呢?如图2-3、图2-4所示。

<u>原板、快板、慢板、散板</u>（4类速度变奏板式）
×
<u>慢 中 快 紧</u>（至少4种板式内部变奏）
↓
至少16种套式组合

图2-3 单套套式的数量

<u>原板↔快板↔慢板↔散板</u>（24种单套套式类板式）
×
<u>慢 中 快 紧</u>（至少4种内部速度变奏）
×
<u>导板 回龙板 垛板 清板 顶板 漏板等</u>（至少6种功能连接板式）
↓
至少超过500种套式组合

图2-4 综合套式的数量

可见,在逻辑上,单套套式最少有16种,而综合类套式至少都要超过500种。虽然在实际唱段的板式布局之中,不可能全部用到这500多种套式,但这500余种套式在理论上、学理上都是合乎逻辑存在的。

综合以上分析,笔者认为,不同板式的连接顺序及不同套式的类别是基于戏剧冲突、情节发展和人物感情变化的需要而被组合起来的,套式只是"曲调反复变奏音乐结构"的形式,其主要目的是为"上下对偶句文学结构"的唱词服务的。只要唱词有需要,套式种类就存在无限的组合可能。

① 张正治:《京剧综合板式唱段的结构类型及其套式》,载《戏曲艺术》1991年第3期。

第二节　原生梆子板式结构与粤剧梆子板式衍生

如前文所述，粤剧是以唱梆黄为主的地方剧种，粤剧梆子在板式结构之上，对北线梆子（秦腔）和南线梆子（豫剧）的原生板式既有继承又有发展，形成了自己独特的"嵌入式"板式结构特点。另外，从本书所分析的67首北线梆子唱段和40首南线梆子剧目唱段来看，南北线梆子在板式布局及套式结构上，也存在明显的差异。再一方面，虽然传统的"散→慢→中→快→散"戏曲板式观只是众多传统戏曲板式连接（套式）中的一种形式（详见前文），但该戏曲板式观中所运用的"散板、慢板、中板、快板"等板式形式则清晰地表明了板式连接的两种模式，即单套①与联套②，而且在具体的唱段中，单套与联套两种模式的唱段都大量存在。

一、北线梆子板式结构：独板单套与四板分起联套

从谱例分析来看，北线梆子的板式布局和套式结构具有独板单套与四板分起联套两大显著特点。

（一）独板单套板式结构

独板单套是指由某一类别的板式单独构成独立唱段。独板单套板式结构在北线梆子中，虽不是主体板式结构，但也大量存在。依散、慢、中、快四个板式单位，独板单套可以分为慢板单套、中板单套、快板单套、散板单套四个类型。

1. 慢板单套

慢板单套指以三眼板起板开腔，直至唱段结束不换板的板式结构。慢板单套在北线梆子中大量存在，如秦腔《卖画》中老生的【花音慢板】十字对句唱段"清早间/奔大街/来卖/墨画，…→那边厢/转来了/胡府/管家"；秦腔《玉堂春》中小生的【花音慢板】十字对句唱段"叹春萱/因年迈/退归/林下，…→只觉得/浑无寄/满酒/赏花"；秦腔《白玉钿》中小旦的【三眼板】七字对句唱段"一树/开放/一树罢，…→闷坐/湖山/整鬓鸦"；秦腔《坐窑》中贫生的【硬三滴水】十字对句

① 单套，是由单一板式构成的独立唱段，即由散、慢、中、快四个板式单位单独构成的独立唱段。其套式结构为四类：散板单套、慢板单套、中板单套与快板单套。

② 联套，是指由两个以上不同板式组成的唱段，即由散、慢、中、快四个板式单位任意组合所构成的唱段。其套式结构为："散→慢"联套、"慢→中"联套、"散→慢→中"联套、"慢→中→快"联套、"散→慢→中→快"联套、"慢→中→散→快"联套等，依此类推。

唱段"吕蒙正/回寒窑/风雪/当道，…→假若还/有私情/俺便/不饶"等，均为三眼板一板到底、段中无换板的慢板单套板式结构。

2. 中板单套

中板单套指以一眼板起板开腔，直至唱段结束不换板的板式结构。中板单套在北线梆子中存在的数量也比较多，如秦腔《断桥》中小旦的【二六板】十字对句唱段"恨官人/丧良心/不如/禽兽，…→好夫妻/倒做了/临风/马牛"；秦腔《双锦衣》中小生的【苦音碰板二六板】唱段"数两廊/一个儿/两个儿，…→怎知我/也到了/白云边"；秦腔《打金枝·金殿》中唐皇所唱的【一眼板】"有寡人/忙离了/龙位里，…→你带管/哪文武/在朝里"；秦腔《秦香莲·见皇姑》中秦香莲所唱【二六板】十字唱段"见皇姑/本应当/把礼/来见，…→他问我/一声/就应他/一言哪"等，均为以一眼板起板开腔，段中无换板，直至唱段结束的中板单套板式结构。

3. 快板单套

快板单套指以无眼板开板起腔，直至唱段结束不换板的板式结构。如秦腔《窦娥冤》中的丑角唱段"张驴儿/嘻嘻嘻/嘿嘿嘿，…→成夫妻"，该唱段以【无眼板】（1/4）起腔，段中无换板直至唱段收腔，形成了快板单套板式结构。从板式逻辑上看，所有【快流水】（1/4）唱段均属于快板单套结构。

4. 散板单套

散板单套指以无板无眼板开板起腔，直至唱段结束不换板的板式结构。这种板式在北线梆子中的存在相对较少，但也会偶尔使用。如秦腔《断桥》中小旦的唱段"薄命女/嫦娥/点点/血泪落，…→你杀我/白云仙/太得/情薄了！"，该唱段以无板无眼板起板开腔，全曲无换板，且以无板无眼板收腔，为散板单套板式结构。另一方面，从板式逻辑上看，所有的【滚白】（无板无眼板）唱段都属于散板单套结构。

（二）四板分起联套

联套，指两个以上不同板式的相互连接，即散、慢、中、快四个板式单位之间的组合和连接。从戏曲板式的连接逻辑出发，结合实际唱段的具体谱例来看，传统戏曲板式观的"散→慢→中→快→散"只是散板起板、慢板起板、中板起板、快板起板的四板分起板式结构之中的散板起板内众多板式连接中的套式之一。而在具体的梆子唱段中，四板皆可起板开腔，也皆可收板落腔，可以在唱段中经过各路板式变化形成联套，以完成唱段的情绪表达和剧情需要。

1. "慢起"联套

"慢起"联套指以三眼板起板开腔，后经过一次或多次转板而形成的套式结构。

从本书论述所采用的谱例来看，慢起联套板式结构大致可为三类，即"慢→中"两联联套的"慢起→中收"结构；"慢→中→散"或"慢→快→散"三联联套的"慢起→中接→散收"或"慢起→快接→散收"结构；"慢→中→快→散"的四联联套结构。

（1）"慢→中"两联联套。该板式结构以三眼板起板开腔（三眼板即慢板，虽由于地域差异，在名称叫法上有所区别，但在板眼结构上均为三眼结构），在唱段中只进行一次换板（换板至一眼板）后收板收腔，所形成的"慢起→中收"的"慢→中"联套套式。如表2-5所示。

表2-5 "慢→中"两联联套

剧目	套式	选段唱词/板式连接
《三休樊梨花》（秦腔）	慢→中	【花音慢板】清晨起别妆台巧成装样，…→自幼儿学艺在梨山顶上【二六板】十八件各武艺样样皆强，…→他回来细问端详
《起解》（秦腔）	慢→中	【苦音慢板】玉堂春在中途自思自量，…→最可恨贪贼王县令【二六板】可恨那众衙役分散贼银
《赵氏孤儿》（秦腔）	慢→中	【苦音慢板】忠义人一个个画成图样，…→今夜晚风清月/【二六板】/亮，可怜把众烈士一命皆亡
《秦香莲·琵琶寿》（河北梆子）	慢→中	【小安板】痰一口堵至在咽喉以【二六板】上，只气得年迈人我怒满胸膛，…→陈世美做事你丧尽了天良

上例《三休樊梨花》中的"清晨起别妆台巧成装样"① 为十字五对句结构，以【花音慢板】起板开腔第一对句"清晨起/别妆台/巧成/装样，猛抬头/又只见/日照/纱窗"，在第二对句上句"自幼儿/学艺在/梨山/顶上"收腔【花音慢板】，后转板至【二六板】接唱第二对句下句"十八件/各武艺/样样/皆强"直至唱段结束未再换板。该唱段为【花音慢板】起板开腔，以【二六板】收板收腔的"慢起→中收"的"慢→中"两联套式。

上例《起解》中的"玉堂春在中途自思自量"② 唱段以【苦音慢板】起板开腔，以【二六板】收板收腔；《赵氏孤儿》中的"忠义人一个个画成图样"③ 唱段

① 陕西省戏曲剧院艺术委员会音乐组编，孙茂生等记录整理：《秦腔唱腔选》，陕西人民出版社1958年版，第15-17页。
② 前揭孙茂生：《秦腔唱腔选》，第18-25页。
③ 肖炳：《秦腔音乐唱板浅释》，陕西人民出版社1980年版，第252-254页。

以【苦音慢板】起板开腔,以【二六板】收板收腔;《秦香莲·琵琶寿》中的"痰一口堵至在咽喉以上"①唱段以三眼【小安板】起板开腔,以【二六板】收板收腔等,均形成了"慢起→中收"的"慢→中"两联套式。北线梆子中采用"慢→中"两联联套的唱段比较常见,不赘例。

(2)"慢→中→散"与"慢→快→散"三联联套。该板式结构以三眼板起板开腔,在唱段中要进行两次换板。若第一次换板到一眼板即为"中接",若第一次换板到无眼板即为"快接"。但无论第一次换板情况如何,在第二次换板时,均换板至无板无眼的散板上,且在散板上收板收腔。如表2-6所示。

表2-6 "慢→中→散"与"慢→快→散"三联联套

剧目	套式	选段唱词/板式连接
《探窑》(秦腔)	慢→中→散	【苦音慢板】"满腹心事诉娘听,…→会不记娘啊你身染疾【二六板】病,会许下花园里祝告神灵,…→回府去你对我父禀,你就说【无板无眼】宝钏丧性命"
《罗汉钱》(秦腔)	慢→中→散	【苦音慢板】"提起了这个罗汉钱,…→把我的心疼【慢二六板】烂。不敢回头想一番,…→过去的日子苦黄莲"【散板】"回头把我艾艾看,…→耳听门外脚步急"
《谢瑶环》(秦腔)	慢→中→散	【欢音慢板】"公务毕换罗衣园中消散,…→武弘贼仗豪强欺压良善"【欢音慢二六板】"我也曾秉国法严惩刁顽,…→这乱愁【散板】千万端却与谁谈"
《周仁回府》(秦腔)	慢→快→散	【苦音慢板】"这半晌把人的肝胆裂碎,…→不知他【无眼板】这时候【散板】怎样应贼"

上例《探窑》中的"满腹心事诉娘听"②唱段为十字句和七字句交替结构,以【苦音慢板】起板开腔第一对句"满腹/心事/诉娘听,并非是/儿不听/老娘/命令",直至第三对句下句"会不记/娘啊你/身染/疾病"的第二逗"会不记/娘啊你"之后收【苦音慢板】,后转板至【二六板】接唱第三逗"身染/疾病",从第四对句上句"会许下/花园里/祝告神灵"开始,不换板持续演唱了22个对句,直至第二十三对句下句"你就说/宝钏/丧性命"的第一逗"你就说"之后收【二六板】,

① 天津市河北梆子剧团编:《河北梆子唱片选曲》,音乐出版社1958年版,第6-9页。
② 前揭孙茂生:《秦腔唱腔选》,第25-33页。

形成了"慢→中"基础结构；后再转板至【无板无眼】板收腔后两逗"宝钏/丧性命"，结束唱段。该唱段以【苦音慢板】起板开腔，以【二六板】接板接腔，以【无板无眼】收板收腔，形成了"慢起→中接→散收"的"慢→中→散"三联套式结构。

上例《罗汉钱》中的"提起这个罗汉钱"[①]唱段以【苦音慢板】起板开腔，以【慢二六板】接板接腔，以【散板】收板收腔；《谢瑶环》中的"公务毕换罗衣园中消散"[②]唱段以【欢音慢板】起板开腔，以【欢音慢二六板】接板接腔，以【散板】收板收腔等。这些唱段均形成了"慢起→中接→散收"的"慢→中→散"三联套式结构。

而《周仁回府》中的生腔唱段"这半晌把人的肝胆裂碎"[③]以【苦音慢板】起板开腔，以【无眼板】接板接腔，以【散板】收板收腔，则形成了"慢起→快接→散收"的"慢→快→散"三联套式结构。北线梆子中，采用"慢→中（快）→散"三联联套的唱段案例还有很多，不赘例。

（3）"慢→中→快→散"四联联套。该板式结构以三眼板起板，在唱段中进行三次换板。第一次换板到一眼板为"中接"；第二次换板到无眼板为"快转"；第三次换板到无板无眼板为"散收"，并在无板无眼板上收腔结束唱段。如表2-7所示。

表2-7 "慢→中→快→散"四联联套

剧目	套式	选段唱词/板式连接
《辕门斩子》（秦腔）	慢→中→快→散	【欢音慢板】杨宗保讲罢来路情，…→杀场上暂受一时【一眼板】绑【二六板】（无眼）婆婆进帐做人情，…→速快传往内禀【散板】你就说太娘进帐中
《窦娥冤》（秦腔）	慢→中→快→散	【苦音慢板】有窦娥在小房焦急等候，…→盼只盼还在世性命保留【慢二六板】最伤心我的夫得病亡故，…→猛抬头只见那【无眼板】月色过午【散板】婆婆快回来免儿担忧
《激友》（秦腔）	慢→中→快→散	【欢音慢板】想当年云梦山同堂听讲，…→把你的万言书【一眼板】用火焚葬【无眼板】貂裘蔽【散板】黄金尽，旅态凄凉

① 前揭孙茂生：《秦腔唱腔选》，第37-41页。
② 前揭肖炳：《秦腔音乐唱板浅释》，第227-231页。
③ 前揭肖炳：《秦腔音乐唱板浅释》，第274-276页。

(续表2-7)

剧目	套式	选段唱词/板式连接
《穷人计》（秦腔）	慢→中→快→散	【苦音慢板】枉读诗书看皇卷，…→大比年间王开【苦音二六板】选【无眼板】心想上京去求官，…→被乡党六亲下眼观【散板】我何时早把阎君爷见，大丈夫何日见青天

上例《辕门斩子》中的老旦唱段"杨宗保讲罢来路情"① 以【欢音慢板】起板开腔，第一对句"杨宗保/讲罢/来路情，原为/招亲/小事情"，在第二对句上句"杀场上/暂受/一时绑"的尾字"绑"之前收【欢音慢板】，并在"绑"字上转板为【一眼板】接唱；后再转板至无眼【二六板】接唱下句"婆婆/进帐/做人情"，无换板持续演唱直至第七对句上句"速快传/往内禀"之后收【二六板】；再转板至【散板】接唱并收腔下句（结束句）"你就说/太娘/进帐中"结束唱段。该唱段以【欢音慢板】起板开腔，以【一眼板】接板接腔，以无眼【二六板】转板转腔，以【散板】收板收腔，形成了"慢起→中接→快转→散收"的"慢→中→快→散"多联套式结构。

上例《窦娥冤》中的小旦唱段"有窦娥在小房焦急等候"② 以【苦音慢板】起板开腔，以【慢二六板】接板接腔，以【无眼板】转板转腔，以【散板】收板收腔；《激友》中的小生唱段"想当年云梦山同堂听讲"③ 以【欢音慢板】起板开腔，以【一眼板】接板接腔，以【无眼板】转板转腔，以【无板无眼】收板收腔；《穷人计》中的小生唱段"枉读诗书看皇卷"④ 以【苦音慢板】起板开腔，以【苦音二六板】接板接腔，以【无眼板】转板转腔，以【散板】收板收腔等。这些唱段均形成了"慢起→中接→快转→散收"的"慢→中→快→散"多联套式结构，不赘例。

综合以上分析可知，"慢起联套"中的"慢起→中收"两联套式、"慢起→中（快）过→散收"三联套式、"慢起→中过→快转→散收"四联套式等，可以用在生腔唱段中，也可以用在旦腔唱段中，其板式布局及套式结构具有普适性。另外，由于戏曲唱段的板式连接，主要依据戏剧情节发展和人物情绪表达的需要，因此，"慢起联套"的板式连接方式，虽然以上例三类为主，但也不局限于以上三类，具

① 前揭肖炳：《秦腔音乐唱板浅释》，第246-249页。
② 前揭肖炳：《秦腔音乐唱板浅释》，第214-219页。
③ 前揭肖炳：《秦腔音乐唱板浅释》，第293-296页。
④ 前揭肖炳：《秦腔音乐唱板浅释》，第288-292页。

体唱段的板式连接具有灵活性。

2. "散起"联套

"散起"联套指以无板无眼板起板开腔,后经一次转板或多次转板而形成的板式连接结构。从本书所采用谱例来看,散起联套大致可分为"散→慢"基础的联套结构和"散→中"基础的联套结构两大类。

(1)"散→慢"基础的多联结构。该板式结构先以散板(即无板无眼板,虽由于地域差异,在名称叫法上有所区别,但在板眼结构上均为无板无眼结构)起板开腔,再以慢板接腔,形成"散起→慢接"的"散→慢"联套基础,后再根据唱词内容和剧情发展的需要,转板到"慢、中、快、散"等板式单位,并经过多次转板和反复连接之后,形成三联、四联、五联或多联联套结构。如表2-8所示。

表2-8 "散→慢"基础的多联结构

剧目	套式	选段唱词/板式连接
《秦香莲·打堂》（河北梆子）	"散→慢"基础结构	【散板】"儿们不要害怕,随着娘来"【小安板】"手里拉的我一双儿女,可怜的儿女呀！"【二六板】"我母进衙去诉一诉冤屈,…→包相爷与民妇判断冤屈"
		套式：散→慢→（中）
《孙伯阳·三上桥》（河北梆子）	"散→慢"基础结构	【无板无眼】"如此公婆请上,受儿我一拜！"【小安板】"二公婆！你请上,媳妇一【二六板】拜,拜上了你二老养儿恩情,…→报仇之事你当承"
		套式：散→慢→（中）
《铡美案》（秦腔）	"散→慢"基础结构	【叫板】"千岁！"【三眼板】"陈千岁不必太急剧,…→曾不记端阳节朝万岁"【二六板】"班房以内叙家基,…→你富贵【散板】莫忘糟糠妻"
		套式：散→慢→（中→散）
《斩单童》（秦腔）	"散→慢"基础结构	【欢音垫板】"喝喊一声绑帐外"【三眼板】"不由豪杰泪下来,某单人在马上直把营【二六板】（无眼）踹,直杀得儿郎痛悲哀,…→二十年间报仇来"【散板】"刀斧手速快押爷法场外,等一等小唐儿祭奠某来"
		套式：散→慢→（快→散）

(续表2-8)

剧目	套式	选段唱词/板式连接
《赶坡》（秦腔）	"散→慢"基础结构	【叫板】"列为大嫂等片时间，问讯一毕一同还了"【苦音慢板】"适才间大嫂对我言，…→昨夜晚做梦好凶【苦音二六板】险，我梦见土地和判官，…→后影儿好像奴夫还"【无眼板】"我有心上前把夫认，…→他问我【散板】一声，我应一言"
		套式：散→慢→（中→快→散）
《辕门斩子》（秦腔）	"散→慢"基础结构	【苦音垫板】（散）"见太娘跪倒地魂飞天外"【苦音慢板】"吓得儿战兢兢忙跪尘埃，…→兵行在黑桃园扎下营【一眼板】寨"【二六板】"打一仗败回营立惹祸灾，…→那时节娘不念我父年迈"【散板】"儿和他那有个父子情怀"
		套式：散→慢→（中→快→散）
《娄昭君》（秦腔）	"散→慢"基础结构	【叫板】"皇儿——！"【苦音慢板】"自那晚下密诏心神不爽，…→宠郑彦和徐纥两个奸【苦音二六板】党，终日里贪淫乱败坏朝纲，恨奸贼把孤的牙根气痒"【无眼板】"日每间与母后说短论长，…→一心要害寡人一命【苦音慢二六板】丧，恨奸贼定巧计封锁宫墙，…→欺寡人【快二六板】我无有能力反抗，…→是这等目无法纪欺君又反上"【散板】"眼看着这江山不久长"
		套式：散→慢→（中→快→中→快→散）
《打銮驾》（秦腔）	"散→慢"基础结构	【欢音垫板】"将八台平落在背街上"【欢音慢板】"包文正下轿来细观端详，…→五队里仙人手一合一【无眼板】张，六队里盘龙棍不短不长，…→莫非是奉谕旨岳庙降香"【散板】"包文正下跪在背街哎上"【无眼板】"有宫娥和彩女喜笑洋洋，…→叫王朝【紧代板】将宝贝顶在头上，…→包文正上前双膝跪"【紧垛板】"王朝马汉没虎威，…→一个一个【散板】往下退…→包文正在背街参拜娘娘"
		套式：散→慢→（快→散→快→散→快→散）

其一，三联套式结构。上例《秦香莲·打堂》中的秦香莲唱段"手里拉的我一双儿女"①以【散板】起板开腔"儿们/不要/害怕/随着/娘来"；后转板至【小安板】接腔"手里/拉的/我一双/儿女，可怜的/儿女呀！"，形成"散→慢"基础结构。后再转板至【二六板】接唱"我母/进衙去/诉一诉/冤屈"，后无换板持续演唱大段唱词，直至结束句"包相爷/与民妇/判断/冤屈"收腔。

上例《孙伯阳·三上桥》中的崔氏唱段"如此公婆请上，受儿我一拜"②以【无板无眼】起板开腔，以三眼【小安板】接板接腔，最后以【二六板】收板收腔等。两个唱段均形成了"散起→慢接→中收"的"散→慢→（中）"三联套式结构。

其二，四联套式结构。上例《铡美案》中的包公唱段"陈千岁不必太急剧"③以【叫板】"千岁！"起板开腔，后以【三眼板】接唱第一对句"陈千岁/不必/太急剧，听为臣/把话/说来历"，在第二对句上句"曾不记/端阳节/朝万岁"之后收【三眼板】；后转板至【二六板】接唱第三对句下句"班房/以内/叙家基"，后无换板持续演唱十一个对句，在第十二对句下句（结束句）"你富贵/莫忘/糟糠妻"的第一逗"你富贵"后收【二六板】；后转板至【散板】接板并收腔后两逗"莫忘/糟糠妻"，结束唱段。该唱段以【叫板】起板开腔，以【三眼板】接板接腔，以【二六板】转板转腔，以【散板】收板收腔，形成了"散起→慢接→中转→散收"的"散→慢→（中→散）"四联套式结构。

上例《斩单童》中的花面唱段"不由豪杰泪下来"④以【欢音垫板】起板开腔，以【三眼板】接板接腔，以无眼【二六板】转板转腔，以【散板】收板收腔，形成了"散起→慢接→快转→散收"的"散→慢→（快→散）"四联套式结构，不赘例。

其三，五联套式结构。上例《赶坡》中的正旦唱段"适才间大嫂对我言"⑤以【叫板】起板开腔，以【苦音慢板】接板接腔，以【苦音慢二六板】换板换腔，以【无眼板】转板转腔，以【散板】收板收腔，形成了"散起→慢接→中换→快转→散收"的"散→慢→中→快→散"五联套式结构。以传统戏曲板式观"散→慢→中→快→散"为套式结构的唱段，在北线梆子中大量存在，如上例《辕门斩子》中的"见太娘跪倒地魂飞天外"⑥唱段，就为标准的"散→慢→（中→快→散）"

① 前揭天津市河北梆子剧团：《河北梆子唱片选曲》，第16–20页。
② 前揭天津市河北梆子剧团：《河北梆子唱片选曲》，第46–54页。
③ 前揭孙茂生：《秦腔唱腔选》，第33–36页。
④ 前揭肖炳：《秦腔音乐唱板浅释》，第208–310页。
⑤ 前揭肖炳：《秦腔音乐唱板浅释》，第196–201页。
⑥ 前揭肖炳：《秦腔音乐唱板浅释》，第259–267页。

套式结构，不赘例。

其四，多联套式结构。以"散→慢"为基础的板式结构，较多应用在表现复杂性剧情、多样性情绪和大段性唱词的唱段之中。

如上例《娄昭君》中的生腔唱段"自那晚下密诏心神不爽"① 以【叫板】起板开腔，以【苦音慢板】接板接腔，以【苦音二六板】换板换腔，以【无眼板】转板转腔，以【苦音慢二六板】换板换腔，以无眼【快二六板】转板转腔，以【散板】收板收腔，形成了"散起→慢接→中换→快转→中换→快转→散收"的"散→慢→（中→快→中→快→散）"多联套式结构。

上例《打鸾驾》中的花面十字对句唱段"包文正下轿来细观端详"② 以【欢音垫板】起板开腔，以【欢音慢板】接板接腔，形成了"散→慢"基础结构，并在后续唱词中形成了【无眼板】→【散板】→【无眼板】→【紧代板】→【紧垛板】→【散板】的"散→慢→（快→散→快→散→快→散）"的多联板式结构等。

北线梆子中，以"散→慢"联套为基础板式结构，后发展为复杂性多联套式的唱段案例还有很多，不赘例。

（2）"散→中"基础的多联结构。该板式结构先以散板起板开腔，再以中板接板接腔，形成"散起→中接"的"散→中"联套基础。后根据唱词内容和剧情发展需要，再转板到"慢、中、快、散"等板式单位，在多次转板和反复连接之后，形成三联、四联、五联或多联联套结构。如表2-9所示。

表2-9 "散→中"基础的多联结构

剧目	套式	选段唱词/板式连接
《斩单童》（秦腔）	"散→中"基础结构	【无板无眼】"我的徐三哥！"【一眼板】"我单童素不道为人之短，……→你待我什么好【散板】当面就言"
		套式：散→中→（散）
《打砂锅》（秦腔）	"散→中"基础结构	【无板无眼】"我家住在老南县，……→原告弄了【散板】二百二，……→给本县回家去先做几个盘缠"
		套式：散→中→（快）

① 前揭肖炳：《秦腔音乐唱板浅释》，第280-288页。
② 前揭肖炳：《秦腔音乐唱板浅释》，第301-307页。

（续表2-9）

剧目	套式	选段唱词/板式连接
《游西湖》（秦腔）	"散→中"基础结构	【叫板】"姐姐！"【苦音慢二六板】"姐姐同我把水看，…→何一日见了他们，表白我的【无眼板】心一片，纵然【散板】一死也心甘"
		套式：散→中→（快→散）
《梁祝·祭坟》（河北梆子）	"散→中"基础结构	【叫板】"两相分开，那哟哎！兄长唉！"【二六板】"为此事把我的双眼哭坏，…→一步一叩一步一叩把兄拜！"【无板无眼】"兄长啊！"【一眼板】"我拜你有灵应坟墓裂开"
		套式：散→中→（散→中）
《柜中缘》（秦腔）	"散→中"基础结构	【叫板】"我好羞愧！"【二六板】"许翠莲来好羞惭，…→无奈了我把相公怨"【散板】"我把你个相公"【一眼板】"你遇的事儿本可怜，…→等我娘回来讲一遍，我定要【散板】碰死在你的面前"
		套式：散→中→（散→中→散）
《游西湖》（秦腔）	"散→中"基础结构	【苦音垫板】"怨气腾腾三千丈，…→阴魂不散心惆怅"【苦音二导板】"口口声声念裴郎，…→红梅花下永难忘"【苦音慢板】"西湖船边诉衷肠，…→一身虽死心向/【苦音二六板】/往，此情不泯坚如钢，…→断不了我一心一意/【无眼板】/爱裴郎"【散板】"仰面我把苍天望，…→苦断肠！"
		套式：散→中→（慢→中→快→散）

其一，三联套式结构。上例《斩单童》中的青衣唱段"我单童素不道为人之短"① 以【无板无眼】起板开腔"我的/徐三哥——！"；后转板至【一眼板】接唱第一对句"我单童/素不道/为人/之短，这件事/处在了/无其/奈间"，后无换板持续接唱了18个半对句的大段唱词，在第十九对句下句（结束句）"你待我/什么好/当面/就言"的第二逗"你待我/什么好/"之后收【一眼板】，形成了"散→中"基础结构。后转板至【散板】接唱并收腔后两逗"当面/就言"结束唱段。该唱段以【无板无眼】起板开腔，以【一眼板】接板接腔，以【散板】收板收腔，形成了"散→中"基础上"散起→中接→散收"的"散→中→（散）"三联套式结构。

① 前揭孙茂生：《秦腔唱腔选》，第94-97页。

上例《打砂锅》中的丑角唱段"给本县回家去先做几个盘缠"① 以【无板无眼】开板起腔，以【欢音二六板】接板接腔，以【无眼板】收板收腔，形成了"散→中"基础上的"散起→中接→快收"的"散→中→（快）"三联套式结构，不赘例。

其二，四联套式结构。上例《游西湖》中的小旦唱段"姐姐同我把水看"② 以【叫板】"姐姐！"起板开腔，后转板至【苦音慢二六板】接唱第一对句"姐姐/同我/把水看，你看/那湖中/鱼儿"，直至第五对句上句"何一日/见了/他们/表白/我的/心一片"的第五逗"我的"之后收【苦音慢二六板】，形成了"散→中"基础结构。后转板至【无眼板】接唱第六逗"心一片"和第五对句下句（结束句）"纵然/一死/也心甘"的第一逗"纵然"；后转板至【散板】接唱并收腔后两逗"一死/心也甘"结束唱段。该唱段以【叫板】起板开腔，以【苦音慢二六板】接板接腔，以【无眼板】转板转腔，最后以【散板】收板收腔，形成了"散→中"基础上的"散起→中接→快转→散收"的"散→中→（快→散）"四联套式结构。

上例《梁祝》中祝英台的唱段"为此事把我的双眼哭坏"③ 以【叫板】起板开腔，以【二六板】接板接腔，以【无板无眼】转板转腔，最后以【一眼板】收板收腔，形成了"散→中"基础上的"散起→中接→散转→中收"的"散→中→（散→中）"四联套式结构，不赘例。

其三，五联套式结构。上例《柜中缘》中的小旦唱段"许翠莲来好羞惭"④ 以【叫板】起板开腔，以【二六板】接板接腔，以【散板】换板换腔，以【一眼板】转板转腔，以【散板】收板收腔，形成了"散→中"基础上的"散起→中接→散换→中转→散收"的"散→中→（散→中→散）"五联套式结构，不赘例。

其四，多联套式结构。上例《游西湖》中李慧娘唱段"怨气腾腾三千丈"⑤ 以【苦音垫板】起板开腔，以【苦音二导板】接板接腔，以【苦音慢板】换板换腔，以【苦音二六板】转板转腔，以【无眼板】换板换腔，以【散板】收板收腔，形成了"散→中"基础的"散起→中接→慢换→中转→快换→散收"的"散→中→（慢→中→快→散）"多联套式结构。北线梆子中，采用"散→中"基础的三联、四联、五联等多联联套的唱段案例还有很多，不赘例。

① 吴向元记谱选编：《秦腔名家名唱腔精选》，三秦出版社2005年版，第272页。
② 前揭肖炳：《秦腔音乐唱板浅释》，第224-226页。
③ 前揭天津市河北梆子剧团：《河北梆子唱片选曲》，第34-38页。
④ 前揭孙茂生：《秦腔唱腔选》，第84-88页。
⑤ 前揭肖炳：《秦腔音乐唱板浅释》，第220-223页。

3. "中起"联套

"中起"为北线梆子最常用的起板方式。从板式的发生与发展脉络看,"中板"是北线梆子最为基础和原始的板式。将中板"加眼"就成了"慢板";将中板"抽眼"就成了"快板";将中板"去板"就成了散板。因此,"中起"板式也就成了最具联接功能的板式。从本书行文所采用的北线梆子唱段分析来看,以"中板"为起板,后接"散板"的"中→散"结构;后接"慢板"的"中→慢"结构;后接"快板"的"中→快"结构以及后接"中板"的"中→中"结构等,在"中起"联套结构中,都较为常见。

（1）"中→散"与"中→散"基础的联套结构。"中→散"两联结构是以中板起板开腔,以散板收板收腔,在唱段中只进行一次换板,所形成的"中起→散收"两联套式。而"中→散"基础上的多联结构,则是以中板起板开腔,以散板接板接腔所形成的"中起→散接"为基础,后再进行至少一次或多次换板,所形成的"中→散→×"联套套式。如表2-10所示。

表2-10 "中→散"与"中→散"基础的联套结构

剧目	套式	选段唱词/板式连接
《献杯》（秦腔）	中→散	【花音二六板】好一个英明女有胆有见,……→从下午直坐到更深夜半,心中事【无板无眼】难道说没有明言
《斩黄袍》（秦腔）	中→散	【苦音慢二六板】进朝来为王怎样对你表,国贼啊!……→这是你国贼把罪讨【散板】怪不得别人半分毫
《苏三起解》（秦腔）	中→散	【二六板】崇老伯他言说冤枉能辩,……→纵然间他将我碎尸万段,我不见/【无板无眼】王公子死不心甘
《窦娥冤·哭坟》（河北梆子）	"中→散"基础结构	【二六板】大堂上审贪官人人称快,……→我烧化纸祭告坟台【无板无眼】见坟台不由娘肝肠痛断,……→娘的儿啊!【二六板】可怜你屈打成招不明不白,……→叹只叹咱婆媳你父女永世分开
		套式：中→散→（中）
《葫芦峪·祭灯》（秦腔）	"中→散"基础结构	【二六板】后帐里传来了诸葛孔明,……→有山人苫茅庵【无板无眼】/苦苦修炼【三眼板】修就了卧龙岗一洞神仙,……→领大兵八十三【二六板】万,他一心下江南要灭孙权,……→宝帐里我摆下明灯七盏【无板无眼】诸葛亮跪倒地祝告苍天
		套式：中→散→（慢→中→散）

其一,"中→散"两联结构。上例《献杯》中的青衣十字对句唱段"好一个英明女有胆有见"① 以【花音二六板】起板开腔第一对句"好一个/英明女/有胆/有见,放我儿/果算得/恩重/如山",直至第六对句下句(结束句)"心中事/难道说/没有/明言"的第一逗"心中事"之后收【花音二六板】;后转板至【无板无眼】接唱并收腔后三逗"难道说/没有/明言",结束唱段。该唱段以【花音二六板】起板开腔,以【无板无眼】板收板收腔,为典型"中起→散收"的"中→散"两联套式。

上例《斩黄袍》中的须生唱段"进朝来为王怎样对你表"② 以【苦音慢二六板】起板开腔,以【散板】收板收腔;《苏三起解》中小旦的十字对句唱段"崇老伯他言说冤枉能辩"③ 以【二六板】起板开腔,以【无板无眼】板收板收腔等,均形成了"中起→散收"的"中→散"两联套式,不赘例。

其二,"中→散"基础的多联结构。上例《窦娥冤·哭坟》中蔡婆的唱段"大堂上审贪官人人称快"④ 以【二六板】起板开腔第一对句"大堂上/审贪官/人人/称快,小张雅/也难免/要把/刀开",直至第二对句下句"我烧/化纸/祭告/坟台"收【二六板】;后转板至【无板无眼】接唱第三对句"见坟台/不由娘/肝肠/痛断,娘的儿啊——!"之后收【无板无眼】板,形成了"中→散"基础结构;后再转板至【二六板】接唱第四对句"可怜你/屈打/成招/不明/不白",后不换板持续演唱大段唱词,直至第八对句下句(结束句)"叹只叹/咱婆媳/你父女(腰垛)/永世/分开"收腔未再换板。该唱段以【二六板】起板开腔,以【无板无眼】接板接腔,以【二六板】收板收腔,形成了"中→散"基础的"中起→散过→中收"的"中→散→(中)"三联结构。

上例《祭灯》中诸葛亮的唱段"后帐里转来诸葛孔明"⑤ 以【二六板】起板开腔,以【无板无眼】接板接腔,以【三眼板】换板换腔,以【二六板】转板转腔,以【无板无眼】收板收腔,形成了"中→散"基础的"中起→散接→慢换→中转→散收"的"中→散→(慢→中→散)"五联结构。北线梆子中,采用"中→散"基础多联套式结构的唱段案例还有很多,不赘例。

(2)"中→慢"与"中→慢"基础的联套结构。由于北线梆子惯以"散板"收腔,因此,除了"慢板单套"以"慢板"收腔之外,极少出现其他以"慢板"为收腔板式的联套结构。从具体唱段来看,以"中板"起板开腔和"慢板"接板接

① 前揭孙茂生:《秦腔唱腔选》,第70-73页。
② 前揭孙茂生:《秦腔唱腔选》,第76-80页。
③ 前揭孙茂生:《秦腔唱腔选》,第81-84页。
④ 前揭天津市河北梆子剧团:《河北梆子唱片选曲》,第68-74页。
⑤ 前揭孙茂生:《秦腔唱腔选》,第64-73页。

腔，在形成"中→慢"基础结构后，再进行至少一次换板而形成的多联套式唱段，则比较常见。如表2–11所示。

表2–11 "中→慢"与"中→慢"基础的联套结构

剧目	套式	选段唱词/板式连接
《秦香莲》 （河北梆子）	"中→慢" 基础结构	【倒板】夫享荣华妻弹唱【三眼板】尊相爷与驸马细听其详，…→我家住均州城在湖广【二六板】陈家庄上有我的家乡，…→他贪图富贵丧尽天良
		套式：中→慢→（中）
《游龟山·藏舟》 （河北梆子）	"中→慢" 基础结构	【一眼板】忽听得谯楼上二更二点【大慢板】小舟内难坏了胡女凤莲，…→哭了声老爹爹儿难得见【二六板】要相逢除非是南柯梦圆【一眼板】月光下把相公仔细观看，…→叫醒他与我父报仇伸冤
		套式：中→慢→（中→中）
《白蛇传》 （秦腔）	"中→慢" 基础结构	【苦音慢二六板】西湖山水还依旧，…→想当初下峨眉/【苦音慢板】/云游世路…→与官人真是良缘巧凑【苦音慢二六板】谁料想贼法海苦作对头，…→受奔波担惊惶常恨忧忧接【无眼板】腹中疼痛难忍受，…→手扶【无板无眼】青妹上桥头
		套式：中→慢→（中→快→散）

其一，"中→慢"基础的三联结构。上例河北梆子《秦香莲》中秦香莲的《琵琶词》"夫享荣华妻弹唱"① 以一眼【倒板】起板开腔第一对句上句"夫享/荣华/妻弹唱"；后转板至【三眼板】接唱下句"尊相爷/与驸马/细听/其详"，并在第二对句上句"我家住/均州城/在湖广"之后收【三眼板】，形成了"中→慢"基础结构。后再转板至【二六板】接唱下句"陈家庄上/有我的/家乡"，并不换板持续演唱大段唱词，直至结束句"他/贪图/富贵/丧尽/天良"收腔。该唱段以一眼【倒板】起板开腔，以【三眼板】接板接腔，以【二六板】收板收腔。形成了"中→慢"基础的"中起→慢接→中收"的"中→慢→（中）"三联套式结构。

① 前揭天津市河北梆子剧团：《河北梆子唱片选曲》，第1–6页。

其二，"中→慢"基础的四联结构。上例《游龟山·藏舟》中胡凤莲的唱段"忽听得谯楼上二更二点"① 以【一眼板】起板开腔，以【大慢板】接板接腔，以【二六板】转板转腔，以【一眼板】收板收腔，形成了"中→慢"基础的"中起→慢接→中转→中收"的"中→慢→（中→中）"四联套式结构。

其三，"中→慢"基础的五联结构。上例《白蛇传》中白素贞的唱段"西湖山水还依旧"② 以【苦音慢二六板】起板开腔，以【苦音慢板】接板接腔，以【苦音慢二六板】换板换腔，以【无眼板】转板转腔，以【无板无眼】收板收腔，形成了"中→慢"基础的"中起→慢接→中换→快转→散收"的"中→慢→（中→快→散）"多联套式结构。北线梆子中，采用"中→慢"基础多联套式结构的唱段案例还有很多，不赘例。

（3）"中→快"与"中→快"基础的联套结构。该套式结构是以"中板"起板开腔，以"快板"接板接腔，在形成"中起→快接"两联套式后，再进行至少一次或多次换板而形成的多联套式唱段。基于北线梆子唱段多以"散板"收腔的特点，在"中→快"基础结构之后接"散板"以形成"中→快→散"多联结构的唱段较多。如表2-12所示。

表2-12 "中→快"与"中→快"基础的联套结构

剧目	套式	选段唱词/板式连接
《河湾洗衣》（秦腔）	"中→快"基础结构	【苦音二六碰板】我出得柴门倒扣环，…→去归着他家园转回还【无眼板】一样都是娘生养，…→贫穷【散板】富贵有定算
		套式：中→快→（散）
《周仁回府》（秦腔）	"中→快"基础结构	【哭音慢二六板】见嫂嫂她直哭悲哀伤痛，…→哗啦啦鼓乐响贼把亲迎【无眼板】恨切切暗藏着短刀一柄，…→一阵阵哭得我昏迷不醒【无板无眼】盼哥哥大功成及早归京
		套式：中→快→（散）
《六出祁山·战北原》（河北梆子）	"中→快"基础结构	【二六板】在宝帐相劝你一番的好话，…→南屏山借东风周郎他害怕【无眼板】我服你，你好大的胆，…→你在这虎口里前来拔牙【无板无眼】耳旁边忽听号炮响，…→若不服你另差人二次来诈降
		套式：中→快→（散）

① 前揭天津市河北梆子剧团：《河北梆子唱片选曲》，第28-33页。
② 前揭肖炳：《秦腔音乐唱板浅释》，第211-214页。

(续表 2-12)

剧目	套式	选段唱词/板式连接
《秦香莲·杀庙》（河北梆子）	"中→快"基础结构	【尖板】妇人讲话你莫高声，…→这锭黄金我送与你【无眼板】母子【一眼板】三人你远逃生
		套式：中→快→（中）

表2-12中《河湾洗衣》中田赛花的唱段"我出得柴门倒扣环"① 以【苦音二六碰板】（一眼板）起板开腔第一对句上句"我出得/柴门/倒扣环"，不换板演唱直至第六对句上句"去归着/他家园/转回还"之后收【苦音二六碰板】；后转板至【无眼板】接唱下句"一样/都是/娘生养"，直至第八对句下句（结束句）"贫穷/富贵/有定算"的第一逗"贫穷"之后收【无眼板】；后再换板至【散板】接唱后两逗"富贵/有定算"，结束唱段。该唱段以一眼【苦音二六碰板】起板开腔，以【无眼板】接板接腔，再以【散板】收板收腔，形成了"中→快"基础的"中起→快接→散收"的"中→快→（散）"多联套式结构。

上例《周仁回府》中周仁的唱段"见嫂嫂她哭得悲哀伤痛"② 以【苦音慢二六板】起板开腔，以【无眼板】接板接腔，以【无板无眼】收板收腔；《六出祁山·战北原》中诸葛亮的唱段"在宝帐相劝你一番的好话"③ 以【二六板】起板开腔，以【无眼板】接板接腔，以【无板无眼】收板收腔等，均形成了"中→快"基础的"中起→快接→散收"的"中→快→（散）"多联套式结构。

另外，在"中→快"基础结构之上，也存在不以"散板"收腔，而以其他板式收腔，并形成其他多联结构的唱段。如上例《秦香莲·杀庙》中韩琪的唱段"妇人讲话你莫高声"④ 以【尖板】起板开腔，以【无眼板】接板接腔，以【一眼板】收板收腔，形成了不同于"中→快→散"结构的"中起→快接→中收"的"中→快→（中）"多联套式结构。而此类结构唱段及以其他板式收腔的唱段，在北线梆子中属于零星存在，不赘例。

(4)"中→中"与"中→中"基础的联套结构。该套式结构是以"中板"起板开腔，再以"中板"接板接腔，在形成"中起→中接"两联套式结构后，再进行至少一次或多次换板而形成的多联套式唱段。该套式结构多用于叙述性唱段，且经

① 前揭肖炳：《秦腔音乐唱板浅释》，第209-211页。
② 前揭肖炳：《秦腔音乐唱板浅释》，第276-280页。
③ 前揭天津市河北梆子剧团：《河北梆子唱片选曲》，第39-45页。
④ 前揭天津市河北梆子剧团：《河北梆子唱片选曲》，第14-15页。

常在以下三种情况中使用：①同一角色唱段分别对不同演唱对象的唱词陈述；②叙述性表达中角色交替演唱的需要；③同一板别中演唱情绪递进的需要。

其一，同一角色唱段分对不同演唱对象的唱词陈述。以河北梆子《打金枝·后宫劝解》为例。如表2-13所示。

表2-13 "中→中"与"中→中"基础的联套结构

剧目	套式	选段唱词/板式连接
《打金枝·后宫解劝》	中→中	【一眼板】宫院里我领了万岁的旨意，…→有为娘我与儿再说一个好的【一眼板】有为娘我劝他俱都是假意，…→来来来施一个和美礼

上例河北梆子《打金枝·后宫解劝》中皇后的唱段"宫院里我领了万岁的旨意"① 即为此类套式。该唱段共分两部分，第一部分主要描写公主的翁爹（郭子仪）寿诞，公主未去拜寿，驸马（郭暧）心生不快，吃醉酒后"招惹是非"，皇后劝解驸马（郭暧）时的场景。从板式结构上看，该叙述性唱段以【一眼板】起板开腔"宫院里/我领了/万岁的/旨意，上前去/劝一劝/我的/爱婿"直至结束句"从今后/公主她/再得罪你，有为娘/我与儿/再说/一个/好的"收板收腔，为【一眼板】贯穿始终的"中板单套"结构。

第二部分为皇后劝完驸马郭暧后，转而劝解公主时的叙述性唱段。从板式结构上看，该唱段同样以【一眼板】起板开腔"有为娘/我劝他/俱都是/假意，那有个/做娘的/不疼/闺女"直至结束句"愿你们/从今后/相亲/相爱/和和/气气，来来来/施一个/和美礼"收板收腔，也未曾换板，同为"中板单套"结构。

总体来看，两部分唱段为同一幕戏中同一角色所唱（皇后），虽所唱的对象不同（分别对驸马和公主），且两部分唱段之间有念白和间奏分开，但在唱段情绪上具有一致性（叙述性劝解），且在唱段速度上具有同一性（中板单套），从而构成了"中板单套"连接"中板单套"的"中→中"联套结构。

其二，叙述性表达中角色交替演唱的需要。以河北梆子《蝴蝶杯》第三场《藏舟》为例。如表2-14所示。

① 前揭天津市河北梆子剧团：《河北梆子唱片选曲》，第55-63页。

表2-14　河北梆子《蝴蝶杯》第三场《藏舟》① 选段

角色	选段唱词/板式连接	板式
旦（唱）	【二六板】家住在湖北省江夏地面，…→到如今孤伶仃好不为难	中
旦（唱）	【二六板】一句话问得我羞红满面，…→（本唱段为旦唱【二六板】唱词与〈生白〉交替）…→接（旦白）多谢公子，还有何话讲？	中
生（唱）	【一眼板】我的母将此杯交我收管，…→大姐你若是也有此心愿（生白）大姐如不嫌弃请接此杯！	中
旦（唱）	【一眼板】羞的我胡凤莲难以开言，…→看公子不由我心慌意乱接（〈生白〉与〈旦白〉交替）接（旦唱）羞答答将此杯我藏在身边	中
生（唱）	【快二六板】见大姐藏宝杯欢喜无限，…→恩爱情似江水长流不断。	中
旦（唱）	【一眼板】患难交比明月晴空高悬	中
生（唱）	【一眼板】月为媒水作证天地共见	中
旦（唱）	【一眼板】君恩深我情长偕老百年	中
生（唱）	【一眼板】猛听得更鼓响三更三点，…→虽然是难割舍我不敢留念	中
旦（唱）	【一眼板】乍相逢又离散反把愁添	中
生（唱）	【一眼板】叫大姐快与我将船拢岸	中
旦（唱）	【一眼板】但愿你得机会早早回转	中

表2-14中河北梆子《蝴蝶杯》第三场《藏舟》中胡凤莲与田玉川的唱段，即"角色交替演唱需要"中"生—旦"交替演唱的类型。从板式结构上看，上例大段对唱只采用了【二六板】【一眼板】和【快二六板】的三种中板板式。在对唱唱词中也重复性使用了"旦唱"中板和"生唱"中板的"中→中→中→……"板式连接，形成了"中→中"板式基础上的多联套式结构。而且，除此幕"生—旦"交替演唱的唱段以外，《蝴蝶杯》第一场《游山》全幕的"生—生"对唱（卢世宽与田玉川）也是采用的"中→中"板式基础上的多联套式结构，且该幕中七轮"生—生"对唱均采用"中→中→中→中→中→中"的板式连接。此外，在北线梆子中还存在"旦—旦"交替演唱时，采用"中→中"板式基础的多联套式结构唱段等，不赘例。

其三，同一板别中演唱情绪递进的需要。以秦腔《河湾洗衣》为例。如表2-15所示。

① 范钧宏等改编，董维松记谱整理：《河北梆子曲谱》，音乐出版社1960年版。

表 2-15　中→中基础结构

剧目	套式	选段唱词/板式连接
《河湾洗衣》（秦腔）	"中→中"基础结构	【慢二六板】田赛花含泪祭娘来，…→年迈苍苍老呀老人家【苦音二六碰板】咳嗽气又喘，…→身担重担【无眼板】去奔大街把柴卖，…→儿的终身靠呀靠谁来【一眼板】母亲赴幽台，丢下女裙钗。…→娘呀！娘呀！【无眼板】实可怜，…→要相逢【无板无眼】除非是梦赴幽台
		选段板式（套）式：中→中→（快→中→快→散）

上例秦腔《河湾洗衣》①（也称《女祭灵》）中田赛花唱段"田赛花含泪祭娘来"的板式连接，即为"悲苦"情绪递进的需要。该唱段以【慢二六板】起板开腔第一对句上句"田赛花/含泪/祭娘来"，并无换板持续演唱，直至第六对句下句"年迈/苍苍/老呀/老人家"收【慢二六板】；后转板至【苦音二六碰板】接唱第七对句"咳嗽/气又喘，行步/最艰难"，并在第八对句上句"身担/重担/去奔/大街/把柴/卖"的第二逗"重担"之后收【苦音二六碰板】。从情绪上看，由于该唱句中"苦音"（↑4和↓7）的加入，让本就悲伤的情绪表现得更为伤痛，从而在用音、调式、情绪上都发生了巨大的变化。从板式上看，起板开腔的【慢二六板】和接板接腔的【苦音二六碰板】为同一板别内的连接，两者形成了"中→中"基础结构。后再以【无眼板】接唱第八对句上句的后两逗"把柴/卖"，无换板且持续演唱大段唱词，直至第十一对句下句"儿的/终身/靠呀/靠谁来"收腔【无眼板】；再转板至【一眼板】接唱第十二对句上句"母亲/赴幽台"，直至第十三对句下句"娘呀/娘呀/实可怜"的第二逗"娘啊"之后收【一眼板】；后再转板至【无眼板】接唱第三逗"实可怜"及第十四对句上句"可怜/孩儿/孤孤/单单"，直至第十五对句下句（结束句）"要相逢/除非是/梦赴/幽台"的第一逗"要相逢"后收【无眼板】；最后转板至【无板无眼】接唱并收腔后三逗唱词"除非是/梦赴/幽台"，结束唱段。

该唱段以【慢二六板】起板开腔，以【苦音二六碰板】接板接腔，以【无眼板】换板转腔，以【一眼板】接板接腔，以【无眼板】转板转腔，以【无板无眼】收板收腔，不但形成了"中起→中接→快换→中接→快转→散收"的"中→中→（快→中→快→散）"多联套式结构，而且也将田赛花的悲伤情绪进行了一个完美的"抛物线"表达。如表 2-16 所示。

① 前揭肖炳：《秦腔音乐唱板浅释》，第 204-208 页。

表 2-16　多联套式结构

联套结构	中→	中→	快→	中→	快→	散→
唱板板式	【慢二六板】	【苦音二六板】	【无眼板】	【一眼板】	【无眼板】	【无板无眼】
情绪表达	伤感	凄苦	悲苦	悲伤	悲苦	伤感

由于板式运用的最终目的是要保持、促进或改变唱段剧情的发展或符合人物情绪变化的需要，依据"演唱情绪递进的需要"而进行唱段板式布局的连接，就成了梆子唱段中的基本原则。因此，在北线梆子中，基于"演唱情绪递进的需要"而产生的"中→中"基础上的多联结构唱段就比较常见，不赘例。

4."快起"联套

该套式为北线梆子中最少使用的起板方式。从结构上来看，其是以无眼板起板开腔，后经一次或多次转板而形成的多联套式结构。从使用方式来看，大致可以分为两类：其一，领起性依附板式，即虽作为起板，但只有一句或半句唱词，后迅速转入他板接唱；其二，陈述性独立板式，即常作为【快流水】板而单独成为唱句或唱段。

（1）"领起性"依附结构。该套式结构中，"快起"为非独立陈述结构，仅作为起板开腔时的"领起性"板式，后会迅速转入他板进行唱词陈述。从实际唱段来看，"领起性"起板可分为两种情况：其一，开腔首句唱词，"领起"前半句，后半句转入他板；其二，开腔对句唱词，"领起"上句，下句转入他板。如表 2-17 所示。

表 2-17　"领起性"依附结构

剧目	套式	选段唱词/板式连接
《放饭》（秦腔）	"领起性"依附结构	【无眼板】听我妻赵景棠【倒腔】细讲【三眼板】一遍，老娘亲！赵景棠，赵景棠，（白）罢了妻！【叫板】我的妻！【三眼板】好一似青锋剑来把心剜，…→我叔爹身无疾他假装有/【二六板】/患，朱春登替叔爹应名当先，…→莫非是我夫妻梦里相见【无板无眼】又莫非魍魉鬼来把我缠
		套式：快→（中→慢→散→慢→中→散）

(续表 2-17)

剧目	套式	选段唱词/板式连接
《双锦衣》（秦腔）	"领起性"依附结构	【无眼板】重下阶来/【一眼板】/步步转【无眼板】深厅寂寂可人怜。…→天王/【一眼板】/李靖把塔端，…→念佛坐禅【无眼板】关，即此修行未为晚，唯盼【散板】早日到灵山
		套式：快→（中→快→中→快→散）
《三滴血》（秦腔）	"领起性"依附结构	【苦音二导板】家住在五台县【苦音慢板】城南五里地，…→随父母进香到此【苦音二六板】地，从早直到日偏西，…→穿林【无眼板】越涧自逃避，…→虎口【无板无眼】得生，奴甚感激
		套式：快→（慢→中→快→散）

其一，"领起前半句，后半句转入他板"结构。上例《放饭》中的须生唱段"听我妻赵景棠细讲一遍"① 以【无眼板】起板开腔第一对句上句"听我妻/赵景棠"，在演唱了该句唱词的前两逗之后，转入【倒腔】【一眼板】接唱该句的第三逗"细讲"，并再继续转板至【三眼板】接唱该句第四逗"一遍"。至此，在第该句唱词中，就形成了以"快板"领起前半句，以"中板"和"慢板"接唱后半句的"快→中→慢"多联结构。

在第一对句的下句唱词"老娘亲！赵景棠，赵景棠"上延续【三眼板】式，并在该句后接念白"罢了妻"之后收【三眼板】；后转板至【叫板】接唱第二对句的三字上句"我的妻"；后再转板至【三眼板】接唱下句"好一似/青峰剑来/把心剜"，后无换板持续演唱，直至第四对句上句"我叔爹/身无疾/他假装/有患"的尾字"患"前收【三眼板】；后再转板至【二六板】接唱第四对句下句"朱春登/替叔爹/应名/当先"，后不换板持续演唱，直至第八对句上句"莫非是/我夫妻/梦里/相见"之后收【二六板】；最后转板至【无板无眼】接唱并收腔第八对句下句（结束句）"又莫非/魍魉鬼/来把/我缠"，结束唱段。

该唱段以【无眼板】"领起"开腔，以一眼【倒板】接板接腔，以【三眼板】换板换腔，以【叫板】转板转腔，以【三眼板】换板换腔，以【二六板】转板转腔，以【无板无眼】收板收腔，全曲共进行了七次换板，形成了"快起→中接→慢换→散转→慢换→中转→散收"的"快→（中→慢→散→慢→中→散）"的快板

① 前揭孙茂生：《秦腔唱腔选》，第 42-27 页。

"领起性"多联套式结构。

同理，上例《双锦衣》中的小生唱段"重下阶来步步转"① 也为"领起前半句，后半句转他板"的板式结构。该唱段在以【无眼板】"领起"开腔首句前半句唱词之后，从首句唱词的后半句直至唱段结束，共进行了五次换板，形成了"快→（中→快→中→快→散）"的快板"领起性"多联套式结构，不赘例。

其二，"领起上句，下句转入他板"结构。上例《三滴血》中的小旦唱段"家住在五台县"② 以【苦音二导板】（无眼板）起板开腔第一对句上句"家住在/五台县"；后转板至【苦音慢板】接唱下句"城南/五里/寒舍/俱在/周家堤"，并在第二对句上句"随父母/进香/到此地"的尾字"地"前收【苦音慢板】；再转板至【苦音二六板】接唱七字下句"从早/直到/日偏西"，直至第四对句上句"穿林/越涧/自逃避"的第一逗"穿林"之后收【苦音二六板】；后转板至【无眼板】接唱后两逗"越涧/自逃避"，直至第五对句下句（结束句）"虎口/得生/奴甚/感激"的第一逗"虎口"之后收【无眼板】；再转板至【无板无眼】接唱并收腔后续三逗"得生/奴甚/感激"，结束唱段。

该唱段以【苦音二导板】（无眼板）领板起腔，以【苦音慢板】接板接腔，以【苦音二六板】换板换腔，以【无眼板】转板转腔，以【无板无眼】收腔。全曲共进行了五次换板，形成了"快起→慢接→中换→快转→散收"的"快→（慢→中→快→散）"的快板"领起性"多联套式结构。

（2）"陈述性"独立结构。该套式结构中，"快起"板式为"独立性"陈述结构，即以"快板"起板开腔，且在该"快板"上进行较大段的唱词陈述，后再转入他板进行唱词陈述而形成联套结构。如表2-18所示。

① 前揭肖炳：《秦腔音乐唱板浅释》，第239-241页。
② 前揭肖炳：《秦腔音乐唱板浅释》，第234-237页。

表 2-18 "陈述性"独立结构

剧目	套式	选段唱词/板式连接
《秦香莲·杀庙》（河北梆子）	"陈述性"独立结构	【流水板】听罢言来心好狠…→权当/【无板无眼】买鸟放生
		套式：快→（散）
《辕门斩子》（秦腔）	"陈述性"独立结构	【苦音二六板】娘不记举家在山后，…→今朝不把奴才斩【散板】宋营里【紧打慢唱】儿怎压众兵卒
		套式：快→（散→散）
《辕门斩子》（二段）（秦腔）	"陈述性"独立结构	【苦音快二六板】贤爷莫把功来表，…→我杨家投宋来【散板】不要人保【快三眼板】桃花马梨花枪自挣功劳，我大哥替宋王一命丧【无眼板】了，我二哥短剑归阴曹，…→保杨家【散板】保了个四海飘摇
		套式：快→（散→慢→快→散）

上例三个唱段中的"快起"板式均为"独立性"陈述结构，"快板"在起腔之后并未马上转板，而是在"快板"板式上进行了大段唱词的独立陈述之后，再转入他板进行唱词连接。

上例《秦香莲·杀庙》中秦香莲的唱段"听罢言来心好狠"① 以无眼【流水板】起板开腔第一对句"听罢/言来/心好狠，陈世美/做事/太不仁"，并在该板式上进行了大段唱词的陈述，持续演唱直至第四对句下句"权当/买鸟/放生"的第一逗"权当"之后收【流水板】；后转板至【无板无眼】接唱并收腔后两逗"买鸟/放生"，结束唱段。该唱段在以无眼【流水板】领起开腔后，将【流水板】作为"独立性"陈述板式，进行了三个半对句的唱词陈述，最后以【无板无眼】收腔结束唱句，形成了"快起→散收"的"快→（散）"联套结构。

上例《辕门斩子》中的须生唱段"娘不记举家在山后"② 以无眼【苦音二六板】领起开腔后，将无眼【苦音二六板】作为"独立性"陈述板式，进行了大段的唱词陈述，最后以【无板无眼】接腔和【摇板】收腔，在突出了"快起"板式独立陈述功能的同时，也构成了以【苦音二六板】起板开腔，以【无板无眼】转板接腔，以【摇板】收板收腔的"快起→散接→散收"的"快→（散→散）"联套结构。

① 前揭天津市河北梆子剧团：《河北梆子唱片选曲》，第 13-14 页。
② 前揭肖炳：《秦腔音乐唱板浅释》，第 267-269 页。

《辕门斩子》中的另一唱段"贤爷莫把功来表"①以【苦音快二六板】领起开腔后,将【苦音快二六板】作为独立陈述板式,进行了一个对句及半个上句的唱词陈述之后,以【散板】接板接腔。后再换板至【快三眼板】和【苦音二六板】上分别进行唱词陈述,最后以【散板】收腔,形成了"快起→散接→慢换→快转→散收"的"快→(散→慢→快→散)"联套结构。

综合以上分析,笔者认为,北线梆子的板式形态具有典型的"独板单套"与"四板分起联套"特征。

二、南线梆子板式结构:独板单套与三板分起联套

南线梆子,主要指太行山以南的梆子剧种,以河南豫剧为主要代表。从南线梆子具体唱段的谱例分析来看,南线梆子的板式布局和套式结构具有"独板单套"与"三板分起联套"两个显著的特点。

(一)"独板单套"板式结构

"独板单套"指由某一类别的板式单独构成的独立唱段。相对于北线梆子"散、慢、中、快"皆可独立成套的"独板单套"板式结构而言,南线梆子极少出现"快板单套"板式结构。②且在具体唱段的起板与开腔上,南线梆子也有别于北线梆子"散""慢""快""中"皆可起板的"四板分起"联套板式,极少出现以"快板"起板的联套板式结构,③而多为"散""慢""中"的"三板分起"联套结构。

1. 中板单套

以"中""慢""散"为板式基础的独板单套结构,在南线梆子唱段中均存在。由于南线梆子以【二八板】为基础板式展开唱词陈述,因而,在"中""慢""散"三类独板单套中,"中板单套"的使用最为常见,虽然各类"中板"的文字表达略有差异,但在板眼结构上,均为一眼板结构。如表2-19所示。

① 前揭肖炳:《秦腔音乐唱板浅释》,第270-273页。
② 本书行文所分析的100首南线梆子(豫剧)谱例中,未发现"快板单套"板式结构。
③ 本书行文所分析的100首南线梆子(豫剧)谱例中,未发现"快起联套"套式结构。

表2-19 中板单套举例

剧目	套式	选段唱词/板式连接
《下陈州》①	中板单套	【二八联垛板】一保官王恩师延龄丞相，…→我去到陈州地救民的灾荒
《卖苗郎》②	中板单套	【一眼板】周文选不愧是学识广，…→他捞稠的我喝汤
《桃花庵》③	中板单套	【二八板】九尽春回杏花开，…→撇下我孤苦伶仃怎样安排？
《南阳关》④	中板单套	【二八板】西门外放罢了催阵炮，…→我去到城楼上去把兵瞧
《香囊记》⑤	中板单套	【豫东二八板】府门外三声炮花轿启动，…→大姑娘我今日八面威风
《喝面叶》⑥	中板单套	【流水】用手儿掂起个和面盆，…→盛面叶我就往小房里端
《王婆扎针》⑦	中板单套	【一眼板】叫千金不要哭你坐下听话，…→临死他还在喊刘发，都没有叫声妈转【流水板】这几年我越想我越糊涂，…→你别像我，临到头落得人财两空，鸡飞蛋打，那时你就后悔晚啦

上例六个豫剧唱段虽然在起板名称上存在【二八联垛板】【一眼板】【二八板】【豫东二八板】【流水板】等区别，但在板眼结构上，均为一眼板中板板式，均为以一眼板起板开腔，并在一眼板上展开唱词陈述直至收板收腔，而无换板的"中板单套"结构。

另外，在"独板单套"唱段内部，由于剧情发展和情绪表达需要，同一板式也会存在细微的速度变化。如上例《王婆扎针》中王大娘的唱段"叫千金不要哭你坐下听话"，该唱段以【一眼板】起板开腔"叫千金/不要哭/你坐下/听话，大娘我/命好苦/可算/苦到了/家！"，并经过六个上下句的大段唱词陈述之后，以"临死/他还在/喊刘发/都没有/叫声妈"收腔。随后经过无念白的五个小节的间奏，换板至一眼【流水板】，以"这几年/我越想/我越/糊涂"接唱，并经过三个上下句

① 赵抱衡选编：《豫剧经典唱段100首》，安徽文艺出版社2008年版，第14-16页。
② 前揭赵抱衡：《豫剧经典唱段100首》，第190-192页。
③ 前揭赵抱衡：《豫剧经典唱段100首》，第48-53页。
④ 前揭赵抱衡：《豫剧经典唱段100首》，第1-4页。
⑤ 前揭赵抱衡：《豫剧经典唱段100首》，第104-112页。
⑥ 前揭赵抱衡：《豫剧经典唱段100首》，第164-166页。
⑦ 前揭赵抱衡：《豫剧经典唱段100首》，第156-161页。

的唱词陈述之后，以带垛板的"你别/像我/临到头/落得/人财两空/鸡飞/蛋打（垛板），那时/你就/后悔/晚啦"收腔，结束唱段。

从板式结构上看，该唱段虽为【一眼板】（2/4）起腔，【流水板】（2/4）接腔，从板类上看都属于中板，为中板起，中板落的套式结构，但在实际演唱中，接腔的【流水板】（2/4）比起腔的【一眼板】（2/4）在演唱速度上要稍快一些。而对这种"稍快"的板式把握，则主要由具体演唱者在实际演唱中完成。

但对这种基于表演情绪和戏剧矛盾发展的需要，而对于某一确定板式做"稍快"或"稍慢"的处理或微调，我们只能视为特定板式内部的速度变化，并不能突破该板式的板眼结构特点。也就是说，无论是原速度的【一眼板】，或是加快速度的【流水板】（一眼），或者减慢速度的【慢一眼板】等，其在板眼结构上都只能是"中板"。因而，在同一板式类别的唱段中，该板式类别内部"快、慢、急、缓"的速度连接，如【一眼板】→【慢一眼板】→【快一眼板】等，只能被视为"中板单套"板式内部的速度调整，不改变其"中板单套"板式结构属性。

2. 慢板单套

慢板单套是以三眼板起板，段中无换板，并以三眼板收板收腔的板式结构。在南线梆子中，"慢板单套"不如"中板单套"使用广泛，为非主体板式结构。如表2-20所示。

表2-20 慢板单套

剧目	套式	选段唱词/板式连接
《玉虎坠》	慢板单套	【金钩挂】月老仙在空中姻缘造下，五百年造就的俺是一家。喜只喜上前去唤醒于他，他那里问到我何言应答？

上例【金钩挂】（快三眼）是由豫剧表演大家阎立品演唱的《玉虎坠》中的王娟娟唱段"月老仙在空中姻缘造下"[①]。该唱段为十字两对句结构，以【三眼板】起板开腔"起"句"月老仙/在空中/姻缘/造下"，经"承"句"五百年/造就的/俺是/一家"和"转"句"喜只喜/上前去/唤醒/于他"，在"合"句"他那里/问到我/何言/应答"上收腔，全唱段"起承转合"四句均为三眼板贯穿始终，一慢到底，为"慢板单套"结构。

① 前揭赵抱衡：《豫剧经典唱段100首》，第28页。

3. 散板单套

散板单套也为南线梆子中不太常用的"独板单套"板式。从具体唱段来看，其常表现为两种形式：其一，为【哭白】或【滚白】唱段；其二，为【飞板】唱段。如表 2-21 所示。

表 2-21　散板单套

剧目	套式	选段唱词/板式连接
《卖苗郎》	散板单套	【哭白滚花】哭了声苗郎儿，…→你口内嚼的是你的小孙孙！
《劈山救母》	散板单套	【飞板】在西峰压得我难以转动，…→小灵芝你到来为何情？

上例豫剧《卖苗郎》中柳迎春的唱段"哭了声苗郎儿"[①] 为【哭白滚花】形式的"散板单套"结构。该唱段以两叫头"苗郎——！娇儿——！"出场，经过大段过门后，以【哭白滚花】起板开腔"哭了声/苗郎儿，再叫声/娘的/娇儿"，后经过【叫白】→【念白】→间奏→三对上下句唱词后，以【无板无眼】接唱并收腔"小碗内/端的是/我的/苗郎子，你口内/嚼的是/你的/小孙孙"，结束唱段。全段无转板，节奏自由，情绪凄苦，一散到底，为"散板单套"结构。

上例豫剧《劈山救母》中三圣母的唱段"在西峰压得我难以转动"[②] 为【飞板】形式的"散板单套"结构。该唱段以【飞板】起板开腔，以【无板无眼】收腔。全段无换板，形成了散起散过散收的"散板单套"结构。

南线梆子中，"散板单套"虽不是常用套式，但该板式结构的唱段案例也在事实上存在。

（二）"三板分起"联套结构

由于南线梆子极少以"快板"起板开腔，且极少有"快板单套"板式唱段，因此，在联套结构上也就相应缺少"快起联套"的板式连接，而主要以"中起联套""慢起联套"和"散起联套"为主。而"三板分起"起板后的接板，又可根据唱词和剧情的发展需要，呈现出活态的连接套式。

1. "中起"联套

南线梆子以【二八板】为基础板式，"中起"就成了南线梆子中最常用的起板方式，而相应的"中起联套"结构也就成了南线梆子中使用最为频繁的联套套式。

[①] 前揭赵抱衡：《豫剧经典唱段100首》，第45-47页。

[②] 前揭赵抱衡：《豫剧经典唱段100首》，第119-120页。

从本书行文所采用的100首南线梆子唱段的分析来看，以"中板"起板，后接"快板"的"中→快"结构为最多，后接"中板"的"中→中"结构为次多；后接"散板"的"中→散"结构为较少；后接"慢板"的"中→慢"结构极为少见。

（1）"中→快"与"中→快"基础的联套结构。该板式连接为南线梆子中最常用的联套结构，既可表现为以"中板"起板开腔，以"快板"收板收腔所形成的"中→快"两联结构，也可表现为以"中板"起板开腔，以"快板"接板接腔，后再进行一次或多次转板所形成"中→快"基础上的多联套式结构。如表2–22所示。

表2–22 "中→快"与"中→快"基础的联套结构

剧目	套式	选段唱词/板式连接
《包龙图坐监》	中→快	【二八板】夜览报章三更尽，…→人评青天誉满城【快二八板】（无眼）阅罢报章心高兴，…→朱笔批转呈主公
《樊梨花挂帅》	"中→快"基础结构	【豫东二八板】带皇兵浩浩荡荡离帝京，…→兵有功来将有名【快二八板】马步兵将排齐整，…→各队人马整军容【豫东二八垛板】头队上只摆上长枪短剑，…→五五二十五营兵【无板无眼】众将官催马速速行动，…→为江山报皇恩去把贼平
		套式：中→快→（快→散）
《三娘教子》	"中→快"基础结构	【豫西二八板三起腔】老薛保快请起您一旁站，…→不孝儿你抬头睁开双眼【无眼板】你看娘累弯了腰熬红了眼，…→我闭门守寡十几年【一眼板】我苦撑苦熬十几年哪【二八垛板】我只说儿读书孜孜不倦，…→做此事你怎不叫娘心生寒【无板无眼】心生寒啊！【飞板】正讲话只觉得天旋地转（薛保唱）劝三娘往那宽处想，莫让恶气伤肝哪！
		套式：中→快→（中→中→散→散）

上例三个唱段均为"中→快"基础的联套结构。《包龙图坐监》中包拯的七字六对句唱段"夜览报章三更尽"① 为"中→快"两联套式。该唱段以【二八板】起板开腔第一对句"夜览/报章/三更尽，老骥/伏枥/赤子心"，后无换板持续演唱直至第五对句下句"人评/青天/誉满城"后收【二八板】；再换板【快二八板】（无

① 前揭赵抱衡：《豫剧经典唱段100首》，第10–13页。

眼板)① 接唱并收腔第六对句（结束对句）"阅罢/报章/心高兴，朱笔/批转/呈公主"，结束唱段。该唱段以一眼【二八板】起板开腔，以无眼【快二八板】收板收腔，形成了"中起→快收"的"中→快"两联套式结构。

上例《樊梨花挂帅》中樊梨花的唱段"带皇兵浩浩荡荡离帝京"② 以一眼【豫东二八板】起板开腔，以无眼【快二八板】接板接腔，以无眼【豫东二八垛板】转板转腔，以【无板无眼】收板收腔，形成了"中起→快接→快转→散收"的"中→快→（快→散）"多联套式结构。《三娘教子》中王春娥的唱段"老薛保快请起您一旁站"③ 以一眼【豫西二八板三起腔】起板开腔，以【无眼板】接板接腔，以【一眼板】转板转腔，以一眼【二八垛板】换板换腔，以【无板无眼】转板转腔，以【飞板】收板收腔，形成了"中起→快接→中转→中换→散转→散收"的"中→快→（中→中→散→散）"多联套式结构，不赘例。

(2)"中→中"与"中→中"基础的联套结构。该板式结构为南线梆子中较为常用的套式。实际唱段多以一眼【二八板】起板开腔，后以其他一眼板接板接腔，在构成"中起→中接"的"中→中"两联套式之后，再进行一次或多次转板，形成"中→中"基础上的多联联套结构。如表 2-23 所示。

表 2-23 "中→中"与"中→中"基础的联套结构

剧目	套式	选段唱词/板式连接
《双锁山》	"中→中"基础结构	【豫东二八板】锣号鸣杀声起遍野操练，…→盔坠地人落马抱头鼠窜【豫西二八板】只可惜我兄王防备不善，遭暗算遇飞刀一命归天【豫东二八板】从此后小妹我肩负重担，守山寨练兵马掌管大权【豫东二八垛板】现如今大宋朝统一中原，…→普天同庆万民欢！
		套式：中→中→（中→中）

① 该唱段中的【快二八板】在谱例上明确表明为无眼板。由于【二八板】本为一眼，常规中【快二八板】也为一眼板，只是加快了该一眼板的速率而变的速度稍快，但并不会改变【二八板】一板一眼的 2/4 板式结构。但在本唱段中，转板后的唱词虽沿用【快二八板】的板名，但从实际演唱的板眼结构上和具体谱例上，均已经明确表明和标明该【快二八板】为无眼板，从而改变了常规【快二八板】一板一眼的 2/4 结构，而为有板无眼的 1/4 结构。因此，该唱段【二八板】转板【快二八板】的连接，就不是常规的"中→中"二联套式结构，而是"中→快"二联板式结构。
② 前揭赵抱衡：《豫剧经典唱段 100 首》，第 141-149 页。
③ 前揭赵抱衡：《豫剧经典唱段 100 首》，第 193-201 页。

(续表2-23)

剧目	套式	选段唱词/板式连接
《打金枝》	"中→中"基础结构	【二八起腔】妾妃遵旨！【豫西慢二八板】在宫院我领了万岁的旨意，…→我的驸马儿啊，做一对好夫妻【豫东二八板】劝罢男来再劝女【飞板】不孝的丫头听端底【呱嗒嘴】你父王见子仪，…→你若是国母娘的孝顺女【流水板】（一眼）赶快赔礼莫迟疑！
		套式：中→中→（中→散→中→中）
《破洪州》	"中→中"基础结构	【一眼板】站立在大军帐传将令，…→抗军令我定斩不容情【二八垛板】头队上您摆下长枪短剑，…→十队上小蓝旗大报军情【滚白】忙吩咐，前五营、后五营、左五营、右五营、中五营【紧打慢唱】五五二十五营兵，咱飞渡黄河往北征！
		套式：中→中→（散→散）

上例《双锁山》中刘金定的唱段"锣号鸣杀声起遍野操练"① 以【豫东二八板】起板开腔十字对句"锣号鸣/杀声起/遍野/操练，不由人/心激动/思潮/滚翻"，在无换板持续演唱了十三个上下对句之后，在第十四对句"贼于洪/他被俺/虚射/一箭，盔坠地/人落马/抱头/鼠窜"上收【豫东二八板】；后转板至【豫西二八板】接唱一个对句"只可惜/我兄王/防备/不善，遭暗算、遭暗算（垛板）/遇飞刀/一命/归天"，形成了"中→中"基础结构；再转板回【豫东二八板】接唱一个对句"从此后/小妹我/肩负/重担，守山寨、守山寨（垛板）/练兵马/掌管/大权"；后再转板至渐快的【豫东二八垛板】接唱"现如今/大宋朝/统一/中原"直至七字尾句"普天/同庆/万民欢"收腔。该唱段以一眼【豫东二八板】起板起腔，以【豫西二八板】接板接腔，以【豫东二八板】转板转腔，以【豫东二八垛板】收板收腔，形成了"中起→中接→中转→中收"的"中→中→（中→中）"多联套式结构。

上例《打金枝》中皇后的唱段"赶快赔礼莫迟疑"② 以【二八板】起板起腔，以一眼【豫西慢二八板】接板接腔，以一眼【豫东二八板】换板换腔，以无眼【飞板】转板转腔，以一眼【呱嗒嘴】换板换腔，以一眼【流水板】收板收腔，形

① 前揭赵抱衡：《豫剧经典唱段100首》，第85-92页。
② 前揭赵抱衡：《豫剧经典唱段100首》，第59-64页。

成了"中起→中接→中换→散转→中换→中收"的"中→中→（中→散→中→中）"多联套式结构。《破洪州》中穆桂英的唱段"站立在大军帐传将令"[①] 以【一眼板】起板开腔，以【二八垛板】接板接腔，以【滚白】转板转腔，以【紧打慢唱】收板收腔，形成了"中起→中接→散转→散收"的"中→中→（散→散）"多联套式结构等，不赘例。

需要注意的是，上示两例中虽然都是以【二八板】为中心而展开的板式连接，但从实际使用板式上看，多表现为【豫东二八板】与【豫西二八板】之间的板式互转。虽然从常规板式结构上看，【豫东二八板】与【豫西二八板】皆为一板一眼的中板板式，但两者在具体板式特点和具体情绪的表达上还是存在非板式结构框架的个性特点。

从本书论述所采用的100首南线梆子传统唱段来看，未发现在一个独立唱段中，有以"中板"起板开腔后转"慢板"接板接腔的板式连接，这一点有别于北线梆子的"中→慢"套式。

从板式连接逻辑上看，传统板式观中的"散→慢→中→快→散"结构在板式速度上暗存逐渐变快的速率逻辑，并惯于在速率最高的时候，转板到【无板无眼】板，形成"散收"，以对应乐段起板的"散起"。因此，在南线梆子中，可按照"散→慢→中→快→散"的速率顺向进行板式连接，以形成"散→慢→中""慢→中→快""中→快→散"等板式结构；也可以进行反向速率的板式连接；也可不按速率规律进行非速率排列的板式连接；等等。但无论如何组合与连接，其都极少进行以"中板"开板后接"慢板"的板式布局。而出现这个现象的原因值得我们深思。

2. "散起"联套

"散起"在南北线梆子中都是常见起板形式。南线梆子中，"散起"形式主要有两种：其一，以【叫板】起板；其二，以【小栽板】或【大栽板】起板。两者的区别在于【叫板】多为角色上场时的"叫白"，多在前奏响起之前开唱，似唱似念，无固定音高，一般在【叫板】结束后再起前奏。而【小栽板】或【大栽板】则为完整的一句唱词或完整的一对唱句，有固定的音高旋律，且在前奏结束之后起唱。从唱段分析来看，"散起"后的板式连接也主要表现为两类：其一，后接"中板"，形成"散→中"基础上的多联套式；其二，后接"慢板"，形成"散→慢"基础上的多联套式。

（1）"散→中"与"散→中"基础的联套结构。该套式结构为南线梆子中的常

[①] 前揭赵抱衡：《豫剧经典唱段100首》，第177–182页。

用板式连接,在实际唱段中常以各类"散板"起板开腔,后以各类"一眼板"收板收腔,以形成"散起→中收"的"散→中"两联套式。或在"散→中"基础结构上,再进行一次或多次转板,以形成"散→中"基础上的多联套式。如表2-24所示。

表2-24 "散→中"与"散→中"基础的联套结构

剧目	套式	选段唱词/板式连接
《打銮驾》	散→中	【叫板】落道——!见驾!听一言来吃一惊!【一眼板】闯了銮驾罪非轻,…→问娘娘的凤体可安宁
《花木兰》	散→中	【叫板】你听啊!【二八板】刘大哥讲话理太偏,…→这女子们哪一点不如儿男
《西厢记》	散→中	【小栽板】这才是喜事来天外!【豫西二八板】今晚鸿鸾降书斋,…→并蒂莲花一处开
《审诰命》	"散→中"基础结构	【叫板】哈……!…→【二八板】好一个辉煌的侯爷府,…→耳朵垂儿耷到肩头上【流水板】我远远听见鼓乐响,…→诰命府上上下下喜气扬!
		套式:散→中→(中)
《花木兰》	"散→中"基础结构	【叫板】元帅!【二八板】花木兰羞答答施礼拜上,…→我原名叫花木兰是个女郎【飞板】都只为边关紧军情急征兵选将【二八板】我的父在军籍就该保边疆,…→我的元帅你莫怪我荒唐
		套式:散→中→(散→中)
《桃花庵》	"散→中"基础结构	【大栽板】正理实情摆当面,倒叫我老苏昆无话言【一眼板】张亲母受孤单其情可鉴,…→到后来谁与俺送老百年?【二八板】一个子怎能够分成两半【紧打慢唱】成人美济人难我无愧苍天!
		套式:散→中→(中→散)

其一,"散→中"两联结构。该套式在南线梆子的"散起"板式中较为常见,多为在以【叫板】开场之后,以【二八板】接唱剩下的全部唱词;或在【栽板】开板起腔之后,经过门换板至【二八板】完成整个唱段。

如《打銮驾》中包拯的唱段"闯了銮驾罪非轻"①为"散→中"两联套式。以包拯的【叫板】"落道——！见驾！听一言来吃一惊！"起板开腔；后转板至【一眼板】接唱七字对句下句"闯了/銮驾/罪非轻"，继而在【一眼板】上展开后续唱词，直至唱段结束而未再换板，形成了以【叫板】起板开腔，以【一眼板】接唱并收腔的"散→中"两联套式结构。

上例《花木兰》中木兰的唱段"刘大哥讲话理太偏"②、《西厢记》中张君瑞的唱段"这才是喜事来天外"③等，均形成了"散起→中收"的"散→中"两联套式结构。南线梆子中"散→中"两联套式较常见，不赘例。

其二，"散→中"基础的多联结构。上例《诰命》中诰命夫人的唱段"好一个辉煌的元帅府"④以【叫板】"哈……！"开腔，后经十六小节前奏，以【二八板】接唱第一对句上句"好一个/辉煌的/侯爷府"，后无换板持续演唱直至第五对句下句"耳朵/垂儿/奔到/肩头上"收【二八板】，形成"散→中"基础结构。换板至一眼【流水板】接唱"我远远/听见/鼓乐响，好像是/花轿/来到/府门上"，后无转板持续演唱，直至结束句"高兴得/我嘴也/合不上，诰命府/上上/下下/喜气扬"收腔，结束唱段。该唱段以【叫板】起板开腔，以【二八板】接板接腔，以一眼【流水板】收板收腔，形成了"散起→中转→中收"的"散→中→（中）"多联套式结构。

上例《花木兰》中木兰的另一唱段"花木兰羞答答施礼拜上"⑤以【叫板】起板开腔，以【二八板】接板接腔，以【飞板】转板转腔，以【二八板】收板收腔，形成了"散起→中接→散转→中收"的"散→中→（散→中）"多联套式结构。《桃花庵》中苏昆的唱段"成人美济人难我无愧苍天"⑥以【大栽板】起板起腔，以【一眼板】接板接腔，以【二八板】转板转腔，以【紧打慢唱】收板收腔，形成了"散起→中接→中转→散收"的"散→中→（中→散）"多联套式结构。"散→中"基础之上的多联结构，在南线梆子中比较常见，不赘例。

（2）"散→慢"基础的多联结构。该套式结构也为南线梆子中较为常用的板式连接。在实际唱段中常以【叫板】【小栽板】或【大栽板】起板开腔，后再以各类"三眼板"接板接腔，以形成"散起→慢收"的"散→慢"两联套式结构。而"散→慢"

① 前揭赵抱衡：《豫剧经典唱段100首》，第17－20页。
② 前揭赵抱衡：《豫剧经典唱段100首》，第26－27页。
③ 前揭赵抱衡：《豫剧经典唱段100首》，第82－84页。
④ 前揭赵抱衡：《豫剧经典唱段100首》，第113－118页。
⑤ 前揭赵抱衡：《豫剧经典唱段100首》，第21－24页。
⑥ 前揭赵抱衡：《豫剧经典唱段100首》，第187－189页。

两联套式之后的板式连接则可大致分为两类：其一，只进行一次转板，且转为"中板"，以形成符合传统"散→慢→中→快→散"板式速率连接逻辑的"散→慢→中"三联套式结构。其二，进行多次转板，形成多联套式结构。如表 2-25 所示。

表 2-25 "散→慢"基础的多联结构

剧目	套式	选段唱词/板式连接
《洛阳桥》	散→慢→中	【小栽板】忽听得谯楼上起了更点【三眼板】我这里用目儿细把他观，到今日我才把愁眉开展【一眼板】他那里沉沉睡我怎好交言？
《玉虎坠》	散→慢→中	【滚白】爹爹呀！我哭啊！哭了声我的老爹爹呀！…→哭啊！叫了声老父亲哪！我的老爹爹！【慢板】王娟娟跪灵前珠泪落下，…→在灵前哭得我咽喉喑哑【一眼板】是何人到庵中解劝奴家？
《白莲花》	散→慢→中	【大栽板】参禅打坐白水潭【慢板】千年白莲修成仙，…→绿柳成荫绕池边【慢流水】樵夫来往池边过，…→这件事倒叫我左右为难
《白莲花》	散→慢→中	【小栽板】这书内现有那几辈贤古【豫东慢板】众兄弟席地坐听兄来读，…→和六国抗秦兵用尽计谋【流水板】有一个钟子期不贪豪富，…→只觉得身疲倦放下古书
《罗焕跪妻》	散→慢→中 基础结构	【大栽板】孙妻休讲气话，…→把那怒气消散【慢板】要提防气滞内伤了肺肝，…→怎让他立家规把你束拴【流水板】不听话你就用拳脚训，…→心里边就像那扇子扇【无眼板】拉开桌子摆席面，…→一壶热酒【一眼板】搁在正中间，…→但愿你和罗焕偕老百年
		套式：散→慢→中→（快→中）

其一，"散→慢"基础的三联结构。上例《洛阳桥》中叶含嫣的唱段"到今日我才把愁眉开展"[①] 以【小栽板】起板开腔首句"忽听得/谯楼上/起了/更点"，后转入【三眼板】接唱次句"我这里/用目儿/细把/他观"，并在转句"到今日/我才把/愁眉/开展"上收【三眼板】，以形成"散→慢"基础结构。最后转板至【一眼板】收腔尾句"他那里/沉沉睡/我怎好/交言？"，结束唱段。该唱段以【小栽板】

① 前揭赵抱衡：《豫剧经典唱段100首》，第5—6页。

起板开腔，以【三眼板】接板接腔，以【一眼板】收板收腔，形成了"散起→慢接→中收"的"散→慢→（中）"三联套式结构。

上例《玉虎坠》中王娟娟的唱段"王娟娟跪灵前珠泪落下"①、《白莲花》中白莲仙子的唱段"千年的白莲修成仙"②、《白莲花》中韩本的唱段"这书内现有那几辈贤古"③ 以【小栽板】等，均形成了"散起→慢接→中收"的"散→慢→（中）"三联套式结构，不赘例。

其二，"散→慢"基础的多联结构。上例《罗焕跪妻》中姜桂芝的唱段"但愿你与罗焕偕老百年"④ 即此类多联套式。该唱段为有七十个上下对句的大型唱段，以【大栽板】起板开腔"孙妻/休讲/气话，好孙妻/且休/雷霆，把那/怒气/消散"后，转板至【慢板】接腔"要提防/气滞内/伤了肺肝"，并以【慢板】持续接唱直至第三对句下句"怎让他/立家规/把你/束拴？"后收【慢板】，形成了"散→慢"基础结构。后再转板至【一眼板】接唱第四对句上句"不听话/你就用/拳脚训"，后无换板持续接唱了十五个对句的大段唱词，在第十九对句下句"心里边/就像那/扇子扇"之后收【流水板】；再转板至【无眼板】接唱第二十对句上句"拉开/桌子/摆席面"，在第二十一对句下句"一壶热酒/搁在/正中间"的前两逗"一壶/热酒"之后收【无眼板】；再转板至【一眼板】接唱后两逗"搁在/正中间"。从第二十二对句上句"我正在/绣楼上/做针线"开始，以【一眼板】持续演唱了四十八个对句，并在第七十对句（结束句）"互敬/互爱/知寒/知暖，但愿/你和/罗焕/偕老/百年"上收腔【一眼板】，结束唱段。该唱段以【大栽板】起板开腔，以【慢板】接板接腔，以【一眼板】换板换腔，以【无眼板】转板转腔，以【一眼板】收板收腔，形成了"散起→慢接→中换→快转→中收"的"散→慢→（中→快→中）"多联套式结构。

另外，传统戏曲板式观中的"散→慢→中→快→散"套式结构也属于"散→慢"基础的多联套式，且"散→慢→中→快→散"唱段在南线梆子中也大量存在，不赘例。

3. "慢起"联套

"慢起"板式在南北线梆子中也较为常见。但与北线梆子"慢起"后可直接转"快板"进行唱词陈述不同，南线梆子大都秉承"慢起"后转"中板"，在形成"慢→中"板式连接之后，再转其他板式的连接结构。而与北线梆子相同的是，南

① 前揭赵抱衡：《豫剧经典唱段100首》，第30-34页。
② 前揭赵抱衡：《豫剧经典唱段100首》，第65-69页。
③ 前揭赵抱衡：《豫剧经典唱段100收》，第70-75页。
④ 前揭赵抱衡：《豫剧经典唱段100首》，第121-139页。

线梆子在"慢起"联套结构上,也可呈现为"慢起→中收"的"慢→中"两联套式;以及在"慢→中"基础套式上,再进行一次转板或多次转板而形成的多联联套结构。

(1)"慢→中"两联套式。该套式结构在南线梆子的"慢起"联套中最为常用。具体表现为以各类三眼板起板开腔,在进行大段唱词陈述之后,以各类一眼板接唱并收腔。如表 2-26 所示。

表 2-26 "慢→中"两联套式

剧目	套式	选段唱词/板式连接
《洛阳桥》	慢→中	【慢板】清明节到城郊踏青游玩,……→这一箭引得我情意缠绵 【流水板】可叹我丧双亲自幼孤单,……→难难难难难难实在作难哪!
《三哭殿》	慢→中	【三眼板】下位去劝一劝贵妃娘娘,……→斩秦英也难救你父还阳【二八板】今日里为斩那秦英小将,……→父也难做主张,快去哀告你姨娘
《必正与妙常》	慢→中	【三眼板】秋江河下水悠悠,……→不知何处可藏羞?【流水板】久别姑母少问候,……→来科再去把名求
《推磨》	慢→中	【慢板】这麦子它本是受罪的虫,……→推出来面来哟白生生的生 【流水板】蒸出来小蒸馍喧腾腾,……→吃到肚里头饱盈盈
《拷红》	慢→中	【慢板】尊姑娘稳坐在绣楼以上,……→那时节你若是妇随夫唱 【流水板】先生他焉能病倒在书房,……→我见他也悲伤

上例《洛阳桥》中叶含嫣的十字对句唱段"清明节到城郊踏青游玩"[①] 以【慢板】起板开腔,以一眼【流水】接唱并收腔;《三哭殿》中李世民的十字对句唱段"下位去劝一劝贵妃娘娘"[②] 以【三眼板】起板开腔,以【二八板】接唱并收腔;《必正与妙常》中潘必正的七字四句体唱段"秋江河下水悠悠"[③] 以【三眼板】起板开腔,以一眼【流水板】接唱并收腔;《推磨》中李洪信的唱段"吃到肚里头饱

① 前揭赵抱衡:《豫剧经典唱段100首》,第150-155页。
② 前揭赵抱衡:《豫剧经典唱段100首》,第39-44页。
③ 前揭赵抱衡:《豫剧经典唱段100首》,第76-79页。

盈盈"① 和《拷红》中红娘的唱段"尊姑娘稳坐在绣楼以上"② 等,均为"慢起→中收"的"慢→中"两联套式,不赘例。

(2)"慢→中"基础的多联结构。该套式结构是在"慢→中"两联套式的基础上,再继续进行一次或多次转板,所形成的多联联套结构。如表 2-27 所示。

表 2-27 "慢→中"基础的多联结构

剧目	套式	选段唱词/板式连接
《三哭殿》	慢→中基础结构	【慢板】李世民登龙位万民称颂,…→秦驸马守边关为国千城【流水板】将士们御敌寇疆场效命,…→金钟响打坐在龙位以里【飞板】是何人殿角下大放悲声?
		套式:慢→中→(散)
《樊梨花》	慢→中基础结构	【慢板】更深夜静心难静,…→你虽是对大唐忠心耿耿【豫西二八板】多疑心怎能使众志成城,…→梦中几回秋水营【豫西二八垛板】眼前风吹战云涌,…→只要是程老元帅一支/【散板】/令,俺情愿与你并肩同出征
		套式:慢→中→(快→散)

上例《三哭殿》中李世民的十字句唱段"李世民登龙位万民称颂"③ 即为"慢→中"基础的多联套式。该唱段以【慢板】起板开腔第一对句"李世民/登龙位/万民/称颂,勤朝政/安天下/五谷/丰登",并在第二对句"实可恨/摩利沙/犯我/边境,秦驸马/守边关/为国/千城"之后收【慢板】;后转板至一眼【流水板】接唱第三对句"将士们/御敌寇/疆场/效命,但愿得/清边患/狼烟/早平",并在第四对句上句"金钟响/打坐在/打坐在(腰垛)/龙位/以里"后收【流水板】,形成"慢→中"基础结构。后转板至【飞板】接唱并收腔第四对句下句(结束句)"是何人/殿角下/大放/悲声?",结束唱段。该唱段以【慢板】起板开腔,以一眼【流水板】接板接腔,后以【飞板】收板收腔,形成了"慢起→中转→散收"的"慢→中→(散)"联套套式。

上例《樊梨花》中樊梨花的唱段"俺情愿与你并肩同出征"④ 也以【慢板】起

① 前揭赵抱衡:《豫剧经典唱段 100 首》,第 162-163 页。
② 前揭赵抱衡:《豫剧经典唱段 100 首》,第 167-176 页。
③ 前揭赵抱衡:《豫剧经典唱段 100 首》,第 35-38 页。
④ 前揭赵抱衡:《豫剧经典唱段 100 首》,第 203-206 页。

板开腔，以一眼【豫西二八板】接腔，以无眼【豫西二八垛板】转腔，以【散板】收腔，形成了"慢起→中过→快转→散收"的"慢→中→（快→散）"联套结构。该套式结构在南线梆子中颇具代表性，也较为常见，不赘例。

三、粤剧梆子板式衍生：慢板单套、嵌入式曲体结构与前后联套布局

从本书写作所采用的46个粤剧剧目中的48首粤剧梆子唱段来看，粤剧梆子在板式上与前述南北线梆子具有极大的不同。总体而言，粤剧梆子具有三大典型特征，即"慢板单套"结构、"嵌入式"曲体结构与前后联套板式布局。

（一）"慢板单套"结构

相对北线梆子"散、慢、中、快"皆可独立成套及南线梆子所常用"散、慢、中"独立成套的"独板单套"板式结构而言，粤剧梆子在板式上几乎全部为"慢板单套"结构，极少采用"慢板"以外的"散、快、中"等"独板单套"板式结构。如表2-28所示。

表2-28 "慢板单套"结构

序号	粤剧剧目	板式结构	选段唱词/板式连接
1	《风流梦》	【梆子慢板】	此后过残春，惊寒食，不借花铃，一任花飞过陇，…→（收腔）
2	《鸾凤分飞》	【梆子慢板】	士气正高昂，缅怀岳家军，…→（收腔）
3	《风雨相思》	【梆子慢板】	淡烟流水画屏幽，漠漠轻寒上小楼，…→（收腔）
4	《神女会襄王》	【梆子慢板】	软玉温香抱满怀，…→（收腔）
5	《巧合仙缘》	【梆子慢板】	细味诗中言，心间甜似蜜，…→（收腔）
6	《西厢记》	【梆子慢板】	月上柳梢头，不见人来黄昏后；…→（收腔）
7	《西厢记》二	【梆子慢板】	爱无凭，情无据，痴情君瑞，从此意冷心僵，…→（收腔）
8	《张文贵践约临安》	【梆子慢板】	萍水相逢如兄妹，言谈相与论凶徒，…→（收腔）
9	《惊破江南金粉梦》	【梆子慢板】	浅浅梨涡舒柳眼，艳压六苑三宫，…→（收腔）
10	《魂梦绕山河》	【梆子慢板】	君你能有几多愁，莫教憔悴损，…→（收腔）
11	《倚秋千》	【梆子慢板】	莫道三生无密约，底事姻缘千里，…→（收腔）
12	《小红低唱》	【梆子慢板】	坎坷词客依石湖，雅集华堂酬诗酒，…→（收腔）

(续表2-28)

序号	粤剧剧目	板式结构	选段唱词/板式连接
13	《啼笑姻缘》	【梆子慢板】	一方素帕赠卿卿,学那寒梅怒放把霜凌,…→（收腔）
14	《华山初会》	【梆子慢板】	难得有幸到仙山,难得有缘逢仙客,…→（收腔）
15	《草桥惊梦》	【梆子慢板】	此际心绪惘惘,四下荒凉,…→（收腔）
16	《桃花处处开》	【梆子慢板】	记得桃花溪下,我俩一见钟情,…→（收腔）
17	《琴缘叙》	【梆子慢板】	花间月下逢,休惊莫恐,看她沉鱼落雁意态惘穷,…→（收腔）
18	《灵台夜访》	【梆子慢板】	只道钗坠鬓云残,…→（收腔）
19	《烽烟遗恨》	【梆子慢板】	闯王义气重如山,李岩将军护红颜,…→（收腔）
20	《风流天子》	【梆子慢板】	【生唱】枉我爱花不厌。【旦唱】花有空谷兰,…→（收腔）
21	《花田错会》	【梆子慢板】	【旦唱】秀才我小罗巾,估道斯文不拾遗,…→（收腔）
22	《几度悔情悭》	【梆子慢板】	【生唱】门对岭头云,楼观沧海近,…→（收腔）
23	《重开并蒂花》	【梆子慢板】	【旦唱】昨夜喜报灯花,知你归期有日,…→（收腔）
24	《别馆盟心》	【梆子慢板】	【生唱】你记否会稽仇,家国恨,…→（收腔）
25	《魂断蓝桥》	【梆子慢板】	【生唱】花阴月底金石盟,海誓山盟花月证,…→（收腔）
26	《桃花依旧笑春风》	【梆子慢板】	忆去岁清明,崔护初来此地,…→（收腔）
27	《王十朋祭江》	【梆子慢板】	我心如絮乱,唯借清香一炷,…→（收腔）
28	《望江楼饯别》	【梆子慢板】	【旦唱】同上望江楼,悲伤频掩袖,…→（收腔）
29	《董小宛》	【梆子慢板】	秦淮多佳丽,公子独钟情,…→（收腔）
30	《穆桂英挂帅》	【梆子慢板】	只为着,那犬儿,奉了太君之命,…→（收腔）
31	《月下独酌》	【梆子慢板】	不求富贵自闲身,惯把新词马上吟,…→（收腔）
32	《一曲大江东》	【梆子慢板】	记得楚馆席方终,欢情尤未减,…→（收腔）
33	《东坡渡海》	【梆子慢板】	愿长相依恋,闻说道,海南春永驻,…→（收腔）
34	《梅花引》	【梆子慢板】	【生唱】寒夜冷风飘,飘来不速客,…→（收腔）
35	《潇湘万缕情》	【梆子慢板】	寂寂佛海本无涯,莽莽红尘偏历劫,…→（收腔）

(续表2-28)

序号	粤剧剧目	板式结构	选段唱词/板式连接
36	《柳永》	【梆子慢板】	金殿龙吟，怎及莺啼燕唱，劳形案牍，…→（收腔）
37	《虎将美人未了情》	【梆子慢板】	【旦唱】你征尘衣上染血痕，…→（收腔）
38	《还琴记》	【梆子慢板】	【唱】：疏烟蒙芍药，朝雾闭芙蓉，…→（收腔）
39	《乱世佳人》	【梆子慢板】	【生唱】聆娇一席话，李靖茅塞顿开，…→（收腔）
40	《杨贵妃》	【梆子慢板】	玉兔东升，冰轮初转，皓月临空，…→（收腔）
41	《杨贵妃》二	【梆子慢板】	昨日君皇曾降旨，今宵设宴百花亭，…→（收腔）
42	《七月七日长生殿》	【梆子慢板】	【生唱】耿耿星河，纤云弄巧，不羡神仙眷属，…→（收腔）
43	《杏花春雨江南》	【梆子慢板】	望江南，落花如雨，…→（收腔）
44	《艳曲醉周郎》	【梆子慢板】	【旦唱】傍枕怨离多，拥衾嫌聚少，…→（收腔）
45	《花落春归去》	【梆子慢板】	花不羞，我也羞，羞我未成名，我日夕将酒。…→（收腔）
46	《芙奴传》	【梆子慢板】	【旦唱】新谱琵琶曲，巧遇知音人，…→（收腔）
47	《试情》	【梆子慢板】	已是春暖花开，冰雪消融，表弟金殿显奇才，…→（收腔）
48	《一曲魂销》	【梆子慢板】	情有因，花有债，多种情恩，惹得债还不了。…→（收腔）

如表2-28所示，粤剧唱段中的梆子腔均为【梆子慢板】（三眼板），均为以【慢板】起板开腔，直至唱段结束而无转板的慢板到底结构。粤剧梆子的慢板单套板式，不仅存在于粤剧梆子【生唱】和【旦唱】的独唱唱段之中，存在于生旦交替演唱的唱段之中，而且在插入大量对白后的接唱时，也依旧接唱前段的【慢板】板式，而并无换板。如表2-29所示。

表 2-29　粤剧梆子的"慢板单套"板式

粤剧剧目	板式结构	选段唱词/板式连接
《还琴记》	慢板单套	【生唱】疏烟蒙芍药，朝雾闭芙蓉，…→（生旦交替演唱）…→，【旦唱】休说那缠绵情话
《乱世佳人》	慢板单套	【生唱】聆娇一席话，李靖茅塞顿开，你审势识时，…→（生旦交替演唱）…→，【旦唱】蒙你不弃低微，妾终身铭感
《梅花引》	慢板单套	【生唱】寒夜冷风飘，飘来不速客，到底是鬼呀是人？令我疑真疑幻。…→（生旦交替演唱）…→，【生唱】眼底俏娇娃，圆姿堪替月，想不到客馆荒凉，竟有此佳人访探
《灵台夜访》	慢板单套	【旦唱】只道钗坠鬓云残…→此日扬名华夏。【生唱】卫青神勇，一净胡尘，文韬武略，助我重振汉邦家。【旦唱】愿能辅君平天下，汉祚重光见风华。【生唱】豪唱大风非虚假，权臣误国定根查，除逆党何惧心险诈。【旦唱】宫帏又见蝶恋花
《魂断蓝桥·定情》	慢板单套	【生唱】花阴月底金石盟，海誓山盟花月证，赤绳将足系，拜谢天赐好姻缘。【旦唱】对人欢笑背人愁，手抱琵琶心抱恨，厌尽夜夜笙歌，弹不尽脂啼粉怨

如上例所示，粤剧《还琴记》中生旦交替演唱的【梆子慢板】唱段、《乱世佳人》中生旦交替演唱的【梆子慢板】唱段、《梅花引》中生旦交替演唱的【梆子慢板】唱段、《灵台夜访》中生旦对唱的【梆子慢板】唱段，以及《魂断蓝桥定情》中生旦对唱的【梆子慢板】唱段等，其均为以【三眼板】起板开唱至唱段结束而无换板的慢板单套结构。慢板单套板式结构在粤剧梆子唱段中并不是个例，在目力所及的粤剧梆子唱段中，几无例外。

那么，粤剧梆子不换板吗？换！只是粤剧梆子的换板与北线梆子（秦腔）和南线梆子（豫剧）的换板完全不同。粤剧梆子的换板不在该唱段内部进行，而是将该唱段视为一个"嵌入式"结构，在该"嵌入式"结构与其前接唱段和后接唱段之间进行换板，进而展开各种不同的板式连接。

（二）嵌入式曲体结构

从唱段本体上看，南北线梆子只有一种曲体，即都是以唱梆子（对句或长短句）为主，虽然在唱段中会有零星曲牌的加入，但在总体上未能改变南北线梆子上下对偶句演唱曲体的基本模式。因此，南北线梆子在唱段内部的板式布局，就会拥有更大的

空间，也就出现了唱段内部散、慢、中、快各种板式的连接、组合及套式。

另外，根据唱词和唱段剧情发展的需要，南北线梆子能够在唱段内部进行各种不同板式连接的起板、过板和收板。如北线梆子的散、慢、中、快四类独板单套与四板分起内部的各种板式连接及联套结构，以及南线梆子的散、慢、中三类独板单套与三板分起内部的各种板式连接及联套结构等。

由于粤剧以唱梆黄为主，兼唱曲牌、粤地小曲及各类新曲的综合性戏曲声腔，因此，在唱段本体上，粤剧的多曲体结构远比南北线梆子的单曲体结构丰富。这就使得粤剧梆子在粤剧唱段中较少独自完成唱段，而多作为一个"嵌入式"结构，与其前接和后接各类曲体的唱段共同组成一个完整唱段。

从粤剧综合性曲体结构和多曲体唱段属性来看，"嵌入式"粤剧梆子前后唱段的曲体就可能为二黄（包括反线二黄和乙反二黄），可能为曲牌，也可能为南音、木鱼或龙舟等粤地说唱，还可能为各类流行歌曲的片段或新曲等。因此，就粤剧梆子而言，其换板不在唱段内部进行，而是与前后不同曲体唱段的板式之间进行换板和板式连接，以形成能够表达某种情感需要和剧情发展需要的板式结构。如表2-30所示。

表2-30　粤剧梆子前后唱段曲体结构及板式

前接唱段曲体/板式		粤剧梆子/板式	后接唱段曲体/板式	
曲体	板式	曲体与板式	板式	曲体
曲牌	散慢中快	梆子	散慢中快	曲牌
二黄				二黄
木鱼				木鱼
粤讴				粤讴
南音				南音
河调				河调
新曲				新曲

如上例所示，当粤剧梆子作为一种"嵌入式"唱段出现在整个粤剧唱段中时，其前接唱段和后接唱段在曲体上至少有七种可能，即前后均可能为曲牌、二黄、木鱼、粤讴、南音、河调或新曲等。而在具体唱段中，采用何种曲体唱段的连接，则需要根据唱段情感表现和剧情发展需要而定。从具体唱段来看，粤剧梆子的前后曲体结构。如表2-31所示。

表2-31 "嵌入式"粤剧梆子唱段的"前接"与"后接"唱段曲体

粤剧剧目	前接唱段曲体	梆子唱段	后接唱段曲体
《风流梦》	【双飞蝴蝶】	【梆子慢板】	【滚花】
《鸾凤分飞》	【绛珠泪】	【梆子慢板】	【长句二黄】
《风雨相思》	【汉宫秋月】	【梆子慢板】	【下西岐】
《神女会襄王·梦合》	【长句二黄】	【梆子慢板】	【反线中板】
《巧合仙缘》	【双凤朝阳】	【梆子慢板】	【双凤朝阳】
《西厢记》	【下西岐】	【梆子慢板】	【满江红】
《西厢记》二	【满江红】	【梆子慢板】	【采花词】
《魂梦绕山河》	【长句二黄】	【梆子慢板】	【落花时节】
《倚秋千》	【长句二黄】	【梆子慢板】	【走马】
《小红低唱》	【梆子慢板】	【梆子慢板】	【贵妃醉酒】
《啼笑姻缘·送别》	【雨打芭蕉】	【梆子慢板】	【孔雀开屏】
《华山初会》	【双星恨】	【梆子慢板】	【烛影摇红】
《草桥惊梦》	【寒宵吊影】	【梆子慢板】	【誓盟曲】
《桃花处处开》	【小曲】	【梆子慢板】	【木鱼】
《琴缘叙》	【贵妃醉酒】	【梆子慢板】	【长句滚花】
《灵台夜访》	【悲歌】	【梆子慢板】	【滚花】
《烽烟遗恨·陈圆圆》	【贵妃醉酒】	【梆子慢板】	【沉花下句】
《风流天子》	【贵妃醉酒】	【梆子慢板】	【滚花】
《花田错会》	【河调板面】	【梆子慢板】	【妆台秋思】
《几度悔情悭》	【小曲】	【梆子慢板】	【反线中板】
《重开并蒂花》	【正线二黄】	【梆子慢板】	【减字芙蓉】
《别馆盟心》	【二黄】	【梆子慢板】	【反线中板】
《魂断蓝桥·定情》	【雨打芭蕉】	【梆子慢板】	【寄生草】
《王十朋祭江》	【解心二黄】	【梆子慢板】	【仿南调】
《望江楼饯别》	【汉宫秋月】	【梆子慢板】	【乙反中板】
《董小宛》	【金线吊芙蓉】	【梆子慢板】	【红绣鞋】
《穆桂英挂帅》	【水仙子】	【梆子慢板】	【仙花调】
《月下独酌》	【蟾宫秋思】	【梆子慢板】	【二黄】
《一曲大江东》	【小曲】	【梆子慢板】	【仙女牧羊】

（续表 2-31）

粤剧剧目	前接唱段曲体	梆子唱段	后接唱段曲体
《东坡渡海》	【反线中板】	【梆子慢板】	【银河会】
《梅花引》	【念白】	【梆子慢板】	【烛影摇红】
《潇湘万缕情》	【倒板】	【梆子慢板】	【反线二黄】
《柳永》	【滚花】	【梆子慢板】	【采菱曲】
《还琴记》	【蕉石鸣琴】	【梆子慢板】	【七字清】
《乱世佳人》	【滚花】	【梆子慢板】	【金线吊芙蓉】
《杨贵妃》二	【寄生草】	【梆子慢板】	【寄生草】
《试情》	【沉腔滚花】	【梆子慢板】	【木鱼】
《张文贵践约临安》	【踏月行】	【梆子慢板】	【南音】
《惊破江南金粉梦》	【乙反二黄】	【梆子慢板】	【子规啼】
《桃花依旧笑春风》	【河调慢板】	【梆子慢板】	【采花词】
《虎将美人未了情》	【五捶滚花】	【梆子慢板】	【反线二黄】
《七月七日长生殿》	【滚花】	【梆子慢板】	【金线吊芙蓉】
《杨贵妃》	顶板起【梆子慢板】		【寄生草】
《艳曲醉周郎》	顶板起【梆子慢板】		【板桥霸】
《芙奴传》	顶板起【梆子慢板】		【落花时节】
《一曲魂销》	顶板起【梆子慢板】		【永别了弟弟】
《杏花春雨江南》	顶板起【梆子慢板】		【倦寻芳】

从表 2-31 来看，作为"嵌入式"唱段结构的粤剧梆子，其在"前接"与"后接"唱段的曲体组合上具有多样性，大致可分为以下七种曲体组合结构。

1. "曲牌+梆子+曲牌"结构

"曲牌+梆子+曲牌"结构即"嵌入式"粤剧梆子唱段的前接唱段和后接唱段的曲体均为曲牌。

如上例粤剧《风雨相思》中的梆子唱段"淡烟/流水/画屏幽，漠漠/轻寒/上小楼"① 前接【汉宫秋月】曲牌，后接【下西岐】曲牌；粤剧《西厢记》中的梆子唱段"月上/柳梢头，不见/人来/黄昏后"② 前接【下西岐】曲牌，后接【满江

① 前揭黄鹤鸣记谱选编：《粤剧金曲精选 乐谱对照》（第 1 辑），第 88-93 页。
② 前揭黄鹤鸣记谱选编：《粤剧金曲精选 乐谱对照》（第 6 辑），第 53-54 页。

红】曲牌；粤剧《西厢记》中的另一梆子唱段"爱无凭/情无据，痴情/君瑞，从此/意冷/心僵"① 前接【满江红】曲牌，后接【采花词】曲牌；粤剧《啼笑姻缘·送别》中的梆子唱段"一方/素帕/赠卿卿，学那/寒梅/怒放/把霜凌"② 前接【雨打芭蕉】曲牌，后接【孔雀开屏】曲牌；粤剧《华山初会》中梆子唱段的"难得/有幸/到仙山，难得/有缘/逢仙客"③ 前接【双星恨】曲牌，后接【烛影摇红】曲牌；粤剧《草桥惊梦》中的梆子唱段"此际/心绪/惘惘，四下/荒凉"④ 前接【寒宵吊影】曲牌，后接【誓盟曲】曲牌；粤剧《魂断蓝桥·定情》中的梆子唱段"花阴/月底/金石盟，海誓/山盟/花月证"⑤ 前接【雨打芭蕉】曲牌，后接【寄生草】曲牌；粤剧《穆桂英挂帅》中的梆子唱段"只为着/那犬儿/奉了/太君/之命"⑥ 前接【水仙子】曲牌，后接【仙花调】曲牌；粤剧《杨贵妃》中的梆子唱段"昨日/君皇/曾降旨，今宵/设宴/百花亭"⑦ 前后接均接【寄生草】曲牌；粤剧《巧合仙缘》中的梆子唱段"细味/诗中言，心间/甜似蜜"⑧ 前后均接【双凤朝阳】曲牌等，不赘例。

2. "曲牌+梆子+二黄"结构

"曲牌+梆子+二黄"结构即"嵌入式"粤剧梆子唱段的前接唱段曲体为"曲牌"，后接唱段曲体为【二黄】。

如上例粤剧《风流梦》中的梆子唱段"此后/过残春，惊寒食，不借/花铃，一任/花飞/过陇"⑨ 前接【双飞蝴蝶】曲牌，后接【滚花】；粤剧《鸾凤分飞》中的梆子唱段"士气/正高昂，缅怀/岳家军"⑩ 前接【绛珠泪】曲牌，后接【长句二黄】；粤剧《琴缘叙》中的梆子唱段"花间/月下逢，休惊/莫恐，看她/沉鱼落雁/意态惘穷"⑪ 前接【贵妃醉酒】曲牌，后接【长句滚花】；粤剧《烽烟遗恨陈圆圆》中的梆子唱段"闯王/义气/重如山，李岩/将军/护红颜"⑫ 前接【贵妃醉酒】曲牌，后接【沉花下句】；粤剧《风流天子》中的梆子唱段"【生唱】枉我/爱花/

① 前揭黄鹤鸣记谱选编：《粤剧金曲精选 乐谱对照》（第6辑），第54-56页。
② 前揭黄鹤鸣记谱选编：《粤剧金曲精选 乐谱对照》（第9辑），第32-33页。
③ 前揭黄鹤鸣记谱选编：《粤剧金曲精选 乐谱对照》（第10辑），第54-63页。
④ 前揭黄鹤鸣记谱选编：《粤剧金曲精选 乐谱对照》（第10辑），第79-83页。
⑤ 前揭黄鹤鸣记谱选编：《粤剧金曲精选 乐谱对照》（第4辑），第39-40页。
⑥ 前揭黄鹤鸣记谱选编：《粤剧金曲精选 乐谱对照》（第2辑），第109-115页。
⑦ 前揭黄鹤鸣记谱选编：《粤剧金曲精选 乐谱对照》（第4辑），第115-120页。
⑧ 前揭黄鹤鸣记谱选编：《粤剧金曲精选 乐谱对照》（第5辑），第41-50页。
⑨ 前揭黄鹤鸣记谱选编：《粤剧金曲精选 乐谱对照》（第1辑），第54-59页。
⑩ 前揭黄鹤鸣记谱选编：《粤剧金曲精选 乐谱对照》（第1辑），第23-29页。
⑪ 前揭黄鹤鸣记谱选编：《粤剧金曲精选 乐谱对照》（第6辑），第26-33页。
⑫ 前揭黄鹤鸣记谱选编：《粤剧金曲精选 乐谱对照》（第5辑），第115-117页。

不恹,【旦唱】花有/空谷兰"① 前接【贵妃醉酒】曲牌,后接【滚花】;粤剧《灵台夜访》中的梆子唱段"只道/钗坠/鬓云残"② 前接【悲歌】曲牌,后接【滚花】;粤剧《月下独酌》中的梆子唱段"不求/富贵/自闲身,惯把/新词/马上吟"③ 前接【蟾宫秋思】曲牌,后接【二黄】等。不赘例。

3. "二黄+梆子+曲牌" 结构

"二黄+梆子+曲牌"结构即"嵌入式"粤剧梆子唱段的前接唱段曲体为【二黄】,后接唱段曲体为"曲牌"。

如上例粤剧《魂梦绕山河》中的梆子唱段"君你/能有/几多愁,莫教/憔悴损"④ 前接【长句二黄】,后接【落花时节】曲牌;粤剧《倚秋千》中的梆子唱段"莫道/三生/无密约,底事/姻缘/千里"⑤ 前接【长句二黄】,后接【走马】曲牌;粤剧《王十朋祭江》中的梆子唱段"我心如/絮乱,唯借/清香/一柱"⑥ 前接【解心二黄】,后接【仿南调】曲牌;粤剧《柳永》中的梆子唱段"金殿/龙吟,怎及/莺啼/燕唱,劳形/案牍"⑦ 前接【滚花】,后接【采菱曲】曲牌;粤剧《惊破江南金粉梦》中梆子唱段"浅浅/梨涡/舒柳眼,艳压/六苑/三宫"⑧ 前接【乙反二黄】,后接【子规啼】曲牌等,不赘例。

4. "粤地说唱+梆子+曲牌" 结构

"粤地说唱+梆子+曲牌"结构即"嵌入式"粤剧梆子唱段的前接唱段曲体为"粤地说唱",后接唱段曲体为"曲牌"。

如上例粤剧《桃花依旧笑春风》中的梆子唱段"忆自/去岁/清明,崔护/初来/此地"⑨ 前接粤地说唱【河调慢板】,后接【采花词】曲牌;粤剧《梅花引》中的梆子唱段"寒夜/冷风飘,飘来/不速客"⑩ 前接粤地说唱【念白】,后接【烛影摇红】曲牌;粤剧《一曲大江东》中梆子唱段"记得/楚馆/席方终,欢情/尤未减"⑪ 前接粤地说唱【小曲】,后接【仙女牧羊】曲牌;粤剧《花田错会》中的梆

① 前揭黄鹤鸣记谱选编:《粤剧金曲精选 乐谱对照》(第1辑),第11-16页。
② 前揭黄鹤鸣记谱选编:《粤剧金曲精选 乐谱对照》(第10辑),第18-25页。
③ 前揭黄鹤鸣记谱选编:《粤剧金曲精选 乐谱对照》(第3辑),第72-75页。
④ 前揭黄鹤鸣记谱选编:《粤剧金曲精选 乐谱对照》(第8辑),第38-44页。
⑤ 前揭黄鹤鸣记谱选编:《粤剧金曲精选 乐谱对照》(第8辑),第51-58页。
⑥ 前揭黄鹤鸣记谱选编:《粤剧金曲精选 乐谱对照》(第7辑),第70-76页。
⑦ 前揭黄鹤鸣记谱选编:《粤剧金曲精选 乐谱对照》(第7辑),第80-86页。
⑧ 前揭黄鹤鸣记谱选编:《粤剧金曲精选 乐谱对照》(第7辑),第65-69页。
⑨ 前揭黄鹤鸣记谱选编:《粤剧金曲精选 乐谱对照》(第5辑),第72-76页。
⑩ 前揭黄鹤鸣记谱选编:《粤剧金曲精选 乐谱对照》(第5辑),第19-20页。
⑪ 前揭黄鹤鸣记谱选编:《粤剧金曲精选 乐谱对照》(第3辑),第76-83页。

子唱段"秀才/我小罗巾,估道/斯文/不拾遗"① 前接粤地说唱【河调板面】,后接【妆台秋思】曲牌;粤剧《董小宛》中的梆子唱段"秦淮/多佳丽,公子/独钟情"前接粤地说唱【金线吊芙蓉】,后接【红绣鞋】曲牌等。不赘例。

5. "曲牌+梆子+粤地说唱"结构

"曲牌+梆子+粤地说唱"结构即"嵌入式"【梆子】唱段的前接唱段曲体为"曲牌",后接唱段曲体为"粤地说唱"。

如上例粤剧《还琴记》中的【梆子】唱段"疏烟/蒙芍药,朝雾/闭芙蓉"② 前接【蕉石鸣琴】曲牌,后接粤地说唱【七字清】;粤剧《张文贵践约临安》中的【梆子】唱段"萍水/相逢/如兄妹,言谈/相与/论凶徒"③ 前接【踏月行】曲牌,后接粤地说唱【南音】;粤剧《桃花处处开》中的【梆子】唱段"记得/桃花/溪下,我俩/一见/钟情"④ 前接【小曲】曲牌,后接粤地说唱【木鱼】等。不赘例。

6. "二黄+梆子+粤地说唱"结构

"二黄+梆子+粤地说唱"结构即"嵌入式"粤剧梆子唱段的前接唱段曲体为【二黄】,后接唱段曲体为"粤地说唱"。

如上例粤剧《重开并蒂花》中的梆子唱段"昨夜/喜报/灯花,知你/归期/有日"⑤ 前接【正线二黄】,后接粤地说唱【减字芙蓉】;粤剧《乱世佳人》中的梆子唱段"聆娇/一席话,李靖/茅塞/顿开"⑥ 前接【滚花】,后接粤地说唱【金线吊芙蓉】;粤剧《七月七日长生殿》中的梆子唱段"耿耿/星河,纤云/弄巧,不羡/神仙/眷属"⑦ 前接【滚花】,后接粤地说唱【金线吊芙蓉】;粤剧《试情》中的梆子唱段"已是/春暖/花开,冰雪/消融,表弟/金殿/显奇才"⑧ 前接【沉腔滚花】,后接粤地说唱【木鱼】等。

另外,从本书行文所采用的 200 首粤剧唱段来看,未见到粤剧梆子有"粤地说唱+梆子+二黄"的曲体结构。

7. "梆子顶板+曲牌"结构

这一类结构在粤剧梆子中所见不多,为梆子唱段由"嵌入式"结构转为"顶板起"结构,无前接唱段,只有后接唱段,且后接唱段曲体多为"曲牌"。

① 前揭黄鹤鸣记谱选编:《粤剧金曲精选 乐谱对照》(第6辑),第37-44页。
② 前揭黄鹤鸣记谱选编:《粤剧金曲精选 乐谱对照》(第2辑),第38-43页。
③ 前揭黄鹤鸣记谱选编:《粤剧金曲精选 乐谱对照》(第6辑),第64-69页。
④ 前揭黄鹤鸣记谱选编:《粤剧金曲精选 乐谱对照》(第10辑),第84-88页。
⑤ 前揭黄鹤鸣记谱选编:《粤剧金曲精选 乐谱对照》(第2辑),第24-29页。
⑥ 前揭黄鹤鸣记谱选编:《粤剧金曲精选 乐谱对照》(第4辑),第1-12页。
⑦ 前揭黄鹤鸣记谱选编:《粤剧金曲精选 乐谱对照》(第5辑),第51-61页。
⑧ 前揭黄鹤鸣记谱选编:《粤剧金曲精选 乐谱对照》(第8辑),第75-79页。

如上例粤剧《杨贵妃》中顶板起唱的【梆子慢板】"玉兔/东升，冰轮/初转，皓月/临空"① 后接【寄生草】曲牌，粤剧《艳曲醉周郎》中顶板起唱的【梆子慢板】"傍枕/怨离多，拥衾/嫌聚少"② 后接【板桥霸】曲牌，粤剧《芙奴传》中顶板起唱的【梆子慢板】"新谱/琵琶曲，巧遇/知音人"③ 后接【落花时节】曲牌，粤剧《一曲魂销》中顶板起唱的【梆子慢板】"情有因/花有债，多种/情恩，惹得债/还不了"④ 后接【永别了弟弟】曲牌，粤剧《杏花春雨江南》中顶板起唱的【梆子慢板】"望江南/落花/如雨"后接【倦寻芳】曲牌等。

此外，除了以上七类常规曲体组合以外，还零星存在着其他结构的组合形式。如粤剧《小红低唱》中的梆子唱段"坎坷词客/依石湖，雅集/华堂/酬诗酒"⑤ 为前接【梆子慢板】，后接【贵妃醉酒】四段的"梆子+梆子+曲牌"的曲体结构；粤剧《神女会襄王》中的【梆子】唱段"软玉/温香/抱满怀"⑥ 为前接【长句二黄】，后接【反线中板】（梆子）的"二黄+梆子+梆子"的曲体结构；粤剧《潇湘万缕情》中的梆子唱段"寂寂/佛海/本无涯，莽莽/红尘/偏历劫"⑦ 为前接【倒板】（【二黄】），后接【反线二黄】的"二黄+梆子+二黄"的曲体结构等。不赘例。

（三）"前后联套"板式布局

如前所述，虽然"嵌入式"粤剧梆子唱段本体多为"慢板单套"板式结构。但从全曲板式的连接来看，粤剧梆子作为"嵌入式"唱段，与前接唱段和后接唱段的板式之间构成了前后联套的板式布局。从谱例分析来看，这种"前后联套"的板式布局，大致可分为七种形式。

1. "慢→慢→慢"联套结构

该套式以"嵌入式"梆子唱段的三眼板板式为原点，其前接唱段和后接唱段均为三眼板（4/4）板式，构成了"慢→慢→慢"联套结构。如表2-32所示。

① 前揭黄鹤鸣记谱选编：《粤剧金曲精选 乐谱对照》（第4辑），第115-116页。
② 前揭黄鹤鸣记谱选编：《粤剧金曲精选 乐谱对照》（第7辑），第48-56页。
③ 前揭黄鹤鸣记谱选编：《粤剧金曲精选 乐谱对照》（第8辑），第48-50页。
④ 前揭黄鹤鸣记谱选编：《粤剧金曲精选 乐谱对照》（第9辑），第80-85页。
⑤ 前揭黄鹤鸣记谱选编：《粤剧金曲精选 乐谱对照》（第8辑），第85-91页。
⑥ 前揭黄鹤鸣记谱选编：《粤剧金曲精选 乐谱对照》（第5辑），第39-40页。
⑦ 前揭黄鹤鸣记谱选编：《粤剧金曲精选 乐谱对照》（第5辑），第78-81页。

表2-32 "慢→慢→慢"联套结构

粤剧剧目	梆子唱段板式	前接唱段曲体/板式	后接唱段曲体/板式	"前后联套"套式
《鸾凤分飞》	慢板单套	【绛珠泪】(4/4)	【长句二黄】(4/4)	慢→慢→慢
《风雨相思》	慢板单套	【汉宫秋月】(4/4)	【下西岐】(4/4)	慢→慢→慢
《神女会襄王》	慢板单套	【长句二黄】(4/4)	【反线中板】(4/4)	慢→慢→慢
《巧合仙缘》	慢板单套	【双凤朝阳】(4/4)	【双凤朝阳】(4/4)	慢→慢→慢
《西厢记》	慢板单套	【下西岐】(4/4)	【满江红】(4/4)	慢→慢→慢
《西厢记》二	慢板单套	【满江红】(4/4)	【采花词】(4/4)	慢→慢→慢
《魂梦绕山河》	慢板单套	【长句二黄】(4/4)	【落花时节】(4/4)	慢→慢→慢
《倚秋千》	慢板单套	【长句二黄】(4/4)	【走马】(4/4)	慢→慢→慢
《小红低唱》	慢板单套	【梆子慢板】(4/4)	【贵妃醉酒】(4/4)	慢→慢→慢
《啼笑姻缘》	慢板单套	【雨打芭蕉】(4/4)	【孔雀开屏】(4/4)	慢→慢→慢
《华山初会》	慢板单套	【双星恨】(4/4)	【烛影摇红】(4/4)	慢→慢→慢
《草桥惊梦》	慢板单套	【寒宵吊影】(4/4)	【誓盟曲】(4/4)	慢→慢→慢
《张文贵践约临安》	慢板单套	【踏月行】(4/4)	【南音】(4/4)	慢→慢→慢
《惊破江南金粉梦》	慢板单套	【乙反二黄】(4/4)	【子规啼】(4/4)	慢→慢→慢

如上例粤剧《鸾凤分飞》中的梆子唱段"士气/正高昂,缅怀/岳家军"① 为"慢板单套"结构,而其前接【绛珠泪】曲牌唱段和后接【长句二黄】唱段均为三眼板。因此,该"嵌入式"梆子唱段就与其"前接"唱段和"后接"唱段,构成了"慢→慢→慢"的联套结构。

同理,上例《风雨相思》《神女会襄王》《巧合仙缘》《西厢记》《魂梦绕山河》《倚秋千》《小红低唱》《啼笑姻缘》《华山初会》《草桥惊梦》《张文贵践约临安》《惊破江南金粉梦》等粤剧剧目中的"嵌入式"梆子唱段,也与其前接三眼板唱段和后接三眼板唱段,构成了"慢→慢→慢"联套板式结构。

2. "慢→慢→中"联套结构

该套式以"嵌入式"梆子唱段的三眼板板式为原点,其前接唱段为三眼板(4/4)板式,后接唱段为一眼板(2/4)板式,构成了"慢→慢→中"联套结构。如表2-33所示。

① 前揭黄鹤鸣记谱选编:《粤剧金曲精选 乐谱对照》(第1辑),第23-29页。

表2-33 "慢→慢→中"联套结构

粤剧剧目	梆子唱段板式	前接唱段曲体/板式	后接唱段曲体/板式	"前后联套"套式
《魂断蓝桥·定情》	慢板单套	【雨打芭蕉】(4/4)	【寄生草】(2/4)	慢→慢→中
《重开并蒂花》	慢板单套	【正线二黄】(4/4)	【减字芙蓉】(2/4)	慢→慢→中
《别馆盟心》	慢板单套	【二黄】(4/4)	【反线中板】(2/4)	慢→慢→中
《几度悔情悭》	慢板单套	【小曲】(4/4)	【反线中板】(2/4)	慢→慢→中
《王十朋祭江》	慢板单套	【解心二黄】(4/4)	【仿南调】(2/4)	慢→慢→中
《望江楼饯别》	慢板单套	【汉宫秋月】(4/4)	【乙反中板】(2/4)	慢→慢→中
《花田错会》	慢板单套	【河调板面】(4/4)	【妆台秋思】(2/4)	慢→慢→中
《桃花依旧笑春风》	慢板单套	【河调慢板】(4/4)	【采花词】(2/4)	慢→慢→中

如上例粤剧《魂断蓝桥·定情》中的梆子唱段"花阴/月底/金石盟,海誓/山盟/花月证"[①] 为"慢板单套"结构,而其前接【雨打芭蕉】曲牌唱段为三眼板板式,后接【寄生草】曲牌唱段为一眼板板式。因此,该"嵌入式"梆子唱段就与其前接唱段和后接唱段构成了"慢→慢→中"的联套结构。

同理,上例《重开并蒂花》《别馆盟心》《几度悔情悭》《王十朋祭江》《望江楼饯别》《花田错会》《桃花依旧笑春风》等粤剧剧目中的"嵌入式"梆子唱段,也与其前接三眼板唱段和后接一眼板唱段,构成了"慢→慢→中"联套板式结构。

3. "慢→慢→散"联套结构

该套式以"嵌入式"梆子唱段的三眼板板式为原点,其前接唱段为三眼板(4/4)板式,后接唱段为【无板无眼】板式,构成了"慢→慢→散"联套结构。如表2-34所示。

表2-34 "慢→慢→散"联套结构

粤剧剧目	梆子唱段板式	前接唱段曲体/板式	后接唱段曲体/板式	"前后联套"套式
《风流梦》	慢板单套	【双飞蝴蝶】(4/4)	【滚花】(散)	慢→慢→散
《桃花处处开》	慢板单套	【小曲】(4/4)	【木鱼】(散)	慢→慢→散
《琴缘叙》	慢板单套	【贵妃醉酒】(4/4)	【长句滚花】(散)	慢→慢→散
《灵台夜访》	慢板单套	【悲歌】(4/4)	【滚花】(散)	慢→慢→散

① 前揭黄鹤鸣记谱选编:《粤剧金曲精选 乐谱对照》(第4辑),第39-40页。

(续表2-34)

粤剧剧目	梆子唱段板式	前接唱段曲体/板式	后接唱段曲体/板式	"前后联套"套式
《烽烟遗恨》	慢板单套	【贵妃醉酒】（4/4）	【沉花下句】（散）	慢→慢→散
《风流天子》	慢板单套	【贵妃醉酒】（4/4）	【滚花】（散）	慢→慢→散

如上例粤剧《风流梦》中的梆子唱段"此后/过残春/惊寒食，不借/花铃，一任/花飞/过陇"①为"慢板单套"结构，其"前接"【双飞蝴蝶】曲牌唱段为三眼板板式，"后接"【滚花】唱段为无板无眼板式，因此，该"嵌入式"梆子唱段就与其"前接"唱段和"后接"唱段之间，构成了"慢→慢→散"的联套结构。

同理，上例《桃花处处开》《琴缘叙》《灵台夜访》《烽烟遗恨》《风流天子》等粤剧剧目中的"嵌入式"梆子唱段，也与其"前接"三眼板唱段和"后接"无板无眼唱段，构成了"慢→慢→散"联套板式结构。

4. "散→慢→慢"联套结构

该套式以"嵌入式"梆子唱段的三眼板板式为原点，其"前接"唱段为【无板无眼】板式，"后接"唱段为三眼板（4/4）板式，构成了"散→慢→慢"联套结构。如表2-35所示。

表2-35 粤剧的"散→慢→慢"联套结构

粤剧剧目	梆子唱段板式	前接唱段曲体/板式	后接唱段曲体/板式	"前后联套"套式
《柳永》	慢板单套	【滚花】（散）	【采菱曲】（4/4）	散→慢→慢
《潇湘万缕情》	慢板单套	【倒板】（散）	【反线二黄】（4/4）	散→慢→慢
《梅花引》	慢板单套	【念白】（散）	【烛影摇红】（4/4）	散→慢→慢
《虎将美人未了情》	慢板单套	【五棰滚花】（散）	【反线二黄】（4/4）	散→慢→慢

如上例粤剧《柳永》中的梆子唱段"金殿/龙吟，怎及/莺啼/燕唱，劳形/案牍"②为"慢板单套"结构，而其"前接"【滚花】唱段为无板无眼的散板，其"后接"【采菱曲】曲牌唱段为三眼板板式，因此，该"嵌入式"梆子唱段就与其"前接"唱段和"后接"唱段之间构成了"散→慢→慢"的联套结构。

同理，上例《潇湘万缕情》《梅花引》《虎将美人未了情》等粤剧剧目中的

① 前揭黄鹤鸣记谱选编：《粤剧金曲精选 乐谱对照》（第1辑），第54-59页。
② 前揭黄鹤鸣记谱选编：《粤剧金曲精选 乐谱对照》（第7辑），第80-86页。

"嵌入式"梆子唱段，也与其"前接"无板无眼唱段和"后接"三眼板唱段构成了"散→慢→慢"联套板式结构。

5. "中→慢→慢"联套结构

该套式以"嵌入式"梆子唱段的三眼板板式为原点，其"前接"唱段为一眼板（2/4）板式，"后接"唱段为三眼板（4/4）板式，构成了"中→慢→慢"联套结构。如表2-36所示。

表2-36 "中→慢→慢"联套结构

粤剧剧目	梆子唱段板式	前接唱段曲体/板式	后接唱段曲体/板式	"前后联套"套式
《董小宛》	慢板单套	【金线吊芙蓉】（2/4）	【红绣鞋】（4/4）	中→慢→慢
《穆桂英挂帅》	慢板单套	【水仙子】（2/4）	【仙花调】（4/4）	中→慢→慢
《月下独酌》	慢板单套	【蟾宫秋思】（2/4）	【二黄】（4/4）	中→慢→慢
《一曲大江东》	慢板单套	【小曲】（2/4）	【仙女牧羊】（4/4）	中→慢→慢
《东坡渡海》	慢板单套	【反线中板】（2/4）	【银河会】（4/4）	中→慢→慢

如上例粤剧《董小宛》中的梆子唱段"秦淮/多佳丽，公子/独钟情"①为"慢板单套"结构，其前接【金线吊芙蓉】唱段为一眼板结构，后接【红绣鞋】曲牌唱段为三眼板结构。因此，该"嵌入式"梆子唱段就与其前接唱段和后接唱段，构成了"中→慢→慢"的联套结构。

同理，上例《穆桂英挂帅》《月下独酌》《一曲大江东》《东坡渡海》等粤剧剧目中的"嵌入式"梆子唱段，也与该唱段的前接一眼板唱段和后接三眼板唱段构成了"中→慢→慢"联套板式结构。

6. "顶板起"联套结构

在该套式中，"慢板单套"梆子唱段由"嵌入式"改为"顶板起"。由于是顶板起唱，就不存在前接唱段，而仅有后接唱段，且后接唱段多为三眼板（4/4）或一眼板（2/4）曲牌，因此，"顶板起"联套多为"慢→慢"结构和"慢→中"结构。如表2-37所示。

① 前揭黄鹤鸣记谱选编：《粤剧金曲精选 乐谱对照》（第1辑），第94-100页。

表2-37 "顶板起"联套结构

粤剧剧目	梆子唱段板式	前接唱段	后接唱段曲体/板式	"前后联套"套式
《芙奴传》	慢板单套	顶板起唱	【落花时节】(4/4)	慢→慢
《一曲魂销》	慢板单套		【永别了弟弟】(4/4)	慢→慢
《杏花春雨江南》	慢板单套		【倦寻芳】(4/4)	慢→慢
《杨贵妃》	慢板单套		【寄生草】(2/4)	慢→中
《艳曲醉周郎》	慢板单套		【板桥霸】(2/4)	慢→中

如上例粤剧《芙奴传》中的梆子唱段"新谱/琵琶曲，巧遇/知音人"①、粤剧《一曲魂销》中的梆子唱段"情有因/花有债，多种/情恩，惹得债/还不了"②和《杏花春雨江南》中梆子唱段的"望江南/落花/如雨"③均为顶板起唱的"慢板单套"结构，而其后接唱段【落花时节】【永别了弟弟】和【倦寻芳】均为三眼板曲牌。这三个"顶板起"唱段与后接唱段，构成了"慢→慢"联套板式结构。

上例粤剧《杨贵妃》中的梆子唱段"玉兔/东升，冰轮/初转，皓月/临空"④和《艳曲醉周郎》中的【梆子】唱段"傍枕/怨离多，拥衾/嫌聚少"⑤同为顶板起唱的"慢板单套"结构，而其后接唱段【寄生草】和【板桥霸】则均为一眼板曲牌。这两个"顶板起"唱段就与后接唱段就构成了"慢→中"联套板式结构。

7. 其他联套结构

除去以上六类具有代表性的套式结构以外，粤剧梆子中还少量存在其他结构形式的板式组合。如表2-38所示。

表2-38 其他联套结构

粤剧剧目	唱段板式	前接唱段曲体/板式	后接唱段曲体/板式	"前后联套"套式
《杨贵妃》	慢板单套	【寄生草】(2/4)	【寄生草】(2/4)	中→慢→中
《试情》	慢板单套	【沉腔滚花】(散)	【木鱼】(散)	散→慢→散
《乱世佳人》	慢板单套	【滚花】(散)	【金线吊芙蓉】(2/4)	散→慢→中
《七月七日长生殿》	慢板单套	【滚花】(散)	【金线吊芙蓉】(2/4)	散→慢→中

① 前揭黄鹤鸣记谱选编：《粤剧金曲精选 乐谱对照》（第8辑），第45-50页。
② 前揭黄鹤鸣记谱选编：《粤剧金曲精选 乐谱对照》（第9辑），第80-85页。
③ 前揭黄鹤鸣记谱选编：《粤剧金曲精选 乐谱对照》（第5辑），第62-66页。
④ 前揭黄鹤鸣记谱选编：《粤剧金曲精选 乐谱对照》（第4辑），第115-116页。
⑤ 前揭黄鹤鸣记谱选编：《粤剧金曲精选 乐谱对照》（第7辑），第48-56页。

上例粤剧《杨贵妃》中的梆子唱段"昨日/君皇/曾降旨，今宵/设宴/百花亭"①，其前接、后接唱段均为一眼板【寄生草】曲牌，形成了"中→慢→中"的联套结构。粤剧《试情》中的梆子唱段"已是/春暖/花开，冰雪/消融，表弟/金殿/显奇才"②，其前接散板【沉腔滚花】唱段，后接散板【木鱼】唱段，形成了"散→慢→散"的联套结构。粤剧《乱世佳人》中的梆子唱段"聆娇/一席话，李靖/茅塞/顿开"③和粤剧《七月七日长生殿》中的梆子唱段"耿耿/星河，纤云/弄巧，不羡/神仙/眷属"④，均为前接【滚花】（散板）后接一眼板【金线吊芙蓉】唱段的"散→慢→中"的套式结构等。

综合以上分析，笔者认为，粤剧梆子的板式结构具有"慢板单套""嵌入式曲体结构"和"前后联套"布局三大典型特点。

第三节　原生二黄、反二黄板式结构与粤剧正线二黄、反线二黄板式衍生

如前文所述，粤剧是以唱梆黄为主，兼唱曲牌和各类粤地说唱为辅的地方剧种。因此，无论是在一幕剧中还是在一个唱段之中，大都会同时兼有梆子、二黄、曲牌和粤地说唱等曲体。从梆子、二黄、曲牌和粤地说唱的本体来看，它们都极少被作为单独曲体而独立支撑唱段，大都作为"嵌入式"结构被放置到整个唱段之中，共同构成一个完整的唱段。

粤剧中的二黄唱段相对于汉剧二黄和京剧二黄而言，其在唱段本体的板式结构和曲体布局上，有继承、有发展，也有独具粤剧特色的创新。由于二黄的称谓同时具有泛指⑤和专指⑥两种属性，为了能够明晰地比较研究原生二黄（汉剧）和衍生二黄（粤剧二黄）⑦的板式结构特征。

① 前揭黄鹤鸣记谱选编：《粤剧金曲精选　乐谱对照》（第4辑），第116-117页。
② 前揭黄鹤鸣记谱选编：《粤剧金曲精选　乐谱对照》（第8辑），第75-79页。
③ 前揭黄鹤鸣记谱选编：《粤剧金曲精选　乐谱对照》（第4辑），第6-7页。
④ 前揭黄鹤鸣记谱选编：《粤剧金曲精选　乐谱对照》（第5辑），第51-61页。
⑤ 二黄的泛指性含义包括板腔体戏曲中的正线二黄、反线二黄和乙反二黄(粤剧)等。
⑥ 二黄的专指性含义指京剧、汉剧、粤剧等板腔体戏曲中的正线二黄。
⑦ 本书将汉剧和京剧中的二黄设为原生二黄，将粤剧中的二黄设为衍生二黄。

一、原生二黄板式结构：独板单套、多板联套与回龙联套

二黄是板腔体戏曲唱段的主要声腔。从定弦上看，伴奏二黄唱段的胡琴内外弦音高定为"5－2"（粤剧中称为"合尺线"），故又将专指意义上的二黄称为"正线二黄"。

从板式结构上看，由于原生二黄唱段是只唱二黄，不唱曲牌、梆子等其他曲体的独立曲体唱段，因此，原生二黄唱段多在原板、慢板、快三眼、碰板、顶板、导板、回龙、散板、摇板、滚板等板式中进行板式连接。根据唱词结构和剧情发展的需要，或为"独板单套"结构，或为"多板联套"结构。从本书行文所采用的31部京剧和汉剧中的107首二黄唱段来看，原生二黄板式结构可分为"慢板单套"与"慢起联套"结构、"中板单套"与"中起联套"结构、"散板单套"与"散起联套"结构、带【回龙】的联套结构等四种类型。

（一）"慢板单套"与"慢起联套"结构

此类板式结构均为以【三眼板】（4/4）起板，"慢板单套"为【三眼板】起板之后不换板，一板到底并收腔在【三眼板】上所形成的单套板式结构。"慢起联套"是以【三眼板】起板，但在唱段中会进行换板，或换板到【一眼板】（2/4），或换板到【无眼板】（1/4），或换板到【无板无眼板】等所形成的多联联套结构。如表2－39所示。

表2－39　"慢板单套"与"慢起联套"结构

唱段/剧目	二黄套式	起句/唱词/板式连接
"想当年截江事心中悔恨"（京剧《别宫祭江》）	慢板单套	【二黄慢板】想当年截江事心中悔恨，…→到江边去祭奠好不伤情
"王春娥坐草堂自思自叹"（京剧《三娘教子》）	慢板单套	【二黄慢板】王春娥坐草堂自思自叹，…→等候了薛倚儿转回家园
"老薛保你莫跪在一旁站定"（京剧《三娘教子》）	慢板单套	【二黄碰板】老薛保你莫跪在一旁站定，…→年小年老就孤苦伶仃所靠何人
"提龙笔写牒文大唐国号"（京剧《沙桥饯别》）	慢板单套	【二黄慢板】提龙笔写牒文大唐国号，…→金銮殿王与你改换法袍
"独坐在大佛殿自思自恨"（京剧《武昭关》）	慢板单套	【二黄慢板】独坐在大佛殿自思自恨，…→奔天涯走地角凄凄惨惨何处安身

(续表2-39)

唱段/剧目	二黄套式	起句/唱词/板式连接
"闯宫" （汉剧《秦香莲》）	慢起联套	【拿眼二流】曾记得夫上京是暮春光景，千红万紫妻送你到十里长亭。…→到如今你身穿锦袍荣华享尽，难道说你【二黄散板】不念妻含苦茹辛
		套式：慢→散
"叹杨家投宋主心血用尽" （京剧《洪羊洞》）	慢起联套	【二黄慢板】叹杨家投宋主心血用尽，…→【二黄原板】怕只怕熬不过尺寸光阴
		套式：慢→中
"金钟响玉兔归王登九重" （京剧《上天台》）	慢起联套	【二黄三眼】金钟响玉兔归王登九重，…→又听得殿角下【无板无眼】大放悲声
		套式：慢→散

1. "慢板单套"结构

"慢板单套"结构指以三眼板起板开腔，直至唱段结束无换板所形成的板式结构。

如上例京剧《别宫祭江》中孙尚香的"想当年截江事心中悔恨"[1] 唱段，以【二黄慢板】起板开腔第一对句上句"想当年/截江事/心中/悔恨"，直至第二对句下句（结束句）"到江边/去祭奠/好不/伤情"收腔，全曲无换板，为慢板一板到底的"慢板单套"结构。

上例京剧《三娘教子》中王春娥的十字四句式唱段"王春娥坐草堂自思自叹"[2]、《三娘教子》中的王春娥的另一唱段"老薛保你莫跪在一旁站定"[3]、《沙桥饯别》中唐太宗的十字唱段"提龙笔写牒文大唐国号"[4]、《武昭关》（又名《禅宇寺》）中马昭仪的十字唱段"独坐在大佛殿自思自恨"[5] 等，均为以【二黄慢板】起板开腔，直至唱段结束无换板的"慢板单套"结构。不赘例。

2. "慢起联套"结构

"慢起联套"结构指以三眼板起板开腔，但在唱段中会进行换板，且收板于他

[1] 梅葆玖、林映霞：《梅兰芳演出曲谱集》（第1卷），文化艺术出版社2015年版，第12–16页。
[2] 前揭梅葆玖、林映霞：《梅兰芳演出曲谱集》（第1卷），第20–23页。
[3] 前揭梅葆玖、林映霞：《梅兰芳演出曲谱集》（第1卷），第29–32页。
[4] 谱例参见：《提龙笔写牒文大唐国号》，中国曲谱网 http://www.qupu123.com/xiqu/jingju/p61667.html（2018–3–10）。
[5] 前揭梅葆玖、林映霞：《梅兰芳演出曲谱集》（第1卷），第78–82页。

板所形成联套板式结构。

上例汉剧《秦香莲·闯宫》中秦香莲的唱段"曾记得夫上京是暮春光景"[①] 即此类套式。该唱段为八个长短句的对句，以【拿眼二流】（三眼板，起唱前无长过门）起板开腔"曾记得/夫上京/是暮春/光景，千红/万紫/妻送你/到十里/长亭"，后无换板持续演唱，直至结束对句的下句"难道说你/不念妻/含苦/茹辛"的第一逗"难道说你"之后收【拿眼二流】；后转板至【二黄散板】接唱并收腔后三逗"不念妻/含苦/茹辛"，结束唱段，形成了以三眼板起腔，无板无眼板收腔的"慢→散"联套结构。

上例京剧《洪羊洞》中杨延昭的十字四句式唱段"叹杨家投宋主心血用尽"[②] 以【二黄慢板】起板开腔，后转板至【二黄原板】接唱并收腔，形成了以三眼板起腔、一眼板收腔的"慢→中"联套结构。《上天台》中刘秀的唱段"金钟响玉兔归王登九重"[③] 以【二黄三眼】起板开腔，后转板至【无板无眼】接唱并收腔，形成了以三眼板起腔、无板无眼板收腔的"慢→散"联套结构。"慢板单套"和"慢起联套"板式结构在汉剧二黄和京剧二黄中为常用板式和联套。

（二）"中板单套"与"中起联套"结构

此类板式结构以一眼板（2/4）起板，中板单套为一眼板起板之后不换板，直至唱段结束所形成的"独板单套"结构。中起联套以一眼板起板，在唱段中会进行一次或多次换板，且以他板（多为散板）收腔而形成的联套结构。如表2－40所示。

表2－40　粤剧的"中板单套"与"中起联套"结构

唱段/剧目	二黄套式	起句/唱词/板式连接
"小奴才他一言问住我"（京剧《三娘教子》）	中板单套	【二黄原板】小奴才他一言问住我，…→等候了你妻子同见阎罗
"楚兵纷纷扎了队"（京剧《武昭关》）	中板单套	【二黄原板】楚兵纷纷扎了队，…→不怨将军我怨着谁？

[①] 谱例参见：《曾记得夫上京是暮春光景》，中国曲谱网 http://www.qupu123.com/xiqu/qita/p209779.html（2018－3－13）。

[②] 谱例参见：《叹杨家投宋主心血用尽》，找歌谱网 https://www.zhaogepu.com/jianpu/291269.html（2018－3－13）。

[③] 谱例参见：《金钟响玉兔归王登九重》，中国曲谱网 http://www.qupu123.com/xiqu/jingju/p49712.html（2018－3－13）。

(续表 2-40)

唱段/剧目	二黄套式	起句/唱词/板式连接
"说什么学韩信命丧未央"（京剧《二进宫》）	中板单套	【二黄原板】说什么学韩信命丧未央，…→（徐延昭与杨波交替演唱），…→（合）各自分班站立在两厢
"为国家哪何曾半日闲空"（京剧《洪洋洞》）	中板单套	【二黄原板】为国家哪何曾半日闲空，…→身不爽不由人瞌睡朦胧
"娘子不必太烈性"（京剧《授孤救孤》）	中起联套	【二黄原板】娘子不必太烈性，…→无奈何我只得双膝跪，【二黄摇板】哀求娘子舍亲生
		套式：中→散
"听包拯一席话暗自思想"（京剧《赤桑镇》）	中起联套	【二黄原板】听包拯一席话暗自思想，…→怎奈我失却了终身靠养，【二黄散板】倒不如我碰死在赤桑！
		套式：中→散
"老薛保你不必苦苦哀告"（京剧《三娘教子》）	中起联套	【二黄原板】老薛保你不必苦苦哀告，…→织什么机来把什么子教，【二黄摇板】割断了机头两开交。【二黄散板】我哭一声老薛保，…→啊，老掌家！
		套式：中→散→散
"我魏绛闻此言如梦方醒"（京剧《赵氏孤儿》）	中起联套	【汉调原板】我魏绛闻此言如梦方醒，…→反落得晋国上下留骂名。【无眼板】到如今我却用皮鞭拷打，实实的老迈昏庸【一眼板】我不知真情。【散板】望先生休怪我一时懵懂，你好比苍松翠柏万古长青
		套式：中→快→中→散

1. "中板单套"结构

"中板单套"结构指以一眼板起板开腔，后无换板直至唱段收腔的板式结构。

上例京剧《三娘教子》中王春娥的唱段"小奴才他一言问住我"① 即为此类板式。该唱段为长短唱词四句结构，以【二黄原板】起板开腔"小奴才/他一言/问住我"，后无换板持续演唱，直至尾句"等候了/你妻子/同见/阎罗"收腔，为一板到底"中板单套"结构。

上例《武昭关》中马昭仪的唱段"楚兵纷纷扎了队"②、《二进宫》中徐延昭与

① 前揭梅葆玖、林映霞：《梅兰芳演出曲谱集》（第1卷），第24-25页。
② 前揭梅葆玖、林映霞：《梅兰芳演出曲谱集》（第1卷），第76-78页。

杨波交替演唱的长句唱段"说什么学韩信命丧未央"①、《洪洋洞》中杨延昭的十字四句体唱段"为国家哪何曾半日闲空"② 等，均为以【二黄原板】起板开腔，直至唱段结束无换板的"慢板单套"结构。不赘例。

2. "中起联套"结构

原生二黄的"中起"唱段存在另一种收板形式，即全曲以"中板单套"为主体板式，但在结束句转板至【无板无眼】(【摇板】【散板】等) 收腔，形成"中起→散收"的"中→散"两联结构；或在唱段中进行多次转板，形成多联套式结构。

上例《授孤救孤》中程婴的唱段"娘子不必太烈性"③ 即此类套式。该唱段为长短句唱词的七对句结构，在八小节过门之后，以【二黄原板】起板开腔第一对句上句"娘子/不必/太烈性"，后无换板持续演唱，直至第七对句上句"无奈何/我只得/双膝跪"之后收【二黄原板】；再换板至【二黄摇板】(无板无眼) 接唱并收腔第七对句下句 (结束句)"哀求/娘子/舍亲生"，结束唱段，形成了以【二黄原板】起板开腔，以【二黄摇板】收板收腔的"中→散"两联结构。

上例京剧《赤桑镇》中吴妙珍的唱段"听包拯一席话暗自思想"④ 以【二黄原板】起板开腔，以【二黄摇板】收板收腔，形成了"中起→散收"的"中→散"两联结构；《三娘教子》中王春娥的唱段"老薛保你不必苦苦哀告"⑤ 以【二黄原板】起板开腔，后以【二黄摇板】接板接腔，再以【二黄散板】收板收腔，形成了"中起→散过→散收"的"中→散→散"联套结构；《赵氏孤儿》中魏绛的唱段"我魏绛闻此言如梦方醒"⑥ 以【汉调原板】起板开腔，后以【无眼板】接板接腔，再以【一眼板】转板转腔，最后以【散板】收板收腔，形成了"中起→快接→中转→散收"的"中→快→中→散"多联套式结构等。

总体而言，"中起"为原生二黄中常用的起板形式，以"中起"为开板结构的

① 谱例参见：《说什么学韩信命丧未央》，中国曲谱网 http://www.qupu123.com/xiqu/jingju/p78013.html (2018-3-10)。
② 谱例参见：《为国家哪何曾半日闲空》，中国曲谱网 http://www.qupu123.com/xiqu/jingju/p31616.html (2018-3-10)。
③ 谱例参见：《娘子不必太烈性》，中国曲谱网 http://www.qupu123.com/xiqu/jingju/p31505.html (2018-3-31)。
④ 谱例参见：《听包拯一席话暗自思想》，中国曲谱网 http://www.qupu123.com/xiqu/jingju/p101101.html (2018-3-10)。
⑤ 前揭梅葆琛、林映霞：《梅兰芳演出曲谱集》(第1卷)，第25-28页。
⑥ 谱例参见：《我魏绛闻此言如梦方醒》，中国曲谱网 http://www.qupu123.com/xiqu/jingju/p32312.html (2018-3-13)。

"中板单套"和"中起联套"唱段在原生二黄中较为常见。不赘例。

（三）"散板单套"与"散起联套"结构

此类板式结构均以"无板无眼板"起板。散板单套为以"无板无眼"起板开腔，无换板直至唱段结束所形成的"独板单套"结构。散起联套是以"无板无眼"起板开腔，在唱段中会进行一次或多次换板所形成的联套结构。如表2-41所示。

表2-41 "散板单套"与"散起联套"结构

唱段/剧目	二黄套式	起句/唱词/板式连接
"在塔中思娇儿心神不宁"（京剧《祭塔》）	散板单套	【二黄导板】在塔中思娇儿心神不宁，【散板】又听得揭谛神呼唤一声，…→我就是雷峰塔儿受苦的娘亲
"马昭仪上龙驹自思自恨"（京剧《武昭关》）	散板单套	【二黄散板】马昭仪上龙驹自思自恨，…→把一个亲生的子就赶出了午门
"此时间顾不得父子恩爱"（京剧《桑园寄子》）	散板单套	【二黄导板】此时间顾不得父子恩爱，【二黄散板】眼见得亲骨肉两下分开，…→也免得旁人骂年老无才
汉剧《宇宙锋》中的六个唱段	散板单套	【二黄摇板】老爹爹说此话令人色变，…→岂学那失节妇遗臭万年 【二黄摇板】自今日出相府恩绝义断，纵死在他乡地永不回还 【二黄摇板】看起来这件事我不敢怠慢，低下头不由人愁有万千 【二黄摇板】老乳娘她教我把青丝发打乱，…→坐至在尘埃地信口胡言 【二黄散板】门外下了龙车凤辇，…→我还是笑嘻嘻摆上金銮 【二黄散板】恼得我恶生生把珠冠打乱，…→穿一双登云鞋随我上天
"未开言不由人泪如雨降"（京剧《六月雪》）	散起联套	【二黄散板】我哭一声禁妈妈，…→啊！禁大娘！【二黄慢板】未开言不由人泪如雨降，…→明冤除非是包公还阳
		套式：散→慢

（续表2-41）

唱段/剧目	二黄套式	起句/唱词/板式连接
"头戴着紫金盔齐眉盖顶"（京剧《战太平》）	散板单套	【二黄导板】头戴着紫金盔齐眉盖顶，【二黄散板】为大将临阵死哪顾得贪生，…→有劳夫人点动雄兵。【二黄散板】老爷此番必得胜，战场之上要小心。【二黄摇板】接过夫人得胜饮，…→两军阵前会贼人
		套式：散→散→散→散
"耳边厢又听得初更鼓响"（京剧《生死恨》）	散起联套	（内白：天哪，天！想我韩玉娘好命苦哇！）【内二黄导板】耳边厢又听得初更鼓响，【散板】思想起当年事好不悲凉，…→我也曾劝郎君高飞远扬，【回龙】又谁知一旦枉费心肠。【二黄慢板】到如今受凄凉异乡飘荡，只落得对孤灯独守空房。【二黄原板】我虽是女儿家颇有才量，…→到如今只落得空怀怅惘，【散板】留下这清白体还我爹娘
		套式：散→散→慢→慢→中→散

1. "散板单套"结构

"散板单套"结构指以"无板无眼"起板开腔，无换板直至唱段结束的板式结构。

上例《祭塔》中白素贞的唱段"在塔中思娇儿心神不宁"[①] 即为"散板单套"板式。该唱段为五对句结构，在散板过门之后以无板无眼的【二黄导板】起板开腔第一对句上句"在塔中/思娇儿/心神/不宁"；并以无板无眼的【散板】接唱下句"又听得/揭谛神/呼唤/一声"，后不换板持续演唱，直至第五对句下句（结束句）"我就是/雷峰塔/儿受苦的/娘亲"收腔，结束唱段。该唱段全部由【无板无眼板】演唱，且该唱段中所有的过门也为【无板无眼板】，形成了"散板单套"结构。

上例京剧《武昭关》中马昭仪的唱段"马昭仪上龙驹自思自恨"[②] 在散板过门之后，以无板无眼的【二黄散板】起板开腔，全曲四句唱词均为"无板无眼"板式；《桑园寄子》中邓伯道的唱段"此时间顾不得父子恩爱"[③] 以无板无眼的【二

① 前揭梅葆玖、林映霞：《梅兰芳演出曲谱集》（第1卷），第51－53页。
② 前揭梅葆玖、林映霞：《梅兰芳演出曲谱集》（第1卷），第75－76页。
③ 谱例参见：《此时间顾不得父子恩爱》，中国曲谱网 http://www.qupu123.com/xiqu/jingju/p210683.html（2018－3－11）。

黄导板】起板开腔上句,以无板无眼的【二黄散板】接唱下句,后无换板持续演唱直至收腔,均为"散板单套"结构。

同理,上例汉剧《宇宙锋》中的六个唱段①"老爹爹说此话令人色变""自今日出相府恩绝义断""看起来这件事我不敢怠慢""老乳娘她教我把青丝发打乱""门外下了龙车凤辇""恼得我恶生生把珠冠打乱"等,均为以一板到底的无板无眼【二黄摇板】或【二黄散板】支撑整个唱段,同样都形成了"散板单套"板式结构。不赘例。

2. "散起联套"结构

"散起联套"结构指以"无板无眼"起板开腔,在起板之后,经过一次或多次转板所形成的多联联套结构。

上例《六月雪》中窦娥的唱段"未开言不由人泪如雨降"②即"散起联套"结构。该唱段以【二黄散板】起板开腔第一对句"我哭/一声/禁妈妈,我叫/一声/禁大娘!",后无换板持续演唱,直至第三对句下句"望求/妈妈/你行/善良"后的叫白"啊!禁大娘!"后收【二黄散板】;转板至【二黄慢板】接唱第四对句上句"未开言/不由人/泪如/雨降",后无换板演唱,直至第九对句下句(结束句)"明冤/除非是/包公/还阳"收腔,结束唱段。全曲以【二黄散板】起板开腔,以【二黄慢板】收板收腔,形成了"散起→慢收"的"散→慢"联套结构。

上例京剧《战太平》(又名《花云带剑》)第一场中花云与二夫人交替演唱的唱段"头戴着紫金盔齐眉盖顶"③以【导板头】起板(过门),以【二黄导板】开腔(花云),以【二黄散板】接腔(二夫人),以【二黄摇板】收腔(花云),形成了"散起→散开→散接→散收"的"散→散→散→散"联套结构。《生死恨》中韩玉娘的唱段"耳边厢又听得初更鼓响"④以【内二黄导板】起板开腔,以【散板】接板接腔,以三眼【回龙】换板换腔,以【二黄慢板】转板转腔,以【二黄原板】换板换腔,以【散板】收板收腔,形成了"散起→散接→慢换→慢转→中换→散收"的"散→散→慢→慢→中→散"联套结构。

该唱段中对于【回龙】的使用,则是【二黄】唱段中最为显著的标志,也因

① 谱例参见:《宇宙锋》,中国曲谱网 http://www.qupu123.com/xiqu/qita/p209693.html(2018-3-11)。

② 前揭梅葆琛、林映霞:《梅兰芳演出曲谱集》(第1卷),第37-44页。

③ 谱例参见:《头戴着紫金盔齐眉盖顶》,找歌谱网 https://www.zhaogepu.com/qita/342126.html(2018-3-11)。

④ 谱例参见:《耳边厢又听得初更鼓响》,中国京剧艺术网 http://www.jingju.com/changduan/danjiao/3862.html(2018-3-13)。

为【回龙】的使用,形成了【二黄】唱段中具有标志性板式连接,即带【回龙】的联套结构。

(四)带【回龙】的联套结构

【回龙】是一句唱词,常为第一对句下句,通常接在【二黄导板】(第一对句上句)之后。由于【导板】一般都在侧幕上台之前演唱,因此,演员上场之后,习惯先唱一句【回龙】以回应【导板】,然后再接唱该唱段的后续唱词。后续唱词可为独板单套,也可为多板联套等。这样,在整体唱段上就形成了带【回龙】的联套套式结构。如表2-42所示。

表2-42 带【回龙】的联套结构

唱段/剧目	二黄套式	起句/唱词/板式连接
"一家人只哭得如酒醉"(京剧《一捧雪》)	【回龙】联套	【三叫头】大人,老爷,夫人呀!【二黄导板】一家人只哭得如酒醉,【哭头】老爷呀——!【回龙】这一旁哭坏了薛氏夫人,【二黄原板】戚大人八抬的官救不得家主爷性命,家主爷的命,老爷呀!实实地难坏了小莫成
		套式:散→散→散→【回龙】→中
"听谯楼打初更玉兔东上"(京剧《断臂说书》)	【回龙】联套	【二黄导板】听谯楼打初更玉兔东上,【回龙】为国家,秉忠心,食君禄,报王恩,昼夜奔忙。【二黄原板】想当年在洞庭逍遥放荡,…→留一个美名儿万载传扬。
		套式:散→【回龙】→中
"在金殿定官职是非难辨"(京剧《将相和》)	【回龙】联套	【二黄导板】在金殿定官职是非难辨,【回龙】想起了这件事好不愁烦。【二黄原板】蔺相如小孺子有什么才干,…→心儿里忍不住把赵君埋怨,【无眼板】怨君王心太偏不明鉴,…→心儿想【一眼板】叫老夫不得安然。【散板】为此事终日里某心思纷乱,争不出不平气心内怎甘!
		套式:散→【回龙】→中→快→中→散

(续表2-42)

唱段/剧目	二黄套式	起句/唱词/板式连接
"谯楼上打罢了初更尽"（京剧《审头刺汤》）	【回龙】联套	【二黄导板】谯楼上打罢了初更尽，【回龙】脱下了素衣又换新，老爷呀！【二黄慢板】我心中只把那汤贼来恨，…→等候了贼子到好下绝情
		套式：散→【回龙】→慢
"扶大宋锦华夷赤心肝胆"（京剧《探阴山》）	【回龙】联套	【二黄导板】扶大宋锦华夷赤心肝胆，【回龙】为黎民无一日心不愁烦。【二黄原板】都只为那柳金蝉屈死地可惨，…→叫王朝和马汉忙催前趋，【散板】山谷内因何有这一鬼孤单？
		套式：散→【回龙】→中→散
"白虎大堂奉了命"（京剧《搜孤救孤》）	【回龙】联套	【二黄导板】白虎大堂奉了命，【回龙】都只为救孤儿舍亲生，连累了年迈苍苍受苦刑，眼见得两离分。【二黄原板】我与他人定巧计，…→手执皮鞭将你打，【散板】你莫要胡言攀扯我好人
		套式：散→【回龙】→中→散
"识天书习兵法犹如反掌"（京剧《借东风》）	【回龙】联套	【二黄导板】识天书习兵法犹如反掌。【回龙】设坛台借东风相助周郎。【二黄原板】曹孟德占天时兵多将广，…→鲁子敬到江夏把实探望，【无眼板】搬请我诸葛亮过长江，同心破曹/一眼板/供作商量。那庞士元献连环俱已停当，…→我诸葛假意儿祝告上苍。【二黄散板】耳听得风声起从东而降，趁此时返夏口再作主张
		套式：散→【回龙】→中→快→中→散

上例《一捧雪》中的"一家人只哭得如酒醉"① 唱段，即为二黄唱段中惯用的"【回龙】联套"结构。该唱段以莫成的【三叫头】"大人，老爷，夫人呀——！"开场；后转板至【二黄导板】起板开腔第一对句上句"一家人/只哭得/如酒醉"后，莫成落腔；丫鬟雪艳接唱【哭头】"老爷呀——！"后，雪艳落腔；莫怀古以

① 谱例参见：《一家人只哭得如酒醉》，京剧艺术网 http://www.jingju.com/changduan//2007-05-25/622.html（2018-3-11）。

【回龙】接唱第一对句下句"这一旁/哭坏了/薛氏/夫人",然后才正式进入莫怀古的【二黄原板】唱段"戚大人/八抬/的官/救不得/家主爷/性命",直至结束句"实实地/难坏了/小莫成"收腔,结束唱段。

该唱段以【三叫头】开场,以【二黄导板】起板开腔,以【哭头】换板换腔,以【回龙】转板转腔,以【二黄原板】收板收腔,形成了"散开→散起→散换→回龙转→中收"的"散→散→散→回龙→中"联套结构。

上例《断臂说书》中王佐的唱段"听谯楼打初更玉兔东上"① 也为"【回龙】联套"套式。该唱段以【二黄导板】起板开腔,以【回龙】接板接腔,以【二黄原板】收板收腔,形成了"散起→回龙接→中收"的"散→回龙→中"联套结构。

《将相和》中廉颇的唱段"在金殿定官职是非难辨"② 以侧幕【二黄导板】起板开腔,以【回龙】接板接腔,以【二黄原板】换板换腔,以【无眼板】转板转腔,以【一眼板】换板换腔,最后以【散板】收板收腔,形成了"散起→回龙接→中换→快转→中换→散收"的"散→回龙→中→快→中→散"联套结构。

《审头刺汤》中雪艳的唱段"谯楼上打罢了初更尽"③ 以侧幕【二黄导板】起板开腔,以【回龙】接板接腔,以【二黄慢板】收板收腔也形成"散起→回龙接→慢收"的"散→回龙→慢"联套结构。

《探阴山》中包拯的唱段"扶大宋锦华夷赤心肝胆"④ 以侧幕【二黄导板】起板开腔,以【回龙】接板接腔,以【二黄原板】转板转腔,以【散板】收板收腔,形成了"散起→回龙接→中转→散收"的"散→回龙→中→散"联套结构。《搜孤救孤》中程婴的唱段"白虎大堂奉了命"⑤ 以侧幕【二黄导板】起板开腔,以【回龙】接板接腔,以【二黄原板】转板转腔,以【散板】收板收腔,形成了"散起→回龙接→中转→散收"的"散→回龙→中→散"联套结构。

《借东风》中诸葛亮的唱段"识天书习兵法犹如反掌"⑥ 以侧幕【二黄导板】

① 谱例参见:《听谯楼打初更玉兔东上》,中国曲谱网 http://www.qupu123.com/xiqu/jingju/p50858.html(2018 - 3 - 11)。

② 谱例参见:《在金殿定官职是非难辨》,中国曲谱网 http://www.qupu123.com/xiqu/jingju/p17342.html(2018 - 3 - 11)。

③ 前揭梅葆琛、林映霞:《梅兰芳演出曲谱集》(第1卷),第86 - 92页。

④ 谱例参见:《扶大宋锦华夷赤心肝胆》,中国词曲网 http://www.ktvc8.com/article/article_473784_1.html(2018 - 4 - 1)。

⑤ 谱例参见:《白虎大堂奉了命》,歌谱简谱网 http://www.jianpu.cn/pu/69/69819.htm(2018 - 3 - 13)。

⑥ 谱例参见:《识天书习兵法犹如反掌》,中国曲谱网 http://www.qupu123.com/xiqu/jingju/p27303.html(2018 - 3 - 13)。

起板开腔,以一眼【回龙】接板接腔,以【二黄原板】换板换腔,以【无眼板】转板转腔,以【一眼板】换板换腔,以【二黄散板】收板收腔,同样形成了"散起→回龙接→中换→快转→中换→散收"的"散→回龙→中→快→中→散"联套结构。

综合以上分析可知,显而易见,在原生二黄(汉剧二黄和以汉剧二黄为基础的京剧二黄)中,其板式结构具有独板单套、多板联套和【回龙】联套三大特征。

二、粤剧正线二黄板式衍生:独板单套与本体联套

粤剧正线二黄是粤剧二黄唱段中的主要声腔。从定弦上看,粤剧正线二黄与原生二黄一样,其伴奏胡琴的内外弦音高定弦也为"合尺线"(5-2)。从板式结构上看,粤剧正线二黄唱段的本体板式可分为"独板单套"与"本体联套"两大类。而"独板单套"又可分为"慢板单套"和"中板单套"两类,其中以"慢板单套"为主体板式结构,以"中板单套"为辅助板式结构,少见散板和快板结构的单套板式。而"本体联套"可分为"顶板起开腔换板""段中换板"和"结束句收腔换板"三大类,其中以"结束句收腔换板"为主要联套结构,以"顶板起开腔换板"和"段中换板"为辅助联套结构。

需要注意的是,在"顶板起开腔换板"联套结构中,粤剧正线二黄唱段并无【回龙】唱句,也无【回龙】板式,这一点与前述原生二黄唱段的板式结构有较大区别。

(一)粤剧正线二黄的"独板单套"结构

该结构指完整唱词逻辑上的独立板式陈述,大致上可分为"慢板单套"和"中板单套"两类(少见"快板"和"散板"单套结构,"快板"和"散板"多作为"本体联套"结构的收板板式,不独立支撑逻辑唱词)。"慢板单套"以三眼板(4/4)贯穿逻辑唱词的首尾,无换板;"中板单套"以一眼板(2/4)贯穿逻辑唱词的首尾,无换板。从曲体上看,粤剧正线二黄[①]唱段不同于原生二黄的独立曲体结构,粤剧正线二黄多作为粤剧唱段中的"嵌入式"组成部分之一,与其他同为"嵌入式"结构的梆子、曲牌和粤地说唱共同构成一个唱段。因此,对于粤剧正线二黄的板式结构,在关注其本体逻辑唱词的板式结构之外,还需要关注其前后连接曲体的板式结构及板式连接。

[①] 粤剧中的二黄、长句二黄、二黄慢板、正线二黄等,都属于正线二黄的范畴,只是在称呼上略有不同。粤剧中以"合尺线"为基础的二黄,均为正线二黄。

1. "慢板单套"与"慢板单套"基础的前后联套

慢板单套是粤剧正线二黄中最为常用的板式结构,其以三眼板（4/4）贯穿逻辑唱词,曲中无换板。从本书行文所采用的200部粤剧中的103首正线二黄唱段来看（包括【二黄】【长句二黄】【二黄慢板】【正线爽二黄】【长句解心二黄】等以"合尺线"定弦的唱段）,有100首唱段为由三眼板贯穿逻辑唱词所构成的"慢板单套"结构。

从作为"嵌入式"曲体结构的100首"慢板单套"粤剧正线二黄唱段来看,其与"前接"和"后接"各类曲体唱段的板式连接,大致可以分为"慢板单套"结构基础上的"慢→慢→慢""慢→慢→中""散→慢→慢""中→慢→慢""散→慢→中""中→慢→中""慢→慢→散"七类前后联套结构。如表2-43所示。

表2-43 "慢板单套"与"慢板单套"基础的前后联套

序号	唱段剧目	本体板式	唱词/前后曲体与板式/联套结构
1	《摘缨会》	【二黄】4/4	【生唱】我不是观音大士下凡间,…→你莫求助于沙场铁雁
		前后曲体	前接三眼板【寡妇诉冤】,后接三眼板【寡妇诉冤二段】
		套式	慢→慢→慢
2	《琵琶行》	【二黄】4/4	新婚才半月,注定要再相分。怜卿卖唱养孤儿,应怨你夫郎薄幸
		前后曲体	前接三眼板【南音】,后接三眼板【双星恨】
		套式	慢→慢→慢
3	《惆怅沈园春》	【二黄】4/4	为卿折玉梅,日暮笑同归,…→至今到受人主宰
		前后曲体	前接三眼板【反线中板】,后接三眼板【寄生草】
		套式	慢→慢→慢
4	《唐宫秋怨》	【二黄】4/4	太液芙蓉未央柳,能不触景暗凄然,…→说什么道寡称尊
		前后曲体	前接三眼板【南音】,后接三眼板【杨翠喜】
		套式	慢→慢→慢
5	《夜半歌声》	【二黄】4/4	秋水为神,正合诗人吟咏。…→有阵良辰美景,我地对月谈情
		前后曲体	前接三眼板【士工慢板】,后接三眼板【剪剪花】
		套式	慢→慢→慢

（续表2-43）

序号	唱段剧目	本体板式	唱词/前后曲体与板式/联套结构
6	《再折长亭柳》	【二黄】4/4	衷情待诉，唉呀呀！…→空感叹，磨劫重重，亏煞我情深片
		前后曲体	前接三眼板【赛龙夺锦】，后接三眼板【乙反二黄】
		套式	慢→慢→慢
7	《夜雨闻铃》	【二黄】4/4	雨淋铃，风摇影，…→徒令伤心人陷入凄凉境
		前后曲体	前接三眼板【二黄板面】，后接三眼板【胡笳十八拍】
		套式	慢→慢→慢
8	《别馆盟心》	【二黄】4/4	泪珠弹断十三弦，暗自愁罂情惨淡，…→转眼便风流云散
		前后曲体	前接三眼板【雪中燕】，后接三眼板【梆子慢板】
		套式	慢→慢→慢
9	《清照秋吟》	【二黄】4/4	红藕香残玉蕈秋，…→空负了花样年华，更负了辞章锦绣
		前后曲体	前接三眼板【落花时节】，后接三眼板【柳摇金】
		套式	慢→慢→慢
10	《魂化瑶台夜合花》	【二黄】4/4	昔日风流天子把花摘，…→从此后凤泊鸾飘，都孤自蒙尘紫塞
		前后曲体	前接三眼板【禅院钟声】，后接三眼板【下西岐】
		套式	慢→慢→慢
11	《别恨寄残红》	【二黄】4/4	东篱半荒疏，帘下悄无人，…→盼得清明赴约，不避水远山长
		前后曲体	前接三眼板【双星恨】，后接三眼板【双星恨】
		套式	慢→慢→慢
12	《清宫夜雨》	【二黄】4/4	外强日侮，举国欲抗不成兵
		前后曲体	前接三眼板【流水南音】，后接三眼板【解心腔】
		套式	慢→慢→慢
13	《杏花春雨江南》	【二黄】4/4	情隐约，忆当年，并蒂连枝，更喜是花开灿烂
		前后曲体	前接三眼板【倦寻芳】，后接三眼板【胡姬怨】
		套式	慢→慢→慢

(续表2-43)

序号	唱段剧目	本体板式	唱词/前后曲体与板式/联套结构
14	《风流梦》	【二黄】4/4	爱阳春，迷惘景，秉烛夜游，…→问郎情谊是否似画舫行踪？
		前后曲体	前接三眼板【走马】，后接三眼板【双飞蝴蝶】
		套式	慢→慢→慢
15	《秋月琵琶》	【二黄】4/4	闲愁踏遍江头，此际沉沉静静，匆闻水上传来弦线和鸣
		前后曲体	前接三眼板【江河水】，后接三眼板【秋水龙吟】
		套式	慢→慢→慢
16	《俏潘安之店遇》	【二黄】4/4	难染白莲香，陋室难将明珠葬，…→触起我身世凄凉
		前后曲体	前接三眼板【杨翠喜】曲牌，后接三眼板【杨翠喜】
		套式	慢→慢→慢
17	《雨夜忆芳容》	【二黄】4/4	地久天长情永共
		前后曲体	前接三眼板【西皮】，后接三眼板【沉醉东风】
		套式	慢→慢→慢
18	《抗婚月夜逃》	【二黄】4/4	所以佢暗恨狂蜂，因此要戒郎情重，…→坦衷心，显忠诚
		前后曲体	前接三眼板【粉墙花】，后接三眼板【茉莉香】
		套式	慢→慢→慢
19	《李香君》	【长句二黄】4/4	如云客宾上翠楼，金珠玉石赠香君情义厚，…→奸贼妆奁，我万难接受
		前后曲体	前接三眼板【士工慢板】，后接三眼板【教子腔】
		套式	慢→慢→慢
20	《云房和诗》	【长句二黄】4/4	斗室冷清，禅房寂静，…→只得书籍尤丰，显见她高怀雅兴。敬羡妙嫦聪颖
		前后曲体	前接三眼板【贵妃醉酒】，后接三眼板【反线二黄】
		套式	慢→慢→慢
21	《牡丹亭·人鬼恋》	【长句二黄】4/4	难得重聚小楼西，何用惊惶心惧畏，…→记否牡丹亭畔两情迷？我便是你梦中情人，今夕到来相慰
		前后曲体	前接三眼板【倩女魂】，后接三眼板【银河会】
		套式	慢→慢→慢

(续表2-43)

序号	唱段剧目	本体板式	唱词/前后曲体与板式/联套结构
22	《倩女奇缘·夜半琴声》	【长句二黄】4/4	家门不幸丧严亲，寡妇孤儿失倚凭，…→难得邂逅芳姿，实觉非常欣幸
		前后曲体	前接三眼板【柳摇金】，后接三眼板【许愿】
		套式	慢→慢→慢
23	《花木兰巡营》	【正线二黄】4/4	切齿恨胡人，凶狼奸险甚，…→兽蹄到处任纵横，哀鸿遍野的是举目堪惊
		前后曲体	前接三眼板【反线中板】，后接三眼板【南音】
		套式	慢→慢→慢
24	《愁红》	【正线二黄】4/4	唉！种成花朵，无非系惨绿愁红，…→唯恐阳台云岫呀，瞬眼无踪
		前后曲体	前接三眼板【乙反】，后接三眼板【乙反二黄】
		套式	慢→慢→慢
25	《五郎救弟》	【二黄】4/4	（杨五郎）愤奸徒，在深山埋名姓，他那里舍了爹忘了娘，抛弟妹弃人间，脱却蟒袍穿上袈裟，他就是杨五郎。
		前后曲体	前接三眼板【困曹腔】，后接三眼板【阴告牌子】
		套式	慢→慢→慢
26	《珍珠慰寂寥》	【二黄慢板】4/4	一步一回惊，好趁杨妃醉未醒，…→此去偷会采蘋，何忍佢自怜顾影
		前后曲体	前接三眼板【白头吟】，后接三眼板【郁金香】
		套式	慢→慢→慢
27	《巫山一段云》	【二黄慢板】4/4	景迷离，雾障千重，十二峰峦欲把芳踪叩问。…→却是奇花千树，一路紫翠缤纷
		前后曲体	前接三眼板【秋江别中段】，后接三眼板【疯狂世界】
		套式	慢→慢→慢
28	《重上媚香楼》	【二黄】4/4	且凝神，还静气，休要惊醒香君，…→蓬门深锁，更无鹦鹉传言
		前后曲体	前接三眼板【老鼠尾】，后接三眼板【泣残红】
		套式	慢→慢→慢

(续表 2-43)

序号	唱段剧目	本体板式	唱词/前后曲体与板式/联套结构
29	《刁斗江风醉柳营》	【二黄】4/4	强颜欢笑，把风月唱弹
		前后曲体	前接三眼板【乙反南音】，后接三眼板【落花时节】
		套式	慢→慢→慢
30	《试情》	【二黄】4/4	为何鸦雀无声？芸房幽静，重来旧燕，重来旧燕更感孤零。不见桃李春风，花阴弄影。不见伊人守候，绿荫长亭
		前后曲体	前接三眼板【小曲】，后接三眼板【如来鉴宝】
		套式	慢→慢→慢
31	《啼笑姻缘·送别》	【二黄】4/4	【生唱】我回杭定早把卿你来迎，双飞效蝶共将良缘订，…→（生旦交替演唱）【旦唱】往日天桥卖唱，从此绝迹歌庭
		前后曲体	前接三眼板【秋水伊人】，后接三眼板【雨打芭蕉】
		套式	慢→慢→慢
32	《一曲魂销》二	【二黄】4/4	你仲问郎真否，真否有意藏娇？…→今后春到人间，不复与你香闺调笑
		前后曲体	前接三眼板【天涯歌女】，后接三眼板【乙反恋檀】
		套式	慢→慢→慢
33	《草桥惊梦》	【二黄】4/4	鸳侣不成双，剩兄妹虚名，试问有谁稀罕？除非名题金榜，人可共结成双
		前后曲体	前接三眼板【剪罗春】，后接三眼板【寒宵吊影】
		套式	慢→慢→慢
34	《杨二舍化缘》	【二黄】4/4	已望见黄家后院，但我不敢行前，我进退彷徨，只觉得心如麻乱
		前后曲体	前接三眼板【空门恨】，后接三眼板【教子腔】
		套式	慢→慢→慢
35	《一路春风木兰归》	【二黄】4/4	苦战十年长，一旦禁狼烟，从此国泰民安，将士班师朝圣主。花木兰，丹心报国
		前后曲体	前接三眼板【尺字过门】，后接三眼板【打扫街】
		套式	慢→慢→慢

(续表2-43)

序号	唱段剧目	本体板式	唱词/前后曲体与板式/联套结构
36	《一路春风木兰归》二	【二黄】4/4	盼得团聚更何期。领皇恩，赏明驼，赐我重回乡梓。
		前后曲体	前接三眼板【打扫街】，后接三眼板【南音】
		套式	慢→慢→慢
37	《雨淋铃》	【二黄慢板】4/4	眼前人，举玉觞，献酒殷勤，淡淡罗衫沾红泪。婷婷倩影，犹记小楼邂逅时
		前后曲体	前接三眼板【思贤腔过门】，后接三眼板【顺流逆流】
		套式	慢→慢→慢
38	《碧海狂僧》	【二黄】4/4	谁知内里有愁哀，一对妻房让爱，试问谁酸谁苦辣，分不开来
		前后曲体	前接三眼板【昭君怨】，后接三眼板【南音】
		套式	慢→慢→慢
39	《小红低唱》	【二黄】4/4	何堪风雨飘摇，车马捣皇京，…→无风何曾炊烟直，荒凉无雨亦潇潇
		前后曲体	前接三眼板【贵妃醉酒第四段】，后接三眼板【小曲】
		套式	慢→慢→慢
40	《倾国名花》	【长句二黄】4/4	【生唱】如烟往事怕重追，似逐五湖烟水去，…→【旦唱】你是个惜翠怜红，已被情所累，我捧心病态，才令你裙下追随
		前后曲体	前接三眼板【到春雷】，后接三眼板【春风得意】
		套式	慢→慢→慢
41	《难忘紫玉钗》	【二黄】4/4	秋韩得意，便教劳燕各西东
		前后曲体	前接三眼板【南音】，后接三眼板【采花词】
		套式	慢→慢→慢
42	《难忘紫玉钗》二	【二黄】4/4	威逼利诱两成空，太尉专权随风送，…→漂泊三年，夜夜相思难入梦
		前后曲体	前接三眼板【采花词】，后接三眼板【乙反恋檀】
		套式	慢→慢→慢

(续表 2-43)

序号	唱段剧目	本体板式	唱词/前后曲体与板式/联套结构
43	《卖花》	【长句二黄】4/4	合欢花天,并头花折了,声声啼血,…→害得我半生不死,苦得我魄荡魂摇
		前后曲体	前接三眼板【秋江别汇中段】,后接三眼板【昭君怨中段】
		套式	慢→慢→慢
44	《风雨梅花魂》	【长句二黄】4/4	诗翁陆游谱新声,丽词写尽梅花性,我梅花仙子,永记这段浓情,当夜风雨断桥,正叹寒山寂静,却遥闻荒野
		前后曲体	前接三眼板【梅花魂】,后接三眼板【秋水伊人】
		套式	慢→慢→慢
45	《梦会梅花涧》	【正线爽二黄】4/4	赖你除奸雪恨,万莫轻生。杀夫仇,夺宝恨,恨恨仇仇,一日未雪冤,我便死难闭眼
		前后曲体	前接三眼板【乙反长句二黄】,后接三眼板【江河水】
		套式	慢→慢→慢
46	《刁斗江风醉柳营》	【爽二黄】4/4	韩郎仗义,赎我出火坑,一对战地鸳鸯,硝烟同哄,柳营划策,铁甲换歌衫
		前后曲体	前接三眼板【落花时节】,后接三眼板【双飞蝴蝶】
		套式	慢→慢→慢
47	《李师师》	【二黄】4/4	端赖君皇赐赠。从此春满玉楼歌舞地,紫绡帘动酒香闻
		前后曲体	前接三眼板【士工慢板】,后接三眼板【雨打芭蕉】
		套式	慢→慢→慢
48	《玉笼飞凤》	【长句二黄】4/4	暮暮朝朝,倚门卖俏,光阴弹指叹迢迢,奈何天上迎昏晓,无心神女,有恨千条,泪染胭脂知多少,孽缘何日始能消?
		前后曲体	前接三眼板【凤凰台】,后接三眼板【尺字过门】
		套式	慢→慢→慢

(续表2-43)

序号	唱段剧目	本体板式	唱词/前后曲体与板式/联套结构
49	《别馆盟心》二	【解心长句二黄】4/4	【旦唱】郎既无力回天,唯怨句红颜苦命,虽把情苗种下爱果已难成,纵有玉佩为媒难赋关雎咏。(生旦交替演唱),…→【旦唱】今生徒是负虚名,来生再订关雎咏,郎你功成之际,犹恐花事已飘零
		前后曲体	前接三眼板【花间蝶】,后接三眼板【明月千里寄相思】
		套式	慢→慢→慢
50	《桃花缘》	【长句二黄】4/4	【生唱】我出自博陵富饶居,金玉满堂堆翡翠,…→柱我有济世才华,不禁颓然轻溅泪
		前后曲体	前接三眼板【河调慢板】,后接一眼板【减字芙蓉】
		套式	慢→慢→中
51	《秦楼凤杳》	【二黄】4/4	昔日歌声,今日悲声,凤去楼空,唯望蓬窗吊影子。旧梦无痕,唉呀,新梦又无痕,每念新愁旧恨,难禁珠泪盈盈
		前后曲体	前接三眼板【叮咛】,后接一眼板【何日君再来】
		套式	慢→慢→中
52	《月下独酌》	【二黄】4/4	月悠悠,相顾盼,起舞高歌,…→醒时也同乐,醉后分散莫相侵
		前后曲体	前接三眼板【贵妃醉酒】,后接一眼板【反线中板】
		套式	慢→慢→中
53	《一曲大江东》	【二黄】4/4	此后过秦淮买醉,倾樽独酌不成欢,…→但见云山叠叠烟树重重
		前后曲体	前接三眼板【浣溪纱】,后接一眼板【反线中板】
		套式	慢→慢→中
54	《惊破江南金粉梦》	【二黄】4/4	人生聚散太悾偬,朝暮相思情莫控,难忘旧约,求母后相容
		前后曲体	前接三眼板【小曲】,后接一眼板【反线中板】
		套式	慢→慢→中

(续表2-43)

序号	唱段剧目	本体板式	唱词/前后曲体与板式/联套结构
55	《梦会太湖》	【长句二黄】4/4	今日大地喜重光,日月添辉山河壮,…→负君你一片痴心,唯愿来生偿所望
		前后曲体	前接三眼板【汉宫秋月】,后接一眼板【千般恨】
		套式	慢→慢→中
56	《巧合仙缘》	【长句二黄】4/4	休效横眉恶妇骂街边,骂得粉面寒生心胆战,…→轻轻一语释微嫌,既是神女有心敢效牵丝引线
		前后曲体	前接三眼板【霓裳曲】,后接一眼板【反线中板】
		套式	慢→慢→中
57	《绿水题红》	【二黄】4/4	莫写上吟笺寄慨,痛说分离,…→谁说无常聚散,我道心有灵犀
		前后曲体	前接三眼板【南音】,后接一眼板【新曲】
		套式	慢→慢→中
58	《悲歌广陵散》	【正线二黄】4/4	淳风化,正典刑,司马昭人罪于俺,肆无忌惮。正邪颠倒,我却无意恋尘寰
		前后曲体	前接三眼板【反线二黄】,后接一眼板【丝丝泪】
		套式	慢→慢→中
59	《难忘紫玉钗》二	【二黄】4/4	威逼利诱两成空,太尉专权随风送,…→一双同命鸟,又怕今生难逢
		前后曲体	前接三眼板【采花词】,后接一眼板【乙反中板】
		套式	慢→慢→中
60	《脂痕印泪痕》	【二黄】4/4	八面七宝瑶琴,对青灯,思红粉,可怜情海有忠魂,…→温香软玉抱满怀,春心如醉,愿作情海鸳鸯
		前后曲体	前接三眼板【南音】,后接一眼板【中板】
		套式	慢→慢→中
61	《小城春梦》	【二黄】4/4	何堪记,绿窗情,剪烛谈心,每羡高人逸兴。…→眉波传语,轻颦浅笑寄心声
		前后曲体	前接三眼板【南音】,后接一眼板【四季歌】
		套式	慢→慢→中

(续表2-43)

序号	唱段剧目	本体板式	唱词/前后曲体与板式/联套结构
62	《蔡文姬归汉》	【长句二黄】4/4	曹丞相把恩施，功劳谁堪比，乾坤扭转，海倒山移，…→此去出关山，不再回来见无期，临行对孩儿强欢喜，娘实觉心碎
		前后曲体	前接散板【追信头】，后接一眼板【乙反中板】
		套式	慢→慢→中
63	《华山初会》	【二黄】4/4	【旦唱】只要合理合情，哪管仙凡不分界。（生旦交替演唱）…→【生唱】你口不择言应要戒
		前后曲体	前接三眼板【春风得意】，后接一眼板【中板】
		套式	慢→慢→中
64	《琵琶行》	【二黄】4/4	今宵何幸会知音，…→难得你纡尊降贵，谢君一点同情垂悯
		前后曲体	前接散板【滚花】，后接三眼板【南音】
		套式	散→慢→慢
65	《花田错会》	【长句二黄】4/4	我未上蟾宫折桂枝，偏有红鸾先报喜…→我未上紫玉堂前，现有三分怯意
		前后曲体	前接散板【滚花】，后接三眼板【寄生草】
		套式	散→慢→慢
66	《重开并蒂花》	【长句二黄】4/4	【旦唱】莫非相见梦魂中，一笑投怀同假拥。（交替演唱）…→【生唱】记不尽蝶义情花，数不尽离愁万种
		前后曲体	前接散板【滚花】，后接三眼板【翠裙腰】
		套式	散→慢→慢
67	《再进沈园》	【长句二黄】4/4	斜阳画角哀，诗肠愁满载。…→燕侣重逢，时乎不再，一个潦倒相关
		前后曲体	前接散板【子规啼】，后接三眼板【反线二黄】
		套式	散→慢→慢
68	《洞庭送别》	【长句二黄】4/4	名花虽是长龙宫，凋残未堪为世用，…→我不觉你唐突蛾眉，反觉你过于持重
		前后曲体	前接散板【滚花】，后接三眼板【寒关月】
		套式	散→慢→慢

(续表 2-43)

序号	唱段剧目	本体板式	唱词/前后曲体与板式/联套结构
69	《魂梦绕山河》	【长句二黄】4/4	【旦唱】问君何所思？问君何所怨？…→（生旦交替演唱）【生唱】眼看春去无情，感慨人生多变
		前后曲体	前接倒板（散）【倒板】，后接三眼板【梆子慢板】
		套式	散→慢→慢
70	《无限河山泪》	【乙反二黄】4/4	狱中吟，吟不断；狱中吟，夜不眠，吟不了奸佞当朝，吟不尽英雄血溅。…→今夕洒向诗篇
		前后曲体	前接无眼板【昭君怨中段】，后接三眼板【反线中板】
		套式	散→慢→慢
71	《柳永》	【二黄慢板】4/4	黄金榜，偶失龙头望，明代暂遗贤，未遂青云一往。…→一旦时来运到，定可尽露锋芒
		前后曲体	前接散板【沉腔滚花】，后接三眼板【合字过门】
		套式	散→慢→慢
72	《桃花处处开》	【二黄】4/4	我便银河抱月，好趁近水楼台，…→记得临别依依，你仲话白头相待
		前后曲体	前接散板【木鱼】，后接三眼板【别矣魂销】
		套式	散→慢→慢
73	《无限河山泪》	【正线二黄】4/4	可叹钟山如旧，依稀景物似当年。…→书到恨时……
		前后曲体	前接无眼板【流水】，后接三眼板【昭君怨】
		套式	散→慢→慢
74	《搜书院·拾风筝初遇》①	【乙反二黄】4/4	（翠莲）多感相公垂问，我且忍呀泪开呀言。我是个寒门弱女，家里租种别人田，只因丧了妈妈无钱来殡殓，我父亲迫得将我卖与镇台时已十四年，我受折磨更受棍鞭磨难不断
		前后曲体	前接散板【滚花】，后接三眼板【紫云回】
		套式	散→慢→慢

① 中国电影出版社编辑：《戏曲电影唱腔曲谱选集 第 1 辑》，北京：中国电影出版社 1959 年版，第 108 – 109 页。

(续表 2-43)

序号	唱段剧目	本体板式	唱词/前后曲体与板式/联套结构
75	《西厢记》	【二黄】4/4	突变心肠,倾心爱,入骨情,到底成空,我自形神俱丧。…→又听频频玉漏传,已是鱼更三跃,惊觉衣满寒霜
		前后曲体	前接散板【龙舟】,后接三眼板【打扫街】
		套式	散→慢→慢
76	《重开并蒂花》二	【二黄】4/4	莫教憔悴玉芙蓉,山长水远梦魂牵,两地相思难递送
		前后曲体	前接一眼板【反线中板】,后接三眼板【梆子慢板】
		套式	中→慢→慢
77	《神女会襄王·梦合》	【长句二黄】4/4	蓬莱仙女降云端,仿似嫦娥将约践,…→好趁花月良宵,携手共度芙蓉帐暖
		前后曲体	前接一眼板【柳浪闻莺】,后接三眼板【梆子慢板】
		套式	中→慢→慢
78	《艳曲醉周郎》	【长句二黄】4/4	【旦唱】难忘领军,有心暗自回营,相衾冷暖我自知情难永。(生旦交替演唱)…→【生唱】夜夜对月飞觞,向往温柔谁愿醒
		前后曲体	前接一眼板【板桥霸】曲牌,后接三眼板【泣残红】曲牌
		套式	中→慢→慢
79	《啼笑姻缘·定情》	【长句二黄】	说什么暗自情牵,追什么花前长相恋,…→从此后,千里关关
		前后曲体	前接一眼板【寄生草】,后接三眼板【乙反二黄】
		套式	中→慢→慢
80	《张学良》	【正线二黄】4/4	当日国土沦亡,教人心痛,批狢日寇,做恶无穷…→四万同胞望齐心抗日,驱除外敌保中华,地北天南俱与共,毕竟血比水浓
		前后曲体	前接一眼板【反线中板】,后接三眼板【尺字过门】
		套式	中→慢→慢
81	《杨二舍化缘》二	【二黄】4/4	也觉心惊胆战。看我若疯若癫,…→不禁冷汗连连
		前后曲体	前接一眼板【醉菩提】,后接三眼板【南音】
		套式	中→慢→慢

(续表 2-43)

序号	唱段剧目	本体板式	唱词/前后曲体与板式/联套结构
82	《心声泪影》	【二黄】4/4	所谓两情牵，相思遍，憔悴容光，消磨壮志，因为久不遭时。高情绪，愁万缕，折柳长亭，只望春风得意
		前后曲体	前接一眼板【扬州二流】，后接三眼板【寒江咽】
		套式	中→慢→慢
83	《一代天骄》	【二黄】4/4	个一段秦仇晋恨，…→试问我有何情趣，再生在于人海狂潮
		前后曲体	前接一眼板【反线中板】，后接三眼板【饿马摇铃】
		套式	中→慢→慢
84	《心声泪影》	【二黄】4/4	所谓两情牵，相思遍，憔悴容光，…→折柳长亭，只望春风得意
		前后曲体	前接一眼板【扬州二流】，后接三眼板【寒江咽】
		套式	中→慢→慢
85	《风流司马俏文君》	【二黄】4/4	献琴者，抚冰弦，一曲凤求凰，聊传素愿。…→书剑飘零，关河踏遍，我是萍踪无寄
		前后曲体	前接一眼板【柳浪闻莺】，后接三眼板【反线二黄】
		套式	中→慢→慢
86	《魂断蓝桥·定情》	【长句二黄】4/4	惊听塞外烽烟，变作了存亡之战，…→珍惜礼微情厚，且把魂梦寄凯旋
		前后曲体	前接散板【滚花】，后接一眼板【春江花月夜】
		套式	散→慢→中
87	《琴缘叙》	【长句二黄】4/4	我原籍潮府北岭东，失恃失怙又失宠…→情怀落寞未适从，聊遣闲愁琴三弄
		前后曲体	前接散板【长句滚花】，后接一眼板【反线中板】
		套式	散→慢→中
88	《窦娥冤》	【二黄慢板】4/4	犹记拾遗衣，埋空冢，此后与郎相伴，只余芳草白杨。…→望残梅，能复艳，云开月朗，除非是六月飞霜
		前后曲体	前接散板【滚花】，后接一眼板【飞霜令】
		套式	散→慢→中

(续表2-43)

序号	唱段剧目	本体板式	唱词/前后曲体与板式/联套结构
89	《再折长亭柳》三	【二黄】4/4	点想到蟾宫有讯,终使月缺不团圆。我正幻想沉沉,娇你庐山忽现
		前后曲体	前接散板【乙反龙舟】,后接一眼板【秋江别中板】
		套式	散→慢→中
90	《邂逅水中仙》	【二黄】4/4	成就一段良缘,公主新婚,夜宴龙庭,…→为报仙姬情重,今生今世再不作离鸾
		前后曲体	前接散板【木鱼】,后接一眼板【春江花月夜】
		套式	散→慢→中
91	《望江楼饯别》	【二黄】4/4	【旦唱】月纵圆,到今却被云遮不得见,(生旦交替演唱)…→【旦唱】只赢得两月恩情,一旦变作百劳飞燕
		前后曲体	前接散板【胡不归引子】,后接一眼板【妆台秋思】
		套式	散→慢→中
92	《子建会洛神》	【二黄】4/4	细沉思,梦难求,神女情隆,我又岂能辜负。…→一片茫茫烟水,何处有神女芳踪?
		前后曲体	前接一眼板【扬州二流】,后接一眼板【反线中板】
		套式	中→慢→中
93	《风雪夜归人》	【二黄】4/4	寄愁心,寄离情,写书容易寄时难,展尽素笺无一字。忍顺乡关归路。不禁目瞖神颓。寒更敲碎愁肠,时忆前尘影事
		前后曲体	前接一眼板【迷离】,后接一眼板【小曲楼台会】
		套式	中→慢→中
94	《七月七日长生殿》	【长句二黄】4/4	乐太平,边疆无战天子笑,丰年常喜兆,天保盛唐邦富民饶,…→试按新声,一奏霓裳曲调
		前后曲体	前接一眼板【唐宫恨史】曲牌,后接一眼板【三脚凳】
		套式	中→慢→中
95	《再折长亭柳》二	【二黄】4/4	知否我愁心欲碎咯,又望眼欲穿。…→忍不住涕泪涓涓
		前后曲体	前接一眼板【秋江别中板】,后接一眼板【跳花鼓】
		套式	中→慢→中

（续表2-43）

序号	唱段剧目	本体板式	唱词/前后曲体与板式/联套结构
96	《秋江冷艳》	【二黄】4/4	我愿和卿，魂梦里，生前依依恋恋，…→俏登楼，把珠帘卷，惆怅秋江，正好芙蓉放艳
		前后曲体	前接一眼板【玉芙蓉】，后接一眼板【恋檀中板板面】
		套式	中→慢→中
97	《夜半歌声》二	【二黄】4/4	最销魂佢眉锁春山，更重工愁善病。…→唉！竟似逐水青萍
		前后曲体	前接三眼板【剪剪花】，后接散板【龙舟】
		套式	慢→慢→散
98	《鸾凤分飞》	【长句二黄】4/4	【生唱】但愿老人心常把孤儿悯，免我忧怀国运，复为儿女事伤神。…→【旦唱】愿体老人心，有香茶奉向君，远道归来君当饮
		前后曲体	前接三眼板【梆子慢板】，后接散板【木鱼】
		套式	慢→慢→散
99	《一曲销魂》	【二黄】4/4	巫山云雨，不计暮暮朝朝，有阵舞苑流连，…→有阵我吹口作音，卿你低唱风流小调
		前后曲体	前接三眼板【凤阳歌】，后接散板【木鱼】
		套式	慢→慢→散
100	《七月落薇花》	【二黄】4/4	化鹃啼血，声衬冷月琵琶，…→只有银幕旋机，留得音容未化
		前后曲体	前接三眼板【胡姬怨】，后接散板【乙反木鱼】
		套式	慢→慢→散

如表2-43所示，在100首以"慢板单套"为板式基础的粤剧【正线二黄】唱段中，该"慢板单套"唱段与"前接"唱段和"后接"唱段共构成了七类联套结构。

（1）"慢→慢→慢"联套。

"慢→慢→慢"联套指以完整唱词逻辑的三眼板"嵌入式"粤剧【正线二黄】为基础，与"前接"三眼板唱段和"后接"三眼板唱段，进行板式连接所形成的联套套式。

表2-43所列《摘缨会》（序号1）中的"我不是观音大士下凡间"即完整唱词逻辑的"慢板单套"唱段，其与"前接"三眼板【寡妇诉冤】曲牌唱段和"后

接"三眼板【寡妇诉冤二段】曲牌唱段，共同构成了"慢→慢→慢"联套结构。同理，上表序号2—49唱段，均为"前接三眼板+慢板单套+后接三眼板"的"慢→慢→慢"联套结构。

（2）"慢→慢→中"联套。

"慢→慢→中"联套指以完整唱词逻辑的三眼板"嵌入式"粤剧【正线二黄】为基础，与"前接"三眼板唱段和"后接"一眼板唱段，进行板式连接所构成的联套套式。

上表所列《桃花缘》（序号50）中的"我出自博陵富饶居"即完整唱词逻辑的"慢板单套"唱段，其与"前接"三眼板【叮咛】唱段和"后接"一眼板【减字芙蓉】唱段共同构成了"慢→慢→中"的联套结构。同理，表2-43中序号51—63唱段均为"前接三眼板+慢板单套+后接一眼板"的"慢→慢→中"联套结构。

（3）"散→慢→慢"联套。

"散→慢→慢"联套指以完整唱词逻辑的三眼板"嵌入式"粤剧【正线二黄】为基础，与"前接"散板唱段和"后接"三眼板唱段进行板式连接所构成的联套套式。

上表所列《琵琶行》（序号64）中的"今宵何幸会知音"即完整唱词逻辑的"慢板单套"唱段，其与"前接"散板【滚花】唱段和"后接"三眼板【南音】唱段，共同构成了"散→慢→慢"的联套结构。同理，上表序号65—75唱段均为"前接散板+慢板单套+后接三眼板"的"散→慢→慢"联套结构。

（4）"中→慢→慢"联套。

"中→慢→慢"联套指以完整唱词逻辑的三眼板"嵌入式"粤剧【正线二黄】为基础，与"前接"一眼板唱段和"后接"三眼板唱段进行板式连接所构成的联套套式。

上表所列《重开并蒂花》（序号76）中的"莫教憔悴玉芙蓉"即完整唱词逻辑的"慢板单套"唱段，其与"前接"一眼板【反线中板】唱段和"后接"三眼板【梆子慢板】唱段，共同构成了"中→慢→慢"的联套结构。同理，上表序号76—85唱段均为"前接一眼板+慢板单套+后接三眼板"的"中→慢→慢"联套结构。

（5）"散→慢→中"联套。

"散→慢→中"联套指以完整唱词逻辑的三眼板"嵌入式"粤剧【正线二黄】为基础，与"前接"散板唱段和"后接"一眼板唱段，进行板式连接所构成的联套套式。

上表所列《魂断蓝桥·定情》（序号86）中的"惊听塞外烽烟"即完整唱词逻辑的"慢板单套"唱段，其与"前接"散板【滚花】唱段和"后接"一眼板【春江花月夜】曲牌唱段，共同构成了"散→慢→中"联套结构。同理，上表序号87—91唱

段均为"前接散板+慢板单套+后接一眼板"的"散→慢→中"联套结构。

(6)"中→慢→中"联套。

"中→慢→中"联套指以完整唱词逻辑的三眼板"嵌入式"粤剧【正线二黄】为基础,与"前接"一眼板唱段和"后接"一眼板唱段,进行板式连接所构成的联套套式。

表2-43所列《子建会洛神》(序号92)中的"细沉思,梦难求,神女情隆,我又岂能辜负"即为完整唱词逻辑的"慢板单套"唱段,其与"前接"一眼板【扬州二流】唱段和"后接"一眼板【反线中板】唱段,共同构成了"中→慢→中"联套结构。同理,上表序号93—96唱段均为"前接一眼板+慢板单套+后接一眼板"的"中→慢→中"联套结构。

(7)"慢→慢→散"联套。

"慢→慢→散"联套指以完整唱词逻辑的三眼板"嵌入式"粤剧【正线二黄】为基础,与"前接"三眼板唱段和"后接"散板唱段,进行板式连接所构成的联套套式。

表2-43所列《梦断香销四十年》之《鸾凤分飞》(序号98)中的生旦交替演唱的唱段"【生唱】但愿老人心常把孤儿悯,免我忧怀国运,复为儿女事伤神。…→(生旦交替演唱)…→【旦唱】愿体老人心,有香茶奉向君,远道归来君当饮"即完整唱词逻辑的"慢板单套"唱段,其与"前接"三眼板【梆子慢板】唱段和"后接"散板【木鱼】唱段,共同构成了"慢→慢→散"联套结构。同理,上表序号98—100唱段均为"前接三眼板+慢板单套+后接散板"的"慢→慢→散"联套结构。

2. 顶板起"中板单套"结构

中板单套在粤剧正线二黄中是较少使用的板式,若使用,则多表现为顶板起唱,无"前接"唱段,以一眼板(2/4)贯穿逻辑唱词,直至唱段结束无换板所形成"独板单套"板式结构。如表2-44所示。

表2-44 顶板起"中板单套"结构

序号	唱段剧目	本体板式	唱词/前后曲体与板式/联套结构
1	《琵琶行》	【长句二黄流水】2/4	【生唱】浔阳月,照离人,枫叶荻花秋声趁,我呢个主人下马,今晚夜送良朋。客船中,频劝饮,身似浮萍添别恨,愧无弦管送君行,耳畔传闻,忽听得琵琶声近
		后接曲体	顶板起,后接三眼板【梨花惨淡经风雨】

(续表 2-44)

序号	唱段剧目	本体板式	唱词/前后曲体与板式/联套结构
2	《沈园题壁》	【长句二黄流水】2/4	【生唱】才难展，马难前，献策平贼官数贬，请缨无路又三年。庆当今，龙意转，尝胆枕戈知务俭，整军经武复中原，北征喜讯传，愿早日大漠飞骑高城舞剑
		后接曲体	顶板起，后接【合尺滚花】
3	《脂痕印泪痕》	【长句二黄流水】2/4	如花眷，付烟云，旧日恩情休再问，燕呢已尽花落泥尘。袅袅歌声，化作凄凉韵，只为名花今日属他人，赢得长恨悠悠，忧思阵阵
		后接曲体	顶板起，后接一眼板【何日君再来】

　　表 2-44 所示的三个唱段为本书行文所采用的 200 部粤剧中 103 个粤剧正线二黄唱段里仅有的三段以一眼板贯串逻辑唱词（其后接唱段为另一逻辑唱词），且未换板的正线二黄唱段，三个唱段均为顶板起唱，无"前接"唱段，有"后接"唱段。

　　上例粤剧《琵琶行》中的【长句二黄流水】"浔阳月，照离人，……。客船中，频劝饮，……"①唱段，从板式上看，为顶板起一眼板唱段，全段唱词无换板，为"中板单套"板式结构。从唱词逻辑上看，该唱段以两个三字对句"浔阳月，照离人"和"客船中，频劝饮"分别起领前后两段唱词，构成完整的逻辑结构。后虽接唱三眼板【梨花惨淡经风雨】曲牌，但在唱词逻辑上已属于曲体连接之间的下一段唱词，不改变该唱段"中板单套"结构。

　　上例粤剧《沈园题壁》中的【长句二黄流水】"才难展，马难前……庆当今，龙意转，……"②唱段，从板式上看，同为顶板起一眼板唱段，全段唱词无换板，为"中板单套"板式结构。《脂痕印泪痕》中的【长句二黄流水】"如花眷，付烟云，旧日恩情休再问，燕呢已尽花落泥尘"③唱段，从板式上看，也为顶板起一眼板唱段，全段唱词无换板，为"中板单套"板式结构。

　　另外，在粤剧正线二黄唱段中，极少出现无眼板（1/4）的【二黄流水】或【快二流】唱段和无板无眼（散板）的【二黄滚花】唱段。"快板"和"散板"在

① 前揭黄鹤鸣记谱选编：《粤剧金曲精选 乐谱对照》（第 1 辑），第 30 页。
② 前揭黄鹤鸣记谱选编：《粤剧金曲精选 乐谱对照》（第 10 辑），第 69 页。
③ 前揭黄鹤鸣记谱选编：《粤剧金曲精选 乐谱对照》（第 4 辑），第 13 页。

粤剧正线二黄唱段中，并不作为可独立支撑唱段的"独板单套"结构，至多只能与其他板式或其他曲体相互连接，以"联套"的结构形式出现。

（二）粤剧正线二黄的"本体联套"结构

本体联套为粤剧正线二黄另一类重要的板式连接，其通常在唱段本体内部进行一次或两次换板，用以表达完整唱词逻辑时所形成的联套结构。其主要可分为"顶板起开腔换板""段中换板"和"结束句收腔换板"三类。其中，以"结束句收腔换板"最为常见，"顶板起开腔换板"和"段中换板"次之。

1. "结束句收腔换板"结构

该板式结构多用在唱段结束之处，为粤剧正线二黄"本体联套"中最为常用的板式连接，其最大的特点是在各类板式的粤剧正线二黄唱段的最后一个对句、最后一句或最后一逗上转板至【散板】收腔，形成全曲"散收"的板式布局。在"结束句收腔换板"唱段中，由于是结束句，就没有"后接"唱段，仅有"前接"唱段，并与"前接"唱段构成联套结构。如表2-45所示。

表2-45 "结束句收腔换板"结构

序号	唱段剧目	"收腔换板"板式	唱词/前接曲体与板式/联套结构
1	《梅亭恨》	【快二流】→【散板】（结束句）	【快二流】(2/4)挥舞三尺青锋剑，痛把豺狼手刃。且将精神重抖擞，【散板】休教悔海永沦沉
		前接板式/曲体	三眼板【叹颜回】
		本体板式：中→散	"前接+本体"板式：慢→（中→散）
2	《鸳鸯泪洒莫愁湖·游园》	【快二流】→【散板】（结束句）	【快二流】(1/4)乌云蔽日天地暗，朝政何时正气伸。…→像那湖上鸳鸯同比翼，【散板】永远相爱不相分
		前接板式/曲体	散板【正线滚花】
		本体板式：快→散	"前接+本体"板式：散→（快→散）
3	《几度悔情悭》	【二流】→【滚花】（结束句）	（生唱）【二流】(2/4)柳色暗催僧悔忏，（旦唱）莺声愁煞玉楼人，…→（生旦交替演唱）…→（旦唱）【滚花】不知是梦（同唱）还是真？
		前接板式/曲体	三眼板【反线二黄】
		本体板式：中→散	"前接+本体"板式：慢→（中→散）

(续表2-45)

序号	唱段剧目	"收腔换板"板式	唱词/前接曲体与板式/联套结构
4	《梦觉红楼》	【二流】→【滚花】（结束句）	【二流】(2/4) 地久天长，趁良宵齐举觞。…→焦鹿由来同幻想，却倩痴人传语【滚花】报丁娘
		前接板式/曲体	三眼板【凤凰台】
		本体板式：中→散	"前接+本体"板式：慢→（中→散）
5	《杜丽娘写真》	【快二流】→【散板】（结束句）	【快二流】(1/4) 但有芳草白杨啼杜宇，哪得蟾宫贵客傍云边？…→恕女儿孝顺无终，难以再承欢笑。劬劳恩来世报，【散板】永诀今朝
		前接板式/曲体	散板【乙反滚花】
		本体板式：快→散	"前接+本体"板式：散→（快→散）
6	《小城春梦》	【二流】→【滚花】（结束句）	【二流】(2/4) 合欢歌难唱咏，唯望他生重结合，【滚花】再拈弦管谱新声
		前接板式/曲体	三眼板【乙反二黄】合字过门
		本体板式：中→散	"前接+本体"板式：慢→（中→散）
7	《心声泪影》	【爽二黄】→【滚花】（结束句）	【爽二黄】(4/4) 江边柳，尚依稀，飞絮梢头，【滚花】好似挂住离人珠泪，…→因为鸳侣分飞。
		前接板式/曲体	一眼板【不如归】
		本体板式：慢→散	"前接+本体"板式：快→（慢→散）
8	《风雨相思》	【快二黄】→【二黄滚花】（结束句）	【快二黄】(4/4) 别时雨今时风，风风雨雨，惹人哀痛。【二黄滚花】愿效飞花轻似梦，飞越巫山第几重？
		前接板式/曲体	三眼板【乙反恋檀】
		本体板式：慢→散	"前接+本体"板式：慢→（慢→散）
9	《香君守楼》二	【二黄】→【滚花】（结束句）	【二黄】(4/4) 片片流水浮飘。桃花薄命扇底飘零，恰似为奴写照。【滚花】一帧薄命桃花照，万里江河血泪潮
		前接板式/曲体	一眼板【乙反中板】
		本体板式：慢→散	"前接+本体"板式：快→（慢→散）

(续表2-45)

序号	唱段剧目	"收腔换板"板式	唱词/前接曲体与板式/联套结构
10	《再折长亭柳》	【二黄】→【二黄滚花】（结束句）	【二黄】(4/4) 正系前途无尽，不知送你道路几千。只有挥手扬巾，唤妹【二黄滚花】声声肠断！今后我醉长安，眠市上，花尽买酒钱
		前接板式/曲体	一眼板【跳花鼓】
		本体板式：慢→散	"前接+本体"板式：中→（慢→散）
11	《香莲夜怨》	【快打慢二流】→【滚花】（结束句）	【快打慢二流】(2/4) 更遣携刀刺客，斩杀妻儿罪千条。天理难容，你且慢来偷笑。善恶到头终有报，我不信恨海迢迢。【滚花】星河忽灭断蓝桥，天呀！可知我哀鸣悲叫。荷尽已无擎雨盖，香莲一任雨横飘
		前接板式/曲体	三眼板【反线中板】
		本体板式：中→散	"前接+本体"板式：慢→（中→散）
12	《山神庙叹月》	【二黄】→【合尺滚花】（结束句）	【二黄】(4/4) 望得功成一战，早泛归舟。梅觅封侯，何日寒窑【合尺滚花】何日寒窑聚首？山神庙仁贵叹月，寒窑里金花泪流
		前接板式/曲体	三眼板【归时中段】
		本体板式：慢→散	"前接+本体"板式：慢→（慢→散）
13	《春风秋雨又三年》	【正线二黄】→【滚花】（结束句）	【正线二黄】(4/4) 更有爱夫情，纵是忍辱蒙羞，何忍破坏佢家庭嘅关系。【滚花】恍似楚囚夜哭，三载谁归？郎爱新欢，何堪萦回旧誓。弥留此际，寸心常记个个小孩提
		前接板式/曲体	三眼板【反线二黄】
		本体板式：慢→散	"前接+本体"板式：慢→（慢→散）
14	《西厢记》	【二黄】→【滚花】（结束句）	【二黄】(4/4) 花欲睡，月频移，难见玉人影状。莫不是前言见枉，莫不是夜怯逾墙？一拚苦候到天明，【滚花】倚望栏杆上，忽见人来月下，真是人带幽香
		前接板式/曲体	三眼板【打扫街】
		本体板式：慢→散	"前接+本体"板式：慢→（慢→散）

（续表2-45）

序号	唱段剧目	"收腔换板"板式	唱词/前接曲体与板式/联套结构
15	《泪洒莫愁湖》	【爽二黄】→【合尺滚花】（结束句）	【爽二黄】（4/4）什么金粉世家，原是腥熏血染。什么皇皇府第，此乃罪恶之源。恶妇凶残逼到人亡命殒。【合尺滚花】可恨不仁祖母，教我此身长困奈何天
		前接板式/曲体	散板【乙反长句滚花】
		本体板式：慢→散	"前接+本体"板式：散→（慢→散）
16	《六月飞霜》	【快二流】→【二黄】→【滚花】（结束句）	【快二流】（1/4）怜白发，泣红颜，悲怀莫仰。…→洒遍在囚衣之上。【二黄】（一眼板）伏刑场候刀斧，【滚花】似一只待宰羔羊
		前接板式/曲体	三眼板【反线二黄】
		本体板式：快→中→散	"前接+本体"板式：慢→（快→中→散）
17	《再进沈园》	【快二流】→【快二流】→【二黄滚花】（结束句）	【快二流】（清唱）此身行作稽山土，壮心仍在【快二流】（1/4）北地楼台。酬妹义，待来生，…→愿明朝北定中原平四海，【二黄滚花】当向泉台告捷慰妹哀
		前接板式/曲体	三眼板【流水南音】
		本体板式：散→快→散	"前接+本体"板式：慢→（散→快→散）
18	《鸳鸯泪》	【二黄】→【二流】→【二黄滚花】（结束句）	【二黄】（4/4）一回顾影一回惊，鬓乱钗横愁未罄。…→一步步细碎花鞋，一阵阵半迷半醒。【二流】（2/4）抚伤痕，何痛楚，宝碟不是一只夜鬼哀鸣。心惊震哎呀血淋漓，【二黄滚花】到此际摇摇不定。可怜洒尽鸳鸯泪，只望来生再续未了情
		前接板式/曲体	三眼板【灯花泪】
		本体板式：慢→中→散	"前接+本体"板式：慢→（慢→中→散）

(续表 2-45)

序号	唱段剧目	"收腔换板"板式	唱词/前接曲体与板式/联套结构
19	《昭君出塞》	【正线二黄】→【二流】→【二黄滚花】（结束句）	【正线二黄】（4/4）此后莫再挑民女，再误了蚕桑。应该爱惜黎民，更应顾念民生痛痒。【二流】（2/4）回首汉关徒惜别，梦魂难望到家乡。…→忽听得一阵阵胡笳【滚花】不由人心弦振荡，王昭君心惶意乱，前路茫茫
		前接板式/曲体	一眼板【乙反中板】
		本体板式：慢→中→散	"前接+本体"板式：中→（慢→中→散）
20	《恨不相逢未嫁时》	【正线二黄】→【二流】→【滚花】（结束句）	【正线二黄】（4/4）意乱神迷使我【二流】（2/4）心情苦困，恐怕情丝更难断，缠绕芳心。每念鸳梦难成，悲酸莫禁。【滚花】恨不相逢未嫁，不致在情海浮沉
		前接板式/曲体	三眼板【尺五线新腔二黄】
		本体板式：慢→中→散	"前接+本体"板式：慢→（慢→中→散）

表 2-45 中粤剧《梅亭恨》（序号 1）中的 "挥舞三尺青锋剑"[①] 即为 "结束句收腔换板" 的正线二黄唱段。该唱段为四句式结构，以一眼板【快二流】起板开腔前三句 "挥舞/三尺/青锋剑，痛把/豺狼/手刃。且将/精神/重抖擞"，后换板至【散板】接唱并收腔第四句（结束句）"休教/悔海/永沦沉"，形成了 "中→散" 本体联套结构的 "结束句收腔换板" 套式。从前后曲体板式连接上看，该唱段无 "后接" 唱段，只有 "前接" 三眼板【叹颜回】曲牌唱段，与 "前接" 唱段形成了 "慢→（中→散）" 的联套结构。

同理，表 2-45 所示（序号 2—20）的唱段，都是在【二黄】【快二流】【爽二黄】【二流】等无眼板、一眼板或三眼板的正线二黄唱段唱词之后，换板为【滚花】【二黄滚花】【合尺滚花】【散板】等无板无眼板接唱并收板的 "结束句收腔换板" 正线二黄唱段。这些唱段经过一次换板或多次换板，在唱段内部形成 "本体联套" 的 "结束句收腔换板" 唱段，并以此 "本体联套" 与各种曲体的前接唱段相连接，形成了不同曲体唱段之间的 "联套" 结构，不赘例。

① 前揭黄鹤鸣记谱选编：《粤剧金曲精选 乐谱对照》（第 5 辑），第 102-106 页。

2. "顶板起开腔换板"结构

该板式结构多用在唱段的最开始,扮演着原生二黄中【导板】的角色。但与原生二黄中【导板】多为散板,且【导板】句之后常接【回龙】的板式布局不同,粤剧正线二黄中"顶板起开腔换板"唱段的开板,可为散板,也可为一眼板。在形成完整逻辑唱词陈述的基础上,可在本唱段首句之后换板,也可延续到本唱段结束句前再换板。且换板可换为散板,也可换板为三眼板或一眼板等。如表2-46所示。

表2-46 "顶板起开腔换板"结构

序号	唱段剧目	"开腔换板"板式	唱词/后接曲体与板式/联套结构
1	《俏潘安之店遇》	【长句二流】→【合尺滚花】(顶板起)	【长句二流】(2/4)一骑来复去,多载别家堂。…→胸怀大志胜儿郎,为国参军不让木兰,红玉壮。【合尺滚花】来到杭州地面,何妨暂歇雕鞍
		后接板式/曲体	三眼板【西皮】
		本体板式:中→散	"本体+后接"板式:(中→散)→慢
2	《梦会骊宫》	【二黄首板】→【二黄】(顶板起)	【二黄首板】(散)(生唱)魂魄不曾来入梦,【二黄】(4/4)冷冷深宫,愁怀哀痛,太液芙蓉未央柳,…→卿已归天离我,盼与你梦会在骊宫
		后接板式/曲体	三眼板【三叠愁】
		本体板式:散→慢	"本体+后接"板式:(散→慢)→慢
3	《难忘紫玉钗》	【二流】→【合尺滚花】(顶板起)	【二流】(2/4)声暗淡,月朦胧,朔风寒,霜雪重。绝塞胡笳惊客梦,【合尺滚花】拥衾难寐怨无穷
		后接板式/曲体	三眼板【秋水伊人】
		本体板式:中→散	"本体+后接"板式:(中→散)→慢
4	《梦觉红楼》	【二黄散板】→【二黄慢板】(顶板起)	【二黄首板】(散)霜钟破晓侵罗帐。【二黄慢板】(4/4)一枕香销重帘影隔,昨宵无那娟娟明月…→东篱把酒黄昏后,叹满城风雨,又过重阳
		后接板式/曲体	三眼板【凤凰台】
		本体板式:散→慢	"本体+后接"板式:(散→慢)→慢

(续表2-46)

序号	唱段剧目	"开腔换板"板式	唱词/后接曲体与板式/联套结构
5	《绿水题红》	【长句二流】→【滚花】（顶板起）	【长句二流】(2/4) 花处处，柳垂垂，银杏迎风初吐蕊，嬉春灵雀唱相随。→只见一河波泛绿，【滚花】独有红花逐水湄
		后接板式/曲体	一眼板【新曲】
		本体板式：中→散	"本体+后接"板式：（中→散）→中
6	《重台别》	【二黄首板】→【二黄】（顶板起）	【二黄首板】（散）（旦唱）风沙冷，路漫漫，天昏日惨，天昏日惨。【二黄】(4/4) 一程水一程山，粉泪偷弹凤辇间，……→未晓身临何地？（生唱）早入三晋云山，路碑刻邯郸
		后接板式/曲体	三眼板【乙反西皮】
		本体板式：散→慢	"本体+后接"板式：（散→慢）→慢
7	《伯牙碎琴》	【长句二流】→【长句二黄】（顶板起）	【长句二流】(2/4) 山渺渺，路迢迢，……→醉染枫林掩映夕阳残照。【长句二黄】(4/4) 分明眼底景依稀，……→一曲流水高山，已是知音人杳
		后接板式/曲体	三眼板【眷寻芳】
		本体板式：中→慢	"本体+后接"板式：（中→慢）→慢
8	《夜雨闻铃》	【二黄板面】→【二黄慢板】（顶板起）	【二黄板面】(4/4)（白）剑阁登临意凄凉，……→点点滴滴断肠声。【二黄慢板】(4/4) 雨淋铃，风摇影，……→徒令伤心人陷入凄凉境
		后接板式/曲体	三眼板【胡笳十八拍】
		本体板式：慢→慢	"本体+后接"板式：（慢→慢）→慢
9	《香君守楼》	【二黄首板】→【长句二黄】→【滚花】（顶板起）	【二黄首板】（散）思缥缈梦迢迢。空楼静悄，风寒料峭。【长句二黄】(4/4) 暮暮朝朝，凭栏凝眺。……→两地凤泊鸾飘，【滚花】只为奸贼弄权倾社庙
		后接板式/曲体	三眼板【南音】
		本体板式：散→散	"本体+后接"板式：（散→散）→慢

(续表2-46)

序号	唱段剧目	"开腔换板"板式	唱词/后接曲体与板式/联套结构
10	《朱弁回朝·哭主》	【二黄首板】→【长句二流】→【散板】（顶板起）	【二黄首板】（散）挥热泪，望长天，家邦安在？【长句二流】（2/4）只见万里冰封，千山雪盖，…→当年圣主蒙尘日，遥拜龙颜【散板】上草台
		后接板式/曲体	三眼板【反线二黄板面】
		本体板式：散→中→散	"本体+后接"板式：（散→中→散）→慢
11	《秋江哭别》	【二黄首板】→【二流】→【二黄滚花】（顶板起）	【二黄首板】（散）两袖青衫泪，【二流】（1/4）化作千叠秋江泪，咋宵嫌聚短，…→地大天高载不尽情深义广。【二黄滚花】只怕妙嫦错怪我是负心郎，上路匆忙，谁知我有难言苦况
		后接板式/曲体	三眼板【秋江别】
		本体板式：散→快→散	"本体+后接"板式：（散→快→散）→慢

上例粤剧《俏潘安之店遇》（序号1）中的"一骑/来复去，多载/别家堂"[①]即为"顶板起开腔换板"唱段。该唱段以一眼板【长句二流】起板开腔"一骑/来复去，多载/别家堂"，后无换板持续演唱大段唱词，直至第十句"红玉壮"后收【长句二流】；后换板至【合尺滚花】接唱并收腔结束对句"来到/杭州/地面，何妨/暂歇/雕鞍"，形成"中→散"本体结构的"顶板起开腔换板"套式。由于该唱段为顶板起唱词，无"前接"唱段，仅有"后接"唱段，就与后接三眼板【西皮】唱段之间，形成了"（中→散）→慢"的联套结构。

同理，表2-46所示（序号2—11）唱段都是以【长句二流】【二黄首板】【二流】【二黄散板】等无板无眼板、一眼板或三眼板顶板起板开腔之后，以【合尺滚花】【二黄】【二黄慢板】【滚花】【长句二黄】【长句二流】【二流】等板式换板接腔，在唱段内部形成"本体联套"的"顶板起开腔换板"唱段，并以此"本体联套"与后接各种曲体的唱段相连接，形成不同曲体唱段之间的"联套"结构，不赘例。

① 前揭黄鹤鸣记谱选编：《粤剧金曲精选 乐谱对照》（第7辑），第42-47页。

3. "段中换板"结构

该板式既非顶板起,也不是结束句,而是作为"嵌入式"唱词出现在曲体连接的唱段之中,既有"前接"唱段,又有"后接"唱段。从"段中换板"唱段本体来看,其后换板的板式多为散板,且多为该唱段本体的结束对句或结束句。如表2-47所示。

表2-47 "段中换板"结构

序号	唱段剧目	"段中换板"板式	唱词/前后曲体与板式/联套结构
1	《范蠡献西施·苎萝访艳》	【长句二黄】→【滚花】(句中换板)	【长句二黄】(4/4)吴人毁我锦山川,应带领国人齐奋战。…→拼将玉石俱焚,【滚花】以绝奸人恶念
		前后板式/曲体	前接三眼板【杨翠喜】,后接散板【沉花下句】
		本体板式:慢→散	"前接+本体+后接"板式:慢→(慢→散)→散
2	《蝴蝶夫人·燕侣重逢》	【二黄】→【滚花】(句中换板)	【二黄】(4/4)我归期屡误,自知愧对妻房。…→呢对异国情鸳,【滚花】终能如所望
		前后板式/曲体	前接一眼板【春江花月夜】,后接一眼板【杭州姑娘】
		本体板式:慢→散	"前接+本体+后接"板式:中→(慢→散)→中
3	《朱弁回朝·送别》	【长句二黄】→【沉花下句】(句中换板)	【长句二黄】(4/4)写下鸾书百数封,就写就烧不敢奉。…→六年如一梦,【沉花下句】哎呀呀,此恨无穷
		前后板式/曲体	前接三眼板【深宫怨】,后接无眼板【乙反流水南音】
		本体板式:慢→散	"前接+本体+后接"板式:慢→(慢→散)→散
4	《范蠡献西施·别馆盟心》	【解心二黄】→【滚花】(句中换板)	【解心二黄】(4/4)美梦难成,相知恨晚缘不永。…→人非草木岂无情,【滚花】都只为山河重整
		前后板式/曲体	前接散板【滚花】,后接三眼板【花间蝶】
		本体板式:慢→散	"前接+本体+后接"板式:散→(慢→散)→慢

(续表2-47)

序号	唱段剧目	"段中换板"板式	唱词/前后曲体与板式/联套结构
5	《蝴蝶夫人·临歧惜别》	【板眼二流】→【滚花】（句中换板）	【板眼二流】（2/4）（生唱）今天恭喜是你生辰,好话要多讲来博你开心。…→恭喜一世到头都咁烟韧,【滚花】大概咁恭喜你都会开心
		前后板式/曲体	前接三眼板【走马】,后接三眼板【乙反二黄】
		本体板式：中→散	"前接+本体+后接"板式：慢→（中→散）→慢
6	《艳阳丹凤》	【正线二黄】→【滚花】（句中换板）	【正线二黄】（4/4）桃花仍可点缀升平。寄仙踪,在蓬莱,任教我踏破宫鞋,【滚花】亦难上得云天绝岭
		前后板式/曲体	前接一眼板【反线中板】,后接三眼板【反线二黄】
		本体板式：慢→散	"前接+本体+后接"板式：中→（慢→散）→慢
7	《大断桥》	【正线二黄】→【士工滚花】（句中换板）	【正线二黄】（4/4）任他舌灿莲花,难断连枝比翼鸟。…→夫妻相爱贵真诚,【士工滚花】我两心地光明不染
		前后板式/曲体	前接三眼板【乙反二黄】,后接散板【五棰长句滚花】
		本体板式：慢→散	"前接+本体+后接"板式：慢→（慢→散）→散
8	《摘缨会》	【快二流】→【散板】（句中换板）	【快二流】（4/4）（旦唱）只见漫天烽火,到处烟雾飞翻,（生唱）火海迷途,好一比失群孤雁。（旦唱）莫不是注定我们今日,要死在寒山？（生唱）再策龙驹,带你脱离【散板】灾难!
		前后板式/曲体	前接一眼板【潇潇斑马鸣】,后接三眼板【乙反二黄】
		本体板式：慢→散	"前接+本体+后接"板式：中→（慢→散）→慢
9	《柳永》	【二流】→【滚花】（句中换板）	【二流】（4/4）风流事,平生畅,忍把呀浮名【滚花】换作浅斟低唱
		前后板式/曲体	前接一眼板【扬州二流】,后接三眼板【梆子慢板】
		本体板式：慢→散	"前接+本体+后接"板式：中→（慢→散）→慢

(续表 2-47)

序号	唱段剧目	"段中换板"板式	唱词/前后曲体与板式/联套结构
10	《刁斗江风醉柳营》	【正线二黄】→【散板】（句中换板）	【正线二黄】(4/4) 征骑踏遍贺兰山，战鼓频敲寒敌胆…→五岳摇动风啸云翻，【散板】吓得金奴人仰马翻
		前后板式/曲体	前接三眼板【秋江别中段】，后接【反线中板】
		本体板式：慢→散	"前接+本体+后接"板式：慢→（慢→散）→中
11	《杨梅争宠》	【长句二流】→【一捶滚花】（句中换板）	【长句二流】(2/4)（生唱）穿曲径，过花亭，踏月庭园春色醉，但见翠华宫内柳丝垂。…→但愿温柔乡里住，【一捶滚花】今晚夜偷来慰问我心爱梅妃
		前后板式/曲体	前接三眼板【反线二黄】，后接散板【五捶滚花】
		本体板式：中→散	"前接+本体+后接"板式：慢→（中→散）→散
12	《绝唱胡笳十八拍》	【正线二黄】→【滚花】（句中换板）	【正线二黄】(4/4)（旦唱）当日别离时曾有约，夜夜心随明月到胡邦。…→今日得见贤王，却未见儿郎与共。（生唱）此日远来为践约，迎你重返家中。此后琴瑟复谐，膝下娇儿，【滚花】膝下娇儿长侍奉
		前后板式/曲体	前接无眼板【乙反七字清】，后接一眼板【焙衣情】
		本体板式：慢→散	"前接+本体+后接"板式：快→（慢→散）→中
13	《虎将美人未了情》	【二黄】→【合尺滚花】（句中换板）	【二黄】(4/4)（生唱）你今是新寡皇娘，儿皇幼小，也当名正言顺再续情苗。我向苍天，连索还，本属你我真情，我临风傲啸。（旦唱）天下人言可畏，怎可如此狂嚣？叔嫂通婚，乱了朝纲，如何得了！【合尺滚花】（生唱）多情终被无情误，飞花不逐水流漂
		前后板式/曲体	前接一眼板【折金钗】，后接散板【滚花】
		本体板式：慢→散	"前接+本体+后接"板式：中→（慢→散）→散

(续表2-47)

序号	唱段剧目	"段中换板"板式	唱词/前后曲体与板式/联套结构
14	《乱世佳人》	【快二流】→【二黄首板】→【爽二黄】（句中换板）	【快二流】（1/4）（旦唱）听他浅叹低吟，…→看他有甚言陈？（生唱）【二黄首板】（无板无眼）痛国运垂危，黎民遭不幸。【爽二黄】（4/4）问苍茫大地，何日至理净此浮尘？…→愁对孤灯，心似波涛翻滚
		前后板式/曲体	前接三眼板【旧苑望帝魂】，后接三眼板【月下飞鸾】
		本体板式：快→散→慢	"前接+本体+后接"板式：慢→（快→散→慢）→慢
15	《香梦前盟》	【二黄】→【滚花】（句中换板）	【二黄】（4/4）真是岁月留痕，…→望不见旧苑宫墙。【滚花】难忘帝王朝暮情，情比海天深无量
		前后板式/曲体	前接三眼板【雪中燕】，后接三眼板【到春来】曲牌
		本体板式：慢→散	"前接+本体+后接"板式：慢→（慢→散）→慢
16	《洛水梦会》	【快二流】→【合尺滚花】（句中换板）	【快二流】（1/4）空叹物在人亡，…→夜夜露宿江头，【合尺滚花】拜乞魂归怜苦况。…→霄霄长照洛水寒
		前后板式/曲体	前接一眼板【段家桥】，后接一眼板【凌波令】
		本体板式：快→散	"前接+本体+后接"板式：中→（快→散）→中
17	《绝情谷底侠侣情》	【二黄】→【合尺滚花】（句中换板）	【二黄】（4/4）（生唱）元兵劫掠，民历兵灾。…→神雕侠侣，又岂甘沉埋。【合尺滚花】（旦唱）惊听烽烟战云，…→阴霾扫尽待见云天开
		前后板式/曲体	前接三眼板【回龙腔】，后接三眼板【红楼梦】
		本体板式：慢→散	"前接+本体+后接"板式：慢→（慢→散）→慢

(续表2-47)

序号	唱段剧目	"段中换板"板式	唱词/前后曲体与板式/联套结构
18	《桃花缘》	【长句二黄】→【滚花】（句中换板）	【长句二黄】(4/4)（旦唱）山野桃花圩，桃花开处处，…→绕篱淙淙桃花水，借问桃花我是谁？【滚花】（生唱）人面桃花相映红，人与桃花相默许
		前后板式/曲体	前接散板【滚花】，后接一眼板【春晓】
		本体板式：慢→散	"前接+本体+后接"板式：散→（慢→散）→中
19	《董小宛》	【正线长句二黄】→【二流】→【合尺滚花】（句中换板）	【正线长句二黄】(4/4)横刀拆散好夫妻，…→可叹摆布由人，无奈又【二流】(2/4)腆颜侍清帝，…→望云天徒洒泪【合尺滚花】怒听杜宇悲啼
		前后板式/曲体	前接三眼板【反线二黄】，后接三眼板【飘渺曲】
		本体板式：慢→中→散	"前接+本体+后接"板式：慢→（慢→中→散）→慢
20	《江上琵琶》	【二黄】→【快二流】→【散板】（句中换板）	【二黄】(4/4)（生唱）同是天涯沦落，…→幽兰每群芳忌。（旦唱）感君义重能怜我，为君把酒君莫辞。【快二流】(1/4)一念到明日絮迹萍踪…→解心抒恨呀暂忘饥。（生唱）绕船明月江水寒，呜咽琵琶犹在耳。愁煞了江州司马，【散板】低回挥写琵琶词，琵琶词
		前后板式/曲体	前接无眼板【流水】，后接三眼板【新曲】
		本体板式：慢→快→散	"前接+本体+后接"板式：散→（慢→快→散）→慢
21	《貂蝉》	【爽二黄】→【二流】（句中换板）	【爽二黄】(4/4)无情偏要装作情意溶溶。世上愁苦千般，怎及这般苦痛。【二流】(2/4)今夜月圆人尽望，恨难飞入广寒宫。脱离魔障伴嫦娥，了却人间恶梦
		前后板式/曲体	前接三眼板【乙反南音】，后接一眼板【塞上吟】
		本体板式：慢→中	"前接+本体+后接"板式：慢→（慢→中）→中

(续表2-47)

序号	唱段剧目	"段中换板"板式	唱词/前后曲体与板式/联套结构
22	《王十朋祭江》	【爽二黄】→【二流】（句中换板）	【爽二黄】(4/4) 三杯酒，敬苍天…→仙班同列，长在瑶池。【二流】(1/4) 我万语千言，…→永世不移此志
		前后板式/曲体	前接三眼板【二黄】，后接一眼板【恋檀中板】
		本体板式：慢→快	"前接+本体+后接"板式：慢→（慢→快）→中

表2-47中粤剧《范蠡献西施·苎萝访艳》（序号1）中的唱段"吴人毁我锦山川"① 即"段中换板"结构的"嵌入式"粤剧正线二黄唱段。该五对句唱段前接三眼板【杨翠喜】曲牌，以三眼板起板开腔第一对句"吴人/毁我/锦山川，应带领/国人/齐奋战"，后无换板持续演唱直至第五对句上句"拼将/玉石/俱焚"之后收【长句二黄】；后转板至【滚花】接唱并收腔第五对句下句（结束句）"以绝/奸人/恶念"；后再转入"后接"【沉花下句】唱段继续唱词陈述。从本体板式上看，该唱段为"段中换板"的"慢→散"内部联套结构。从全曲来看，该"嵌入式"唱段与前接唱段和后接唱段共同构成了"慢→（慢→散）→散"的曲体联套结构。

同理，表2-47中序号2—20的唱段都是以【长句二黄】【二黄】【解心二黄】【板眼二流】【正线二黄】【快二流】【二流】【长句二流】【正线二黄】【快二流】【爽二黄】【正线长句二黄】等无板无眼板、一眼板或三眼板的【正线二黄】起板开腔，并以【滚花】【沉花下句】【士工滚花】【散板】【一捶滚花】【秃头滚花】【合尺滚花】等散板板式换板接腔，以形成该"段中换板"粤剧【正线二黄】唱段的"本体联套"结构。

另外，从唱词逻辑来看，"段中换板"唱段的换板板式不仅仅发挥"嵌入式"【二黄】唱段的收腔换板作用，其在具体唱段中也发挥同样重要的唱词陈述作用。

如表2-47中粤剧《貂蝉》（序号21）中的"无情偏要装作情意溶溶"② 同为"段中换板"的【正线二黄】唱段。其在前接三眼板【乙反南音】唱段第四对句上句之后，以三眼板【爽二黄】"无情/偏要/装作/情意/溶溶"接腔进入"嵌入式"【二黄】唱段，并以三眼板续唱了对句"世上/愁苦/千般，怎及/这般/苦痛"；后

① 前揭黄鹤鸣记谱选编：《粤剧金曲精选 乐谱对照》（第3辑），第1-8页。
② 前揭黄鹤鸣记谱选编：《粤剧金曲精选 乐谱对照》（第4辑），第111-114页。

换板至一眼板【二流】接唱了后两个对句"今夜/月圆/人尽望,恨难/飞入/广寒宫。脱离/魔障/伴嫦娥,了却/人间/恶梦"后结束"嵌入式"【二黄】唱段,再转入后接一眼板【塞上吟】唱段继续唱词陈述。

由此可见,在该"嵌入式"【二黄】唱段中,后换板的一眼板【二流】完成了两个对句的唱词陈述,与接前腔并完成一个半对句的三眼板【爽二黄】一样,发挥了同等重要的唱词陈述作用。

综合以上分析,笔者认为粤剧【正线二黄】的板式形态具有三大特点:

其一,具有"独板单套"和"本体联套"两大特征。

其二,在"独板单套"板式结构中,以"慢板单套"为主体核心,偶见"中板单套",且不采用"散板单套"和"快板单套"板式结构。

其三,在"本体联套"板式结构中,以"结束句收腔换板"联套结构为主体核心,以"顶板起开腔换板"和"段中换板"为辅助板式结构。

三、原生反二黄板式结构:独板单套、慢起联套、回龙旋宫与散起散收

反二黄是板腔体戏曲的另一主要声腔,其与二黄最大的区别在于定弦的不同。伴奏二黄唱段的胡琴内外弦空弦音高定弦为"5－2"(粤剧中称为"合尺线""正线"),而伴奏反二黄唱段的胡琴内外弦空弦音高定弦为"1－5"(粤剧中称为上六线、反线)。定弦的不同使得反二黄比二黄的音域更加宽广,也就更加擅长、适合和多用于表现悲壮、苍凉和凄苦的戏剧情绪。

由于反二黄是因二黄定弦的改变而产生的,因此,反二黄在板式结构上与二黄有相似之处。但也正是定弦的改变使得反二黄唱段在板式结构上又产生了独具自身特点的板式连接形式和套式结构。从本书行文所采用的反二黄唱段的具体谱例看,其既有与二黄原生板式类似的"独板单套"和"慢起联套"结构,也有独具反二黄特点的"回龙旋宫"和"散起散落"联套结构。

(一)"独板单套"结构

反二黄的"独板单套"主要以"慢板单套"和"散板单套"为主。慢板单套是传统梆黄剧目中(汉剧和源于汉剧反二黄的京剧)比较常用的唱词叙述板式结构,二黄和反二黄唱段都运用得比较多。而"散板"是通过将"原板"(2/4)拆散去板的手法发展出来的,"散板"唱段无板无眼,节拍自由,演唱速度可根据剧情变化的需要加快或减慢。但"散板"在反二黄唱段中的表现力相对有限,且多与其他板式相互组合或连接而构成唱段,一般不单独支撑大篇幅唱段,仅仅在表现极为悲凉、凄苦和悔恨的唱词中使用反二黄"散板单套"板式结构。如表2-48所示。

表 2-48 "独板单套"结构

序号	唱段/剧目	套式	起句/唱词/板式连接
1	《落园》（汉剧《二度梅》）	散板单套	【反二黄导板】（散）陈杏元身落在舍身崖下，【反二黄散板】耳旁内又听得走石飞沙，…→我本是避难女小姐详查
2	《此时间说不尽千般苦处》（京剧《祭塔》）		【反二黄散板】此时间说不尽千般苦处，…→要相逢除非是梦里相投
3	《没来由遭刑宪受此大难》（京剧《六月雪》）	慢板单套	【反二黄慢板】（4/4）没来由遭刑宪受此大难，…→霎时间大炮响尸首不全
4	《崇老伯他说是冤枉能辩》（京剧《女起解》）	慢板单套	【反二黄慢板】（4/4）崇老伯他说是冤枉能辩，…→到按院见大人也好伸冤
5	《我这里假意儿赖睁杏眼》（京剧《宇宙锋》）	慢板单套	【反二黄慢板】（4/4）我这里假意儿懒睁杏眼，…→玉皇爷驾彩瑞接我上天

1. "散板单套"结构

表 2-48 中汉剧《二度梅》之《落园》中陈杏元的唱段"陈杏元身落在舍身崖下"[1] 即反二黄的"散板单套"板式。该唱段为十字四对句结构，以陈杏元在侧幕上台之前的【反二黄导板】起板开腔第一对句上句"陈杏元/身落在/舍身/崖下"后，出幕上场。以【反二黄散板】接唱第一对句下句"耳旁内/又听得/走石/飞沙"，后无换板持续演唱，直至第四对句下句（结束句）"我本是/避难女/小姐/详查"收腔结束唱段。虽然在板式名称上有从【导板】到【散板】的变化，但这种变化在更大意义上是对主唱者演唱位置的界定，即【导板】一般都在侧幕上场之前演唱。而【导板】后的板式（不仅仅是【散板】，也包括其他板式）则多指出幕上场之后的演唱。由于该唱段中的【导板】和【散板】在板式属性上均属无板无眼板，因此，该唱段在板式上也就为"散板单套"结构。

上例京剧《祭塔》中白素贞的唱段"此时间说不尽千般苦处"[2] 无【导板】，直接以【散板】开腔，无换板演唱直至收腔。在表现白素贞与许仕林骨肉分离的悲苦与凄凉的同时，也形成了"散板单套"结构。

① 谱例参见：《陈杏元身落在舍身崖下》，中国曲谱网 http://www.qupu123.com/xiqu/qita/p209757.html（2018 - 3 - 21）。

② 前揭梅葆琛、林映霞：《梅兰芳演出曲谱集》（第 1 卷），第 73 - 74 页。

2. "慢板单套"板式

上表所示《六月雪》① 中窦娥的唱段"没来由遭刑宪受此大难"即为【反二黄】的"慢板单套"板式。该唱段为十字四对句结构,以【反二黄慢板】起板开腔第一对句"没来由/遭刑宪/受此/大难,看起来/世间人/不辨/愚贤",后无换板持续演唱,直至第四对句下句(结束句)"霎时间/大炮响/尸首/不全"收腔结束唱段,而未再换板,为以三眼板支撑唱段完整唱词陈述的"慢板单套"结构。

同理,采用此类"慢板单套"板式结构完成【反二黄】全段唱词的,还有上表所示《女起解》中苏三的"崇老伯他说是冤枉能辩"唱段和京剧《宇宙锋》中赵艳容的"我这里假意儿懒睁杏眼"唱段等。不赘例。

(二)"慢起联套"结构

"慢起联套"板式结构,为梆黄剧种中比较常用的板式连接,其在二黄唱段和反二黄唱段中都大量运用,多用于大段唱词的陈述。"慢起联套"板式无前接【导板】唱词,也无首句之后的【回龙】唱词,多以三眼板起板开唱,后根据唱词陈述逻辑和剧情发展的需要,进行一次或多次换板,以形成联套结构。如表2-49所示。

表2-49 "慢起联套"结构

序号	唱段/剧目	套式	起句/唱词/板式连接
1	《未曾开言泪满腮》(京剧《乌盆记》)	慢起联套	【反二黄慢三眼】(4/4)未曾开言泪满腮,…→可怜我冤仇有三载,有三载。【反二黄原板】(2/4)因此上随老丈转回家来,…→但愿你福寿康宁永无祸灾
			板式:慢→中
2	《见夫人哭出了法场以外》(京剧《法场换子》)	慢起联套	【反二黄慢板】(4/4)见夫人哭出了法场以外,…→为什么一心心闯进京来。(儿好不才,我的儿!)【反二黄快三眼】千不该万不该是儿不该,…→令人悲哀好不伤怀。(我的儿呀!)【反二黄原板】我也曾送尔信怎生不解,…→可怜我年半百绝了后代,绝了后代。【反二黄散板】他夫妻感恩德跌跪尘埃,…→霎时间大炮响收尔尸骸
			板式:慢→慢→中→散

① 前揭梅葆琛、林映霞:《梅兰芳演出曲谱集》(第1卷),第45-50页。

(续表2－49)

序号	唱段/剧目	套式	起句/唱词/板式连接
3	《叹杨家禀忠心大宋扶保》（京剧《李陵碑》）	慢起联套	【反二黄慢板】(4/4) 叹杨家秉忠心大宋扶保，…→我的大郎儿替宋王【快三眼】(4/4) 把忠尽了，二郎儿短剑下命赴阴曹。…→只剩下杨六郎随营征剿，【一眼板】(2/4) 可怜他尽得忠又尽孝，…→我把四子丧了，（我的儿！）【反二黄原板】(2/4) 可怜我一家人无有下梢，…→有老夫二次里又闯贼道，【无眼垛板】(1/4) 那时我东西杀砍左冲右突，…→眼见得我这老残生，【一眼板】(2/4) 难以还朝，我的儿！【反二黄原板】(2/4) 饥饿了就该把战马宰了，…→弓折弦断为的是哪条
			板式：慢→慢→中→中→快→中→中

表2－49中《乌盆记》中刘世昌的唱段"未曾开言泪满腮"① 即"慢起联套"结构。该【反二黄】唱段共有十五个长短对句的三十句大段性唱词。全曲以【反二黄慢三眼】起板开唱首句"未曾/开言/泪满腮"，后无换板持续演唱，直至第十九句"可怜我/冤仇/有三载/有三载（尾垛）"之后收【反二黄慢三眼】板；后转板至【反二黄原板】接唱第二十句"因此/上随/老丈/转回/家来"，后无换板持续演唱，直至第三十句（结束句）"但愿你/福寿/康宁/永无/祸灾"收腔。全唱段形成了"慢起→中接"的"慢→中"联套结构。

上例《法场换子》中徐策的唱段"见夫人哭出了法场以外"② 也为"慢起联套"结构，该唱段以【反二黄慢板】起板起腔，以【反二黄快三眼】接板接腔，以【反二黄原板】转板转腔，以【反二黄散板】收板收腔，形成了"慢起→慢接→中转→散收"的"慢→慢→中→散"联套结构。上例《李陵碑》中杨继业的唱段"叹杨家禀忠心大宋扶保"③ 同为"慢起联套"结构。该唱段以【反二黄慢

① 谱例参见：《未曾开言泪满腮》，歌谱简谱网 http://www.jianpu.cn/pu/17/173863.htm（2018－3－21）。
② 谱例参见：《见夫人哭出了法场以外》，京剧艺术网 http://www.jingju.com/changduan/laosheng/2005-08-22/2154.html（2018－3－21）。
③ 所用谱例根据中国戏曲学院吴炳璋教授授课内容整理，谱例另见：《叹杨家禀忠心大宋扶保》，找歌谱网 https://www.zhaogepu.com/jianpu/128340.html（2018－3－21）。

板】起板起腔，以【快三眼】接板接腔，以【一眼板】换板换腔，以【反二黄原板】转板转腔，以【无眼垛板】换板换腔，以【一眼板】转板转腔，以【反二黄原板】收板收腔，形成了"慢起→慢接→中换→中转→快换→中转→中收"的"慢→慢→中→中→快→中→中"联套结构。慢起联套结构在反二黄唱段中较为常见。不赘例。

（三）"回龙旋宫"联套结构

"回龙旋宫"联套是反二黄唱段中独有的板式结构，二黄唱段中只有"回龙"，一般不"旋宫"。该板式结构与二黄唱段类似的是均在唱段起句的【导板】之后接【回龙】板，但与二黄唱段明显区别的是该板式结构在【回龙】之后接上五度旋宫的后续板式，而二黄唱段在【回龙】之后的后接板式则无旋宫。如表2-50所示。

表2-50 "回龙旋宫"联套结构

序号	唱段/剧目	套式	起句/唱词/板式连接
1	《见坟台哭一声明妃细听》（京剧《文姬归汉》）	回龙旋宫 $^bE→^bB$	【二黄导板】（bE）（散）见坟台哭一声明妃细听，【回龙】（2/4）我文姬来奠酒诉说衷情。【反二黄慢板】（bB）（4/4）你本是误丹青毕生饮恨，…→看狼山闻陇水梦魂犹警，【反二黄散板】可怜你留青冢独向黄昏
			套式：散→回龙旋宫→慢→散
2	《见坟台不由人泪流满面》（京剧《朱痕记》）	回龙旋宫 $^bE→^bB$	【二黄导板】（bE）（散）见坟台不由人泪流满面。【回龙】（4/4）尊一声去世的娘细听儿言。【反二黄慢板】（bB）（4/4）都只为西凉城黄龙造反…→在坟台哭得儿肝肠痛断，肝肠痛断，（儿的娘啊！）【反二黄原板】（2/4）受什么爵禄做什么官。…→哭哑了咽喉把锦棠呼唤，不能相见【反二黄散板】要相逢除非是梦里团圆
			套式：散→回龙旋宫→慢→中→散

(续表2-50)

序号	唱段/剧目	套式	起句/唱词/板式连接
3	《见灵堂不由人珠泪满面》（京剧《卧龙吊孝》）	回龙旋宫 E→B	【二黄导板】(1=E) 见灵堂不由人珠泪满面，【回龙】叫一声公瑾弟细听根源。【反二黄慢板】(1=B)(4/4) 曹孟德领人马八十三万，…→我把肝肠痛断，公瑾啊！【反二黄原板】(2/4) 只落得口无言心欲问天，…→生离死别万呼千唤不能回言。都督啊！【散板】
			套式：散→回龙旋宫→慢→中→散

上例京剧《文姬归汉》中文姬的唱段"见坟台哭一声明妃细听"① 即为"回龙旋宫"联套。该唱段为十字五对句结构，以【二黄导板】起板开腔第一对句上句（bE宫）"见坟台/哭一声/明妃/细听"，并以一眼板【回龙】接腔下句"我文姬/来奠酒/诉说/衷情"。第二对句起句即旋宫至上五度的bB宫，并转板至【反二黄慢板】接唱第二对句上句"你本是/误丹青/毕生/饮恨"，后无换板持续演唱，直至第五对句上句"看狼山/闻陇水/梦魂/犹警"之后收【反二黄慢板】；再转板至【反二黄散板】接唱并收腔第五对句下句（结束句）"可怜你/留青冢/独向/黄昏"，结束唱段。该唱段以【二黄导板】起板开腔，以一眼【回龙】接板接腔，以【反二黄慢板】转板转腔，以【反二黄散板】收板收腔，形成了带五度旋宫（$^bE→^bB$）的"散→回龙→慢→散"的"回龙旋宫"联套结构。

上例《朱痕记》中朱春登的唱段"见坟台不由人泪流满面"② 也为"回龙旋宫"套式。该唱段以【二黄导板】起板开腔，以三眼【回龙】接板接腔，以【反二黄慢板】换板换腔，以【反二黄原板】转板转腔，以【反二黄散板】收板收腔，形成了带五度旋宫（$^bE→^bB$）的"散→回龙→慢→中→散"的"回龙旋宫"联套结构。上例《卧龙吊孝》中诸葛亮的唱段"见灵堂不由人珠泪满面"③ 也为"回龙旋宫"套式。该唱段以【二黄导板】起板开腔，以三眼【回龙】接板接腔，以

① 谱例参见：《见坟台哭一声明妃细听》，中国曲谱网 http://www.qupu123.com/xiqu/jingju/p97913.html（2018-3-21）。

② 谱例参见：《见坟台不由人泪流满面》，中国曲谱网 http://www.qupu123.com/xiqu/jingju/p104097.html（2018-3-21）。

③ 谱例参见：《见灵堂不由人珠泪满面》，找歌谱网 http://www.zhaogepu.com/qita/277190.html（2018-3-21）。

【反二黄慢板】换板换腔，以【反二黄原板】接板接腔，最后一小节以【散板】收板收腔，形成带五度旋宫（E→B）的"散→回龙→慢→中→散"的"回龙旋宫"联套结构。"回龙旋宫"是反二黄标志性的板式结构，很常见。不赘例。

（四）"散起→散收"联套结构

"散起→散收"为反二黄唱段的另一常用板式连接。虽然其与同样以"散板"起板开腔的二黄、反二黄的"散板单套"与"散起联套"在结构上有相似之处，但相互之间存在很大的差别。

如"散板单套"全唱段为"散板"独板结构，但"散起→散收"则会在唱段中换板。"散起联套"虽然也会在唱段中进行换板，但其并不固定以"散板"收腔，而"散起→散收"则会固定以"散板"收腔。因此，"散起→散收"作为反二黄常用的板式结构，其主要特点为：以"散板"起腔，段中进行一次或多次换板，再以"散板"收腔。如表2-51所示。

表2-51 "散起→散收"联套结构

序号	唱段/剧目	套式	起句/唱词/板式连接
1	《智破天门阵》（汉剧《观阵》）	散起散收	【反二黄导板】纵单骑出大营夕阳西下，【反二黄流水】（三眼）白杨枝剩枝桠犹带晚霞，栖了啼鸦。…→俺本是将门虎女怎能惧怕？【反二黄散板】忘不了我中原万户千家，…→登奇峰迎战云把敌情详查
			套式：散→慢→散
2	《大雪飘扑人面》（京剧《野猪林》）	散起散收	【反二黄散板】大雪飘扑人面，朔风阵阵透骨寒。【反二黄原板】彤云低锁山河暗，…→却为何天颜遍堆愁和怨？天啊！天！【反二黄散板】莫非你也怕权奸有口难言？…→忍孤愤山神庙暂避风寒
			套式：散→中→散
3	《老程婴提笔泪难忍》（京剧《赵氏孤儿》）	散起散收	【反二黄散板】老程婴提笔泪难忍，…→佯装笑脸【反二黄原板】对奸臣。晋国中上下的人谈论，…→画就了雪冤图以为凭证，【反二黄散板】以为凭证，叩门声吓得我胆战心惊
			套式：散→中→散

(续表2-51)

序号	唱段/剧目	套式	起句/唱词/板式连接
4	《碧云天，黄花地，西风紧》（京剧《西厢记》）	散起散收	【反二黄散板】碧云天，黄花地，西风紧，【反二黄原板】北雁南翔。问晓来，谁染得霜林绛？…→好叫我与张郎把知心话讲，【反二黄散板】远望那十里亭痛断人肠
			套式：散→中→散
5	《小娇儿忽一笑三春花韵》（京剧《白蛇传》）	散起散收	【反二黄散板】小娇儿忽一笑三春花韵，见儿笑更令我【反二黄慢板】断肠烧心。禁不住泪满腮把儿亲吻，…→望得我五内如焚怨气干云，【反二黄散板】雷峰塔怎禁得百世修来白素贞
			套式：散→慢→散
6	《割地输金做儿臣》（京剧《满江红》）	散起散收	【反二黄散板】割地输金做儿臣，…→还有我岳家军扫穴犁庭。【反二黄慢板】见屠苏想起了黄龙痛饮，…→却不料除夕夜冷狱森森。【反二黄原板】雪夜中又何来人声沸鼎，…→权当作塞立马黄龙痛饮，【反二黄散板】渡黄河，扫金酋，前仆后继，愤起哀兵
			套式：散→慢→中→散

上例汉剧《智破天门阵》中穆桂英的唱段"纵单骑出大营夕阳西下"即"散起→散收"套式。该唱段为十字对句结构，以【反二黄导板】起板开腔第一对句上句"纵单骑/出大营/夕阳/西下"；后转板至三眼板【反二黄流水】接唱下句"白杨枝/剩枝桠/犹带/晚霞/栖了/啼鸦（尾垛）"；后无换板持续演唱，直至第七对句上句"俺本是/将门/虎女/怎能/惧怕"之后收【反二黄流水】；再转板至【反二黄散板】接唱下句"忘不了/我中原/万户/千家/被敌/屠杀（尾垛）"，直至第八对句下句（结束句）"登奇峰/迎战云/把敌情/详查"收腔，结束唱段。该唱段以【反二黄导板】起板开腔，无回龙，以三眼【反二黄流水】转板转腔，以【反二黄散板】收板收腔，形成"散→慢→散"的"散起→散收"联套结构。

上例京剧《野猪林》中林冲的唱段"大雪飘扑人面"①也为"散起散收"套式。该唱段以【反二黄散板】起板开腔,无回龙,以【反二黄原板】转板转腔,以【反二黄散板】收板收腔,形成了"散→中→散"的"散起→散收"联套结构。

同理,上例《赵氏孤儿》中程婴的唱段"老程婴提笔泪难忍"②、《苏武牧羊》中苏武的唱段"贤弟提起望家乡"③、《西厢记》中崔莺莺的唱段"碧云天,黄花地,西风紧"④、《白蛇传》中白素贞的唱段"小娇儿忽一笑三春花韵"⑤、《满江红》中岳飞的唱段"割地输金做儿臣"⑥等均为"散起→散收"联套结构的反二黄唱段。不赘例。

综合以上分析,显而易见,原生反二黄的板式结构具有独板单套、慢起联套、回龙旋宫与"散起→散收"的典型特征。

四、粤剧反线二黄板式衍生:以慢板单套为中心的七类联套结构

粤剧反线二黄是粤剧二黄唱段中的另一主要声腔。从定弦上看,粤剧反线二黄与原生反二黄一样,其伴奏胡琴的内外弦音高定弦为"1-5"(粤剧中称为"上六线""反线")。

从板式结构上看,粤剧反线二黄与原生反二黄存在较大的区别:

其一,原生反二黄唱段作为独立曲体结构,可独自进行逻辑唱词的完整陈述,可在唱段内部独立完成不同板式的布局与连接,或形成本体唱段的"独板单套"结构,或形成本体唱段的"多板联套"结构等。而粤剧反线二黄作为非独立曲体的"嵌入式"唱段结构,多需要与"前接"唱段和"后接"唱段进行唱词和板式连接,才能完成逻辑唱词的完整陈述。

其二,粤剧反线二黄不在唱段内部旋宫,经常是在该反线二黄唱段之前旋宫,

① 谱例参见:《纵单骑出大营夕阳西下》,中国曲谱网 http://www.qupu123.com/xiqu/qita/p209794.html(2018-3-21)。
② 谱例参见:《老程婴提笔泪难忍》,中国曲谱网 http://www.qupu123.com/xiqu/jingju/p55935.html(2018-3-21)。
③ 谱例参见:《贤弟提起望家乡》,歌谱简谱网 http://www.jianpu.cn/pu/27/274006.htm(2018-4-2)。
④ 谱例参见:《碧云天,黄花地,西风紧》,中国京剧艺术网 http://www.jingju.com/changduan/danjiao/2008-04-07/3593.html(2018-3-31)。
⑤ 谱例参见:《小娇儿忽一笑三春花韵》,我爱曲谱网 http://www.52qupu.com/jingju/63376.html(2018-4-1)。
⑥ 谱例参见:《割地输金做儿臣》,中国曲谱网 http://www.qupu123.com/xiqu/jingju/p50863.html(2018-4-2)。

或紧跟已旋宫的"前接"唱段继续演唱,以实现其旋宫的需要。

其三,粤剧反线二黄唱段的本体板式多为"慢板单套"结构,无原生反二黄唱段的"慢起联套"和"散起→散收"等联套板式结构。但粤剧反线二黄"嵌入式"的唱段属性使其与"前接"唱段和"后接"唱段的板式连接产生了丰富的联套结构。

其四,粤剧反线二黄唱段既无【导板】,也无【回龙】,且无"慢板"以外的收板板式,大都以三眼板贯穿唱段,极少例外。

(一)"慢板单套"结构

从本书写作所参考的200部粤剧中的52首粤剧反线二黄唱段来看,与原生反二黄以采用三眼板为主,一眼板为辅、无板无眼板为次,虽极少但也偶尔采用无眼板的板式结构不同,粤剧反线二黄只采用三眼板板式。而且,与原生二黄可在唱段内部进行换板以形成唱段内部的联套结构不同,粤剧反线二黄极少在唱段内部换板,通常是一板到底的"慢板单套"结构,极少例外。

(二)"慢板单套"基础上的联套结构

粤剧反线二黄的"嵌入式"唱段属性使其必须与"前接"唱段和"后接"唱段相互连接才能形成完整唱段。因此,在板式连接上,粤剧反线二黄本体唱段的"慢板单套"板式也必须与"前接"唱段和"后接"唱段的板式相连接,才能完整进行唱词逻辑的陈述。

如此一来,就构成了以"慢板单套"为中心的联套结构。从52首粤剧反线二黄唱段的板式分析来看,其联套结构大致可分为:"慢→慢→慢""中→慢→慢""慢→慢→中""散→慢→慢""散→慢→散""顶板起"和"其他"七种联套结构。

1. "慢→慢→慢"联套

该联套结构是以三眼板"嵌入式"粤剧【反线二黄】为基础,与"前接"三眼板唱段和后接三眼板唱段进行板式连接所形成的联套套式。如表2-52所示。

表2-52 "慢→慢→慢"联套

序号	粤剧剧目	前接唱段/板式	本体唱段/板式	后接唱段/板式	前/后联套
1	《董小宛》	【祭塔腔】4/4	【反线二黄】4/4	【正线长句二黄】4/4	慢→慢→慢
2	《鸳鸯泪洒莫愁湖》	【祭塔腔】4/4	【反线二黄】4/4	【秋江别中段】4/4	慢→慢→慢
3	《林冲泪洒沧州道》	【乙反二黄】4/4	【反线二黄】4/4	【秋水龙吟】4/4	慢→慢→慢
4	《百花公主梅亭恨》	【寒宵吊影】4/4	【反线二黄】4/4	【叹颜回】4/4	慢→慢→慢

(续表 2-52)

序号	粤剧剧目	前接唱段/板式	本体唱段/板式	后接唱段/板式	前/后联套
5	《再进沈园》	【长句二黄】4/4	【反线二黄】4/4	【骂玉郎】4/4	慢→慢→慢
6	《夜雨闻铃》	【醉太平腔】4/4	【反线二黄】4/4	【反线举狮观图腔】4/4	慢→慢→慢
7	《云房和诗》	【长句二黄】4/4	【反线二黄】4/4	【楼台会】4/4	慢→慢→慢
8	《梦会太湖》	【祭塔腔】4/4	【反线二黄】4/4	【步步娇】4/4	慢→慢→慢
9	《西楼恨》	【反线中板】4/4	【反线二黄】4/4	【拉腔】4/4	慢→慢→慢
10	《惆怅沈园春》	【新曲】4/4	【反线二黄】4/4	【白头吟】4/4	慢→慢→慢
11	《山神庙叹月》	【丹凤眼】4/4	【反线二黄】4/4	【秋江别中段】4/4	慢→慢→慢
12	《悲歌广陵散》	【乙反二黄】4/4	【反线二黄】4/4	【正线二黄】4/4	慢→慢→慢
13	《秋月琵琶》	【贵妃醉酒】4/4	【反线二黄】4/4	【郁金香】4/4	慢→慢→慢
14	《虎将美人未了情》	【梆子慢板】4/4	【反线二黄】4/4	【渡鹊桥】4/4	慢→慢→慢
15	《秋江哭别》	【秋江别】4/4	【反线二黄】4/4	【乙反二黄】4/4	慢→慢→慢

上表 2-52 粤剧《董小宛》中"可怜燕侣新巢"①唱段的板式本体为慢板单套，其与前接三眼板【祭塔腔】唱段和后接三眼板【正线长句二黄】唱段构成了"慢→慢→慢"联套结构。同理，上表序号 2—15 中的【反线二黄】唱段均为"前接三眼板+慢板单套+后接三眼板"的"慢→慢→慢"联套结构。不赘例。

2. "中→慢→慢"联套

该联套结构是以三眼板"嵌入式"粤剧【反线二黄】为基础，与前接一眼板唱段和后接三眼板唱段，进行板式连接所形成的联套套式。如表 2-53 所示。

表 2-53 "中→慢→慢"联套

序号	粤剧剧目	前接唱段/板式	本体唱段/板式	后接唱段/板式	前/后联套
1	《桃花依旧笑春风》	【反线中板】2/4	【反线二黄】4/4	【南音】4/4	中→慢→慢
2	《雪夜访珍妃》	【反线中板】2/4	【反线二黄】4/4	【秋水伊人】4/4	中→慢→慢
3	《朱弁回朝·哭主》	【长句二流】2/4	【反线二黄】4/4	【乙反二黄】4/4	中→慢→慢
4	《李香君》	【反线中板】2/4	【反线二黄】4/4	【秋江别】4/4	中→慢→慢
5	《孤舟晚望》	【反线中板】2/4	【反线二黄】4/4	【锦江梦】4/4	中→慢→慢

① 前揭黄鹤鸣记谱选编：《粤剧金曲精选 乐谱对照》（第1辑），第94-100页。

(续表2-53)

序号	粤剧剧目	前接唱段/板式	本体唱段/板式	后接唱段/板式	前/后联套
6	《浔阳江上浔阳月》	【葬花词】2/4	【反线二黄】4/4	【合字过门】4/4	中→慢→慢
7	《多情李亚仙》	【反线中板】2/4	【反线二黄】4/4	【怀旧】4/4	中→慢→慢
8	《啼笑姻缘·定情》	【反线中板】2/4	【反线二黄】4/4	【凤阳花鼓】4/4	中→慢→慢
9	《魂断蓝桥·梦会》	【倩女魂】2/4	【反线二黄】4/4	【蕉窗夜雨】4/4	中→慢→慢
10	《啼笑姻缘·送别》	【反线中板】2/4	【反线二黄】4/4	【南音】4/4	中→慢→慢
11	《灵台夜访》	【乙反中板】2/4	【反线二黄】4/4	【决战前夕】4/4	中→慢→慢
12	《倩女奇缘·人鬼结缘》	【缠绵曲】2/4	【反线二黄】4/4	【沉醉东风】4/4	中→慢→慢

上例粤剧《桃花依旧笑春风》中"一声去也依依"①唱段的板式本体为"慢板单套",其与前接一眼板【反线中板】唱段和后接三眼板【南音】唱段,构成了"中→慢→慢"联套结构。同理,上例序号2—12中的【反线二黄】唱段均为"前接一眼板+慢板单套+后接三眼板"的"中→慢→慢"联套结构。不赘例。

3. "慢→慢→中"联套结构

该联套结构是以三眼板"嵌入式"粤剧【反线二黄】为基础,与前接三眼板唱段和后接一眼板唱段,进行板式连接所形成的联套套式。如表2-54所示。

表2-54 "慢→慢→中"联套结构

序号	粤剧剧目	前接唱段/板式	本体唱段/板式	后接唱段/板式	前/后联套
1	《香梦前盟》	【到春来】4/4	【反线二黄】4/4	【乙反中板】2/4	慢→慢→中
2	《张学良》	【正线二黄】4/4	【反线二黄】4/4	【湘东莲】2/4	慢→慢→中
3	《梦会骊宫》	【南音】4/4	【反线二黄】4/4	【反线中板】2/4	慢→慢→中
4	《绝情谷底侠侣情》	【旧苑望帝魂】4/4	【反线二黄】4/4	【离别恨】2/4	慢→慢→中
5	《小红低唱》	【小曲】4/4	【反线二黄】4/4	【小曲】2/4	慢→慢→中
6	《珍妃怨》	【梨花惨淡经风雨】4/4	【反线二黄】4/4	【反线中板】2/4	慢→慢→中
7	《幻觉离恨天》	【红楼梦断】4/4	【反线二黄】4/4	【乙反中板】2/4	慢→慢→中
8	《几度悔情悭》	【锦江梦】4/4	【反线二黄】4/4	【二流】2/4	慢→慢→中

① 前揭黄鹤鸣记谱选编:《粤剧金曲精选 乐谱对照》(第5辑),第72—77页。

上例粤剧《香梦前盟》中唐明皇和杨贵妃交替演唱的【反线二黄】"（明皇唱）月殿里会佳人，你笑泪沁出芬芳…→（明皇与贵妃交替演唱）…→（贵妃唱）已沐恩隆无怨怅"①唱段的板式本体为"慢板单套"，其与前接三眼板【到春来】唱段和后接唱段一眼板【乙反中板】唱段，构成了"慢→慢→中"的联套结构。同理，上例序号2—8中的【反线二黄】唱段均为"前接三眼板+慢板单套+后接一眼板"的"慢→慢→中"联套结构。不赘例。

4."散→慢→慢"联套

该联套结构是以三眼板"嵌入式"粤剧【反线二黄】为基础，与前接无板无眼板唱段和后接三眼板唱段进行板式连接所形成的联套套式。如表2-55所示。

表2-55 "散→慢→慢"联套

序号	粤剧剧目	前接唱段/板式	本体唱段/板式	后接唱段/板式	前/后联套
1	《倾国名花》	【引子】（散）	【反线二黄】4/4	【秋江别】4/4	散→慢→慢
2	《烽烟遗恨·陈圆圆》	【滚花】（散）	【反线二黄】4/4	【秋江别中段】4/4	散→慢→慢
3	《鸳鸯泪》	【首板】（散）	【反线二黄】4/4	【香魂词】4/4	散→慢→慢
4	《一江春水向东流》	【二黄首板】（散）	【反线二黄】4/4	【教子腔】4/4	散→慢→慢

表2-55中粤剧《倾国名花》中"为盼郎至停舟碧波里"唱段②的板式本体为"慢板单套"，其与前接无板无眼板【引子】唱段和后接三眼板【秋江别】唱段，构成了"散→慢→慢"联套结构。同理，上表中《烽烟遗恨·陈圆圆》《鸳鸯泪》《一江春水向东流》中的【反线二黄】唱段，也为"前接无板无眼板+慢板单套+后接三眼板"的"散→慢→慢"联套结构，不赘例。

5."散→慢→散"联套

该联套结构是以三眼板"嵌入式"粤剧【反线二黄】为基础，与前接无板无眼板唱段和后接无板无眼板唱段进行板式连接形成的联套套式。如表2-56所示。

① 前揭黄鹤鸣记谱选编：《粤剧金曲精选 乐谱对照》（第7辑），第1-6页。
② 前揭黄鹤鸣记谱选编：《粤剧金曲精选 乐谱对照》（第10辑），第49-53页。

表2-56 "散→慢→散" 联套

序号	粤剧剧目	前接唱段/板式	本体唱段/板式	后接唱段/板式	前/后联套
1	《窦娥冤》	【引子】（散）	【反线二黄】4/4	【沉花下句】（散）	散→慢→散
2	《杨贵妃》	【清唱】（散）	【反线二黄】4/4	【木鱼】（散）	散→慢→散
3	《夜祭飞鸾后》	【散板】	【反线二黄】4/4	【清歌】（散）	散→慢→散

表2-56中《窦娥冤》中"淑女无辜遭魔障"唱段①的板式本体为"慢板单套"，其与前接无板无眼板【引子】唱段和后接无板无眼板【沉花下句】唱段构成了"散→慢→散"的联套结构。同理，上表中《杨贵妃》中的"问今夕能否有缘，望宫门，芳草萋萋，未见君皇一面"②唱段、《夜祭飞鸾后》中的"有恨无从去伸诉"③同样为无换板的三眼板"独板单套"唱段，均与前接唱段的【散板】和后接唱段的【散板】构成了"散→慢→散"联套结构。

6. "顶板起" 联套

该联套结构中三眼板粤剧【反线二黄】不为"嵌入式"接唱唱段，而为"顶板起"开唱唱段，无前接唱段而有后接唱段，并与后接唱段进行板式连接，以形成联套结构。如表2-57所示。

表2-57 "顶板起" 联套

序号	粤剧剧目	本体唱段/板式	后接唱段/板式	前/后联套
1	《张文贵践约临安》	顶板起【反线二黄】4/4	【举狮观图腔】4/4	慢→慢
2	《杨梅争宠》	顶板起【反线二黄】4/4	【滚花】（散）	慢→散
3	《秋夜赋》	顶板起【反线二黄】4/4	【反线中板】2/4	慢→中

表2-57中《张文贵践约临安》中的"唯求践约来临安"④唱段，即顶板起"慢板单套"结构，其与后接三眼板【举狮观图腔】唱段构成了"慢→慢"联套结构。《杨梅争宠》中的"开镜懒梳妆，黛眉愁不扫"⑤唱段也为顶板起"慢板单套"结构，其与后接无板无眼板【滚花】唱段构成了"慢→散"的联套结构。《秋夜

① 前揭黄鹤鸣记谱选编：《粤剧金曲精选 乐谱对照》（第2辑），第94-99页。
② 前揭黄鹤鸣记谱选编：《粤剧金曲精选 乐谱对照》（第4辑），第117-120页。
③ 前揭黄鹤鸣记谱选编：《粤剧金曲精选 乐谱对照》（第9辑），第1-7页。
④ 前揭黄鹤鸣记谱选编：《粤剧金曲精选 乐谱对照》（第6辑），第64-69页。
⑤ 前揭黄鹤鸣记谱选编：《粤剧金曲精选 乐谱对照》（第8辑），第1-7页。

赋》中的"自你离别去,风雨里飘蓬"① 唱段同样为顶板起"慢板单套"结构,其与后接一眼板【反线中板】唱段构成了"慢→中"的联套结构。

由此可见,顶板起唱的粤剧【反线二黄】,在板式连接上以本唱段"慢板单套"为基础,与后接各种曲体(梆子、二黄、曲牌和粤地说唱)的板式相连接,多形成两联结构套式。

7. 其他联套

除去前述六类常规性的联套结构之外,粤剧【反线二黄】唱段中还存在少量非常规性的板式连接,如"中→慢→中""中→慢→散""慢→慢→快""慢→慢→散""散→慢→中"套式等。如表2-58所示。

表2-58 其他联套

序号	粤剧剧目	前接唱段/板式	唱段/板式	后接唱段/板式	前/后联套
1	《洛水梦会》	【凌波令】2/4	【反线二黄】4/4	【剪春罗】2/4	中→慢→中
2	《清照秋吟》	【反线中板】2/4	【反线二黄】4/4	【秋月】2/4	中→慢→中
3	《乱世佳人》	【金线吊芙蓉】2/4	【反线二黄】4/4	【二黄滚花】(散)	中→慢→散
4	《六月飞霜》	【山坡羊】4/4	【反线二黄】4/4	【二流】1/4	慢→慢→快
5	《潇湘万缕情》	【梆子慢板】4/4	【反线二黄】4/4	【沉花下句】(散)	慢→慢→散
6	《紫凤楼》	【牌子头】(散)	【反线二黄】4/4	【四季相思】2/4	散→慢→中

表2-58所示六首粤剧【反线二黄】全部为非常规性的其他联套结构。从具体唱段来看,上例粤剧《洛水梦会》中生旦交替演唱的【反线二黄】"(生唱)强睁倦眼观色相,拨开雨烟细认,秀色艳似霜。…→(生旦交替演唱)…→(旦唱)神仙女,戏清流,…→指潜渊,怀过去,信誓不忘"② 唱段的板式本体为"慢板单套",其与前接一眼板【凌波令】唱段和后接一眼板【剪春罗】唱段,构成了"中→慢→中"的联套结构;而采取同类板式连接的还有《清照秋吟》中的"把我诗书毁尽"③ 唱段,构成了"中→慢→中"的联套结构。

《乱世佳人》中【反线二黄】"我有何颜面对世人?…→卿纵不以李靖为怀,也应念解民忧扶国运"④ 唱段的板式本体为"慢板单套",其与前接一眼板【金线

① 前揭黄鹤鸣记谱选编:《粤剧金曲精选 乐谱对照》(第4辑),第71-75页。
② 前揭黄鹤鸣记谱选编:《粤剧金曲精选 乐谱对照》(第8辑),第8-15页。
③ 前揭黄鹤鸣记谱选编:《粤剧金曲精选 乐谱对照》(第1辑),第106-110页。
④ 前揭黄鹤鸣记谱选编:《粤剧金曲精选 乐谱对照》(第4辑),第1-12页。

吊芙蓉】曲牌和后接无板无眼板【二黄滚花】唱段构成了"中→慢→散"的联套结构。

《六月飞霜》中"未过刑刀心先丧"①唱段的板式本体为"慢板单套",虽然在曲体上进行了【反线二黄】→【尺字过门】→【反线二黄】的转换,但在板式上仍为三眼板结构,且无换板。其与前接三眼板【山坡羊】唱段和后接无眼板【快二流】唱段构成了"慢→慢→快"的联套结构。

《潇湘万缕情》中的"记忆大观园里,相对共欢笑谈"②唱段的板式本体为"慢板单套",其与前接三眼板【梆子慢板】唱段和后接无板无眼板【沉花下句】唱段构成了"慢→慢→散"的联套结构。

《紫凤楼》中"侍女扶参掀纱帐"③唱段的板式本体为"慢板单套",其与前接无板无眼【牌子头】唱段和后接一眼板【四季相思】曲牌构成"散→慢→中"的联套结构等。

综合以上分析,笔者认为,粤剧【反线二黄】板式结构,主要体现为以"慢板单套"为中心的七类联套结构。

第四节　粤剧乙反二黄板式结构

从严格意义上说,粤剧乙反二黄是粤剧正线二黄的一种,由粤剧正线二黄衍变而来,两者伴奏胡琴的内外弦音高均定弦为"合尺线"(5－2)。两者最大的区别是乙反二黄在以"合尺线"为基础的音列使用中,更加强调和突出乙凡(↑7－↓4)两个中立音的使用,比较容易形成善于表现悲怨、哀愁和苦难情绪的音列结构和调式特征。由于乙凡中立音在粤剧正线二黄唱段中的广泛性、固定性和规律性使用,这些唱段逐渐具有了固定性意义,即乙反二黄。从谱例分析来看,粤剧乙反二黄的板式结构具有"慢板单套""常规性联套"和"同起板,异收板联套"等典型特征。

一、乙反二黄的"慢板单套"本体结构

从本书写作所选取的200部粤剧剧目中的43首粤剧乙反二黄唱段来看,其唱

① 前揭黄鹤鸣记谱选编:《粤剧金曲精选 乐谱对照》(第4辑),第111－114页。
② 前揭黄鹤鸣记谱选编:《粤剧金曲精选 乐谱对照》(第5辑),第78－81页。
③ 前揭黄鹤鸣记谱选编:《粤剧金曲精选 乐谱对照》(第2辑),第17－23页。

段本体板式均为三眼板"慢板单套"结构，无一例外。如表 2-59 所示。

表 2-59 粤剧 43 首乙反二黄唱段统计①

序号	粤剧剧目	板式结构	乙反二黄选段/唱词
1	《梦会杨贵妃》	【乙反二黄】4/4	你可知孤为你不思茶饭，望你魂归带我到蓬莱住一晚
2	《浔阳江上浔阳月》	【乙反二黄】4/4	念伊人，心不放，⋯→此际相会茫茫
3	《秦楼凤杳》	【乙反二黄】4/4	记否醉罢在那玉楼，⋯→遗下了粉剩脂零
4	《蝴蝶夫人·燕侣重逢》	【乙反二黄】4/4	重逢旧侣倍心伤，⋯→每为郎君添惆怅
5	《蝴蝶夫人·临歧惜别》	【乙反二黄】4/4	我惊闻分别，⋯→因为你身怀有孕啊
6	《昭君出塞》	【乙反二黄】4/4	一回头处一心伤，⋯→一曲胡笳掩却了琵琶声浪
7	《再折长亭柳》	【乙反二黄】4/4	痛分飞，离愁叠叠，⋯→未必明春得见归来紫燕
8	《珍妃怨》	【乙反二黄】4/4	万种情泪万种愁，一样断肠一般恨⋯→怕对浓烟耀眼
9	《紫凤楼》	【乙反二黄】4/4	横波顾影不成双，⋯→到此日再难轻放
10	《幻觉离恨天》	【乙反二黄】4/4	花飘零未怨东风冷，⋯→管什么一时聚散
11	《东坡渡海》	【乙反二黄】4/4	归去是何年？
12	《一江春水向东流》	【乙反二黄】4/4	我只有外出为佣，⋯→终日相对泪垂
13	《啼笑姻缘·定情》	【乙反二黄】4/4	云遮雾断，门间此别，我望眼将穿
14	《摘缨会》	【乙反二黄】4/4	点点血泪染寒山，⋯→何苦为恩尽情灰，披肝沥胆
15	《翠娥吊雪》	【乙反二黄】4/4	碎了宫鞋折了腰，⋯→知否表姐翠娥，来到长桥哭吊
16	《魂化瑶台夜合花》	【乙反二黄】4/4	同根并蒂，都不禁愁对花
17	《朱弁回朝·招魂》	【乙反二黄】4/4	我招你芳魂，夜夜临江，⋯→一认我标记手中拿

① 该统计表中的 43 首粤剧【乙反二黄】唱段分别摘自前揭黄鹤鸣记谱选编《粤剧金曲精选 乐谱对照》第 1 辑至第 10 辑。其序号与专著的对应关系为：序号 1—6（第 1 辑）、序号 7—10（第 2 辑）、序号 11—15（第 3 辑）、序号 16—20（第 4 辑）、序号 21—24（第 5 辑）、序号 25—29（第 6 辑）、序号 30—34（第 7 辑）、序号 35—39（第 8 辑）、序号 40—42（第 9 辑）、序号 43（第 10 辑）。

(续表2-59)

序号	粤剧剧目	板式结构	乙反二黄选段/唱词
18	《雨淋铃》	【乙反二黄】4/4	多情自古伤别离
19	《秋夜赋》	【乙反二黄】4/4	偏教劳燕西东,到如今门庭依旧,…→空对苍穹
20	《西施》	【乙反二黄】4/4	昨日圣诏急传,真是祸从天降,…→将放在胡尘埋葬
21	《伯牙碎琴》	【乙反二黄】4/4	唯问天胡此醉,忍令兰蕙早凋,…→反种下抱恨根苗
22	《梦会骊宫》	【乙反二黄】4/4	卿无怨联躬,我叹劳魂梦,…→烟笼翠树锁巫峰
23	《芙蓉仙子·冷泉山》	【乙反二黄】4/4	冷泉山,有芙蓉,陷入凄凉绝境
24	《还卿一钵无情泪》	【乙反二黄】4/4	迫于斩断情芽,愧无金屋贮阿娇,…→收拾心猿意马
25	《愁红》	【乙反二黄】4/4	岂知此语成先兆,…→劳燕悲禽,何日再化双飞鸾凤
26	《重上媚香楼》	【乙反二黄】4/4	结下生死之冤,今日再洒泪状前,呼唤玉人遍遍
27	《心声泪影》	【乙反二黄】4/4	怎不教我暮想朝思
28	《悲歌广陵散》	【乙反二黄】4/4	竹林毁修竹,七贤剩几贤,…→俺未低眉趋附
29	《洞庭送别》	【乙反二黄】4/4	此际临歧惜别,…→你又何苦自伤如是
30	《雨夜忆芳容》	【乙反二黄】4/4	是否尚怨朕躬?…→朝朝暮暮恨与娇同
31	《泪洒莫愁湖》	【乙反二黄】4/4	复恨无缘,堪叹物在人亡,…→尤似在恨海沉船
32	《惊破江南金粉梦》	【乙反二黄】4/4	乞芳魂与朕诉分飞痛,…→你美如仙
33	《大断桥》	【乙反二黄】4/4	剖心沥血,痛恨不容辩,…→鸳鸯两地凉
34	《王十朋祭江》	【乙反二黄】4/4	如今人亡物在,令我悲痛何如,…→聊作祭奠之仪
35	《楼台泣别》	【乙反二黄】4/4	只为人面隔桃花,…→自当有慕才招嫁
36	《林冲泪洒沧州道》	【乙反二黄】4/4	临歧听杜宇声,泪飞宛若狂澜,…→犹令我将夫盼

(续表2-59)

序号	粤剧剧目	板式结构	乙反二黄选段/唱词
37	《无限河山泪》	【乙反二黄】4/4	吟来厉句,墨色朝妍,…→今夕洒向诗篇
38	《朱弁回朝·哭主》	【乙反二黄】4/4	伤哉半壁江山,痛哉宝和一代,…→国耻深如海
39	《洛水梦会》	【乙反二黄】4/4	偷弹苦泪谱愁乡,…→楚台宋玉,莫恋高唐
40	《碧海狂僧》	【乙反二黄】4/4	我有我寻求对象,佢有佢抱恨楼台
41	《青天碧海忆嫦娥》	【乙反二黄】4/4	伤及心爱婵娟,朝朝暮暮盼卿归,月月年年从未断
42	《秋江哭别》	【乙反二黄】4/4	同命好鸳鸯,生死也一双,…→更愿你回头觉岸
43	《灵台夜访》	【乙反二黄】4/4	风弄梧桐雨沙沙,…→已是梦觉黄粱

由上表所列可见,粤剧【乙反二黄】唱段的板式本体均属于三眼板"慢板单套"结构,极少采用一眼板、无眼板和无板无眼板板式。

二、粤剧乙反二黄的五类常规性联套结构

从曲体布局上看,粤剧乙反二黄无"顶板起"结构,多为有"前接"唱段和"后接"唱段的"嵌入式"结构。因此,在板式连接上,作为"嵌入式"结构的粤剧乙反二黄,就以其本体唱段的"慢板单套"为主体,与"前接"唱段和"后接"唱段的各种板式进行连接以构成联套结构。经对上述43首唱段分析,粤剧乙反二黄的"联套结构"大致可分"常规性"联套和"非常规性"联套两大类。其"常规性"联套结构可分为"慢→慢→慢""慢→慢→散""散→慢→慢""中→慢→慢"和"中→慢→中"五种联套类型。

(一)"慢→慢→慢"联套

该联套结构是以三眼板"嵌入式"粤剧乙反二黄为基础,与"前接"三眼板唱段和"后接"三眼板唱段进行板式连接所形成的联套套式。如表2-60所示。

表2-60 "慢→慢→慢"联套

	粤剧剧目	前接唱段/板式	本体唱段/板式	后接唱段/板式	前/后联套
1	《梦会杨贵妃》	【禅院钟声】4/4	【乙反二黄】4/4	【乙反恋檀】4/4	慢→慢→慢
2	《雨夜忆芳容》	【原板】4/4	【乙反二黄】4/4	【三叠愁】4/4	慢→慢→慢
3	《无限河山泪》	【昭君怨】4/4	【乙反二黄】4/4	【小曲】4/4	慢→慢→慢
4	《伯牙碎琴》	【倦寻芳】4/4	【乙反二黄】4/4	【乙反南音】4/4	慢→慢→慢
5	《浔阳江上浔阳月》	【乙反南音】4/4	【乙反二黄】4/4	【哀红楼】4/4	慢→慢→慢
6	《再折长亭柳》	【二黄】4/4	【乙反二黄】4/4	【昭君怨】4/4	慢→慢→慢
7	《东坡渡海》	【正线二黄】4/4	【乙反二黄】4/4	【寒宵吊影】4/4	慢→慢→慢
8	《一江春水向东流》	【教子腔】4/4	【乙反二黄】4/4	【乙反南音】4/4	慢→慢→慢
9	《魂化瑶台夜合花》	【乙反南音】4/4	【乙反二黄】4/4	【二黄】4/4	慢→慢→慢
10	《悲歌广陵散》	【江河水】4/4	【乙反二黄】4/4	【反线二黄】4/4	慢→慢→慢
11	《林冲泪洒沧州道》	【越王怨】4/4	【乙反二黄】4/4	【反线二黄】4/4	慢→慢→慢
12	《无限河山泪》二	【南音】4/4	【乙反二黄】4/4	【流水行云】4/4	慢→慢→慢

表2-60所列粤剧《梦会杨贵妃》中的"你可知，（转 bB 宫）孤为你不思茶饭，望你魂归，带我到蓬莱住一晚"[①]唱段，虽然在调式上进行了从 C 宫到 bB 宫的转调，但在板式本体为"慢板单套"板式，并与"前接"三眼板【禅院钟声】唱段和"后接"三眼板【乙反恋檀】唱段构成了"慢→慢→慢"联套结构。

同理，表2-60中（序号2—12）的《雨夜忆芳容》《无限河山泪》《伯牙碎琴》《浔阳江上浔阳月》《再折长亭柳》《东坡渡海》《一江春水向东流》《魂化瑶台夜合花》《悲歌广陵散》《林冲泪洒沧州道》《无限河山泪》二等粤剧剧目中的乙反二黄唱段也为"前接三眼板+慢板单套+后接三眼板"的"慢→慢→慢"联套结构。

（二）"慢→慢→散"联套

该联套结构是以三眼板"嵌入式"粤剧乙反二黄为基础，与"前接"三眼板唱段和"后接"无板无眼板唱段进行板式连接所形成的联套套式。如表2-61所示。

① 前揭黄鹤鸣记谱选编：《粤剧金曲精选 乐谱对照》（第1辑），第45-53页。

表 2-61 "慢→慢→散" 联套

序号	粤剧剧目	前接唱段/板式	本体唱段/板式	后接唱段/板式	前/后联套
1	《啼笑姻缘·定情》	【长句二黄】4/4	【乙反二黄】4/4	【清歌】（散）	慢→慢→散
2	《朱弁回朝·招魂》	【禅院钟声】4/4	【乙反二黄】4/4	【清歌】（散）	慢→慢→散
3	《鸳鸯泪洒莫愁湖·倾诉》	【乙反南音】4/4	【乙反二黄】4/4	【乙反长句滚花】（散）	慢→慢→散
4	《朱弁回朝·哭主》	【反线二黄】4/4	【乙反二黄】4/4	【散板】（散）	慢→慢→散
5	《洞庭送别》	【昭君怨】4/4	【乙反二黄】4/4	【木鱼】（散）	慢→慢→散
6	《秋江哭别》	【反线二黄】4/4	【乙反二黄】4/4	【乙反长句滚花】（散）	慢→慢→散
7	《灵台夜访》	【雨中行】4/4	【乙反二黄】4/4	【乙反滚花】（散）	慢→慢→散

表 2-61 粤剧《啼笑姻缘·定情》中"云遮雾断，门间此别，我望眼将穿"[1] 唱段的板式本体为"慢板单套"，其与"前接"三眼板【长句二黄】唱段和"后接"无板无眼板【清歌】唱段构成了"慢→慢→散"的联套结构。

同理，上例《朱弁回朝·招魂》《鸳鸯泪洒莫愁湖·倾诉》《朱弁回朝·哭主》《洞庭送别》《秋江哭别》和《灵台夜访》等剧目中的乙反二黄唱段，也为"前接三眼板+慢板单套+后接无板无眼板"的"慢→慢→散"联套结构。

（三）"散→慢→慢" 联套

该联套结构是以三眼板"嵌入式"粤剧乙反二黄为基础，与"前接"无板无眼板唱段和"后接"三眼板唱段进行板式连接所形成的联套套式。如表 2-62 所示。

表 2-62 "散→慢→慢" 联套

序号	粤剧剧目	前接唱段/板式	本体唱段/板式	后接唱段/板式	前/后联套
1	《碧海狂僧》	【乙反滚花】（散）	【乙反二黄】4/4	【昭君怨】4/4	散→慢→慢
2	《秦楼凤杳》	【乙反龙舟】（散）	【乙反二黄】4/4	【叮咛】4/4	散→慢→慢
3	《珍妃怨》	【乙反长句滚花】（散）	【乙反二黄】4/4	【别离词】4/4	散→慢→慢
4	《青天碧海忆嫦娥》	【乙反清歌】（散）	【乙反二黄】4/4	【别鹤怨】4/4	散→慢→慢

[1] 前揭黄鹤鸣记谱选编：《粤剧金曲精选 乐谱对照》（第3辑），第24-29页。

表2-62《碧海狂僧》中"我有我寻求对象,佢有佢抱恨楼台"[①]唱段的板式本体为"慢板单套",其与"前接"无板无眼板【乙反滚花】唱段和"后接"三眼板【昭君怨】唱段构成了"散→慢→慢"的联套结构。

同理,上例《秦楼凤杳》《珍妃怨》《青天碧海忆嫦娥》等剧目中的乙反二黄唱段也为"前接无眼板+慢板单套+后接三眼板"的"散→慢→慢"联套结构。

(四)"中→慢→慢"联套

该联套结构是以三眼板"嵌入式"粤剧乙反二黄为基础,与前接一眼板唱段和后接三眼板唱段进行板式连接所形成的联套套式。如表2-63所示。

表2-63 "中→慢→慢"联套

序号	粤剧剧目	前接唱段/板式	本体唱段/板式	后接唱段/板式	前/后联套
1	《梦会骊宫》	【减字芙蓉】2/4	【乙反长句二黄】4/4	【昭君怨】4/4	中→慢→慢
2	《惊破江南金粉梦》	【小曲】2/4	【乙反二黄】4/4	【梆子慢板】4/4	中→慢→慢
3	《还卿一钵无情泪》	【反线中板】2/4	【乙反二黄】4/4	【叮咛】4/4	中→慢→慢

表2-63所列《梦会骊宫》中"卿无怨朕躬,我叹劳魂梦,…→玉种蓝田成恨冢,烟笼翠树锁巫峰"[②]唱段的板式本体为"慢板单套",其与前接一眼板【减字芙蓉】唱段和后接三眼板【昭君怨】唱段构成了"中→慢→慢"的联套结构。

同理,上例《惊破江南金粉梦》《还卿一钵无情泪》中的乙反二黄唱段也为"前接一眼板+慢板单套+后接三眼板"的"中→慢→慢"联套结构。

(五)"中→慢→中"联套

该联套结构是以三眼板"嵌入式"粤剧乙反二黄为基础,与前接一眼板唱段和后接一眼板唱段进行板式连接所形成的联套套式。如表2-64所示。

表2-64 "中→慢→中"联套

序号	粤剧剧目	前接唱段/板式	本体唱段/板式	后接唱段/板式	前/后联套
1	《紫凤楼》	【四季相思】2/4	【乙反长句二黄】4/4	【反线中板】2/4	中→慢→中
2	《洛水梦会》	【剪春罗】2/4	【乙反长句二黄】4/4	【剪春罗】2/4	中→慢→中

[①] 前揭黄鹤鸣记谱选编:《粤剧金曲精选 乐谱对照》(第9辑),第57-62页。
[②] 前揭黄鹤鸣记谱选编:《粤剧金曲精选 乐谱对照》(第5辑),第1-9页。

（续表2-64）

序号	粤剧剧目	前接唱段/板式	本体唱段/板式	后接唱段/板式	前/后联套
3	《蝴蝶夫人》	【乙反哭相思】2/4	【乙反二黄】4/4	【反线中板】2/4	中→慢→中
4	《心声泪影》	【反线中板】2/4	【乙反二黄】4/4	【不如归】2/4	中→慢→中
5	《雨淋铃》	【反线中板】2/4	【乙反二黄】4/4	【禅院钟声尾段】2/4	中→慢→中
6	《秋夜赋》	【反线中板】2/4	【乙反二黄】4/4	【丝丝泪】2/4	中→慢→中

表2-64所列粤剧《紫凤楼》中"横波顾影不成双，卷帘未见花模样，…→错一朝凤泊鸾飘，到此日再难轻放"①唱段的板式本体为"慢板单套"，其与前接一眼板【四季相思】唱段和后接一眼板【反线中板】唱段构成了"中→慢→中"的联套结构。

同理，上例《洛水梦会》《蝴蝶夫人·燕侣重逢》《心声泪影》《雨淋铃》《秋夜赋》等粤剧剧目中的乙反二黄唱段也为"前接一眼板+慢板单套+后接一眼板"的"中→慢→中"联套结构。

三、粤剧乙反二黄"同起板，异收板"联套结构

除了前五类具有规律性的"常规性"联套结构以外，粤剧乙反二黄唱段还存在少量非规律性的板式连接，即以"慢板单套"与前接四板分起的"散、慢、中、快"等，先分别形成"散→慢""慢→慢""中→慢""快→慢"等两联结构，再以此两联结构为基础与后接唱段板式相连接所形成的联套结构。

（一）"散→慢"基础的多联套式

该联套结构是以三眼板"嵌入式"粤剧乙反二黄为基础，先与前接无板无眼板唱段构成固定的"散→慢"两联结构，再以此"两联结构"与后接唱段的板式相连接所形成的"同起板+异收板"的多联套式。如表2-65所示。

① 前揭黄鹤鸣记谱选编：《粤剧金曲精选 乐谱对照》（第2辑），第17-23页。

表2-65 "散→慢"基础的多联套式

序号	粤剧剧目	前接唱段/板式	本体唱段/板式	后接唱段/板式	前/后联套
1	《红楼梦·幻觉离恨天》	【滚花】（散）	【乙反二黄】4/4	【乙反木鱼】2/4	散→慢→散
2	《楼台泣别》	【士工滚花】（散）	【乙反二黄】4/4	【正线滚花】（散）	散→慢→散
3	《王十朋祭江》	【乙反木鱼】（散）	【乙反二黄】4/4	【粤讴】2/4	散→慢→中
4	《蝴蝶夫人·临歧惜别》	【滚花】（散）	【乙反二黄】4/4	【反线中板】2/4	散→慢→中
5	《西施》	【乙反清歌】（散）	【乙反滴珠二黄】4/4	【昭君怨尾段】1/4	散→慢→快

表2-65所列《红楼梦·幻觉离恨天》中"花飘零未怨东风冷，凡尘孽网早已把孽债还，…→管什么无限悲欢，管什么一时聚散"①唱段的板式本体为"慢板单套"，其先与"前接"无板无眼板【滚花】唱段构成"散→慢"两联套式，并在此基础上，与"后接"无板无眼板【乙反木鱼】唱段构成了"散→慢→散"多联结构。而采用同类联套结构的还有《楼台泣别》中的"只为人面隔桃花，莫记绿杨曾系马"②唱段等。

上例《蝴蝶夫人·临歧惜别》中生旦交替演唱的唱段"【旦唱】我惊闻分别，真系令我难舍难分。君呀能否带我同行？（旦生交替演唱）…→【生唱】记取燕巢再结个日，…→因为你身怀有孕"③的板式本体为"慢板单套"，其先与前接无板无眼板【滚花】构成"散→慢"两联套式，并其在此基础上与后接一眼板【反线中板】唱段构成了"散→慢→中"多联结构。而采用同类联套结构的还有《王十朋祭江》中的"如今人亡物在，令我悲痛何如"④唱段等。

与前两组联套结构不同，上例粤剧《西施》中的"昨日圣诏急传，真是祸从天降。命我和番出塞，远嫁胡邦。汉苑明珠，将放在胡尘埋葬"⑤唱段，则在"慢板单套"与前接无板无眼板【乙反清歌】唱段所构成的"散→慢"两联套式基础上，与后接无眼板【昭君怨尾段】曲牌构成了"散→慢→快"多联结构。因此，上述五首唱段，形成了以"散→慢"同起板，以"散""中""快"等"异收板"

① 前揭黄鹤鸣记谱选编：《粤剧金曲精选 乐谱对照》（第2辑），第30-37页。
② 前揭黄鹤鸣记谱选编：《粤剧金曲精选 乐谱对照》（第8辑），第16-22页。
③ 前揭黄鹤鸣记谱选编：《粤剧金曲精选 乐谱对照》（第1辑），第1-5页。
④ 前揭黄鹤鸣记谱选编：《粤剧金曲精选 乐谱对照》（第7辑），第70-76页。
⑤ 前揭黄鹤鸣记谱选编：《粤剧金曲精选 乐谱对照》（第4辑），第101-106页。

的三类联套结构。

（二）"中→慢"基础的多联套式

该联套结构是以三眼板"嵌入式"粤剧乙反二黄为基础，与"前接"一眼板唱段构成固定的"中→慢"两联结构，再以此"两联结构"与"后接"唱段的板式相连接，所形成的"同板起＋异板收"的多联套式。如表2-66所示。

表2-66 "中→慢"基础的多联套式

序号	粤剧剧目	前接唱段/板式	本体唱段/板式	后接唱段/板式	前/后联套
1	《大断桥》	【秦腔牌子曲】2/4	【乙反长句二黄】4/4	【乙反滚花】（散）	中→慢→散
2	《翠娥吊雪》	【雪底游魂】2/4	【乙反二黄】4/4	【乙反滚花】（散）	中→慢→散
3	《芙蓉仙子·冷泉山》	【乙反中板】2/4	【乙反二黄】4/4	【七字清】1/4	中→慢→快

表2-66所列《大断桥》中生旦交替演唱的唱段"（生唱）剖心沥血，痛恨不容辩。…→（生旦交替演唱）（生唱）法海恃强梁，存心将爱断，…→佢逼我上金山，鸳鸯两地凉"① 为"慢板单套"结构，其先与"前接"一眼板【秦腔牌子曲】唱段构成了"中→慢"两联套式，并在此基础上与"后接"无板无眼板【乙反滚花】唱段构成了"中→慢→散"联套结构。而采用同类联套结构的还有《翠娥吊雪》中的"碎了宫鞋折了腰，花愁玉惨冰河照"② 唱段等。

与之不同，上例《芙蓉仙子·冷泉山》中的"冷泉山，有芙蓉，陷入凄凉绝境"③ 唱段，则先在"慢板单套"与前接一眼板【乙反中板】唱段构成的"中→慢"两联套式的基础上，与后接无眼板【七字清】唱段构成了"中→慢→快"多联结构。因此，上述三个唱段，形成了以"中→慢"同起板，以"散""快"等"异收板"的两类联套结构。

（三）"快→慢"基础的多联套式

该联套结构是以三眼板"嵌入式"粤剧乙反二黄为基础，与前接无眼板唱段构成固定的"快→慢"两联结构，再以此"两联结构"与后接唱段的板式相连接所形成的"同板起＋异板收"的多联套式。如表2-67所示。

① 前揭黄鹤鸣记谱选编：《粤剧金曲精选 乐谱对照》（第7辑），第7-17页。
② 前揭黄鹤鸣记谱选编：《粤剧金曲精选 乐谱对照》（第3辑），第118-120页。
③ 前揭黄鹤鸣记谱选编：《粤剧金曲精选 乐谱对照》（第5辑），第112-114页。

表2-67 "快→慢"基础的多联套式

序号	粤剧剧目	前接唱段/板式	本体唱段/板式	后接唱段/板式	前/后联套
1	《摘缨会》	【快二流】1/4	【乙反二黄】4/4	【丝丝泪】2/4)	快→慢→中
2	《重上媚香楼》	【快流水】1/4	【乙反二黄】4/4	【乙反木鱼】（散）	快→慢→散

表2-67所列《摘缨会》中的"点点血泪染寒山，飘飘泪珠凝在眼，…→何苦为恩尽情灰，披肝沥胆"① 为"慢板单套"结构，其与前接无眼板【快二流】唱段先构成"快→慢"两联套式，并在此基础上与后接一眼板【丝丝泪】唱段构成了"快→慢→中"的多联结构。

与之不同，《重上媚香楼》中的"结下生死之冤，今日再洒泪状前，呼唤玉人遍遍"② 唱段则是在"慢板单套"基础上，与前接无眼板【快流水】唱段先构成"快→慢"两联套式，并在此基础上与后接无板无眼板【乙反木鱼】唱段构成了"快→慢→散"的多联结构。上述两个唱段，形成了以"快→慢"同起板、以"散""快"等异收板的两类联套结构。

综合以上分析，显而易见，粤剧乙反二黄的板式结构具有"慢板单套""常规性联套"和"同起板，异收板联套"等典型特征。

小 结

综合本章分析，笔者认为：

（1）就现有戏曲板式的定义、分类及公认套式而言，在定义上，戏曲板式无法完全表现戏曲音乐的节拍、旋律、调式和结构，其只能表示戏曲音乐的节奏。在分类上，戏曲板式可分为"速度变奏类"和"功能连接类"两种板式类别。在连接上，目前戏曲公认的"散→慢→中→快→散"套式结构仅仅为戏曲板式连接众多套式中的一种，而不是戏曲板式连接的唯一选择。在学理上，套式最少可分为单套套式、联套套式、单套综合套式、联套综合套式四类联套结构。在唱段分析上，套式具有多元性，而非唯一性。在速度逻辑上，套式种类存在无限的组合可能，且单套套式最少有16种组合，联套套式则有超过500种组合。

① 前揭黄鹤鸣记谱选编：《粤剧金曲精选 乐谱对照》（第3辑），第38-46页。
② 前揭黄鹤鸣记谱选编：《粤剧金曲精选 乐谱对照》（第6辑），第87-92页。

（2）从原生梆子与粤剧梆子的板式形态来看，北线梆子的板式结构具有"独板单套"与"四板分起联套"两大显著特点，其"独板单套"可分为慢板单套、中板单套、快板单套、散板单套四类；其"四板分起联套"可分为慢起联套、散起联套、中起联套、快起联套四类。

南线梆子的板式结构具有"独板单套"与"三板分起联套"两大显著特点，其独板单套分为中板单套、慢板单套、散板单套三类；其三板分起联套可分为中起联套、散起联套、慢起联套三类。

粤剧梆子的板式结构具有慢板单套、嵌入式曲体结构、前后联套布局三大显著特点。从慢板单套来看，粤剧梆子在板式上几乎全为"慢板单套"结构，极少采用慢板以外的散板、快板、中板等独板单套板式。从嵌入式曲体结构来看，粤剧梆子在"前接"唱段与"后接"唱段的曲体组合上具有多样性，大致可分为曲牌＋梆子＋曲牌、曲牌＋梆子＋二黄、二黄＋梆子＋曲牌、粤地说唱＋梆子＋曲牌、曲牌＋梆子＋粤地说唱、二黄＋梆子＋粤地说唱、梆子顶板＋曲牌七大类结构。从前后联套布局来看，粤剧梆子大致可分为慢→慢→慢、慢→慢→中、慢→慢→散、散→慢→慢、中→慢→慢、顶板起和"其他"七类联套结构。

（3）从原生二黄与粤剧正线二黄的板式形态来看，原生二黄板式可分为慢板单套与慢起联套、中板单套与中起联套、散板单套与散起联套、带【回龙】的联套四种类型。

粤剧正线二黄板式结构具有独板单套、前后联套、本体联套三大显著特点。其"独板单套"可分为慢板单套（主体）、中板单套（辅助）两大类。其"前后联套"可分为慢→慢→慢、慢→慢→中、散→慢→慢、中→慢→慢、散→慢→中、中→慢→中、慢→慢→散七大类。其"本体联套"可分为结束句收腔换板（主体）、顶板起开腔换板（辅助）、段中换板（辅助）三大类。此外，粤剧正线二黄唱段无【回龙】唱句，也无【回龙】板式，这一点，与原生二黄板式有较大区别。

（4）从原生反二黄与粤剧反线二黄的板式结构来看，原生反二黄的板式结构具有独板单套、慢起联套、回龙旋宫、散起散落四大显著特点。

粤剧反线二黄无【导板】、无【回龙】，大都以"慢板单套"贯穿唱段，极少例外。而且，粤剧反线二黄的"嵌入式"唱段属性构成了以"慢板单套"为中心的慢→慢→慢、中→慢→慢、慢→慢→中、散→慢→慢、散→慢→散、顶板起和"其他"七种联套结构。

（5）从粤剧乙反二黄板式结构来看，粤剧乙反二黄板式结构具有慢板单套、五类常规性联套、"同起板，异收板"联套三大显著特点。从慢板单套上看，本章写作所参考的43首粤剧乙反二黄均为慢板单套，无一例外。从五类常规性联套上看，

可分为慢→慢→慢、慢→慢→散、散→慢→慢、中→慢→慢、中→慢→中五大类。从"同起板，异收板"联套上看，可分为以"散→慢"为基础的散→慢→（散）、散→慢→（中）、散→慢→（快），以"中→慢"为基础的中→慢→（散）、中→慢→（快），以"快→慢"为基础的快→慢→（中）、快→慢→（散）等联套结构。

第三章　粤剧唱腔音乐腔式形态

腔式，是戏曲音乐中极其重要的组成部分，是地方剧种之间相互区别并体现本剧种艺术特色的主要参照，更是戏曲声腔中最为生动、活态和最具创造力的基础结构。

什么是腔式？简而言之，腔式就是戏曲唱腔中以一句唱词为单位，词曲同步运动形成的基础结构形式，即腔句的结构形式。①

不同地域和不同剧种的"词曲同步运动"形态各异，千差万别。最少可分为：①顶板起腔结构；②漏板起腔结构；③词曲同步结构；④词曲分离结构；⑤以"过门"或"休止"分开头逗与腰逗唱词的结构；⑥分开腰逗与尾逗唱词的结构；⑦同时分开头逗、腰逗与尾逗唱词的结构；⑧无"过门"和"休止"的从头至尾"一腔到底"的结构；等等。

从分逗唱词内部来看，腔式结构更是一个可无限变化的活态世界。不仅可从板、眼（头眼、中眼）或桁眼（尾眼、或眼的后半拍）开腔，开腔后还可以通过抽眼、加板、扩腔、缩腔、戴帽、叠头、搭腔、垛腰、垛尾等各种创作手法来进行腔式结构的发展和变化。此外，还可以在句逗间插入长过门或短过门来维持或打破唱词与旋律之间的"词曲同步"或"词曲分离"结构。因此，各种创作手法的运用可以使戏曲音乐的腔式形态成千上万。

从粤剧唱腔来看，如前文所述，粤剧唱段并不由单一曲体构成，而是最少综合了梆子、二黄、曲牌和粤地说唱等曲体所构成的"综合性"唱腔。由于梆子、二黄、曲牌和粤地说唱各自本身已经存在丰富多彩的腔式形态，因此，对于"综合性"曲体的粤剧唱段而言，其腔式结构就会更加丰富和多彩。

那么，粤剧唱段中各曲体对象的腔式结构到底如何？相比原生梆子和原生二黄的腔式结构有何异同？又形成或衍生出了哪些新的腔式特点？

① 前揭刘正维：《20世纪戏曲音乐发展的多视角研究》，第307页。

第一节 戏曲腔式的结构、类别及运用

如前文所述,原生梆子与原生二黄唱腔多以七字句、十字句或长短句的"上下句"唱词结构为基础展开唱段。但从词曲结构上看,无论是长短句还是对偶句,其大都要依照语言的自然强弱规律,来形成各自独立的句逗。如七字句大都分为2+2+3(头逗+腰逗+尾逗)的三句逗结构(每逗第一个字为语言的自然重音);十字句大都分为3+3+2+2(头逗+腰逗+三逗+尾逗)的四句逗结构(每逗第一个字也为语言的自然重音)等。以语言的自然重音为依据所划分的"三句逗""四句逗"为戏曲唱词最常见的结构。

在粤地南音、木鱼和龙舟等粤地说唱中,虽然是以"四句体"(两个上下句)唱词为基础唱段结构,在每一句唱词的分逗上,也大都采取"四句逗"的方式。但由于粤地说唱的唱词结构多为长短句,从一到十字句不等,且还有十二字、十四字甚至更多字数的特殊长短句结构,因此,粤地说唱的分逗不拘泥于"四句逗",而是在"四句逗"的基础上,采取"两句逗""三句逗""五句逗""六句逗"甚至更多句逗的灵活性划分。但在分逗字数上,一般多以四字为限,每逗不超过四个唱字。

基于戏曲唱段词曲结构的"同步"或"分离"、"句逗"的分逗结构、"过门"间入与否三个腔式划分基本元素。

一、单腔式及其结构

单腔式结构是"将整句唱词按照语言的自然节律,不间断地将各句逗一气呵成的结构"①。该结构有一个显著的特点,即该结构句中无过门,也无休止。从"起腔"至"收腔"一气呵成。从起腔结构来看,单腔式大抵可分为两类:板起单腔式与眼起单腔式。

(一)板起单腔式

在板起单腔式唱段中,"词"与"曲"为同步结构,即单句唱词"三句逗"或"四句逗"中每一逗的头字都与该小节的板(强拍)在同一位置,为"板起逗头字"的顶板起腔结构,全句无过门,无休止,为"一腔到底"的行腔。如表3-1所示。

① 前揭刘正维:《20世纪戏曲音乐发展的多视角研究》,第312页。

表3-1 板起单腔式结构

句逗结构	结构示例								
板起 七字句"2+2+3" 三句逗结构	一眼板	▲ △ \| ▲ △ \| ▲ △ \| × × / × × / × × \| [头 逗] [腰 逗] [尾 逗]							
板起 十字句"3+3+2+2" 四句逗结构	三眼板	▲ △ △ △ \| ▲ △ △ △ \| ▲ △ \| ▲ △ \| × × × × / × × × × / × × / × × \| [头　　逗] [腰　　逗] [三 逗] [尾 逗]							

注：▲表示板，强折；△表示眼，弱拍；╳表示分逗中的头字；×表示分逗中的非头字。

当然，上表中所示的节奏型为最基本的节奏型。在实际唱段中，每一小节的板眼结构和每一个唱词的节奏运用，要远比上表中的节奏型复杂。但无论其节奏组合有多复杂，其"板起逗头字"的顶板开腔规律是不变的。如表3-2所示。

表3-2 "板起逗头字"的顶板开腔规律

越剧《白蛇传·合钵》选段
▲　△　△　△　\|　▲　△　\| 娘　子　/　休　说　/　断　肠　话　—　\| ╳　×　/　╳　×　/　╳　×　×　×　\| [头　逗]　　[腰　逗]　　[尾　　逗]
越剧《梁祝·书房门前一枝梅》选段
▲ △ \| ▲ △ \| ▲ △ \| ▲ △ \| ▲ △ \| ▲ △ \| 头 戴/珠 冠 —/压 鬟 — 齐 —，身 穿/八 宝 —/金 — 绣 — 衣 — — — \| ╳ × / ╳ × × / ╳ × × × —，╳ × / ╳ × × / ╳ × × × × × × × \| [头逗] [腰逗]　　[尾　逗]，　[头逗] [腰逗]　　[尾　　　逗]
湖南花鼓戏《刘海砍樵》选段
▲　△　\|　△　△　\|　▲　△　\| 我　这　里　/　将　海　哥　/　好　有　一　比　—　\| ╳　×　×　/　╳　×　×　/　╳　×　×　×　—　\| [头　　逗]　　[腰　　逗]　　[尾　　　逗]

如上表三例所示，《白蛇传》中的"娘子/休说/断肠话"为2+2+3的三句逗结构。该句采用三眼板，其头逗头字"娘"和尾逗头字"断"分别在两小节的强音"▲"上顶板开腔。越剧《梁祝》中的"头戴/珠冠/压鬟齐，身穿/八宝/金绣衣"为2+2+3的七字三句逗对句结构，同样采用三眼板，上句头逗头字"头"和尾逗头字

277

"压",下句头逗头字"身"和尾逗头字"金"分别在上下对句的强音"▲"上顶板开腔。湖南花鼓戏《刘海砍樵》中的"我这里/将海哥/好有/一比"为3+3+2+2的十字四句逗结构,该句采用一眼板,其头逗头字"我",腰逗头字"将"和尾逗头字"好"也在小节强音"▲"上顶板开腔。因此,上表三例均为"板起逗字头"的"板起板收",句中无过门也无休止的"板起单腔式"结构。

（二）眼起单腔式

在眼起单腔式唱段中,"词"与"曲"为"分离"结构。虽然眼起单腔式唱段也为"一腔到底"行腔,但其并不在强音"▲"上顶板开腔,而是在弱音"△"上漏板开腔,音乐强拍与唱字强音产生了"错位"。眼起单腔式可分为头眼起腔、中眼起腔、枒眼起腔（尾眼、或眼的后半拍）四种形式。如表3-3所示。

表3-3　眼起单腔式结构

句逗结构	结构示例			
眼起七字句的 "2+2+3" 三句逗结构	头眼起	▲△△△\|▲　△△△\|▲　△△\|▲ ×—×—/×—×—/×× —\|× [头　逗]　　[腰　逗]　　[尾　逗]		
	中眼起	▲△△△\|▲△△△\|▲△△△\|▲ ×—×—/×—×—/×—×—/× [头　逗]　　[腰　逗]　　[尾　逗]		
	尾眼起	▲△△△\|▲△△△\|▲△△△\|▲△ ×—×—/×—×—/×—×× [头　逗]　　[腰　逗]　　[尾　逗]		
	枒眼起（1）　　0　0△\|▲　△\|▲　△\|▲ 　　　　　　　　　0　0×/×/×/× 　　　　　　　　　[头　逗]　[腰　逗]　[尾　逗]			
	枒眼起（2）　0　0　0△　▲　△\|▲　△\|▲△ 　　　　　　　　0×——×/×——×/××—× 　　　　　　　　[头　逗]　　[腰　逗]　　[尾　逗]			
	枒眼起（3）　0　0　0　0△\|▲　△\|▲　△\|▲△ 　　　　　　　　　0×—×/×—×/×—× 　　　　　　　　　[头　逗]　[腰　逗]　[尾　逗]			
眼起十字句的 "3+3+2+2" 四句逗结构	眼起十字句"3+3+2+2"的起板方式与七字句"2+2+3"三句逗结构一致;在分逗上以"3+3+2+2"结构为基础。 （后文根据具体唱段实际分析,不赘列表）			

无论是"板起单腔式"还是"眼起单腔式",其都有一个核心的要素不可或缺,即全句唱词不能有过门或休止,如果有,其就不是单腔式,而至少是两腔式了。

二、两腔式及其结构

两腔式结构是用过门或休止将"单腔式的头逗或尾逗分开,形成两截式的腔式形态"①。该结构以"分开头逗"或"分开尾逗"的方式,结合头逗字的"板起"和"眼起"的两种开腔方式,两腔式最少有四种结构。

(一) 板起结构的分尾、漏尾两腔式

板起结构的分尾、漏尾两腔式指头逗唱词在强拍"▲"上顶板开腔,在腰逗与尾逗处以过门(包括长过门或短过门)或休止符(包括半拍休止"$\underline{0\ \times}$"、一拍休止"0"或全小节休止等)隔开。尾逗唱词在强拍"▲"上接腔(分尾),或在弱拍"△"上接腔(漏尾)所形成尾逗行腔结构。如表3-4所示。

表3-4 板起结构的分尾、漏尾两腔式

句逗结构	板起分尾两腔式				备注	
七字句 (2+2+3)	× × ▲ [头逗]	× × ▲ [腰逗]	/(过门)/	× × × ▲ [尾逗]		板起头逗字、过门分开尾逗、尾逗顶板起唱的基础结构不能改变
十字句 (3+3+2+2)	× × × ▲ [头逗]	× × × ▲ [腰逗]	/(过门)/	× × ▲ [三逗]	× × ▲ [四逗]	

句逗结构	板起漏尾两腔式					备注
七字句 (2+2+3)	× × ▲ [头逗]	× × ▲ [腰逗]	$\underline{0\ \times}$ ▲ (休止)	× × △ [尾逗]		板起头逗字、过门分开尾逗、尾逗漏板起唱的基础结构不能改变
十字句 (3+3+2+2)	× × × ▲ [头逗]	× × × ▲ [腰逗]	$\underline{0\ \times}$ ▲ (休止)	× × △ [三逗]	× × ▲ [四逗]	

(二) 眼起结构的分尾、漏尾两腔式

眼起结构的分尾、漏尾两腔式指头逗唱词在弱拍"△"上漏板开腔,在腰逗与

① 前揭刘正维:《20世纪戏曲音乐发展的多视角研究》,第312页。

尾逗处以各类过门或休止符隔开，尾逗唱词在强拍"▲"上接腔（分尾），或在弱拍"△"上接腔（漏尾）所形成尾逗行腔结构。如表3-5所示。

表3-5 眼起结构的分尾、漏尾两腔式

句逗结构	结构示例	备注
七字句 （2+2+3）	×／× ×／×（过门）／× ×／× △　▲　　▲　　　　　▲　　▲ [头　逗] [腰　逗]　　　　　[尾　　逗]	眼起分尾两腔式：眼起头逗字、过门分开尾逗、尾逗顶板起唱的基础结构不能改变
十字句 （3+3+2+2）	×／× ×　×／× ×（过门）／× ×／× × △　▲　　　▲　　　　　　▲　　▲ [头　　逗] [腰　　逗]　　　[三　逗] [尾　逗]	
七字句 （2+2+3）	×／× ×／× 0　×／× ×／× △　▲　　▲　　　　▲　　▲ [头　逗] [腰　逗]（休止）[尾　　逗]	眼起漏尾两腔式：眼起头逗字、过门分开尾逗、尾逗漏板起唱的基础结构不能改变
十字句 （3+3+2+2）	×／× ×／× ×／× 0　×／× ×／× △　▲　　　▲　　　△　　▲　　▲ [头　　逗] [腰　　逗]（休止）[三　逗] [尾　逗]	

（三）板起分头漏腰两腔式

板起分头漏腰两腔式指头逗唱词在强拍"▲"上顶板开腔，在头逗唱词结束以后，插入各类过门或休止符，将头逗与腰逗隔开，且腰逗唱词在弱拍"△"上以漏板接腔所形成的头逗与腰逗、尾逗分开行腔的结构。如表3-6所示。

表3-6 板起分头漏腰两腔式结构

句逗结构	结构示例	备注
七字句 （2+2+3）	× ×／（过门）× ×／× ×／× ▲　　　　　△　　▲　　▲ [头　逗]　　　　[腰　逗] [尾　逗]	节奏型及过门、休止的时值可以根据唱词需要进行改变；板起头逗字、腰逗漏板起唱的基础结构不能改变
	× ×／0　×／× ×／× ×／× ▲　　▲　　△　　▲　　▲ [头　逗]（休止）[腰　逗] [尾　逗]	
十字句 （3+3+2+2）	× × ×／（过门）× ×／× ×／× ×／× × ▲　　　　　　　△　　　▲　　▲　　▲ [头　　逗]　　　　　[腰　　逗] [三　逗] [尾　逗]	
	× × ×／0　×／× ×／× ×／× × ▲　　　　▲　　△　　　▲　　▲　　▲ [头　　逗]（休止）[腰　逗] [三　逗] [尾　逗]	

（四）眼起分头漏腰两腔式

眼起分头漏腰两腔式指头逗唱词在弱拍"△"上漏板开腔，在头逗唱词结束以后，插入各类过门或休止符，将头逗与腰逗隔开，且腰逗唱词也在弱拍"△"上以漏板接腔所形成的头逗与腰逗、尾逗分开行腔的结构。如表3-7所示。

表3-7 眼起分头漏腰两腔式结构

句逗结构	结构示例	备注
七字句 （2+2+3）	×　/　×　（过门）/（过门）×　/　×　×　/　×　× △　　　▲　　　　　　　　△　　▲　　　　▲ [头　　逗]　　　　　　　　[腰　逗][尾　　　逗] ×　/　×　　0　×　/　×　×　/　×　× △　　　▲　　　　　▲　△　　▲　　　▲ [头　　逗]（休止）[腰　　逗][尾　　逗]	1.节奏型及过门、休止的时值可以根据唱词需要进行改变； 2.眼起头逗字、腰逗漏板起唱的基础结构不能改变
十字句 （3+3+4）	×　/　×　×　/（过门）×　/　×　×　/　×　×　/　×　× △　　　▲　　　△　　　　▲　　　　▲　　　　▲ [头　　　逗]　　　　　　[腰　　逗][三　逗][尾　逗] ×　/　×　×　/　0　×　/　×　×　/　×　×　/　×　× △　　　　▲　　　　　△　　▲　　　　▲　　　▲ [头　　　逗]（休止）[腰　　　逗][三　逗][尾　逗]	

三、三腔式及其结构

三腔式是在三句逗唱词的头逗与腰逗之间插入过门或休止符，在腰逗与尾逗之间也插入过门或休止符所形成三句逗唱词分别起腔的形态。三腔式结构相对自由、松散，多用于抒情性的情感表达。从逻辑上看，三腔式结构可分为两类，即板起三腔式和眼起三腔式。若细分，又可分为板起、眼起分头分尾三腔式，板起、眼起漏腰分尾三腔式，板起、眼起漏腰漏尾三腔式，板起、眼起分头漏尾三腔式等多种腔式结构。如表3-8所示。

表3-8　三腔式及其结构

三腔式类别	以七字"2+2+3"三句逗为例	备注
板起分头分尾三腔式	× × /（过门）/ × × /（过门）/ × × / × ▲　　　　　　　　▲　　　　　　　　▲ [头　逗]　　　　　[腰　逗]　　　　　[尾　逗]	1. 节奏型及过门、休止的时值可以根据唱词需要进行改变； 2. "头逗"与"腰逗"、"腰逗"与"尾逗"之间的空拍结构不能改变； 3. 十字句3+3+2+2三句逗的三腔式结构与本表七字句结构一致（后文根据具体唱段实际分析，不赘列表）
眼起分头分尾三腔式	0 × / × — /（过门）/ × × /（过门）/ × × / × 　△　　　▲　　　　　　　　　　▲　　　　　　　　▲ 　　[头　逗]　　　　　　　[腰　逗]　　　　　[尾　逗]	
板起漏腰分尾三腔式	× × / <u>0 ×</u> × /（过门）/ × × / × × ▲　　　▲ △　　　　　　　▲　　　　▲ [头　逗]　　[腰　逗]　　　　　　[尾　逗]	
眼起漏腰分尾三腔式	0 × / <u>0 ×</u> / × （过门）/ × × / × × 　△　▲　△　　　▲　　　　　▲　　　　▲ 　[头　逗]（休止）[腰　逗]　　　　[尾　逗]	
板起漏腰漏尾三腔式	× / <u>0 ×</u> / <u>0 ×</u> / × × / × × ▲　　▲　△　　▲　△　　▲　　　▲ [头　逗]（休止）[腰　逗]（休止）[尾　逗]	
眼起漏腰漏尾三腔式	0 × / × / <u>0 ×</u> / <u>0 ×</u> / × × / × × 　△　▲　▲　△　　▲　△　　▲　　　▲ 　[头　逗]（休止）[腰　逗]（休止）[尾　逗]	
板起分头漏尾三腔式	× × /（过门）/ × × / <u>0 ×</u> × / × ▲　　　　　　　▲　　　△　　　▲ [头　逗]　　　　[腰　逗]（休止）[尾　逗]	
眼起分头漏尾三腔式	0 × / × — /（过门）/ × × / <u>0 ×</u> × / × 　△　　▲　　　　　　　▲　　　　△　　　▲ 　[头　逗]　　　　　　　[腰　逗]（休止）[尾　逗]	

四、多腔式及其结构

多腔式是指在三句逗的基础上，通过戴帽、加垛、搭腔、插入重复句等方式，将三句逗扩展为多句逗，同时也将三腔式扩展为四腔式、五腔式及多腔式等。从具体唱段来看，戴帽、加垛、搭腔、插句等方式，可以分别或同时用在三句逗的前后，再与前文所述之腔式结构搭配，这样就形成了千变万化的综合腔式形态。仅以加垛为例，就会有以下组合腔式形态。如表3-9所示。

表3-9 多腔式及其结构

以七字"2+2+3"三句逗为例
基础结构：× × / × × / × × ×
垛　头：× × / × ×（垛头）/ × × / × × ×
垛　腰：× × / × × / × ×（垛腰）/ × × ×
垛　尾：× × / × × / × × × / × × ×（垛尾）
垛头+垛腰：× × / × ×（垛头）/ × × / × ×（垛腰）/ × × ×
垛头+垛尾：× × / × ×（垛头）/ × × / × × × / × × ×（垛尾）
垛腰+垛尾：× × / × × / × ×（垛腰）/ × × × / × × ×（垛尾）

表3-9只列出了最为基本的七字句加垛结构，在十字句及长短句中，此"加垛"手法依然奏效。除"加垛"以外，戴帽、搭腔、插句、间入过门、拖腔、重复、衬词、衬句等创作手法，均可替换表3-9中的（加垛）使用。而且，加垛、戴帽、搭腔、插句、间入过门、拖腔、重复、衬词、衬句等创作手法之间，还可以交叉使用或重复使用。由此可见，戏曲唱段具有丰富多彩、数以万计的腔式形态。

第二节　原生梆子腔式形态与粤剧梆子腔式衍生

任何一个唱句都有腔式，任何一个剧种都有其惯用和常用的腔式结构。腔式结构不仅是体现该剧种独特性的标志，也是该剧种区别于其他剧种的明显特征。从粤剧唱腔多曲体结构的四大构成（梆子、二黄、曲牌、粤地说唱）来看，一方面，"四大构成"均有自身原本的腔式结构；另一方面，其原本腔式结构在逐渐"粤化"和被粤剧唱段吸收的过程中，又发生了"粤化"的衍生和改变。逐个厘清粤剧唱腔四大构成（梆子、二黄、曲牌、粤地说唱）的原生腔式结构及其在粤剧唱腔中的衍生腔式结构，对于从整体上把握和研究粤剧的腔式形态，具有重要意义。

一、北线梆子腔式形态：以"眼起"基础上的两腔式为主，单腔式为辅，兼用综合腔式

梆子腔是一个统一的声腔系统，但有南北二线之分。北线梆子是指"秦岭、蒲州以北和太行山东西两侧的梆子腔，即各路秦腔、各路晋剧、河北梆子属于北线梆子"[①]。

[①] 前揭刘正维：《20世纪戏曲音乐发展的多视角研究》，第377页。

从调式结构上看，北线梆子具有"徵终止结构""男女共腔"和"花苦音调式"三大特点；从板式结构上看，北线梆子具有"独板单套"与"四板分起联套"两大特点；从腔式结构上看，北线梆子多为"眼起"结构，以"眼起两腔式"为主、"眼起单腔式"为辅，并兼用"眼起综合腔式"等。

（一）以"眼起两腔式"为主

"眼起两腔式"为北线梆子最为传统的腔式结构，大致可分五类，即三眼板中的头眼起腔、中眼起腔和枵眼起腔（枵眼即三眼板中的尾眼，及头眼、中眼和尾眼后半拍的起腔）；及一眼板中的眼上起腔和枵眼起腔（后半拍）。在北线梆子的"眼起"中，最为常用的为"中眼起腔"，并根据十字四句逗或七字三句逗的唱词结构与各种过门相组合，以形成不同类型的"两腔式"结构。以秦腔《玉堂春》选段"叹春萱因年迈退归林下"① 为例。如表 3-10 所示。

表 3-10 秦腔《玉堂春》选段腔式结构

▲ 0	叹椿萱 -	0 0 0 0	0 0 因 年	- 迈 - -	退 归 0	0 林 - -	- 下 - 0 0 ，
	[头 逗]	（漏 腰）	[腰 逗]	[三 逗]	（开尾）	[尾 逗]	
▲ 0	代 严	- 亲 - -	领 赐 俸	- - 0 0 0	0 0 寄 居	- 京 华 -	- - 0 0 。
	[头 逗]		[腰 逗]	（漏 尾）	[三 逗]	[尾 逗]	
▲ 0	今 日	里 - - -	0 0 好 韶	- 光 - -	美 - 春 -	0 如 - -	霞 - 0 0 ，
	[头 逗]		（漏腰） [腰]	[三 逗]		（开尾） [尾 逗]	
▲ 0	只 - 觉	得. 0 0 0	浑 无	- 寄 -	满 - 酒 -	0 赏 - -	花. 0 0 0 0 。
	[头 逗]	（漏腰） [腰]	[三 逗]			（开尾） [尾 逗]	

上例为秦腔《玉堂春》中的小生唱段"叹椿萱因年迈退归林下"。从词格上看，该唱段为 3+3+2+2 结构的十字四句逗的两对句。虽然四个唱句均以漏板中眼起腔，但形成了不同类型的"眼起两腔式"结构。

从腔式上看，第一对句上句"叹椿萱/（过门）/因年迈/退归⌣林下"为中眼起腔之后，以过门将头逗和腰逗分开，腰逗唱词以中眼漏板接腔，形成"漏腰"，并用短休止符将四字尾逗唱词分开为 2+2 结构的"退归⌣林下"。因此，可将该休止符视为具有分开尾逗唱词功能的"开尾"休止符（后文以"⌣"代替，专指四字尾逗唱词中的 2+2 开尾结构）。如此一来，该句就可定义为"中眼起漏腰开尾两腔式"结构。下句"代严亲/领赐俸/（过门）/寄居/京华"为中眼起腔之后，以过门将腰

① 前揭孙茂生：《秦腔唱腔选》，第 10-11 页。

逗和尾逗分开，尾逗唱词以中眼漏板接腔，但无分尾，形成了"中眼起漏尾两腔式"结构。

第二对句"今日里/（过门）/好韶光/美春˘如霞"和"只觉得/（过门）/浑无寄/满酒˘赏花"均为中眼起腔之后，以过门分开头逗和腰逗，腰逗均以中眼漏板接腔，形成"漏腰"；后均以小过门将四字尾逗唱词分开为"2+2"结构，形成"开尾"；第二对句在腔式形成了与第一对句上句相同的"中眼起漏腰开尾两腔式"结构。

从腔式结构上看，四个唱句依次形成了"中眼起漏腰开尾两腔式→中眼起漏尾两腔式→中眼起漏腰开尾两腔式→中眼起漏腰开尾两腔式"的"眼起两腔式"形态。

此外，采用"眼起两腔式"结构的北线梆子唱段还有：秦腔《起解》中的"玉堂春在中途自思自量"[①] 选段、秦腔《赵氏孤儿》中的"忠义人一个个画成图样"[②] 选段等。如表3-11、表3-12所示。

表3-11 秦腔《起解》选段腔式结构

| ▲0玉堂\|春 - （插句）\| 0 0 在 中 - 途 - -\|自 - 思 0 0 自 - - 量 -（插句）\| |
| [头 逗] （漏 腰）[腰 逗] [三 逗]（开尾）[尾 逗] |
| ▲0 思\|想 起 -（插句）\| 0 0 当 年\|事 -\|我 - 好 0 0 心 伤 -\| |
| [头 逗] （漏腰）[腰 逗] [三 逗]（开尾）[尾 逗] |
| ▲0 可 恨 那 - - 0 0\|0 0 二 爹\|娘 - -\|心 肠 - -\| 0 太 - - 狠 -（他-）\| |
| [头 逗] （漏 腰）[腰 逗] [三 逗] （开尾）[尾 逗] |
| ▲0 他 -\|不 该\| 0 0 将 奴\|0 我 - -\|卖 - 与 -\|-娼 - -\|门 - 0 0\| |
| [头 逗] （漏 腰）[腰 逗] [三 逗] [尾 逗] |

上例为秦腔《起解》中的小旦唱段"玉堂春在中途自思自量"。从词格上看，该唱段为3+3+2+2十字四句逗的两对句结构。从腔式上看，四句唱词均以漏板中眼起腔，均以过门（包括拖腔、插句）隔开头逗与腰逗唱词，腰逗均以漏板起腔，形成"漏腰"，前三句唱词以小过门将四字尾逗唱词分开为2+2结构，形成"开尾"（结束句无分尾）结构。

从腔式结构看，4个唱句依次形成了"中眼起漏腰开尾两腔式→中眼起漏腰开尾两腔式→中眼起漏腰开尾两腔式→中眼起漏腰两腔式"的"眼起两腔式"形态。

[①] 前揭孙茂生：《秦腔唱腔选》，第18-25页。
[②] 前揭肖炳：《秦腔音乐唱板浅释》，第252-254页。

表3-12　秦腔《赵氏孤儿》选段腔式结构

▲0 忠义人 — —（八板︱过门） 一个 ︱一个 — — ︱画 — 成 0 0 ︱图　样 — ︱— 0 0 0 ︱
[头　逗]　　（漏　　腰）　[腰　　逗]　　　　　　[三　逗]（开尾）　[尾　逗]
▲0 一　笔　—　画 — —︱一.滴 泪 —︱— 0 0 0 0︱0 0 好不 — 心 伤 —︱— — ︱
[头　　　　逗]　　　　[腰　　逗]　　　　（漏　　　尾）[三　逗]　[尾　逗]
▲0 幸 — 喜 — 得 —（六板︱过门）今夜 — ︱晚 — — ︱风 清 — ︱月 — — ︱亮 — — — ︱
[头　　　　　逗]　　（漏　　腰）　[腰　　逗]　　　[三　　逗]　　[尾　　逗]
▲ 可 — 怜 把 0 　0 ︱ 0 众 — 烈 士 — ︱一 命 皆 亡 — — ︱— 0 ‖
[头　　逗]（漏　　腰）[腰　　　逗]　　　[三　　逗]　　[尾　逗]

上例为秦腔《赵氏孤儿》中的唱段"忠义人一个个画成图样"。从词格上看，该唱段为3+3+2+2十字四句逗的两对句结构。从腔式结构上看，4个唱句依次形成了"中眼起漏腰开尾两腔式→中眼起漏尾两腔式→中眼起漏腰两腔式→眼起漏腰两腔式"的腔式形态。"眼起两腔式"唱段在北线梆子中俯仰皆拾，不赘例。

（二）以"眼起单腔式"为辅

眼起单腔式在北线梆子中虽不为主要腔式结构，但也是事实存在的腔式结构之一。从具体唱段来看，眼起单腔式多用在一眼板（二六）之中，为眼起开腔，后无分头、无漏腰、无分尾、无漏尾、无开尾，一气呵成，一腔到底，也基本不换板的腔式结构。以秦腔《铡美案》选段"班房以内叙家基"[①]为例。如表3-13所示。

表3-13　秦腔《铡美案》选段腔式结构

【二六】	▲ 班 ︱— 房 ︱以 内 ︱叙 家 ︱基 —，︱
	[头　　逗]　[腰　逗]　[尾　　逗]
	▲ 提 ︱起 你 ︱父 母 ︱暗 流 ︱泪 — 。︱
	[头　　逗]　[腰　逗]　[尾　　逗]
	▲ 提 ︱— 起 ︱妻 子 ︱— — ︱面 发 ︱黑 —，︱
	[头　　逗]　　　[腰　　逗]　　[尾　　逗]
	▲ 那 ︱时 节 ︱看 你 ︱— — ︱心 — ︱有 — ︱愧 —。︱
	[头　　逗]　[腰　　逗]　　　　　[尾　　逗]

上例为秦腔《铡美案》中的花面【二六板】唱段"班房以内叙家基"。从词格上看，为长短句结构。从腔式上看，四句唱词均以一眼板（2/4）的漏板眼上起腔，

① 前揭孙茂生：《秦腔唱腔选》，第33-36页。

且全句无分头、无漏腰、无分尾、无开尾、无衬句等,为一腔到底、一气呵成的"眼起单腔式"结构。

此外,采用"眼起单腔式"结构的北线梆子还有:秦腔《苏三起解》中的"崇老伯他言说冤枉能辩"①选段、秦腔《三休樊梨花》中的"十八件各武艺样样皆强"②选段等。如表3-14、表3-15所示。

表3-14 秦腔《苏三起解》选段"崇老伯他言说冤枉能辩"腔式结构

【倒板】	▲	崇	—	老 伯	—	—	他	—	言 说	—	冤 枉	—	能 辩	—	。
		[头		逗]			[腰		逗]		[三 逗]		[尾 逗]		
	▲	思	想 起	—	不	—	出	人	—	珠. 泪	涟 涟	—	(想)		,
		[头		逗]	[腰		逗]			[三 逗]	[尾 逗]				
	▲	想	当 初	—	入	—	烟	花	—	身 落	下 贱	—	(被)		。
		[头		逗]	[腰		逗]			[三 逗]	[尾 逗]				
	▲	被	鸨 儿	—	她	—	将	我	—	任. 意	摧 残	—	(出)		,
		[头		逗]	[腰		逗]			[三 逗]	[尾 逗]				
	▲	出	勾 栏	—	入	—	陷	阱 -.		令 人	可 叹	—	(…)		。
		[头		逗]	[腰		逗]			[三 逗]	[尾 逗]				

表3-14为秦腔《苏三起解》中的小旦唱段"崇老伯他言说冤枉能辩"。从词格上看,该唱段同为3+3+2+2的十字四句逗结构。从腔式上看,该唱段自【倒板】"崇老伯/他言说/冤枉/能辩"起,即在漏板眼上起腔,且全段唱词均为漏板眼上起腔,且无分头、无漏腰、无分尾、无开尾、无衬句等,也为一腔到底、一气呵成的"眼起单腔式"结构。

① 前揭孙茂生:《秦腔唱腔选》,第81-82页。
② 前揭孙茂生:《秦腔唱腔选》,第15-17页。

表3-15　秦腔《三休攀梨花》选段腔式结构

【二六】【倒板】▲ 十 ｜ 八 件 ｜ - 各 ｜ 武艺 ｜ 样样 ｜ 皆强 ｜ - 0 ｜ 。
［头　　　逗］　　　［腰　　逗］　［三逗］［尾逗］
▲ 那 ｜ 一 日 ｜ 老 圣 ｜ - 母 ｜ 对我 ｜ 言 - ｜ 讲 - ｜，
［头　　逗］　［腰　　逗］　［三逗］［尾　逗］
▲ 他 ｜ 命 奴 ｜ - 下 ｜ - 山 ｜ 来 - ｜ 相.配 ｜ 成双 ｜ - （闻）｜。
［头　逗］　　［腰　　　逗］　　　　［三逗］　［尾逗］
▲ 闻 ｜ - 人 说 ｜ - 唐 ｜ - 将 的 ｜ - 人 才 ｜ - 俊 ｜ 样 - ｜，
［头　　逗］　　　　［腰　　　逗］　　　　［三逗］　　［尾　逗］
▲ 二 ｜ 兄 长 ｜ - 领 ｜ - 大 兵 ｜ - 与 国 ｜ 安邦 ｜ - （将）｜。
［头　逗］　　［腰　　逗］　　　　［三逗］　［尾逗］
▲ 将 ｜ 身 儿 ｜ 打 坐 ｜ 在 - ｜ 连 环 ｜ 宝 帐 ｜ - （等）｜，
［头　逗］　［腰　　逗］　　　　［三逗］　［尾逗］
▲ 等 ｜ - 爹 ｜ 爹 0 0 0 ｜ 他 - ｜ 回 来 ｜ - 细 问 ｜ 端 详 ｜ 那 一 呀哈 ｜ 哈 0 0 ‖ 。
［头　　逗］（漏腰）　　［腰　　　逗］　　　［三　逗］　［尾逗］（衬　　　句）
（眼起漏腰两腔式）

表3-15为秦腔《三休樊梨花》中的小旦【二六板】唱段"十八件各武艺样样皆强"的腔式结构。从词格上看，该唱段为3+3+2+2的眼起十字四句逗结构。从腔式上看，该唱段前六句（含倒板）均为眼上起腔、一气呵成、起腔到底的"眼起单腔式"结构。在结束句"等爹爹/（过门）/他回来/细问/端详"中，用过门将头逗和腰逗分来，腰逗唱词以漏板接腔，形成了"漏腰"，该唱句形成了眼起漏腰两腔式结构。需要注意的是，在该唱句的尾逗之后，接唱了一个衬句"那一呀哈哈"，但该衬句在音乐结构上，并没有通过休止符与尾逗分开，而是作为尾逗的延长部分。因此，该衬句并不能独立成为一腔。而该结束句在腔式上仍为"眼起漏腰两腔式"结构。

虽然表3-15所示选段并不是全唱段都为眼起单腔式结构（仅有一句为眼起漏腰两腔式），但该唱段中占据绝大比例的眼起单腔式的运用，也是比较突出和具有代表性的。

（三）兼用"眼起综合腔式"

综合腔式是北线梆子中常用的腔式结构。当梆子唱段的唱词结构由一个对句发展到两个对句、三个对句或多个对句的时候，当梆子唱腔由表现单一情绪发展到表现多种情绪及复杂情绪的时候，当梆子唱腔由生、旦独唱发展到生、旦对唱或多角色对唱的时候，当单一的单腔式或两腔式已经不能够满足唱词表达和情绪发展需要

的时候,"综合腔式"的运用就可以很好地解决这些问题。

从结构上看,综合腔式还是以一句唱词为基本结构,在不同的单句唱词中,根据情节、情绪和故事发展逻辑的需要,综合运用各类单腔式、两腔式、三腔式以及带有垛板、衬词、插句等唱词的"多腔式"结构,以构成各种不同组合的综合腔式形态。以秦腔《卖画》选段"清早间奔大街去卖墨画"[①] 为例。如表3-16所示。

表3-16 秦腔《卖画》选段"清早间奔大街去卖墨画"腔式结构

| ▲ 0 清早间 -｜(八板过门) 0 0 奔 大 - 街 - -｜去 - 卖 0 0｜0 墨 - -｜画 0 0 0 0, |
| [头逗] (漏腰) [腰 逗] [三 逗] (开尾) [尾 逗] |
| (中眼起漏腰开尾两腔式) |
| ▲ 0 白 茂 ｜- 林 0 0 0 ｜0 家 贫 穷 ｜- 0 0 0 0 ｜0 0 苦 渡｜生 涯 - -｜- 0 0 0 ｜。|
| [头 逗] (漏 腰) [腰 逗] (漏 尾) [三 逗] [尾逗] |
| (中眼起漏腰漏尾三腔式) |
| ▲ 0 行 - 步 儿 -｜- - 0 0｜0 0 我 来｜- 至 - -｜大 - 街 0 0 以 - -｜下 -,(那) |
| [头 逗] (漏 腰) [腰 逗] [三 逗] (开尾) [尾 逗] |
| (中眼起漏腰开尾两腔式) |
| ▲ 0 那 - ｜边 - 厢 - ｜0 0 转 来｜- 了 0 0 0 ｜胡 - 府 0 0 管 - -｜家 0 0 0 0 ‖, |
| [头 逗] (漏腰) [腰 逗] (分尾) [三 逗] (开尾) [尾 逗] |
| (中眼起漏腰分尾开尾三腔式) |

表3-16为秦腔《卖画》中的老生唱段"清早间奔大街去卖墨画"。从词格上看,该唱段为3+3+2+2的眼起十字四句逗的两对句结构。

从腔式上看,该唱段为两腔式和三腔式的交替使用的综合腔式形态。第一对句上句"清早间/(过门)/奔大街/去卖ˇ墨画"以中眼起腔,后以过门隔开头逗与腰逗,腰逗唱词以中眼接腔,形成"漏尾";后再用小过门将四字尾逗唱词分开为2+2结构,形成"开尾"。该句为中眼起漏腰开尾两腔式结构。

下句"白茂林/(过门)/家贫穷/(过门)/苦渡/生涯"则为三腔式结构,在中眼起腔之后,由两组过门分别将头逗和腰逗以及腰逗和尾逗分开;且隔开后的腰逗和尾逗分别在头眼和中眼上接腔,形成了"漏腰"和"漏尾"的唱腔。全句形成了头逗中眼起腔、腰逗头眼接腔、尾逗中眼收腔的中眼起漏腰漏尾三腔式结构。

第二对句上句"行步儿/(过门)/我来至/大街ˇ以下"以中眼起腔,后以过门隔

① 前揭肖炳:《秦腔音乐唱板浅释》,第249-252页。

开头逗与腰逗，腰逗唱词以中眼接腔，形成"漏腰"；后再用小过门将四字尾逗唱词分开为 2+2 结构，形成"开尾"。该句为中眼起漏腰开尾两腔式结构。

下句"那边厢/（过门）/转来了/（过门）/胡府˙管家"虽同为三腔式，但第一组过门在分开了头逗和腰逗之后，腰逗唱词以中眼接腔，形成"漏腰"；第二组过门分开了腰逗和尾逗之后，尾逗唱词以顶板接腔，形成"分尾"；且在四字尾逗唱词"胡府˙管家"中用短休止符将其分开为 2+2 结构，形成"开尾"。因此，该句就形成了"中眼起漏腰分尾开尾三腔式"结构。

从该唱段腔式结构上看，四个唱句在中眼起腔的基础上，依次形成了"中眼起漏腰开尾两腔式→中眼起漏腰漏尾三腔式→中眼起漏腰开尾两腔式→中眼起漏腰分尾开尾三腔式"的综合腔式形态。

此外，采用眼起综合腔式结构的北线梆子还有：秦腔《辕门斩子》中的"见太娘跪倒地魂飞天外"① 选段、秦腔《周仁回府》中的"这半晌把人的肝胆裂碎"② 选段等。如表 3-17、表 3-18 所示。

表 3-17　秦腔《辕门斩子》选段"见太娘跪倒地魂飞天外"腔式结构

【苦音垫板】　见 太 娘－－－　跪 倒 地－－－（衬词句）魂飞 天－－－外。 　　　　　　　［头　逗］　　　［腰　逗］　　　　　　　［三逗］［尾　逗］	散起单腔式
▲0吓的－儿－－｜战惊惊－｜－0 0 0 0　0 0忙跪｜-尘 埃－｜－－（你的）， 　　　［头　　逗］　［腰　逗］（漏　　　尾）　　　［三逗］［尾逗］	中眼起漏尾 两腔式
▲0你的儿－－｜（八板）过门）怎敢｜-当－－｜老　娘　0 0下－－拜－（娘）。 　　［头　　逗］（漏　腰）［腰　逗］　　　［三 逗］（分尾）［尾逗］	中眼起漏腰 开尾两腔式
▲0娘-｜开-了｜0 0 天地｜-恩 0 0 儿-｜才敢｜-起－－来 0 0｜， 　［头　逗］（漏腰）［腰　逗］（分尾）［三　逗］［尾　逗］	中眼起漏腰 分尾三腔式
【二六板】　　▲打｜一仗｜-败｜回营｜立惹｜祸｜灾 0｜， 　　　　　　　　［头 逗］　　　［腰　逗］［三逗］［尾逗］	眼起单腔式
▲我｜-的｜娘｜-听｜-一｜言｜肝胆｜-气｜坏 0｜ ［头　逗］　　　［腰　逗］　　　［三逗］　　　［尾逗］	
▲将｜儿父｜-推｜营门｜要斩｜头｜来 0｜， 　　［头 逗］　　　　［腰　逗］　　［三逗］［尾逗］	
▲你｜的儿｜听－｜-言｜三魂｜不｜在｜-｜-0｜。 　　［头　逗］　　　［腰　逗］［三逗］　　［尾逗］	

① 前揭肖炳：《秦腔音乐唱板浅释》，第 259－267 页。
② 前揭肖炳：《秦腔音乐唱板浅释》，第 274－276 页。

上例为秦腔《辕门斩子》中的唱段"见太娘跪倒地魂飞天外"的腔式结构。从节选的【苦音垫板】和【二六板】两部分选段来看，在词格上均为3+3+2+2的十字四句逗结构。从腔式结构上看，八个唱句依次形成了"散起单腔式→中眼起漏尾两腔式→中眼起漏腰开尾两腔式→中眼起漏腰分尾三腔式→眼起单腔式"（四个唱句）的综合腔式形态。

表3-18 秦腔《周仁回府》选段"这半晌把人的肝胆裂碎"腔式结构

▲0这.半│晌－－0 0│00把人│－的│－00│肝胆.－00 0裂碎│－.0000│， ［头　　逗］　　（漏腰）［腰　　逗］（分尾）［三逗］（开尾）［尾逗］	中眼起漏腰分尾开尾三腔式
▲0莫奈│－何－－│且－换上│－│－.0 000│00和颜－悦色－│－－（多）│。 ［头　　逗］　　［腰　　逗］　　（漏　　尾）［三逗］［尾逗］	中眼起漏尾两腔式
▲0多情爱－－－│00好大│－妻－－休.想0 0│0再－－│会－（不）│， ［头　　逗］　　（漏腰）［腰　　逗］　　　［三逗］（开尾）［尾　逗］	中眼起漏腰开尾两腔式
▲0不知她－－－│00这－│－(1/4)时│候│－（散）怎样－－│应贼－－‖ ［头　　逗］　　（漏腰）［腰　　逗］　　　　　［三逗］　　［尾逗］	中眼起漏腰两腔式

上例为秦腔《周仁回府》中的小生唱段"这半晌把人的肝胆裂碎"的腔式结构。从词格上看，该唱段为3+3+2+2十字四句逗的两对句结构。从腔式结构上看，四个唱句均在中眼起腔的基础上，依次形成了"中眼起漏腰分尾开尾三腔式→中眼起漏尾两腔式→中眼起漏腰开尾两腔式→中眼起漏腰两腔式"的综合腔式形态。

综合以上分析，笔者认为北线梆子的腔式形态如下：

其一，多以眼起开腔。惯用中眼起腔（三眼板）和栓眼起腔（一眼板）。

其二，多以眼起两腔式为主。在眼起结构之上，或以休止符分开头逗与腰逗，腰逗唱词以漏板眼起接腔，形成漏腰两腔式；或以休止符分开腰逗与尾逗，腰逗唱词以漏板眼起接腔，形成漏尾两腔式（尾逗以漏板接腔）或分尾两腔式（尾逗以顶板接腔）。

其三，兼用眼起单腔式。

其四，兼用眼起三腔式。除去上述中眼起、栓眼起、漏腰、漏尾、分尾等腔式特征以外，三腔式结构还有两个显著的类别，即四字尾逗唱词不分开的眼起漏腰漏尾三腔式和眼起漏腰分尾三腔式，以及四字尾逗词分开为2+2结构的眼起漏腰漏尾开尾三腔式和眼起漏腰分尾开尾三腔式。

其五，兼用眼起综合腔式。即各腔句分别使用各类眼起单腔式、两腔式和三腔

式所形成的唱段综合腔式结构。

二、南线梆子腔式形态：以"板、眼双起"基础上的两腔式、三腔式为主，综合腔式为辅，兼用单腔式

梆子腔具有南北二线之分，南线梆子是指"豫、鲁两省的梆子腔，即豫剧、山东梆子腔属于南线梆子"①。从调式结构上看，南线梆子多为"宫音支持下的徵调式结构"；从板式结构上看，南线梆子具有"独板单套"与"三板分起联套"两大特点；从腔式结构上看，南线梆子不同于北线梆子，其既有"眼起"结构，也有"板起"结构，且多用两腔式、三腔式和综合腔式，少用单腔式。

（一）"板、眼双起"两腔式

两腔式为南线梆子的常用腔式，但与北线梆子多为漏板"眼起"两腔式不同，南线梆子的两腔式不仅有漏板"眼起"结构，同时也有顶板"板起"结构，而且"顶板"和"漏板"常被运用到同一唱段之中。以豫剧《下陈州》选段"十保官"②为例。如表3-19所示。

表3-19 "板、眼双起"两腔式举例豫剧《下陈州》选段腔式结构

▲	一	保	-	官	-	｜	0	王	-	恩	师	-	延.龄	丞	-	相	-	，	眼起漏腰两腔式
▲	二	保	-	官	-	｜	0	南	-	清	宫	-	八.主	贤	-	王	-	。	
▲	三	保	-	官	-	｜	0	扫	-	殿	侯	-	呼 延	上	-	将	-	，	
▲	四	保	-	官	-	｜	0	杨	-	招	讨	-	干 国	忠	-	良	-	。	
▲	望	娘	-	娘	-	｜	0	开	-	皇	恩	-	将 臣	赦	-	放	-	，	
	[头		逗]		(漏腰)	[腰			逗]				[三 逗]	[尾		逗]			
我	-	要	到	-	陈	州	-	地	-	0 0	救	-	民.的	灾	-	-	-	荒 - ‖ 。	板起分尾两腔式
▲			▲				▲												
[头			逗]	[腰			逗]	(分尾)[三			逗]	[尾		逗]					

表3-19所示为豫剧《下陈州》中包拯的唱段《十保官》的腔式结构。从词格上看，该唱段为3+3+2+2的十字四句逗九对句（18个唱句）结构。

从腔式上看，该唱段为"眼起"两腔式和"板起"两腔式的综合运用。前八个半对句（十七个唱句）都是与第一句"一保官/（过门）/王恩师/延龄/丞相"开

① 前揭刘正维：《20世纪戏曲音乐发展的多视角研究》，第377页。
② 前揭赵抱衡：《豫剧经典唱段100首》，第14-16页。

腔腔式完全一致的，以短休止符分开头逗和腰逗，腰逗唱词以漏板眼起接腔，形成"漏腰"的"眼起漏腰两腔式"结构。直至结束句"我要到/陈州地/（过门）/救民的/灾荒"改漏板眼起起腔为顶板板起起腔，并以短休止符分开腰逗和尾逗，且尾逗以板起接腔，形成"分尾"，形成了该唱句的"板起分尾两腔式"结构。

从腔式结构来看，该唱段十八个唱句中前十七个唱句均为"眼起漏腰两腔式"结构，最后一个唱句为"板起分尾两腔式"结构，为典型的"板、眼双起"两腔式的综合运用。

此外，采用"板、眼双起"两腔式结构的南线梆子还有豫剧《花木兰》中的"刘大哥讲话理太偏"[①] 选段等。如表3-20所示。

表3-20 豫剧《花木兰》选段"刘大哥讲话理太偏"腔式结构

2/4	▲刘｜大哥 讲话｜0 0｜0 0 0理｜- 太 偏.0｜， [头 逗]　[腰逗]（漏　　　尾）[尾　逗]	眼起漏尾 两腔式
	谁 说｜女子.0 0｜0 0｜0 享｜- 清 闲.0 0｜？ ▲　　　▲　　　　　　△　　▲ [头 逗]　[腰逗]（漏　　　尾）[尾　逗]	板起漏尾 两腔式
	男.子　打　仗　0｜到边｜关 0｜， ▲　　　△　　　　　　　▲ [头 逗]　[腰 逗]（分尾）[尾　逗]	板起分尾 两腔式
	女.子｜纺织｜0 0｜0 0｜0 在｜- 家　园.0 0｜。 　　　　　　　　　　　　▲△ [头 逗]　[腰逗]（漏　　　尾）[尾　逗]	板起漏尾 两腔式

表3-20所示为豫剧《花木兰》中的唱段"刘大哥讲话理太偏"的腔式结构。从词格上看，该唱段为2+2+3的七字三句逗两对句结构。从腔式结构上看，四个唱句依次形成了"眼起漏尾两腔式→板起漏尾两腔式→板起分尾两腔式→板起漏尾两腔式"的"板、眼双起"综合腔式形态。

从本书行文所分析的100首南线梆子（豫剧）唱段来看，"板、眼双起"两腔式综合运用的案例唱段较为常见。不赘例。

（二）"不开尾"的三腔式

南线梆子中也惯用三腔式，但与北线梆子三腔式的不同在于，北线梆子中有"×××/（过门）/×××/（过门）/×× ××"结构的，将尾逗词分开为"2+2"

① 前揭赵抱衡：《豫剧经典唱段100首》，第26-27页。

形式的"开尾三腔式"结构。而在南线梆子中,少见"××ˇ××"尾逗词分开的"开尾三腔式"结构,而多为不开尾的"××××"结构。以豫剧《玉虎坠》选段"王娟娟跪灵前珠泪落下"①为例。如表3-21所示。

表3-21 豫剧《玉虎坠》选段"王娟娟跪灵前珠泪落下"腔式结构

| ▲0王娟娟-00\|00跪灵前-00 珠-泪-\|-落下-\|-000, | 中眼起漏腰 |
| [头 逗] （漏腰） [腰 逗］ （分尾）[三 逗] [尾逗] | 分尾三腔式 |
| ▲0止--不-住\|伤心泪---00 \|点-点-\|-如 麻-\|。 | 中眼起分尾 |
| [头 逗] [腰 逗] （分尾）[三 逗] [尾 逗] | 两腔式 |
| ▲0老-爹-爹-\|(18板拖腔)\|00在大街-00\|与人算卦(8板拖腔), | 中眼起漏腰 |
| [头 逗] （漏腰）[腰 逗] （分尾）[三逗][尾逗] | 分尾三腔式 |
| ▲0难-\|-道-说\|还不知-\|0000谁将-\|-你杀\|--(在)。 | 中眼起分尾 |
| [头 逗] [腰 逗] （分尾）[三 逗] [尾逗] | 两腔式 |
| ▲0在灵前---00 00哭得我-00 \|咽-喉-\|-喑哑-\|, | 中眼起漏腰 |
| [头 逗] （漏腰）[腰 逗] （分尾）[三 逗] [尾 逗] | 分尾三腔式 |
| ▲0是-何 人\|到-\|-庵 中-\|(10拍过门) 0（他来\|劝解\|奴-家-\|‖。 | 中眼起漏尾 |
| [头 逗] [腰 逗] （漏尾）[三 逗] [尾 逗] | 两腔式 |

上例为豫剧《玉虎坠》中"王娟娟跪灵前珠泪落下"选段的腔式结构。其中的三腔式即"不开尾"的三腔式结构。从词格上看,全唱段为带散板【三叫头】的十字四句逗三对句结构,【三叫头】之后正文唱段的三个对句的上句:

上句一：▲王娟娟/(过门)/▲跪灵前/(过门)/珠泪/落下,
上句二：▲老爹爹/(过门)/▲在大街/(过门)/与人/算卦,
上句三：▲在灵前/(过门)/▲哭得我/(过门)/咽喉/喑哑,

三个对句的上句均为中眼起腔,均以过门分开头逗和腰逗,腰逗唱词均以中眼漏板接腔,形成"漏腰";再以过门分开腰逗和尾逗,尾逗唱词以顶板接腔,形成"分尾";但不分开尾逗唱词的"中眼起漏腰分尾三腔式"结构。三个对句的下句:

下句一：▲止不住/伤心泪/(过门)/点点/如麻。
下句二：▲难道说/还不知/(过门)/谁将/你杀(在)。
下句三：▲是何人/到庵中/(过门)/（他来）劝解/奴家。

三个对句的下句均为中眼起腔,头逗和腰逗不分开,后均以过门分开腰逗和尾逗,前两句尾逗唱词以顶板接腔,形成"分尾",形成了"中眼起分尾两腔式"结

① 前揭赵抱衡:《豫剧经典唱段100首》,第31-34页。

构。结束句尾逗由于有衬词（他来），且以漏板接腔，形成了"中眼起漏尾两腔式"结构。

从该唱段的腔式结构上看，三个对句的上句，均为无"开尾"（×ב×）的"中眼起漏腰分尾三腔式"结构。三个对句的下句，前两句为"中眼起分尾两腔式"，结束下句为"中眼起漏尾两腔式"结构。该唱段不但体现了南线梆子三腔式的"不开尾"的鲜明特征，而且也是南线梆子综合腔式运用（三腔式+两腔式）的代表性唱段。

（三）兼用"综合腔式"

综合腔式在南线梆子中也为常见腔式结构，其与北线梆子相同，也是单腔式、两腔式、三腔式的综合性连接结构，但与北线梆子多为漏板"眼起"结构不同，南线梆子的综合腔式不仅有漏板"眼起"结构，而且还有顶板"板起"结构。以豫剧《洛阳桥》选段"忽听得谯楼上起了更点"①为例。如表3-22所示。

表3-22 豫剧《洛阳桥》选段"忽听得谯楼上起了更点"腔式结构

【小栽板】 忽听得谯楼上-起了更-点----， [头 逗]　[腰 逗]　　[尾 逗]	散起单腔式
▲0我这\|里-（衬词插句）\|00用目儿-00\|细-把-\|-他观---（到）， [头 逗]　　　（漏腰）[腰 逗]（分尾）[三 逗]　[尾 逗]	中眼起漏腰 分尾三腔式
▲0到今\|日---\|-00\|00我.才把-00\|愁眉 开展\|----， [头 逗]　　　（漏 腰）[腰 逗]（分尾）[三 逗][尾 逗]	中眼起漏腰 分尾三腔式
▲他\|那里 沉-\|-沉 睡-\|00\|00\|0我\|怎好\|-交--\|言-\|。 [头 逗][腰 逗]　　　（漏　　尾）[三 逗]　[尾 逗]	眼起漏尾两 腔式

上例为豫剧《洛阳桥》中叶含嫣的唱段"忽听得谯楼上起了更点"的腔式结构。从词格上看，该唱段为3+3+2+2十字四句逗的两对句结构。

从腔式上看，该唱段为含有单腔式、两腔式、三腔式结构的综合腔式形态。该唱段以【小栽板】起板开腔第一对句上句"忽听得/谯楼上/起了/更点"。虽然该句为散板结构，但行腔过程中并无休止。该唱句为一腔到底，一气呵成的"散起单腔式"结构。下句"我这里/（过门）/用目儿/（过门）/细把/他观（到）"和第二对句上句"到今日/（过门）/我才把/（过门）/愁眉/开展"均以中眼起腔，以过门分开头逗和腰逗，腰逗唱词以中眼接腔，形成"漏腰"；后再以过门分开腰逗和尾逗，

① 前揭赵抱衡：《豫剧经典唱段100首》，第5-6页。

尾逗唱词以顶板接腔，形成"分尾"；且尾逗唱词无"开尾"的"中眼起漏腰分尾三腔式"结构。结束句"他那里/沉沉睡/（过门）/我怎好/交言"改三眼板（4/4）为一眼板（2/4），并以漏板眼起开腔，后以过门分开腰逗和尾逗，尾逗唱词以漏板眼起接腔，形成"漏尾"。该句为"眼起漏尾两腔式"结构。

从该唱段的腔式结构上看，四个唱句依次形成了"散起单腔式"→"中眼起漏腰分尾三腔式"→"中眼起漏腰分尾三腔式"→"眼起漏尾两腔式"的综合腔式形态。

此外，采用"综合腔式"结构的南线梆子还有：豫剧《白莲花》中的选段"下山来与韩郎休戚与共"① 选段、《必正与妙常》中的"秋江河下水悠悠"② 选段等，如表3–23、表3–24所示。

表3–23　豫剧《白莲花》选段"下山来与韩郎休戚与共"的腔式结构

2/4 下山来 -	与韩郎	- -	（8板过门）	休戚 与 共 -	（6拍拖腔），	板起分尾
[头　逗]	[腰　逗]		（分尾）	[三逗] [尾逗]		两腔式
▲男 砍樵	女纺 - 织	- -	0 0 0同	度 一	生.0 0 。	栳眼起漏尾
[头　逗]	[腰　逗]		（漏尾）	[三逗]	[尾逗]	两腔式
▲韩 家湾	胜.似那	- 天仙美	景 -，			眼起单腔式
[头　逗]	[腰逗]	[三逗]	[尾逗]			
夫.妻情 -｜-.0 0 0	▲夫 妻情	胜百倍 - -	苦心 - 修	行 -｜（6拍拖腔）。		（带垛头）
[头　逗]	（垛　头）	[腰　逗]	[三逗]	[尾逗]		板起两腔式

上例为豫剧《白莲花》中白凤莲的唱段"下山来与韩郎休戚与共"的腔式结构。从词格上看，该唱段为3+3+2+2十字四句逗的两对句结构。从该唱段的腔式结构上看，四个唱句依次形成了"板起分尾两腔式→栳眼起漏尾两腔式→眼起单腔式→（带垛头）板起两腔式"的综合腔式形态。

① 前揭赵抱衡：《豫剧经典唱段100首》，第100–101页。
② 前揭赵抱衡：《豫剧经典唱段100首》，第76–78页。

表3-24　豫剧《必正与妙常》选段"秋江河下水悠悠"的腔式结构

【慢板】	
▲ 0 秋 -｜江 -（12拍拖腔 + 8拍过门）河 -｜下 -．0 0 0｜水 悠 悠 -（8拍拖腔）｜ 　［头 逗］　　　　　（漏　腰）［腰 逗］（分尾）［尾　逗］	中眼起漏腰 分尾三腔式
▲ 0 飘 -｜- 0 萍 - -｜落 - 叶 -｜0 0 0 0｜有 - - -｜- 谁 收 -｜- - - -｜。 　［头　逗］　　［腰　逗］　（分尾）　［尾　　　逗］	中眼起分尾 两腔式
▲ 0 下-｜第 -（4拍拖腔 + 8拍过门）无 -｜颜 -．0 0 0｜回 - - -｜- 故 - - 里 - 0 0｜， 　［头　逗］　　　　　（漏　腰）［腰 逗］（分尾）［尾　　　　逗］	中眼起漏腰 分尾三腔式
▲ 0 不-｜知 -（8拍拖腔 + 12拍过门）何-｜处 -．0 0 0｜可 - - -｜- 藏 羞 -（8拍拖腔）‖. 　［头逗］　　　　　　（漏　腰）［腰 逗］（分尾）［尾　　逗］	中眼起漏腰 分尾三腔式
【流水板】	
▲ 久 ｜- 别 ｜ 姑 母 ｜ 少 问 候 -｜， 　［头逗］　　　［腰　逗］　［尾　逗］	眼起单腔式
今 日 -｜下 第 ｜- - 0 0 0 去 相 -｜投 0 0 ｜。 ［头逗］　　［腰　逗］　　（漏 尾）［尾　逗］	板起漏尾 两腔式
▲ 借 ｜- 居 ｜ 读 -｜ 书 -｜ 消 长 ｜- 昼 ｜- - ｜- - ｜- 0 ｜ 　［头逗］［腰　逗］　［尾　　逗］	桐眼起 单腔式
▲ 来 ｜- 科 ｜ 再 - - ｜ 去 -｜（6拍休止）｜ 把 -｜ 名 -｜ 求 -（10拍拖腔）‖ 　［头逗］［腰　逗］　　　（分　尾）　［尾　　逗］	桐眼起分尾 两腔式

上例为豫剧《必正与妙常》中潘必正的唱段"秋江河下水悠悠"的腔式结构。从词格上看，该唱段为2+2+3七字三句逗的四对句结构，共分为【慢板】和【流水板】两个部分。从腔式上看，该唱段为南线梆子综合腔式结构的典型代表。从【慢板】部分来看，四个唱句依次形成了"带拖腔的中眼起漏腰分尾三腔式→中眼起分尾两腔式→带拖腔的中眼起漏腰分尾三腔式→带拖腔的中眼起漏腰分尾三腔式"的综合腔式形态。

从【流水板】部分来看，两个对句的上句：

上句一：▲ 久别/姑母/少问候，

上句二：▲ 借居/读书/消长昼。

均为一眼板漏板起腔，且一腔到底、一气呵成的"眼起单腔式"结构。两个对句的下句：

下句一：今日/下第/（过门）/▲去相投，

下句二：▲来科/再去/（过门）/把名求。

下句一为顶板起腔，后以过门分开腰逗和尾逗，尾逗以漏板接腔，形成了"板起漏尾两腔式"结构。下句二为漏板起腔，以过门分开腰逗和尾逗，尾逗以顶板接腔，

且在尾逗尾字"求"上进行了10拍拖腔，形成了"带拖腔的桠眼起分尾两腔式"结构。从【流水板】部分来看，四个唱句依次形成了"桠眼起单腔式→板起漏尾两腔式→桠眼起单腔式→带拖腔的眼起分尾两腔式"的综合腔式形态。

综合以上分析，笔者认为：南线梆子的腔式形态如下：

其一，"漏板眼起"和"顶板板起"开腔均有运用，且常用在同一唱段之中。

其二，多以两腔式和综合腔式为主。

其三，兼用单腔式，可运用"顶板"和"漏板"两类单腔式。

其四，兼用三腔式，但其四字尾逗词极少分开，极少有"开尾"结构。

其五，在唱词的腰逗和尾逗处，"漏板眼起"接腔和"顶板板起"接腔均有运用等。

三、粤剧梆子腔式衍生："板、眼双起"与"桠眼起腔"的综合形态

如前文所述，粤剧是由梆子、二黄、曲牌和粤地说唱所构成的综合性曲体唱腔。粤剧梆子只在粤剧唱段中扮演一部分的"嵌入式"结构，需要和同为"嵌入式"结构的粤剧二黄、粤剧曲牌和粤地说唱等共同构成一个完整的粤剧唱段。因此，对作为"嵌入式"结构的粤剧梆子而言，其在腔式结构上既吸收了以秦腔为代表的北线梆子的腔式特点，也吸收了以豫剧为代表的南线梆子的腔式特点，同时，又衍生出了具有"粤性"特点的"板、眼双起"与"桠眼起腔"的综合腔式结构。以粤剧《鸾凤分飞》梆子选段"士气正高昂"[①]为例。如表3-25所示。

① 前揭黄鹤鸣记谱选编：《粤剧金曲精选 乐谱对照》（第1辑），第24页。

表3-25　粤剧《鸾凤分飞》选段"士气正高昂"腔式结构

【梆子慢板】	士　气　正　高　昂 0　0 ， [头逗]　　[尾　逗]	板起单腔式
	缅　怀　0　岳　家　军 - 0 。 [头逗]　(漏尾)[尾　逗]	板起漏尾 两腔式
	▲争　欲 ｜ 挥　　戈 0　0 平　辍　房 0 ， 　[头逗]　　[腰　逗]　(漏尾)[尾　　逗]	栏眼起漏尾 两腔式
	▲奈　何 ｜ 操 - 柄 - 0 ｜ 0.属权--臣- - 0 0 ｜. 　[头逗]　　[腰　逗]　　　(漏尾)[尾　逗]	栏眼起漏尾 两腔式
	报　国　叹　无　门 0　0 ， [头逗]　　[尾　逗]	板起单腔式
	思　家　0　0.情　更　甚 0 。 [头逗]　(漏　尾)[尾　逗]	板起漏尾 两腔式
	一　颗　心　儿　0　　两　地　牵（常系）｜， [头逗]　　[腰　逗]　(分尾)　[尾　逗]	板起分尾 两腔式
	▲常　系 ｜ 凄 - 凉 0 ｜ 0 红 - - ｜ 粉 - ‖ 　[头逗]　　[腰　逗]　(漏尾)　[尾　　逗]	栏眼起 漏尾两腔式

上例为粤剧《鸾凤分飞》中的【梆子慢板】唱段"士气正高昂"的腔式结构。从词格上看，该唱段为四个对句，主要由 2+3 的五字对句和 2+2+3 的七字对句构成。从腔式上看，第一对句为五字对句。上句"士气/正高昂"以顶板起腔，后无休止、无过门，为一腔到底、一气呵成的"板起单腔式"结构。下句"缅怀/(过门)/岳家军"同为顶板起腔，但以过门分开了头逗和尾逗，尾逗唱词以漏板栏眼接腔，形成"漏尾"。该句为"板起漏尾两腔式"结构。

第二对句为七字对句。上句"争欲/挥戈/(过门)/平辍房"为栏眼起腔，后以过门将腰逗和尾逗分开，尾逗唱词以栏眼漏板接腔，形成"漏尾"。该句为"栏眼起漏尾两腔式"结构。下句"奈何/操柄/(过门)/属权臣"也以栏眼起腔，后以过门将腰逗和尾逗分开，且尾逗以另一小节的漏板栏眼接腔，形成"漏尾"，也形成了"栏眼起漏尾两腔式"结构。

第三对句为五字对句。从起板上看，该对句为顶板起腔，上句"报国/叹无门"为起腔后无过门、无休止、一腔到底的"板起单腔式"结构。下句"思家/(过门)/情更甚"为以小过门分开头逗和尾逗，尾逗唱词以栏眼接腔，形成"漏尾"的"板起漏尾两腔式"结构。

第四对句为长短句。上句"一颗/心儿/(过门)/两地牵（常系）"为顶板起腔，

后以过门将腰逗和尾逗分开，尾逗唱词以顶板接腔，形成"分尾"。该句为"板起分尾两腔式"结构。结束句"常系/凄凉/（过门）/红粉"改顶板起腔为柙眼起腔，并以过门分开腰逗和尾逗，且尾逗唱词以漏板头眼接腔，形成"漏尾"。该句为"柙眼起漏尾两腔式"结构。

从该唱段腔式结构上看，八个唱句依次形成了"板起单腔式→板起漏尾两腔式→柙眼起漏尾两腔式→柙眼起漏尾两腔式→板起单腔式→板起漏尾两腔式→板起分尾两腔式→柙眼起漏尾两腔式"的"板、眼双起"与"柙眼起腔"的综合腔式形态。

此外，采用"板、眼双起"与"柙眼起腔"综合腔式的粤剧梆子还有：粤剧《魂断蓝桥·定情》中的"花阴月底金石盟"①选段、《神女会襄王·梦合》中的"软玉温香抱满怀"②选段、《梅花仙》中的"寒夜冷风飘"③选段等。如表3-26、表3-27所示。

表3-26　粤剧《魂断蓝桥·定情》选段"花阴月底金石盟"腔式结构

【生唱】	▲花阴｜月底　金石　盟0　（0海誓）｜ ［头逗］［腰逗］　　［尾　逗］	柙眼起 单腔式
	▲海誓｜山　盟　0　花月　证－0｜0000。 ［头逗］［腰逗］　（漏尾）［尾　逗］	柙眼起漏尾 两腔式
	赤绳．将　足　系0　（0拜谢）｜， ［头逗］　　［尾　逗］	板起单腔式
	▲拜谢｜天－赐－0｜0好姻－－｜缘－0 0。 ［头逗］［腰逗］（漏尾）［尾　逗］	柙眼起漏尾 两腔式
【旦唱】	对人　欢笑　背人　愁－（手抱）｜， ［头逗］［腰逗］［尾　　逗］	板起单腔式
	▲手抱｜琵琶　0　心抱恨－0　0000（恨尽）｜。 ［头逗］［腰逗］（漏尾）［尾　逗］	柙眼起漏尾 两腔式
	▲恨尽｜夜　夜　笙　歌0　0（弹不尽）｜， ［头逗］［腰逗］［尾　逗］	柙眼起 单腔式
	▲弹不尽｜脂－啼0 0｜0粉－－　怨0000｜。 ［头逗］　［腰　逗］（漏尾）［尾　逗］	柙眼起漏尾 两腔式

① 前揭黄鹤鸣记谱选编：《粤剧金曲精选 乐谱对照》（第4辑），第39-40页。
② 前揭黄鹤鸣记谱选编：《粤剧金曲精选 乐谱对照》（第5辑），第39-40页。
③ 前揭黄鹤鸣记谱选编：《粤剧金曲精选 乐谱对照》（第5辑），第19-20页。

上例为粤剧《魂断蓝桥·定情》中的【梆子慢板】唱段"花阴月底金石盟"的腔式结构。从词格上看，该唱段可以分为【生唱】和【旦唱】两部分，各由两个对句构成。从该唱段腔式结构上看，八个唱句依次形成了"梆眼起单腔式→梆眼起漏尾两腔式→板起单腔式→梆眼起漏尾两腔式→板起单腔式→梆眼起漏尾两腔式→梆眼起单腔式→梆眼起漏尾两腔式"的"板、眼双起"与"梆眼起腔"的综合腔式形态。

表3-27 粤剧《神女会襄王·梦合》选段"软玉温香抱满怀"腔式结构

【生唱】▲ ０ ０ ０ 软　玉 ｜ 温　香　抱　满　怀　０　（０　交　颈）， 　　　　[头　逗]　　[腰　逗]　　　　　　[尾　　逗]	梆眼起 单腔式
▲ 交　颈 ｜ 鸳　鸯　０　甜　如　蜜　－　０ ｜ ０ ０ ０（０　两　番）。 　[头　逗]　　[腰　逗]　　（漏尾）［尾　逗]	梆眼起漏尾 两腔式
▲ 两　番 ｜ 缠　绵　０　旖　旎　（０　一　度）， 　[头　逗]　　[腰　逗]　（漏尾）　[尾　逗]	梆眼起漏尾 两腔式
▲ 一　度 ｜ 凤　－　倒　－　０ ｜ ０　鸾　－ －　颠．０ ０ ０ ０ ｜。 　[头　逗]　　[腰　　逗]　　（漏尾）[尾　　逗]	梆眼起漏尾 两腔式
【旦唱】云．消　雨　散　万　般　愁　－（只怕）｜， 　　　　[头　逗]　　[腰　逗]　　[尾　逗]	板起单腔式
▲ 只怕 ｜ 一　夕　欢　娱　０　罹　劫　难　－ ０ ｜ ０ ０ ０ ０ ｜。 　　[头　逗]　　[腰　　逗]　　（漏尾）[尾　逗]	梆眼起 漏尾两腔式
巫　山　神　女　惹　情　丝　－（冒犯）｜， [头　逗]　　[腰　逗]　　[尾　逗]	板起单腔式
▲ 冒犯 ｜ 天　－　条　０ ０ ｜ ０ ０ ０招　罪　－ － － ｜ 愆 ‖。 　　[头　逗]　　[腰　逗]　（漏　　尾）[尾　　逗]	梆眼起 漏尾两腔式

上例为粤剧《神女会襄王·梦合》中的【梆子慢板】唱段"软玉温香抱满怀"的腔式结构。从词格上看，该唱段可以分为【生唱】和【旦唱】两部分。从该唱段的腔式结构上看，八个唱句依次形成了"梆眼起单腔式→梆眼起漏尾两腔式→梆眼起漏尾两腔式→梆眼起漏尾两腔式→板起单腔式→梆眼起漏尾两腔式→板起单腔式→梆眼起漏尾两腔式"的"板、眼双起"与"梆眼起腔"的综合腔式形态。如表3-28所示。

表3-28　粤剧《梅花仙》选段"寒夜冷风飘"腔式结构

唱词	腔式
【生唱】寒夜　冷风．飘０　０　｜， 　　　　[头逗]　　[尾逗]	板起单腔式
飘来　０　不速　客－０｜０　０　０　０（到底）｜。 [头逗]　　（漏尾）[尾　逗]	板起漏尾两腔式
▲到底｜是　鬼　呀是　人？０（令我）， [头逗]　　[腰逗]　　[尾逗]	栏眼起单腔式
▲令我｜疑－真０　０｜０疑－－｜幻．００００（奴非）｜。 [头逗]　[腰逗]（漏　尾）[尾　逗]	栏眼起漏尾两腔式
【旦唱】▲奴非｜天外　０　神狐－０（更非）｜， [头逗]　　[腰逗]（漏尾）[尾逗]	栏眼起漏尾两腔式
▲更非｜阴间　０　鬼魅－０｜０　０　０　０（只为）｜， [头逗]　　[腰逗]（漏尾）[尾逗]	栏眼起漏尾两腔式
▲只为｜身罹　劫祸０，０（才有）｜， [头逗]　　[腰逗]　　[尾逗]	栏眼起单腔式
▲才有｜骚－扰－０｜０尊－－颜－－００｜。 [头逗]　[腰逗]　（漏尾）[尾　逗]	栏眼起漏尾两腔式
【生唱】（二）眼底　俏娇娃０　０｜， 　　　　　[头逗]　　[尾　逗]	板起单腔式
圆姿　０　堪替　月－０｜０　０　０　０（想不到）｜ [头逗]　　（漏尾）[尾　逗]	板起漏尾两腔式
▲想不到｜客馆　荒凉０　０（竟有此）｜， [头逗]　　[腰逗]　　[尾逗]	栏眼起单腔式
▲竟有此｜佳－人００｜０访－－｜探０００‖。 [头逗]　　[腰逗]（漏　尾）[尾　逗]	栏眼起漏尾两腔式

上例为粤剧《梅花仙》中的【梆子慢板】唱段"寒夜冷风飘"的腔式结构。从词格上看，该唱段可以分为【生唱】【旦唱】【生唱】（二）三个部分，每个部分均由两个对句构成。从该唱段的腔式结构上看，生旦交替演唱的三个唱段的十二个唱句依次形成了"板起单腔式→板起漏尾两腔式→栏眼起单腔式→栏眼起漏尾两腔式→栏眼起漏尾两腔式→栏眼起漏尾两腔式→栏眼起单腔式→栏眼起漏尾两腔式→板起单腔式→板起漏尾两腔式→栏眼起单腔式→栏眼起漏尾两腔式"的"板、眼双起"与"栏眼起腔"的综合性腔式形态。

综合以上分析，笔者认为，粤剧梆子的腔式形态具有以下特征：

其一，从唱词结构上看，粤剧梆子吸收了南北线梆子的对句结构形式，但不拘

泥于南北线梆子常用之 2+2+3 唱词结构的七字对句，或 3+3+2+2 唱词结构的十字对句。粤剧梆子的唱词可为 2+3 结构的五字对句，可为 2+2+2 结构的六字对句，也可为长短对句。

其二，从起板开腔上看，粤剧梆子吸收了南北线梆子"眼起开腔"起板形式，但同时又将南北线梆子三眼板常用的"中眼起腔"衍化为粤剧梆子三眼板常用的"柝眼起腔"形式。

其三，从唱句分逗上看，七字句以内的粤剧梆子较多使用单腔式和两腔式，较少使用三腔式。

其四，从综合腔式上看，粤剧梆子综合腔式主要以各类"眼起"和"板起"的单腔式和两腔式为主，较少使用三腔式，且少插句、少衬词句，也较少换板。

第三节　原生二黄腔式形态与粤剧正线二黄腔式衍生

从本书行文所参看的 127 支汉剧和京剧中的二黄唱段来看，原生二黄唱段在腔式结构上具有高度一致性，即"板起、带拖腔、开尾"的综合腔式是原生二黄（正线）的腔式特征。

一、原生二黄腔式形态：以"板起、带拖腔、开尾"基础上的三腔式为主、两腔式为辅，兼用单腔式

从对京剧《别宫祭江》《三娘教子》和汉剧《二度梅》等剧目中的二黄唱段分析来看，原生二黄腔式结构具有"板起、带拖腔、开尾"的综合特征。以京剧《别宫祭江》二黄选段"想当年截江事心中悔恨"[1] 为例。如表 3-29 所示。

[1] 前揭梅葆琛、林映霞：《梅兰芳演出曲谱集》（第 1 卷），第 12-16 页。

表3-29 京剧《别宫祭江》选段"想当年截江事心中悔恨"腔式结构

想 - 当年	- - 0 0 0	截 - 江事	(6拍拖腔+12拍过门)	心 - 中 -0 0	悔 - - 恨	(16拍拖腔)
[头 逗]	(分头)	[腰 逗]	(分 尾)	[三 逗]	(开尾)[尾 逗]	
						(板起分头分尾开尾三腔式)
背 - 夫君	- - - -0	0 撒娇儿	两 - 地 -	-0 0 离 -	分	(16拍拖腔)
[头 逗]		(漏腰)[腰 逗]	[三 逗]	(开尾)	尾 逗	
						(板起漏腰开尾两腔式)
闻 - 听得	- - 0 0 0	白 - 帝城	(6拍拖腔+14拍过门)	皇 - 叔 -	-0 0 丧 - 命	(16拍拖腔)
[头 逗]	(分头)	[腰 逗]	(分 尾)	[三 逗]	(开尾)[尾 逗]	
						(板起分头分尾开尾三腔式)
到 江边	- 0	去 - - -	祭奠 - - 0	好 - 不 -0	0 伤 - - 情 - - -	0 0 0 0 ‖
[头 逗]	(分头)	[腰 逗]	(分尾)	[三 逗]	(开尾)[尾 逗]	
						(板起分头分尾开尾三腔式)

上例为京剧《别宫祭江》中孙尚香所唱【二黄慢板】唱段"想当年截江事心中悔恨"的腔式结构。从词格上看,该唱段为3+3+2+2十字四句逗的两对句结构,两个对句均为顶板开腔。

从腔式上看,第一对句上句"想当年/(过门)/截江事/(过门)/心中ˇ悔恨"在顶板起腔后,先以小过门分开头逗与腰逗,腰逗唱词以板起接腔,形成"分头";再以十二拍的长过门分开腰逗与尾逗,尾逗唱词以板起接腔,形成"分尾";再用小休止符将四字尾逗词分开为"2+2"结构,形成"开尾";后在腰逗尾字"事"上进行了六拍拖腔,在尾逗尾字"恨"上进行了长达十六拍的拖腔。全句形成了"带长拖腔的板起分头分尾开尾三腔式"结构。下句"背夫君/(过门)/撒娇儿/两地ˇ离分"在顶板起腔后,先以过门分开头逗与腰逗,腰逗唱词以漏板眼起接腔,形成"漏腰";后以小休止符将四字尾逗唱词分开为"2+2"结构,形成"开尾";并在尾字"分"上进行了十六拍拖腔,全句形成了"带长拖腔的板起漏腰开尾两腔式"结构。

第二句对句"闻听得/(过门)白帝城/(过门)/皇叔ˇ丧命"和"到江边/(过门)/去祭奠/(过门)/好不ˇ伤情"为同一腔式结构。两个唱句均在顶板起腔后,先以过门分开头逗与腰逗,腰逗唱词以板起接腔,形成"分头";后以过门分开腰逗和尾逗,尾逗也以板起接腔,形成"分尾";再以小休止符将两个唱句的四字尾逗唱词分开为"2+2"结构,形成"开尾";后上句在尾字"命"上进行了16拍拖腔,两个唱句均形成了"板起分头分尾开尾三腔式"结构。

从该唱段的腔式结构上看,四个唱句依次形成了"带长拖腔的板起分头分尾开

尾三腔式→带长拖腔的板起漏腰开尾两腔式→带长拖腔的板起漏腰开尾三腔式→板起分头分尾开尾三腔式"结构连接的"板起、带拖腔、开尾"的综合腔式形态。

此外，采用"板起、带拖腔、开尾"综合腔式形态的二黄唱段还有：京剧《三娘教子》中的"王春娥坐草堂自思自量"[①]选段、汉剧《二度梅》中的"陈杏元坐车辇泪如雨点"[②]选段等，如表3-30、表3-31所示。

表3-30 京剧《三娘教子》选段"王春娥坐草堂自思自量"腔式结构

| 王 － 春 娥 ｜ － 0 0 0 ｜ 坐 － 草 堂 ｜（6拍拖腔＋14拍过门）｜自 － 思 － 0 0 自 － － 叹（16拍拖腔）｜ |
| [头　　逗]　（分头）[腰　　逗]　　　　　　　（分　尾）[三逗]（开尾）[尾　逗] |
| （板起分头分尾开尾三腔式） |
| 想 － 0 起 了 － － － － 0 ｜ 0 我 老 爷 ｜ 好 － 不 － ｜ － 0 0 惨 － ｜ 然（16拍拖腔）｜ |
| [头　　　逗]　　　　　（漏腰）[腰　逗]　[三　逗]　　（开尾）[尾　逗] |
| （板起漏腰开尾两腔式） |
| 将 － 0 身 儿 ｜ － 0 0 0 0 ｜ 来 － 至 在 ｜（6拍拖腔＋14拍过门）｜机 － 房 － ｜ － 0 0 织 － 0 ｜ 绢（16拍拖腔） |
| [头　　逗]　　（分头）[腰　　　逗]　　　　　　　　　（分　尾）[三逗]（开尾）[尾　逗] |
| （板起分头分尾开尾三腔式） |
| 等 － 0 候 了 － － － － 0 ｜ 0 薛 倚 儿 ｜ 转 － 回 － ｜ － 0 0 家 － ｜ 园 －（10拍拖腔）‖ |
| [头　　　逗]　　　　　（漏腰）[腰　逗]　[三　逗]　　（开尾）[尾　逗] |
| （板起漏腰开尾两腔式） |

上例为京剧《三娘教子》中王春娥所唱【二黄慢板】唱段"王春娥坐草堂自思自叹"的腔式结构。从词格上看，该唱段为3＋3＋2＋2十字四句逗的两对句结构，两个对句均为顶板开腔。从腔式结构上看，四个唱句依次形成了带长拖腔的"板起分头分尾开尾三腔式→板起漏腰开尾两腔式→板起分头分尾开尾三腔式→板起漏腰开尾两腔式"连接结构的"板起、带拖腔、开尾"的综合腔式形态。

① 前揭梅葆琛、林映霞：《梅兰芳演出曲谱集》（第1卷），第20-23页。
② 谱例参见：《王春娥坐草堂自思自量》，中国曲谱网 http://www.qupu123.com/xiqu/qita/p209809.html（2018-6-10）。

表3-31　汉剧《二度梅》选段"陈杏元坐车辇泪如雨点"腔式结构

陈－杏元｜－－－－｜坐－车辇｜－－－－｜（8拍过门）｜泪－如－0｜0雨－－－点（14拍拖腔），
［头　　逗］　　　［腰　　逗］　　　　　（分　尾）［三　逗］（开尾）［尾　逗］
（板起分尾开尾两腔式）
朔－风起｜－－0　0　黄叶落　0｜孤－雁－0｜0飞－－－｜南（6拍拖腔+6拍过门）。
［头　　逗］　　　（漏腰）［腰　逗］（分尾）［三　逗］（开尾）［尾　　　逗］
（板起漏腰分尾开尾三腔式）
思－家乡｜－－－0｜0想－爹娘｜－－－－｜（6拍过门）不－能0 0｜得－－见｜（10拍拖腔），
［头　　逗］　　　（分头）［腰　逗］　　　　（分　尾）［三　逗］（开尾）［尾　逗］
（板起漏腰分尾开尾三腔式）
梅－公子｜－－－－0｜0 坐至在刁鞍　　0｜泪珠－0 0－不｜干（10拍拖腔）‖。
［头　　逗］　　　（漏腰）［腰　　　逗］［分　尾］［三　逗］（开尾）［尾　逗］
（板起漏腰分尾开尾三腔式）

上例为汉剧《二度梅》中陈杏元所唱【二黄慢板】唱段"陈杏元坐车辇泪如雨点"的腔式结构。从词格上看，该唱段为3+3+2+2十字四句逗的两对句结构，两个对句均以顶板开腔。从腔式结构上看，四个唱句依次形成了"带拖腔的板起分尾开尾两腔式"→"带拖腔的板起漏腰分尾开尾三腔式"→"带拖腔的板起漏腰分尾开尾三腔式"→"带拖腔的板起漏腰分尾开尾三腔式"结构连接的"板起、带拖腔、开尾"的综合腔式形态。

综合以上分析，并结合本书行文所分析的127支原生二黄唱段，笔者认为，原生二黄（正线）的腔式形态具有以下特征：

其一，从起板开腔上看，原生二黄完全不同于南北线梆子的漏板眼起开腔，而多为顶板板起开腔。

其二，从唱词分逗上看，多采用3+3+2+2结构的十字三句逗对句，少采用七字句对句和长短对句。

其三，从腔式运用上看，原生二黄主要以"三腔式"为主，次采用"两腔式"，极少采用"单腔式"。即使在综合腔式中，也多为各类"三腔式"和"两腔式"的连接。

其四，从词逗结构来看，原生二黄与北线梆子具有一致性，惯采用分开四字尾逗词的"开尾"结构。

其五，从唱腔音乐结构来看，原生二黄惯于采用大段拖腔和长段过门分开句逗唱词等。

二、粤剧正线二黄腔式衍生：以"板起、散起、柺眼起"基础上的两腔式为主、单腔式为辅，兼用三腔式

在本书行文所参看的 200 部粤剧中，共有粤剧正线二黄唱段 100 支（曲目列表详见本书第二章第三节之《粤剧正线二黄板式衍生》中所引唱段）。通过逐一分析，笔者认为粤剧正线二黄的腔式具有以"板起、散起、柺眼起"基础上的两腔式为主、单腔式为辅，兼用三腔式等特征。以粤剧《啼笑姻缘·送别》正线二黄选段①"蒙卿错爱喜还惊"为例。如表 3-32 所示。

表 3-32 粤剧《啼笑姻缘·送别》选段"蒙卿错爱喜还惊"腔式结构

唱词					腔式
【生唱】蒙卿 - 错爱 - 0 \| 0 0 0 0 \| 喜.0 0 还 惊 -\|- 0 0 0\|0 0 0 (0.纵使)					板起分尾 两腔式
[头逗] [腰逗] （分 尾） [尾 逗]					
▲ 纵 使 贫 - 寒 0 0\|0 共 - -\|永.0 0 0 （0.筑起）					柺眼起漏尾 两腔式
[头逗] [腰逗]（漏尾）[尾 逗]					
▲ 筑 起 新 巢 0 同 到 老 0 （0.不再）					柺眼起漏尾 两腔式
[头逗] [腰逗]（漏尾）[尾 逗]					
▲ 不 再 折 - 柳.0 0\|0 在 - 长\|亭 0 0 0（0.待我）					柺眼起漏尾 两腔式
[头逗] [腰逗] （漏尾）[尾 逗]					
【旦唱】▲ 待 我 洗 净 铅 华 0 （0 卸 下 ）					柺眼起单腔式
[头逗] [腰逗] [尾 逗]					
▲ 卸 下 歌 - 衫 0 0\|0 素 姿 重\|整 0 0 0(0 往日)\|				柺眼起漏尾 两腔式	
[头逗] [腰逗] （漏 尾）[三 逗][尾逗]					
▲ 往 日 天 桥 卖 唱 （从此）\|				柺眼起单腔式	
[头逗] [腰逗] [尾逗]					
▲ 从 此 绝 - 迹.0 0\|0 歌 - -\|庭 0 。					柺眼起漏尾 两腔式
[头逗] [腰逗] （漏 尾）[尾 逗]					

上例为粤剧《啼笑姻缘·送别》中的正线二黄唱段"蒙卿错爱喜还惊"的腔式结构。从词格上看，该唱段可分为【生唱】和【旦唱】两个部分，两部分均由两个对句构成。从腔式上看，【生唱】第一对句上句"蒙卿/错爱/（过门）/喜还惊"以顶板开腔，后以过门分开腰逗与尾逗，尾逗唱词以顶板接腔，形成"分尾"。该句为"板起分尾两腔式"结构。下句"纵使/贫寒/（过门）/共永"改顶板起腔为漏

① 前揭黄鹤鸣记谱选编：《粤剧金曲精选 乐谱对照》（第 9 辑），第 30-31 页。

板梐眼起腔，后以小过门分开腰逗与尾逗，尾逗唱词以漏板头眼接腔，形成"漏尾"。该句为"梐眼起漏尾两腔式"结构。

第二对句为2+2+3结构的七字对句。上句"筑起/新巢/（过门）/同到老"以漏板梐眼开腔，后以短过门分开腰逗与尾逗，尾逗唱词以漏板梐眼接腔，形成"分尾"。该句为"梐眼起漏尾两腔式"结构。下句"不再/折柳/（过门）/在长亭"同样以漏板梐眼起腔，后以过门分开腰逗与尾逗，尾逗唱词以漏板头眼接腔，形成"分尾"。该句为"梐眼起漏尾两腔式"结构。

从【旦唱】部分来看，四个唱句皆以漏板梐眼起腔。第一对句上句"待我/洗净/铅华"为无过门、无休止、一腔到底的"梐眼起单腔式"结构。下句"卸下/歌衫/（过门）/素姿/重整"为四句逗结构，在梐眼起腔之后，以过门分开腰逗与尾逗，尾逗唱词以漏板头眼接腔，形成"漏尾"。该句为"梐眼起漏尾两腔式"结构。

第二对句为2+2+2结构的六字对句。上句"往日/天桥/卖唱"为无休止、无过门的"梐眼起单腔式"结构。结束句"从此/绝迹/（过门）/歌庭"在漏板梐眼起腔之后，以过门分开腰逗与尾逗，尾逗唱词以漏板头眼接腔，形成"漏尾"。该句为"梐眼起漏尾两腔式"结构。

从该唱段的腔式结构上看，【生唱】和【旦唱】的八个唱句依次形成了"板起分尾两腔式→梐眼起漏尾两腔式→梐眼起漏尾两腔式→梐眼起漏尾两腔式→梐眼起单腔式→梐眼起漏尾两腔式→梐眼起单腔式→梐眼起漏尾两腔式"结构的"板起类"和"梐眼起类"的"两腔式"和"单腔式"相互连接的综合腔式形态。

此外，采用"板起、梐眼起、散起"腔式特征的粤剧正线二黄还有：粤剧《唐宫秋怨》中的"太液芙蓉未央柳"[①] 选段、粤剧《李香君·香君守楼》中的"思飘渺梦迢迢"[②] 选段等。如表3-33、表3-34所示。

[①] 前揭黄鹤鸣记谱选编：《粤剧金曲精选 乐谱对照》（第2辑），第78-79页。
[②] 前揭黄鹤鸣记谱选编：《粤剧金曲精选 乐谱对照》（第2辑），第100-102页。

表 3-33　粤剧《唐宫秋怨》选段"太液芙蓉未央柳"腔式结构

▲ 太 液　│　芙 蓉. 未 央 柳 0，(0 能 不)│ [头　逗]　　[腰　逗]　[尾　逗]	桡眼起单腔式
▲ 能 不　│　触 - 景. 0 0│0. 暗 凄 - -│然 0 0 0 0 。 [头　逗]　　[腰　逗]　（漏尾）　[尾　　　　逗]	桡眼起漏尾两腔式
春. 风 桃 李　花 开 -　日 0 0 [头　　　逗]　　[腰　逗]　[尾　　逗]	板起单腔式
秋. 雨 梧 桐　叶 落 -　时 0（0. 西宫）│。 [头　　　逗]　　[腰　逗]　[尾　　　逗]	板起单腔式
▲ 西 宫　南 内. 多 秋 -　草（- 落 叶）│， [头　逗]　　[腰　逗]　[尾　　逗]	桡眼起单腔式
▲ 落 叶　满 - 阶 - │ - - 0 0 0│凌 - -│乱 0 0 0（0 梨园）│ [头　逗]　　[腰　逗]　　（漏尾）［尾　逗]	桡眼起漏尾两腔式
▲ 梨 园 子 弟 白 发. 新 0 0│ [头　逗]　　[腰　逗]　[尾　逗]	桡眼起单腔式
椒 房 阿 监　0　青 娥 老 0　(0 自 愧) [头　　逗]　　[腰　逗]（漏尾）［尾　逗]	板起漏尾两腔式
▲ 自 愧　护 花 0　无 力　(0 说 什 么)│ [头　逗]　　[腰　逗]（漏尾）［尾　逗]	桡眼起漏尾两腔式
▲ 说 什 么│道 - 寡　0│0 称 - -│尊。 [头　　　逗]　［腰　逗]（漏尾）［尾　逗]	桡眼起漏尾两腔式

上例为粤剧《唐宫秋怨》中的正线二黄唱段"太液芙蓉未央柳"的腔式结构。从词格上看，该唱段为长短句格的五对句（十个唱句）结构。从腔式结构上看，五个对句的十个唱句依次形成了"桡眼起单腔式→桡眼起漏尾两腔式→板起单腔式→板起单腔式→桡眼起单腔式→桡眼起漏尾两腔式→桡眼起单腔式→板起漏尾两腔式→桡眼起漏尾两腔式→桡眼起漏尾两腔式结构"的"板起类"和"桡眼起类"的"两腔式"和"单腔式"相互连接的综合腔式形态。

表 3-34　粤剧《李香君·香君守楼》选段腔式结构

唱词与腔式标记	腔式类型
思 -（8拍拖腔）飘 渺 -（10拍拖腔 + 8拍过门）　梦 - - 迢 迢（8拍拖腔）， [头　　　　逗]　　　　　　　　　（分尾）　[尾　逗]	散起分尾 两腔式
空 楼 - - 静 悄 - - - -　风（6拍拖腔）寒 料 峭（22拍拖腔）。 [头　　　　逗]　　　　　　　　　[尾　　　　逗]	散起单腔式
暮暮 朝朝　0 0｜凭栏 凝眺 0（0 但见）， [头　　逗]　（分尾）　[尾　逗]	板起分尾 两腔式
▲但 见｜冻云 残照　0｜阳 长 桥 0（0. 烽）， [头 逗]　[腰　逗]（分尾）　[尾 逗]	楔眼起分尾 两腔式
▲烽｜火 - 弥 天　0｜鸿雁 - 渺 0（0 愁对）， [头 逗]　[腰　逗]（分尾）　[尾 逗]	楔眼起分尾 两腔式
▲愁 对｜残 山 剩 水 - 0 000 0 怕听｜管 - 笛 0　0　笙 - - 箫 0 00（0 两载）｜ [头　　逗]　（漏腰）[腰　　逗]（漏尾）[尾　逗]	楔眼起漏腰漏 尾三腔式
▲两 载｜伴 空 楼　唯 冷 月 - 0｜0 0 0（夜夜）｜ [头 逗]　[腰　　逗]　[尾　逗]	楔眼起单腔式
▲夜夜｜君 眠 斗 帐　0 听 寒 刁 - - 000｜0000 两地｜。 [头 逗]　[腰　　逗]（漏尾）[尾　逗]	楔眼起漏尾 两腔式
▲两 地｜凤 泊 鸾 飘｜ [头 逗]　[腰　逗]　[尾 逗]	楔眼起单腔式
只 为 奸 贼 弄 权 倾 社 庙（8拍拖腔）。 [头　逗]　[腰　　逗]　[尾　逗]	散起单腔式

上例为粤剧《李香君·香君守楼》中的正线二黄唱段"思飘渺梦迢迢"的腔式结构。从词格上看，该唱段为长短句格的五对句（十个唱句）结构。从腔式上看，五个对句的十个唱句依次形成了"散起分尾两腔式→散起单腔式→板起分尾两腔式→楔眼起分尾两腔式→楔眼起分尾两腔式→楔眼起漏腰漏尾三腔式→楔眼起单腔式→楔眼起漏尾两腔式→楔眼起单腔式→散起单腔式"结构的"板起、散起、楔眼起"的"两腔式"和"单腔式"相互连接的综合腔式形态。

综合以上分析，并结合本书行文所分析的 100 支粤剧正线二黄唱段，笔者认为，粤剧正线二黄的腔式形态具有以下特征：

其一，从起板开腔上看，粤剧正线二黄不拘泥于原生二黄的顶板板起开腔，而衍生为顶板开腔、楔眼漏板开腔和散起开腔等开腔形式的综合运用。

其二，从词格上看，粤剧正线二黄不拘泥于原生二黄所惯于采用的 3 + 3 + 2 + 2 的十字四句逗结构，而衍生为采用六字句、七字句、十字句和长短句等形式的综合词格形态。

其三，从腔式上看，粤剧正线二黄不拘泥于原生二黄所惯于采用的"以三腔式为主、两腔式为辅，极少采用单腔式"的腔式结构，而衍生为采用"以两腔式为主，单腔式为辅，极少采用三腔式"的腔式结构，且在综合腔式中，也多为各类"两腔式"和"单腔式"的连接。

其四，从唱腔音乐结构来看，粤剧正线二黄不同于原生二黄惯于采用大段拖腔的音乐结构，而较少采用拖腔。

第四节　原生反二黄腔式形态、粤剧反线二黄腔式衍生与乙反二黄腔式结构

反二黄源自二黄，没有二黄就没有反二黄，两种音乐结构最大的区别是在定弦上，反二黄比二黄要低四度，从而带来了更宽广的行腔空间。不同的定弦，致使两者在调式结构和板式连接上出现了相应的区别。从本书行文所分析的31支原生反二黄（汉剧、京剧）唱段来看，两者在腔式结构具有较高的一致性，反二黄腔式的特征如下：

其一，从起板开腔上看，不同于南北线梆子的漏板眼起开腔，多为顶板板起开腔。

其二，从唱词分逗上看，多采用3+3+2+2结构的十字四句逗对句，少采用七字句对句和长短对句。

其三，从腔式运用上看，主要以"三腔式"为主，次采用"两腔式"，极少采用"单腔式"；在综合腔式中，也多为各类"三腔式"和"两腔式"的连接。

其四，从尾逗唱词来看，惯于采用分开四字尾逗词的"开尾"结构。

其五，从唱腔音乐结构来看，惯于采用大段拖腔，且惯于采用长段过门分开句逗唱词。

一、原生反二黄腔式形态：以"散起、板起、带长拖腔"基础上的三腔式为主、两腔式为辅，极少采用单腔式

从对京剧《祭塔》《赵氏孤儿》和汉剧《宇宙锋》等剧目中的反二黄唱段分析来看，其大都为"散起、板起、带长拖腔"基础上的以三腔式为主、两腔式为辅，极少采用单腔式的腔式形态。以京剧《祭塔》反线二黄选段"此时间说不尽千般苦处"[1]为例。如表3-35所示。

[1] 前揭梅葆琛、林映霞：《梅兰芳演出曲谱集》（第1卷），第73-74页。

表3-35 京剧《祭塔》选段"此时间说不尽千般苦处"腔式结构

【散板】此 时 间 - - 说不尽 千般 苦 - 处,	
[头　逗]　　　[腰　逗][尾　　逗]	(散起单腔式)
揭谛神 在一旁 - - - 0 0 0 要把 - - - 娘 - 收 - 。	
[头　逗]　[腰　逗]　　(分尾)　[尾　　逗]	(散起分尾两腔式)
母子们 - - - 正相逢(10拍拖腔) 0 0 0 0 又要分 - 手 - - - -,	
[头　逗]　　　　[腰　逗]　　　　　　(分尾) [尾　逗]	(散起分尾两腔式)
【叫白】我 - 的 儿 - 啊 - - !(13拍过门)	
要 - - - 相逢(12拍拖腔) 0 0 0 0 除非 - 是 - - - - - 0 0 0 0 梦里相 - 投 - - - - ‖	
[头　　　逗]　　　　　(分头)[腰逗]　　　(分尾)[尾　逗]。	(散起分头分尾三腔式)

上例为京剧《祭塔》中白素贞所唱反线二黄散板选段"此时间说不尽千般苦处"的腔式结构。从词格上看，该唱段为3+3+2+2十字四句逗的两对句结构。从腔式上看，第一对句上句"此时间/说不尽/千般/苦处"为散板起腔，后无过门、无休止、一腔到底的"散起单腔式"结构。下句"揭谛神/在一旁/(过门)/要把/娘收"以过门隔开腰逗与尾逗，形成了"散起分尾两腔式"结构。第二对句上句"母子们/正相逢/(过门)/又要/分手"以过门隔开腰逗与尾逗，且腰逗尾字"逢"上进行了十拍拖腔，形成了"带拖腔的散起分尾两腔式"结构。结束句"要相逢/(过门)/除非是/(过门)/梦里/相投"先以四拍过门隔开头逗与腰逗，形成"分头"；再以四拍过门隔开腰逗与尾逗，形成分尾；且在头逗尾字"逢"上进行了十二拍拖腔，形成了"带拖腔的散起分头分尾三腔式"结构。腔式结构上看，四个唱句依次形成了"散起单腔式→散起分尾两腔式→带拖腔的散起分尾两腔式→带拖腔的散起分头分尾三腔式"结构的"散起"基础上的"单腔式、两腔式、三腔式"相互连接的综合腔式形态。

此外，采用"散起、板起、桠眼起"基础上的"单腔式、两腔式、三腔式"相互连接的综合腔式形态的反二黄唱段还有：京剧《赵氏孤儿》中的"老程婴提笔泪难忍"[1]选段（马连良唱谱）；汉剧《宇宙锋》中的"睁开了昏花眼四下观看"[2]选段等。如表3-36、表3-37所示。

[1] 北京人民广播电台文艺部主编，王瑞年、张胤德整理编辑：《广播京剧唱腔选》（第1辑），中国戏剧出版社1985年版，第104-114页。

[2] 谱例参见：《宇宙锋》，中国曲谱网 http://www.qupu123.com/xiqu/qita/p112279.html（2018-6-10）。

表 3-36 京剧《赵氏孤儿》选段"老程婴提笔泪难忍"腔式结构

【反二黄散板】
老---程---婴---（6拍休止）提------笔---泪-难-忍（13拍拖腔）， [头　　　　逗]　　　　　（分　头）[腰　逗]　　　　[尾　逗] 　　　　　　　　　　　　　　　　　　　　　　　　　（散起分头两腔式）
千-----头--万---绪-----（5拍休止）涌--在------心（10拍拖腔）。 [头　　　逗]　[腰　逗]　　　　（分　尾）[尾　　　　　逗] 　　　　　　　　　　　　　　　　　　　　　　　　　（散起分尾两腔式）
（6拍休止）十-五-年-屈辱已-受---尽．000｜00 　　　　　　[头　　逗]　[腰逗]　[尾　　逗]　　　　　（散起单腔式）
佯装-笑脸（14拍拖腔）（0000）【反二黄原板】对-｜-奸｜臣-。 [头逗]　[腰逗]　　　　　　（分　尾）　　　　　　[尾　　逗]（散起分尾两腔式）
晋国中｜0　上　下的｜人-｜0　谈-｜论00｜， [头　逗]（漏腰）[腰　　　逗]（漏尾）[尾　逗]　　（板起漏腰漏尾三腔式）
(1/4)都道．我．0｜老程婴｜贪图了｜富贵与赏-｜金， 　　　[头　逗]（分头）[腰　逗]　[三　逗]　[四　逗]　[尾　逗] 　　　　　　　　　　　　　　　　　　　　　　　　　（板起分头两腔式）
卖友｜求荣｜(2/4)　0　害　死了．｜孤儿｜， [头　逗]　[腰逗]　　　　　（漏尾）[尾　逗]　　（板起漏尾两腔式）
0是｜一个．｜无义｜-之人-。 　[头　逗]　[腰逗]　[尾逗]　　　　　（板眼起单腔式）
谁知．我｜0　舍　却了．｜亲儿｜0　性｜命000｜， [头　逗]（漏腰）[腰　逗]　[三逗]（开尾）[尾　逗] 　　　　　　　　　　　　　　　　（板起漏腰开尾两腔式）
亲儿｜---｜00｜00｜【哭头】｜0　性　命（12拍拖腔）。 [头逗]　　　　　（漏　　　　　　尾）[尾　逗] 　　　　　　　　　　　　　　　　（板起漏尾两腔式）
我--．的｜儿啊（16拍拖腔）。 [头　逗]　[尾逗]　　　　　　　　　　　　　（板起单腔式）
抚养．了｜--｜0　赵-家　后-｜0代｜根----。 [头　逗]　　　（漏腰）[腰逗]　[尾　　逗]　（板起漏腰两腔式）
为孤儿｜--｜00｜我也．曾｜--｜-00｜（6拍休止）00把｜心血｜0　用　尽0｜。 [头　逗]　（漏腰）[腰　逗]　　（漏　　　尾）[三　逗]（开尾）[尾逗] 　　　　　　　　　　　　　　　　（板起漏腰漏尾开尾三腔式）
说往．事｜0　全凭这｜水墨｜0　丹　青0｜， [头　逗]（漏腰）[腰　逗]　[三逗]（开尾）[尾　逗] 　　　　　　　　　　　　　　（板起漏腰开尾两腔式）
画就．了｜0雪冤图｜以为　0凭-｜证000｜以为｜【散板】凭--证（11拍拖腔）， [头　逗]（漏腰）[腰　逗]　[三　逗]（开尾）[尾　逗]　（垛　　　　　　　　　尾） 　　　　　　　　　　　　　　（板起漏腰开尾+垛尾的多腔式）
【反二黄散板】叩门｜-声--｜吓得．我----0000胆战-心惊-。 　　　　　　　[头　逗]　[腰　逗]　　　（分尾）[尾　　　逗]（散起分尾两腔式）

上例为京剧《赵氏孤儿》中的反线二黄选段"老程婴提笔泪难忍"的腔式结构。从词曲结构上看，该唱段为长短结构的九个对句。从腔式结构上看，八个对句的 16 个唱句依次形成了"散起分头两腔式→散起分尾两腔式→散起单腔式→散起分尾两腔式→板起漏腰漏尾三腔式→板起分头两腔式→板起漏尾两腔式→桦眼起单腔式→板起漏腰开尾两腔式→板起漏尾两腔式→板起单腔式→板起漏腰两腔式→板起漏腰漏尾开尾三腔式→板起漏腰开尾两腔式→板起漏腰开尾＋垛尾的多腔式→散起分尾两腔式"结构的"散起、板起、桦眼起"基础上的"单腔式、两腔式、三腔式"相互连接的综合腔式形态。

表 3-37　汉剧《宇宙锋》"睁开了昏花眼四下观看"唱段腔式结构

睁 开 了 - \| - - - - \| - 000 \| 昏花眼（8拍拖腔＋22拍过门）\| 四下 - - \| 00 观 - 看 0
[头　逗]　　　　（分头）　　　[腰　逗]　　　　　　　　　（分尾）[三逗]　　　（开尾）[尾　逗]
四 下 \| 观（24拍拖腔）　看（16排拖腔＋20拍过门）
[垛　　　　　　　　尾]　　　　　　　　　　　　　　　（板起分头分尾开尾＋垛尾多腔式）
见 - 许多 \| 0　冤魂鬼站 在（13拍拖腔＋5拍过门）\| 前 面 - - \| （10拍拖腔＋22拍过门）。
[头　逗]（漏腰）[腰　逗]　[三逗]　　　　　　　　　　（开尾）　[尾逗]　　　（板起漏腰开尾两腔式）
半空中（8拍拖腔＋5拍过门）\| 又来了（10拍拖腔＋20拍过门）\| 牛头 - \| 000 马 面（16拍拖腔）。
[头　逗]　　　　　（分头）　　　[腰逗]　　　　　　（分尾）[三逗]（开尾）[尾逗]
（板起分头分尾开尾三腔式）
玉 - 皇 爷 \| 驾（7拍拖腔）\| 祥云 0 0　接我 - - \| - 上 - \| 天（12拍拖腔）。
[头　逗]　[腰　　　　　逗]（分尾）　[三逗]　　　　　[尾　逗]　（板起分尾两腔式）

上例为汉剧《宇宙锋》中赵艳容所唱的反线二黄选段"睁开了昏花眼四下观看"。从词格上看，该唱段为 3＋3＋2＋2 十字四句逗结构，两个对句均以顶板开腔。从腔式结构上看，4 个唱句依次形成了"带长拖腔的板起分头分尾开尾＋垛尾多腔式→带长拖腔的板起漏腰开尾两腔式→带长拖腔的板起分头分尾开尾三腔式→带长拖腔的板起分尾两腔式"结构的"板起、带长拖腔"的"三腔式"和"两腔式"相互连接的综合腔式形态。

综合以上分析，并结合本书行文所分析的 31 支原生反二黄唱段，笔者认为，原生反二黄的腔式形态具有以下特征：

其一，在开腔上，多以顶板起腔。

其二，在词格上，多以 3＋3＋2＋2 唱词结构的十字四句逗为主要形式。

其三，在腔式上，以三腔式为主、两腔式为辅，极少采用单腔式。

其四，在综合腔式中，多为"分头、漏腰、分尾、漏尾、开尾"等各类"三

腔式"和"两腔式"的腔式连接。

其五，惯采用大段拖腔，且惯采用长段过门分开句逗唱词。

二、粤剧反线二黄腔式衍生：以"板起、挢眼起"基础上的两腔式为主，单腔式为辅，极少采用三腔式

在本书行文所参看的 200 部粤剧中，共有粤剧反线二黄唱段 51 支（曲目列表详见本书第二章第三节之"粤剧反线二黄板式衍生"中所引唱段）。综合分析上述 51 支唱段来看，粤剧反线二黄的腔式形态多以"板起、挢眼起"基础上的两腔式为主、单腔式为辅，极少采用三腔式。以粤剧《鸳鸯泪洒莫愁湖·倾诉》反线二黄选段"哀莫愁女一片真诚"① 为例。如表 3-38 所示。

表3-38 粤剧《鸳鸯泪洒莫愁湖·倾诉》选段"哀莫愁女一片真诚"腔式结构

唱词及腔式	类型
哀 莫 愁 女 - 0 \| 一 片 - 真 诚 （0 徒惹）\| [头逗]　[腰逗]　（分尾）　　[尾　逗]	板起分尾 两腔式
▲徒惹\|满 - 怀 0 0 \| 0 幽 - - \| 恨 0 0 0 0\|， 　[头逗]　[腰逗]（漏　　尾）[尾　逗]	挢眼起漏尾 两腔式
说 什 么 - 他 日 \| 荣 归 故 里 0 （0 一定）\| [头逗]　　[腰逗]　　　　[尾　逗]	板起单腔式
▲一 定 \| 与 - 我 - 0 \| 0 成 - - 亲 - -（- 枉我）\|。 [头逗]　[腰逗]　（漏　尾）[尾　逗]	挢眼起漏尾 两腔式
▲枉 我 \| 万绪 - 千 丝 - 0 \| 0000 \| 将他　0 萦 怀（14 拍拖腔） [头逗]　[腰　　逗]　　（分尾）[三逗]（开尾）[尾逗]	挢眼起分尾 开尾两腔式
▲他 却 \| 另 - 图 0 0 \| 0 衾 - - \| 枕 0 0 0 0 ‖ [头逗]　[腰　逗]　（漏　　尾）　[尾　逗]	挢眼起漏尾 两腔式

上例为粤剧《鸳鸯泪洒莫愁湖·倾诉》中的反线二黄选段"哀莫愁女一片真诚"的腔式结构。从词格上看，该唱段为长短句格的三对句结构。从腔式结构上看，第一对句上句"哀莫/愁女/(过门)/一片/真诚"为 2+2+2+2 八字四句逗结构，以顶板起腔，后以过门分开腰逗与尾逗，尾逗唱词以顶板接腔，形成"分尾"；该句为"板起分尾两腔式"结构。下句"徒惹/满怀/(过门)/幽恨"为 2+2+2 六字三句逗结构，改顶板起腔为漏板挢眼起腔，后以过门分开腰逗与尾逗，尾逗唱词以漏板头眼接腔，形成"漏尾"；该句为"挢眼起漏尾两腔式"结构。第二对句上

① 前揭黄鹤鸣记谱选编：《粤剧金曲精选 乐谱对照》（第2辑），第50-51页。

句"说什么/他日/荣归/故里"为3+2+2+2九字四句逗结构，该句回归顶板起腔，且一腔到底完成了整句唱词，形成了"板起单腔式"结构。下句"一定/与我/成亲"为2+2+2六字三句逗结构，该句再次改顶板起腔为漏板梜眼起腔，后以过门分开腰逗与尾逗，尾逗唱词以漏板头眼接腔，形成"漏尾"；该句为"梜眼起漏尾两腔式"结构。

结束对句均为漏板梜眼起腔，上句"枉我/万绪千丝/（过门）/将他˘萦怀"为2+4+4十字三句逗结构，该句以过门分开腰逗与尾逗，尾逗唱词以顶板接腔，形成"分尾"；后以小过门将四字尾逗唱词分开为"2+2"结构，形成"开尾"；且在句尾字"怀"上进行了14拍的拖腔，形成了"带长拖腔的梜眼起分尾开尾两腔式"结构。结束句下句"他却/另图/衾枕"为2+2+2六字三句逗结构，该句以过门分开腰逗与尾逗，且尾逗唱词以漏板头眼接腔，形成"漏尾"；该句为"梜眼起漏尾两腔式"结构。

从腔式结构上看，6个唱句依次形成了"板起分尾两腔式→梜眼起漏尾两腔式→板起单腔式→梜眼起漏尾两腔式→带长拖腔的梜眼起分尾开尾两腔式→梜眼起漏尾两腔式"的"板起、梜眼起"基础上"两腔式"与"单腔式"相互连接的综合腔式形态。

此外，采用"板起、梜眼起"基础上的"两腔式、单腔式、多腔式"相互连接的综合腔式形态的粤剧反线二黄还有：《百花公主·梅亭恨》中的"悔当初梅亭月下亲赠剑"[①] 选段；《魂断蓝桥·梦会》中的"等到水里月移西"[②] 选段等。如表3-39、表3-40所示。

① 前揭黄鹤鸣记谱选编：《粤剧金曲精选 乐谱对照》（第5辑），第103-105页。
② 前揭黄鹤鸣记谱选编：《粤剧金曲精选 乐谱对照》（第4辑），第49-50页。

表3-39　粤剧《百花公主·梅亭恨》选段"悔当初梅亭月下亲赠剑"腔式结构

悔－－－\|当－初－\|－－梅亭月下\|亲赠剑－(6拍拖腔+7拍过门), [头　　逗]　　　　[腰　逗]　[尾逗]	板起单腔式
▲种下了\|罪－孽－0\|0之－－\|根－－0　0000\|。 [头　逗]　　[腰　逗]　(漏尾)[尾　逗]	枳眼起漏尾 两腔式
错看－他－0\|0000 楚楚　0 衣　冠(10拍拖腔+8拍休止)\|年少翩翩00\| [头　逗]　(分头)　[腰　逗][漏尾][尾逗]　　　　　　　　　(垛　尾)	板起分头漏尾 +垛尾多腔式
▲未晓他\|居－心－0\|0阴－－\|狠0　0　0　0\|。 [头　逗]　　[腰　逗]　(漏尾)[尾　逗]	枳眼起漏尾 两腔式
错爱－他－0\|0锦绣文章　精通韬略　－(不察他)\|, [头　逗](漏　腰)　[腰逗][尾逗](垛　尾)	板起漏腰 +垛尾两腔式
▲不察他\|密－访－0\|0潜－－\|身－－－000\|\|。 [头　逗]　　[腰　逗]　(漏尾)[尾　逗]	枳眼起漏尾 两腔式

上例为粤剧《百花公主·梅亭恨》中的反线二黄选段"悔当初梅亭月下亲赠剑"的腔式结构。从词格上看,该唱段为长短句格的三对句结构。从腔式结构上看,六个唱句依次形成了"板起单腔式→枳眼起漏尾两腔式→板起分头漏尾+垛尾多腔式→枳眼起漏尾两腔式→板起漏腰+垛尾两腔式→枳眼起漏尾两腔式"的"板起、枳眼起"基础上的"两腔式、单腔式、多腔式"相互连接的综合腔式形态。

表3-40　粤剧《魂断蓝桥·梦会》选段"等到水里月移西"腔式结构

▲等到\|水里月移西－－－－(等候), [头　逗]　[腰逗]　[尾　逗]	枳眼起单腔式
▲等候\|桥边人哀怨00(不禁)\| [头　逗]　[腰逗]　[尾逗]	枳眼起单腔式
▲不禁\|我－见－0\|0犹－－\|怜(16拍拖腔), [头　逗]　[腰　逗]　(漏尾)[尾　逗]	枳眼起漏尾 两腔式
踏0青波－\|乘0绿苇－\|－000, [头　　逗]　　[尾　逗]	板起单腔式
飘　荡.　上蓝桥00(摇曳着)\|, [头　逗]　　[尾　逗]	板起单腔式
▲摇曳着\|孤－魂0　0\|0惨相－\|见－－－\|\|。 [头　逗]　[腰　逗]　(漏尾)[尾　逗]	枳眼起漏尾 两腔式

上例为粤剧《魂断蓝桥·梦会》中的反线二黄选段"等到水里月移西"的腔式结构。从词格上看，该唱段为长短句格的三对句结构。从腔式结构上看，六个唱句依次形成了"梜眼起单腔式→梜眼起单腔式→梜眼起漏尾两腔式→板起单腔式→板起单腔式→梜眼起漏尾两腔式连接"的"板起、梜眼起"基础上的"两腔式"与"单腔式"相互连接的综合腔式形态。

综合以上分析，并结合本书行文所分析的51支粤剧反线二黄唱段，笔者认为，粤剧反线二黄的腔式形态具有以下特征。

其一，从起板开腔上看，粤剧反线二黄不拘泥于原生二黄、原生反二黄的顶板板起开腔，而衍生为顶板开腔、梜眼漏板开腔和散起开腔的综合形式。

其二，从词格上看，粤剧反线二黄不拘泥于原生二黄、原生反二黄所惯于采用的 3+3+2+2 的十字四句逗结构，而衍生为采用六字句、七字句、十字句和长短句等形式的综合词格形态。

其三，从腔式运用上看，粤剧反线二黄不拘泥于原生二黄、原生反二黄所惯于采用的"三腔式为主、两腔式为辅，极少采用单腔式"的腔式结构，而衍生为采用"以两腔式为主、单腔式为辅，极少采用三腔式"的腔式结构，且在综合腔式中，也多为各类"两腔式"和"单腔式"的连接。

其四，从唱腔音乐结构来看，粤剧反线二黄不同于原生二黄、原生反二黄惯于采用大段拖腔的音乐结构，而较少采用拖腔。

三、粤剧乙反二黄腔式结构："板起、梜眼起"基础上的以两腔式、单腔式为主，极少采用三腔式

从音乐结构上看，粤剧乙反二黄是粤剧正线二黄的衍生，因此，粤剧乙反二黄在调式布局、板式连接和腔式安排上，大都衍生于粤剧正线二黄的结构和模式，只是在音乐旋律的安排上，相比正线二黄更加突出具有中立性质的乙凡（$\downarrow 7 \uparrow 4$）两音，以表现乙反二黄唱段所特有的悲伤、忧郁和凄凉的情绪。具体到腔式结构上，从本书行文所参看的200部粤剧中的44支粤剧乙反二黄唱段来看，其具有"板起、梜眼起"基础上的以两腔式、单腔式为主，极少采用三腔式的腔式特点。以粤剧《蝴蝶夫人·燕侣重逢》乙反二黄选段[①]"重逢旧侣倍心伤"为例加以说明。如表3-41所示。

[①] 前揭黄鹤鸣记谱选编：《粤剧金曲精选 乐谱对照》（第1辑），第7页。

表3-41　粤剧《蝴蝶夫人·燕侣重逢》选段"重逢旧侣倍心伤"腔式结构

▲ 重　逢 ｜ 旧　侣　倍　心. 伤 0（0 数 误）， ［头　逗］　［腰　逗］　　［尾　　逗］	柙眼起 单腔式
▲ 数　误 ｜ 归 期 0 　0 心　绝　望 0 0 ｜ ［头　逗］　［腰　逗］（漏尾）　［尾　　逗］	柙眼起漏尾 两腔式
人 生 原 是 0 ｜ 梦 一 － 场 0 0 ｜ ［头　逗］　［腰　逗］（分尾）　［尾　逗］	板起分尾 两腔式
乍 喜 乍 惊 　0 ｜ 思 惘 惘 0 0 ｜。 ［头　逗］　［腰　逗］（分尾）　［尾　逗］	板起分尾 两腔式
相 逢. 0 　 疑 是 梦 0 （0 一 诉）， ［头　逗］（漏尾）　　［尾　　逗］	板起漏尾 两腔式
▲ 一　诉 ｜ 别－后 －0 ｜ 0 风－－｜ 光 0 0 0（0 知否我）｜。 ［头　逗］　［腰　逗］（漏　尾）［尾　逗］	柙眼起漏尾 两腔式
▲ 知否我 ｜ 午 夜 相 思 0（0 每为）｜， ［头　逗］　［腰　逗］　　［尾　逗］	柙眼起 单腔式
▲ 每　为 ｜ 郎 － 君 0 0 ｜ 0. 添惘－－｜怅。 ［头　逗］　［腰　逗］（漏　尾）　［尾　　逗］	柙眼起漏尾 两腔式

上例为粤剧《蝴蝶夫人·燕侣重逢》中的乙反二黄选段"重逢旧侣倍心伤"的腔式结构。从词格上看，该唱段为以2+2+3唱词结构的七字对句为主，并兼有长短句的四对句结构。

从腔式上看，第一对句为2+2+3七字对句。上句"重逢/旧侣/倍心伤"以漏板柙眼起腔，剧中无休止、无过门，形成了一腔到底的"柙眼起单腔式"结构。下句"数误/归期/（过门）/心绝望"虽同为漏板柙眼起腔，但其以过门分开腰逗与尾逗，尾逗唱词以漏板柙眼接腔，形成"漏尾"。该句为"柙眼起漏尾两腔式"结构。

第二对句同为2+2+3七字对句。上句"人生/原是/（过门）/梦一场"和下句"乍喜/乍惊/（过门）/思惘惘"均改漏板柙眼起腔为顶板起腔，且均以过门分开腰逗与尾逗，尾逗唱词以顶板接腔，形成"分尾"。该对句均为"板起分尾两腔式"结构。

第三对句为长短句。上句以"相逢/（过门）/疑是梦"为2+3五字两句逗结构。以顶板起腔，后以过门分开头逗与尾逗，尾逗唱词以漏板三眼接腔，形成"漏尾"，为"板起漏尾两腔式"结构。下句"一诉/别后/（过门）/风光"为2+2+2六字两句逗结构。该句改前句顶板起腔为漏板柙眼起腔，并以过门分开腰逗与尾逗，尾逗唱词以漏板头眼接腔，形成"漏尾"，为"柙眼起漏尾两腔式"结构。

第四对句回归七字句结构。上句"知否我/午夜/相思"为 3+2+2 七字三句逗结构。该句以漏板柺眼起腔，起腔后无休止、无过门，为"柺眼起单腔式"结构。下句"每为/郎君/(过门)/添惆怅"为 2+2+3 七字三句逗结构。该句同为漏板柺眼起腔，以过门分开腰逗与尾逗，尾逗唱词以漏板柺眼接腔，形成"漏尾"。该句为"柺眼起漏尾两腔式"结构。

从腔式结构上看，八个唱句依次形成了"柺眼起单腔式→柺眼起漏尾两腔式→板起分尾两腔式→板起分尾两腔式→板起漏尾两腔式→柺眼起漏尾两腔式→柺眼起单腔式→柺眼起漏尾两腔式"结构的"板起、柺眼起"基础上"两腔式"与"单腔式"相互连接的综合腔式形态。

此外，采用"板起、柺眼起"基础上"两腔式"与"单腔式"相互连接的综合腔式形态的粤剧乙反二黄还有：《伯牙碎琴》中的"唯问天胡此醉"[①] 选段、《摘缨会》中的"点点血泪染寒山"[②] 选段等。如表 3-42、表 3-43 所示。

表 3-42　粤剧《伯牙碎琴》选段"唯问天胡此醉"腔式结构

0　0　0　▲ 唯问 \| 天 胡　0　此 醉　0（忍令）， 　　　　　[头逗]　[腰 逗]（漏尾）[尾逗]	柺眼起漏尾 两腔式
▲ 忍令 \| 兰 - 蕙 - 0 \| 0 早 - - \| 凋 0 0 0 0（枉我）。 　　[头逗]　[腰 逗]　　（漏尾）[尾　逗]	柺眼起漏尾 两腔式
▲ 枉我 \| 妙 手　停 云 0 0（今尚）， 　　[头逗]　[腰　逗]　　[尾 逗]	柺眼起 单腔式
▲ 今尚 \| 有 - 谁 0 0 \| 0 解 - - \| 窍 0 0 0（怎料）。 　　[头逗]　[腰 逗]（漏　尾）[尾 逗]	柺眼起漏尾 两腔式
▲ 怎料 \| 知 音. 欣　邂 逅 呀，0（反种下）， 　　[头逗]　[腰 逗]　[尾　逗]	柺眼起 单腔式
▲ 反种下 \| 抱 - 恨 - 0 \| 0 根 - - 苗 - - - \| - - - ‖。 　　　[头逗]　[腰 逗]　（漏尾）[尾　逗]	柺眼起漏尾 两腔式

上例为粤剧《伯牙碎琴》中的乙反二黄选段"唯问天胡此醉"的腔式结构。从词格上看，该唱段为以 2+2+2 六字对句为主，兼有长短句的三对句结构。从腔式结构上看，6 个唱句依次形成了"柺眼起漏尾两腔式→柺眼起漏尾两腔式→柺眼起单腔式→柺眼起漏尾两腔式→柺眼起单腔式→柺眼起漏尾两腔式"结构的"柺眼

① 前揭黄鹤鸣记谱选编：《粤剧金曲精选 乐谱对照》（第 5 辑），第 69-70 页。
② 前揭黄鹤鸣记谱选编：《粤剧金曲精选 乐谱对照》（第 3 辑），第 45-46 页。

起"基础上"两腔式"与"单腔式"相互连接的综合腔式形态。

表3-43　粤剧《唐宫秋怨》选段"点点血泪染寒山"腔式结构

０００▲点点　血　泪　染　寒.　山０　０（飘飘）｜， 　　　　[头逗]　　[腰逗]　　　　[尾逗]	棝眼起 单腔式
▲飘飘｜泪　珠　０　凝在眼０　０（忍见）｜。 　[头逗]　[腰逗]（漏尾）[尾逗]	棝眼起漏尾 两腔式
▲忍见｜英　雄.　身　上　血０　０（惹起）｜， 　[头逗]　[腰逗]　　　　[尾逗]	棝眼起 单腔式
▲惹起｜蛾　眉　心内.　惭０　０｜。 　[头逗]　[腰逗]　　[尾逗]	棝眼起 单腔式
我　已　０　负　郎　心　０｜情０千.　万０　０（如此）｜， [头逗]（分头）[腰　逗]（分尾）　　[尾逗]	板起分头分尾 三腔式
▲如此｜不　详　薄　命０　０（早应化）｜。 　[头逗]　[腰逗]　　　[尾逗]	棝眼起 单腔式
▲早应化｜绿－碎　０　０　红－－残０　０　０　０（何苦为）｜， 　[头逗]　[腰逗]　　（漏尾）[尾逗]	棝眼起漏尾 两腔式
▲何苦为｜恩尽情灰　０　０｜披　肝０　０｜０沥－－｜胆－‖。 　[头逗]　[腰逗]　（分尾）[三逗]（开尾）[尾逗]	棝眼起分尾开 尾两腔式

上例为粤剧《摘缨会》中的乙反二黄选段"点点血泪染寒山"的腔式结构。从词格上看，该唱段为以2+2+3七字对句为主，兼有长短句的四对句结构。从腔式结构上看，8个唱句依次形成了"棝眼起单腔式→棝眼起漏尾两腔式→棝眼起单腔式→棝眼起单腔式→板起分头分尾三腔式→棝眼起单腔式→棝眼起漏尾两腔式→棝眼起分尾开尾两腔式"结构的"棝眼起、板起"基础上"两腔式、单腔式、三腔式"相互连接的综合腔式形态。

综合以上分析，并结合本书行文所分析的100支粤剧正线二黄唱段、51支粤剧反线二黄唱段、44支粤剧乙反二黄唱段，笔者认为：粤剧正线二黄、反线二黄、乙反二黄的腔式结构既脱胎于原生二黄、原生反二黄的腔式结构，又衍生出了具有粤剧"粤"性特征的三类腔式形态。其总体腔式形态特征如下：

其一，从起板上看，粤剧正线二黄、反线二黄、乙反二黄唱段，为顶板开腔、棝眼漏板开腔和散起开腔的综合形式。

其二，从词格上看，粤剧正线二黄、反线二黄、乙反二黄的词格运用不拘一格，既可为南北线梆子、原生二黄、原生反二黄常用的七字句和十字句词格，也可

为五字句、六字句、八字句和长短句结构的综合词格形态。

其三，从腔式上看，粤剧正线二黄、反线二黄、乙反二黄主要采用顶板起腔和漏板桁眼起腔两种形式，而且以两腔式和单腔式为主要腔式结构，极少采用三腔式；在腔句中也极少采用"插句"和"拖腔"，且在句逗间也较少采用长过门。

第五节　粤剧唱段中粤地说唱的腔式形态

从本书行文所参看的 200 支粤剧唱段来看，其中共包含南音选段 28 支、木鱼选段 24 支、龙舟选段 3 支。① 从板式上看，南音（包括【乙反南音】）为三眼板结构，无一例外，木鱼和龙舟（包括【乙反木鱼】【乙反龙舟】）均为散板结构，无一例外。从腔式结构来看，南音的腔式结构具有极大的兼容性，而木鱼和龙舟的腔式结构则颇具单一性。

一、粤剧南音腔式形态：板起、眼起、桁眼起与单腔式、两腔式、三腔式的综合使用

通过对 28 支粤剧南音唱段进行分析之后，笔者认为，粤剧南音的腔式形态具有两大显著特点：其一，从起板结构上看，粤剧南音为板起、眼起、桁眼起三种起板形式的综合使用。其二，从腔式结构上看，粤剧南音为单腔式、两腔式、三腔式三种行腔结构的综合使用。以粤剧《鸳鸯泪洒莫愁湖·游园》南音选段"笼中鸟叫声悲"② 为例。如表 3-44 所示。

① 本节行文中的南音、木鱼、龙舟，指粤地南音（非泉州南音）、粤地木鱼、粤地龙舟。
② 前揭黄鹤鸣记谱选编：《粤剧金曲精选 乐谱对照》（第 2 辑），第 44-45 页。

表3-44　粤剧《鸳鸯泪洒莫愁湖·游园》选段"笼中鸟叫声悲"腔式结构

【生唱】	笼 中 鸟 ０ ０ ｜ 叫 声 悲 － ０ ｜	板起分尾
	[头　逗]（分尾）　[尾　逗]	两腔式
	声 声 ０. 凄 婉 ０ ０ ｜ 是 画 眉 ０ ０ ｜。	板起漏腰分尾
	[头 逗]（漏腰）[腰 逗]（分尾）　[尾　逗]	三腔式
	看 它 ０. 满 腔 － ｜ 愁. 和 泪 ０ ｜	板起漏腰
	[头 逗]（漏腰）[腰 逗] 　[尾　逗]	两腔式
	何 不 ０. 对 我 ０ ０ ｜ 诉 心 思 － ０ ｜	板起漏腰分尾
	[头 逗]（漏腰）[腰 逗]（分尾）　[尾　逗]	三腔式
【旦唱】	它 本. 在 林 中 ０ ０ ｜ 身 自 主 ０ ０（今日），	板起分尾
	[头　逗]　[腰　逗]（分尾）[尾　逗]	两腔式
	▲今 日｜樊笼 ０ 之内 ０ ｜ 自悲啼 ０ ０ ｜。	椰眼起分尾
	[头 逗]　[腰　　逗]（分尾）[尾　逗]	两腔式
	只 好 ０ 声 声 ０ ｜ 和 泪 诉. ０ ，	板起漏腰分尾
	[头 逗]（漏腰）[腰 逗]（分尾）[尾 逗]	三腔式
	满 怀 ０ 忧 恨. ０ ｜ 有 谁 知 － ０ ？	板起漏腰分尾
	[头 逗]（漏腰）[腰 逗]（分尾）[尾 逗]	三腔式
【生唱】	徐 澄 ０ 能 解 ０ 画 眉 ０ 鸟 ０ ０ ，	板起漏腰分尾
	[头 逗]（漏腰）[腰 逗]（分尾）[尾　逗]	三腔式
	自 当 怜 悯 ０ ０ ｜ 你 卑 微 － － ０ ０ ｜。	板起分尾
	[头 逗]　[腰 逗]（分尾）　[尾　逗]	两腔式

上例为粤剧《鸳鸯泪洒莫愁湖·游园》中的南音选段"笼中鸟叫声悲"的腔式结构。从词格上看，该唱段可分为【生唱】+【旦唱】+【生唱】（二）三个部分。

从腔式结构上看，【生唱】部分第一对句上句为南音惯用的3+3的六字两句逗。该句以"笼中鸟/（过门）/叫声悲"顶板起腔，后以过门分开两个三字句，尾逗三字句以顶板接腔，形成"分尾"。该句为"板起分尾两腔式"结构。下句以"声声/（过门）/凄婉/（过门）/是画眉"为2+2+3七字三句逗结构。该句同以顶板起腔，但其以小过门分开头逗与腰逗，腰逗唱词以中眼漏板接腔，形成"漏腰"；再以小过门分开腰逗与尾逗，尾逗词以顶板接腔，形成"分尾"。该句为"板起漏腰分尾三腔式"结构。第二对句为2+2+3七字对句。上句"看它/（过门）/满腔/愁和泪"以顶板起腔，后以小过门分开头逗与腰逗，腰逗唱词以中眼漏板接腔，形成"漏腰"；腰逗和尾逗之间无休止、无过门。该句为"板起漏腰两腔式"结构。下句"何不/（过门）/对我/（过门）/诉心思"虽同以顶板起腔，但其以小过门分开

头逗与腰逗，腰逗唱词以中眼漏板接腔，形成"漏腰"；再以小过门分开腰逗与尾逗，尾逗唱词以顶板接腔，形成"分尾"。该句为"板起漏腰分尾三腔式"结构。

【旦唱】部分第一对句为长短句。上句"它本在/林中/（过门）/身自主"为3+2+3八字三句逗结构。该句以顶板起腔，起腔后以休止分开腰逗与尾逗，尾逗唱词以顶板接腔，形成"分尾"，回归到与【生唱】首句腔式一致的"板起分尾两腔式"结构。下句"今日/樊笼之内/（过门）/自悲啼"为2+4+3九字三句逗结构。该句改顶板起腔为漏板枵眼起腔，且以过门分开腰逗与尾逗，尾逗唱词以顶板接腔，形成"分尾"，为"枵眼起分尾两腔式"结构。第二对句为2+2+3七字对句。上句"只好/（过门）/声声/（过门）/和泪诉"和下句"满怀/（过门）/忧恨/（过门）/有谁知"均改漏板枵眼起腔回顶板起腔，并同以小过门分开头逗与腰逗；腰逗唱词同以中板漏眼接腔，共同形成"漏腰"；均再以小过门分开腰逗与尾逗，且尾逗同以顶板接腔，共同形成"分尾"。该对句同时构成了"板起漏腰分尾三腔式"结构。

【生唱】（二）作为结束对句，在唱词上为2+2+3七字对句。上句"徐澄/（过门）/能解/（过门）/画眉鸟"以顶板起腔，后以小过门分开头逗与腰逗，腰逗唱词以中眼漏板接腔，形成"漏腰"；再以小过门分开腰逗与尾逗，尾逗唱词以顶板接腔，形成"分尾"。该句为"板起漏腰分尾三腔式"结构。结束句"自当/怜悯/（过门）/你卑微"以顶板起腔，后以小过门分开腰逗与尾逗，尾逗以顶板接腔，形成"分尾"。该句以"板起分尾两腔式"收腔。

从该唱段的腔式结构上看，三个唱段的十个唱句依次形成了"板起分尾两腔式→板起漏腰分尾三腔式→板起漏腰两腔式→板起漏腰分尾三腔式→板起分尾两腔式→枵眼起分尾两腔式→板起漏腰分尾三腔式→板起漏腰分尾三腔式→板起漏腰分尾三腔式→板起分尾两腔式"结构的"板起、枵眼起"与"两腔式、三腔式"相互连接的综合腔式形态。

此外，采用"板起、枵眼起"与"两腔式、三腔式"综合腔式形态的粤剧南音还有《伯牙碎琴》中的"从此逸响焦桐成绝调"[①]选段、《朱弁回朝·招魂》中的"怎不送爱妻遗体伴我归家"[②]选段。如表3-45、表3-46所示。

① 前揭黄鹤鸣记谱选编：《粤剧金曲精选 乐谱对照》（第5辑），第70-71页。
② 前揭黄鹤鸣记谱选编：《粤剧金曲精选 乐谱对照》（第4辑），第63-64页。

表3-45　粤剧《伯牙碎琴》选段"从此逸响焦桐成绝调"腔式结构

（散）	▲从　此　｜逸　响－焦桐　成　0绝　调－.0　0 ［头　逗］　［腰　逗］　　　　［尾　逗］	枆眼起单腔式
（4/4）	相　逢　难　再　0　｜泪交飘－｜。 ［头　逗］［腰　逗］（分尾）［尾　逗］	板起分尾 两腔式
	欲　访　瑶　池　0　｜魂.0　路遥.0　0.（无奈）｜， ［头　逗］［腰　逗］（分尾）［尾　逗］	板起分尾 两腔式
（插句）	▲无　奈｜浊醪　和泪－｜－－0　0｜ ［头　逗］　［腰　逗］　［尾　逗］	（插句） 枆眼起单腔式
	▲无　奈｜浊醪　和泪－　酹　一　瓢－｜－－0　0　0‖。 ［头　逗］　［腰　逗］　　　　［尾　逗］	枆眼起单腔式

上例为粤剧《伯牙碎琴》中的乙反南音选段"从此逸响焦桐成绝调"的腔式结构。从词格上看，该唱段为带"插句"的两对句结构。从腔式结构上看，五个唱句依次形成了"枆眼起单腔式→板起分尾两腔式→板起分尾两腔式→（插句）枆眼起单腔式→枆眼起单腔式"结构的"板起、枆眼起"与"单腔式、两腔式"相互连接的综合腔式形态。

表3-46　粤剧《朱弁回朝·招魂》选段"怎不送爱妻遗体伴我归家"腔式结构

▲怎不送｜爱妻遗体　0　｜伴我归家　0（我只为）｜？ ［头　逗］　［腰　逗］（分尾）［尾　　逗］	枆眼起分尾 两腔式
▲我只为｜皇　命00在身－0　未敢｜随凤驾.0　0（你是）｜。 ［头　逗］　［腰　　　逗］（漏尾）［尾　　逗］	枆眼起漏尾 两腔式
▲你　是｜相　思－－长　｜夜（相思　长夜－）｜ ［头　逗］　［腰　逗］　　　［尾　逗］	枆眼起单腔式
▲相　思　长　夜－｜咬碎　银　牙　0　0.（你）｜ ［头　逗］　［腰　逗］　　　　［尾　逗］	头眼起单腔式
▲你｜望夫　0　休把　0.那｜顽　0　石化.0　0｜。 ［头　逗］（漏腰）［腰　逗］（漏尾）［三　逗］（开尾）［尾　逗］	枆眼起漏腰漏 尾开尾三腔式
芳魂.0　随我　0　化作｜宋土名花－0（我地）｜。 ［头　　　逗］（漏腰）［腰　逗］　［尾　逗］	板起漏腰 两腔式
▲我　地｜【正线南音】朝夕勤将　0　0｜甘露撒.0　0（待你）｜， ［头　逗］　　　　　［腰　逗］（分尾）［尾　逗］	枆眼起分尾 两腔式
▲待　你｜金躯长吐0　0｜往日光－华－－－‖。 ［头　逗］　［腰　逗］（分尾）［尾　　逗］	枆眼起分尾 两腔式

上例为粤剧《朱弁回朝·招魂》中的乙反南音选段"怎不送爱妻遗体伴我归家"的腔式结构。从词格上看，该唱段为长短句词格的四对句结构。从腔式结构上看，8个唱句依次形成了"栊眼起分尾两腔式→栊眼起漏尾两腔式→栊眼起单腔式→头眼起单腔式→栊眼起漏腰漏尾开尾三腔式→板起漏腰两腔式→栊眼起分尾两腔式→栊眼起分尾两腔式"结构的"板起、眼起、栊眼起"与"单腔式、两腔式、三腔式"相互连接的综合腔式形态。

综合以上分析，并结合本书行文所分析的28支粤剧南音唱段（包括乙反南音），笔者认为，粤剧南音（包括乙反南音）的腔式形态具有以下特征：

其一，从起腔上看，粤剧南音（包括乙反南音）不仅在起板上善用漏板栊眼起腔，而且顶板起腔、漏板头眼起腔等起腔结构也都被频繁使用。

其二，从词格上看，粤剧南音（包括乙反南音）在词格上并不拘泥于七字或十字唱词结构，而是在七字、十字唱词基础上，同时采用长短句、插句、衬句等唱词形式。

其三，从腔式上看，粤剧南音（包括乙反南音）善于将单腔式、两腔式和三腔式同时运用到具体唱段中，以形成丰富多彩的综合性腔式形态。

二、粤剧木鱼腔式形态：散起单腔式

通过对24支粤剧木鱼唱段进行分析之后，笔者认为，粤剧木鱼的腔式结构具有单一性，即散起单腔式。以粤剧《俏潘安之店遇》木鱼选段"当日父女沦落穷途上"[①]为例。如表3-47所示。

① 前揭黄鹤鸣记谱选编：《粤剧金曲精选 乐谱对照》（第7辑），第46页。

表3-47　粤剧《俏潘安之店遇》木鱼选段"当日父女沦落穷途上"腔式结构

【散】【旦唱】	当　　日　　父女沦落　　穷　途　上-， [头　逗]　　[腰　逗]　　[尾　逗] 高　　年　　染　　病　　费周张-。 [头　逗]　　[腰　逗]　　[尾　逗] 幸　　得　　恩　　公　　名李广-， [头　逗]　　[腰　逗]　　[尾　逗] 佢命人　　周　-　济　　送钱-粮--。 [头　逗]　　[腰　逗]　　[尾　逗]	散起单腔式
【生白】哦，看来李广名不虚传呀，后来又怎样呀？		
【旦唱】（二）	佢　　为　　老弱将来　　生计想-， [头　逗]　　[腰　逗]　　[尾　逗] 客　　店　　开　　成　　接客商-。 [头　逗]　　[腰　逗]　　[尾　逗]	散起单腔式
【生白】（二）哦，言则他~他~他生来容貌如何呢？		
【旦唱】（三）	哎，　　独　惜　　恩公仪范　我难瞻-仰， （叫头）　[头　逗]　[腰　逗]　　[尾　逗] 只有　将　长生-禄位　供奉在中--堂---。 [头　逗]　　[腰　逗]　　[尾　逗]	散起单腔式
【生白】（三）唉呀，如此英雄豪杰，真系难得呀！		

上例为粤剧《俏潘安之店遇》中的木鱼选段"当日父女沦落穷途上"的腔式结构。从词格上看，该唱段可分为【旦唱】+【生白】+【旦唱】（二）三个部分。从腔式上看，【旦唱】段两个对句，【旦唱】（二）段一个对句及【旦唱】（三）一个对句，均以散起开腔，且句中无休止、无过门，均为一腔到底的"散起单腔式"结构，无一例外。

此外，采用"散起单腔式"的粤剧木鱼还有粤剧《杨贵妃》中的"原来系鹦鹉学舌唤叫声喧"[1]选段、《幻觉离恨天》中的"卿死已无可恋栈"[2]选段等。如表3-48、表3-49所示。

[1] 前揭黄鹤鸣记谱选编：《粤剧金曲精选 乐谱对照》（第4辑），第118页。
[2] 前揭黄鹤鸣记谱选编：《粤剧金曲精选 乐谱对照》（第2辑），第35页。

表3-48　粤剧《杨贵妃》选段"原来系鹦鹉学舌唤叫声喧"腔式结构

【散】	原来系 鹦鹉学舌 唤叫声喧 - , [头 逗]　[腰 逗]　[尾 逗]	
	恼恨 无知雀鸟呀 巧弄人 - - - 言 - 。 [头 逗]　[腰　　逗]　[尾　　逗]	
	鹦哥呀. 你故把愁人 来欺 - 骗 , [头 逗]　[腰　　逗]　[尾 逗]	散起单腔式
	知 否 百花-亭畔 我已望眼将穿-。 [头 逗]　[腰　逗]　[尾　逗]	
	你 系 无心戏有心- 教人讨-厌呀 , [头 逗]　[腰　逗]　[尾 逗]	
	可怜我 徘徊伫立 默默呀无- - -言- -。 [头 逗]　[腰 逗]　[尾　　　逗]	

上例为粤剧《杨贵妃》中乙反木鱼选段"原来系鹦鹉学舌唤叫声喧"的腔式结构。从词格上看，该唱段由三个长短对句构成。从腔式上看，三个长短对句均为散板起腔，一腔到底的"散起单腔式"结构，无一例外。

表3-49　粤剧《幻觉离恨天》选段"卿死已无可恋栈"腔式结构

【散】【生唱】 （叫头）	妹妹呀-！ 卿死 已无 可恋栈 , 　　　　　[头 逗]　[腰 逗]　[尾 逗]	
	欲把哀愁 向佛参-。 [头 逗]　[腰 逗]　[尾 逗]	
	潇湘有馆 空留柬 -, [头 逗]　[腰 逗]　[尾 逗]	散起单腔式
	宝黛情痴- 枉作-蚕- -。 [头 逗]　[腰 逗]　[尾 逗]	
【散】【旦唱】 （叫头）	宝哥哥-！ 悲金-悼玉 原-是幻 , 　　　　　[头 逗]　[腰 逗]　[尾 逗]	
	锦绣红楼 一梦-间。 [头 逗]　[腰 逗]　[尾 逗]	
	梦里看花- 花-耀眼- , [头 逗]　[腰 逗]　[尾 逗]	散起单腔式
	死后余欢 再续难- - - -。 [头 逗]　[腰 逗]　[尾　逗]	

上例为粤剧《幻觉离恨天》中的【乙反木鱼】选段"卿死已无可恋栈"的腔式结构。从词格上看，该唱段可分为【生唱】+【旦唱】两个部分，两部分均以三字叫头散板起腔，且各由两个对句构成。每个对句在散板起腔以后，均再无休止，也无过门，均为一腔到底的"散起单腔式"结构，无一例外。

综合以上分析，并结合本书行文所分析的24支粤剧木鱼唱段，笔者认为，粤剧木鱼（包括乙反木鱼）的腔式形态均为"散起单腔式"结构，无一例外。

三、粤剧龙舟腔式形态：散起单腔式与"苦喉"特性

通过对粤剧龙舟唱段的分析，笔者认为，粤剧龙舟唱段的腔式结构均为以散起开腔、一腔到底、一气呵成的"散起单腔式"结构，无一例外。

鉴于"龙舟歌"所具有的"劝善""祈福""行乞"等初始功能，粤剧唱腔在吸收"龙舟歌"之后所形成的龙舟唱段相较"龙舟歌"大体上有两大改变。

其一，在唱词篇幅上，多采用"龙舟歌"中的"摘锦"部分（多为五个对句以内）作为粤剧唱段的"嵌入式"结构，其与前接曲体和后接曲体（粤剧梆子、粤剧二黄、曲牌等）共同构成完整唱段，而不同于"龙舟歌"的长段体唱词。

其二，在音乐结构上，为了突出龙舟唱词悲伤、幽怨或悔恨的戏剧情绪，而在音乐旋律中较多采用乙凡两音，以形成"苦腔"特性。因此，粤剧唱腔中的龙舟唱段也常以乙反龙舟为标识。以粤剧《西厢记》龙舟选段"岂料欢娱未久"[①]为例。如表3-50所示。

① 前揭黄鹤鸣记谱选编：《粤剧金曲精选 乐谱对照》（第6辑），第56页。

表3–50　粤剧《西厢记》龙舟选段"岂料欢娱未久"腔式结构

【散】	岂　料　欢　娱　未　久－, [头　逗] [腰　逗] [尾　逗]	散起单腔式
	又　遇　贼　劫　云　裳－。 [头　逗] [腰　逗] [尾　逗]	
	我　便　乞白马－解－－围, [头　逗] [腰　逗] [尾　逗]	
	幸　得　娇－－－无恙－。 [头　逗] [尾　逗]	
	估　道　花烛－如愿　结－成－双, [头　逗] [腰　逗] [尾　逗]	
	谁　想　夫人有心－来赖账。 [头　逗] [腰　逗] [尾　逗]	
	筵　前　悔约－－, [头　逗] [尾逗]	
【正线二黄】	突－变. 0 0 \| 0 心－－肠 0 0 0 \|。 [头　逗] （漏尾）[尾　逗]	板起漏尾两腔式

上例为粤剧《西厢记》中的龙舟选段"岂料欢娱未久"的腔式结构。从词格上看，该唱段为对句结构与长短句结构交替行之的四个对句。

第一对句为2+2+2唱词的六字对句，第二对句为长短句，第三对句为3+4+3结构的十字对句，第四对句为2+2唱词的四字对句。前三个对句及第四对句的上句都属于散起开腔，后无换板且无休止的"散起单腔式"结构。第四对句下句唱词"突变/(过门)/心肠"在曲体上已经由【龙舟】转向了【正线二黄】，且在腔式上以板起开腔，后以过门分开头逗与尾逗，尾逗词以漏板头眼接腔，形成了"板起漏尾两腔式"结构。

从全曲来看，该唱段的前七个唱句为龙舟曲体，在腔式上为"散起单腔式"结构，无一例外。最后一个唱句为正线二黄曲体，在腔式上为"板起漏尾两腔式"结构。

此外，采用"散起单腔式"结构的粤剧龙舟还有《秦楼凤杳》中的"花有泪呀鸟无声"[①]选段、《再折长亭柳》中的"往日香闺同缱绻"[②]选段等。如表3–51、表3–52所示。

①　前揭黄鹤鸣记谱选编：《粤剧金曲精选 乐谱对照》（第1辑），第71页。
②　前揭黄鹤鸣记谱选编：《粤剧金曲精选 乐谱对照》（第2辑），第64页。

表3-51　粤剧《秦楼凤杳》选段"花有泪呀鸟无声"腔式结构

【散】	花　有-泪呀　鸟无声--, [头　　　逗][尾　逗]	
	一　抔　黄　土　葬姆-婷。 [头　逗][腰　　逗][尾　逗]	
	娇呀你　金粉长埋　原天-定-, [头　　逗][腰　　逗][尾　逗]	
	剩　我　寒灯只影　意如冰-。 [头　逗][腰　　逗][尾　逗]	散起单腔式
	我　欲　情　比　绵　长, [头　逗][腰　　逗][尾　逗]	
	难　得　鸳　鸯　同　命-。 [头　逗][腰　　逗][尾　逗]	
	你　更　命　如　纸　薄, [头　逗][腰　　逗][尾　逗]	
	试　问　何以谢我　深-情-。 [头　逗][腰　　逗][尾　逗]	

上例为粤剧《秦楼凤杳》中的乙反龙舟选段"花有泪呀鸟无声"的腔式结构。从词格上看,该唱段共有四个对句,起句"花有泪,鸟无声"为传统龙舟常用的首句3+3结构。除第三对句为2+2+2结构的六字对句以外,另三个对句均为长短句。在腔式上,该唱段为独立龙舟曲体,四个对句均为以散起开腔,均为一腔到底、一气呵成的"散起单腔式"结构,无一例外。

表3-52　粤剧《唐宫秋怨》选段"往日香闺同缱绻"腔式结构

【散】	往	日	香	闺	同	缱	绻，	
	[头	逗]	[腰	逗]		[尾	逗]	
	看妹你		金针-红线		秀出凤谐鸾。			
	[头	逗]	[腰	逗]		[尾	逗]	
	偶	或	逐笑抛花-		栏杆走-遍，			散起单腔式
	[头	逗]	[腰	逗]		[尾	逗]	
	娇	嗔	常	下	拷-郎鞭-。			
	[头	逗]	[腰	逗]		[尾	逗]	
	触犯妆前		妹呀你就		啼	婉	转，	
	[头	逗]	[腰	逗]		[尾	逗]	
	竟	流	珠-泪-		滴我-心弦。			
	[头	逗]	[腰	逗]		[尾	逗]	
	且莫	说	赏心乐事		谁家院-，			散起单腔式
	[头	逗]	[腰	逗]		[尾	逗]	
	玉	楼	人	醉	五	更	天-。	
	[头	逗]	[腰	逗]		[尾	逗]	
	此景此情		遂	得我	平	生	愿，	
	[头	逗]	[腰	逗]		[尾	逗]	
	遂	得我	平	生	愿。			
	[头	逗]	[尾	逗]				

上例为粤剧《再折长亭柳》中的乙反龙舟选段"往日香闺同缱绻"的腔式结构。从词格上看，该唱段共有五个对句，且均为长短对句结构。从腔式上看，该五个对句均为以散起开腔、后无休止、无过门的"散起单腔式"结构，无一例外。不赘例。

综合以上所举九例，及前文相关分析，笔者认为，可以对粤剧唱腔中南音、木鱼、龙舟的腔式形态得出如下结论：

其一，粤剧南音的腔式形态较为复杂，具有较大的兼容性和综合性，其不但在起板上综合了顶板起、漏板眼起、漏板桥眼起三种起板开腔形式，而且在腔式运用上还综合了单腔式、两腔式、三腔式三种用腔形式，在唱句中还偶有衬句和插句结构。

其二，粤剧木鱼的腔式形态较为简单：在起板上为"散起"结构，在用腔上为"单腔式"结构，"散起单腔式"为其主要（唯一）腔式形态。

其三，粤剧龙舟的腔式形态与粤剧木鱼接近，在起板上也为"散起"结构，在用腔上也为"单腔式"结构，也以"散起单腔式"为其主要（唯一）的腔式形态。

小　结

综合本章分析，笔者认为：

（1）从戏曲腔式的结构、类别及运用来看，戏曲腔式在结构上可分为单腔式、两腔式、三腔式、多腔式四类。在类别及运用上，单腔式可分为板起、眼起两类单腔式。两腔式最少可分为板起、眼起的分尾、分头、漏腰等六类两腔式。三腔式可分为板起、眼起的分头、漏腰、分尾、漏尾等多种三腔式。多腔式指通过戴帽、加垛、搭腔、插句等方式，分别或同时运用于三句逗的前后，可以形成千变万化的腔式形态。

（2）从原生梆子与粤剧梆子腔式形态来看，北线梆子多为以"眼起"结构的两腔式为主，单腔式为辅，并兼用综合腔式的腔式结构。南线梆子多为以"板、眼双起"结构的两腔式、三腔式为主，综合腔式为辅，并兼用单腔式的腔式结构。粤剧梆子多为"板、眼双起"与"栏眼起腔"的腔式结构，较少使用三腔式，且少插句、少衬词句，也较少换板。

（3）从原生二黄与粤剧正线二黄腔式形态来看，原生二黄多为"板起、带拖腔、开尾"基础上的三腔式为主，两腔式为辅，并兼用单腔式的腔式结构，且惯于采用大段拖腔、长段过门分开句逗唱词。粤剧正线二黄多为"板起、散起、栏眼起"基础上的两腔式为主，单腔式为辅，兼用三腔式的腔式结构，并较少采用拖腔。

（4）从原生反二黄、粤剧反线二黄与粤剧乙反二黄腔式形态来看，原生反二黄多以"散起、板起、带长拖腔"基础上的三腔式为主，两腔式为辅，极少采用单腔式的腔式结构，且惯于采用大段拖腔、长段过门分开句逗唱词。粤剧反线二黄多以"板起、栏眼起"基础上两腔式为主，单腔式为辅，极少采用三腔式的腔式结构，并较少采用拖腔。粤剧乙反二黄多以"板起、栏眼起"基础上的两腔式、单腔式为主，并较少采用三腔式的腔式结构。

（5）从粤剧唱段中粤地说唱的腔式形态来看，粤剧南音多为板起、眼起、栏眼起与单腔式、两腔式、三腔式综合使用的腔式结构，粤剧木鱼多为"散起单腔式"结构，粤剧龙舟多为"散起单腔式"结构。

第四章　粤剧唱腔音乐曲牌形态及粤地说唱音乐形态

曲牌，俗称为"牌子"，为传统戏曲填词制谱时所用曲调和调名的总称。明代王骥德《曲律》曰："曲之调名，今俗曰牌名。"① 王氏曾将明代曲牌的来源总结为十八种之多。

《辞海》释文：曲牌，俗称"牌子"，元明以来南北曲、小曲、时调等各种曲调名的泛称。各有专名，如【点绛唇】【山坡羊】【挂枝儿】【转调货郎儿】【叠落金钱】【银纽丝】等，总数达数千个。每一曲牌都有一定的曲调、唱法、字数、句数。平仄等也都有基本定式，可据以填写新曲词。曲牌多来自民间，一部分由词发展而来，故曲牌名也有与词牌名相同。此外，也有专供演奏的曲牌，大多仅只有曲调而无曲词。② 冯光钰认为：旧时，为了便于演唱（奏）者准备，方便听客点唱或点奏，演出活动的主持者便将一些曲调的调名写在木（竹）牌上，故名牌。曲牌之称由此而来。③ 乔建中认为：曲牌是中国音乐特别是汉族传统音乐中的特有现象。凡是在结构组织上相对标准化，旋律进行上规范化，借"依声填词"之法制曲、可以多次使用并允许在流传使用中变化的有文字标题的声乐曲和器乐曲，都称为曲牌。简言之：曲牌者，程式性、可塑性、复用性、标题性乐曲之谓也。④

从上引所论来看，曲牌大致可以分为声乐曲牌和器乐曲牌两大类，但两者之间并没有严格的界限，可以互相转换使用。

从曲牌名称的来源看：有以地名命名的，如【梁州序】【伊州衮】【福州歌】【潮州调】【凤阳歌】【湖广调】【甘州歌】等；有以板眼结构或节拍命名的，如【长拍】【短拍】【急板令】【节节高】等；有以唱段曲式结构命名的，如【回回曲】【双声

① 〔明〕王骥德：《曲律》，见中国戏曲研究院编：《中国古典戏曲论著集成》（四），中国戏剧出版社1959年版，第57页。
② 夏征农：《辞海·语词分册》（中），上海辞书出版社2003年版，第868页。
③ 冯光钰：《中国曲牌考》，安徽文艺出版社2009年版，第1页。
④ 乔建中：《土地与歌》，山东文艺出版社1998年版，第214页。

子】【大二番】【八岔】【十番】【三五七】【六幺】等；有以生活情景命名的，如【浣纱记】【采茶歌】【补缸调】【绣荷包】【剪剪花】【画扇面】【卖杂货】等；有以心理活动命名的，如【忆江南】【昭君怨】【忆秦娥】【感皇恩】【哭周瑜】【喜相逢】【渔家傲】等；有以民间小曲歌调名命名的，如【长城调】【边关调】【鲜花调】【滩簧调】【花鼓】【靠山调】【领头调】等；有以植物命名的，如【小桃红】【一剪梅】【莲花落】【水仙子】【满庭芳】【柳叶青】【寄生草】等；有以动物命名的，如【山坡羊】【鹧鸪飞】【雁儿落】【斗鹌鹑】【扑灯蛾】【黄莺儿】【水底鱼】等。

就曲牌名称而言，有一些曲牌牌名与曲调、唱词内容是吻合的，曲牌牌名起着解释、概括和提示唱词内容、曲调音乐的标题性作用。但有一些曲牌的名称与曲调的唱词和音乐没有任何关系，只作为一种无实际标题功能的标题名号存在。

第一节　泛指性曲牌、专指性曲牌与粤剧唱段中的曲牌

根据乔建中"曲牌者，程式性、可塑性、复用性、标题性乐曲之谓也"① 之定义，笔者认为，曲牌可以分为"泛指性"曲牌和"专指性"曲牌两大类。从逻辑上看，某一段音乐只要第二次被使用，即该音乐具有"复用性"；若第二次使用与第一次使用完全一致，即"程式性"；若第二次使用与第一次使用有或大或小的变化，即"可塑性"。从前文所述之曲牌名称可由地名、板眼结构、曲式结构、生活情景、心理活动、民间小曲歌调、植物、动物等元素来命名的方式来看，曲牌的"标题性"就更容易得到体现。

一、泛指性曲牌

笔者认为，音乐在某一个偶然的历史时刻，通过某一偶然的历史事件或某一偶然的历史人物，将其记录或基本固定下来，并称其为"曲牌"之后，其才成为"专指性"意义上的"曲牌"。但在这一历史时刻之前，无论是否将其称为"曲牌"，其都已经具有了"曲牌"的意义和属性，即"泛指性"的曲牌。理由如下：

《汉书·食货志》载："孟春之月，群居者将散，行人振木铎徇于路以采诗，献之太师，比其音律，以闻天子。"② 这里的"行人"指采诗官，他敲着木头，在路上

① 前揭乔建中：《土地与歌》，第214页。
② 朱宝清：《中国文学史》，首都师范大学出版社2004年版，第6-7页。

巡游，以采集民间传唱的"诗"（歌谣），然后献给宫廷主管音律的太师，再由太师配上音乐，演唱给天子听。从逻辑上看，此记载中完成了至少三个动作，即"采""比""闻"。采诗官"采"的是什么？"采"的是民间歌谣（此时"歌谣"第一次出现）；完成"采"的动作后，献给乐师，由乐师"比"其音律。乐师"比"的是什么？"比"的是采诗官"采"来的歌谣（此时"歌谣"第二次出现）；乐师完成"比"的动作之后，"闻"给天子听。天子听的是什么？听的是经过采诗官"采"和乐师"比"过之后的民间歌谣（此时"歌谣"第三次出现）。由此，该"歌谣"最少被程式性地使用了"采""比""闻"三次，具有了程式性和复用性。而乐师通过"比"的动作，给"歌谣"配上了音律，则使该"歌谣"具有了可塑性。虽然该"歌谣"没有标题，但《诗经》按音乐的性质将其分为"风""雅""颂"三大类，而"风"也称"国风"，"国"也就是"地方"的意思，指某一个特定的地域；"风"指民歌、歌谣。《诗经》中命名为"周南、召南、邶风、卫风、鄘风、王风、郑风、齐风、魏风、唐风、秦风、陈风、桧风、曹风、豳风"十五"国风"的160篇"诗"（歌谣），类似于以地名命名的【梁州序】【伊州衮】【湖广调】【甘州歌】等曲牌的"标题性乐曲之谓"。因此，笔者认为，其实《诗经》中的"风"已经具备了泛指性曲牌的意义和属性。也就是说，只要某一段音乐被第二次使用，就算其未被记录或暂无"牌名"，其也可以被称为曲牌，即"泛指性曲牌"。

 同理，《诗经》中产生于西周王畿，由当时的公卿、大夫和朝廷官吏所作，被称为朝廷之音的"雅"（共105篇：大雅31篇、小雅74篇），以及被用作宗庙祭祀和举行重大典礼时所用，被称为宗庙之音的仪式性乐歌"颂"（共40篇：周颂31篇、鲁颂4篇、商颂5篇）等，同样具有"程式性、可塑性、复用性、标题性乐曲"的特征，因此，也可以被称为"泛指性曲牌"。

 再如，民间音乐中的山歌、号子、说唱、曲艺等依靠民间艺人口传心授而得以传承和传播的"音乐"同样具有"泛指性曲牌"的属性。"传者"将自己创造的或从他人处得来的"音乐"口传心授给"承者"，"承者"学会后的第一次使用，就使该"音乐"具有了"复用性"；而"承者"的多次使用，就使该"音乐"具有了"程式性"；而"承者"在接收、使用或再次口传心授该"音乐"给其他人时，其不可能是完全一致或一丝不变的，其必定发生"大同小异"或"小同大异"的变化，而这种"变化"就使该"音乐"具有了"可塑性"。只有在该"音乐"经过多次传承和不断变化发展的过程之中，在某一个偶然的历史时刻，通过某一偶然的历史事件或某一偶然的历史人物，将其记录或基本固定下来，并称其为"曲牌"之后，其才成为"专指性"意义上的"曲牌"。但在这一历史时刻之前，无论是否将其称为"曲牌"，其都已经具有了"曲牌"的意义和属性，即"泛指性"曲牌。

二、专指性曲牌与粤剧唱段中的曲牌

(一) 专指性曲牌

相对上述"泛指性"曲牌而言,"专指性"曲牌指在历史的某一时刻上被某一人物记录或命名过的各类曲牌。

唐《教坊记》①卷末所辑 324 首曲名（杂曲 278 首、大曲 46 首）中,就包括了声乐曲、舞曲和器乐曲,如【破阵乐】【柳娘青】【浣纱溪】【浪淘沙】【望江南】【乌夜啼】【二郎神】【感皇恩】【菩萨蛮】【虞美人】【西江月】【鹊踏枝】【万年欢】【朝天乐】【广陵散】【兰陵王】【生查子】【水仙子】【甘州子】【采莲子】【女冠子】【南乡子】【何满子】【绿腰】【凉州】【霓裳】【后庭花】②等,从《教坊记》载"凡欲出戏,所司先进曲名"③来看,虽然在唐代还未有"曲牌"一说,但这 300 余首"曲名"对后世"曲牌"的出现,具有基础性的意义。如：

唐《理道要诀》辑录曲名 240 个（与《教坊记》重名 15 个）。④

唐《羯鼓录》辑录曲名 131 个（与《教坊记》重名 10 个）。⑤

南宋王灼的《碧鸡漫志》的卷三、卷四和卷五对由唐代流传至宋代的器乐曲牌【霓裳羽衣曲】【凉州曲】【伊州】【甘州】【胡渭州】【六幺】（卷三）,以及宋代的词乐、器乐曲牌【兰陵王】【虞美人】【安公子】【水调】【万岁乐】【夜半乐】【何满子】【凌波神】【荔枝香】【阿滥堆】（卷四）和【念奴娇】【雨霖铃】【清平乐】【春光好】【菩萨蛮】【望江南】【文淑子】【监角儿】【喝驼子】【后庭花】【西河长命女】【杨柳枝】【麦秀两歧】（卷五）等 29 首词牌（曲牌）进行了考释。⑥

元燕南芝庵的《唱论》"近出所谓大乐"中辑录了苏小小《蝶恋花》、邓千江《望海潮》、苏东坡《念奴娇》、辛稼轩《摸鱼子》、晏叔原《鹧鸪天》、柳耆卿《雨霖铃》、吴彦高《春草碧》、朱淑真《生查子》、蔡伯坚《石州慢》、张子野《天仙子》⑦等多部教坊大乐。而当这些大曲脱离唱词单独演奏或演唱时,则毫无疑问变成了后世同名器乐、声乐曲牌。

（元）周德清的《中原音韵》共按十二宫调辑录了 335 支（首）北曲曲牌,依

① 中国戏曲研究院选编：《中国古典戏曲论著集成》（一）,中国戏剧出版社 1959 年版,第 14 页。
② 前揭中国戏曲研究院：《中国古典戏曲论著集成》（一）,第 17 页。
③ 前揭中国戏曲研究院：《中国古典戏曲论著集成》（一）,第 11 页。
④ 前揭乔建中：《土地与歌》,第 216 页。
⑤ 前揭乔建中：《土地与歌》,第 216 页。
⑥ 〔宋〕王灼著,岳珍校正：《碧鸡漫志校正》,巴蜀书社 2000 年版,第 51-134 页。
⑦ 龙建国：《〈唱论〉疏证》,江西教育出版社 2015 年版,第 12-22 页。

次为黄钟 24 首、正宫 25 首、大石调 21 首、小石调 5 首、仙吕 42 首、中吕 32 首、南吕 21 首、双调 100 首、越调 35 首、商调 16 首、商角调 6 首、般涉调 8 首。①

（明）朱权的《太和正音谱》是现存最早的北曲曲谱。该书不仅在第一部分"叙论"（共七目）中详细论述了北曲的体例、流派、制曲技术、北杂剧题材分类、古剧角色源流考辨等方面的问题，而且在第二部分"乐府三百三十五章曲谱谱式"（第八目）中将周德清《中原音韵》中十二个宫调分类的 335 支（首）乐府曲牌进行了补足，并列举了各个支曲的句格谱式，详注了四声平仄，标明了正衬。全书共辑录了元代至明初的小令 96 首、单曲 134 支（首）及 44 部杂曲中的单曲 91 支（首），对后世的曲谱研究产生了较大的影响。②

（明）王骥德首次提出了"曲牌"的概念，其《曲律·论调名第三》载：

> 曲之调名，今俗曰"牌名"，始于汉之《朱鹭》《石流》《艾如张》《巫山高》，梁、陈之《折杨柳》《梅花落》《鸡鸣高树巅》《玉树后庭花》等篇。于是，词而为《金荃》《兰畹》《花间》《草堂》诸调；曲而为金、元剧戏诸调。……然词之与曲，实分两途。间有采入南、北二曲者：北则于金而小令如《醉落魄》《点绛唇》类，长调如《满江红》《沁园春》类，皆仍其调而易其声；于元而小令如《青玉案》《捣练子》类，长调如《瑞鹤仙》《贺新郎》《满庭芳》《念奴娇》类，或稍易字句，或止用其名而尽变其调。南则小令如《卜算子》《生查子》《忆秦娥》《临江仙》类，长调如《鹊桥仙》《喜迁莺》《称人心》《意难忘》类，止用作引曲；过曲如《八声甘州》《桂枝香》类，亦止用其名而尽变其调。至南之于北，则如金《玉抱肚》《豆叶黄》《剔银灯》《绣带儿》类，如元《普天乐》《石榴花》《醉太平》《节节高》类，名同而调与声皆绝不同。③

通过王骥德在《曲律》中所列出的曲牌，我们可以得知，"专指性"意义上的曲牌最晚在汉代已经产生了，只是彼时还未被冠以"曲牌"之名。王骥德不但对这些历史上的"音乐"冠以"曲牌"之名，而且在《曲律》卷一之后辑录了 685 支（首）曲牌名，显示了明代及前朝曲牌音乐的丰富性。

在明代，还有李开先的《词谑》、魏良辅的《曲律》、沈宠绥的《度曲须知》和《弦索辩讹》，冯梦龙的《挂枝儿》《山歌》《夹竹桃》、沈德符的《万历野获编》、凌濛初的《谭曲杂札》等，均对明代及前朝的曲牌流传及创作情况有记述。④

① 冯光钰：《中国曲牌考》，安徽文艺出版社 2009 年版，第 8 页。
② 〔明〕朱权著，姚品文点校笺评：《太和正音谱笺评》，中华书局 2010 年版，第 10 页。
③ 〔明〕王骥德著，陈多、叶长海注：《王骥德曲律》，湖南人民出版 1983 年版，第 37–46 页。
④ 前揭冯光钰：《中国曲牌考》，第 9 页。

而对后世曲牌研究影响最大的是清乾隆十一年（1746）成书的《新定九宫大成南北词宫谱》。该书共82卷，共辑录用工尺谱记录的北套曲188套、南北合套曲36套，共计辑录曲牌2094支（南曲曲牌1513支、北曲曲牌581支，加上"变体"共4466支）①。这些曲牌在现今各地方剧种之中，大都能够找到"同宗又一体"或"异宗另一体"的痕迹。

　　在清代，除了《新定九宫大成南北词宫谱》以外，叶堂的《纳书楹曲谱》、冯起凤的《吟香堂曲谱》、王廷绍的《霓裳续谱》、华广生的《白雪遗音》、王锡纯的《遏云阁曲谱》等都有大量关于明清曲牌名录及使用情况的辑录。

　　在当代，孙玄龄在其《元散曲的音乐》中辑录了完整的套曲、残套的支曲和小令等元散曲180套680曲②。武俊达的《昆曲音乐》认为，"作为戏曲剧种的昆剧，保留了数以千计的曲牌"③。纪根垠的《柳子戏简史》认为，柳子戏现存曲牌300余支，其中以【山坡羊】【锁南枝】【驻云飞】【黄莺儿】【耍孩儿】惯称为"五大曲"④。韦人的《扬州清曲·曲调卷》辑录了传统曲牌近140支⑤。张军在其《山东琴书研究》中后附了《白蛇传》（二十四回）的216支曲牌⑥。沙子铨、吴声的《四川清音》中辑录了完整的曲牌56支，并列出了查已失传的曲牌名录34支⑦。杨荫浏的《十番锣鼓》辑录了曲牌152支（散曲曲牌93支，7套"套头曲牌"共59支）⑧。吴春礼、张宇慈的《京剧曲牌简编》中辑录了曲牌69支（笛子曲牌13支、唢呐曲牌42支、胡琴曲牌14支）⑨。王基笑的《豫剧唱腔音乐概论》中辑录了曲牌295支（唢呐曲牌96支、弦乐曲牌51支、丝弦曲牌148支）⑩。马龙文的《河北梆子音乐概解》中辑录了曲牌198支（丝弦曲牌43支、唢呐曲牌58支、锣鼓曲牌97支）⑪等。

　　乔建中认为：在正式公布的316种戏曲中，以曲牌为主体的有200种左右；在345种曲艺中，以曲牌为主体的约有150种左右……假设每个剧种、曲种有20支曲

① 中国民族音乐集成河南省编辑办公室：《九宫大成南北词宫谱总目》，1983年翻印。
② 孙玄龄：《元散曲的音乐 上》，文化艺术出版社1988年版，第19页。
③ 武俊达：《昆曲唱腔研究》，人民音乐出版社1993年版，第9页。
④ 纪根垠：《柳子戏简史》，中国戏剧出版社1988年版，第3页。
⑤ 韦人：《扬州清曲·曲调卷》，广陵书社2006年版，第1008页。
⑥ 张军：《山东琴书研究》，中国曲艺出版社1984年版，第251-255页。
⑦ 沙子铨、吴声：《四川清音》，重庆人民出版社1957年版，第12页。
⑧ 杨荫浏：《十番锣鼓》，人民音乐出版社1980年版，第21-231页。
⑨ 吴春礼、张宇慈：《京剧曲牌简编》，中国戏剧出版社1983年版，第13-137页。
⑩ 王基笑：《豫剧唱腔音乐概论》，人民音乐出版社1980年版，第376-601页。
⑪ 马龙文：《河北梆子音乐概解》，花山文艺出版社1985年版，第260-540页。

牌为其他剧种、曲种所无，那么，全国近700种的戏曲、曲艺就可以拥有14000个曲牌。①

由此可见，最晚从西周时期的《诗经》开始，2000余年来，曲牌音乐（包括"泛指性"曲牌和"专指性"曲牌）已经构成了中国传统音乐的主体。从曲牌"萌芽→形成→发展→成熟→裂变"的发展轨迹来看，上古至先秦三代，为"曲牌"的"萌芽时期"，其以"六代乐舞"②中的用乐为始发点。西周至唐代（《诗经》至《教坊记》）为曲牌的"形成时期"（这一时期已经存在具有曲牌属性的"泛指性曲牌"音乐，只是还未定名为"曲牌"）。唐代至明代（《教坊记》至《曲律》）为曲牌的"发展时期"（这一时期曲牌正式被王骥德进行了"专指性"的定名和定性）。明、清两代为曲牌的"成熟时期"，以《新定九宫大成南北词宫谱》为标志。晚清、民国至当代，为曲牌的"分化时期"，皮黄腔的突起和各地方剧种的在地化演变，使传统曲牌产生了"同宗又一体"与"异宗另一体"的裂变。同时，声乐曲牌与器乐曲牌的相互转化、属地说唱进入曲牌、外来异质音乐进入曲牌、姊妹艺术曲牌的互融与借鉴等，给曲牌音乐带来了良好的历史机遇，但也使曲牌音乐面临着相比以往更为复杂的文化环境。

（二）粤剧唱段中的"专指性曲牌"

粤剧唱段中，专指性曲牌的使用频率和使用数量都十分可观。在本书行文所参看的200余部粤剧中，有187支唱段使用了曲牌，共计使用了251支曲牌，构成了550个唱段选段（见附录一）。本章后续的行文，将以"附录一"中的曲牌使用情况、粤剧剧目编号、曲牌编号等为主要参照和底本。

第二节 "同宗又一体"与"异宗另一体"粤剧唱腔曲牌

从传播学角度来看，戏曲对象大抵通过移民、官路、商路、戏路等几种途径由一地传播到另一地。从戏曲音乐的传播，特别是从曲牌音乐的传播来看，则主要依靠"口传身授"的途径进行传播，而"口传身授"则必然会以"人"为载体。由

① 前揭乔建中：《土地与歌》，第216-217页。
② "六代乐舞"又称"六乐"或"六舞"，是中国远古时期、奴隶社会时期歌颂帝王、宫廷祭祀、国家大典和维护统治秩序时采取的"歌、舞、乐"三位一体的表演形式。这包括黄帝时期的《云门大卷》、唐尧时期的《大咸》（也称《大章》）、虞舜时期的《韶》、夏禹时期的《大夏》、商汤时期的《大濩》以及周武王时期的《大武》。

于粤地历史中并未出现过大规模的移民活动，因此，笔者认为，粤剧唱腔音乐中的曲牌大抵通过以下来源和途径而形成：

其一，源于"外江班"跟随官路、商路入粤时所带来的"外江戏"中的曲牌。

其二，源于在"外江戏"入粤后逐步"粤地化"的过程中，各外江戏班之间，以及外江戏班与本地戏班之间通过"搭台唱戏"等表演形式，在戏班音乐的融合和借鉴中所形成的曲牌。

其三，外江戏班以及本地戏班为迎合粤地观众，将粤地民间音乐元素纳入戏曲音乐之中所形成的曲牌。

其四，从粤剧发展史来看，港台和欧美等异质音乐进入粤剧唱腔所形成的曲牌。

其五，外江器乐曲被采用到粤剧唱腔音乐之中所形成的曲牌。

其六，粤地说唱、粤地器乐曲等被采用到粤剧唱腔音乐之中所形成的曲牌。

其七，对于粤剧先贤、粤剧名伶所创音乐作品的吸收和传承所形成的曲牌等。

一、"同宗又一体"粤剧唱腔曲牌

同宗曲牌，也可称为曲牌的同宗形态，主要表现为：某个曲牌的基本调原则（或称母曲、母体）由此地流传到彼地乃至全国各地，与异地音乐融合而派生出若干子体（或称子曲、变体）的音乐群落。[①]

既然是"同宗"，肯定具有某种内在一致性，而这种"内在一致性"就表现为曲牌的基本调。而基本调又叫基本曲调，是曲牌音乐的主心骨。它是演唱（奏）者（也是作者）通过反复唱奏的艺术实践，对曲牌音乐进行提炼抽象出来的具有程式性的"原型"性能的曲调，有着特定的音乐语言和规范化的音乐结构。[②]

从实际唱段来看，这种"基本调"主要体现在唱段旋律上。但即使是"同宗"曲牌的唱段，其旋律也不可能是完全一致的，也可能表现出不完全相同的形态。

于是，就产生了"又一体"。既然是"又一体"，肯定是要在"同宗"的基础上发生变化，而这种变化可表现为唱段旋律的"大同小异"和"小同大异"两种形式，即"大同"是指同宗曲牌的音阶、调式、曲体结构基本一致，"小异"则是指少数音调、节奏及装饰音存在一些差别。[③]

具体到从粤剧唱腔曲牌来看，"同宗又一体"曲牌也可以分为"大同小异"类和"小同大异"类两种。

① 前揭冯光钰：《中国曲牌考》，第26页。
② 前揭冯光钰：《中国曲牌考》，第27页。
③ 前揭冯光钰：《中国曲牌考》，第29页。

(一) 大同小异类"同宗又一体"粤剧唱腔曲牌

根据冯光钰的考证,传自《九宫大成》的【端正好】【银纽丝】【虞美人】【二郎神】【喜迁莺】【鹊踏枝】6支为"大同小异"类同宗唱腔曲牌。但在本书前述的550支粤剧唱腔曲牌中(见附录一),没有发现这六支曲牌,仅发现两支可疑曲牌:其一为粤剧《风流司马俏文君》(唱段编号43)中的【柳浪闻莺】(曲牌编号126)与【喜迁莺】貌似有异名重合,经过仔细比对,两者相似之处甚微,可以排除"同宗"曲牌的可能。其二为粤剧《虎将美人未了情》(唱段编号170)中的【渡鹊桥】(曲牌编号496),与【鹊踏枝】貌似有异名重合,同样经过仔细比对,也排除了"同宗"曲牌的可能。由此,暂时还没有在粤剧唱腔曲牌中发现传自《九宫大成》的大同小异类"同宗又一体"唱腔曲牌。

(二) 小同大异类"同宗又一体"粤剧唱腔曲牌

由于传统曲牌以"倚声填词"为创作基础,而粤剧音乐和粤剧唱腔的最大特点为"问字啰腔",虽然两者的创作基础一致,但方言的差异(粤语更甚)会使源于同一"基本调"曲牌的旋律在传播和在地化的过程中发生较大变化,而仅仅保持着某些微弱的"小同",甚至会出现与母体曲牌旋律完全相异,词义完全相反,仅仅保持曲牌名相同的虽"同宗"但"大异"的情况。

根据冯光钰的考证,传自《九宫大成》的【一枝花】【风入松】【西江月】【梁州序】【浪淘沙】【桂枝香】【满江红】【醉太平】【一江风】【后庭花】【香罗带】【驻马听】【刮地风】【山坡羊】【新水令】【混江龙】【锁南枝】【集贤宾】【得胜令】【点绛唇】【滚绣球】【节节高】【朝天子】【石榴花】【叨叨令】① 25支为"小同大异"类同宗声乐曲牌。在本书前述550支粤剧声乐曲牌中,仅发现三支"小同大异"类曲牌:其一为粤剧《西厢记》(唱段编号106)中的【满江红】(曲牌编号326);其二为粤剧《剑阁闻铃》(唱段编号33)中的【醉太平】(曲牌编号93);其三为粤剧《窦娥冤·六月飞霜》(唱段编号18)中的【山坡羊】(曲牌编号45)。

1.【满江红】与粤剧唱腔中的【满江红】

从【满江红】曲谱来看,最早见于清王善《治心斋琴学练要》②中的《精忠词》,据说是王善给岳飞《精忠词》所配的琴歌【满江红】,牌名之后标明为"角调式"(后有当代琴家打谱也为五声A角调式③)。从词格来看,该《精忠词》为

① 前揭冯光钰:《中国曲牌考》,第31页。
② 顾廷龙主编《续修四库全书》编纂委员会编:《续修四库全书·1095·子部·艺术类》,上海古籍出版社1996年版,第156页。
③ 王迪:《中国古代歌曲七十首》,中国文联出版社1985年版,第47—49页。

4+7；3+4+4；7+7+3+5+3；3+3+3+3；10；7+7；3+5+3 的 94 字七阕 20 句结构。而同唱词的另一版本，为现代音乐史家杨荫浏先生根据元代诗人萨都剌《金陵怀古》中的【满江红】旋律所配唱的岳飞《满江红·写怀》①，其词格为 7+4；3+4+4+7+7+3+5+3；3+3+6；3+6；7+7；8+3 的 93 字六阕 19 句结构。两者在唱词上的区别仅仅为前者第五阕为"驾长车踏破了贺兰山缺"，后者第四阕为"驾长车，踏破贺兰山缺"。两者在衬词"了"上的增减词格不同，但不影响词义。该版本为五声 B 徵调式。

而粤剧《西厢记》中的【满江红】的唱词：

> 明月盈盈过粉墙，待见莺娘，偏多阻障，不得双栖双宿，悔作鸳鸯，热恋终成恨，恨难量。蝶嗟莺怨，欲哭更欲狂，香衾未凉，骊歌先唱，他年生怕溺死情河上。②

在词格上为 7+4+4+6+4+5+3；4+5+4+4+9 的 59 字两阕 12 句结构，在音乐上为带变宫音的六声 A 羽调式。

综上，在词格上，粤剧【满江红】的 59 字两阕 12 句结构相比清王善的《精忠词》琴歌的 94 字七阕 20 句结构和杨荫浏所配《满江红·写怀》的 93 字六阕 19 句结构，其在用字上仅仅过半有余；在用阕上仅为 1/3，差别较大。在唱词上，粤剧【满江红】一改古曲【满江红】"怒发冲冠"的激昂情绪，而表现"蝶嗟莺怨"的风花雪月之情，在唱词风格上有较大区别。在调式上，粤剧【满江红】为六声羽调式，而前两者分别为五声角调式和五声徵调式，也存在很大区别。由此可以断定，粤剧【满江红】大抵为"小同大异"类"同宗又一体"声乐曲牌。

2.【醉太平】与粤剧唱腔中的【醉太平】

从【醉太平】的曲谱来看，它最早出现在《九宫大成》中，《九宫大成》共辑录了【醉太平】18 支（支曲 16 支、联缀曲 2 支）。现以刘崇德校译的 18 支【醉太平】中的第一支《九九大庆》为例：生逢明盛，爱韶光眼底，花香月净。百年三万须教品竹弹筝。酩酊，青莲吟管任纵横，看一口吸将沧溟，晓风烟冷，笑杨枝下眠，一石留生。③

从词格上看，为 4+5+4；10；2+7+7+4+5+4 的 52 字三阕 10 句结构。从调式上看，该曲为五声 B 羽调式。而《九宫大成》中其他演唱【醉太平】曲牌的

① 余甲方：《中国古代音乐史》，上海人民出版社 2014 年版，第 174—175 页。
② 前揭黄鹤鸣记谱选编：《粤剧金曲精选 乐谱对照》（第 6 辑），第 54 页。
③ 刘崇德：《新定九宫大成南北词宫谱校译》，天津古籍出版社 1998 年版，第 1800—1801 页。

《劝善金科》①《散曲》②《琵琶记》③《雍熙乐府》④《天宝遗书》⑤《康熙乐府》⑥ 等均为羽调式结构。如图4-1所示。

图4-1 《九官大成》中【醉太平】曲牌羽调式结构举例

而粤剧《剑阁闻铃》中的【醉太平】唱词："离魂渺渺人何去？去国魂销两关情，愁看雾锁峨眉，境况似幽冥。"⑦

① 前揭刘崇德：《新定九宫大成南北词宫谱校译》，第1803页。
② 前揭刘崇德：《新定九宫大成南北词宫谱校译》，第1806页。
③ 前揭刘崇德：《新定九宫大成南北词宫谱校译》，第1806页。
④ 前揭刘崇德：《新定九宫大成南北词宫谱校译》，第2019页。
⑤ 前揭刘崇德：《新定九宫大成南北词宫谱校译》，第2124页。
⑥ 前揭刘崇德：《新定九宫大成南北词宫谱校译》，第2186页。
⑦ 前揭黄鹤鸣记谱选编：《粤剧金曲精选 乐谱对照》（第2辑），第85页。

在词格上为7;7+6+5结构;在调式上为带清角音(4)的六声宫调式结构。

综上,在词格上,《九宫大成》中所辑录的《醉太平》为"正格八句:4,4,7,4;7,7,7,4。首二句需对仗。第五、六、七句需做鼎足对"①的44字两阕8句结构;而粤剧《剑阁闻铃》中【醉太平】为7;7+6+5的25字两阕4句结构,相异甚远。在调式上,古曲《醉太平》多为五声羽调式结构,而粤剧《醉太平》为六声宫调式结构,两者也不相同。由此,大抵可以断定,粤剧【醉太平】为"小同大异"类"同宗又一体"声乐曲牌。

3.【山坡羊】与粤剧唱腔中的【山坡羊】

从【山坡羊】来看,其在明清时期比较流行,多作为民间小令曲牌使用。如明沈德符的《万历野获编》载:"元人小令,行于燕赵,后浸淫日盛,自宣正至成弘后,中原又行【锁南枝】【傍妆台】【山坡羊】之属。"②

明凌濛初的《谭曲杂札》载:"今之时行曲,不一语如唱本【山坡羊】【刮地风】【打枣杆】【吴歌】等中一妙句,所必无也。"③

明沈宠绥的《度曲须知》开篇载:"惟是散种如【罗江怨】【山坡羊】等曲……全是子母声巧相鸣和;而江左所习【山坡羊】,声情指法,罕有及焉。"④

从词格上看,【山坡羊】的词格多为11句结构。如元散曲家张养浩著名的《潼关怀古》小令:"峰峦如聚,波涛如怒,山河表里潼关路。忘西都,意踟蹰,伤心秦汉经行处,宫阙万间都做了土。兴,百姓苦;亡,百姓苦。"⑤

其词格为4+4+7;3+3+7+8;1+3+1+3的44字三阕11句结构。

明沈璟的小令【山坡羊】(徐朔方先生认为此曲与【山坡羊】不合,应为【山坡里羊】):"学取刘伶不戒,传示三闾休怪。沿村沽酒寻常债。梅正开,望青旗篱外来。古来饮者名犹在,贤圣寥寥安在哉!形骸,随身插可埋。狂乘,怀沙赋可哀。"⑥

其词格为6+6;7;3+6;7+7;2+5+2+5的56字五阕11句结构。从曲谱来看,【山坡羊】最早见于清《新定九宫大成南北词宫谱》卷57"南词商调正曲"之中,该处共辑录【山坡羊】10支(【山坡羊】6支、【山坡里羊】4支)。刘崇德所译《九宫大成》中第一支使用【山坡羊】曲牌的为《四贤记》:"想当初,形孤色菜,到如今,身安心泰。荷公相,恩深义浓,感夫人,青眼相看待。我理素斋,方袍新样裁,愿飘飘仙境持清戒。望赐慈航,脱离欲海。伤哉!菱花镜已霾。悲哉!梅花帐不埃。"⑦该曲词格为3+4+3+4;3+4+3+5;4+5+8;4+4;2;5;2;5的68字八

① 齐森华:《中国曲学大辞典》,浙江教育出版社1997年版,第730页。
② 〔明〕沈德符:《万历野获编》,中华书局1959年版,第647页。
③ 前揭中国戏曲研究院:《中国古典戏曲论著集成》(四),第255页。
④ 前揭中国戏曲研究院:《中国古典戏曲论著集成》(五),第199页。
⑤ 徐一波:《中华经典诗文诵读》第3卷,山东友谊出版社2015年版,第29页。
⑥ 〔明〕沈璟著,徐朔方辑校:《沈璟集》,上海古籍出版社1991年版,第883页。
⑦ 前揭刘崇德:《新定九宫大成南北词宫谱校译》,第3323—3324页。

阕17句结构；从调式结构来看，该曲为五声D羽调式。如图4-2所示。

图4-2 【山坡羊】《四贤记》谱例

粤剧《窦娥冤·六月飞霜》中的【山坡羊】唱词："飞霜下降，天道太不当。六月有飞霜，恰似妖魔兴波兼作浪。骂句苍天！我骂你忠奸不辨，怨妇身遭凶案冤枉，冤妇一旦尸分血巷。怨怨怨，呼天抢地暴雪纷飞降。天笼惨雾，好为淑女殉葬。哀哀我堪，哀冤妇泪，未教魂到夜台，早成血已干。今宵遭杀戮，有谁为窦娥垂怜望？"[1] 其词格为 4+5；5+9；4；7+8+8；3+9；4+6；4+4；6+5；5+8 的 104 字九阕 18 句结构。从调式上看，粤剧《窦娥冤·六月飞霜》中的【山坡羊】为带变宫音的六声羽调式结构。

综上，在词格上，粤剧【山坡羊】的 104 字九阕 18 句结构与元张养浩《潼关怀古》【山坡羊】的 44 字三阕 11 句结构、与明沈璟【山坡羊】的 56 字五阕 11 句结构、与清《九宫大成》【山坡羊】的 68 字八阕 17 句结构等，都存在较大的差别。在调式上，粤剧【山坡羊】为六声 E 羽调式，《九宫大成》中的【山坡羊】（《四贤记》）为五声 D 羽调式，两者虽同为羽调式，但五声和六声及其所属的 G 宫和 F 宫，还是存在非近关系宫的差别。

综合以上分析，笔者认为，粤剧唱段中的【满江红】【醉太平】【山坡羊】三支与《九宫大成》中的同名曲牌在调式、板式、用阕、用句、用字等方面都大相径庭，为曲牌名虽相同但内容相似度较低的小同大异类"同宗又一体"声乐曲牌。

二、"异宗另一体"粤剧唱腔曲牌

不同剧种之间不仅有"大同小异"或"小同大异"的同名同宗"又一体"曲牌，而且由于地缘、方言和族群审美习惯的差异，不同剧种之间还存在相当数量的相互之间没有派生关系的、同名但异宗的"另一体"曲牌。虽然使用同一曲牌名，但"另一体"曲牌多在特定属地、方言和族群范围内形成和产生，其音乐"基本调"具有突出的独立性，少与外同，属于"名同曲异"的"另一体"结构。

根据冯光钰的考证，传自《九宫大成》的【八声甘州】【念奴娇】【满庭芳】【驻云飞】【红衲袄】【步步娇】【皂罗袍】【雁儿落】【耍孩儿】【罗江怨】【劈破玉】【倒搬浆】【打枣竿】【寄生草】【绵搭絮】【粉蝶儿】【粉红莲】【小桃红】[2] 18 支为"异宗另一体"声乐曲牌。在前述 550 支粤剧声乐曲牌中（见附录一），笔者发现了三支名称完全一致的曲牌，为【雁儿落】1 支、【寄生草】8 支、【小桃红】8 支。

[1] 前揭黄鹤鸣记谱选编：《粤剧金曲精选 乐谱对照》（第 1 辑），第 111 页。
[2] 前揭冯光钰：《中国曲牌考》，第 35 页。

1.【雁儿落】与粤剧唱腔中的【雁儿落】

从【雁儿落】词牌来看,据周致一考证,"【雁儿落】属双调,句法为五、五、五、五,多与【得胜令】联合使用,形成【雁儿落】带【得胜令】。"① 而"五、五、五、五"的【雁儿落】句法,在元张养浩的《雁儿落兼得胜令》一曲中可以得到印证。即:"【雁儿落】云来山更佳,云去山如画。山因云晦明,云共山高下。【得胜令】倚仗立云沙,回首见山家。野鹿眠山草,山猿戏野花。云霞,我爱山无价。看时行踏,云山也爱咱。"② 该词前四句为【雁儿落】词牌,为在词格上即为 5+5;5+5 的 20 字两阕 4 句结构。

从【雁儿落】的曲牌来看,明沈宠绥的《弦索辩讹》中辑录了 5 支【雁儿落】曲牌③,其第五支为【雁儿落】与【得胜令】的联合使用。如"【雁儿落】俺则受狠虐婆面数说,又被那小妮子轻抛撒。莫不待分开咱连理枝,敢待要打散俺同心结。【得胜令】呀好教人盼杀画楼遮。听箫鼓正喧热。待得俺脚趔趄心焦躁,看看待斗初横月又斜。冤业,须待要当面相决绝。痴呆,眼睁睁只索看定者。"④ 该曲前四句为【雁儿落】曲牌,在词格上为 9+9;9+9 的 36 字两阕四句结构。

从【雁儿落】曲谱来看,目前能够见到最早的【雁儿落】曲谱为关汉卿《单刀会》第四折(《刀会》)中的【雁儿落】(疑为关汉卿所作)。该【雁儿落】曲谱在词格上为 8+8;6+6 的 8 字阕+6 字阕 28 字两阕四句结构,在音乐上为带偏音(7)六声商调式。如图 4-3 所示。⑤

① 周致一:《【雁儿】与【雁儿落】辩》,文化部文学艺术研究院戏曲研究所、《社会科学战线》编辑部:《戏曲研究》(第九辑),1983 年版,第 224 页。
② 李长路:《全元散曲选释》,书目文献出版社 1989 年版,第 87 页。
③ 前揭中国戏曲研究院:《中国古典戏曲论著集成》(五),第 47、138、151、165、171 页。
④ 前揭中国戏曲研究院:《中国古典戏曲论著集成》(五),第 171 页。
⑤ 杨荫浏、曹安和编著:《关汉卿戏剧乐谱·昆曲北曲清唱谱》,音乐出版社 1959 年版,第 14 页。

图 4-3 【雁儿落】(《单刀会》第四折)译谱

另根据刘崇德所译《九宫大成》中 14 支【雁儿落】曲牌的第一支《乾坤一转丸》①来看,该【雁儿落】曲牌在词格上为 5+5;5+5 的 20 字两阕四句结构,在音乐上为七声清乐宫调式。如图 4-4 所示。

图 4-4 【雁儿落】《乾坤一转丸》译谱

再从傅雪漪根据清乾隆《太古传宗》(弦索琵琶戏曲谱)所载《西厢记》第四本第四折《草桥惊梦》中的【雁儿落】(全套 16 支曲牌中的第 14 支)译谱②来看,该【雁儿落】曲谱在词格上为 8+8;8+8 的 32 字两阕四句结构,在音乐上为七声清乐羽调式。如图 4-5 所示。

① 前揭刘崇德:《新定九宫大成南北词宫谱校译》,第 3932 页。
② 傅雪漪:《中国古典诗词曲谱选释》,中国戏剧出版社 1996 年版,第 63 页。

图4-5 【雁儿落】(《西厢记》第四折《草桥惊梦》)译谱

综合来看,笔者认为,元张养浩《雁儿落兼得胜令》及《九宫大成》中所辑录的《乾坤一转丸》两支【雁儿落】的5+5;5+5的20字两阕四句结构,大抵为【雁儿落】曲牌的初始形态。

而明沈宠绥《弦索辩讹》中9+9;9+9的36字两阕四句结构的【雁儿落】"俺则受狠虔婆面数说"、关汉卿《单刀会》中8+8;6+6的8字阕+6字阕的28字两阕四句结构的【雁儿落】"凭着您三寸不烂舌"以及清乾隆《太古传宗》辑录《西厢记·草桥惊梦》中8+8;8+8的32字两阕四句结构【雁儿落】"绿依依墙高柳半遮"等,大抵为源自元张养浩《雁儿落兼得胜令》中5+5;5+5的20字两阕四句结构【雁儿落】的词格变体。但从今人的译谱来看,上述几支【雁儿落】在板式上和调式上均不相同。如《单刀会》为一眼板的商调式结构,《乾坤一转丸》为转板(散板转三眼板)的宫调式结构;《西厢记·草桥惊梦》为三眼板的羽调式结构等。

从粤剧【雁儿落】来看,粤剧《翠娥吊雪》中的【雁儿落】①唱段与以上几支古曲【雁儿落】在词格上、板式上和调式上均完全不同:

其一,在词格上,粤剧《翠娥吊雪》中的【雁儿落】为8字单阕结构。

① 前揭黄鹤鸣记谱选编:《粤剧金曲精选 乐谱对照》(第3辑),第120页。

其二，在板式上，有别于上述各例的一眼板、转板和三眼板板式，为带【二叫头】的散板结构。

其三，在调式上，有别于上述各例【雁儿落】曲牌的商调式、宫调式和羽调式，为徵调式结构。如图4-6所示。

图4-6 粤剧《翠娥吊雪》中【雁儿落】唱段谱例

综上，显而易见，粤剧《翠娥吊雪》中的【雁儿落】曲牌与上述各例【雁儿落】曲牌之间，在词格、用阕、板式及调式上都存在巨大的差别。由此，笔者认为，粤剧【雁儿落】属于仅有曲牌名相同，而其他各部均相异的"异宗另一体"声乐曲牌。

2.【寄生草】与粤剧唱腔中的【寄生草】

从【寄生草】的词牌来看，最早见于元周德清的《中原音韵》，其载："寄生草末句七字内，第五字必用阳字，以"归来饱饭黄昏后"为句，歌之协矣；若以"昏黄后"歌之，则歌"昏"字为"浑"字，非也。盖"黄"字属阳，"昏"字属阴也。"[1]

从【寄生草】的曲牌来看，见于明朱权《太和正音谱》载费唐臣《贬黄州七曲》（第一折丙）《仙吕·寄生草》"臣则愿居蛮貊，谁想立庙堂。今日有曾参难免投梭班，今日有周公难免流言讲，今日有仲尼难免狐裘谤。本是个长门献赋汉相如，怎如他东篱赏菊陶元亮"及《寄生草·幺篇》"臣折末流儋耳，折末贬夜郎。一个因书贾谊长沙放，一个因诗杜甫江边葬，一个因文李白波心丧。臣觑屈原千载汨罗江，恰便似禹门三月桃花浪。"[2] 从词格上看，该《仙吕·寄生草》为6+5；10+10+10；10+10 的61字三阕七句结构，《寄生草·幺篇》为6+5；9+9+9；9+10 的57字三阕七句结构。

另，明沈宠绥《弦索辩讹》辑录【寄生草】曲牌4支。

[1] 前揭中国戏曲研究院：《中国古典戏曲论著集成》（一），第236页。
[2] 郑骞著，曾永义编：《从诗到曲》（上），商务印书馆2015年版，第299-300页。

其一【寄生草】"你道这偷香手，准备着折桂枝。休教他淫词儿污了龙蛇字，藕丝儿缚定鲲鹏翅，黄莺儿夺了鸿鹄志；休为这翠帏锦帐一佳人，误了你金马玉堂三学士。"① 从词格上看，为 6+6；11+8+8；10+10 的 59 字三阕七句结构。

其二【寄生草】"安排着害，准备着抬。想着这异乡身强把茶汤捱，则为这可憎才熬得心肠耐，办一片志诚心留得形骸在。试着那司天台打算有半年愁，端的是太平车约有十余载。"② 从词格上看，为 4+4；11+11+11；12+11 的 64 字三阕七句结构。

其三【寄生草】"多丰韵，忒稳色。乍时相见教人害，霎时不见教人怪，些儿得见教人爱。今宵同会碧纱厨，何叫唯解香罗带。"③ 从词格上看，为 3+3；7+7+7；7+7 的 41 字三阕七句结构。

其四【寄生草】"他梳妆巧，打扮新，藕丝裳爱把纤红衬，眉弯新月微微晕，樱桃小口时时哂，青螺小髻挽乌云，千般淹润都装尽。"④ 从词格上看，为 4+3；8+7+7；7+7 的 43 字三阕七句结构。

从【寄生草】的曲谱来看，目前能够见到最早的【寄生草】曲谱出自《九宫大成》。根据刘崇德所译《九宫大成》中 3 支【寄生草】曲牌的第一支"为甚忧，为甚愁"⑤ 来看，该唱段在词格上为 3+3+8；7+7；8+8 的 44 字三阕七句结构，在音乐上为 C 宫七声清乐羽调式结构。如图 4－7 所示。

① 前揭中国戏曲研究院：《中国古典戏曲论著集成》（五），第 82 页。
② 前揭中国戏曲研究院：《中国古典戏曲论著集成》（五），第 202－103 页。
③ 前揭中国戏曲研究院：《中国古典戏曲论著集成》（五），第 106 页。
④ 前揭中国戏曲研究院：《中国古典戏曲论著集成》（五），第 177 页。
⑤ 前揭刘崇德：《新定九宫大成南北词宫谱校译》，第 384－385 页。

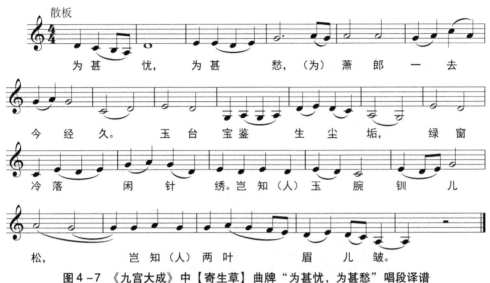

图 4-7 《九宫大成》中【寄生草】曲牌"为甚忧,为甚愁"唱段译谱

综上所引,不难发现,古曲【寄生草】虽然在每一阕的词格上有三字、四字、五字、六字、七字、八字、九字、十字、十一字或十二字的巨大差异,但存有一个共同点,即:都是三阕七句结构。由此,笔者认为:"三阕七句"大抵为【寄生草】曲牌的初始形态。

从粤剧唱腔中的同名【寄生草】来看,与上述古曲【寄生草】存在较大区别。

其一,在词格结构上,粤剧【寄生草】唱段不为"三阕七句"结构,而为单阕二句、两阕七句、三阕八句、三阕九句、三阕十句、四阕九句等多种词格形式。

其二,在演唱形式上,粤剧【寄生草】唱段多为生旦交替演唱结构。(表 4-1 中 1—4 支唱段)

其三,在调式结构上,粤剧【寄生草】多为带变宫音的徵调式结构。(表 4-1 中为 8 支【寄生草】唱段,其中有七声徵调式 1 支,带变宫音的六声徵调式 6 支,带变宫音的六声宫调式 1 支)。如表 4-1 所示。

表 4-1　粤剧唱段中的【寄生草】曲牌形态

编号/唱段	曲牌	唱词/词格/调式
1　花田错会	【寄生草】	【旦唱】纵有十万黄金我嫌俗气，喜君能伴我闺中细画柳眉。 【生唱】你是无价夜明珠，我青衫未得金榜挂名时，更恐有负名花千般意。 【旦唱】玉树偕连理，鸳鸯相戏。怕只怕去后桃源无觅处，花阴雾拥更问谁？①
	词格	73字四阕九句：10+11；7+10+9；5+4；10+7（生旦交替演唱）
	调式	七声徵调式（清乐）
2　苎萝访艳	【寄生草】	【旦唱】禹庙劈下吴王剑，会稽之仇恨似海深愧难填。 【生唱】君作臣虏被囚禁望难天，幸有东海义兵高举烽烟，国土重光匹夫之责，壮士临危力战，碧血把姑苏染。 【旦唱】国家破已是为奴为婢，西施应怀复国心去图存。②
	词格	77字三阕九句：7+11；10+10+8+6+6；9+10（生旦交替演唱）
	调式	六声徵调式（带变宫音）
3　啼笑姻缘·定情	【寄生草】	【旦白】樊兄！ 【旦唱】冷冷雪后融融暖，喜得春回蝶恋两缠绵。 【生唱】我魂梦里常念你暗自情牵，那宵得见月月团圆？ 【旦唱】爱君情义厚痴心不变，愿同效那双飞燕。纵使你回杭去，我等君归来两相结凤鸾。③
	词格	67字三阕八句：7+9；11+8；9+7+6+10（生旦交替演唱）
	调式	六声徵调式（带变宫音）
4　魂断蓝桥·定情	【寄生草】	【生唱】怨身世满袖啼痕染，可惜青娘落拓歌坊悯复怜，得会情侣我求偶问婵娟，痴心共娇先订良缘。 【旦唱】歌坊弱女感哥心一片，脱籍从良成淑眷，一对双飞燕。 【生唱】这鸳侣戏泳情河情共绻。 【旦唱】他朝如愿卸歌衫盼成全。④
	词格	78字四阕九句：8+11+10+8；9+7+5；10；10（生旦交替演唱）
	调式	六声徵调式（带变宫音）

① 前揭黄鹤鸣记谱选编：《粤剧金曲精选 乐谱对照》（第1辑），第44页。
② 前揭黄鹤鸣记谱选编：《粤剧金曲精选 乐谱对照》（第3辑），第8页。
③ 前揭黄鹤鸣记谱选编：《粤剧金曲精选 乐谱对照》（第3辑），第24页。
④ 前揭黄鹤鸣记谱选编：《粤剧金曲精选 乐谱对照》（第4辑），第40-41页。

(续表 4-1)

编号/唱段		曲牌	唱词/词格/调式
5	杨贵妃	【寄生草】	怕只怕皇心情易变咯，贪新欢忘旧好食前言，玉环我无计独情专。天生丽质空自怜，怕看云中双飞燕，旦夕闲愁难免，心嗟怨。①
		词格	49字两阕七句：9+9+8；7+7+6+3
		调式	六声宫调式（带变宫音）
6	杨贵妃（二）	【寄生草】	又乍听长空寒雁过，孤飞自哀惹人怜。②
		词格	15字单阕二句：8+7
		调式	六声徵调式（带变宫音）
7	柳永	【寄生草】	揭纱帐，情怀放，千般风情欲语娇羞对檀郎，含笑慢卸艳浓妆。芬芳透射香衾低语问暖寒，柳眼梨涡秋波放，百媚难敌抗，似天仙降。最娇处是凝眸看，倾城令众生各断肠。③
		词格	66字三阕十句：3+3+11+7；11+7+5+4；7+8
		调式	六声徵调式（带变宫音）
8	惆怅沈园春	【寄生草】	更迫我另觅门当和户对，几番恳求未博得她态转意回。自念无计续前欢，待等他朝赴考得占鳌头，再劝服娘亲将卿娶，盟言誓践不反悔。唉！那想到落第回来人别嫁咯，心中恨苦痛难裁。④
		词格	73字四阕九句：10+12；7+10+8+7；1；11+7
		调式	六声徵调式（带变宫音）

综合以上分析可知，粤剧【寄生草】与明朱权《太和正音谱》、明沈宠绥《弦索辩讹》和清乾隆《九宫大成》中所辑录的【寄生草】曲牌，无论是在词格上、演唱方式上，还是在调式结构上，都具有较大差别。此外，从粤剧内部的【寄生草】来看，其不同唱段之间具有相似性。如在用阕和词格结构上比较自由、在演唱形式上惯于采用生旦对唱、在调式结构上多采用带变宫音的徵调式等。

因此，笔者认为，粤剧【寄生草】与上述古曲【寄生草】虽为同一牌名，但两者之间不属于"又一体"的"同宗"关系，而属于"另一体"的"异宗"关系。

① 前揭黄鹤鸣记谱选编：《粤剧金曲精选 乐谱对照》（第4辑），第116页。
② 前揭黄鹤鸣记谱选编：《粤剧金曲精选 乐谱对照》（第4辑），第117页。
③ 前揭黄鹤鸣记谱选编：《粤剧金曲精选 乐谱对照》（第7辑），第86页。
④ 前揭黄鹤鸣记谱选编：《粤剧金曲精选 乐谱对照》（第3辑），第95-96页。

3.【小桃红】与粤剧唱腔中的【小桃红】

【小桃红】在北曲和南曲中均为重要词牌。如李修生的《元曲大辞典》中辑录了北曲【越调·小桃红】词牌16支,分别为盍西村的《杂咏》6支(其一、其二、其四、其五、其六、其八);盍西村的《临川八景》5支(其三、其五、其六、其七、其八);周文质的《当时罗帕写宫商》2支;乔吉的《孙氏壁间画竹》《效联珠格》和李致远的《新柳》等。如表4-2所示。

表4-2 【小桃红】与粤剧唱腔中的【小桃红】举例

盍西村:《杂咏》①	
其一	市朝名利少相关,成败经来惯。莫道无人识真赝。这其间,急流勇退谁能辨。一双俊眼,一条好汉,不见富春山
其二	古今荣辱转头空,都是相搬弄。我道虚名不中用。劝英雄,眼前祸患休多种。秦宫汉冢,乌江云梦,依旧起秋风
其四	海棠开过到蔷薇,春色无多味,争奈新来越憔悴。教他谁,小环也似知人意。疏帘卷起,重门不闭,要看燕双飞
其五	淡烟微雨锁横塘,且看无风浪,一叶轻舟任飘荡。芰荷香,渔歌虽美休高唱。些儿晚凉,金沙滩上,多有睡鸳鸯
其六	绿杨堤畔蓼花洲,可爱溪山秀,烟水茫茫晚凉后。捕鱼舟,冲开万顷玻璃皱。乱云不收,残霞妆就,一片洞庭秋
其八	淡黄杨柳月中疏,今古横塘路,为问萧郎在何处?近来书,一帆又下潇湘去。试问别后,软绡红泪,多似露荷珠
盍西村:《临川八景》②	
其三	万家灯火闹春桥,十里光相照,舞凤翔鸾势绝妙。可怜宵,波间涌出蓬莱岛。香烟乱飘,笙歌喧闹,飞上玉楼腰
其五	绿云冉冉锁清湾,香彻东西岸,官课今年九分办。厮追攀,渡头买得新鱼雁。杯盘不干,欢欣无限,忘了大家难
其六	戍楼残照断霞红,只有青山送,梨叶新来带霜重。望归鸿,归鸿也被西风弄。闲愁万种,旧游云梦,回首月明中

① 李修生:《元曲大辞典》,江苏古籍出版社1995年版,第494-496页。
② 前揭李修生:《元曲大辞典》,第496-498页。

（续表4-2）

	盍西村：《临川八景》
其七	玉龙高卧一天秋，宝镜青光透，星斗阑干雨晴后。绿悠悠，软风吹动玻璃皱。烟波顺流，乾坤如昼，半夜有行舟
其八	忽闻疏雨打新荷，有梦都惊破。头上闲云片时过。泛清波，兰舟饱载风流货。诸般小可，齐声高和，唱彻采莲歌
	周文质：【越调·小桃红】①
其一	当时罗帕写宫商，曾寄风流况。今日樽前且休唱，断人肠。有花有酒应难忘。香消夜凉，月明枕上，不信不思量
其二	彩笺滴满泪珠儿，心坎如刀刺。明月清风两独自，暗嗟咨。愁怀写出龙蛇字。吴姬见时，知咱心事，不信不相思
	乔吉：【越调·小桃红】《孙氏壁间画竹》《效联珠格》②
其一	月分云影过邻东，半壁秋声动。露粟枝柔怯栖凤，玉玲珑。不堪岁暮关情重。空谷乍寒，美人无梦，翠袖倚西风
其二	落花飞絮隔朱帘，帘静重门掩。掩镜羞看脸儿噡，蹙眉尖。眉尖指屈将归期念。念他抛闪，闪咱少欠，欠你病恹恹
	李致远：【越调·小桃红】《新柳》③
其一	柔条不奈晓风梳，乱织新丝绿。瘦倚春寒灞陵路，影扶疏。梨花未肯飘香玉。黄金半吐，翠烟微炉，相伴月儿孤

从以上16支【小桃红】来看，盍西村的11支在词格上均为7+5；7；3+7；4+4+5结构，周文质、乔吉和李致远的5支均为7+5；7+3；7；4+4+5结构；虽在第二阕七字句和第三逗三字句的逗点之处有所区别，但在总体上仍然同属42字四阕八句结构。

郑振铎的《中国俗文学史》中辑录了元杨西庵的【小桃红】8支，在词格上均为7+5；7；3；7；8+5的42字五阕七句结构。如表4-3所示。

① 前揭李修生：《元曲大辞典》，第498页。
② 前揭李修生：《元曲大辞典》，第498—499页。
③ 前揭李修生：《元曲大辞典》，第499—500页。

表4-3　杨西庵《小桃红》八支①

其一	碧湖湖上采芙蓉，人影随波动。凉露沾衣翠绡重。月明中。画船不载凌波梦。都来一段红幢翠盖，香尽满城风
其二	满城烟水月微茫，人倚兰舟唱。常记相逢若耶上。隔三湘。碧云望断空惆怅。美人笑道莲花相似，情短藕丝长
其三	采莲人和采莲歌，柳外兰舟过。不管鸳鸯梦惊破。夜如何。有人独上江楼卧。伤心莫唱南朝旧曲，司马泪痕多
其四	碧湖湖上柳阴阴，人影澄波浸。常记年时对花饮。到如今。西风吹断回文锦。羡他一对鸳鸯飞去，残梦蓼花深
其五	玉箫声断凤凰楼，憔悴人别后。留得啼痕满罗袖。去来休。楼前风景浑依旧。当初只恨无情烟柳，不解系行舟
其六	茨花菱叶满秋塘，水调谁家唱。帘卷南楼日初上。采秋香。画船稳去无风浪。为郎偏爱莲花颜色，留作镜中妆
其七	锦城何处是西湖，杨柳楼前路。一曲莲歌碧云暮。可怜渠。画船不载离愁去。几番曾过鸳鸯汀下，笑煞月儿孤
七八	采莲湖上棹船回，风约湘裙翠。一曲琵琶数行泪。望君归。芙蓉开尽无消息。晚凉多少红鸳白鹭，何处不双飞

元周德清《中原音韵》中辑录了【越调·小桃红】《情》"断肠人寄断肠词，词写心间事。事到头来不由自，自寻思，思量往日真诚志。志诚是有，有情谁似？似俺那人儿。"②该曲在词格上为7+5；7+3+7；4+4；5的42字四阕八句结构。

明李开先的《词谑》中辑录了【小桃红】"倚栏无语忆多才，往事今何在？玉体恹恹为谁害？瘦形骸，今春更比前春赛。雕栏玉砌，绿窗朱户，深院锁苍苔。"③该曲在词格上也为7+5；7；3+7；4+4+5的42字四阕八句结构。

明沈宠绥在其《弦索辩讹》中辑录了四支【小桃红】，从词格上看，有两支与李修生《元曲大辞典》中的"四阕八句"结构相符。而"举头儿见了女娇姿"（其四）大抵为"四阕八句"【小桃红】的变体；其三"桂花摇影夜深沉"大抵为（元）杨西庵的"五阕七句"【小桃红】的变体。如表4-4所示。

① 郑振铎：《中国俗文学史》，中央编译出版社2013年版，第336页。
② 王筱云：《中国古典文学名著分类集成·戏曲卷3》，百花文艺出版社1994年版，第494页。
③ 周明鹃疏证：《〈词谑〉疏证》，江西教育出版社2015年版，第180页。

表4-4 《弦索辩讹》【小桃红】4支

其一	人间看波,玉容深锁绣帏中,怕有人搬弄。想嫦娥,西没东生有谁共?怨天宫,裴航不作游仙梦。这云似我罗帏数重,只恐怕嫦娥心动,因此上围住广寒宫。①
	59字四阕八句:4+7+5;10;10;8+7+8
其二	夜深香霭散空庭,帘幕东风静。拜罢也斜将曲栏凭,长吁了两三声。剔团栾明月如悬镜。又不是轻云薄雾,都则是香烟人气,两般儿氤氲得不分明。②
	57字四阕八句:7+5;8+6;8;7+7+9
其三	桂花摇影夜深沉,酸醋当归浸。面靠着湖山背阴里窨,这方儿最难寻。一服两服令人恁。忌的是知母未寝,怕的是红娘撒沁。吃了呵,稳情取使君子一星儿参。③
	61字五阕九句:7+5;9+6;7;7+7;3+10
其四	举头儿见了女娇姿,一捻儿腰肢瘦,柳叶眉儿更清秀。姐姐,何不及早回头?酸心苦志徒生受。你娘儿却把聘财收,将心自穷究,则不如别效了鸾俦。④
	57字四阕九句:8+6+7;2+6;7;8+5+8

（明）高濂的《玉簪记·秋江》中辑录的【小桃红】（潘必正唱）"秋江一望泪潸潸,怕向那孤篷看也。这别离中生出一种苦难言,恨拆散在霎时间。心儿上,眼儿边,血儿流,把我的香肌减也。恨杀那野水平川,生隔断银河水,断送我春老啼鹃。"⑤ 该曲在词牌上为7+7;11+3;3+3+3+7;7+6+7的64字四阕11句结构,从孙洁、朱为总对该支词牌的译谱⑥来看,该曲牌为五声商调式结构。

综合以上分析可知,无论是盍西村的7+5;7;3+7;4+4+5四阕八句、周文质、乔吉和李致远的7+5;7+3;7;4+4+5的四阕八句、杨西庵的7+5;7;3;7;8+5五阕七句、周德清的7+5;7+3+7;4+4;5四阕八句,还是李开先的7+5;7;3+7;4+4+5四阕八句等【小桃红】,其在词格上均为7+5+7+3+7+4+4+5的42字结构,只是在分阕的逗点之处有所区别。因此,笔者认为,"42字四阕八句"为【小桃红】曲牌的初始形态。

而《弦索辩讹》中的3支四阕【小桃红】,虽同为四阕八句,但全曲字数分别

① 章培恒:《四库家藏 六十种曲》(4),山东画报出版社2004年版,第276页。
② 王筱云、韦风娟:《中国古典文学名著分类集成·戏曲卷1》,百花文艺出版社1994年版,第243页。
③ 孔许友、李显瑾:《戏趣 古人写戏的那些事》,黄山书社2016年版,第71页。
④ 章培恒主编:《四库家藏 六十种曲》(4),山东画报出版社2004年版,第342页。
⑤ 吕树坤:《历代戏曲名篇赏析》,吉林文史出版社2011年版,第154页。
⑥ 孙洁、朱为总:《中国戏曲唱腔曲谱选·昆曲卷》,中国文联出版社2014年版,第204-205页。

达到了59字（其一）、57字（其二）和57字（其四）；而另一支五阕【小桃红】则达到了61字（其三），均远超过了"42字四阕八句"的词格结构。由此，笔者认为，《弦索辩讹》中的【小桃红】为"同宗又一体"增字格曲牌。

从【小桃红】的曲谱来看，最早见于《九宫大成》，该处共辑录【小桃红】14支（越调正曲7支、北词越角只曲5支、南词正宫正曲2支）①。另辑录【小桃红】"与其他曲牌集曲的【小桃红芙蓉】二首、【小桃拍】一首、【桃红醉】一首、【双红玉】一首、【小玉醉】一首、【四时八种花】一首"②。而在谱例上，【小桃红】南词曲和北词曲的音阶、调式等均各有异。以刘崇德《新定九宫大成南北词宫谱校译》中所译5支北词越角只曲【小桃红】中的第一支"满庭落叶响哀蝉"为例。③如图4-8所示。

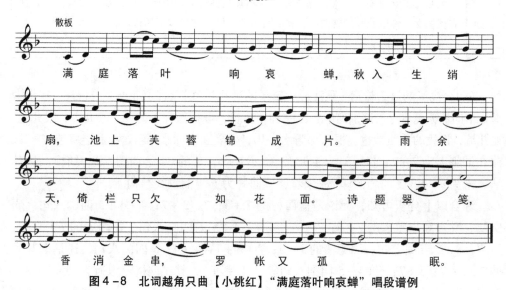

图4-8 北词越角只曲【小桃红】"满庭落叶响哀蝉"唱段谱例

从词格上看，该曲为7+5；7；3+7；4+4+5的42字四阕八句结构，在调式结构上为七声宫调式。从《九宫大成》编订者对这5支北词越角只曲【小桃红】的注释来看，【小桃红】首四阕句法相同，其异处唯第四句，各有增减不一，然三

① 〔清〕允禄：《新定九宫大成南北词宫谱》，故宫博物院藏本，第24卷、第27卷、第37卷。
② 冯光钰：《中国历代传统曲牌音乐考释》（五），载《乐府新声》（沈阳音乐学院学报）2008年第1期。
③ 前揭刘崇德：《新定九宫大成南北词宫谱校译》，第1534页。

字句者为正格；唯第五阕，脱去第六四字一句，元人诸曲，唯此一体，是为减字格。① 来看，该五支曲子，虽在用字之上"增减不一"，但其同属"四阕八句"的词格是较为固定的。此外，从五支曲子的音乐结构上看，均为七声宫调式结构，无一例外。

由此，笔者认为，42字四阕八句词格 + 七声宫调式结构，为古曲【小桃红】原始形态。

从粤剧唱段中的8支同名【小桃红】来看，它们与上述古曲【小桃红】有较大的区别。

其一，8支粤剧【小桃红】唱段在词格上均不为"42字四阕八句"结构，而依次为30字两阕四句；126字两阕18句；113字五阕19句；251字十四阕37句；369字十六阕55句；217字十一阕29句；119字三阕19句；69字三阕十句等多种词格形式。

其二，在演唱形式上，粤剧【小桃红】唱段多为生旦交替演唱结构（8支中有6支属于"生旦交替"演唱，见表4-5中序号3—8）。

其三，从调式结构上看，8支粤剧【小桃红】也与古曲【小桃红】的七声宫调式完全不同，依次为带变宫音的六声徵调式（序号1、4、5）、七声商调式（序号2、3）、带变宫音的六声羽调式（序号6）、带变宫音六声商调式（序号7）和七声徵调式（序号8）等，唯独没有古曲【小桃红】的宫调式。如表4-5所示。

表4-5 粤剧唱段中的【小桃红】曲牌形态

编号	唱段	曲牌	唱词/词格/调式
1	朱弁回朝·送别	【小桃红】	六载冷山受雪风，一朝脱险破囚笼。心头自喜似飞箭凌风，策马挥鞭好归宋②
		词格	30字两阕4句：7+7；9+7。
		调式	G宫六声徵调式（带变宫音）

① 前揭刘崇德：《新定九宫大成南北词宫谱校译》，第1537页。
② 前揭黄鹤鸣记谱选编：《粤剧金曲精选 乐谱对照》（第7辑），第18页。

（续表 4-5）

编号	唱段	曲牌	唱词/词格/调式
2	倚秋千	【小桃红】	个中别有天，到者亦有缘，仿佛仙人落碧空，吹箫引凤鸾，渡我飘飘直上天宫远。又疑俗客闯错了蟠龙宴，观那凤池台榭，百花斗丽妍，自觉书生独个春光占，烟雨外莺声百啭，穿芳径花遮柳掩，我步上香阶砌，又只见人在那花阴寂寞眠，几生修得到得拜绿苔月下仙，却恨含颦眉黛怨，娇姿更惹人怜，曾未见，仙姿我曾未见。①
		词格	126字两阕18句：5+5+7+5+9；10+6+5+9+7+7+6+11+12+7+6+3+6
		调式	G宫七声商调式
3	李香君	【小桃红】	与君别两秋，寄居媚香楼，兽炉懒烧，孤影独自愁，又怕管箫和奏。鸿雁杳，思君人渐瘦。自你去离后，读书声听不见，剩有新诗伴闺秀。君你避险远走，官差呀每日把家搜，你身往何处投？一去迢迢万里，关山阻隔凤鸾俦，香君啊空对冷月闭门独守，剩有池塘柳，且伴绣楼，但愿一旦春风把楼门叩。②
		词格	113字五阕19句：5+5+4+5+6；3+5；6+6+7；6+7+6；6+7+10+5+4+10。（生旦交替演唱）
		调式	G宫七声商调式
4	紫钗记·灯街拾翠	【小桃红】	【生白】小姐有礼！【旦唱】半遮面儿弄绛纱，…→（生旦交替演唱7次）…→【旦唱】伴母深闺须奉茶，哎吔！我如何能便嫁！③
		词格	251字14阕37句：（旦）7+7+7+5+9。（生）5+6；5+7+7；（旦）10+5；8+8+9；（生）5+10+11；（旦）10+6+7+9+7；（生）5；7+7；（旦）4+4+11+11；1；3；（生）9+7；（旦）7+2+6。（生旦交替演唱）
		调式	G宫六声徵调式（带变宫音）

① 前揭黄鹤鸣记谱选编：《粤剧金曲精选 乐谱对照》（第8辑），第51-52页。
② 前揭黄鹤鸣记谱选编：《粤剧金曲精选 乐谱对照》（第1辑），第115-116页。
③ 前揭黄鹤鸣记谱选编：《粤剧金曲精选 乐谱对照》（第4辑），第25-26页。

(续表 4-5)

编号	唱段	曲牌	唱词/词格/调式
5	梅花仙（下）	【小桃红】	【生唱】秀影甚陌生，看真像故人，那方朱门淑女深宵访探寒生？尚盼阿娇直说底蕴。…→（生旦交替演唱九次）…→【生唱】平素独爱梅，对花度日辰，喜得姓梅玉女，今宵接近寒生，令我心中乐不禁。①
		词格	369字16阕55句：（生）5+5+12；8；（旦）8+10+9；（生）8+6；6+9+8；（旦）6+5+6+6+5+6；（生）8+5；11+5；5+5+9；（旦）10+4+11+5；（生）11+4+6+9+5+5；（旦）4+8+4+7；（生）4+8+7+4；8+8+10；（旦）7+3+5+7；（生）5+5+6+6+7。（生旦交替演唱）
		调式	G宫六声徵调式（带变宫音）
6	香梦前盟	【小桃红】	【生唱】孤家爱妃子梦也痴，一颗爱心与天地永垂，两情若痴，海天高远万里迢迢，难隔孤心为卿去。…→（生旦交替演唱）…→【合唱】千载相叙在梦里痴。②
		词格	217字11阕29句：（生）8+9+4+8+7；（旦）6+8+4+13+8；（生）8+8；（旦）7+7；8+12；（生）7；（旦）3+7；（生）9+8；（旦）6+5；（生）7+7；（旦）6+11+8；（合）8。（生旦交替演唱）
		调式	G宫六声羽调式（带变宫音）
7	艳曲醉周郎	【小桃红】	（旦唱）扇影伴舞影与君乐忘形，莺鸣绿柳底，一曲暗诉情，尽诉心声望君倾听。（生唱）情欲醉，翩翩歌舞迷视听，鸳侣同命，虎将内心暗动情，寓意歌声令我倾心领。（旦唱）偕老白发情难断，柳腰低舞衬歌声。曲有误盼君指正，歌舞愿博君欢笑忘恨怨，腰肢婀娜步未停。恩深爱重愿与郎化为月与星，银河长共对，星光伴月明，情义永，歌声琴和应。③
		词格	119字三阕19句：（旦）10+5+5+8；（生）3+7+4+7+9；（旦）7+7；7+10+7+12+5+5+3+5。（生旦交替演唱）
		调式	G宫六声商调式（带变宫音）

① 前揭黄鹤鸣记谱选编：《粤剧金曲精选 乐谱对照》（第5辑），第26-28页。
② 前揭黄鹤鸣记谱选编：《粤剧金曲精选 乐谱对照》（第7辑），第6-7页。
③ 前揭黄鹤鸣记谱选编：《粤剧金曲精选 乐谱对照》（第7辑），第54页。

(续表 4–5)

编号	唱段	曲牌	唱词/词格/调式
8	艳曲醉周郎	【小桃红】（二）	（生唱）匡扶汉室千斤重责膺，感谢爱妻将夫点醒。（旦唱）祝君壮志能成，保家国杀奸倭，盼夫婿莫急躁戒骄矜。（生唱）记取嘱咐，再三谢盛情。（旦唱）他年复汉室，将军解甲共享太平。（合唱）避世仙乡白发心相应。①
		词格	69字三阕十句：（生）9+8；（旦）6+6+9；（生）4+5；（旦）5+8；（合）9。（生旦交替演唱）
		调式	G宫七声徵调式

综合以上分析可知，粤剧【小桃红】与元盍西村的【小桃红】、元周文质的【小桃红】、元乔吉的【小桃红】、元李致远的【小桃红】、元杨西庵的【小桃红】、元周德清《中原音韵》中的【越调·小桃红】、明李开先《词谑》中的【小桃红】、明沈宠绥《弦索辩讹》中的【小桃红】和明高濂《玉簪记·秋江》中的【小桃红】等，无论是在词格上、演唱方式上，还是在调式结构上，都存在较大的差异，甚至完全不同。由此，大抵可以断定粤剧【小桃红】与上述古曲【小桃红】之间不存在"同宗"关系，仅为曲牌名相同而已。

此外，从粤剧【小桃红】的内部结构来看，不同唱段之间具有相似性。其一，用阕和词格结构比较自由，不拘一格，惯于采用大段唱词结构；其二，演唱形式惯于采用生旦对唱，多者可交替演唱十余次；其三，调式结构比较自由，可为六声调式，也可为七声调式，可用商调式，可用徵调式，也可用羽调式（唯独不用古曲【小桃红】的宫调式）。

综合以上分析，笔者认为，粤剧【小桃红】与上述古曲【小桃红】虽为同一牌名，但两者之间不属于"同宗又一体"关系，而属于"异宗另一体"关系。

第三节　粤剧唱腔曲牌的传承、移植、变体、吸收与坚守

从音乐发生学来看，声乐早于器乐。当器乐逐步发展成熟，成为可独立演奏的表演形式时，声乐和器乐在音乐上就形成了各自独立的属性和形态。后来逐渐发

① 前揭黄鹤鸣记谱选编：《粤剧金曲精选 乐谱对照》（第7辑），第56页。

展，就形成了具有各自独立属性的两类音乐曲牌，即声乐曲牌与器乐曲牌。但在戏曲活动中，声乐和器乐常以唱伴结合的"同体"方式出现，即器乐多用作声乐的伴奏形式。由此，在长期"唱"与"伴"的过程中，声乐曲牌和器乐曲牌之间相互吸收、相互借鉴、相互融合的情况就十分常见。而且由于地方剧种与当地民间小调、说唱、曲艺等艺术形式之间具有"血浓于水"般的关系，地方说唱、山歌、小调等音乐类型借鉴吸收外来剧种曲牌音乐，或外来剧种主动采纳地方说唱音乐而进入本剧种曲牌之中，或不同艺术形式的曲牌之间产生借鉴、融合、吸收和移植等。如此一来，传统声乐曲牌、传统器乐曲牌与地方说唱曲牌之间相互转换而形成的新的曲牌变体就变得比较常见。这也使曲牌音乐在共时性和历时性的传播、使用和发展过程中，变得更加丰富和多样化。这一点在粤剧音乐中表现得尤为突出。

一、传承：从传统文人、民间、宗教、宫廷音乐曲牌到粤剧唱腔曲牌

从戏曲音乐来看，传统声乐曲牌主要指历史上各朝各代的文人音乐、民间音乐、宗教音乐和宫廷音乐中所继承和流传下来的曲牌。从本书行文所参照的200首粤剧选段中的251支曲牌与550个唱段来看，粤剧唱段对传统曲牌的传承不多。

（一）粤剧唱腔对传统文人音乐曲牌的传承

明王骥德《曲律·论调名第三》有载："曲之调名，今俗曰'牌名'，始于汉之【朱鹭】【石流】【艾如张】【巫山高】，梁、陈之【折杨柳】【梅花落】【鸡鸣高树巅】【玉树后庭花】等篇。"① 可见，最晚从汉代开始，便有了"牌名"一说。而笔者认为：曲牌的出现应该可以追溯到先秦三代时期。如宋洪迈《容斋随笔》之《乡饮酒·燕礼》有载：

> 笙人堂下，磬南北面立。乐奏《南陔》《白华》《华黍》。乃间歌《鱼丽》，笙《由庚》；歌《南有嘉鱼》，笙《崇丘》；歌《南山有台》，笙《由仪》；乃合乐，《周南·关雎》《葛覃》《卷耳》《召南·鹊巢》《采蘋》《采蘩》。②

可见，诗经所记录的《南陔》《白华》《华黍》《由庚》《崇丘》和《由仪》分别为当时的器奏曲牌和笙奏曲牌。而从"乃间歌《鱼丽》……歌《南有嘉鱼》……歌《南山有台》"也不难看出，《鱼丽》《南有嘉鱼》《南山有台》等为当时的声乐曲牌。

因此，以《诗经》为标志，传统声乐曲牌从先秦三代开始萌芽和产生，后经

① 前揭中国戏曲研究院：《中国古典戏曲论著集成》（四），第57页。
② 〔宋〕洪迈：《容斋随笔》，春风文艺出版社2015年版，第220页。

唐、宋、元、明各代的发展，最后集大成于清乾隆十一年（1746）成书的《新定九宫大成南北词宫谱》（下称《九宫大成》）。

据冯光钰考证，《九宫大成》的4466个曲牌中，文人音乐曲牌至少有"【浪淘沙】【玉芙蓉】【傍妆台】【哭皇天】【节节高】【步步娇】【得胜令】【一枝花】【月儿高】"[①] 9支，而这9支曲牌在本书行文参看的550支粤剧唱腔曲牌中并未出现（见附录一）。但粤剧唱腔中的【满江红】【醉太平】【水仙子】【浣纱溪】【昭君怨】其他五支由文人辑录的曲牌可作为"文人音乐曲牌"的代表。

【满江红】（曲牌编号326）和【醉太平】（曲牌编号93）前文已述，不赘述。另有【水仙子】3支、【浣纱溪】4支、【昭君怨】15支。如表4-6所示。

表4-6 3支【水仙子】、4支【浣纱溪】、15支【昭君怨】的运用情况

序号	前文序号/粤剧剧目	前文序号/曲牌	唱词
\multicolumn{4}{c}{3支【水仙子】的运用情况}			
1	5《鸾凤分飞》	13【水仙子】	鸳鸯痛离群，娘亲太狠心，……→素襟挂泪痕
2	37《穆桂英挂帅》	102【水仙子】	心中气盛，文广太不应，……→不该要接帝命
3	92《花木兰巡营》	280【水仙子】	身肩重任，自知责非轻，……→你等要听命
\multicolumn{4}{c}{4支【浣纱溪】的运用情况}			
1	75《西施》	223【浣纱溪】	清泉洗得纱洁净，……→西施见之自痛酸
2	79《梦会骊宫》	235【浣纱溪】	忆温泉水滑，……→七夕长生誓约至今尽化空
3	87《杏花春雨江南》	269【浣纱溪】	痴郎岂是负红颜，月缺难圆，……→爱痴梦数番
4	142《魂梦绕山河》	417【浣纱溪】	心如槁木愿参禅，……→醉中梦似仙
\multicolumn{4}{c}{15支【昭君怨】的运用情况}			
1	4《锦江诗侣》	9【昭君怨】	休悲叹我可等待，……→徒盼梦魂来
2	29《再折长亭柳》	81【昭君怨】	痴心眷，痴心念，……→真令我愁复怨凄复愁
3	52《东坡渡海》	167【昭君怨尾段】	笑容满面，……→借海当墨砚写诗篇
4	76《王昭君》	224【昭君怨】	夜漏怕见月魄生寒，……→谁个怜我王嫱
5	76《王昭君》	225【昭君怨】	家山千里，朝思暮望，……→昭君缺赡养
6	76《王昭君》	226【昭君怨尾段】	怅怀眺望，……→我要保玉洁身，不嫁番邦
7	79《梦会骊宫》	236【昭君怨】	心悲痛，天边怨风，……→谢圣君复抱拥表寸衷

① 前揭冯光钰：《中国曲牌考》，第39页。

(续表 4-6)

序号	前文序号/粤剧剧目	前文序号/曲牌	唱词
8	100《洞庭送别》	307【昭君怨】	痛分离，柔肠寸断，…→休教此去梦也不相见
9	101《重台别》	311【昭君怨】	谢君千里送妹来，…→风箫弦管声声哀
10	110《悲歌广陵散》	338【昭君怨】	千古歌赞，千古风范，…→铁肝烈胆于世间
11	122《刁蛮公主·洞房受气》	368【昭君怨尾段】	洞房之夜，…→对金枝骂到慌，真冤枉！
12	145《无限河山泪》	425【昭君怨】	笔矫健，生花吐艳，…→似心贯万箭
13	153《卖花》	444【昭君怨】	金晖西照，…→此身命似花，苦海里飘
14	163《碧海狂僧》	476【昭君怨】	唉，佢造就我共秋婵，…→走莲台拜如来
15	186《昭君投崖》	545【昭君怨尾段】	悄然四望，…→强忍泪满眶，披嫁妆

（二）粤剧唱腔对传统民间音乐曲牌的传承

传统民间音乐曲牌，是指由民歌、山歌、小调、里巷歌谣等演化而来，在民间口口相传所形成的曲牌。民间音乐曲牌来源广泛，数量庞大，散落于民间，主要以表现农村的生产生活、节庆活动、红白喜事和民俗聚会为主。其既可以用作民间山歌、小调的演唱，也可用作民间吹打的演奏。据冯光钰考证，《九宫大成》中收录的传统民间音乐曲牌，大抵有【小放牛】【银纽丝】【补缸调】【叠断桥】【山坡羊】【万年欢】【刮地风】【寄生草】【朝天子】【放风筝】【鲜花调】【抬花轿】【江河水】【莲花落】【哭长城】① 15 支。

从本书行文所参看的 550 个粤剧唱段来看，对上述 15 支民间音乐曲牌的使用有 16 支，包括【山坡羊】1 支、【寄生草】8 支和【江河水】7 支。如表 4-7 所示。

表 4-7　7 支【江河水】的运用情况

编号	前文序号/粤剧剧目	前文序号/曲牌	唱词
1	66《魂断蓝桥·梦会》	202【江河水】	叹奴已疯癫，…→蓝桥梦断，他生盼天垂怜再续缘
2	81《梅花仙（上）》	241【江河水】	冷月照花间，…→求助书生救我离危难
3	82《梅花仙（下）》	245【江河水】	午夜雨纷纷，…→神魂若丧忧郁满胸面庞有泪痕

① 前揭冯光钰：《中国曲牌考》，第 39 页。

(续表4-7)

编号	前文序号/粤剧剧目	前文序号/曲牌	唱词
4	90《潇湘万缕情》	276【江河水】	带泪痛泣湿衣衫，…→半恨半苦愁无限
5	110《悲歌广陵散》	336【江河水】	一天素白，万里苍苍，…→叹息痛魏邦临难
6	123《秋月琵琶》	369【江河水】	国事叹昏昏，…→伤心吟咏
7	173《梦会梅花涧》	512【江河水】	一语动我心，…→定伸张正义去把权臣犯

此外，除上述冯氏所考《九宫大成》所载之传统民间音乐曲牌外，粤剧唱段中还存在大量的非《九宫大成》所载之传统民间音乐曲牌，如【剪剪花】【孟姜女】【塞上吟】【下渔舟】【跳花鼓】【小潮调】【鲜花调】【红豆曲】【凤阳花鼓】【采花词】【郁金香】【花间蝶】【采菱曲】【湘东莲】【凤阳歌】【豌豆花开】等数十种民间音乐曲牌。现以【剪剪花】和【采花词】为例。如表4-8所示。

表4-8　4支【采花词】和4支【剪剪花】的运用情况

序号	前文序号/粤剧剧目	前文序号/曲牌	唱词
4支【采花词】的运用情况			
1	89《桃花依旧笑春风》	272【采花词】	有女启窗扉，…→相看两地两神驰
2	106《西厢记》	327【采花词】	各叹分张琵琶绝唱，…→就结下呢段风流账
3	148《难忘紫玉钗》	433【采花词】	拆卉摧花，…→不休妻兼更拒成龙
4	153《卖花》	442【采花词】	我俩心相照，…→抢去我堕地小娇娇
4支【剪剪花】的运用情况			
1	28《夜半歌声》	78【剪剪花】	两下情缘定，叫我无负卿，…→爱娇卿愿同枯荣
2	37《穆桂英挂帅》	104【剪剪花】	鲁莽违慈命，…→但系实情我身份未明
3	45《牡丹亭·游园惊梦》	142【剪剪花】	我俩似并头燕，休惊春风折损
4	184《摇红烛化佛前灯》	542【剪剪花】	当日红绫带，…→落红飘满怀

需要说明的是，虽然【采花词】和【剪剪花】在本书行文所参看的550支粤剧唱段中各只使用了4次，但由于本书采用同类其他民间音乐曲牌的数量较多，因而民间音乐曲牌的使用总数较大，在550支曲牌中，民间音乐曲牌约有100支以上。

（三）粤剧唱腔对宗教音乐曲牌的传承

戏曲音乐中的宗教音乐曲牌，主要指佛教和道教音乐中的曲牌。佛教音乐指

"中国佛教寺院和信众在举行宗教仪式时所用的音乐。佛教认为，音乐有'供养''颂佛'作用，形式有声乐和器乐等多种"①。道教音乐指"道教仪式中不可缺少的内容，具有烘托、渲染宗教气氛，增强信仰者对神仙世界的向往和对神仙的崇敬。道教音乐吸取了中国古代宫廷音乐和传统民间音乐的精华，渗入道教信仰的特色，形成道教音乐的独特艺术风格"②。

从本书行文所参看的 550 个粤剧唱段来看，宗教音乐曲牌极少被运用的，与佛教相关的曲牌仅有 5 支。如表 4-9 所示。

表 4-9　5 支佛教音乐曲牌的运用情况

编号	前文序号/粤剧剧目	前文序号/曲牌	唱词
1	51《禅房怀旧侣》	162【戒定真香】	袈裟已披入寺来，…→樱花情爱从今不可再
2	24《幻觉离恨天》	59【皈依佛】	鸳鸯瓦冷，…→未许化烟消云散
3	81《梅花仙（上）》	243【三宝佛】	心爱此花枝，…→请看天际状况当知妾凄惨
4	177《杨二舍化缘》	525【醉菩提】	都是我自己编，…→我杨二舍系靠胆化缘
5	177《杨二舍化缘》	526【空门恨】	个阵阿弥陀，…→无法再见个位素娥

1. 佛教音乐【戒定真香】与粤剧唱腔中的【戒定真香】

佛教音乐【戒定真香】属于佛教赞呗"八大赞"中的一首，于法事中拈香时唱，曲调为"挂金锁"。

唐开成四年（公元 839 年），日本僧人圆仁在中国山东赤山院听到当时在中国的新罗僧人按"唐音"演唱"戒香定香解脱香"的记载，可见《戒定真香》在唐即已流传。从音乐上分析，赞类音乐先由"维那"③举腔领唱，然后众僧合之。举腔之初，有腔无板。而一般赞呗之后，常接一固定段落"南无香云盖菩萨摩诃萨"，反复三遍，以为结束。结构与唐代大曲由"散序"，至慢板，最后以快板、"破"为结束的曲式相同，可视为唐乐遗绪。④

此香赞目前仍在汉传佛教寺院中流行，多作为晚课的第一首赞呗，亦用于"瑜伽焰口施食仪"及"水陆仪规"等法事中。如【戒定真香】的唱词（《地藏菩萨圣诞祝仪（一）》）："戒定真香 焚起冲天上 弟子虔诚 爇在金炉上 顷刻纷纭 即遍满十

① 百度百科：佛教音乐。https://baike.baidu.com/item/（2018-4-22）。
② 百度百科：道教音乐。https://baike.baidu.com/item/（2018-4-22）。
③ 按：维那，僧职。位于上座、寺主之下，主掌僧众威仪进退纲纪，在庙堂唱念时领唱。
④ 田青：《中国宗教音乐》，宗教文化出版社 1997 年版，第 14 页。

方 昔日耶输 免难消灾障 南无香云盖菩萨摩诃摩诃萨 南无香云盖菩萨摩诃摩诃萨 南无香云盖菩萨摩诃摩诃萨。"① 来看，该唱段是 4+5+4+5+4+5+4+5 的八句 36 字词格，后接三句重复的"南无香云盖菩萨摩诃摩诃萨"，且为七声徵调式结构。② 根据田青考证，佛教"赞体歌词有六句、八句之分。六句的称为'六句赞'，由六句二十九字构成"③。从粤剧《禅房怀旧侣》中的【戒定真香】唱词"袈裟已披入寺来，长在佛门锁心缰，真不向俗世回，樱花情爱从今不可再。阿弥陀佛。"④ 来看，该唱段为"7+7+6+9"的四句 29 字词格，后接四字念白"阿弥陀佛"，在调式结构上为七声徵调式结构。

如此看来，粤剧《禅房怀旧侣》中四句 29 字词格的【戒定真香】更加接近于佛教【戒定真香】"六句二十九字构成"的"六句赞"，且在调式结构上一致。但它也发生了两点变化：其一，由"六句"演变为了"四句"；其二，由尾部三次重复的念诵，演变为了一次念白。由此，笔者认为：两者曲牌之间虽为同宗，但也发生了"大同小异"的演变，属于"同宗又一体"的传承。

2. 佛教音乐【三皈依】与粤剧唱腔中的【皈依佛】

"皈依"是佛教信徒对信仰佛教的特殊称呼，其内涵为皈依佛、皈依法、皈依僧，又称为"三皈依"，即所谓"依佛为师，凭法为药，依僧为友"⑤。佛教唱呗中并没有【皈依佛】同名曲牌，最为接近的为【三皈依】曲牌。根据狄其安整理的【三皈依】乐谱来看，其唱词"自皈依佛当愿体解大道发无上心。自皈依法当愿众生深入经藏智慧如海。自皈依僧当愿众生统理大众一切无疑和南圣众"⑥ 为分别以"皈依佛""皈依法""皈依僧"领起的"14 字阕+16 字阕+20 字阕"的 50 字三阕三句结构，在调式上为五声商调式。

粤剧中的【皈依佛】⑦ 为散起（生唱）"鸳鸯瓦冷"，后接（生白）"妹妹！妹妹！林妹妹！"，后接 9+6+5+3+12；9+6；10+9+9+7+9+7 的 101 字三阕 13 句结构，在调式上为七声商调式。

从内容上来看，粤剧【皈依佛】唱词并无"皈依佛""皈依法""皈依僧"等宗教相关内容，更多的是在进行"见风雨魂兮夜半还，红楼残残梦断"的男女爱恨

① 《佛教念诵集》（地藏菩萨圣诞），现藏于北京八大处灵光寺佛经法物流通处，第 195 页。
② 前揭田青：《中国宗教音乐》，第 17-19 页。
③ 前揭田青：《中国宗教音乐》，第 14 页。
④ 前揭黄鹤鸣记谱选编：《粤剧金曲精选 乐谱对照》（第 3 辑），第 87 页。
⑤ 萧振士：《中国佛教文化简明辞典》，世界图书出版公司 2014 年版，第 309 页。
⑥ 狄其安：《中国汉传佛教常用梵呗》，上海音乐学院出版社 2014 年版，第 125 页。
⑦ 前揭黄鹤鸣记谱选编：《粤剧金曲精选 乐谱对照》（第 2 辑），第 30 页。

情愫的表达。虽然它们在用阕上都为三阕,在调式结构上都为商调式,但还是很难将两者以同宗关系联系起来。

由此,笔者认为,大抵粤剧《幻觉离恨天》中的【皈依佛】只是借用了具有佛教音乐性质的曲牌名称而已,两者之间属于"异宗另一体"的传承。

另三支曲牌【三宝佛】【醉菩提】【空门恨】的词格、用阕、唱词内容和音乐调式与【皈依佛】相似,也属于"异宗另一体"的传承,不赘例。

(四) 粤剧唱腔对宫廷音乐曲牌的传承

从宫廷音乐来看,汉代设立乐府,设李延年为协律都尉,发展了相和大曲①;唐代设立教坊,不但发展了歌舞大曲,使杨玉环的《霓裳羽衣》名闻后世,且《新唐书·礼乐志》载:"玄宗既知音律,又酷爱法曲,选坐部伎子弟三百,教于梨园。声有误者,帝必觉而正之,号皇帝梨园弟子。"② 以致后世以"梨园界"或"梨园行"来代指戏曲界,以"梨园弟子"来代指戏曲演员。北宋时期,诸宫调、鼓子词等艺术形式相继问世,不但接续了南曲、金院本音乐的延续,而且也直接推动了北杂剧的形成。"宋人词调、北宋杂剧音乐、诸宫调、南曲与金院本音乐,为之后的元曲奠定了音乐基础,成为元曲曲牌的主要来源。"③ 从宋词词牌和曲牌来看,刘正维依据《全宋词》④(1—5册)中所记词牌名,共整理出1363支词牌。⑤ 刘氏在对宋词、诸宫调、南曲、元曲、高腔、昆曲的曲牌经过梳理和统计之后,认为,宋人词调1632支,传入后世戏曲音乐中的有269支;诸宫调95支,传入后世戏曲音乐中的有42支;南曲229支,传入后世戏曲音乐中的有82支,元曲有198支,传入后世戏曲音乐中的有10支。⑥ 从刘氏的统计来看,16世纪前的音乐曲牌,对后世戏曲音乐影响最大的依次为宋词(269支)、南曲(82支)、诸宫调(42支)及元曲(10支)。

元周德清《中原音韵·正语作词起例》中依十二宫调辑录了"乐府共三百三十五章"曲牌335支。明朱权《太和正音谱》对《中原音韵·正语作词起例》"乐府共三百三十五章"(见附录二)进行了一字不移地引用,并以标明句格正衬,注明四声平仄。如此来看,两部书大都延续前朝同名的乐府曲牌,即宫廷音乐曲牌。

① 相和大曲是中国汉魏时期集歌唱、舞蹈、器乐为一体的综合性的传统音乐形式,在传统音乐发展史上占据至关重要的地位,对后世宫廷和民间大型歌舞音乐的产生和发展有着极大的推动作用和深远的影响力。
② 汪旭:《唐诗全解》,万卷出版公司2015年版,第236页。
③ 刘正维:《戏曲作曲新理念》,西南师范大学出版社2016年版,第4页。
④ 唐圭璋编纂,王仲闻参订,孔凡礼补辑:《全宋词》,中华书局1999年版。
⑤ 前揭刘正维:《戏曲作曲新理念》,第4—10页。
⑥ 前揭刘正维:《戏曲作曲新理念》,第38页。

清乾隆《九宫大成》虽收录曲牌4466曲，但其所收录的曲牌并不仅仅限于宫廷音乐，而是大抵可归为诗词、诸宫调、南戏、传奇、杂剧、散曲六大类别的音乐曲牌。如《辞海》"九宫大成南北词宫谱"条目载：

> 包括引、正曲、集曲、北曲的只曲共2094个曲牌，连同变体共4466个。此外尚有北曲套曲188套，南北合套36套。①

刘崇德在其《新定九宫大成南北词宫谱校译》前言中对《九宫大成》做了的统计：

> 共收北曲曲牌597支，乐曲1841首；南曲曲牌1586支，乐曲2774首，共计曲牌2183支，乐曲4615首。北套曲及南北合套222套。②

后刘氏在其《燕乐新说》一书中将上述数字修订为：

> 共收南曲曲牌1534体，乐曲2758支；北曲曲牌629体，乐曲1662支。南北曲牌总数为1983体，只曲总数为4420首。共收北套曲173套，南北合套36套，共为209套，汉乐曲计1723首。故此书如按单支乐曲计算，共有6143首。③

吴志武在其博士论文《〈新定九宫大成南北词宫谱〉研究》中认为《九宫大成》：

> 收南曲曲牌1528体，又一体1233首，南曲总数为2761首；北曲曲牌619体，又一体1086首，北曲总数为1705首；单曲总数为4466首。收北套曲186套，南北合套36套，共计222套，以单曲计共2132首。《九宫大成》按单曲计算总数为6598首。④

具体来看，《九宫大成》所收录的诗词、杂剧、南戏、诸宫调、传奇、散曲六大类别音乐曲牌的数量，大抵如下。

其一，从诗词曲谱来看，周维培认为《九宫大成》"共有词调150章，共辑80位词家161首词乐谱式"⑤。

其二，从元明杂剧来看，仅朱权《太和正音谱》一书就收录元杂剧535种，但大都只有文字而无曲谱。而元杂剧的曲谱大部分集中在《九宫大成》之中，少量集中在《纳书楹西厢记全谱》中。据杨荫浏考证：

> 至今尚存有全部或一部分乐曲的元代《杂剧》，以剧目计，约有121种；以折数计，约有210折。现在全折存有乐谱的元代《杂剧》，约有86折。全折

① 《辞海》编辑委员会：《辞海》（缩印本1989年版），上海辞书出版社1990年版。
② 前揭刘崇德：《新定九宫大成南北词宫谱校译》，第4页。
③ 刘崇德：《燕乐新说》，黄山书社2003年版，第334页。
④ 吴志武：《〈新定九宫大成南北词宫谱〉研究》，上海音乐学院2007年博士论文，第88页。
⑤ 周维培：《曲谱研究》，江苏古籍出版社1997年版，第367页。

以外的另曲，约有260曲。①

其三，从南戏来看，杨荫浏的《中国古代音乐史稿》和钱南扬的《宋元戏文辑佚》在《九宫大成》中共辑出"《王魁旧传》《王焕传奇》《乐昌分镜》《梅岭失妻》四种南戏单曲40曲"②。

其四，从诸宫调来看，朱平楚和朱鸿认为，现可见诸文献的诸宫调有十九种。③但现存的诸宫调只有三种，即《刘知远诸宫调》（残本）、董解元《西厢记诸宫调》（全本）以及《天宝遗事诸宫调》（辑本），其中《天宝遗事诸宫调》和现存唯一完整且又代表了诸宫调兴盛时期艺术水平的董解元《西厢记诸宫调》都被收录在《九宫大成》之中。若以单曲计，《九宫大成》辑录《天宝遗事诸宫调》112首，辑录董解元《西厢记诸宫调》228首及套曲2套，共计240首单曲。④

其五，从明清传奇来看，《九宫大成》收录了大量明至清初的传奇，如周维培在其《曲谱研究》⑤中辑出了134种传奇剧名；吴志武经过考证，辑出"明清传奇199种，另曲1067首，全出16出，单曲1262首"⑥。

其六，从散曲来看，散曲是《九宫大成》中体量最大的一部分。其所收录的元、明、清三代散曲曲谱的数量超过了1600首，比《九宫大成》全部4466首1/3的数量还要多。从元代散曲来看，孙玄龄在其《元散曲的音乐》的"现存元曲作品所用曲牌索引"⑦中，分为北曲曲牌和南曲曲牌两个部分，剧曲、散曲套曲和散曲小令三个类别，共辑录了《九宫大成》中元散曲曲牌680首。后吴志武在其博士论文中补辑了28首。从明代散曲来看，谢伯阳的《全明散曲》（增补版）中共辑录"曲家473家，小令12306首，套数2202篇"⑧。而《九宫大成》中，明代散曲曲牌有相当大的一部分接续自元代散曲的曲牌，除去元散曲曲牌之后，明散曲曲谱还剩下"小令101首、套曲残套179首、套曲全套32套、单曲总数762首"⑨。从清代散曲来看，凌景埏和谢伯阳的《全清散曲》中共辑录"作者342家，小令3214首，套数1166篇"⑩。由于《九宫大成》成书于清乾隆十一年（1746），因此

① 前揭杨荫浏：《中国古代音乐史稿》，第532页。
② 前揭吴志武：《〈新定九宫大成南北词宫谱〉研究》，第105页。
③ 朱平楚点校：《全诸宫调》，甘肃人民出版社1987年版，第251页。
④ 前揭吴志武：《〈新定九宫大成南北词宫谱〉研究》，第111页。
⑤ 前揭周维培：《曲谱研究》，第216页。
⑥ 前揭吴志武：《〈新定九宫大成南北词宫谱〉研究》，第116页。
⑦ 孙玄龄：《元散曲的音乐》（上），文化艺术出版社1988年版，第261—286页。
⑧ 谢伯阳：《全明散曲》（增补版），齐鲁书社2016年版，第3页。
⑨ 前揭吴志武：《〈新定九宫大成南北词宫谱〉研究》，第120页。
⑩ 凌景埏、谢伯阳：《全清散曲》，齐鲁书社2006年版，第12页。

只收录了清前期的曲家、曲牌和曲谱,共计有"小令 25 首、套曲残套 7 套、套曲全套 1 套,单曲总数 47 首,涉及 19 位曲家的作品"①。

综上所述,从《九宫大成》所辑录的曲牌来看,最具有宫廷音乐色彩的曲牌大抵为自汉代乐府和唐代教坊以来,以宋人 2632 支词调为基础传入后世戏曲音乐中的 269 支宋词曲牌,以及经过元代发展,被收录到元周德清《中原音韵·正语作词起例》和明朱权《太和正音谱》的"乐府共三百三十五章"之中,后再被纳入《九宫大成》中的 335 支曲牌。

如此一来,从前文所列"乐府共三百三十五章"的 355 支曲牌(见附录二)与本书行文所参看的 550 个粤剧唱段来看,宫廷音乐曲牌在粤剧唱腔中使用得较多。

1. 从同名曲牌来看,有 33 支

包括【醉太平】【翠裙腰】【红绣鞋】【步步娇】【上小楼】【柳青娘】各 1 支;【骂玉郎】【沉醉东风】各 2 支;【胡笳十八拍】3 支;【水仙子】(又名【湘妃怨】)4 支;【小桃红】【寄生草】各 8 支。如表 4-10 所示。

表 4-10　粤剧唱腔曲牌对同名宫廷音乐曲牌的传承情况

原宫廷音乐曲牌	粤剧用曲牌名	粤剧剧目	唱词
【醉太平】	【醉太平】	《夜雨闻铃》	离魂渺渺人何去?…→愁看雾锁峨眉,境况似幽冥
【翠裙腰】	【翠裙腰】	《重开并蒂莲》	喜相逢,睇佢柔情将带弄,…→应珍重
【红绣鞋】	【红绣鞋】	《董小宛》	夜夜月明下唱酬乐,…→红颜谁料遭劫厉
【步步娇】	【步步娇】	《梦会太湖》	西施感君一缕情长,…→与范郎聚首诉衷肠
【上小楼】	【上小楼头】	《鸳鸯泪洒莫愁湖》	如闷雷击心,竟违誓言尽抛断肠人
【柳青娘】	【柳青娘】	《牡丹亭·游园惊梦》	我寂寂倚翠轩,…→剩将春心托杜鹃
【骂玉郎】	【骂玉郎】	《再进沈园》	墨虽干,满壁辛酸字字哀,…→肠断玉楼台
		《牡丹亭·游园惊梦》	雨后花更艳,…→白头共订痴心永无变

① 前揭吴志武:《〈新定九宫大成南北词宫谱〉研究》,第 120 页。

(续表 4-10)

原宫廷音乐曲牌	粤剧用曲牌名	粤剧剧目	唱词
【沉醉东风】	【沉醉东风】	《雨夜忆芳容》	做一对比翼鸟双双戏春风,…→原是暴雨声声风曳梧桐
		《倩女奇缘》	得你热心指引助我除祸困,…→阴阳当可配成亲
【胡笳十八拍】	【胡笳十八拍】	《秋江哭别》	恨结丁香,血泪满秋江,…→柳叶蛾眉永添香
		《夜雨闻铃》	独怨孤诗,独怨孤清,…→你离魂我苦吞声
		《情寄桃花扇》	世上贵莫贵于情长存,…→扇上血迹尤鲜
【水仙子】又名【湘妃怨】	【水仙子】	《花木兰巡营》	身肩重任,自知责非轻,…→你等要听命
		《鸾凤分飞》	鸳鸯痛离群,娘亲太狠心,…→素襟挂泪痕
		《穆桂英挂帅》	心中气盛,文广太不应,…→不该要接帝命
	【湘妃怨】	《绝唱胡笳十八拍》	裂户破窗穿襟透袖塞外风,…→恰似鹃哀声声带泪吟诵
【小桃红】	【小桃红】	《朱弁回朝·送别》	六载冷山受雪风,…→策马挥鞭好归宋
		《倚秋千》	个中别有天,…→曾未见,仙姿我曾未见
		《李香君》	与君别两秋,…→但愿一旦春风把楼门叩
		《紫钗记·灯街拾翠》	半遮面儿弄绛纱,…→我如何能便嫁!
		《梅花仙(下)》	秀影甚陌生,…→令我心中乐不禁

(续表 4-10)

原宫廷音乐曲牌	粤剧用曲牌名	粤剧剧目	唱词
【小桃红】	【小桃红】	《香梦前盟》	孤家爱妃子梦也痴,…→千载相叙在梦里痴
		《艳曲醉周郎》	扇影伴舞影与君乐忘形,…→歌声琴和应
		《艳曲醉周郎》	匡扶汉室千斤重责膺,…→避世仙乡白发心相应
【寄生草】	【寄生草】	《花田错会》	纵有十万黄金我嫌俗气,…→花阴雾拥更问谁?
		《苎萝访艳》	禹庙劈下吴王剑,…→西施应怀复国心去图存
		《啼笑姻缘·定情》	冷冷雪后融融暖,…→我等君归来两相结凤鸾
		《魂断蓝桥·定情》	怨身世满袖啼痕染,…→他朝如愿卸歌衫盼成全
		《杨贵妃》	怕只怕皇心情易变咯,…→旦夕闲愁难免,心嗟怨
		《杨贵妃》	又乍听长空寒雁过,孤飞自哀惹人怜
		《柳永》	揭纱帐,情怀放,…→倾城令众生各断肠
		《惆怅沈园春》	更迫我另觅门当和户对,…→心中恨苦痛难裁

2. 从曲牌名虽不完全相同，但疑似有同宗关系的曲牌来看，大抵有 30 支

包括【人月圆】（粤剧曲牌名【花好月圆】）、【芙蓉花】（粤剧曲牌名【玉芙蓉】）、【六国朝】（粤剧曲牌名【俺六国】）、【怨别离】（粤剧曲牌名【别离词】）、【鹊踏枝】（粤剧曲牌名【渡鹊桥】）、【雁儿】（粤剧曲牌名【雁儿落】）、【牧羊关】（粤剧曲牌名【仙女牧羊】）、【蟾宫曲】（粤剧曲牌名【蟾宫秋思】）、【梅花引】（粤剧曲牌名【梅花腔】）、【墙头花】（粤剧曲牌名【粉墙花】）各 1 支，【阳关三叠】（粤剧曲牌名【三叠愁】）、【喜春来】（粤剧曲牌名【到春来】）各 2 支，

【四季花】（粤剧曲牌名【四季歌】）3支，【粉蝶儿】（粤剧曲牌名【花间蝶】）、【六幺遍】（即【柳梢青】）（粤剧曲牌名【柳摇金】【柳青娘】）各4支，【双鸳鸯】（粤剧曲牌名【戏水鸳鸯】【鸳鸯散】）5支。如表4-11所示。

表4-11 粤剧唱腔曲牌对"疑似同宗"的宫廷音乐曲牌的传承情况

原宫廷音乐曲牌	粤剧用曲牌名	粤剧剧目	唱词
【人月圆】	【花好月圆】	《倚秋千》	漫天飞絮柳吹绵，⋯→似恨还憎怎生遣
【芙蓉花】	【玉芙蓉】	《秋江冷艳》	梦未圆，月又圆，今生待到他生见，誓与缠绵
【六国朝】	【俺六国】	《花木兰巡营》	只为着爹老病，⋯→心中更须镇定
【怨别离】	【别离词】	《珍妃怨》	寒露侵罗衣，钗环鬓影翻，⋯→难再伴龙颜
【鹊踏枝】	【渡鹊桥】	《虎将美人未了情》	武夫豁达何妨直说，⋯→怎可说尽空了
【雁儿】	【雁儿落】	《翠娥吊雪》	表弟慢行，表姐来了
【牧羊关】	【仙女牧羊】	《一曲大江东》	别娇殷勤情意重，⋯→我尤暗悲恸
【蟾宫曲】	【蟾宫秋思】	《月下独酌》	长夜呀悠悠万里心，⋯→与月已是心相印
【梅花引】	【梅花腔】	《惆怅沈园春》	无可奈何，黯然相对两痴呆，⋯→饮恨泉台
【墙头花】	【粉墙花】	《抗婚月夜逃》	相亲日夕未免芳心动，⋯→恨滥情无用
【阳关三叠】	【三叠愁】	《梦会骊宫》	难忘君恩情重，⋯→今天见君示侬爱衷
	【三叠愁】	《雨夜忆芳容》	宵宵求来入梦，⋯→问何故不念痴心两载梦也空
【喜春来】	【到春来】	《梅花仙（上）》	深庆避过天灾消劫难，⋯→芳心自觉愁绪千万
	【到春来】	《香梦前盟》	璀灿玉楼金碧闪亮，⋯→有玉人站阶下回头望
【四季花】	【四季歌】	《小城春梦》	相对相看语温馨，⋯→我誓约倾心相爱毋负情爱付与卿
	【四季歌】	《魂化瑶台夜合花》	参破色空往事不堪哀，⋯→愿我今生今世，魂兮上瑶台
	【四季歌】	《小城春梦》	相对相看语温馨，⋯→我誓约倾心相爱毋负情爱付与卿

(续表 4-11)

原宫廷音乐曲牌	粤剧用曲牌名	粤剧剧目	唱词
【粉蝶儿】	【花间蝶】	《秦楼凤杳》	隔幽冥，…→唉，枉我量珠十斛聘
	【花间蝶】	《再折长亭柳》	泪潸然，哎，两番赋离鸾，…→如今也未见
	【花间蝶】	《别馆盟心》	慰娉婷，感卿真诚，…→如泣如诉，何堪再听
	【花间蝶】	《俏潘安之店遇》	佢情欲醉呀，心已荡，…→情莺隔岸看
【六幺遍】（即【柳梢青】）	【柳摇金】	《清照秋吟》	两盏三杯淡酒，…→青山依旧枕寒流
	【柳摇金】	《鸳鸯泪洒莫愁湖》	打开鸟笼任你飞，…→飞向万里云间得偿愿矣任欢娱
	【柳摇金】	《倩女奇缘·夜半琴声》	小生姓宁，字叫采臣，…→深知曲韵未传神
	【柳青娘】	《牡丹亭·游园惊梦》	我寂寂倚翠轩，…→剩将春心托杜鹃
【双鸳鸯】	【戏水鸳鸯】	《多情李亚仙》	寒加薄雨凉遍梦，…→痴痴怨怨千差百错将谁控
	【戏水鸳鸯】	《秋江冷艳》	红粉脸，原冶艳，…→比至绿灯摇，芳魂断
	【戏水鸳鸯】	《刁蛮公主·过门受辱》	就算长生在世，…→乾大过坤，她要听我嘅话
	【戏水鸳鸯】	《卖花》	兰花俏，梨花妙，…→请君买，花开富贵吉星长照
	【鸳鸯散】	《虎将美人未了情》	在深宫里惯晨阳夕照，…→颜展浅笑

综合以上分析，从本书行文所参看的 550 个粤剧唱段来看，其与《中原音韵·正语作词起例》和《太和正音谱》中的"乐府共三百三十五章"所辑 335 支曲牌，有 33 支完全同名，有 30 支疑似同名，占比 11.45%。

当然，无论是"完全相同"还是"疑似同宗"，两者在词格、用阕、句法、音乐板式、调式和腔式等方面都发生了较大的变化，甚至会"面目全非"而仅同其名。但至于到底发生了哪些变化以及发生变化的原因等，由于本书重点不在于研究粤剧的曲牌问题，因而不展开论述。以上所述，是想说明粤剧唱段中有"曲牌传承"，且有对传统文人音乐曲牌、传统民间音乐曲牌、宗教音乐曲牌、宫廷音乐曲

牌的传承，以及对举后文继述粤剧唱段中的曲牌的移植、变体与创新等问题。

此外，粤剧唱段中所用的曲牌，除了一小部分是对传统曲牌的传承以外，其更多的是来自曲牌的移植、变体和创新，即将传统器乐曲牌"移植"为粤剧声乐曲牌；将粤地器乐曲牌"变体"为粤剧声乐曲牌；吸收外来异质音乐和粤地说唱音乐并"创新"融入粤剧声乐曲牌之中；等等。如此，在粤剧唱段中就形成了源头多元、风格各异、情绪多样的曲牌组合。

二、移植：从传统器乐曲（非粤地）到粤剧唱腔曲牌

从我国戏曲音乐发展史来看，将器乐曲牌填词并用于演唱的情况很多。这与戏曲音乐创作的"词先曲后"和"曲先词后"两类创作模式密切相关。其一，由于传统曲牌与词牌关系密切，多按照已有词牌的平仄、音韵和腔格规律，后配宫调以形成唱段，即"先得词后作曲"的"词先曲后"模式。其二，也有对某一既有曲调填入新词，或将原有曲牌的曲调后配新词，而形成"曲同词异"的"先得曲后配词"模式。

因此，将传统器乐曲（非粤地）移植到粤剧唱段中作为唱腔曲牌的情况比较常见。从移植手法上看，将传统器乐曲（非粤地）的主题旋律进行填词，通过"先得曲后配词"的方式，对同一主题旋律进行"曲同词异"的填词之后，运用到不同的粤剧唱段之中。

从本书行文所参看的 550 个粤剧唱段来看，传统胡琴曲、传统琵琶曲、传统古琴曲、传统筝曲、传统唢呐（洞箫）曲以及当代小提琴作品等，都不同程度地被移植到了粤剧音乐中，作为粤剧唱腔曲牌。

（一）对传统胡琴曲的移植

对传统胡琴曲（曲牌）的移植，往往只移植该琴曲最为被人熟知的音乐主题部分，较少全曲移植，即将主题旋律填上唱词，而变成粤剧声乐曲牌。从本书行文所参看的 550 个粤剧唱段来看，移植传统胡琴曲 14 支。其中包括【江河水】7 支（黄海怀移植曲）、【夜深沉】3 支（京胡曲牌）、【烛影摇红】3 支（刘天华所作二胡曲）、【二泉映月】1 支（华彦钧所作二胡曲）等。如表 4–12 所示。

表 4-12　粤剧唱腔曲牌对传统胡琴曲的移植

编号	前文序号/粤剧剧目	前文序号/曲牌	唱词
【江河水】7 支			
1	66《魂断蓝桥·梦会》	202【江河水】	叹奴已疯癫，…→蓝桥梦断，他生盼天垂怜再续缘
2	81《梅花仙（上）》	241【江河水】	冷月照花间，…→求助书生救我离危难
3	82《梅花仙（下）》	245【江河水】	午夜雨纷纷，…→神魂若丧忧郁满胸面庞有泪痕
4	90《潇湘万缕情》	276【江河水】	带泪痛泣湿衣衫，…→半恨半苦愁无限
5	110《悲歌广陵散》	336【江河水】	一天素白，万里苍苍，…→叹息痛魏邦临难
6	123《秋月琵琶》	369【江河水】	国事叹昏昏，…→伤心吟咏
7	173《梦会梅花涧》	512【江河水】	一语动我心，…→定伸张正义去把权臣犯
【夜深沉】① 3 支			
1	27《鸳鸯泪洒莫愁湖·倾诉》	74【夜深沉】	徐郎前来，徐郎前来是真心，…→改天前来祭亡魂
2	94《春风秋雨又三年》	288【夜深沉】	日日夜夜，日日夜夜泪悲凄…→又闻鹃咽猿啼
3	84《神女会襄王·梦合》	255【思凡】	小神女，乱方寸，…→同效那双飞燕
【烛影摇红】3 支			
1	81《梅花仙（上）》	242【烛影摇红】	浩劫临头望垂怜相挽，…→请君庇护度危关，尚盼能谅鉴
2	137《杨梅争宠》	404【烛影摇红】	令朕为难为难不已，…→相逼难堪是帝王
3	176《华山初会》	522【烛影摇红】	幸喜有仙根，…→若得化身变做神仙愿永留上界
【二泉映月】1 支			
1	133《梅花葬二乔》	395【二泉映月】	晚风送入帘，绕江冷烟，…→期待归来悼九泉

（二）对传统琵琶曲的移植

对传统琵琶曲的移植，在把原曲主题旋律移植为粤剧声乐唱腔的同时，注重将原曲进行改编，后再对改编后器乐曲的主旋律进行填词，再运用到粤剧唱段之中。如《春江花月夜》的原曲主旋律被运用到粤剧声乐唱段之中；而由《春江花月夜》

① 【夜深沉】，原为京胡曲牌，其是以昆曲《思凡》（《玉簪记》）一折戏中的【风吹荷叶煞】的四句唱腔为基础发展而来的曲牌变体。亦名【思凡】。

改编而来的《浔阳夜月》的主题旋律,也有被用来进行填词,运用到具体的粤剧唱段之中,属于"原体→一体→又一体"的关系。从本书行文所参看的550个粤剧唱段来看,共移植了传统琵琶曲19支,其中包括【春江花月夜】(包括《浔阳夜月》)8支、【汉宫秋月】8支、【妆台秋思】3支等。如表4-13所示。

表4-13 粤剧唱腔曲牌对传统琵琶曲的移植

编号	前文序号/粤剧剧目	前文序号/曲牌	唱词
	【春江花月夜】8支		
1	2《蝴蝶夫人·燕侣重逢》	3【春江花月夜】	重义抗高唐,…→夫妻永不分张
2	65《魂断蓝桥·定情》	197【春江花月夜】	谢玉佛铭感意拳拳,…→金屋贮娇婚约践
3	93《邂逅水中仙》	286【春江花月夜】	站在你妆前,替你修饰粉面,…→鸳鸯侣肩并肩
4	102《倩女奇缘·夜半琴声》	314【春江花月夜】	月下看芳容,…→潇洒更谦恭
5	160《啼笑姻缘·情变》	465【春江花月夜】	夜寂寂怅添茫然,…→矢心为玉婵,一朝了却今生愿
6	176《华山初会》	520【春江花月夜】	望落日半倚石崖,…→喜得置身仙阶
7	60《琵琶行》	187【浔阳夜月】	话旧事半生叹浮沉,…→花开结子鸳侣分
8	64《紫钗记·剑合钗圆》	194【浔阳夜月】	雾月夜抱泣落红,…→三载双影笑拥不语中
	【汉宫秋月】8支		
1	14《风雨相思》	35【汉宫秋月】	烟里雾里愁更浓,…→添一段恨无穷
2	41《梦会太湖》	119【汉宫秋月】	水国漫舞迎范郎,…→范蠡西施好一双火凤凰
3	46《牡丹亭·人鬼恋》	145【汉宫秋月】	令我心意若醉神若迷,…→今宵安得相见再聚柳堤
4	48《西楼恨》	153【汉宫秋月】	思绪万缕无言独上楼,…→此生只有在梦里求
5	143《奴芙传》	420【汉宫秋月】	一片盛意与奴芙订百年,…→君当访我寄琴弦
6	145《无限河山泪》	424【汉宫秋月】	高节浩气,时穷越凛然,…→整美诗篇表方寸再幸世存
7	156《望江楼钱别》	454【汉宫秋月】	休再自怨,…→他朝得志再续缘

(续表 4-13)

编号	前文序号/粤剧剧目	前文序号/曲牌	唱词
		【汉宫秋月】8 支	
8	179《张学良》	529【汉宫秋月】	秋冷夕照,层林尽染红,…→盼他朝高飞展翅愿能从
		【妆台秋思】3 支	
1	7《花田错会》	18【妆台秋思】	若果落花有心慰蝶痴,…→偏偏吹我与绝世才人遇
2	43《风流司马俏文君》	127【妆台秋思】	谢卿意牵暗自沾,…→祝君早显待妾虔诚愿
3	156《望江楼饯别》	453【妆台秋思】	此际并肩与妹妹共牵,…→密语秋娟盼续那情缘难断

(三)对传统古琴曲的移植

对传统古琴曲移植,是采取对原曲中的主题旋律进行填词的手段,用作粤剧的声乐曲(曲牌)的移植手法。这种手法对原曲的乐段结构、章节、调式等有所改编,除了保持主题旋律的大抵一致,其他音乐元素都依据粤剧唱段的需要而改变。从本书行文所参看的 550 个粤剧唱段来看,共移植了传统古琴曲 7 支,其中包括【胡笳十八拍】3 支、【悲秋】3 支、【平沙落雁】(亦称【雁儿落】)1 支等。如表 4-14 所示。

表 4-14 粤剧唱腔曲牌对传统古琴曲的移植

编号	前文序号/粤剧剧目	前文序号/曲牌	唱词
		【胡笳十八拍】3 支	
1	33《夜雨闻铃》	92【胡笳十八拍】	独怨孤诗,独怨孤清,…→你离魂我苦吞声
2	134《情寄桃花扇》	398【胡笳十八拍】	世上贵莫贵于情长存,…→扇上血迹尤鲜
3	162《秋江哭别》	473【胡笳十八拍】	恨结丁香,血泪满秋江,…→柳叶蛾眉永添香
		【悲秋】3 支	
1	173《梦会梅花涧》	509【悲秋】	家姑丧强操办,…→病饿之躯渐弱残
2	173《梦会梅花涧》	510【悲秋】	天何绝我于一旦,…→愧未为你分忧倍自惭
3	171《灵台夜访》	503【悲秋】	镇边陲绝塞走马,…→大将英风比日月华

(续表4-14)

编号	前文序号/粤剧剧目	前文序号/曲牌	唱词
【雁儿落】1支			
1	58《翠娥吊雪》	179【雁儿落】	表弟慢行,表姐来了

(四)对传统筝曲、提琴曲的移植

对传统筝曲的移植,在粤剧音乐中比较常见。这是因为传统筝曲本身就具有极大的音乐价值;加之在中国"九大筝派"之中,两大筝派"潮州筝"和"客家筝"都在岭南域内。两大筝派之间不但相互竞争、借鉴和发展,而且共同处在岭南这个大的音乐文化圈之中,与粤剧音乐、粤曲音乐的交互融合也就具备了更多的地理优势和文化优势。潮州筝、客家筝与粤剧音乐、粤曲音乐之间的借鉴、改编和移植,也就变得较为常见。

此外,对于著名的提琴曲也常有移植。如《梁祝》小提琴协奏曲就是被粤剧音乐接受、改编,并移植成声乐曲牌的代表性作品之一。在对《梁祝》的移植中,只对其最具代表性的主题旋律进行填词演唱,而形成以【梁祝】为曲牌名的粤剧唱段。对《梁祝》的协奏部分以及和声部分较少进行移植,也不纳入粤剧唱段之中。

从本书行文所参看的550个粤剧唱段来看,共对传统筝曲、提琴曲移植了18支。其中,包括【昭君怨】(潮州筝曲、客家筝曲)15支、【渔舟唱晚】2支、【梁祝】(小提琴曲)1支等。如表4-15所示。

表4-15 粤剧唱腔曲牌对传统筝曲的移植

编号	前文序号/粤剧剧目	前文序号/曲牌	唱词
【昭君怨】15支			
1	4《锦江诗侣》	9【昭君怨】	休悲叹我可等待,…→徒盼梦魂来
2	29《再折长亭柳》	81【昭君怨】	痴心眷,痴心念,…→真令我愁复怨凄复愁
3	52《东坡渡海》	167【昭君怨尾段】	笑容满面,…→借海当墨砚写诗篇
4	76《王昭君》	224【昭君怨】	夜漏怕见月魄生寒,…→谁个怜我王嫱
5	76《王昭君》	225【昭君怨】	家山千里,朝思暮望,…→昭君缺赡养
6	76《王昭君》	226【昭君怨尾段】	帐怀眺望,…→我要保玉洁身,不嫁番邦
7	79《梦会骊宫》	236【昭君怨】	心悲痛,天边怨风,…→谢圣君复抱拥表寸衷

(续表 4-15)

编号	前文序号/粤剧剧目	前文序号/曲牌	唱词
【昭君怨】15 支			
8	100《洞庭送别》	307【昭君怨】	痛分离，柔肠寸断，…→休教此去梦也不相见
9	101《重台别》	311【昭君怨】	谢君千里送妹来，…→风箫弦管声声哀
10	110《悲歌广陵散》	338【昭君怨】	千古歌赞，千古风范，…→铁肝烈胆于世间
11	122《刁蛮公主·洞房受气》	368【昭君怨尾段】	洞房之夜，…→对金枝骂到慌，真冤枉！
12	145《无限河山泪》	425【昭君怨】	笔矫健，生花吐艳，…→似心贯万箭
13	153《卖花》	444【昭君怨】	金晖西照，…→此身命似花，苦海里飘
14	163《碧海狂僧》	476【昭君怨】	唉，佢造就我共秋婵，…→走莲台拜如来。
15	186《昭君投崖》	545【昭君怨尾段】	悄然四望，…→强忍泪满眶，披嫁妆
【渔舟唱晚】2 支			
1	85《巧合仙缘》	257【渔舟唱晚】	庙宇真身现，化出影翩翩，…→桂鼋烛光遍
2	85《巧合仙缘》	263【渔舟唱晚尾段】	俗客恋天仙，同效鸳鸯信有缘，…→两心俱温暖
【梁祝】1 支			
1	73《雨淋铃》	218【梁祝协奏曲】	寒月映帘冷风吹，…→但觉水声凄咽犹以夜猿啼

将传统器乐曲（非粤地）的主题旋律移植到粤剧唱段中作为唱腔曲牌的情况，在粤剧唱腔设计中比较常见，是粤剧唱腔曲牌的主要构成来源之一。

三、变体：从粤地器乐曲到粤剧唱腔曲牌

在粤剧唱段中，取材粤地器乐名曲主题旋律，将其后配唱词，变体用于粤剧唱段之中，以形成粤剧唱腔同名曲牌的情况比较常见。从实际唱段分析来看，主要集中在粤地器乐合奏曲、粤地琵琶曲、潮州筝曲、客家筝曲、广东洞箫曲、广东扬琴曲等粤地器乐曲目。

(一) 变体于粤地器乐（合奏曲）的粤剧唱腔曲牌

粤地器乐曲，特别是著名的粤地器乐曲，初始大都由某一种乐器演奏，后移植到其他乐器上演奏或被改编为乐器合奏等。下述"粤地器乐名曲（合奏）"的相关曲目，也存在独奏、不同乐器独奏和器乐合奏等多种形式，只是更多地以"合奏"形式出现。从本书行文所参看的550个粤剧唱段来看，变体于粤地器乐合奏曲的粤剧唱腔曲牌共38支。其中，包括【双星恨】（相传为伍日笙作）10支、【雨打芭蕉】（何柳堂作）9支、【走马】（相传为吕文成作）5支、【平湖秋月】（吕文成改编曲）5支、【赛龙夺锦】（何柳堂作）1支、【山乡春早】（乔山作）1支、【彩云追月】（任光、聂耳重编曲）1支、【荫华山】（亦称《金不换》，苏荫阶、宋华坡和赖寿山合作）1支。如表4-16所示。

表4-16 变体于粤地器乐（合奏曲）的粤剧唱腔曲牌

编号	前文序号/粤剧剧目	前文序号/曲牌	唱词
\multicolumn{4}{c}{【双声恨】10支}			
1	27《鸳鸯泪洒莫愁湖·倾诉》	73【双星恨尾段】	偷生难堪，凄酸难忍，…→今生休矣盼来生
2	60《琵琶行》	186【双星恨】	佢误己更误人，…→我同情为你伤心
3	71《别恨寄残红》	212【双星恨】	惨见落花遍地红，…→情缘万钧重
4	71《别恨寄残红》	213【双星恨】	深深拜谢，两下说珍重，…→柴门凤杳水向东
5	71《别恨寄残红》	214【双星恨】	得睹野烟遍山又桃红，…→丽人蜜语声已空
6	71《别恨寄残红》	215【双星恨尾段】	春山入雨中孤村传晚钟，…→宵宵盼娇入梦魂中
7	119《大断桥》	358【双星恨】	欲壑难填，…→他朝春归送子了孽缘
8	159《啼笑姻缘·送别》	464【双星恨】	归舟暗催汽笛鸣，…→长河恨煞双星
9	164《子建会洛神》	479【双星恨】	波翻浪涌，…→今生爱她愿已空，水向东
10	176《华山初会》	521【双星恨】	雾中到悬崖，不用再猜，…→才郎颜容能比仙佳

(续表 4-16)

编号	前文序号/粤剧剧目	前文序号/曲牌	唱词
【雨打芭蕉】9 支			
1	11《秦楼凤杳》	25【雨打芭蕉】	悲我娇卿红颜多薄命呀,…→我凄凄凉凉悼恋情
2	39《苎萝访艳》	110【雨打芭蕉】	休怨俺粗心,言词失分寸,…→凭美色作利剑
3	56《香莲夜怨》	175【雨打芭蕉】	羞忆长亭断柳条,…→翁姑两逝了
4	65《魂断蓝桥·定情》	195【雨打芭蕉】	烟锁柳枝梢,…→双双不中变
5	80《清宫夜语》	239【雨打芭蕉】	不知何年可渡太平?…→荣禄管军权,孤掌难鸣
6	92《花木兰巡营》	282【雨打芭蕉】	扫荡匈奴,誓要破敌功成,…→心中益高兴
7	114《李师师》	347【雨打芭蕉】	皇上清宵微行御驾,…→尚时时赠与金银。
8	151《恨不相逢未嫁时》	439【雨打芭蕉】	但系芳心犹豫未履行,…→唉,衣衾满泪印
9	159《啼笑姻缘·送别》	462【雨打芭蕉】	痴痴缠缠万缕情,…→还赠青丝寸缕,谢你深情
【走马】5 支			
1	1《蝴蝶夫人·临歧惜别》	1【走马】	斟杯咖啡跪敬君,…→感君一片隆情护爱人
2	9《风流梦》	22【走马】	半身挑挞任情种,…→絮花飘满头时梦正浓
3	89《桃花依旧笑春风》	274【走马】	桃李无言,…→回眸远看但见寒风撼疏篱。
4	121《刁蛮公主·过门受辱》	363【走马】	一于快的跪下先,…→否则金铜无情,泪流在眼前
5	144《倚秋千》	423【走马】	等我牡丹花折向玉人献,…→婚姻可有良媒重托言

(续表 4-16)

编号	前文序号/粤剧剧目	前文序号/曲牌	唱词
\[平湖秋月\] 5 支			
1	26《鸳鸯泪洒莫愁湖·游园》	69【平湖秋月】	他言词一番意恳又热忱，…→令我芳心碎愁绪更增
2	28《夜半歌声》	77【平湖秋月】	蟾华到中秋分外明，…→爱恋难比月一般永
3	93《邂逅水中仙》	285【平湖秋月】	虹桥初相见，又隔多天度日如年，…→难舍丝不断
4	99《珍珠慰寂寥》	303【平湖秋月】	续前情实怕听，…→偷偷访探慰离情
5	122《刁蛮公主·洞房受气》	365【平湖秋月】	奇唔奇，…→毋谓再将新婚夫婿难为
【赛龙夺锦】1 支			
1	29《再折长亭柳》	80【赛龙夺锦】	未见，未见伊人未见，…→望眼将穿，望眼将穿
【山乡春早】1 支			
1	102《倩女奇缘》	313【山乡春早】	深苑夜深满阶霜露冻，…→似怨如慕心底想必有隐痛
【彩云追月】1 支			
1	123《秋月琵琶》	371【彩云追月】	寻问悠悠妙韵声，…→我且施礼略表尊敬
【荫华山】1 支			
1	180《草桥惊梦》	532【荫华山】	荒村野店，…→空教张生怨唱

（二）变体于粤地器乐（独奏曲）的粤剧唱腔曲牌

粤地器乐作品虽多被改编以适合不同于初始独奏乐器的其他乐器演奏，但在音乐审美心理和审美习惯上，并不是所有移植到其他乐器或改编为合奏形式的"又一体"都能够代替初始乐器演奏的版本。不同的器乐曲与初始演奏乐器具有不同的天生的耦合性和适应性。因此，下文所选器乐曲均以其初始"独奏"乐器为版本。从本书行文所参看的 550 个粤剧唱段来看，变体于粤地器乐（独奏曲）的粤剧唱腔曲牌共有 19 支。其中，包括粤地琵琶曲 8 支，分别为【孔雀开屏】（何大傻作）3 支、【秋水龙吟】（原名《水龙吟》，陈牧夫传谱）3 支、【饿马摇

铃】(何柳堂传谱)2支。粤地筝曲2支,分别为【柳青娘】(传统潮州筝曲)1支、【蕉窗夜雨】(传统客家筝曲,何育斋、罗九香传谱)1支。粤地洞箫曲【别鹤怨】(林兆鎏作)4支。粤地扬琴曲【连环扣】(严老烈改编曲)2支、【寡妇诉冤】3支。如表4-17所示。

表4-17 变体于粤地器乐(独奏曲)的粤剧唱腔曲牌

编号	前文序号/粤剧剧目	前文序号/曲牌	唱词
粤地琵琶曲:【孔雀开屏】3支			
1	103《倩女奇缘·财色诱惑》	318【孔雀开屏中段】	既是两情暗投,…→岂能胡闹规礼望遵守
2	159《啼笑姻缘·送别》	463【孔雀开屏】	倍感心高兴感你真意盛,…→两情长悦将心证
3	182《咏梅忆旧》	538【孔雀开屏】	相隔千里,…→天涯无尽挹清芬
粤地琵琶曲:【秋水龙吟】3支			
1	59《乱世佳人》	183【秋水龙吟】	旌旗鼓角红袖衬,…→擎旗斩将同树勋,同树勋
2	123《秋月琵琶》	370【秋水龙吟】	低回心意琵琶声,…→一声两声浔阳雁过声
3	141《林冲泪洒沧州道》	415【秋水龙吟】	黑牢羁禁挨棍棒,…→只愁天塌无力挽
粤地琵琶曲:【饿马摇铃】2支			
1	129《泪洒莫愁湖》	389【饿马摇铃】	唉!声声叫不断,…→唉!我今独自凭吊泪如泉
2	55《一代天骄》	174【饿马摇铃】	悲声呼叫似鬼调,…→更哀我东晋亡国恨迢迢
潮州筝曲:【柳青娘】1支			
1	45《牡丹亭·游园惊梦》	144【柳青娘】	我寂寂倚翠轩,…→剩将春心托杜鹃
客家筝曲:【蕉窗夜雨】1支			
1	66《魂断蓝桥·梦会》	201【蕉窗夜雨】	娇唤我,情狂人似疯癫,…→死生共誓

(续表 4-17)

编号	前文序号/粤剧剧目	前文序号/曲牌	唱词
粤地洞箫曲：【别鹤怨】4 支			
1	77《貂蝉》	227【别鹤怨】	秋空清清冷月，…→饮泣对夜空
2	139《楼台泣别》	410【别鹤怨】	凤箫碎也罢，有梦化云霞，…→伤心嫁后年华
3	165《青天碧海忆嫦娥》	483【别鹤怨】	你在天宫当厌倦，…→告别广寒，早归故苑
4	179《张学良》	531【别鹤怨】	遥望见天边炊烟飘动，…→千秋故国再兴万世功
粤地扬琴曲：【连环扣】2 支			
1	166《吟尽楚江秋》	484【连环扣】	恨煞恨煞相思钩，…→怎断得相思钩？
2	174《雪夜访珍妃》	514【连环扣】	莫再莫再声声惨，…→怒看鬼魃横行
粤地扬琴曲：【寡妇诉冤】3 支			
1	44《摘缨会》	131【寡妇诉冤】	阵阵呐喊声，…→惊听阵阵杀声遍寒山，注孤单
2	44《摘缨会》	132【寡妇诉冤】	泪似珠，满双眼，…→乱道乱说巧语奸
3	44《摘缨会》	133【寡妇诉冤】	你负义悔婚，…→此际愿借将军青峰丧，拼牺牲

将粤地器乐名曲的主题旋律配上唱词，变体用于粤剧唱段之中，以形成粤剧唱腔同名曲牌的情况，在粤剧的唱腔设计中比较常见。而由于广东音乐与粤剧音乐、粤剧唱腔音乐具有天然的耦合性，粤地器乐曲不仅常用在粤剧唱腔音乐中而形成曲牌，而且在粤剧排场转换时也经常被用在过场音乐、背景音乐中。

四、吸收：粤剧唱腔曲牌对"外江戏"唱段、流行歌曲、电影插曲的接纳

从粤剧发展史来看，由于"外江戏"入粤促进了粤剧多曲体唱腔结构的萌芽与形成，"外江戏"音乐也就顺理成章地成了粤剧音乐接纳的音乐元素之一。而从粤剧音乐的构成来看，以 20 世纪 20—60 年代以来的各种流行歌曲、内地电影插曲、香港粤剧电影插曲以及国外电影插曲为代表的"异质"音乐（非戏曲音乐），也都

成了粤剧音乐及粤剧唱腔中的重要组成部分。

（一）吸收了"外江戏"的粤剧唱腔曲牌

粤剧唱腔对"外江戏"声乐曲牌的吸收，主要以"外江戏"中的梆黄声乐曲牌和民间小调曲牌为最主。从本书行文所参看的550个粤剧唱段来看，共吸收21支。分别为【贵妃醉酒】（京剧）11支，【杨翠喜】（天津曲艺）8支，【凤阳花鼓】【凤阳歌】（凤阳花鼓）各1支。如表4-18所示。

表4-18 吸收了"外江戏"的粤剧唱腔曲牌

编号	前文序号/粤剧剧目	前文序号/曲牌	唱词
【贵妃醉酒】11支			
1	3《风流天子》	5【贵妃醉酒】	御园花开遍，……→但系花唔知道人爱佢，咁至弊呢！
2	34《云房和诗》	95【贵妃醉酒】	信步回廊曲径，……→倍觉宁明清静
3	46《牡丹亭·人鬼恋》	148【贵妃醉酒四段】	我是冤鬼呀，……→不负丽娘痴心相系
4	49《月下独酌》	155【贵妃醉酒】	夜阑花间低酌，……→愁怀怅触悲苦甚
5	78《杨贵妃》	232【贵妃醉酒】	醇醪清香远，……→扶独醉孤衾独眠，回寝殿
6	82《梅花仙（下）》	248【贵妃醉酒第四段】	但坚忍，……→怕触仙规累爱人，凡事要审慎
7	86《七月七日长生殿》	265【贵妃醉酒】	筵前且歌且舞，……→愿皇万岁，享受永年与松柏傲
8	97《烽烟遗恨·陈圆圆》	295【贵妃醉酒】	云环香散，翠珠映玉颜，……→曾托几回迢迢北飞雁
9	123《秋月琵琶》	372【贵妃醉酒】	小妇人未通音韵，……→望你重弹唱咏
10	149《小红低唱》	434【贵妃醉酒】	两相欢，……→南归逢乱世，歌奴骚客
11	172《琴缘叙》	506【贵妃醉酒】	拨卉遮翠拥，……→顿觉芳心应自控
【杨翠喜】8支			
1	32《唐宫秋怨》	90【杨翠喜】	霜花哀旧侣，已归天，……→不该妄起烽烟
2	39《芎萝访艳》	109【杨翠喜】	伤哉越女美艳胜天仙，……→祝卿似玉似金坚

(续表 4-18)

编号	前文序号/粤剧剧目	前文序号/曲牌	唱词
\multicolumn{4}{c}{【杨翠喜】8 支}			
3	79《梦会骊宫》	234【杨翠喜】	芬芳溢吐绕幽宫，…→心更冷比冰封
4	84《神女会襄王·梦合》	254【杨翠喜】	思忆会见美天仙，…→鸳鸯约当践
5	124《俏潘安之店遇》	378【杨翠喜】	粉雕玉琢俏潘安，…→惊心一旦辱了惜花汉
6	124《俏潘安之店遇》	379【杨翠喜】	惊见孤帆逢恶浪，…→默送弦外意，惊倒俏潘安！
7	137《杨梅争宠》	403【杨翠喜】	温馨蜜语慰妻子，…→续情爱，织女诉相思
8	157《洞天福地》	456【杨翠喜】	洞天福地里，鬓影花香。…→应谢刘郎为我巧梳妆
\multicolumn{4}{c}{【凤阳花鼓】1 支}			
1	42《啼笑姻缘·定情》	124【凤阳花鼓】	放心自回去，暂作分飞燕，…→知恩报恩表我方寸
\multicolumn{4}{c}{【凤阳歌】1 支}			
1	167《一曲魂销》	486【凤阳歌】	带着无限俏，…→知音既得竟种情苗

此外，粤剧唱腔中吸收了"外江戏"的声乐曲牌，还有各类"采茶歌""芙蓉调""采花词"等。不赘例。

（二）吸收了流行歌曲的粤剧唱腔曲牌

粤剧唱腔具有极强的开放性，吸收流行歌曲的主旋律，并将其作为粤剧唱腔曲牌使用的情况比较常见。而对于"异质"音乐（非戏曲音乐）的接纳和吸收，则更加体现了粤剧的开放和包容。从本书行文所参看的550个粤剧唱段来看，共吸收了10支流行歌曲作为曲牌。分别为【何日君再来】3支、【明月千里寄相思】3支、【四季相思】1支、【春雨恨来迟】1支、【踏雪寻梅】1支、【卖相思】1支等。如表4-19所示。

表 4-19　吸收了"流行歌曲"的粤剧唱腔曲牌

编号	前文序号/粤剧剧目	前文序号/曲牌	唱词
	【何日君再来】3 支		
1	2《蝴蝶夫人·燕侣重逢》	2【何日君再来】	每宵凭栏望远方，…→怨妇宁无惆怅
2	11《秦楼凤杳》	29【何日君再来】	爱卿同时又怨卿，…→我赢得一个薄幸名
3	178《脂痕印泪痕》	528【何日君再来】	爱根原来是怨根，…→每每被情所困
	【明月千里寄相思】2 支		
1	40《别馆盟心》	115【明月千里寄相思】	听钟声阵阵，…→钢刀难断万缕情
2	41《梦会太湖》	121【明月千里寄相思】	休悲伤，莫遗恨，…→西施魂兮会爱郎
	【四季相思】1 支		
1	22《紫凤楼》	53【四季相思】	暮云迷屏山障，…→你春归去凤鸾歌空唱
	【春雨恨来迟】1 支		
1	83《神女会襄王·初会》	251【春雨恨来迟】	遇蛾眉绝色，魄夺复魂荡，…→心意乱为情摇荡
	【踏雪寻梅】1 支		
1	46《牡丹亭·人鬼恋》	149【踏雪寻梅】	卿归西我有愧，但盼早谢世，…→决心葬黄泥
	【卖相思】1 支		
1	11《秦楼凤杳》	26【卖相思】	每每于夜阑寂静，…→醉后扑流萤，夜深天未明

（三）吸收了电影音乐（插曲）的粤剧唱腔曲牌

除了对各类传统曲牌、外江戏曲牌和流行歌曲曲牌吸纳以外，对电影音乐（插曲）的吸收和接纳，是粤剧及粤剧唱腔音乐区别于其他地方剧种的最大特点。从粤剧唱腔曲牌对电影音乐（插曲）的吸收和接纳情况来看，可以分为三个来源：内地电影、香港粤剧电影和国外电影。

1. 吸收了内地"电影音乐（插曲）"的曲牌

粤剧唱腔对内地电影音乐（插曲）的吸收，主要集中在 20 世纪 20—40 年代上映的《马路天使》《西厢记》《七重天》《天女散花》《红楼梦》等影片中，且较偏爱吸收这些电影中由"金嗓子"周璇演唱的插曲。

从本书行文所参看的550个粤剧唱段来看，共吸收内地电影音乐（插曲）10支。其中，包括1920年梅兰芳导演和主演的戏剧电影《天女散花》中的插曲《天女散花》1支（梅兰芳唱）；1937年上映的电影《马路天使》中的插曲【天涯歌女】1支、【街头月】1支、【四季歌】2支（均为周璇唱）；1939年张石川导演的电影《七重天》中的插曲【送君】1支（周璇唱）；1940年上映的戏剧电影《西厢记》中的插曲【拷红】3支（周璇唱）；1944年上映的电影《红楼梦》中的插曲【葬花】1支（周璇唱）。如表4-20所示。

表4-20 吸收了内地"电影音乐（插曲）"的曲牌

编号	前文序号/粤剧剧目	前文序号/曲牌	唱词
【天女散花】1支			
1	85《巧合仙缘》	258【天女散花】	乌云密布天色变，…→痴心一缕誓相献
【天涯歌女】1支			
1	167《一曲魂销》	487【天涯歌女】	莫犹豫，最紧要，…→情苗深深种，仲有阳光照
【街头月】1支			
1	107《巫山一段云》	329【街头月】	似步太虚身凌云，…→不顾六宫丰韵
【四季歌】2支			
1	67《魂化瑶台夜合花》	203【四季歌】	参破色空往事不堪哀，…→愿我今生今世，魂兮上瑶台
2	150《小城春梦》	435【四季歌】	相对相看语温馨，…→我誓约倾心相爱毋负情爱付与卿
【送君】1支			
1	96《剑归来》	292【送君】	千紫万红，…→唯问句花，你再经受得几番风雪
【拷红】3支			
1	20《夜宴璇宫》	49【拷红】	今晚熏风暖皓月圆，…→青春永在容貌美妍
2	26《鸳鸯泪洒莫愁湖·游园》	68【拷红】	今天里这劲松，为何含情唤你，…→它仿似已欲言明心悃
3	174《雪夜访珍妃》	513【拷红】	罡风猛，夜来大雪漫漫，…→难除愁闷只浩叹

(续表 4-20)

编号	前文序号/粤剧剧目	前文序号/曲牌	唱词
		【葬花】1 支	
1	12《浔阳江上浔阳月》	30【葬花词】	浔阳泻倒月魂光,…→痴泪无聊洒秋江

2. 吸收了香港粤剧电影音乐（插曲）的曲牌

香港粤剧电影的出现，对戏剧史、粤剧史、电影史而言都具有独特意义。根据罗丽的统计，"粤剧电影的数量在 1124 部左右，其中绝大部分在香港出品"①。粤剧唱腔对香港粤剧电影音乐（插曲）的吸收，主要集中在 20 世纪 40—60 年代上映的《帝女花》《富贵花开凤凰台》《跨凤乘龙》《陈世美不认妻》《仙女牧羊》等影片中。

从本书行文所参看的 550 个粤剧唱段来看，共吸收香港粤剧电影音乐（插曲）40 支。其中包括 1938 年在香港上映的粤剧电影《陈世美不认妻》中的同名插曲【陈世美不认妻】1 支，1958 年在香港上映的粤剧电影《仙女牧羊》中的同名插曲【仙女牧羊】1 支，1959 年在香港上映的粤剧电影《帝女花》中的插曲【秋江别】22 支、【雪中燕】8 支、【旧苑望帝魂】3 支，1959 年在香港上映的粤剧电影《跨凤乘龙》中的同名插曲【跨凤乘龙】2 支，1961 年在香港上映的粤剧电影《富贵花开凤凰台》中的插曲【凤凰台】3 支等。如表 4-21 所示。

表 4-21　吸收了香港"粤剧电影音乐（插曲）"的曲牌

编号	前文序号/粤剧剧目	前文序号/曲牌	唱词
		【陈世美不认妻】1 支	
1	121《刁蛮公主·过门受辱》	361【陈世美不认妻】	小元戎逞强横,…→请公公去问明，莫把时间耽
		【仙女牧羊】1 支	
1	50《一曲大江东》	158【仙女牧羊】	别娇殷勤情意重,…→我尤暗悲恸
		【秋江别】22 支	
1	19《李香君》	48【秋江别】	扇宫纱，看不休,…→铅华为你尽洗候玉楼

① 罗丽:《粤剧电影史》，中国戏剧出版社 2007 年版，第 1 页。

(续表4-21)

编号	前文序号/粤剧剧目	前文序号/曲牌	唱词
【秋江别】22支			
2	27《鸳鸯泪洒莫愁湖》	72【秋江别中段】	大梦今初醒,…→夜残梦断我此生怎为人
3	27《鸳鸯泪洒莫愁湖》	75【秋江别】	今番你心长怀恨,…→你不应为我找来恨更深
4	27《鸳鸯泪洒莫愁湖》	76【秋江别】	数月里,你遭困只影伴孤灯,…→我今番只有撞死永不做人
5	29《再折长亭柳》	82【秋江别中板】	妹妹呀我寸心百转,…→重到此间诉离言
6	60《琵琶行》	189【秋江别】	感知音,刻骨铭心,…→临去依依叩别大人
7	69《山神庙叹月》	209【秋江别中段】	嗟我汗滴锁子甲,…→无情大帅为了私心结下仇
8	72《绿水题红》	216【秋江别】	一瞬间再现前尘旧事,…→当初羞怯念唱分明是叶底诗
9	97《烽烟遗恨·陈圆圆》	296【秋江别中段】	看天边,战火翻,…→定连及我万古洗脱难
10	99《珍珠慰寂寥》	305【秋江别】	心羞愧,唏嘘叹声,…→待皇赐珍珠赎罪名
11	107《巫山一段云》	330【秋江别中段】	枕香销,心有不甘,…→再续盟,再续盟
12	123《秋月琵琶》	374【秋江别中段】	君岂知,…→只有月儿伴我在这孤舟梦不成
13	132《杜丽娘写真》	394【秋江别中段】	微微秋波送,…→似嫦娥下界玉女下琼瑶
14	134《情寄桃花扇》	397【秋江别中段】	那得知,满清兵,…→秦淮艳帜早将远近传
15	135《刁江风醉柳营》	400【秋江别中段】	为了家邦计,…→让遗民父老尽展笑颜
16	139《楼台泣别》	411【秋江别】	尚记书斋灯月下,…→我曾密约中秋候你家中再奉茶
17	153《卖花》	443【秋江别】	冷风飘,雨潇潇,…→前途路渺父女有谁瞧
18	162《秋江哭别》	472【秋江别】	冒雨追舟,哭声破风浪。…→任你莲花舌灿,语巧如簧

(续表4-21)

编号	前文序号/粤剧剧目	前文序号/曲牌	唱词
\[秋江别\]22支			
19	162《秋江哭别》	474【秋江别中段】	话别心悲怆，江水浸月寒，…→独抱孤衾怨恨长
20	162《秋江哭别》	475【秋江别】	分飞燕，泪珠满江，…→郎你今生莫抛弃妙婵
21	167《一曲魂销》	488【秋江别】	捶花罪不少，…→重续旧欢共把笑调
22	175《倾国名花》	517【秋江别】	复兴家邦此志今已遂，…→共拜鸳鸯唱欢共永随
【雪中燕】8支			
1	22《紫凤楼》	54【雪中燕】	苦相思，待月望，…→借佛法，还有回头岸
2	23《重开并蒂莲》	57【雪中燕】	永念翠楼中，…→柳荫中有若劳燕难同梦
3	40《别馆盟心》	113【雪中燕】	风潇潇，路漫漫，身将远别故乡关，…→转眼便风流云散
4	52《东坡渡海》	163【雪中燕】	身遭冤，未及辩，…→变乱中投到琼崖地面
5	112《重上媚香楼》	341【雪中燕】	飞花天，目渐乱，…→国事偏如麻乱
6	117《绣楼春梦》	353【雪中燕】	蜂娇娇，蝶艳艳，…→叹卧榻无良伴
7	118《香梦前盟》	354【雪中燕】	烟飘飘，雾荡荡，…→剩一点情最难忘
8	140《越国骊歌》	412【雪中燕】	披宫装，别越壤，…→话别下雕鞍遣去侍女仪仗
【旧苑望帝魂】3支			
1	59《乱世佳人》	180【旧苑望帝魂】	红拂午夜访书生，…→向书生诉心悃
2	161《绝情谷底侠侣情》	469【旧苑望帝魂】	魂牵盼并蒂花开，…→年年梦醒独徘徊
3	165《青天碧海忆嫦娥》	482【旧苑望帝魂】	求得脱俗世所牵，…→悔恨更添我心交煎
【跨凤乘龙】2支			
1	103《倩女奇缘·财色诱惑》	317【跨凤乘龙】	一身素妆比花更芬芳，…→完全为因爱玉郎
2	83《神女会襄王·初会》	253【跨凤乘龙】	孤身寄山岗，君休盼相访，…→重逢尽诉其详

（续表4-21）

编号	前文序号/粤剧剧目	前文序号/曲牌	唱词
【凤凰台】3支			
1	10《梦觉红楼》	24【凤凰台】	月圆花好卿寿无量，惟愿鲽鲽鹣鹣双双
2	93《邂逅水中仙》	284【凤凰台】	俗世凡人，得遇水中仙，…→今日才得再复见
3	115《玉笼飞凤》	348【凤凰台】	顿破樊笼冲碧霄，…→胜我寒闺好梦渺

3. 吸收了国外电影音乐（插曲）的曲牌

粤剧的开放性和包容性，不仅体现在将国外著名戏剧进行译制改编，把其作为粤剧创作的重要内容之一（如将意大利剧作家普契尼的歌剧《蝴蝶夫人》改编为粤剧《蝴蝶夫人》），而且体现在具体粤剧唱段中，对国外电影的经典情节、经典音乐（插曲）的吸收和运用也较为常见。

从本书行文所参看的550个粤剧唱段来看，共吸收国外电影音乐（插曲）2支。包括1933年上映的美国电影《疯狂世界》中的同名插曲【疯狂世界】1支、1940年上映的美国电影《魂断蓝桥》（又译《滑铁卢桥》）中的同名插曲【魂断蓝桥】1支等。如表4-22所示。

表4-22 吸收了国外电影音乐（插曲）的曲牌

编号	前文序号/粤剧剧目	前文序号/曲牌	唱词
【疯狂世界】1支			
1	107《巫山一段云》	331【疯狂世界】	望有仙家野鹤至，…→踏遍千峰毫无悔恨怨恨
【魂断蓝桥】1支			
1	66《魂断蓝桥·梦会》	199【魂断蓝桥】	沉痛暗怨苍天，…→太息归燕，绝望徒怨

此外，在2012年12月21日"第六届国际粤剧艺术节"开幕晚会中上演的新创粤剧《孙中山与宋庆龄》吸收并重现了英国剧作家威廉·莎士比亚（William Shakespeare）的名剧《罗密欧与朱丽叶》中的"爬窗"桥段及配乐等。

在粤剧唱腔音乐中，吸收、采纳"外江戏"声乐曲牌、流行歌曲、内地电影音乐、香港粤剧电影音乐以及欧美电影音乐等为粤剧唱腔曲牌，既是粤剧唱腔设计的主要手法，也深刻表明了粤剧唱腔音乐的包容性、开放性和兼容性。

五、坚守：对粤剧先贤、名伶音乐遗产的传承

除了上述四类来源以外，粤剧唱腔曲牌的构成，最大来源为对粤剧先贤、粤剧名伶所创作的音乐作品的坚守和传承。近代粤剧史上，集演唱家、作曲家、演奏家、表演家于一身的众多粤剧名伶创作的作品（包括器乐作品和声乐作品），都被大量用于粤剧唱腔曲牌之中，实现了对先贤所创粤剧音乐遗产的传承。如陈冠卿、林兆鎏、何柳堂、何大傻、梁以忠、吕文成、崔蔚林、王粤生、黄继谋、邵铁鸿、严老烈、何少霞、陈德钜、陈文达等粤剧先贤所创作的音乐作品，都有被作为粤剧唱腔曲牌采用过。

（1）陈冠卿（1920—2003），粤剧编剧家、粤剧音乐家，广东顺德人。在本书行文所参看的550首粤剧唱段中，采用陈冠卿作品作为曲牌的共有17支，分别为【寒宵吊影】4支，【雪底游魂】3支，【补裘曲】【萧萧班马鸣】【雨中行】各2支，【靡芜歌】【孤雁哀鸣】【绛珠泪】【醉头陀】各1支。如表4-23所示。

表4-23　来源于陈冠卿作品的粤剧唱腔曲牌

编号	前文序号/粤剧剧目	前文序号/曲牌	唱词
		【寒宵吊影】4支	
1	52《东坡渡海》	165【寒宵吊影】	路几千，是故园，…→难共相和诗篇
2	95《春风秋雨又三年》	287【寒宵吊影】	风凄凄，雨迷迷，…→记当年春风夜雨竟是一夕夫妻
3	95《梅亭恨》	290【寒宵吊影】	剔孤灯，暗伤神，…→对豺狼江贼竟倾心
4	180《草桥惊梦》	534【寒宵吊影】	合欢已谢带泪看，…→今夜驿馆凄凉，有泪满眶
		【雪底游魂】3支	
1	55《一代天骄》	173【雪底游魂】	身飘摇，似风飘，…→一似厉鬼飘零对着寒山惨啸
2	58《翠娥吊雪》	178【雪底游魂】	凄风号，雪花飘，天低沉，…→但见寒风呼啸
3	140《越国骊歌》	413【雪底游魂】	整宫裳，别家邦，…→尚有侍女宫娥报道吴关经在望
		【补裘曲】2支	
1	186《晴雯补裘》	547【补裘曲】	待晴雯拿针线，…→我乌鸦敢上凤枝头
2	186《晴雯补裘》	548【补裘曲】	病晴雯不禁停针线，念前途倍添愁

(续表4-23)

编号	前文序号/粤剧剧目	前文序号/曲牌	唱词
\multicolumn{4}{c}{【萧萧班马鸣】2支}			
1	44《摘缨会》	135【萧萧班马鸣】	火海飞烟雾锁山，……→难摆脱这杀机摆脱难
2	183《一路春风木兰归》	540【萧萧班马鸣】	过重峦长风千里路，……→稚子村姑牵牛相伴归去
\multicolumn{4}{c}{【雨中行】2支}			
1	77《貂蝉》	228【雨中行】	那知女儿心，……→无计脱樊笼
2	171《灵台夜访》	501【雨中行】	寂静帝皇家，……→惟叹磨折了情芽
\multicolumn{4}{c}{【靡芜歌】1支}			
1	5《鸾凤分飞》	12【靡芜歌】	君喜爱，借物展胸襟，……→我未赋新诗先断魂
\multicolumn{4}{c}{【孤雁哀鸣】1支}			
1	88《伯牙碎琴》	271【孤雁哀鸣】	云飘飘，云飘飘，……→今日敲碎不复调
\multicolumn{4}{c}{【绛珠泪】1支}			
1	5《鸾凤分飞》	11【绛珠泪】	并蒂花开寒露浸，……→青磬声声送我行
\multicolumn{4}{c}{【醉头陀】1支}			
1	163《碧海狂僧》	477【醉头陀】	咪话僧人娶妇就不应该，……→一脚踢开个个佛如来

（2）林兆鎏（1917—1979），中国香港人，粤剧音乐家、色士风（萨克斯）演奏家。林兆鎏是把色士风带进粤剧音乐的第一人。在本书行文所参看的550首粤剧唱段中，采用林兆鎏作品作为曲牌的共有17支（将《雪中燕》视为林兆鎏所作）。分别为【雪中燕】8支，【别鹤怨】4支，【扑仙令】【跨龙乘凤】各2支，【红楼梦断】1支。如表4-24所示。

表4-24 来源于林兆鎏作品的粤剧唱腔曲牌

编号	前文序号/粤剧剧目	前文序号/曲牌	唱词
\multicolumn{4}{c}{【雪中燕】8支}			
1	22《紫凤楼》	54【雪中燕】	苦相思，待月望，……→借佛法，还有回头岸
2	23《重开并蒂莲》	57【雪中燕】	永念翠楼中，……→柳荫中有若劳燕难同梦

（续表4-24）

编号	前文序号/粤剧剧目	前文序号/曲牌	唱词
		【雪中燕】8支	
3	40《别馆盟心》	113【雪中燕】	风潇潇，路漫漫，身将远别故乡关，…→转眼便风流云散
4	52《东坡渡海》	163【雪中燕】	身遭冤，未及辩，…→变乱中投到琼崖地面
5	112《重上媚香楼》	341【雪中燕】	飞花天，目渐乱，…→国事偏如麻乱
6	117《绣楼春梦》	353【雪中燕】	蜂娇娇，蝶艳艳，…→叹卧榻无良伴
7	118《香梦前盟》	354【雪中燕】	烟飘飘，雾荡荡，…→剩一点情最难忘
8	140《越国骊歌》	412【雪中燕】	披宫装，别越壤，…→话别下雕鞍遣去侍女仪仗
		【别鹤怨】4支	
1	77《貂蝉》	227【别鹤怨】	秋空清清冷月，…→饮泣对夜空
2	139《楼台泣别》	410【别鹤怨】	风箫碎也罢，有梦化云霞，…→伤心嫁后年华
3	165《青天碧海忆嫦娥》	483【别鹤怨】	你在天宫当厌倦，…→告别广寒，早归故苑
4	179《张学良》	531【别鹤怨】	遥望见天边炊烟飘动，…→千秋故国再兴万世功
		【扑仙令】2支	
1	24《幻觉离恨天》	62【扑仙令】	相对浮云，似月明伴我孤单，…→你归去吧，再会时难
2	112《重上媚香楼》	345【扑仙令】	风雨下，誓寻觅到天边，…→与香君再聚，续前缘
		【跨凤乘龙】2支	
1	83《神女会襄王·初会》	253【跨凤乘龙】	孤身寄山岗，君休盼相访，…→重逢尽诉其详
2	103《倩女奇缘·财色诱惑》	317【跨凤乘龙】	一身素妆比花更芬芳，…→完全为因爱玉郎
		【红楼梦断】1支	
1	24《幻觉离恨天》	60【红楼梦断】	三千风雨满仙山，…→弦断再续，也觉空泛

（3）何柳堂（1872—1933），广东音乐家、琵琶演奏家。广东番禺沙湾人。在本书行文所参看的550首粤剧唱段中，采用何柳堂作品作为曲牌的共有17支，分别为【雨打芭蕉】9支、【鸟惊喧】3支、【饿马摇铃】2支、【双凤朝阳】2支、【赛龙夺锦】1支。如表4-25所示。

表4-25 来源于何柳堂作品的粤剧唱腔曲牌

编号	前文序号/粤剧剧目	前文序号/曲牌	唱词
【雨打芭蕉】9支			
1	11《秦楼凤杳》	25【雨打芭蕉】	悲我娇卿红颜多薄命呀，…→我凄凄凉凉悼恋情
2	39《苎萝访艳》	110【雨打芭蕉】	休怨俺粗心，言词失分寸，…→凭美色作利剑
3	56《香莲夜怨》	175【雨打芭蕉】	羞忆长亭断柳条，…→翁姑两逝了
4	65《魂断蓝桥·定情》	195【雨打芭蕉】	烟锁柳枝梢，…→双双不中变
5	80《清宫夜语》	239【雨打芭蕉】	不知何年可渡太平？…→荣禄管军权，孤掌难鸣
6	92《花木兰巡营》	282【雨打芭蕉】	扫荡匈奴，誓要破敌功成，…→心中益高兴
7	114《李师师》	347【雨打芭蕉】	皇上清宵微行御驾，…→尚时时赠与金银
8	151《恨不相逢未嫁时》	439【雨打芭蕉】	但系芳心犹豫未履行，…→唉，衣衾满泪印
9	159《啼笑姻缘·送别》	462【雨打芭蕉】	痴痴缠缠万缕情，…→还赠青丝寸缕，谢你深情
【鸟惊喧】3支			
1	94《春风秋雨又三年》	289【鸟惊喧】	春风秋雨又过一季，…→纵声痛苦儿兮
2	122《刁蛮公主·洞房受气》	366【鸟惊喧】	花烛空对付了春宵价，…→休再错过误了事两不宜
3	158《绝唱胡笳十八拍》	458【鸟惊喧】	且喜北塞，…→天何太狠，南北怨分飞痛
【饿马摇铃】2支			
1	129《泪洒莫愁湖》	389【饿马摇铃】	唉！声声叫不断，…→唉！我今独自凭吊泪如泉
2	55《一代天骄》	174【饿马摇铃】	悲声呼叫似鬼调，…→更哀我东晋亡国恨迢迢

(续表 4-25)

编号	前文序号/粤剧剧目	前文序号/曲牌	唱词
【双凤朝阳】2 支			
1	85《巧合仙缘》	259【双凤朝阳】	细望那人闭目睡眠,…→实则是狂生心一片
2	85《巧合仙缘》	260【双凤朝阳】	纵是神仙尘心难尽敛,…→使他温暖睡梦甜
【赛龙夺锦】1 支			
1	29《再折长亭柳》	80【赛龙夺锦】	未见,未见伊人未见,…→望眼将穿,望眼将穿

（4）何大傻（1896—1957），原名何泽民，广东音乐演奏家、作曲家，广东三水人。在本书行文所参看的550首粤剧唱段中，采用何大傻作品作为曲牌的共有14支，分别为【花间蝶】5 支、【戏水鸳鸯】4 支、【孔雀开屏】3 支、【步步娇】1 支、【鸾凤和鸣】1 支。如表 4-26 所示。

表 4-26 来源于何大傻作品的粤剧唱腔曲牌

编号	前文序号/粤剧剧目	前文序号/曲牌	唱词
【花间蝶】5 支			
1	11《秦楼凤杳》	27【花间蝶】	隔幽冥,哎,高声呼你名,…→唉枉我量珠十斛聘
2	29《再折长亭柳》	79【花间蝶】	泪潸然,唉,两番赋离鸾,…→怅望花前,如今也未见
3	40《别馆盟心》	114【花间蝶】	慰娉婷,感卿真诚,…→如泣如诉,何堪再听
4	124《俏潘安之店遇》	380【花间蝶】	佢情欲醉呀,心已荡,…→情莺隔岸看
5	186《晴雯补裘》	546【花间蝶】	听鼓楼,寒更点点惹人愁,…→频咳嗽
【戏水鸳鸯】4 支			
1	36《多情李亚仙》	101【戏水鸳鸯】	寒加薄雨凉遍梦,…→痴痴怨怨千差百错将谁控
2	47《秋江冷艳》	152【戏水鸳鸯】	红粉脸,原冶艳,…→比至绿灯摇,芳魂断
3	121《刁蛮公主》	362【戏水鸳鸯】	就算长生在世,…→乾大过坤,她要听我嘅话

(续表4-26)

编号	前文序号/粤剧剧目	前文序号/曲牌	唱词
	【戏水鸳鸯】4支		
4	153《卖花》	441【戏水鸳鸯】	兰花俏,梨花妙,…→请君买,花开富贵吉星长照
	【孔雀开屏】3支		
1	103《倩女奇缘》	318【孔雀开屏中段】	既是两情暗投,…→岂能胡闹规礼望遵守
2	159《啼笑姻缘·送别》	463【孔雀开屏】	倍感心高兴,感你真意盛,…→两情长悦将心证
3	182《咏梅忆旧》	538【孔雀开屏】	相隔千里,…→天涯无尽抱清芬
	【步步娇】1支		
1	41《梦会太湖》	118【步步娇】	西施感君一缕情长,…→与范郎聚首诉衷肠
	【鸾凤和鸣】1支		
1	147《试情》	431【鸾凤和鸣】	长歌市上行行停停,…→我真爱讲白,把爱约订

（5）梁以忠（1905—1974），粤剧音乐家、粤胡演奏家，广州荔湾泮塘人，创立了"解心腔"（二黄解心腔）、"骨子腔"等。在本书行文所参看的550首粤剧唱段中，采用梁以忠作品作为曲牌的共有13支，分别为【春风得意】10支、【落花时节】3支。如表4-27所示。

表4-27 来源于梁以忠作品的粤剧唱腔曲牌

编号	前文序号/粤剧剧目	前文序号/曲牌	唱词
	【春风得意】10支		
1	3《风流天子》	6【春风得意】	你吟诗的句子确属自然,…→宰相吟诗意味甜
2	40《别馆盟心》	112【春风得意】	犹忆香车载得美人还,…→此际临歧在于夕旦
3	49《月下独酌》	157【春风得意】	将进酒,百感醉内寻。…→一解愁绝有春风趁
4	60《琵琶行》	188【春风得意】	彩笔撰得断肠吟,…→奴奴原是惯安贫

(续表 4-27)

编号	前文序号/粤剧剧目	前文序号/曲牌	唱词
【春风得意】10 支			
5	143《奴芙传》	419【春风得意】	楼头聆妙韵，……→还望你一言
6	155《夜祭飞鸾后》	452【春风得意】	万岁从今对妾身要莫疑，……→鸾凤永相随
7	156《望江楼饯别》	455【春风得意】	我拈杯强饮恨绵绵，……→真个情味更香甜
8	175《倾国名花》	519【春风得意】	重逢永伴随，……→情甜如蜜永相随
9	176《华山初会》	523【春风得意】	神仙那可结和谐，……→重话做咗神仙无孽债
10	180《草桥惊梦》	536【春风得意】	南柯瞬息美梦一场，……→重会好鸳娘
【落花时节】3 支			
1	17《清照秋吟》	42【落花时节】	觅觅寻寻梦觉清秋残阳透，……→梦牵魂绕恨悠悠
2	142《魂梦绕山河》	416【落花时节】	念故宫叹被囚异国，……→感你义厚，心爱蜜怜
3	143《奴芙传》	418【落花时节】	正是拾得齐纨扇，……→心念是谁大意，竟将它轻放在楼前

（6）吕文成（1898—1981），广东音乐作曲家、演奏家、粤胡改革家。在本书行文所参看的 550 首粤剧唱段中，采用吕文成作品作为曲牌的共有 23 支，分别为【平湖秋月】5 支，【水龙吟】4 支，【渔村夕照】3 支，【落花天】3 支，【剪春罗】3 支，【银河会】2 支，【蕉石鸣琴】【青梅竹马】【海棠春】各 1 支。如表 4-28 所示。

表 4-28 来源于吕文成作品的粤剧唱腔曲牌

编号	前文序号/粤剧剧目	前文序号/曲牌	唱词
【平湖秋月】5 支			
1	26《鸳鸯泪洒莫愁湖·游园》	69【平湖秋月】	他言词一番意恳又热忱，……→令我芳心碎愁绪更增
2	28《夜半歌声》	77【平湖秋月】	蟾华到中秋分外明，……→爱恋难比月一般永
3	93《邂逅水中仙》	285【平湖秋月】	虹桥初相见，又隔多天度日如年，……→难舍丝不断

（续表 4-28）

编号	前文序号/粤剧剧目	前文序号/曲牌	唱词
\multicolumn{4}{c}{【平湖秋月】5 支}			
4	99《珍珠慰寂寥》	303【平湖秋月】	续前情实怕听，…→偷偷访探慰离情
5	122《刁蛮公主·洞房受气》	365【平湖秋月】	奇唔奇，…→毋谓再将新婚夫婿难为
\multicolumn{4}{c}{【水龙吟】4 支}			
1	30《抗婚月夜逃》	87【水龙吟】	我知情未免心痛，…→妻呀知否我痛苦有万重
2	59《乱世佳人》	183【秋水龙吟】	旌旗鼓角红袖衬，…→擎旗斩将同树勋，同树勋
3	123《秋月琵琶》	370【秋水龙吟】	低回心意琵琶声，…→一声两声浔阳雁过声
4	141《林冲泪洒沧州道》	415【秋水龙吟】	黑牢羁禁挨棍棒，…→只愁天塌无力挽
\multicolumn{4}{c}{【渔村夕照】3 支}			
1	61《紫钗记·灯街拾翠》	190【渔村夕照】	欲翻钗影要小心的向地查，…→指鹿为马
2	83《神女会襄王·初会》	249【渔村夕照】	山村风光，…→唯望有缘结成凤凰
3	85《巧合仙缘》	261【渔村夕照】	骤听声喧，惊醒乍睹眼前，…→依稀似觉曾相见
\multicolumn{4}{c}{【落花天】3 支}			
1	8《梦会杨贵妃》	21【落花天】	朝晚旧恩妾尽还，…→天香国色芳魂散
2	43《风流司马俏文君》	129【落花天】	谢君爱怜，深深眷恋心两牵，…→一曲喜唱凤谐鸾
3	186《昭君投崖》	544【落花天】	我似内心断尽肠，…→烧香引得芳魂上
\multicolumn{4}{c}{【剪春罗】3 支}			
1	180《草桥惊梦》	533【剪春罗】	心忧伤，只举杯不领盛意，…→休再选别个东床
2	138《洛水梦会》	407【剪春罗】	泣沧桑，三载恩爱，…→恩消爱解那堪复再想
3	138《洛水梦会》	408【剪春罗】	苦相看，牵衣惨切，…→血泪丝丝降
\multicolumn{4}{c}{【银河会】2 支}			
1	46《牡丹亭·人鬼恋》	147【银河会】	今宵再见仙姬降世，…→不能直说底细

(续表 4-28)

编号	前文序号/粤剧剧目	前文序号/曲牌	唱词
【银河会】2 支			
2	52《东坡渡海》	166【银河会】	且抛怅惘乡心一片，…→遥望见海边远，乡亲在接船
【蕉石鸣琴】1 支			
1	25《还琴记》	63【蕉石鸣琴】	风清柳绿眼底春光丹青挂，…→却愁霜雪零落风雨下
【青梅竹马】1 支			
1	122《刁蛮公主·洞房受气》	364【青梅竹马】	一朝受帝恩，攀得月中桂，…→不要冤家相对
【海棠春】1 支			
1	165《青天碧海忆嫦娥》	481【海棠春】	怎能心事飞传，…→佳人争仰慕唯博爱和怜

（7）崔蔚林（1911—1975），又名崔肇森，广东音乐作曲家、演奏家，广东番禺人。在本书行文所参看的550首粤剧唱段中，采用崔蔚林【禅院钟声】作为曲牌的共有10支。如表4-29所示。

表4-29　来源于崔蔚林作品的粤剧唱腔曲牌

编号	前文序号/粤剧剧目	前文序号/曲牌	唱词
【禅院钟声】10 支			
1	5《鸾凤分飞》	14【禅院钟声尾段】	不相分也得相分，…→心心护荫，来世续前盟
2	8《梦会杨贵妃》	20【禅院钟声】	龙楼凤阁重臣未见依班，…→怎得今晚梦见绝代杨玉环
3	23《重开并蒂莲》	56【禅院钟声】	难逢爱侣，旧情尽渺烟雨中，…→有谁慰玉芙蓉
4	73《雨淋铃》	220【禅院钟声尾段】	小舟一去悲相知，…→但见夹岸杨柳晓风吹
5	91《还卿一钵无情泪》	277【禅院钟声】	禅台寒月挂，…→任性每为儿女误才华
6	91《还卿一钵无情泪》	279【禅院钟声尾段】	是我忘情任你骂，…→白发并未惘怅问才华
7	123《秋月琵琶》	376【禅院钟声】	愁人怕听别离声声，…→寒江似冰，点点雨淋铃

（续表4-29）

编号	前文序号/粤剧剧目	前文序号/曲牌	唱词
	【禅院钟声】10支		
8	146《夜夜白头吟》	428【禅院钟声】	我自怨自惭自悔恨，…→一双一对鸳鸯梦再温
9	154《风雨梅花魂》	449【禅院钟声】	梅庭悄悄，断桥静听水声，…→同悲悲怨命
10	68《朱弁回朝·招魂》	206【禅院钟声】	来看我迷蒙泪眼昏花，…→妻呀你在黄泉可【乙反二黄】知我招你芳魂

（8）王粤生（1919—1989），原籍重庆，出生于广州。王粤生对粤剧教育做出了极大的贡献，粤剧名伶林家声、南红、尹飞燕、红线女、南凤、罗家英等都曾师从于王粤生。在本书行文所参看的550首粤剧唱段中，采用王粤生作品作为曲牌的共有10支，分别为【红烛泪】4支、【妆台秋思】3支、【楼台会】2支、【银塘吐艳】1支。如表4-30所示。

表4-30 来源于王粤生作品的粤剧唱腔曲牌

编号	前文序号/粤剧剧目	前文序号/曲牌	唱词
	【红烛泪】4支		
1	56《香莲夜怨》	176【红烛泪】	尸寒影瘦形骨销，…→你在深宫中还唱将欢情调
2	98《江上琵琶》	300【红烛泪】	因何出此语，…→有心事请问能否告与裴娘知
3	115《玉笼飞凤》	349【红烛泪】	身如飞絮随君飘，…→只愿此柳眉如许任君描
4	184《摇红烛化佛前灯》	541【红烛泪】	身如柳絮随风摆，…→只剩得半残红烛在襟
	【妆台秋思】3支		
1	7《花田错会》	18【妆台秋思】	若果落花有心慰蝶痴，…→偏偏吹我与绝世才人遇
2	43《风流司马俏文君》	127【妆台秋思】	谢卿意牵暗自沾，…→祝君早显待妾虔诚愿
3	156《望江楼饯别》	453【妆台秋思】	此际并肩与妹妹共牵，…→密语秋娟盼续情缘难断

(续表4-30)

编号	前文序号/粤剧剧目	前文序号/曲牌	唱词
【楼台会】2支			
1	131《风雪夜归人》	392【楼台会】	忆起了寒门村酒美,…→柱有才高未把名题
2	34《云房和诗》	96【楼台会】	同罹劫难人,欲吐心声。…→欲睡先,愁不稳
【银塘吐艳】1支			
1	169《桃花缘》	490【银塘吐艳】	桃花居,欢乐趣,…→好让那红妆素裹遍家间

（9）黄继谋（1930—1994），粤剧音乐家、演奏家。在本书行文所参看的550首粤剧唱段中，采用黄继谋作品作为曲牌的共有7支，分别为【祭塔腔】5支、【沉醉东风】2支。如表4-31所示。

表4-31 来源于黄继谋作品的粤剧唱腔曲牌

编号	前文序号/粤剧剧目	前文序号/曲牌	唱词
【祭塔腔】5支			
1	15《董小宛》	38【祭塔腔】	问句缘何情字每苦恼,…→洪承畴恨记于心施奸计
2	27《鸳鸯泪洒莫愁湖·倾诉》	71【祭塔腔】	骤泼淋头冷水,…→忘情负爱,我难禁心悲愤
3	41《梦会太湖》	117【祭塔腔】	魂兮渺渺随波飘荡,…→我浮沉绿波间不知去向
4	52《东坡渡海》	164【祭塔腔】	收拾离愁别绪与惆怅凄怨,…→船前立寸长叹顿失方寸
5	155《夜祭飞鸾后》	450【祭塔腔】	有恨无从去申诉,…→伤人话甚过眼中钉腹中刺
【沉醉东风】2支			
1	105《倩女奇缘·人鬼结缘》	323【沉醉东风】	得你热心指引,助我除祸困,…→阴阳当可配成亲
2	126《雨夜忆芳容》	386【沉醉东风】	做一对比翼鸟双双戏春风,…→原来是暴雨声声风曳梧桐

(10) 邵铁鸿（？—1982），广东南海三山人，广东音乐家、作曲家、演奏家。在本书行文所参看的 550 首粤剧唱段中，采用邵铁鸿作品作为曲牌的共有 7 支，分别为【锦城春】4 支、【流水行云】2 支、【红豆曲】1 支。如表 4-32 所示。

表 4-32　来源于邵铁鸿作品的粤剧唱腔曲牌

编号	前文序号/粤剧剧目	前文序号/曲牌	唱词
\[【锦城春】4 支\]			
1	39《苎萝访艳》	107【锦城春】	凄然凄然，人羡我西施貌似桃李艳，…→飞花片片舞散风前
2	60《琵琶行》	185【锦城春】	歌娘歌娘，你弹共唱声与艺可天生，…→请卿快说我知闻
3	89《桃花依旧笑春风》	273【锦城春】	忽觉人声依稀，…→再一听却是流溪跃鱼
4	186《昭君投崖》	543【锦城春】	凄凉凄凉，魂断西风吹我落桥上，…→含泪叫句君皇
\[【流水行云】2 支\]			
1	146《夜夜白头吟》	426【流水行云】	人去后痛心，两地爱深，…→自知道负己更负人
2	173《梦会梅花涧》	511【流水行云】	梅花涧，为赏满树红灿烂，…→白骨弃危潭
\[【红豆曲】1 支\]			
1	42《啼笑姻缘·定情》	125【红豆曲】	声声惊魂断，难得月团圆，…→此去恨绵绵

(11) 严老烈（约 1850—1930），原名严兴堂，又名严公尚，外号老烈。广东音乐作曲家、扬琴演奏家。在本书行文所参看的 550 首粤剧唱段中，采用严老烈作品作为曲牌的共有 6 支，分别为【到春雷】4 支、【连环扣】2 支。如表 4-33 所示。

表 4-33　来源于严老烈作品的粤剧唱腔曲牌

编号	前文序号/粤剧剧目	前文序号/曲牌	唱词
\[【到春雷】4 支\]			
1	45《牡丹亭·游园惊梦》	138【到春雷】	身似蝶影翩翩，…→千金之躯岂可任意存妄念
2	81《梅花仙（上）》	244【到春雷】	深庆避过天灾消劫难，…→芳心自觉愁绪千万

(续表 4-33)

编号	前文序号/粤剧剧目	前文序号/曲牌	唱词
【到春雷】4 支			
3	118《香梦前盟》	355【到春雷】	璀灿玉楼金碧闪亮,…→有玉人站阶下回头望
4	175《倾国名花》	518【到春雷】	仿似泛舟返太虚,…→视功勋仿佛轻烟共你无愁虑
【连环扣】2 支			
1	166《吟尽楚江秋》	484【连环扣】	恨煞恨煞相思钩,…→怎断得相思钩?
2	174《雪夜访珍妃》	514【连环扣】	莫再莫再声声惨,…→怒看鬼魅横行

(12)何少霞(1894—1942),名振渠,字乾调。广东音乐作曲家、演奏家。广东番禺人。与其叔父何柳堂、何与年一起被称为"沙湾何氏三杰"。在本书行文所参看的550首粤剧唱段中,采用何少霞作品作为曲牌的共有4支,分别为《白头吟》3支、《下渔舟》1支。如表4-34所示。

表4-34 来源于何少霞作品的粤剧唱腔曲牌

编号	前文序号/粤剧剧目	前文序号/曲牌	唱词
【白头吟】3 支			
1	44《摘缨会》	134【白头吟】	烽烟火舌漫天嗟,…→今朝保贞愿丧生,请挥剑斩
2	53《惆怅沈园春》	168【白头吟】	忆昔与卿春暖踏翠来,…→生来共卿同合配
3	99《珍珠慰寂寥》	301【白头吟】	夜半听歌声,…→深宫怕听杜宇声,风声雨声
【下渔舟】1 支			
1	25《还琴记》	64【下渔舟】	既遇素心蓝桥已高架,…→应将慧娘视作青烟化

(13)冯华(1924—2017),广东音乐家,小提琴、粤胡演奏家,作曲家,广东新会人。在本书行文所参看的550首粤剧唱段中,采用冯华作品作为曲牌的共有《夜思郎》2支。如表4-35所示。

表 4-35　来源于冯华作品的粤剧唱腔曲牌

编号	前文序号/粤剧剧目	前文序号/曲牌	唱词
	【夜思郎】2 支		
1	59《乱世佳人》	182【夜思郎】	是贤人一心为黎庶，…→原为贤兄指路行
2	116《幽恨碎银筝》	350【夜思郎】	一曲曲筝曲弹奏，…→弹拨银筝说恨愁

（14）陈德钜（1907—1971），曾用名陈铸，民族音乐学家、作曲家，广东番禺人。在本书行文所参看的 550 首粤剧唱段中，采用陈德钜作品作为曲牌的共有《悲秋》3 支。如表 4-36 所示。

表 4-36　来源于陈德钜作品的粤剧唱腔曲牌

编号	前文序号/剧目	前文序号/曲牌	唱词
	【悲秋】3 支		
1	171《灵台夜访》	503【悲秋】	镇边陲绝塞走马，…→大将英风比日月华
2	173《梦会梅花涧》	509【悲秋】	家姑丧强操办，…→病饿之躯渐弱残
3	173《梦会梅花涧》	510【悲秋】	天何绝我于一旦，…→愧未为你分忧倍自惭

（15）陈文达（1900—1982），广东番禺人。在本书行文所参看的 550 首粤剧唱段中，采用陈文达作品作为曲牌的共有《归时》3 支。如表 4-37 所示。

表 4-37　来源于陈文达作品的粤剧唱腔曲牌

编号	前文序号/剧目	前文序号/曲牌	唱词
	【归时】3 支		
1	41《梦会太湖》	116【归时】	水烟飘，月西坠，…→恨我无能插双翅飞遍千山万水
2	69《山神庙叹月》	210【归时中段】	焉得一朝凯歌奏，…→山神望庇佑
3	151《恨不相逢未嫁时》	437【归时】	今生莫问，夫妻恩爱风流梦再温，…→春心自锁禁

此外，还有乔飞（1925—2011）的《山乡春早》被《倩女奇缘》中的"深苑夜深满阶霜露冻，…→似怨如慕心底想必有隐痛"唱段用作曲牌；易剑泉（1896—

1971）的《一枝梅》被《啼笑姻缘》中的"你幽幽怨怨，我见犹怜，…→把愁眉尽敛"唱段用作曲牌；杨洁民的《月下飞鸾》被《乱世佳人》中的"神州烈火漫天，哀声阵阵，…→满胸悲愤"用作曲牌；等等。

总体来看，在本书行文所参看的 550 支粤剧唱腔曲牌中，有"传承类"曲牌 195 支、"移植类"曲牌 58 支、"变体类"曲牌 57 支、"吸收类"曲牌 53 支、"坚守类"曲牌 156 支，另有未明确来源曲牌 31 支。如表 4 – 38 所示。

表 4 – 38　本书行文所参看的 550 支粤剧唱腔曲牌的分类

类别	来源	总数	占比	总占比
"传承类"曲牌	传承自"传统文人曲牌"33 支	195/95（排除疑似）	6%	35.46%/17.27%（排除疑似）
	传承自民间曲牌 24 支（另有疑似 70 支）		17.1%	
	传承自宗教曲牌 5 支		0.9%	
	传承自宫廷曲牌 33 支（另有疑似 30 支）		11.46%	
"移植类"曲牌	移植自胡琴曲 14 支	58	2.55%	10.55%
	移植自琵琶曲 19 支		3.46%	
	移植自古琴曲 7 支		1.27%	
	移植自筝曲、提琴曲 18 支		3.27%	
"变体类"曲牌	变体自粤地器乐合奏曲 38 支	57	6.91%	10.36%
	变体自粤地器乐独奏曲 19 支		3.45%	
"吸收类"曲牌	吸收自外江戏曲牌 21 支	53	3.82%	9.64%
	吸收自流行歌曲 10 支		1.82%	
	吸收自内地电影插曲 10 支		1.82%	
	吸收自香港粤剧电影插曲 10 支		1.82%	
	吸收自国外电影插曲 2 支		0.36%	
"坚守类"曲牌	来源自粤剧先贤音乐作品 156 支	156	28.37%	28.36%
其他	未明确来源曲牌	31	5.63%	5.63%

综合以上分析，显而易见，在粤剧唱腔音乐曲牌的构成中，来源于粤剧先贤音乐作品的"坚守类"曲牌是最重要、占比最大的（占比 28.37%）。对粤剧先伶、先贤音乐作品的传承与坚守，是粤剧唱腔音乐曲牌保护与传承的重要内容，也是保持粤剧唱腔音乐"粤味"的首要选择。

第四节 粤地说唱的音乐形态

粤剧史家赖伯疆、黄雨青在合著的《粤剧源流初探》开篇,即将我国地方戏曲划分为两大主要类型:

> 一是在地方戏曲的基础上吸收外来剧种的某些艺术因素,而发展成为富有鲜明特色的地方剧种。另一是外来剧种流传到某地,同当地的民间艺术相结合,从而形成既有原来剧种特征,又有浓厚地方色彩的新型戏曲剧种。粤剧属于后一类型的地方戏曲,它是由梆子、二黄系统的戏曲同广东粤语地区民间艺术相结合的产物。①

并认为粤剧音乐的曲调由梆子、二黄、西皮(四平调)、牌子,以及包括南音、粤讴、龙舟、木鱼、板眼、咸水歌、梵音等多种粤地民间说唱及其音乐构成。

区文凤(香港)在其《木鱼、龙舟、粤讴、南音等广东民歌被吸收入粤剧音乐的历史研究》一文中,将粤剧与其他地方戏曲的区别概括为三个方面:其一是广东本土传统故事被编入粤剧和广东本土剧作家创作剧本的出现;其二是舞台语言由"官话"变为"广府白话";其三是广东本土音乐包括民间歌谣和小曲等的吸收和融入。②

由此可见,粤地说唱是粤剧音乐中的重要组成部分之一,也是重要的"粤味"音乐元素。从本书行文所参看的550支粤剧唱段来看,南音(为区别福建"南音",后文以"粤地南音"代称)、木鱼、龙舟三类粤地说唱在粤剧唱段中均有出现。

一、粤地南音的表演形式、词格用韵与腔格形态

关于粤地南音的产生,现有两种观点。

其一,源自扬州弹词,即粤地南音是在木鱼、龙舟的基础上,吸收了外省的吴声(扬州弹词)等曲种的音乐曲调发展而成。其依据为现粤地南音中有一种声腔名为"扬州南音"。由于扬州相对于广州而言属北方。为了将该种艺术形式与北方曲艺形式区别开来,将其命名为"粤地南音"。

① 中国戏曲家协会广东分会、广东省戏剧研究室:《戏剧艺术资料2》,1979年,第70页。(内部资料)
② 区文凤:《木鱼、龙舟、粤讴、南音等广东民歌被吸收入粤剧音乐的历史研究》,载《南国红豆》1995年第A期。

其二，源于南词与潮曲的结合。《广府寻根》载：

> 当时的秦楼楚馆，有三个帮派，一是广州帮，一是潮州帮，一是扬州帮，后者又称之为"南词班"。三个帮派，为适应市民社会竞争的需要，抢顾客，争生意，相互借鉴，相得益彰，于是，便把原来粤调的说唱歌体——木鱼、龙舟汇融于各方，尤其是南词潮曲，几经锤炼，从而演化出了一种粤调新声——南音。①

《中国戏曲志·广东卷》载：

> 乾隆盛世，广东工商业发展，经济繁荣。为满足达官贵人享受，珠江河上花艇遍布。入夜之后，灯影闪烁，弦歌阵阵，盛况不减秦淮。佛山大基尾田边街，泊有紫洞艇十余艘。分成广州、潮州、扬州（后改为南词班）三班互相竞争。潮、扬二帮"南词说唱古今书籍，编七字句，坐中开口弹弦子，打横者佐以扬琴"。这种有伴奏的说唱，比起广州帮唱木鱼，显得更为动人。为了招徕顾客，广州帮便在木鱼、龙舟的基础上，吸收南词和潮曲的长处，合一炉而共治，几经变化，创造了粤调新声南音。②

以上两种说法大同小异，都对。一方面，从南音的表演形式上看，"坐中开口弹弦子，打横者佐以扬琴"这种有伴奏的说唱，和江浙一带的"弹词类"表演形式相近，属同宗曲艺形态。另一方面，以唱扬州弹词为主的"南词班"要想在花艇遍布的珠江上与"本地班"竞争顾客，其必然需要吸收本地音乐形态，进行"扬州弹词"的粤地化改造，以适应粤地顾客的审美需求。由此，以潮曲、龙舟和木鱼歌为代表的粤地音乐和粤地说唱就迅速进入了"南词班"的表演形态中。在相互吸收、借鉴之后，最终在表演形式上被客观要求以广府方言——粤语来演唱，这就决定了"南音"这一"粤调新声"艺术形式的最大基因属于粤地说唱。

现流传最广、影响最大的粤地南音作品为《客途秋恨》和《叹五更》两曲。③

（一）粤地南音的三种表演形式：弹唱、清唱与说唱

在表演形式上，粤地南音大抵可分为三种形式：南音弹唱、南音清唱和南音说唱。

1. 南音弹唱

南音弹唱也称"地水南音"。多由失明艺人（瞽师）演唱，演唱时多自操扬

① 谭元亨：《广府寻根——中国最大的一个移民族群探奥》，广东高等教育出版社2003年版，第334页。
② 中国戏曲志编委会：《中国曲艺志 广东卷 佛山分卷》，中国ISBN中心，1993年。
③ 关于《客途秋恨》和《叹五更》的艺术类型划分，有学者将其归为龙舟歌。如谭正璧、谭寻所编《木鱼歌、潮州歌叙录》（书目文献出版社1982年版）就将其《客途秋恨》（第92页）和《何惠群叹五更》（第88页）辑录为龙舟歌。但也有学者将其归为南音，如方霞光所作《关于〈客途秋恨〉》（附歌曲全文）》（见倪雪君选编《雅记清词写流韵》，厦门大学出版社2015年版，第9-15页》），及蔡衍棻所作《南音》（见广东省戏曲研究室编《广东省戏曲和曲艺》，第212-219页）都将其划归为南音。本书从"南音"说。

琴、阮、筝、箫、椰胡等乐器伴奏（一般不超过五件），故名"南音弹唱"。"地水"本是《易经》中的卦名，《易经》中坎宫八卦属水，此八卦最后一卦名为"地水"。一些失明的民间艺人往往以算卦占卜为生，熟稔《易经》。在替人算卦占卜时常以"地水师"自称，久而久之，民间就以"地水"之名代指失明人士。这些失明的民间艺人往往白天算卦，晚上唱南音，以增加收入。他们在长期的演唱实践中，能够摸索创造出一种在技巧方法、声音处理、板叮安排等方面都有异于常规性南音的唱法，低回淳厚的音色旋律、婉转缠绵演唱风格，特别适合长篇叙事性南音的演唱。①

后来，人们就把失明艺人演唱的南音，俗称为"地水南音"。

2. 南音清唱

南音清唱，即以"唱"为主（多为独唱），几乎不表演。偏重演唱抒情、短小的作品，演唱速度较慢。传统的南音清唱，较少使用念白，多为只"唱"不"说"。后经过发展，才加入了少量的念白和道白，增强了清唱的表现能力。在音乐结构上，南音清唱经常采用乙反调式，以形成"乙反南音"，用以表现悲哀、怨愤、忆苦的情绪等。后随着舞台演出的需要，南音清唱中也逐渐加入了结构体例较为相近的木鱼、粤讴、龙舟等音乐元素，以丰富南音清唱的音乐色彩。

3. 南音说唱

南音说唱是新中国成立后在南音清唱的基础上，吸收其他曲艺演唱形式的表现手法而发展起来的。从表现形式上看，在"唱"的基础上，加入了更多的"白"，且可以使用"插白"（即"楔白"，指在一句唱词之后，插入一两句说白）。从演唱形式上看，虽以一人"独唱"为主，但已开始出现两人演唱及两人以上的集体演唱；或出现了"一人多角"的演唱形式，边唱、边说、边演。从演唱作品上看，相比南音清唱，其演唱的剧目文字容量更大，篇幅更长，故事情节更为复杂，表现力更强，且从南音清唱偏重抒情的表现方式转为兼顾抒情与叙事。

（二）粤地南音的词格与用韵

梆、黄唱段的词格多由七字或十字对句构成，只要有一个上句、一个下句就可以形成一个对句组合，循环地使用这个对句组合就可以形成唱段。从韵脚上看，梆、黄唱词多为上句押仄声韵，下句押平声韵（阴平、阳平）。如表4-39所示。

① 蔡孝本：《戏人戏语 粤剧行话俚语》，广州出版社2015年版，第125页。

表4-39　梆、黄唱段传统词格

七字对句：××/××/×××（仄）	十字对句：×××/×××/××/××（仄）
××/××/×××（平）	×××/×××/××/××（平）
……………	……………

但在粤地南音（包括龙舟、木鱼）中，至少要有两个对句才能够成一个组合，且第一对句的下句要押阴平韵，第二个对句的下句要押阳平韵。这种特殊的对句韵脚结构，在我国地方戏曲中几乎是绝无仅有的。如表4-40所示。

表4-40　粤地南音、龙舟、木鱼的传统词格

七字对句：××/××/×××（仄）	十字对句：×××/×××/××/××（仄）
××/××/×××（阴平）	×××/×××/××/××（阴平）
××/××/×××（仄）	×××/×××/××/××（仄）
××/××/×××（阳平）	×××/×××/××/××（阳平）
……………	……………

从词格结构上看，粤地南音的唱词结构大抵与龙舟、木鱼相似，一般都由"起式""正文""结式"三部分组成。但其格律要求更加规范，声韵要求规整，句子字数不宜过多。南音多用于表现一个故事中的个别情节，或仅为抒发内心情感的抒情之作。因此，在篇幅上不像木鱼那样，是描写一个完整故事情节的长篇大作，也不像龙舟那样是不为字数所拘的短调。南音在唱词篇幅上多为中型歌曲长度，大都由"起式""正文"和"收式"三个部分组成。

1. 起式段

起式用于分段或全曲的开始，为两句结构。第一句多为"3+3"的六字两逗结构，第二句多为"2+2+3"的七字三逗结构，但也有变体。如表4-41所示。

表4-41　起式段举例

起式段（常规）
×××，×××，
××/××/×××

注：上句第一逗尾字为仄声，可押韵可不押韵，第二逗尾字为阴平，必须押韵。下句尾字为阳平，必须押韵。

（续表 4-41）

起式段（变体）
×××（×），×××（×），
××（××）/××（××）/×××。
或
×××（××），×××（××），
××/××/×××

注："起式段"第一句的两逗，可以扩展到四字句一逗或五字句一逗（最多不超过五字句）。第二句的三逗也可以在七字句的基础上略有增加，但不改变其三逗的结构。

2. 正文段

正文段为"2+2+3"七字三逗两对句结构。第一对句的下句押阴平韵，第二对句的下句押阳平韵，一般无变体。正文段唱词旋律可重复使用于多个重复性正文段。如表 4-42 所示。

表 4-42　正文段结构

正文
××/××/×××，（仄声，可不押韵）
××/××/×××。（阴平，必须押韵）
××/××/×××，（仄声，可不押韵）
××/××/×××。（阳平，必须押韵）
…………

注：第一、第二对句的上句尾字韵脚用仄声字，可押韵，也可不押韵。
但第一对句的下句尾字必须用阴平韵，且必须押韵；
第二对句的下句尾字必须用阳平韵，也必须押韵。

3. 收式段

收式段与正文段结构基本相同，只是在正文第二对句上句之后，插入一个楔子句。如表 4-43 所示。

表 4-43　收式段结构

收式	
收式一（重复三字短句）	收式二（重复五字短句）
××/××/×××,（仄）	××/××/×××,（仄）
××/××/×××。（阴）	××/××/×××。（阴）
××/××/×××,（仄）	××/××/×××,（仄）
×××,（仄）	×××××,（仄）
××/××/×××。（阳）	××/××/×××。（阳）
或	或
××/××/×××,（仄）	××/××/×××,（仄）
××/××/×××。（阴）	××/××/×××。（阴）
××/××/×××,（仄）	××/××/×××,（仄）
×××,（仄）	×××××,（仄）
×××,（仄）（楔子句）	×××××,（仄）（楔子句）
××/××/×××。（阳）	××/××/×××。（阳）

注："楔子句"为重复第二对句第三逗的三字短句，或为重复第二对句第二、第三逗的五字短句（插入的五字短句为楔子句，不再分逗）。

"楔子句"可以为一句，也可为两句，但一般不超过两句。

"收式"唱段的用韵平仄与"正文"唱段一致。

（二）粤剧南音的腔格与调式结构

粤地南音后被粤剧吸收，成为粤剧唱腔的组成部分，即粤剧南音。粤剧南音唱段多采用"合尺线"（5－2）定弦，C宫调式，极少旋宫。在板式上，多采用三眼板（南音慢板、乙反南音）和一眼板（流水南音），极少换板。

1. "角起→徵落"与"宫起→徵落"两类起腔前奏

在音乐结构布局上，粤剧南音唱段的起腔有前奏，且有两种前奏。

其一，为"角起→徵落"的八板前奏（三眼板）。如图 4-9 所示。

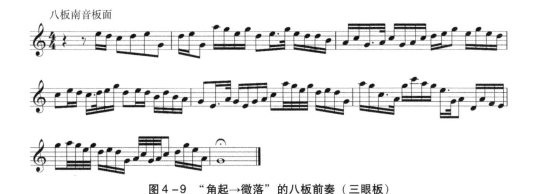

图4-9 "角起→徵落"的八板前奏（三眼板）

其二，为"宫起→徵落"的十板前奏（三眼板）。如图4-10所示。

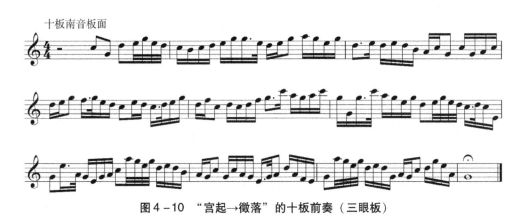

图4-10 "宫起→徵落"的十板前奏（三眼板）

2. "三段体"粤剧南音的调式结构

粤剧南音唱段根据不同的词格原体和变体，在行腔上有所变化，但在调式布局上，"起式段（2句）+正文段（4局）+收式段（4句）"三段体的调式结构大抵还是相对固定的。如表4-44所示。

表 4-44　粤剧南音的调式结构

	词格与用韵	句落音	调式布局
起式	上句：×××（仄），×××，（阴）	2（或 1、3）	商起（或宫、角起）→徵落（或商落）
起式	下句：××/××/×××。（阳）	5（或 2）	商起（或宫、角起）→徵落（或商落）
正文	上句一：××/××/×××，（仄）	1（或 2）	宫起（或商起）→商落
正文	下句一：××/××/×××。（阴）	2	宫起（或商起）→商落
正文	上句二：××/××/×××，（仄）	1（或 6）	宫起（或羽起）→徵落
正文	下句二：××/××/×××。（阳）	5	宫起（或羽起）→徵落
正文	………… 重复正文结构时，句落音不变		
收式	上句一：××/××/×××，（仄）	1（或 2）	宫起（或商起）→商落
收式	下句一：××/××/×××。（阴）	2	宫起（或商起）→商落
收式	上句二：××/××/×××，（仄）	1（或 6）	宫起（羽起）→宫过（或羽过，可无）→徵收
收式	楔子句：×××，（仄）（可无）	1（或 6）	宫起（羽起）→宫过（或羽过，可无）→徵收
收式	结束句：××/××/×××。（阳）	5	宫起（羽起）→宫过（或羽过，可无）→徵收

由表 4-44 可见，"收式段"的调式结构与"正文段"的调式结构完全一样，是对"正文段"调式结构的重复。以粤剧《鸳鸯泪洒莫愁湖·游园》南音选段"笼中鸟，叫声悲"[①] 为例。如表 4-45 所示。

表 4-45　粤剧《鸳鸯泪洒莫愁湖》南音选段词曲结构

C 宫 4/4【正线南音】

唱句结构		词逗结构	句落音	调式形态
起式	生唱	笼中鸟，叫声悲	2	商起→徵落
起式	生唱	声声/凄婉/是画眉	5	商起→徵落
正文	生唱	看它/满腔/愁和泪	2	商起→商过→宫转→徵落
正文	生唱	何不/对我/诉心思	2	商起→商过→宫转→徵落
正文	旦唱	它本在/林中/身自主	1	商起→商过→宫转→徵落
正文	旦唱	今日/樊笼之内/自悲啼	5	商起→商过→宫转→徵落

① 前揭黄鹤鸣记谱选编：《粤剧金曲精选 乐谱对照》（第 2 辑），第 44-45 页。

(续表 4-45)

唱句结构		词逗结构	句落音	调式形态
收式	旦唱	只好声声/和泪诉	2	商起→商过→宫转→徵收
		满怀忧恨/有谁知？	2	
	生唱	徐澄/能解/画眉鸟	1	
		自当/怜悯/你卑微	5	

上例为粤剧《游园》中的【正线南音】选段"笼中鸟，叫声悲"。从词格上看，为"起式段（2句）+正文段（4句）+收式段（4句）"的十句三段体结构。从调式上看，该唱段"起式段"为生唱唱段。上句以3+3唱词开腔，落商音2；下句为2+2+3唱词收腔，落徵音（5），形成了"商起→徵落"的调式布局。

"正文段"第一对句为生唱句，上、下句均为2+2+3的七字对句，且上、下句均落商音（2）；第二对句为旦唱句，上句落宫音（1），下句落徵音（5）。"正文段"形成了"商起→商过→宫转→徵落"的调式布局。

"收式段"第一对句为旦唱句，上、下句均为2+2+3的七字对句，且上、下句均落商音（2）；结束对句为生唱的2+2+3七字对句，上句落宫音（1），下句收腔于徵音（5）。"收式段"形成了"商起→商过→宫转→徵收"的调式布局。

从全曲来看，该【正线南音】唱段的"起式段"为"商→徵"调式结构，"正文段"为"商→商→宫→徵"调式结构；"收式段"为"商→商→宫→徵"调式结构。"收式段"是对"正文段"调式结构的完全重复。

此外，"收式段"重复"正文段"调式结构的粤剧南音唱段还有《紫钗记·阳关折柳》中的"愁绝兰闺妇，未敢怨征夫"[①]选段、《洞庭送别》中的"情切切，意痴痴"[②]选段等。如表4-46、表4-47所示。

表4-46 粤剧《紫钗记·阳关折柳》南音选段"愁绝兰闺妇，未敢怨征夫"词曲结构

1=C 4/4【乙反南音】

唱句结构		词逗结构	句落音	调式形态
起式	旦唱	愁绝/兰闺妇，未敢/怨征夫	2	商起→徵落
		你莫为/房帏恩爱/误前途	5	

① 前揭黄鹤鸣记谱选编：《粤剧金曲精选 乐谱对照》（第4辑），第27-29页。
② 前揭黄鹤鸣记谱选编：《粤剧金曲精选 乐谱对照》（第6辑），第22-23页。

(续表 4-46)

唱句结构		词逗结构	句落音	调式形态
正文	生唱	则怕你/弱质难胜/离别苦	1	宫起→商过→宫转→徵落
	生唱	我自当/勤修鱼雁/寄到蒿皋	2	
	旦唱	你要先/向陇西/把平安报	1	
	生唱	再报/长安/彩凤庐	5	
收式	旦唱	此日/海棠端赖/春阴护	1	宫起→商过→宫转→徵收
	生唱	盟山/誓海/爱难枯	2	
	旦唱	万语千言/难尽诉/怕望那/阳关路	1	
	旦唱	可叹/情鹣爱鲽/一旦痛分途	5	

上例为粤剧《阳关折柳》中的乙反南音唱段"愁绝兰闺妇，未敢怨征夫"的词曲结构。从词格上看，为"起式段（2句）+正文段（4句）+收式段（4句）"的十句三段体结构。从调式结构上看，该唱段"起式段"为"商→徵"结构。"正文段"为"宫→商→宫→徵"结构；"收式段"为"宫→商→宫→徵"结构。"收式段"是对"正文段"调式结构的完全重复。

表 4-47 粤剧《洞庭送别》南音选段"情切切，意痴痴"词曲结构

1=C 4/4 【乙反南音】

唱句结构		词逗结构	句落音	调式形态
旦唱	起式	情切切，意痴痴	2	商起→徵落
		衷怀/欲诉/竟无词	5	
	正文	只有/薄酒一杯/传妾意	1	宫起→徵过→宫转→徵落
		应怜/藕断/尚连丝	5	
		苦我/柔情似水/浓于酒	1	
		佳期/如梦/梦难期	5	
	收式	我负尽/阿娇/真情意	1	宫起→徵过→宫转→徵收
		却因存义/又岂能私	5	
		别酒/一杯/还敬你	1	
		我愧/无一语/慰峨眉	5	

上例为粤剧《洞庭送别》中的乙反南音选段"情切切，意痴痴"的词曲结构。从词格上看，为"起式段（2句）+正文段（4句）+收式段（4句）"的十句三段体结构。从调式结构上看，该唱段"起式段"为"商→徵"结构。"正文段"为"宫→徵→宫→徵"结构；"收式段"为"宫→徵→宫→徵"结构。"收式段"是对"正文段"调式结构的完全重复。

综合以上分析，笔者认为，在"三段体"南音唱段（起式、正文、结式）之中，其"起式段"无论是以3+3结构的唱词起腔，还是以5+5结构的唱词起腔，均采用上句落商音2，下句落徵音5的"商起→徵落"布局。其"正文段"无论是采用"2→2→1→5"的"商→徵→宫→徵"结构、"1→2→1→5"的"宫→商→宫→徵"结构，还是采用"1→5→1→5"的"宫→徵→宫→徵"结构，其"收式段"都会重复使用"正文段"调式布局，直至收腔。类似调式结构的南音选段还有很多。不赘例。

3. "两段体"粤剧南音的调式结构

从粤剧南音本体结构上看，"收式段"是对"正文段"调式布局的完全重复。但粤剧南音唱段不是一个独立结构的曲体，而是作为"嵌入式"曲体与梆子、二黄、曲牌及其他粤地说唱相互组合，共同构成完整唱段。因此，在有些南音选段中，其作为"正文段"重复结构的"收式段"常被省略。而在"正文段"结束之后，直接继唱梆子、二黄、曲牌等其他曲体，这种情况也比较常见。以粤剧《刁蛮公主·洞房斗气》南音选段"麻雀仔，担树枝"[①] 如表4-48所示。

表4-48 粤剧《刁蛮公主·洞房斗气》南音选段"麻雀仔，担树枝"词曲结构

1=C 4/4【正线南音】

唱句结构		词逗结构	句落音	调式形态
公主	起式	麻雀仔，担树枝	2	商起→徵落
		担上/南山/接阿姨	5	
	正文	遥望江心/有只/仔艇仔	1	宫起→商过→宫转→徵收
		艇上/有个渔郎/是个/蠢东西	2	
		有顺风/你都唔驶里	1	
		坐系处/傻头傻脑/系处/皱起双眉	5	
	无收式，直接转生唱（飞雄）			

① 前揭黄鹤鸣记谱选编：《粤剧金曲精选 乐谱对照》（第7辑），第29-31页。

（续表 4-48）

唱句结构		词逗结构	句落音	调式形态
飞雄	起式	麻雀仔，咀吱吱	2	商起→徵落
		不是/渔郎蠢钝/不知天时	5	
	正文	虽是/春风有意/不把/兰舟拒	1	宫起→商过→宫转→徵收
		又怕/秋云易变/到底/路崎岖	2	
		我劝你/有风不易/驶尽里	1	
		收帆/好趁/顺风时	5	
		无收式，直接收腔，并转【南岛风光】		

上例为粤剧《刁蛮公主》中的【正线南音】选段"麻雀仔，担树枝"的词曲结构。从词格上看，可分为旦唱和生唱两个部分。两部分均为省略了"收式段"，仅有"起式段（2句）+正文段（4句）"的两段体结构。

从旦唱唱段（公主）调式结构上看，"起式段"上句以3+3唱词开腔，落商音（2）；下句以2+2+3唱词收腔，落徵音（5），形成了"商起→徵落"的调式布局。"正文段"第一对句为长短句，上句以4+2+3唱词开腔，落宫音（1）；下句以2+4+2+3唱词收腔，落商音（2）。第二对句也为长短句，上句以3+5唱词开腔，落宫音（1）；下句以3+4+2+4唱词收腔，落音徵音（5）。"正文段"形成了"宫起→商过→宫转→徵收"的调式布局。该唱段无"收式段"，直接从"正文段"收腔，后转腔至生唱（飞雄）唱段。

从生唱唱段（飞雄）调式结构上看，"起式段"上句以3+3唱词开腔，落商音（2）；下句以2+4+4唱词收腔，落徵音（5），形成了"商起→徵落"调式布局。"正文段"第一对句为2+4+2+3唱词的十字对句结构，上句落宫音（1），下句落商音（2）。第二对句为长短句，上句以3+4+3唱词开腔，落宫音（1）；下句以2+2+3唱词收腔，落音徵音（5），形成了"宫起→商过→宫转→徵收"调式布局。该唱段无"收式"，直接从"正文"收腔，后转腔至G宫一眼板【南岛风光】。

从全曲来看，该【正线南音】的旦唱唱段"起式段"为"商→徵"结构，"正文段"为"宫→徵→宫→徵"结构，无"收式段"。生唱唱段"起式段"为"商→徵"结构，"正文段"为"宫→徵→宫→徵"结构，也无"收式段"。该【正线南音】中的两个唱段均为省略了"收式"，仅有"起式+正文"的两段体结构。

此外，采用省略"收式段"的粤剧南音唱段还有：《晴雯补裘》中的"孤帏冷，一灯秋"①选段、《洞天福地》中的"妆浓淡，一样美无双"②选段等。如表4-49、表4-50所示。

表4-49　粤剧《晴雯补裘》南音选段"孤帏冷，一灯秋"词曲结构

1=C　4/4【正线南音】

唱句结构		词逗结构	句落音	调式形态
晴雯	起式	孤帏冷，一灯秋	2	商起→徵落
		强扶/病体/补那/雀金裘	5	
	正文	只为/宝二爷/今天/祝舅寿	1	宫起→商过→宫转→徵收
		不慎/把金裘/烧坏/归来/对我/吐隐忧	2	
		未免/二爷/将罪受	1	
		讲到/描龙绣凤/我尚可/为公子/一谋	5	
无收式，直接收腔，并转【补裘曲】				

上例为《晴雯补裘》中的【正线南音】选段"孤帏冷，一灯秋"的词曲结构。从词格上看，也为省略了"收式段"，仅有"起式段（2句）+正文段（4句）"的两段体结构。从调式结构上看，"起式段"为"商→徵"结构，"正文段"为"宫→商→宫→徵"结构。全曲为省略了"收式段"，直接从"正文段"收腔，后转腔接唱C宫三眼板【补裘曲】的仅有"起式段+正文段"的两段体结构。

表4-50　粤剧《洞天福地》南音选段词曲结构

1=C　4/4【正线南音】

唱句结构		词逗结构	句落音	调式形态
起式	生唱	妆浓淡，一样美无双	2	商起→徵落
		天香国色/何须/蝶帮忙	5	

① 前揭黄鹤鸣记谱选编：《粤剧金曲精选　乐谱对照》（第10辑），第106-107页。
② 前揭黄鹤鸣记谱选编：《粤剧金曲精选　乐谱对照》（第9辑），第17-18页。

(续表 4–50)

唱句结构		词逗结构	句落音	调式形态
正文	生唱	不意/仙苑名葩/竟向/寒松傍	1	宫起→商过→宫转→徵收
	旦唱	我爱/寒松/铁骨/傲风霜	2	
		新词/一阕/情千丈	1	
		痴心/从此/付刘郎	5	
无收式，直接收腔，并转【二黄合字过门】				

上例为粤剧《洞天福地》中的【正线南音】选段"妆浓淡，一样美无双"的词曲结构。从词格上看，也为省略了"收式段"，仅有"起式段（2句）+正文段（4句）"的两段体结构。从调式结构上看，"起式段"为"商→徵"结构，"正文段"为"宫→商→宫→徵"结构。全曲为省略了"收式段"，直接从"正文段"收腔，后转腔接唱 C 宫三眼板【二黄合字过门】的仅有"起式段+正文段"的两段体结构。

综合以上分析，笔者认为，"两段体"南音（起式段+正文段）作为三段体南音（起式段+正文段+收式段）的变体，其在词格上省略"收式段"的两个对句，直接在"正文段"的结束句上收腔，后转腔接唱他类曲体。在调式结构上，"两段体"与"三段体"保持一致。"起式段"均为上句落商音（2），下句落徵音（5）的"商起→徵落"调式布局。"正文段"也为"三段体"常用的"1→2→1→5"的"宫起→商过→宫转→徵收"调式布局。不同的是，"三段体"尾字处的"5"为段落音，后要接唱"收式段"。而"两段体"尾字处的"5"为收腔音，后转腔接唱其他曲体唱段。

省略"收式段"这一改变，可以使原本冗长的粤剧南音唱词更加精炼，既能够保持粤地南音唱词特点、调式布局和音乐特色，又能够发挥其在粤剧唱段中的"嵌入式"特点，可以在不占据太多篇幅的前提下，将粤地南音的艺术特色融入整个粤剧唱段之中。

二、粤地木鱼的源流、表演形式与音乐形态

粤地木鱼，即木鱼书，也称沐浴歌、摸鱼歌、木鱼歌等，是流行于岭南粤语区的一种民间说唱形式，主要流行于广州、东莞、佛山、中山等珠三角地区，后逐渐流传至粤东潮汕、粤西吴川及广西浔州（今广西桂平市）等地。"木鱼"是在粤地民歌的基础上发展，后受到"外江"说唱文学（扬州弹词、子弟书）的影响而逐

渐丰腴壮大的。它成为一种可抒情、可叙事、可弹唱表演的综合性说唱艺术。

（一）粤地木鱼的源流

"木鱼"一词最早载于明邝露（1604—1650）《峤雅》四卷之二《婆猴戏韵学宫体诗寄侍御梁仲玉》之《弹木鱼》一诗中。

> 东粤古扬州，新年竞冶游。月规廛作镜，人叠彩为楼。……琵琶弹木鱼，锦瑟传香蚁。鬼面饬丹铅，仙袄飘纨绮。……民谣歌禾只，圣寿赞康哉。独有供驴令，难量司马才。①

该诗中的"琵琶弹木鱼"一句，为目前有关"木鱼"最早的记录。同时，这里也透露了一个重要的信息，即木鱼是用琵琶伴奏的。

清王士祯（禛）（1634—1711）《南海集·广州竹枝》也载有"木鱼歌"一词：

> 潮来濠畔接江波，鱼藻门边净绮罗。两岸画栏红照水，蛋船争唱木鱼歌。②

该"竹枝词"中的"蛋船争唱木鱼歌"一句不仅提到了"木鱼歌"，还提到了"蛋船"，而且也透露了两个重要的信息：其一，蛋船上的渔民（后称"蛋家人"）群体或为"木鱼歌"的演唱者之一；其二，"木鱼歌"与蛋船上的"歌"（后称"蛋家歌"）可能存在某些联系，也或许本就是同一个"对象"。

清吴淇（1615—1675）《粤风续九》也载有"木鱼"一词：

> 木鱼，东粤之歌名也。浮在粤西，土旷人稀，流寓于兹者，粤东人尤多，故亦习为此歌。③

《粤风续九》在流传了 100 多年以后，至清乾隆四十九年（1784）前后，李调元（1734—1803）的《粤风》问世。该书收录了汉、瑶、俍、壮四个民族的清歌 111 首，按民族分为四卷，并将蛋歌、担歌、扇歌、布刀歌按其所属族别，分别归入各族民歌专卷之中。④

李调元《粤风》中所辑录的民歌，主要源于《粤风续九》，但将《粤风续九》中原有的巫觋歌、师童歌等删去，增加了"沐浴歌"（摸鱼歌）。其在对"沐浴歌"的注释、评语、题解进行增补的同时，也对"沐浴歌"的艺术形式进行了详细的描述：

> 木鱼，东粤之歌名也。浮在粤西，土旷人稀，流寓于兹者，粤东人尤多，

① 谭正璧、谭寻：《评弹通考》，上海古籍出版社 2012 年版，第 458 页。
② 〔清〕王士禛著，李毓芙、牟通、李茂肃整理：《渔洋精华录集释》（下），上海古籍出版社 1999 年版，第 1691－1692 页。
③ 〔清〕吴淇：《粤风续九》，参见叶春生《岭南俗文学简史》，广东高等教育出版社 1996 年版，第 32－33 页。
④ 叶春生：《岭南俗文学简史》，广东高等教育出版社 1996 年版，第 33 页。

故亦习为此歌。其词甚似元人弹词,以三弦合之,每空中弦以起止,盖太簇调也,又以一种句法类诗余。一笑千金难买,行来步步莲生,脸似桃花眉似柳,话语最分明。①

李调元在转引吴淇《粤风续九》中有关"沐浴歌"文字的同时,对"木鱼歌"的表演形式进行了详细的描述:从词格上看,"沐浴歌"的歌词"甚似元人弹词";从伴奏形式上看,"沐浴歌"是以"三弦合之";从音乐结构上看,是唱时不奏,奏时不唱,即"每空中弦以起止",即在歌唱停止时的"空"中,以"弦"合之起止;从调式上看,为太簇调(今D调)。

清屈大均(1630—1697)《广东新语》(卷十二)之《粤歌》对"摸鱼歌"也有详细记载:

> 粤俗好歌,凡有吉庆,必唱歌以为欢乐。……其娶妇而迎亲者,婿必多求数人,与己年貌相若而才思敏慧者,使为伴郎,……总以信口而成,才华斐美者为贵,至女家不能酬和,女乃出阁。……先一夕,男女家行醮,亲友与席者或皆唱歌,名曰"坐堂歌"。酒罢,则亲戚之尊贵者。亲送新郎入房,名曰"送花"。花必以多子者,亦复唱歌。自后连夕亲友来索糖梅啖食者,名曰"打糖梅",一皆唱歌,歌美者得糖梅益多矣。其歌之长调者,如唐人《连昌宫词》《琵琶行》等,至数百言千言,以三弦合之,每空中弦以起止,盖太簇调也,名曰"摸鱼歌"。或妇女岁时聚会,则使瞽师唱之,如元人弹词曰某记某记者,皆小说也,其事或有或无,大抵孝义贞烈之事为多,竟日始毕一记,可劝可戒,令人感泣沾襟。其短调踏歌者,不用弦索,往往引物连类,委曲譬喻,多如子夜竹枝。②

《广东新语》(卷九)之《广州时序》中也记载了"摸鱼歌"的相关表演形式:

> 歌伯斗歌,皆著鸭舌巾,驼绒服,行立凳上。东唱西和,西嘲东解,语必双关,词兼雅俗。大约取晋人读曲十之三,东粤摸鱼歌十之四,其三分则唐人竹枝调也。③

屈大均的这两段文字透露了很多重要信息:其一,粤人婚娶必对歌,婿方需寻年纪相仿又擅歌的男子为伴郎与女家对歌,直至"女方不能酬和"之时,婚女方能出嫁。其二,婚期前一日男家行"醮礼"(古代结婚时用酒祭祀神灵的一种斟酒仪式)时,需唱"坐堂歌"。其三,从"摸鱼歌"的伴奏形式上看,百言或千言的

① 〔清〕李调元:《粤风》(卷一),中华书局1985年版,第8页。
② 〔清〕屈大均:《广东新语》,中华书局1985年版,第358—359页。
③ 前揭屈大均:《广东新语》,第299页。

"歌者长调"是"以三弦合之",而"短调踏歌"则"不用弦索"。其四,从表演者上看,有"业余"演唱的家庭妇女,有"半职业"演唱的歌伯,还有"职业"演唱的瞽师等。

近人徐珂(1869—1928)所辑《清稗类钞》有"盲妹弹唱"条载:

> 盲妹弹唱,广州有之,谓之曰盲妹。所唱为摸鱼歌,佐以洋琴,悠扬入听。人家有喜庆事,辄招之。别有从一老妪游行市中,以待人呼唤者,则非上驷也。妹有生而盲者,有以生而艳丽,为养母揉之使盲者。盖粤人之娶盲妹为妾,愿出千金重值者,比比皆是也。①

徐珂的这段文字在揭露"盲妹"悲惨身世的同时,也间接提供了三个重要信息:其一,"摸鱼歌"可为扬琴伴奏,即"佐以洋琴"。其二,盲妹已成为"职业"的"木鱼歌"演唱艺人,即"人家有喜庆事,辄招之"。其三,"摸鱼歌"在清时粤地大为流行,以致"粤人之娶盲妹为妾,愿出千金重值者,比比皆是也"。

清沈复(1763—1808)的《浮生六记》卷四《浪游记快》有载:

> 有署中三友,拉余游观妓,名曰打水围。……先至沙面,妓船名花艇,皆对头分排,中留水巷,以通小船来往。……更有小艇,梭织往来,笙歌弦索之声,……令人情为之移。②

沈复这段文字虽然没有直接提供有关"摸鱼歌"的相关信息,但结合前述材料,可以得出两个间接信息:其一,在珠江的妓船花艇中,有"摸鱼歌"的表演,即"梭织往来,笙歌弦索之声";其二,花艇中的歌妓,也为"摸鱼歌"的主要表演者。

清吴树珠《擘红余话》有载:

> 珠江襟带羊城。……其间帆樯如林,青雀黄龙之舫,集于州渚。别有花艇藏娇,靓妆炫服,照临波镜,乃水上平康里也。每当夜静月明,皓腕当窗,绛树之清歌竞奏,丝竹之玉笛横飞。虽竹西歌吹,何以加兹?③

清王韬(1828—1897)《遁窟谰言》卷八《双珠》有载:

> 江中有紫洞艇一种,尤于销夏为宜。当夫序届天中日逢竹醉,游船杂沓震荡波心,清曲南词更唱迭和,脆丝豪竹,低唱浅斟,无不齐奏尔能。④

上述吴树珠所载之"花艇藏娇,靓妆炫服""绛树之清歌竞奏,丝珠之玉笛横飞",王韬所载之"游船杂沓""清曲南词更唱迭和"等,均对应了沈复"梭织往来,笙歌弦索之声"所表现的珠江歌妓表演"摸鱼歌"的场景。而该引中的"南词"即

① 徐珂编:《清稗类钞》(第10册),中华书局2003年版,第4941页。
② 前揭谭正璧、谭寻:《木鱼歌、潮州歌叙录》,第51页。
③ 王书奴:《中国娼妓史》,中国文史出版社2015年版,第237页。
④ 〔清〕王韬:《遁窟谰言》,河北人民出版社1991年版,第197页。

粤地南音，是"摸鱼歌"的一种变体。

（二）粤地木鱼的表演形式

从以上所引，我们大抵可以得出粤地木鱼的表演形态如下。

从表演者上看，至少可以分为四类："疍船争唱木鱼歌"的疍家渔民；"著鸭舌巾，驼绒服，行立凳上"的歌伯；"人家有喜庆事，辄招之"的盲妹；"花艇藏娇，靓妆炫服"的珠江歌妓。

从伴奏形态上看，至少可以分为五类：有"琵琶弹木鱼"的琵琶；有"以三弦合之，每空中弦以起止"的三弦；有"佐以洋琴，悠扬入听"的扬琴；还有"笙歌弦索之声"和"丝竹之玉笛横飞"的"弦索"和"玉笛"等。

从词格形态上看，至少可以分为四类：其词格"甚似元人弹词"；其句法"类诗余"；其长歌多至"数百言千言"；其短歌多如"子夜竹枝"等。

正是以上不同表演形态的存在，最终导致了"摸鱼歌"向"粤地南音"和"龙舟歌"两个方向的衍化。

（三）粤剧木鱼的音乐形态

粤地木鱼后被粤剧吸收成为粤剧唱腔的组成部分，即粤剧木鱼。在本书行文参看的550首粤剧唱段中，共有粤剧木鱼唱段24支，音乐形态如下。

其一，从板式上看，全为散板，无一例外。

其二，从宫调上看，多为C宫（22支），少为G宫（2支），无其他宫调，无旋宫。

其三，从唱词上看，多为"竹枝词"类的短歌，无"数百言千言"的长歌。

其四，从调式布局上看，多为"四句体"调式的重复结构。

其五，从用韵上看，多为段体类一韵到底，较少换韵。

其六，从调式形态上看，可以分为"四句体"和"六句体"两类。

1. 四句体的"宫→商→宫→徵"调式结构

从谱例分析来看，四句体（两个对句）为粤剧木鱼唱段的基础性结构。木鱼唱段最少由两个对句构成，以展开故事表述，"宫起→商过→宫转→徵收"为其常用的调式结构。另可根据故事情节需要对"四句体"唱段进行重复性的扩充，但其调式结构不变。也可以对"四句体"唱段进行"添头"，即在"四句体"正文唱段之前添入一个对句，作为领起句。还可以对"四句体"唱段进行"扩尾"，即在"四句体"正文唱段之后接入一个对句，作为收腔句。以粤剧《楼台泣别》木鱼选段"我欲抱余香再问一句真心话"[1] 为例。如表4-51所示。

[1] 前揭黄鹤鸣记谱选编：《粤剧金曲精选 乐谱对照》（第8辑），第16页。

表 4-51　粤剧《楼台泣别》木鱼选段词曲结构

C宫 散板【乙反木鱼】

唱句结构		词逗结构	句落音	调式形态
生唱	正文	我欲抱余香/再问一句/真心话	1	宫起→商过→宫转→徵收
		是否/聊将蝶梦/戏寒鸦？	2	
		是否/三月春风/催杏嫁？	1	
		是否/嫌郎清淡/爱繁华？	5	

上例为粤剧《楼台泣别》中的乙反木鱼选段"我欲抱余香再问一句真心话"的词曲结构。从词格上看，为两对句（四句体）结构。从调式上看，第一对句上句以 5+4+3 唱词开腔，落宫音（1）；下句以 2+4+3 唱词收腔，落商音（2）。第二对句为 2+4+3 的九字对句结构，上句落宫音（1）；结束句收腔于徵音（5）。全曲形成了"宫起→商过→宫转→徵收"的调式结构；从用韵上看，该唱段四个唱句尾字"话、鸦、嫁、华"为一韵到底，无换韵。该唱段为粤剧木鱼的基础性结构，无"添头"，无"重复正文"，也无"扩尾"。

此外，采用"宫→商→宫→徵"调式结构的粤剧木鱼唱段还有《摘缨会》中的"唐许两家将喜事办"① 选段、《重上媚香楼》中的"人杳杳，草芊芊"② 选段等。如表 4-52、表 4-53 所示。

表 4-52　粤剧《摘缨会》木鱼选段"唐许两家将喜事办"词曲结构

C宫 散板【乙反木鱼】

唱句结构		词逗结构	句落音	调式形态
正文	生唱	唐许/两家/将喜事办	1	宫起→商过→宫转→徵落
		择了/吉日良辰/好咏关关	2	
		系我呢个/倒运新郎/将破日拣	1	
		有临门花轿/都会/运路行	5	

① 前揭黄鹤鸣记谱选编：《粤剧金曲精选 乐谱对照》（第3辑），第42-43页。
② 前揭黄鹤鸣记谱选编：《粤剧金曲精选 乐谱对照》（第6辑），第91页。

(续表 4-52)

唱句结构		词逗结构	句落音	调式形态
正文 (重复)	旦唱	只因/向襄小人/与你/如冰炭	1	宫起→商过→宫转→徵收
		暗箭/伤人/用计奸	2	
		我不想/你妒恨君王/忠心减	1	
		更怕你/抗拒权奸/会受伤残	5.	

上例为粤剧《摘缨会》中的乙反木鱼选段"唐许两家将喜事办"。从词格上看，可分为"正文段（4句）+重复正文段（4句）"结构的生、旦两个唱段；从调式结构上看，两个唱段均为典型的"1→2→1→5"连接的"宫起→商过→宫转→徵收"调式布局。旦唱唱段虽然在唱词和用韵上有变化，但在音乐调式结构上并无改变，旦唱唱段是对生唱唱段"四句体"正文的重复性扩充。

表 4-53　粤剧《重上媚香楼》木鱼选段"人杳杳，草芊芊"词曲结构

C 宫　散板【乙反木鱼】

唱句结构	词逗结构	句落音	调式形态
添头	人杳杳/草芊芊	2	商起→徵落
	凭栏/怅望/独流连	5.	
正文	莫非你/守节为郎/不再把/青楼恋	1	宫起→商过→宫转→徵收
	一任/歌台舞榭/绕寒烟	2	
	莫不是/责我迟来/心嗟怨	1	
	天涯远去/甘做/泊凤飘鸾	5.	

上例为粤剧《重上媚香楼》中的乙反木鱼选段"人杳杳，草芊芊"的词曲结构。从词格上看，为带"添头"的"添头段（2句）+"正文段（4句）"的三对句（六句体）结构。从调式结构上看，全曲形成了添头段"商起→徵落"+正文段"宫起→商过→宫转→徵收"的调式结构。从用韵上看，"添头段"的两个唱句尾字"芊、连"和正文段的四个唱句尾字"恋、烟、怨、鸾"为一韵到底，无换韵。

综合以上分析可见，粤剧唱段中的两对句（四句体）木鱼多为"正文段"，其调式布局多为"1→2→1→5"连接的"宫起→商过→宫转→徵收"结构；在用韵上也多为一韵到底的不换韵结构。两对句（四句体）可以根据唱词长短的需要，进

行"四句体"重复或多次重复的演唱,也可以在这一调式结构之前,加入一个"添头"对句作为起腔唱段,但"添头"和"重复"的度曲手法一般不改变正文唱段的调式布局。

2. 六句体的"角→徵→商→角"+"宫→徵"结构

六句体(三对句)木鱼也经常出现在粤剧唱段之中,但该三对句并不为"起式段+正文段+收式段"的三段体结构,而是前两对句的四句唱词为"正文段",后一对句的两句唱词为"收式段"。以粤剧《鸾凤分飞》木鱼选段"茶可口,味芳甘"①为例。如表4-54所示。

表4-54 粤剧《鸾凤分飞》木鱼选段"茶可口,味芳甘"词曲结构

C宫 散板【木鱼】

唱句结构	词逗结构	句落音	调式形态
正文 (生唱)	茶可口,味芳甘	3	角起→徵过→商转→角落
	贤妻/待我/意殷勤	5̇	
	今日/窗明/几更净	2	
	助吾/豪兴/动诗心	3	
收式 (旦唱)	桌上/纸笺/文翰备	1	"宫→徵"收腔
	鲜花/尤可/养君神	5̇	

上例为粤剧《鸾凤分飞》中的木鱼选段"茶可口,味芳甘"的词曲结构。从词格上看,为"正文段(4句)+收式段(2句)"结构。从调式结构上看,"正文段"第一对句上句以3+3唱词开腔,落角音(3);下句以2+2+3唱词过腔,落徵音(5)。第二对句为2+2+3唱词的七字对句,上句转腔落商音(2),下句落腔于角音(3)。"正文段"形成了"角起→徵过→商转→角落"调式结构。"收式段"为2+2+3唱词的七字对句结构。上句落宫音(1),结束句落徵音(5),形成了"宫→徵"结构的收腔。"收式段"是对四句体"正文段"的补充性"扩尾"。

此外,采用"角→徵→商→角"+"宫→徵"调式结构的粤剧木鱼唱段还有:《牡丹亭·人鬼恋》中的"我不是文君怨妇"②选段、《杨贵妃》中的"原来系鹦鹉学舌唤叫声喧"③选段等。如表4-55、表4-56所示。

① 前揭黄鹤鸣记谱选编:《粤剧金曲精选 乐谱对照》(第1辑),第26页。
② 前揭黄鹤鸣记谱选编:《粤剧金曲精选 乐谱对照》(第3辑),第58页。
③ 前揭黄鹤鸣记谱选编:《粤剧金曲精选 乐谱对照》(第4辑),第118页。

表4-55　粤剧《牡丹亭·人鬼恋》木鱼选段"我不是文君怨妇"词曲结构

C宫 散板【木鱼】

唱句结构		词逗结构	句落音	调式形态
正文	旦唱	我不是/文君怨妇/也不是/弃妾逃妻	3	角起→徵过→商转→角落
		却是/妖魔鬼魅/把人迷	5·	
	生唱	你若是/鬼魅妖魔/又怎会/如花俏丽	2	
	旦唱	我若是/凡人俗客/又怎能/飘入窗西	3	

C宫 散板【木鱼】

唱句结构		词逗结构	句落音	调式形态
收式	生唱	不管你/是鬼是人/我也/全无畏惧	1	"宫→徵"收腔
		只要你/真诚相爱/我亦/永不相遗	5	

上例为《牡丹亭》中的木鱼选段"我不是文君怨妇"的词曲结构。从词格上看,为"正文段(4句)+收式段(2句)"结构。从调式上看,正文段为"角起→徵过→商转→角落"+收式段"宫→徵"的调式结构,"收式段"是对四句体"正文段"的补充性"扩尾"。

表4-56　粤剧《杨贵妃》木鱼选段"原来系鹦鹉学舌唤叫声喧"词曲结构

C宫 散板【木鱼】

唱句结构	词逗结构	句落音	调式形态
正文（旦唱）	原来系/鹦鹉学舌/唤叫声喧	3	角起→徵过→商转→角落
	恼恨/无知雀鸟呀/巧弄人言	5·	
	鹦哥呀/你故把愁人/来欺骗	2	
	知否/百花亭畔/我已/望眼将穿	3	
收式（旦唱）	你系无心/戏有心/教人讨厌	1	"宫→徵"收腔
	可怜我/徘徊伫立/默默/呀无言	5·	

上例为粤剧《杨贵妃》中的木鱼选段"原来系鹦鹉学舌唤叫声喧"的词曲结构。从词格上看,"正文段为(4句)+收式段(2句)"结构。从调式上看,正文段为"角起→徵过→商转→角落"+收式段"宫→徵"的调式结构,"收式段"是对四句体"正文段"的补充性"扩尾"。

综合以上分析可见,粤剧唱段中的六句体(三对句)木鱼,多为"正文段

(4句) + 收式段（2句)"的句法结构。正文段多为"3→5→2→3"的"角起→徵过→商转→角落"调式结构。收式段多为"1→5"的"宫起→徵落"调式结构。且六句体（三对句）木鱼可以根据唱词长短的需要，对"正文段"进行重复，在唱词重复时其句法结构不变。最后回归"收式段"，并以上句落宫音，下句落徵音的"宫起→徵落"对句收腔，结束唱段。

三、粤地龙舟的源流、表演形式与音乐形态

粤地龙舟，又称龙舟歌、龙洲歌、乞儿歌等，是用广州方言演唱的一种说唱文学形式，其初在民间创作和传播，后被吸收入粤曲和粤剧唱腔中，成为常用曲体之一。

（一）粤地龙舟的源流

关于粤地龙舟的起源，现大抵有以下几种说法。

1. 产生于广东顺德

相传为顺德龙江某一落魄子弟所创，又名"龙洲歌"。珠江三角洲河流密布，水路兴盛，舟楫频繁。旧时卖唱"龙洲歌"的多为顺德籍民间艺人（俗称"龙舟佬"），手拿长柄小龙舟（顶部有雕塑的人物，拉线可动），面挂小锣和小鼓，在船上边走边敲边唱。其演唱内容大多为"龙舟舟，出街游，姐妹行埋（在一起）莫打斗，封封利是（红包）责（压）龙头。龙头龙尾添福寿，老少平安到白头"[1] 之类，是用于"劝善""祈福"或"行乞"的吉祥话。久而久之，龙洲歌也就成了行乞的方式，因此，也称其为"乞儿歌"。此外，由于"凡唱龙舟为生的人，十居八九都是顺德籍，特别是龙舟腔调，如用广州语演唱，从来得不到好评，所以擅唱者，如非该县人，也要学该县乡音，说白时更为必要。"[2] 因此，龙舟产生于顺德民间一说，虽无直接证据可参，但也较为可信。但若寻根并确定其由某一有名有姓的落魄子弟所创，则不免有牵强附会之嫌，不符合民歌产生于人民大众的规律。

2. 由天地会所创

相传清康熙二十二年（1683），施琅将军平定台湾以后，以郑成功及其后人为代表的明朝武装力量被宣告彻底解体。民间"反清复明"活动纷纷转入潜伏状态，浪迹于粤地水乡。为了宣传其"反清复明"的政治主张，天地会常编写一些口语俚歌，以便在民众中进行宣传；以手持木雕龙舟作为天地会的接头记号；以胸挂一锣一鼓，代表日月合体的"明"字，以示忠明之意。例如，有一支龙舟歌的歌词

[1] 陈勇新：《龙舟歌》，广东人民出版社2005年版，第1页。
[2] 李汉枢：《粤调说唱民歌沿革》，广东人民出版社1958年版，第23页。

如下：

 天生朱洪立为尊，地结桃园四海同；会齐洪家兵百万，反离挞子伴真龙；
 清连举起迎兄弟，复国团圆处处齐；大家来庆唐虞世，明日当头正是洪。①

将这首藏头诗的首字连缀起来，即为"天地会反清复大明"，具有极强的号召力和鲜明的"反清复明"主张。"起初这种演唱形式称为'龙朱歌'（暗寓明代真龙天子姓朱之意），后来大概觉得过于露骨，才改称'龙舟歌'。"②

 这只能说明"天地会"曾经使用过"龙舟歌"的曲艺形式，进行过某些宣传活动，但若要说是"天地会"直接创造了"龙舟歌"，则可能是过去帮会之人的传说而已，杜撰程度较高，可信度颇低。

3. 由郑元和所创

 相传五代十国（907—960）时，汉八代宣王刘基曾在郑元和花园卖唱。有载：

 敲击瓦片来伴奏，唱的就是龙舟。顺德的龙舟艺人都称郑元和为"开山老祖"。直至二十世纪五六十年代，顺德、中山等地的群众演唱龙舟自娱，因为没有龙舟锣鼓在身边，便随手拿起现场器物，如锄头、瓦片、碗碟之类来伴奏。③

 这一说法同样可信度不高，正如民间传说"刘三姐创歌"一样，多为故事传说的历史化。这大抵是因为后人为了解释当地演唱龙舟的风俗，而加以想象并将这一风俗与历史上的某一特定事件、特定人物结合起来，虚构并认定了一个"开山老祖"而已。这既有牵强附会之嫌，也不符合民间说唱的形成规律。

4. 源自祭祀颂词

 相传，"由人们在端午节赛龙舟时，向龙王爷口唱消灾纳福、驱邪保境的颂词演变而来"④，此说法不做考证，仅列此以做一说。

5. 源自南音

 "龙舟"来源于"南音"一说，是陈卓莹的看法。其认为"扬州腔"南音的产生，受到了"扬州南词"的影响，故认为粤地南音的形成时间比木鱼和龙舟都要早，之后才派生出了木鱼和龙舟。笔者对这一说法持保留意见。

6. 源自木鱼

 持这一观点的有吴瑞卿、区文凤等。吴瑞卿在其博士论文《广府说唱本木鱼书

① 广东省戏剧研究室编：《广东省戏曲和曲艺》（内部资料），1980 年，第 207 页。
② 中国人民政治协商会议广东省广州市委员会文史资料研究委员会：《广州文史资料专辑 珠江艺苑》广东人民出版社 1985 年版，第 169 页。
③ 中国曲艺志全国编辑委员会、《中国曲艺志·广东卷》编辑委员会：《中国曲艺志·广东卷》，中国 ISBN 中心，2008 年，第 47 页。
④ 马春耕、刘玉兰：《中华传统节日·端午节》，东北师范大学出版社 2011 年版，第 65 页。

的研究》中认为：

> 龙舟由木鱼发展而来的说法似较合理。在木鱼、龙舟、南音三种曲艺中，从音乐而言，木鱼最简单，无伴奏。龙舟比较复杂，旋律和伴奏上都比其他两种曲艺复杂得多。曲艺由简发展至复杂是较合逻辑的，因此龙舟由木鱼发展而成的说法也较合理。①

区文凤在其《木鱼、龙舟、粤讴、南音等广东民歌被吸收入粤剧音乐的历史研究》一文中认为：

> 龙舟源于木鱼，从民间曲艺的发展规律来看是合理的。龙舟和木鱼除了龙舟多了一对锣鼓，在句读上有比较明显的差别之外，两者的唱法没有很大的差别，只是木鱼更自由灵活一些。所以，有理由相信龙舟是木鱼进一步发展出来的曲艺。②

笔者赞同区文凤这一说法。

（二）粤地龙舟的表演形式

总体而言，粤地龙舟的表演大抵可分为两种形式，即沿门说唱与坐点卖唱。

1. 沿门说唱

沿门说唱，即在逢年过节之时挨家串户的演唱，多以唱吉利词、祝颂话以博取主家的打赏、食物或利是为目的。其又可分为说唱龙舟、鲤鱼歌、喃银树三类。

其一，说唱龙舟，也称"吉利龙舟"。多为吟诵式演唱，近似佛教唱呗，但比唱呗要复杂。每逢年节时，民间艺人手持木雕龙舟，胸挂锣鼓，挨家挨户表演。到了主家门口，先说一番吉利词、祝颂话，之后才开唱。所唱内容多为临时编唱的适合主家身份的祝颂词，或为民众所熟知的祝福性、喜剧性曲目等，为了向主家讨些食物或零钱，一般不唱苦情戏。

具体表演形式为一人或二人自击小锣或小鼓作间歇伴奏吟唱。唱词结构以七言韵文为基本句式，四句一组，腔调简朴，可叙可抒。唱词内容从神话故事、民间故事到时事新闻等，几乎无所不包，像《八仙贺寿》《仙姬送子》《三聘孔明》等剧中的"摘锦"（精彩部分）都是普受欢迎且经常表演的桥段。20世纪30年代起，粤剧、乐曲吸收龙舟曲调，取消小锣鼓伴奏，作为纯粹清唱的曲牌使用。

其二，鲤鱼歌。多为民间艺人沿门卖唱乞食时所唱，演唱时手举木雕鲤鱼，一边打小锣鼓，一边唱：

> 鲤鱼到门庭，家和万事兴。鲤鱼头，代代子孙起高楼。鲤鱼眼，子孙发

① 吴瑞卿：《广府说唱本木鱼书的研究》，香港中文大学1989年博士论文（未刊），第44页。
② 前揭区文凤：《木鱼、龙舟、粤讴、南音等广东民歌被吸收入粤剧音乐的历史研究》，第33页。

达。鲤鱼嘴,阿爷寿高八百载。鲤鱼牙,富贵又荣华。鲤鱼须,阿爸去收租。鲤鱼翅,左手金银右手金器。鲤鱼春,阿姑同阿嫂染红鸡春。鲤鱼沃沃,金银满屋。鲤鱼摆摆尾,年头赚到年尾。①

其三,喃银树。表演时多为手提绿树枝,用红布围着,或树枝上挂满红包,有的则拿着一盆枝叶间缀满黄金果实的四季橘、柑橘,吊着一些红利是小纸封,穿街过巷地演唱:

> 银树一棵添锦绣,拨开银路占先头。鸦鹊担柴来送斗,买田买地起高楼,起起高楼饮寿酒,封封利是接龙头,龙头龙位添福寿,满地儿孙立乱叩头,恭喜阿婆九十九,恭喜阿公一百有尽头。②

据以上材料可知,说唱龙舟、鲤鱼歌、喃银树均为乞儿歌,在演唱形式上类似于我国北方流行的莲花落。莲花落也是一边敲竹板一边沿门乞唱的一种形式。岭南文化与北方中原文化一脉相承,一些家境贫寒的民间艺人唱"乞儿歌"以补贴家用,也就不足为奇了。至于说唱龙舟、鲤鱼歌、喃银树等沿门卖唱形式的出现时间谁先谁后,似乎已经很难考证了。

2. 坐点卖唱

说唱龙舟、鲤鱼歌、喃银树等乞儿歌,只能算是龙舟艺人的副业,其主业还是长篇故事——"龙舟歌"的说唱。

相对于沿门说唱艺人的流动说唱,龙舟歌的表演艺人则更多为坐点卖唱。起初是在码头、渡船上坐点表演,因而唱词内容比较简短。后来到人们常歇息、闲谈的村头、大榕树下、地堂或茶楼等固定场所设点卖唱,唱词内容就逐渐变长,将"原来木鱼书的一些故事、通俗的民间故事、舞台上演戏的故事、社会生活或国家大事等,编成龙舟唱段"③,渐而发展为章回体的中长篇说唱故事。

从表演时间上看,无论是中午还是晚上,只要是人们休息的时候,龙舟歌艺人就开始表演,听众听完之后若觉得意犹未尽,就会期待"下回分解",第二天会继续来听。这就是龙舟歌的主要表演形式。

从唱词结构上看,"龙舟歌"与"说唱龙舟"大抵一致,也为四句体七言韵文结构,曲调相对固定,可以根据故事剧情需要,重复填词。但在押韵上相对严谨,上句韵脚自由,下句则必须押韵。

① 中国民间文学集成全国编辑委员会、《中国歌谣集成·广东卷》编辑委员会编:《中国歌谣集成·广东卷》,中国ISBN中心,2007年,第451页。

② 前揭中国民间文学集成全国编辑委员会、《中国歌谣集成·广东卷》编辑委员会编:《中国歌谣集成·广东卷》,第737-738页。

③ 肖东发主编,高宇飞编著:《曲艺奇葩·曲艺伴奏项目与艺术》,现代出版社2015年版,第143页。

(三) 粤剧龙舟的音乐形态

粤地龙舟后被粤剧吸收,也成为粤剧唱腔的组成部分,即粤剧龙舟。在本书行文所参看的550首粤剧唱段中,共有龙舟唱段3支,其音乐形态如下。

其一,从板式上看,全为散板,无一例外。

其二,从宫调上看,全为C宫,且无旋宫,无一例外。

其三,从词格上看,多为带衬词的长短句结构。

其四,从用韵上看,对句上句可押韵,可不押韵;下句均押韵。

其五,从句体上看,为无特定"起式"的"正文(4句)+收腔(2句)"的短歌结构。

其六,从调式上看,若"正文段"有重复段落,"重复正文段"的调式布局与"正文段"一致。而"收腔段"的对句多为"1→5"布局的"宫→徵"结构。

1. 两段体的"宫→徵"收腔结构

粤剧龙舟唱段,多为无"起式段"的"正文段(4句)+收式段(2句)"的两段体结构,且"收腔段"多为"宫→徵"调式布局。以粤剧《西厢记》龙舟选段"岂料欢娱未久"① 为例。如表4-57所示。

表4-57 粤剧《西厢记》龙舟选段"岂料欢娱未久"词曲结构

C宫 散 【龙舟】

唱句结构	词逗结构	句落音	调式形态
正文	岂料/欢娱/未久	3	角起→徵过→商转→角落
	又遇/贼劫/云裳	5	
	我便乞/白马解围/幸得/娇无恙	2	
	估道/花烛如愿/结成双	3	
收式	谁想/夫人/有心/来赖账	1	"宫→徵"收腔
	筵前/悔约/突变/心肠	5	

上例为粤剧《西厢记》中的龙舟选段"岂料欢娱未久"的词曲结构。从词格上看,为"正文段(4句)+收式段(2句)"结构,无"起式段"。"正文段"第一对句为2+2+2唱词的六字对句结构,上句开腔落角音(3);下句过腔落徵音(5)。第二对句上句以3+4+2+3唱词转腔,落商音(2);下句以2+4+3唱词落腔于角音(3),形成了"角起→徵过→商转→角落"的调式结构。"收腔段"上句

① 前揭黄鹤鸣记谱选编:《粤剧金曲精选 乐谱对照》(第6辑),第56页。

以 2+2+2+3 唱词开腔，落宫音（1）；结束句以 2+2+2+2 唱词收腔，落音徵（5），形成了"宫→徵"结构的收腔。从用韵上看，该唱段三个对句下句的尾字"裳""双""肠"为同韵结构。

从全曲来看，"正文段"形成了"角起→徵过→商转→角落"的调式布局，后以"收式段"的"宫→徵"结构收腔，结束唱段。

此外，"收式段"采用"宫→徵"结构收腔的粤剧龙舟唱段还有：《秦楼凤杳》中的"花有泪，鸟无声"[1]选段、《夜半歌声》中的"今夜天边月好似格外凄清"[2]选段等。如表4-58、表4-59所示。

表4-58 粤剧《秦楼凤杳》龙舟选段"花有泪，鸟无声"词曲结构

C宫 散 【乙反龙舟】

唱句结构	词逗结构	句落音	调式形态
正文	花有泪/鸟无声	2	商起→徵过→宫转→商落
	一抔/黄土/葬娉婷	5	
	娇呀你/金粉长埋/原天定	1	
	剩我/寒灯只影/意如冰	2	
收式	我欲/情比绵长/难得/鸳鸯同命	1	"宫→徵"收腔
	你更/命如纸薄/试问/何以谢我/深情？	5	

上例为粤剧《秦楼凤杳》中的龙舟选段"花有泪，鸟无声"的词曲结构。从词格上看，为"正文段（4句）+收式段（2句）"结构，无"起式段"。从用韵上看，该唱段三个对句下句的尾字"婷""冰""情"为同韵结构。该唱段的"正文段"形成了"商起→徵过→宫转→商落"的调式布局，后以"收式段"的"宫→徵"结构收腔，结束唱段。

[1] 前揭黄鹤鸣记谱选编：《粤剧金曲精选 乐谱对照》（第1辑），第70-71页。
[2] 前揭黄鹤鸣记谱选编：《粤剧金曲精选 乐谱对照》（第2辑），第59页。

表 4-59　粤剧《夜半歌声》龙舟选段"今夜天边月好似格外凄清"词曲结构

C宫　散　【乙反龙舟】

唱句结构	词逗结构	句落音	调式形态
正文	今夜/天边月/好似/格外凄清	3	角起→徵过→变宫转→角落
	莫非/月华/你有意/为我/表同情	5.	
	旧梦/不堪/回首认	7	
	恐怕此生/难望与佢/共指双星	3	
收式	我搔首问天/天呀你/又莫应	1	"宫→徵"收腔
	忍令/飘零孤客/午夜伤情	5.	

上例为粤剧《夜半歌声》中的龙舟选段"今夜天边月好似格外凄清"的词曲结构。从词格上看,为"正文段(4句)+收式段(2句)"结构,无"起式段"。从用韵上看,该唱段三个对句下句的尾字"情""星""情"为同韵结构。该唱段的"正文段"形成了"角起→徵过→变宫转→角落"的调式布局,后以"收腔段"的"宫→徵"结构收腔,结束唱段。

综合以上分析可知,粤剧唱段中"正文段(4句)+收腔段(2句)"的龙舟唱段在词格上省略了常规的"起式段"部分,直接以"正文段"开腔,后以一个对句的"收腔段"段落结束全曲。从音乐结构上看,"正文段"部分(4句)无论是采用"角起→徵过→商转→角落""商起→徵过→宫转→商落"结构,还是"角起→徵过→变宫转→角落"的调式布局,其在"收腔段"部分都统一以"宫→徵"结构收腔,后再转腔接唱其他曲体。

2. 三段体的"正文"重复结构

从具体谱例分析来看,在"正文段"(4句)的重复使用上,龙舟唱段与木鱼、南音唱段有相同之处。其都是根据故事情节发展的需要,以"正文段"(4句)为单位进行重复填词,且"重复正文段"的调式布局与"正文段"一致。以粤剧《再折长柳亭》龙舟选段"往日香闺同缱绻"[①]为例。如表4-60所示。

① 前揭黄鹤鸣记谱选编:《粤剧金曲精选 乐谱对照》(第2辑),第64页。

表 4-60　粤剧《再折长柳亭》龙舟选段"往日香闺同缱绻"词曲结构

C 宫　散　【乙反龙舟】

唱句结构	词逗结构	句落音	调式形态
正文	往日/香闺/同缱绻	7	变宫起→徵过→宫转→商落
	看妹你/金针红线/绣出/凤谐鸾	5	
	偶或/逐笑抛花/栏杆走遍	1	
	娇嗔/常下/拷郎鞭	2	
正文（重复）	触犯妆前/妹呀你/就啼婉转	7	变宫起→徵过→宫转→商落
	竟流/珠泪/滴我/心弦	5	
	且莫说/赏心乐事/谁家院	1	
	玉楼/人醉/五更天	2	
收式	此景此情/遂得我/平生愿	7	"变宫→宫"收腔
	遂得我/平生愿	1	

上例为粤剧《再折长柳亭》中的【龙舟】选段"往日香闺同缱绻"的词曲结构。从词格上看，为三段体"正文段（4 句）+重复正文段（4 句）+收式段（2 句）"的五对句（十句体）结构。

从调式上看，"重复正文段"是对"正文段"调式布局的重复。从"正文段"来看，第一对句上句以 2+2+3 唱词开腔，落变宫音（7）；下句以 3+4+2+3 唱词过腔，落徵音（5）。第二对句上句以 2+4+4 唱词转腔，落宫音（1）；下句以 2+2+3 唱词落腔于商音（2）。"正文段"形成了"变宫起→徵过→宫转→商落"的调式布局。

"重复正文段"第一对句上句以 4+3+4 唱词开腔，落变宫音（7）；下句以 2+2+2+2 唱词过腔，落徵音（5）。第二对句上句以 3+4+3 唱词转腔，落宫音（1）；下句以 2+2+3 唱词落腔于商音（2）。"重复正文段"虽然在唱词和旋律走向上与"正文段"不同，但在调式布局上与"正文段"完全一致，也为"变宫起→徵过→宫转→商落"的调式布局。

"收式段"上句以 4+3+3 唱词开腔，落变宫音（7）；结束句以 3+3 唱词收腔，落宫音（1），形成了"变宫→宫"结构的收腔。从用韵上看，该唱段五个对句下句的尾字"鸾""鞭""弦""天""愿"为同韵结构。

综合以上分析可知，中、长篇龙舟唱段的唱词扩充手法与木鱼歌、南音类似，均为对"正文段（4 句）"结构的重复使用，且可以根据戏剧情节发展的需要，无

限重复。但在音乐结构上,其"重复正文段"的调式结构也是对"正文段"调式结构的重复使用,较少发生改变。关于此类案例,前文木鱼、龙舟唱段部分已经陈述较多,不赘例。

小　结

综合本章分析,笔者认为:

(1) 从曲牌属性来看,可分为"泛指性"与"专指性"两类。唱腔旋律只有在某一个偶然的历史时刻,通过某一偶然的历史事件或某一偶然的历史人物,将其记录或基本固定下来,并称其为"曲牌"之后,其才成为"专指性"意义上的"曲牌"。但在这一历史时刻之前,无论是否将其称为"曲牌",其都已经具有了"曲牌"的意义和属性,即泛指性曲牌。

专指性曲牌指在历史某一时刻上被记录或命名过的各类曲牌。如唐《教坊记》卷末所辑324首曲名(杂曲278首、大曲46首)中所包括的声乐曲、舞曲和器乐曲等即为专指性曲牌。且该324首曲名对后世各类"专指性曲牌"的出现具有基础性意义。

(2) 从戏曲曲牌的传承来看,可分为"同宗又一体"与"异宗另一体"两类。同宗曲牌,也可称为曲牌的同宗形态。但即使是"同宗"曲牌的唱段,其旋律也不可能是完全一致的,也可以表现出不完全相同的形态。而这种变化可表现为唱段旋律的大同小异、小同大异两种"又一体"形式。

通过研究,笔者认为:"20字两阕四句"结构为古曲【雁儿落】曲牌的初始形态;"三阕七句"结构为古曲【寄生草】曲牌的初始形态;"42字四阕八句"结构为古曲【小桃红】曲牌的初始形态。而粤剧唱腔中的【雁儿落】【寄生草】和【小桃红】的音乐形态与上述三支古曲曲牌的"初始形态"完全不同,且差异巨大。因此,可以断定两者之间虽共有同一牌名,但属于"异宗另一体"关系。

(3) 从粤剧唱腔曲牌的构成来看,大抵来自五个方面。即对传统文人、民间、宗教、宫廷音乐曲牌的传承;对非粤地传统器乐曲牌的移植;对粤地传统器乐曲牌的变体;对外来异质音乐和粤地说唱音乐的吸收;对粤剧先贤音乐作品的坚守与运用。如此,在粤剧唱段中就形成了源头多元、风格各异、情绪多样的曲牌组合。

(4) 从粤剧唱段中粤地说唱的音乐形态来看,粤地南音有弹唱、清唱、说唱三种演唱形式。粤剧南音在词格上多由起式、正文、收式三部分组成。在调式上,三

段体粤剧南音的收式段多为对正文段调式结构的重复。

粤地木鱼的表演者主要有四类：疍民、歌伯、盲妹、歌妓；在伴奏形式上主要有五类：琵琶、三弦、扬琴、弦索、玉笛；在板式结构上以散板为主，几无例外；在调式结构上以C宫为主，G宫为辅；在用韵结构上，多为一韵到底，较少换韵。

粤地龙舟有沿门说唱、坐点卖唱两种演唱形式。粤剧龙舟在板式上全为散板，几无例外；在宫调上以C宫为主，且无旋宫；在词格结构上多为正文＋收式结构；在调式结构上，两段体粤地龙舟无论正文段的调式结构如何，其收式段多以"宫→徵"结构收腔，较少改变。

第五章　非物质文化遗产保护语境下对粤剧唱腔音乐的"生态"思考

2003年11月3日，联合国教科文组织（The United Nations Educational, Scientific and Cultural Organization，下称UNESCO）第32届大会通过了《非物质文化遗产保护公约》（下称《公约》），用以保护以传统、口头表述、节庆礼仪、手工技能、音乐、舞蹈等为代表的非物质文化遗产（行文中简称"非遗"）对象，并与缔约国共同倡导建立非遗保护的"名录制度"。

2004年8月28日，中华人民共和国第十届全国人大常委会第十一次会议表决通过并批准了UNESCO《保护非物质文化遗产公约》。2004年12月2日，中国常驻UNESCO代表张学忠大使向UNESCO总干事递交了由时任国家主席签署的《保护非物质文化遗产公约》批准书，中国正式成为UNESCO《保护非物质文化遗产公约》的缔约国。

2005年3月26日，国务院办公厅下发了《关于加强我国非物质文化遗产保护工作的意见》（国办发〔2005〕18号），对我国的非遗保护工作提出了明确要求和指导意见，并将非遗保护工作的指导方针定为"保护为主、抢救第一，合理利用、传承发展"，将非遗保护的工作原则定为"政府主导、社会参与，明确职责、形成合力；长远规划、分步实施，点面结合、讲求实效"。此外，国务院办公厅还在该《意见》的附件中，同时下发了《国家级非物质文化遗产代表作申报评定暂行办法》。以此《暂行办法》为标志，我国非遗保护工作正式开启了"名录制度"建设。

粤剧于2006年5月入选我国第一批"国家级非物质文化遗产代表性项目名录"（类别：传统戏曲；序号180；编号Ⅳ—36），并于2009年10月入选UNESCO"人类非物质文化遗产代表作名录"。粤剧同时作为国际级、国家级非遗保护对象，对其进行保护、传承、传播和发展是保护工作的当务之急。自粤剧入选国家级代表性项目名录12年以来（2006—2018），对其的保护工作已经取得了巨大的成效。那

么，如果细化到作为粤剧核心的唱腔音乐，这12年以来粤剧唱腔音乐是如何被保护的？如何进行传承传播的？又是如何发展的？接下来，我们还需要保护些什么？传承些什么？传播些什么？发展些什么？

第一节 原生态：非物质文化遗产保护中的"假定性认识"

当我们在非原产地见到某非遗对象时，会习惯性地设问："这个还是原汁原味的吗？""这个还是原来那个吗？"而之所以会这样习惯性地设问，是因为人们在最初听到"非物质文化遗产"这个词时，会无意识地想起另外一个词——"原生态"。在相当长的一段时间内（包括现在），当听到"非物质文化遗产"这个词时，人们的头脑中就会条件反射性地出现"原生态"的概念，渐渐地，也就形成了比较固化的词汇搭配、思维习惯和评价模式，即非物质文化遗产就是"原生态"的；如果不是"原生态"的，它就不是非物质文化遗产。真的是这样吗？那到底什么是"原生态"呢？

一、"原生态"一词的发轫

"原生态"本是生态学中的术语，但自我国非遗保护工作伊始，就被高频引入非遗相关学科的学理之中。据笔者目力所及，最早将"原生态"一词引入人文社会科学领域的是刘守华，其在1988年主张将民间文学分为原生态文学、再生态文学和新生态文学三类：

> 过去我们笼统使用的"民间文学"一词，难以区别种种复杂情况。我主张把它区别为原生态、再生态和新生态三种类型。原生态民间文学，指仍然活在民众口头与实际生活中的传统民间文学；再生态民间文头指经过整理或改编，转化成为书面或视听文学样式，以新的面貌向社会传播的民间文学；新生态民间文学，则指当代新产生的民间口头创作。①

而在传统音乐（戏曲音乐）学科的相关领域中，"原生态"概念的形成和使用大抵主要发轫于以下三处：其一，中央电视台《民歌中国》节目对所收录民歌的"原生性"的强调（2004年）；其二，中央电视台第十二届青年歌手大奖赛中所增

① 刘守华：《多棱宝石——关于中国民间文学命运的思考》，载《中南民族学院学报》1988年第3期。

加的"原生态"民歌唱法①（2006年）；其三，为了将民族民间传统文化与全球性文化、现代化文化和快餐式文化等区别开来而产生的内在文化诉求（2006年）。

李松曾对"原生态"这一概念进行了梳理：

> "原生态"这一新概念的出现，是由于近年来全球化、现代化越来越直接而深刻地作用于我们的文化观念和社会文化生活，在时尚、快餐文化流行的社会背景的挤压下，传统意义上的文化、艺术从概念到生产过程，从流通到大众文化消费都发生了质的变异。……我们的民族民间传统文化，连用以标明身份的名称也无以为继了。于是，产生了带有强烈文化诉求的"原生态"概念。归纳起来，这一概念的文化诉求主要是：1. 原生性的各种民族民间艺术表现形式是文化记忆，更是文化基因，是需要保护的文化种质资源，最理想的保护方法是活态传承；2. 强调对中华民族文化多样性的尊重（从技术层面上讲，民歌主要表现在唱法上），批判艺术表现上的同质化现象，强调民族声乐发展在演唱方法上的百花齐放；3. 表达出对主流文化、时尚文化以及文化市场中传统因素或自我意识严重缺失状况的担忧。②

在2006年前后，"原生态"一词就开始被社会大众和学术界广泛接受，并渐而成为传统音乐（戏曲音乐）学术领域中的重要学术概念，甚至是评价标准。

二、"原生态"的相关定义

到底什么是"原生态"？到底什么是传统音乐（戏曲音乐）的原生态？学界对传统音乐（戏曲音乐）所属的"原生态民歌""原生态音乐""原生态戏曲"等艺术形式提出了相应的看法和定义，现各举两例。

其一，"原生态民歌"。乔建中将其定义为"原生与原本"，即"原生态民歌是以口头方式传播的特定民族、地域社区、传统习俗生活中的民歌，除风格、唱法要求是'原生'外，还应指出它的歌唱环境也必须保持其原本的状态"③。樊祖荫将其定义为"自然存在"，即"原生态民歌是在人们社会文化生活中自然存在的民歌"④。

其二，"原生态音乐"。杨民康将其定义为"民间活态"，即"指那些从艺术形

① 参看岑学贵：《当代民歌文化的传承与创新——南宁国际民歌艺术节研究》，华中师范大学出版社2011年版。
② 李松：《原生态——概念背后的文化诉求》，载《光明日报》2006年7月7日，第6版。
③ 乔建中：《原生态民歌琐议》，载《人民音乐》2006年第1期。
④ 樊祖荫：《由原生态民歌引发的思考》，载《黄钟》（武汉音乐学院学报）2007年第1期。

态到表演环境均呈民间自然面貌的'活态'音乐文化类型"①。刘晓春将其定义为"生活本源",即"原生态音乐就是处于生活状态中,以生活为本源,没有经过专业发展,没有现代乐器伴奏的自然形态下的音乐"②。

其三,"原生态戏曲"。甄业、史耀增将其定义为"民俗生态和口传心授":

> 面对多样化的世界,戏曲人不能盲从,要坚守戏曲阵地,不断拓展戏曲发展空间。"原生态"就是民俗生态。中国戏曲艺术传承方式是"口传心授",因此,中国戏曲是相对意义真正"原生态"艺术。"原生态"的戏曲样式与在"原生态"基础上发展的新戏剧,是戏剧功能的不同价值取向。③

安葵将其定义为"群众创作的自然状态,没有经过修饰、加工和规范",即:

> 在"非物质文化遗产"保护的讨论中,经常可以听到一个词叫"原生态"。我不大理解它的意思。后来回头读古典戏曲论著,似乎找到了理解它的钥匙。如徐渭说早期的南戏即"永嘉杂剧","则宋人词而益以里巷歌谣,不叶宫调,故士夫罕有留意者"。永嘉杂剧兴,则又即村坊小曲而为之,本无宫调,亦罕节奏,徒取其畸农市女顺口可歌而已,即所谓"随心令"者即其技欤?以及前面引用的祝允明、李调元等人的话,都应是对当时"原生态"戏曲的描述。就是说它是群众创作的自然状态,没有经过修饰、加工和规范。④

从前引可知,有关"原生态"的定义,无论是"原生与原本""自然存在""生活本源""民间活态""民俗生态和口传心授",还是"群众创作的自然状态,没有经过修饰、加工和规范"等描述,都有道理。但前引定义和概念都同时基于同一个重要的逻辑起点,即承认"原生态"是存在的,都是在承认有"原生态"存在的前提之下,再根据不同学科(民歌、音乐、戏曲)的学术知识,来定义和解释学者们所认为和认可的"原生态"。那么,"原生态"是否真的存在呢?或者说,前引不同学科的"原生态"定义,是否能够清晰且准确地表达出下定义者所想表达的那一种状态呢?

三、对"原生态"提法的疑议

从词义来看,如果"物质"对举"静态",那么"非物质"就应该对举"动

① 杨民康:《"原形态"与"原生态"民间音乐辨析——兼谈为音乐文化遗产的变异过程跟踪建档》,载《音乐研究》2006年第1期。
② 刘晓春:《专家谈原生态民歌》,载《艺术评论》2004年第7期。
③ 甄业、史耀增:《秦腔习俗》,太白文艺出版社2010年版,第200页。
④ 安葵:《戏曲理论建设论集》,文化艺术出版社2013年版,第273页。

态",因而"非物质文化遗产"就是动态的非静止性传统文化。而"传统是一条河流"①,"非物质文化遗产"作为"遗产",肯定不是短暂、一世或一时的文化,其"动态"发展必定拥有大线条的纵向时间经度。而在这漫长的时间经度中,我们追求和强调的"原生态",到底是哪一个时间点上的"生态"呢?正如宋俊华所言:

> 每一种非物质文化遗产本身都是变动不居的、不断演变的,是一条在时空中不断流淌着的富有生命的河。那么,这条"河"在哪一个时空点的生态才是它的原生态呢?因为每一个时空点的生态都相对后一个时空点更为原始,却不如之前的时空点原始。②

再如苑利所言:

> 作为人类急需保护的活态遗产,非物质文化遗产的界定至少应从以下几方面入手:……其三,从传承时限看,必须具有百年以上历史,时间不足百年者不能认定为非物质文化遗产。③

假设以 100 年为例,以每 10 年为限,分成 10 个纵向时间节点,我们会发现,每一个节点都要比后面的节点更加"原生态",但又不如前面的节点"原生态",到底哪一个节点才是我们所需要保护的"原生态"呢?我们所定义的"原生态"到底是哪一个时间节点上的"生态"呢?如昆曲诞生至今已有 600 多年了,若将昆曲分为 60 个时间节点,如前所述,当我们再去定义或谈论昆曲的"原生态"时,我们所定义或谈论的"原生态"是这 60 个时间节点中的哪一个节点上的生态呢?

以粤剧发展史为例,如前文已述,陈非侬认为,"南宋初期,广东是没有戏剧的。南宋末期,南戏传入广东,成为最早的粤剧"④。梁威认为,"明代中叶出现有本地班的广腔,明末开始形成了粤剧,距今有四百多年的历史"⑤。

欧阳予倩认为:

> 许多的徽班把梆子、二黄带到广东,由外江班全盛渐成本地班与外江班并立,再成为彼此合并,最后本地班独盛。粤剧遂成为独具风格,特点鲜明的大型地方戏曲……广东本地班和外地班并立的时候(按:清乾隆后期)可以看作粤剧奠定基础的时候。⑥

① 黄翔鹏:《传统是一条河流》,人民音乐出版社 1990 年版,第 1 页。
② 宋俊华:《论非物质文化遗产的本生态与衍生态》,载《民俗研究》2008 年第 4 期。
③ 苑利:《非物质文化遗产科学保护的几个问题》,载《江西社会科学》2010 年第 5 期。
④ 陈非侬:《粤剧的源流和历史》,前揭广东省戏剧研究室编:《粤剧研究资料选》(内部资料),1983 年,第 122 页。
⑤ 梁威:《粤剧源流及其变革初述》,载《粤剧春秋》,广东人民出版社 1990 年版,第 6 页。
⑥ 欧阳予倩:《一得余钞》,作家出版社 1959 年版,第 252—253 页。

何国佳认为：

> 粤剧是个"杂种仔"……到距今大约140年前的道光年间，才产下这个头戴"广府大戏"桂冠，脚踏南派武打短鞋，身披"江湖十八本"大袍，手打大锣大鼓，口唱戏棚官话"咕吱哐"的粤剧"童子"。①

那么，当我们在谈论粤剧"原生态"的时候，南宋"南戏"、明末"广腔"、清中叶"外地班和本地班并立"、清末道光"戏棚官话"以及民国以降的"白话粤剧"等，这些粤剧发展史上不同时期的"生态"，到底哪一个才是需要保护的"原生态"呢？

再从粤剧唱腔音乐的发展史来看，如前文所引，其发展史大致如下。

其一，南宋粤剧主要唱"曲牌腔"（按：南戏的范围广泛，既包括海盐腔、余姚腔、昆山腔、弋阳腔南戏四大声腔，也包括诸宫调和南曲戏文等，唱腔实属繁杂。难以考证南宋"南戏"入粤时所唱具体为何腔，就姑且泛以"曲牌腔"称之）。

其二，明代粤剧主要唱"广腔"。何为"广腔"？《粤游记程》有载：

> 广州府题扇桥，为梨园之薮。女优颇众，歌价倍于男优。桂林有独秀班，为元藩台所题，以独秀峰得名，能昆腔苏白，与吴优相若。此外，俱属广腔，一唱众和，蛮音杂陈，凡演一出，必闹锣鼓良久，再为登场。②

从"此外"两字看，这里说的"广腔"是不能"昆腔苏白"的，即非"南戏"；从"一唱众和"来看，又疑似"弋阳腔"；从"蛮音杂陈"来看，又貌似不止一地曲种，而为多地曲种的"杂陈"；从"凡演一出，必闹锣鼓良久"来看，又与粤地"土戏"接近。如此一来，"广腔"到底是什么腔？貌似从"广腔"这个词第一次出现时，就已经模棱两可了。

其三，清代中期粤剧主要唱"梆黄腔"。

其四，清末民初时期粤剧基本形成了"综合腔"曲体结构，主要唱梆子、二黄、牌子和粤地说唱（粤剧南音、粤剧木鱼、粤剧龙舟）等。

其五，20世纪30—60年代，粤剧除了唱梆子、二黄、曲牌、南音、木鱼、龙舟等，当时上海与香港的流行音乐、内地电影插曲音乐、香港粤剧电影音乐、欧美的电影歌曲、外地器乐曲和粤地器乐曲改编的唱曲等都被广泛吸收到粤剧唱腔音乐之中，形成了"广腔"。

其六，自20世纪80年代以来，特别是粤剧入选国家级非物质文化遗产代表性

① 何国佳：《粤剧历史年限之我见》，载《粤剧研究》1989年第4期。
② 〔清〕绿天：《粤游记程》，转引自前揭《广东戏曲史料汇编》（第1辑），1963年版，第17页。

项目名录的12年以来，其唱腔音乐所涉及的音乐元素更多，类别更广，也更加多元化，已形成"多元"声腔。

如此一来，当我们在谈论"粤剧唱腔音乐"的"原生态"时，粤剧唱腔音乐流变过程中曾先后出现过的南宋"曲牌腔"、明代"广腔"、清代"梆黄腔"，民国"综合腔"，20世纪30—60年代的"广腔"，以及20世纪80年代至今的"多元腔"等，这些粤剧唱腔音乐发展史上不同时期的"腔"，到底哪一个才是需要保护的"原生态"的"腔"呢？到底哪一个才是"原汁原味"的"腔"呢？

由此可见，我们对于非遗对象所作之"原汁原味"的设问，其实是一个没有答案的设问。而前文所引相关学科对"原生态"所做定义之逻辑起点，好像也缺乏充足的证据。就如同人的成长需要经历婴儿、儿童、少年、青年、中年和老年等阶段一样，假设我们的非遗对象已经处于需要保护的"老年"阶段，我们再去挖掘其"原生态"，那么该成长过程中的婴儿、儿童、少年、青年和中年等阶段，到底哪一个可以作为其"原生态"呢？我们是否又要"抛弃"现存可视的"老年阶段"，而去追寻在历史长河中已经消失为过往的"婴儿、儿童、少年、青年、中年"阶段呢？

如此看来，"原生态"更多的只是一种"假定性认识"。

如果"原生态"无法被定义，又该如何去解释非遗对象"原生与原本""自然存在""生活本源""民间活态""民俗生态和口传心授"以及"群众创作的自然状态，没有经过修饰、加工和规范"等真实存在的艺术现象呢？笔者认为，我们可以将其定义为该非遗对象的"本生态"，因为当我们见到它时，其就是以这种"本来"的面貌存在的，这就是它本身的"本生"状态。

第二节　本生态：粤剧唱腔音乐的保护与传承

"活态性"是非遗对象最为重要的标志和特征。非遗对象是流变和活态的，其"非物质"特征所体现的非静止性，是以活性载体——"人"的存在为前提的。因此，在数以百年计的纵向时间经度的活态流变过程中，我们很难去把握某项非遗对象的"原"，因为"原"随着活性载体——"人"的更替而流变了。其实，也可以说，"原"从未静止地存在过，"原"只是在活态中出现，并在活态中流变，继而随着活性载体——"人"的消亡而消失。在非物质文化遗产保护工作中所出现的种种"人在艺在，人亡艺绝"的案例就是这种状况。

一、"本生态"定义与"本生态"视阈下粤剧唱腔音乐的保护范畴

如前文所述，我们无法把握非遗对象的"原"，但可以把握住它的"本"，即非遗的"本生态"。

> 有一点我们可以肯定，在非物质文化遗产具体而动态的生命之河中，存有一种让其成为自身的相对稳定的东西。这种东西从内看是本质，从外看是属性，二者与时空环境的综合生态，就是决定这种非物质文化遗产特质的生态，称为本生态。本生态是事物本质及本质属性与时空环境一起呈现的整体状态，这种状态是这种非物质文化遗产区别于其他非物质文化遗产的特征，也是其生存和发展的基础。[①]

由此可见，"本生态"是非遗对象流变过程中"相对稳定的东西"与流变的"时空环境"相结合时所呈现出的综合性状态。非遗对象流变到每一个时间节点上，都会与同样流变到该时间节点的"时空环境"相结合，而这种结合所呈现的综合性状态，就是该非遗对象在这个时间节点上的"本生态"。换言之，无论将非遗对象的纵向流变经度划分为多少个时间节点，都会得到对应数量的"本生态"。而在非遗保护和非遗学术研究中，所要保护和研究的就是我们在看到、感受到和接触到该非遗对象时，其所体现的"本生态"所包含的相关内容。

从"本生态"角度来看，我们现在能够看到、感受到和接触到的粤剧唱腔音乐的"综合性状态"，不单是南宋南戏入粤时的"曲牌"，不单是明末"蛮音杂陈"的"广腔"，不单是清中的"梆子和二黄"，也不单是民初以降的"粤地说唱"和"流行歌曲"等，而是同时容纳和涵盖了曲牌、梆子、二黄、粤地说唱（南音、木鱼、龙舟）以及港台流行歌曲、海外电影插曲等各种音乐类型的"综合性状态"。

从粤剧唱腔音乐多曲体构成的角度来看，笔者认为：粤剧唱腔音乐的保护和传承需要且一定要保护粤剧曲牌、粤剧梆子、粤剧正线二黄、粤剧反线二黄、粤剧乙反二黄、粤剧南音、粤剧木鱼、粤剧龙舟的调式形态、板式形态、腔式形态、曲牌形态等"本生态"。

二、粤剧唱腔音乐"调式本生态"的保护与传承

结合第一章《粤剧唱腔音乐调式形态》中的分析，粤剧唱腔音乐需要保护、传承的调式本生态分别如下。

[①] 宋俊华：《论非物质文化遗产的本生态与衍生态》，载《民俗研究》2008年第4期。

（一）粤剧梆子腔

粤剧梆子腔实现了"宫徵交替"的生旦分腔，生腔多为"徵→宫"布局的"徵起→宫落"调式结构；旦腔多为"宫→徵"布局的"宫起→徵落"调式结构。粤剧梆子同时实现了"一梆三枝"的分喉，大喉多为"徵→宫"布局的"徵起→宫落"调式结构；平喉多为"商→宫"布局的"商起→宫落"调式结构；子喉多为"宫→徵"布局的"宫起→徵落"调式结构。

（二）粤剧正线二黄腔

粤剧正线二黄腔可分为"段体"和"句体"两大类，段体类粤剧正线二黄的调式结构多为"徵→宫"布局的"徵起→宫落"结构、"徵→宫→商"布局的"徵起→宫过→商收"结构和"独立宫调"结构三大类；句体类粤剧正线二黄的调式结构多为"交替型宫调式"和"交替型徵调式"两大类。

（三）粤剧反线二黄腔

粤剧反线二黄腔大体可分为"独立宫调"和"交替宫调"两类调式结构。在"独立宫调"中多为"商调式"和"宫调式"两类独立宫调形态；在"交替宫调"中多为"宫→商"结构和"自由结构"两类交替宫调形态。

（四）粤剧乙反二黄腔

粤剧乙反二黄腔可分为"段体"和"句体"两大类。两段体粤剧乙反二黄主要为"合起→上收"调式结构；三段体粤剧乙反二黄主要为"合起→上过→上收"调式结构；句体类粤剧乙反二黄主要为"合为君"与"上为君"两类调式结构。

（五）粤剧南音

粤剧南音有三段体和两段体两种结构。在三段体粤剧南音（起式段＋正文段＋收式段）之中，其"起式段"无论是以3＋3结构的唱词起腔，还是以5＋5结构的唱词起腔，多采用上句落商音（2），下句落徵音（5）的"商起→徵落"布局。其"正文段"无论是采用"2→2→1→5"的"商→商→宫→徵"结构，是采用"1→2→1→5"的"宫→商→宫→徵"结构，还是采用"1→5→1→5"的"宫→徵→宫→徵"结构，其"收式段"都会重复使用"正文段"调式布局，直至收腔。

两段体粤剧南音（起式段＋正文段）作为三段体粤剧南音（起式段＋正文段＋收式段）的变体，在词格上省略了"收式段"的两个对句，直接在"正文段"的结束句上收腔，后转腔接唱他类曲体。在调式结构上，两段体与三段体保持一致。"起式段"均为上句落商音（2），下句落徵音（5）的"商起→徵落"调式布局。正文段也为三段体常用的"1→2→1→5"的"宫起→商过→宫转→徵收"等

调式布局。不同的是，三段体尾字处的"5"为段落音，后要接唱"收式段"。而两段体尾字处的"5"为收腔音，后转腔接唱其他曲体唱段。

（六）粤剧木鱼

粤剧木鱼有四句体和六句体两种结构。四句体是粤剧木鱼的基础性结构，是正文段。其"正文段"调式多为"1→2→1→5"的"宫起→商过→宫转→徵收"结构，可根据故事情节需要，对四句体木鱼唱段进行重复性扩充，但调式结构不变，也可以对四句体唱段进行"扩尾"，即在四句体"正文段"之后接入一个对句，变为"正文段（4句）+收式段（2句）"的六句体木鱼。六句体木鱼的"正文段"多为"3→5→2→3"的"角起→徵过→商转→角落"调式结构。"收式段"多为"1→5"的"宫起→徵落"调式结构。六句体木鱼也可根据唱词长短的需要，对"正文段"进行重复和多次重复，在唱词重复时，其调式结构不变。最后回归"收式段"，并多以上句落宫音，下句落徵音的"宫起→徵落"调式收腔，结束唱段。

（七）粤剧龙舟

粤剧龙舟多为无特定"起式"的"正文（4句）+收腔（2句）"的短歌结构。从调式上看，若"正文段"有重复段落，"重复正文段"调式布局与"正文段"一致。而"收腔段"以上句落宫音，下句落徵音的"宫起→徵落"调式收腔，结束唱段。

三、粤剧唱腔音乐"板式本生态"的保护与传承

结合第二章《粤剧唱腔音乐板式形态》中的分析，笔者认为，粤剧唱腔音乐需要保护、传承的板式本生态分别如下。

（一）粤剧梆子腔

粤剧梆子腔的板式结构具有慢板单套、嵌入式曲体结构、前后联套布局三大显著特点。从慢板单套来看，粤剧梆子在板式上几乎全为"慢板单套"结构，极少采用慢板以外的散板、快板、中板等独板单套板式。从嵌入式曲体结构来看，粤剧梆子在"前接"唱段与"后接"唱段的曲体组合上具有多样性，大致可分为曲牌+梆子+曲牌、曲牌+梆子+二黄、二黄+梆子+曲牌、粤地说唱+梆子+曲牌、曲牌+梆子+粤地说唱、二黄+梆子+粤地说唱、梆子顶板+曲牌七大类结构。从前后联套布局来看，粤剧梆子大致可分为慢→慢→慢、慢→慢→中、慢→慢→散、散→慢→慢、中→慢→慢、顶板起和"其他"七类联套结构。

（二）粤剧正线二黄腔

粤剧正线二黄腔的板式结构具有独板单套、前后联套、本体联套三大显著特

点。从独板单套上看，可分为慢板单套（主体）、中板单套（辅助）两大类。从前后联套上看，可分为慢→慢→慢、慢→慢→中、散→慢→慢、中→慢→慢、散→慢→中、中→慢→中、慢→慢→散七大类。从本体联套上看，可分为结束句收腔换板（主体）、顶板起开腔换板（辅助）、段中换板（辅助）三大类。

（三）粤剧反线二黄腔

粤剧反线二黄腔无【导板】、无【回龙】，大都以"慢板单套"贯穿唱段，极少例外。粤剧反线二黄的"嵌入式"唱段属性构成了以"慢板单套"为中心的慢→慢→慢、中→慢→慢、慢→慢→中、散→慢→慢、散→慢→散、顶板起和"其他"七种联套结构。

（四）粤剧乙反二黄腔

粤剧乙反二黄腔的板式结构具有慢板单套、五类常规性联套、"同起板，异收板"联套三大显著特点。从慢板单套上看，本书写作所参看的43首粤剧乙反二黄均为慢板单套，无一例外。从五类常规性联套上看，可分为慢→慢→慢、慢→慢→散、散→慢→慢、中→慢→慢、中→慢→中五大类。从"同起板，异收板"联套上看，可分为以"散→慢"为基础的散→慢→（散）、散→慢→（中）、散→慢→（快）；以"中→慢"为基础的中→慢→（散）、中→慢→（快）；以"快→慢"为基础的快→慢→（中）、快→慢→（散）等联套结构。

（五）粤剧南音

粤剧南音多以三眼慢板为主，极少例外（除【流水南音】偶用一眼中板），且在唱段内部极少换板。

（六）粤剧木鱼

粤剧木鱼多为散板（无板无眼）结构，无换板。

（七）粤剧龙舟

粤剧龙舟多为散板（无板无眼）结构，无换板。

四、粤剧唱腔音乐"腔式本生态"的保护与传承

结合第三章《粤剧唱腔音乐腔式形态》中的分析，笔者认为，粤剧唱腔音乐需要保护与传承的腔式本生态分别如下。

（一）粤剧梆子腔

粤剧梆子腔以各类"眼起"和"板起"的单腔式和两腔式为主，较少使用三腔式，且少插句、少衬词句，也较少换板。可将板起单腔式、桡眼起单腔式、板起分尾两腔式、板起漏尾两腔式、桡眼起分尾两腔式、桡眼起漏尾两腔式等视为粤剧

梆子的腔式本生态。

（二）粤剧二黄腔

粤剧正线二黄、反线二黄、乙反二黄的腔式本生态具有一致性，均多以两腔式为主、单腔式为辅，并极少采用三腔式。在起板上，它多采用顶板开腔、柝眼漏板开腔和散起开腔。可将板起单腔式、板起分头两腔式、板起分尾两腔式、板起漏尾两腔式、板起分头分尾三腔式；柝眼起单腔式、柝眼起分尾两腔式、柝眼起漏尾两腔式、柝眼起分尾开尾两腔式、柝眼起漏腰漏尾三腔式、散起单腔式、散起分尾两腔式等视为三者的腔式本生态。

（三）粤剧说唱腔

粤剧南音多为板起、眼起、柝眼起与单腔式、两腔式、三腔式综合使用的腔式形态。粤剧木鱼多为"散起单腔式"腔式形态。粤剧龙舟多为"散起单腔式"腔式形态。

综合以上分析，笔者认为：

其一，在粤剧的非遗保护与传承过程中，对粤剧多曲体结构的粤剧梆子、粤剧正线二黄、粤剧反线二黄、粤剧乙反二黄、粤剧南音、粤剧木鱼、粤剧龙舟等调式形态、板式形态、腔式形态的"本生态"的保护，实为重中之重，关键之关键。

其二，粤剧唱腔音乐现存的调式形态、板式形态和腔式形态等各类本生态，不仅是粤剧的灵魂，更是支撑粤剧之所以能够成为"粤剧"，而区别于京剧、汉剧等其他地方剧种的根本特征。

其三，保护和传承本书所述调式形态、板式形态和腔式形态，纵使粤剧在未来发生众多其他音乐形态上的变化，也能够"移步不换形"地保持粤剧唱腔音乐的"粤味"和"粤姓"传统。

第三节　衍生态：粤剧唱腔音乐的三种发展倾向

通过对本书行文所参看的 200 余部粤剧中的 3000 余首唱段（包括梆子腔系、二黄腔系、粤地说唱腔系、歌谣腔系、念白腔系等）进行分析后发现，当代粤剧唱腔音乐在发展过程中呈现出了"淡梆黄化""非粤语演唱""采用和声创腔手法"三种"衍生态"发展倾向。

一、"淡梆黄化"倾向

从传统粤剧的唱腔音乐来看，欧阳予倩认为：

> 粤剧——广东戏，是属于二黄、西皮系统的，也就是南北路系统的一种大型地方戏曲。它和汉剧、京戏、湘戏、桂戏同出一源。尽管它不断地吸收了许多广东民间曲调和外省多种的乐曲，它的基本曲调是二黄和西皮。①

本书对 20 世纪 50 年代、80 年代、90 年代和 2000 年以来的四部著名粤剧：马师曾、红线女主演的《搜书院》（广东粤剧团版本/1957），罗家宝、林小群主演的《柳毅传书》（广东粤剧院版本/1980），郭凤女、姚志强主演的《昭君公主》（广州小红豆粤剧团版本/1991），倪惠英、黎骏声主演的《花月影》（广州粤剧团版本/2002）的全部唱腔音乐进行比较研究后发现，2000 年后新创作的粤剧唱腔呈现出"去梆黄化"的倾向。

以《搜书院》（马师曾、红线女主演的广东粤剧团版本/1957 年）为例。

粤剧《搜书院》移植于琼剧《搜书院》，该剧取材于在海南已流传 200 余年的琼台书院的故事。20 世纪 50 年代，海南琼剧界将其编写为《搜书院》琼剧剧本，由琼剧表演艺术家黄文、陈华、红梅等主演，深受海南人民欢迎。20 世纪 50 年代中期，《搜书院》被移植为粤剧剧本，由粤剧名伶马师曾、红线女主演，并拍摄了同名粤剧电影。周恩来总理正是看完此剧后，把粤剧誉为"南国红豆"。《搜书院》在粤剧发展史上具有重要地位，是粤剧经典剧目的翘楚。如表 5-1 所示。

① 前揭欧阳予倩：《一得余抄》，第 245 页。

表5-1 粤剧《搜书院》全剧唱腔形态①

编号	唱段	演唱者	备注
第一幕第一场			
1	【滚花】	小姐	梆子腔系
2	接唱【滚花】	小姐	
3	【双飞蝴蝶】	翠莲	曲牌腔系
4	接唱【双飞蝴蝶】	小姐	
5	二接唱【双飞蝴蝶】	翠莲	
6	三接唱【双飞蝴蝶】	小姐	
7	四接唱【双飞蝴蝶】	翠莲	
8	五接唱【双飞蝴蝶】	小姐	
9	六接唱【双飞蝴蝶】	翠莲	
10	【滚花】	夫人	梆子腔系
第一幕第二场			
11	【凤凰台】	张逸民	曲牌腔系
12	【滚花】		梆子腔系
13	【滚花】	翠莲	
14	【十字快中板】		
15	【快中板】	张逸民	
16	接唱【快中板】	翠莲	
17	【滚花】	张逸民	
18	【反线中板】	翠莲	
19	接唱【反线中板】	张逸民	
20	【乙反二黄】	翠莲	二黄腔系
21	【紫云回】		曲牌腔系
22	【乙反清歌】	张逸民	歌谣腔系
23	接唱【乙反清歌】	翠莲	
24	二接唱【乙反清歌】	张逸民	

① 本案例分析采用的《搜书院》首演实况录像，为广东粤剧团1957年首演版本，由马师曾（饰谢宝）、红线女（饰翠莲）主演。

（续表5－1）

编号	唱段	演唱者	备注
25	二接唱【乙反清歌】	翠莲	歌谣腔系
26	三接唱【乙反清歌】	张逸民	
27	【滚花】		梆子腔系
第二幕第一场			
28	【滚花】	镇台	梆子腔系
29	接唱【滚花】	夫人	
30	接唱【滚花】	镇台	
31	二接唱【滚花】	夫人	
32	二接唱【滚花】	镇台	
33	【减字芙蓉】	夫人	歌谣腔系
34	【滚花】		梆子腔系
35	【快中板】	镇台	
36	【滚花】		
37	【七字清中板】	翠莲	
38	【滚花】		
39	【快慢板】	夫人	
40	接唱【快慢板】	翠莲	
41	【快中板】	夫人	
42	【石榴花】	翠莲	曲牌腔系
43	【西皮】		梆子腔系
44	接唱【西皮】	夫人	
45	【滚花】	翠莲	
46	【快中板】	夫人	
47	【滚花】		
48	【沉腔滚花】	翠莲	
49	接唱【沉腔滚花】	夫人	
50	【慢滚花】	翠莲	
51	【快中板】	夫人	

（续表 5-1）

编号	唱段	演唱者	备注
第二幕第二场			
52	【哭相思】	翠莲	曲牌腔系
53	【南音】	翠莲	粤地说唱腔系
54	【快流水南音】	翠莲	粤地说唱腔系
55	【乙反二黄】	翠莲	二黄腔系
56	【正线二黄】	翠莲	二黄腔系
57	【乱弹】	翠莲	歌谣腔系
58	【二黄滚花】	翠莲	二黄腔系
59	【三角凳】	秋香	梆子腔系
60	【快七字清】	秋香	梆子腔系
61	【沉腔滚花】	翠莲	梆子腔系
62	接唱【沉腔滚花】	秋香	梆子腔系
第三幕			
63	【二黄首板】	谢宝	二黄腔系
64	【滚花】	谢宝	梆子腔系
65	【七字清中板】	谢宝	梆子腔系
66	【滚花】	谢宝	梆子腔系
67	接唱【滚花】	谢宝	梆子腔系
68	【七字清中板】	翠莲	梆子腔系
69	【滚花】	翠莲	梆子腔系
70	【七字清中板】	张逸民	梆子腔系
71	【长句滚花】	翠莲	梆子腔系
72	接唱【长句滚花】	张逸民	梆子腔系
73	【三角凳】	张逸民	梆子腔系
74	【滚花】	翠莲	梆子腔系
75	【沉腔滚花】	—	梆子腔系
76	接唱【沉腔滚花】	张逸民	梆子腔系
77	接唱【沉腔滚花】	翠莲	梆子腔系

（续表 5-1）

编号	唱段	演唱者	备注
78	二接唱【沉腔滚花】	张逸民	梆子腔系
79	二接唱【沉腔滚花】	翠莲	
80	【梆子慢板】		
81	【流水南音】		粤地说唱腔系
82	接唱【流水南音】	张逸民	
83	接唱【流水南音】	翠莲	
84	【流水行云尾段】	张逸民	曲牌腔系
85	接唱【流水行云尾段】	翠莲	
86	二接唱【流水行云尾段】	张逸民	
87	二接唱【流水行云尾段】	翠莲	
88	三接唱【流水行云尾段】	张逸民	
89	三接唱【流水行云尾段】	翠莲	
90	【滚花】	张逸民	梆子腔系
91	接唱【滚花】	翠莲	
92	二接唱【滚花】	张逸民	
93	二接唱【滚花】	翠莲	
94	【乙反中板】		
95	【滚花】		
96	【二黄滚花】	张逸民	二黄腔系
97	【滚花】		梆子腔系
98	同唱【鸳鸯词】	翠、张	曲牌腔系
第五幕第一场			
（过场，无唱段）			
第五幕第二场			
99	【梆子慢板】	谢宝	梆子腔系
100	【梆子中板】		
101	【滚花】		
102	接唱【滚花】		
103	【快二黄】		二黄腔系

(续表 5-1)

编号	唱段	演唱者	备注
104	【滚花】	谢宝	梆子腔系
105	接唱【滚花】	学生甲	
106	接唱【滚花】	学生乙	
107	接唱【滚花】	学生丙	
108	接唱【滚花】	张逸民	
109	【乙反长句滚花】	—	
110	【相思尾腔】		曲牌腔系
111	【快慢板】	谢宝	梆子腔系
112	接唱【快慢板】	张逸民	
113	接唱【快慢板】	谢宝	
114	【滚花】	张逸民	二黄腔系
115	【快二黄】		
116	【三角凳】		
117	【滚花】		
118	【快滚花】		
119	【中板】	翠莲	梆子腔系
120	接唱【中板】	谢宝	
121	【滚花】		
122	接唱【滚花】		
123	【快慢板】	镇台	
124	接唱【快慢板】	谢宝	
125	【霸腔滚花】	镇台	
126	【滚花】		
127	接唱【滚花】	谢宝	
128	二接唱【滚花】	镇台	
129	二接唱【滚花】	谢宝	
130	三接唱【滚花】	镇台	
131	三接唱【滚花】	谢宝	

(续表 5-1)

编号	唱段	演唱者	备注
132	四接唱【滚花】	镇台	
133	四接唱【滚花】	谢宝	
134	五接唱【滚花】	镇台	
135	五接唱【滚花】	谢宝	梆子腔系
136	六接唱【滚花】	镇台	
137	六接唱【滚花】	谢宝	
138	【快中板】	镇台	
第六幕			
139	【快滚花】	镇台	梆子腔系
140	【长句二流】	谢宝	二黄腔系
141	【海南曲】	镇台	
142	接唱【海南曲】	谢福	
143	接唱【海南曲】	谢禄	曲牌腔系
144	接唱【海南曲】	谢宝	
145	接唱【海南曲】		
146	【滚花】	镇台	
147	接唱【滚花】		
148	接唱【滚花】	谢宝	
149	二接唱【滚花】	镇台	梆子腔系
150	【滚花】	谢福	
151	【滚花】	翠莲	
152	【追信头】	谢宝	
153	【五更头】	张逸民	
154	接唱【五更头】	翠莲	
155	二接唱【五更头】	张逸民	曲牌腔系
156	二接唱【五更头】	翠莲	
157	三接唱【五更头】	张逸民	
158	同唱【五更头】	翠、张	

从以上分析来看，在《搜书院》全剧的158个唱段中，梆子腔系有106首，二黄腔系有9首；曲牌腔系有31首；粤地说唱腔系有5首，歌谣腔系有7首。如表5-2所示。

表5-2　粤剧《搜书院》腔系分布

梆黄腔系		曲牌腔系	粤地说唱腔系等	
梆子	二黄	曲牌	粤地说唱	歌谣
106首	9首	31首	5首	7首
67.09%	5.7%	19.62%	3.16%	4.43%
72.79%		19.62%	7.59%	

本剧中，梆黄腔系的数量占全剧唱腔的72.79%；曲牌腔系占全剧唱腔的19.62%；粤地说唱腔系占全剧唱腔的7.59%。其中，梆黄腔系唱段数量点比超过了七成，该剧为典型的梆黄戏。

以《柳毅传书》（罗家宝、林小群主演的广东粤剧院版本/1980年）为例。

《柳毅传书》讲述了秀才柳毅赴京应试，在经过泾河时，见河畔有一位牧羊女啼哭，询问缘由，得知其为洞庭龙女三娘，因嫁与泾河小龙而遭受虐待，被惩罚做牧羊奴。柳毅对其深感同情，为三娘折返洞庭传送家书。后三娘得救返回洞庭，深感柳毅传书之义，对其渐生爱慕。柳毅虽也对三娘有情，但为避免有施恩图报之名，拒婚返家。三娘乃与叔父钱塘君扮作渔家父女与柳毅为邻，最后龙女三娘与柳毅结为夫妻的故事。

表5-3　粤剧《柳毅传书》全剧唱腔形态①

编号	唱段	演唱者	备注
第一幕"牧羊"			
1	【导板】	龙女	二黄腔系
2	【人间雪】		曲牌腔系
3	【苦相思】		
4	【合尺滚花】		梆子腔系
5	【银台上】		曲牌腔系
6	【快二流】		二黄腔系

① 本案例分析采用的《柳毅传书》首演实况录像，为广东粤剧院1980年演出版本，由罗家宝（饰柳毅）、林小群（饰龙女三娘）主演。

(续表 5-3)

编号	唱段	演唱者	备注
7	【连环西皮】	王子	梆子腔系
8	【沉腔滚花】	龙女	
9	【霸腔芙蓉中板】	王子	歌谣腔系
0	【滚花】		梆子腔系
11	【乙反长句滚花】	龙女	
12	【长句二流】	柳毅	二黄腔系
13	【三角凳】	福叔	梆子腔系
14	【滚花】		
15	【滚花】	柳毅	
16	【反线中板】		
17	【滚花】		
18	接唱【滚花】	福叔	
19	【苦喉龙舟】	龙女	粤地说唱腔系
20	接唱【苦喉龙舟】	柳毅	
21	接唱【苦喉龙舟】	龙女	
22	【减字芙蓉】	福叔	歌谣腔系
23	接唱【减字芙蓉】	龙女	
24	【滚花】		梆子腔系
25	【落花时节】		曲牌腔系
26	接唱【落花时节】	柳毅	
27	接唱【落花时节】	龙女	
28	【反线锦城春】	柳毅	
29	接唱【反线锦城春】	龙女	
30	【快滚花】	柳毅	梆子腔系
31	【滚花】	龙女	
32	【快滚花】	柳毅	
33	【滚花】	福叔	
34	【快中板】	柳毅	
35	接唱【快中板】	龙女	
36	【滚花】		
37	【滚花】	柳毅	

(续表5-3)

编号	唱段	演唱者	备注
第二场"传书"			
38	【首板】	柳毅	二黄腔系
39	【快滚花】	柳毅	梆子腔系
40	【滚花】	福叔	梆子腔系
41	接唱【滚花】	柳毅	梆子腔系
42	【乙反长句滚花】	福叔	梆子腔系
第三场"激将"			
43	【戏妲己尾腔】	龙君	曲牌腔系
44	【爽中板】	龙君	梆子腔系
45	【滚花】	夫人	梆子腔系
46	【滚花】	龙君	梆子腔系
47	续唱【滚花】	龙君	梆子腔系
48	接唱【滚花】	柳毅	梆子腔系
49	【包锤大滚花】	钱塘	梆子腔系
50	【滚花】	柳毅	梆子腔系
51	【芙蓉中板】	柳毅	歌谣腔系
52	【三字中板】	柳毅	歌谣腔系
53	【七字中板】	柳毅	歌谣腔系
54	【滚花】	柳毅	歌谣腔系
55	【快中板】	钱塘	梆子腔系
56	【滚花】	钱塘	梆子腔系
57	【滚花】	龙君	梆子腔系
58	【滚花】	夫人	梆子腔系
59	【滚花】	柳毅	梆子腔系
60	【滚花】	龙君	梆子腔系
61	【木鱼】	龙君	粤地说唱腔系
62	【快中板】	龙君	梆子腔系
63	【滚花】	龙君	梆子腔系

(续表5-3)

编号	唱段	演唱者	备注
64	【滚花】	钱塘	梆子腔系
65	【滚花】	龙君	
66	【滚花】	柳毅	
67	【滚花】	龙君	曲牌腔系
68	【玉美人】		
69	【追信头】	龙女	
70	【柳摇金】		
71	接唱【柳摇金】	柳毅	
72	一接唱【柳摇金】	龙女	
73	一接唱【柳摇金】	柳毅	
74	二接唱【柳摇金】	龙女	
75	二接唱【柳摇金】	柳毅	
76	三接唱【柳摇金】	龙女	
77	【二黄过序】	柳毅	二黄腔系
78	【二黄】		
79	【十月怀胎】	龙女	曲牌腔系
80	【古腔慢板】	钱塘	二黄腔系
81	【中板】		梆子腔系
82	【滚花】		
83	【中板】	柳毅	
84	【滚花】		
85	【沉腔滚花】	钱塘	
86	【滚花】		
第四场"送别"			
87	【五更头】	锦鳞	曲牌腔系
88	【昭君怨】	龙女	
89	续唱【昭君怨】		
90	【乙反二黄】		二黄腔系
91	【连序乙反二黄】	柳毅	
92	接唱【连序乙反二黄】	龙女	

（续表 5-3）

编号	唱段	演唱者	备注
93	【乙反滚花】	柳毅	梆子腔系
94	【长句滚花】	龙女	
95	接唱【长句滚花】	锦鳞	
96	接唱【长句滚花】	柳毅	
97	【木鱼】	龙女	粤地说唱腔系
98	接唱【木鱼】	柳毅	
99	接唱【木鱼】	锦鳞	
100	【木鱼】	龙女	
101	接唱【木鱼】	锦鳞	
102	接唱【木鱼】	龙女	
103	接唱【木鱼】	柳毅	
104	【减字芙蓉】	锦鳞	歌谣腔系
105	【滚花】		梆子腔系
106	【沉腔滚花】	柳毅	
107	【七字清】		
108	【滚花】		
109	【滚花】	龙女	
110	接唱【滚花】	锦鳞	
111	【长句二黄】	龙女	二黄腔系
112	【反线寒关月】	柳毅	曲牌腔系
113	【士工慢板】	锦鳞	二黄腔系
114	接唱【士工慢板】	龙女	
115	【荡舟】	柳毅	曲牌腔系
116	【滚花】		梆子腔系
117	【乙反乱弹】		粤地说唱腔系
118	【乙反南音】	龙女	
119	接唱【乙反南音】	柳毅	
120	【流水南音】		
121	【乙反滚花】		梆子腔系
122	【滚花】	锦鳞	

(续表5-3)

编号	唱段	演唱者	备注
123	【恋坛中板】	龙女	粤地说唱腔系
124	接唱【恋坛中板】	柳毅	
125	接唱【恋坛中板】	锦鳞	
126	接唱【恋坛中板】	龙女	
127	接唱【恋坛中板】	柳毅	
128	同唱【恋坛中板】	龙、柳	
第五场"揭秘"			
129	【滚花】	福叔	梆子腔系
130	【沉腔滚花】	柳母	
131	【十字中板】		
132	【七字中板】		
133	【滚花】	福叔	
134	【木鱼】		粤地说唱腔系
135	【二黄】	柳母	二黄腔系
136	接唱【二黄】		
137	【滚花】		梆子腔系
138	接唱【滚花】		
139	接唱【滚花】	福叔	
140	接唱【滚花】	柳母	
第六场"酬愿"			
141	【长句滚花】	龙女	梆子腔系
142	【送情郎】		曲牌腔系
143	【弹竹花】		
144	【梆子慢板】	柳毅	梆子腔系
145	接唱【梆子慢板】		
146	【下西岐】	龙女	曲牌腔系
147	接唱【下西岐】	柳毅	

(续表 5-3)

编号	唱段	演唱者	备注
148	【西皮】	龙女	梆子腔系
149	【柳摇金】	龙女	曲牌腔系
150	接唱【柳摇金】	柳毅	曲牌腔系
151	一接唱【柳摇金】	龙女	曲牌腔系
152	一接唱【柳摇金】	柳毅	曲牌腔系
153	二接唱【柳摇金】	龙女	曲牌腔系
154	二接唱【柳摇金】	柳毅	曲牌腔系
155	三接唱【柳摇金】	龙女	曲牌腔系
156	【二黄过序】	柳毅	二黄腔系
157	【长句二黄】	柳毅	二黄腔系
158	【红豆子】	柳毅	曲牌腔系
159	【减字芙蓉中板】	柳毅	歌谣腔系
160	接唱【减字芙蓉中板】	龙女	歌谣腔系
161	【滚花】	柳毅	梆子腔系
162	【反线中板】	龙女	梆子腔系
163	【滚花】	龙女	梆子腔系
164	【长句滚花】	柳毅	梆子腔系
165	【汉宫秋月】	龙女	曲牌腔系
166	接唱【汉宫秋月】	柳毅	曲牌腔系
167	一接唱【汉宫秋月】	龙女	曲牌腔系
168	二接唱【汉宫秋月】	柳毅	曲牌腔系
169	合唱【汉宫秋月】	龙、柳	曲牌腔系
170	【滚花】	柳母	梆子腔系
171	接唱【滚花】	柳母	梆子腔系

从以上分析来看，在《柳毅传书》总共 171 个唱段中，梆子腔系有 84 首，二黄腔系有 18 首，曲牌腔系有 40 首，粤地说唱腔系有 22 首，歌谣腔系有 7 首。如表 5-4 所示。

表 5-4 《柳毅传书》腔系分布

梆黄腔系		曲牌腔系	粤地说唱腔系等	
梆子	二黄	曲牌	粤地说唱	歌谣
85 首	18 首	40 首	21 首	7 首
49.7%	10.53%	23.39%	12.29%	4.09%
60.23%		23.39%	16.38%	

本剧中，梆黄腔系的数量占全剧唱腔的 60.23%，曲牌腔系占全剧唱腔的 23.39%，粤地说唱腔系占全剧唱腔的 16.38%。其中，梆黄腔系唱段的数量占比超过了六成，也为典型的梆黄戏。以《昭君公主》（郭凤女、姚志强主演，广州小红豆粤剧团/1991 年）为例。

粤剧《昭君公主》是粤剧名伶红线女、秦中英根据曹禺的著名话剧《王昭君》改编而成。此剧于 1980 年由广州粤剧团首排、首演，红线女因在本剧中出演王昭君而驰名于世，《昭君公主》也成为粤剧舞台最具有代表性的剧目之一。该剧曾获得 1981 年广东省粤剧"百花奖"最佳编剧奖。1991 年 8 月，该剧剧本经过重新编订、定本后，交由广州小红豆粤剧团排演，由红线女亲传弟子郭凤女、姚志强主演。该版本同样成为粤剧舞台上的经典。如表 5-5 所示。

表 5-5 粤剧《昭君公主》全剧唱腔形态①

编号	唱段	演唱者	备注
第一场《待诏》			
1	【白榄】	盈盈	念白
2	【长相知】	昭君	曲牌腔系
3	【长句二黄】	昭君	二黄腔系
4	【滚花】	昭君	梆子腔系
5	【滚花】	戚戚	
6	【自由板】	孙美人	歌谣腔系

① 本案例分析采用的《昭君公主》演出实况录像，为广州小红豆粤剧团 1980 年演出版本，由郭凤女（饰昭君公主）、姚志强（饰呼韩邪单于）主演。

（续表5-5）

编号	唱段	演唱者	备注
7	【长句滚花】	戚戚	梆子腔系
8	续唱【长句滚花】	盈盈	
9	续唱【长句滚花】	戚戚	
10	续唱【长句滚花】	盈盈	
11	【白榄】	孙美人	念白
12	【滚花】	昭君	梆子腔系
	第二场《和亲》		
13	【七字清】	王龙	梆子腔系
14	续唱【七字清】	众臣	
15	【梆子慢板】	元帝	
16	续唱【梆子慢板】	呼韩邪	
17	续唱【梆子慢板】	萧育	
18	续唱【梆子慢板】	乌禅幕	
19	【滚花】	王龙	
20	【三角凳】	元帝	
21	【七字清】	呼韩邪	
22	【三字经】		
23	【七字清】		
24	【滚花】	元帝	
25	【诗白】	昭君	念白
26	【二流滚花】	元帝	二黄腔系
27	续唱【二流滚花】	呼韩邪	
28	续唱【二流滚花】	元帝	
29	续唱【二流滚花】	呼韩邪	
30	【长相知】	昭君	曲牌腔系

（续表5-5）

编号	唱段	演唱者	备注
31	【口鼓】	王龙	念白
32	【口鼓】	萧育	
33	【口鼓】	呼韩邪	
34	【口鼓】	乌禅幕	
35	【白榄】	元帝	
36	【口鼓】	呼韩邪	
37	【口鼓】	乌禅幕	
38	【口鼓】	王龙	
39	【口鼓】	昭君	
40	【口鼓】	王龙	
41	【口鼓】	昭君	
42	【口鼓】	元帝	
43	【滚花】	呼韩邪	梆子腔系
44	续唱【滚花】	呼韩邪	
45	【新曲】	众臣	歌谣腔系
第三场《出塞》			
46	【长句二流】	萧育	二黄腔系
47	续唱【长句二流】	王龙	
48	续唱【长句二流】	萧育	
49	续唱【长句二流】	王龙	
50	续唱【长句二流】	萧育	
51	续唱【长句二流】	王龙	
52	【南音】	昭君	粤地说唱腔系
53	【二黄】		二黄腔系
54	【阳关三弄】		曲牌腔系
55	【长句滚花】	呼韩邪	梆子腔系

(续表 5-5)

编号	唱段	演唱者	备注
第四场《中计》			
56	【梆子慢板】	阿婷洁	梆子腔系
57	【木瓜腔中板】		专腔腔系
58	【长句滚花】	昭君	梆子腔系
59	【滚花】	阿婷洁	
60	【滚花】	昭君	
61	【长句二黄】	呼韩邪	二黄腔系
62	【二黄唱序】		
63	【二黄】		
64	【反线中板】	昭君	梆子腔系
65	【滚花】		
66	【滚花】	呼韩邪	
67	【十字清】	呼韩邪	
68	【滚花】		
69	【诗白】		念白
70	【十字清】	昭君	梆子腔系
71	【七字清】		
72	【滚花】		
73	【十字清】	温敦	
74	【滚花】		
75	【念白】		念白
76	【滚花】	昭君	梆子腔系
77	【滚花】	婴鹿	
第五场《舍身》			
78	【滚花】	温敦	梆子腔系
79	【滚花】	昭君	
80	【滚花】	温敦	
81	【滚花】	阿婷洁	

（续表 5-5）

编号	唱段	演唱者	备注
82	【七字清】	昭君	梆子腔系
83	【滚花】		
84	【驻马听】		曲牌腔系
85	【二流】		二黄腔系
86	【减字芙蓉】	阿婷洁	歌谣腔系
87	【白榄】	昭君	念白
88	【叹板】	呼韩邪	
89	【南音板面】	昭君	粤地说唱腔系
90	【南音】	呼韩邪	
91	（南音）【流水板】		
92	【流水南音】	昭君	
93	【口鼓】	王龙	念白
94	续【口鼓】	王龙	

从以上分析来看，在《昭君公主》全剧共 94 个唱段中，梆子腔系有 44 首，二黄腔系有 16 首，曲牌腔系有 4 首，歌谣腔系有 3 首，粤地说唱腔系有 5 首，念白 21 首，专腔 1 首。如表 5-6 所示。

表 5-6 《昭君公主》腔系分布

梆黄腔系		曲牌腔系	粤地说唱腔系等			
梆子	二黄	曲牌	歌谣	粤地说唱	念白	专腔
44 首	16 首	4 首	3 首	5 首	21 首	1 首
46.80%	17.02%	4.26%	3.20%	5.32%	22.34%	1.06%
63.82%		4.26%	31.92%			

本剧中，梆黄腔系的数量占全剧唱腔的 63.82%，曲牌腔系占全剧唱腔的 4.26%，粤地说唱腔系占全剧唱腔的 31.92%。其中，梆黄腔系唱段的数量占比超过了六成，同为典型的梆黄戏。

从前三例来看，20 世纪 50 年代、80 年代和 90 年代，最具影响力的三部经典

粤剧中的梆黄唱腔比例分别为：72.79%（《搜书院》）、60.23%（《柳毅传书》）、63.82%（《昭君公主》），均已经达到了60%，或者已经超过了70%。由此，我们可以断定，这些粤剧中的唱腔音乐形态都是以梆黄为主。

但在2000年后，粤剧唱腔音乐形态发生了"淡梆黄化"的趋向。如粤剧《花月影》就为其中的典型代表。以《花月影》（倪惠英、黎骏声主演的广州粤剧团演出本/2002年）为例。

粤剧《花月影》是广州市文学艺术创作研究所谢小明、梁郁南与广州粤剧团陈自强共同创作的粤剧，由谢小明创作初稿，陈、梁共同完成剧本创作，其间陈自强不幸病逝，由其弟子梁郁南最后完成定稿。该剧曾获得第八届广东省艺术节剧目一等奖、编剧二等奖，广东省"五个一工程奖"，广东省鲁迅文学艺术奖等。被誉为新派都市粤剧的开创剧目。如表5-7所示。

表5-7 粤剧《花月影》全剧唱腔形态①

编号	唱段	演唱者	备注
序幕			
1	【清唱】	杜采薇	歌谣腔系
第一场			
2	【七字清】	何镇南	梆子腔系
3	【催归词】	班主	曲牌腔系
4	【十字清】	林园生	梆子腔系
5	【滚花】		
6	【新曲】	杜采薇	歌谣腔系
7	【慢板】	林园生	梆子腔系
8	【中板】		
9	【十字清】		
10	【七字清】		
11	【滚花】		
12	【滚花】		

① 本案例分析采用的《花月影》首演实况录像，为广州粤剧团2002年演出本，由倪惠英（饰杜采薇）、黎骏声（饰林园生）主演。

（续表5-7）

编号	唱段	演唱者	备注
13	【霸腔芙蓉中板】	何镇南	曲牌腔系
14	【马屁歌】	班主	
15	续唱【马屁歌】	众歌女	
16	续唱【马屁歌】	班主	
17	【滚花】	何镇南	梆子腔系
18	【新曲】	众歌女	歌谣腔系
19	【滚花】	班主	梆子腔系
20	【滚花】	杜采薇	
第二场《花月情》			
21	【雪中燕引子】	林园生	曲牌腔系
22	【雪中燕】		
23	【五言】		梆子腔系
24	【七字清】		
25	【秋将别尾段】		曲牌腔系
26	【新曲】	内唱	歌谣腔系
27	【春江花月夜】	林园生	曲牌腔系
28	续唱【春江花月夜】	杜采薇	
29	同唱【春江花月夜】	林、杜	
30	续唱【春江花月夜】	林园生	
31	续唱【春江花月夜】	杜采薇	
32	【滚花】	林园生	梆子腔系
33	【十字清】		
34	【小桃红】	林园生	曲牌腔系
35	续唱【小桃红】	杜采薇	
36	续唱【小桃红】	林园生	
37	二续唱【小桃红】	杜采薇	
38	二续唱【小桃红】	林园生	
39	三续唱【小桃红】	杜采薇	

（续表 5 - 7）

编号	唱段	演唱者	备注
第三场《息干戈》			
40	【滚花】	林园生	梆子腔系
41	【月如钩】	杜采薇	曲牌腔系
42	【南音】	林园生	粤地说唱腔系
43	【昭君怨】	杜采薇	曲牌腔系
44	续唱【昭君怨】	林园生	
45	续唱【昭君怨】	杜采薇	
46	【七字清】	林园生	梆子腔系
47	【滚花】		
48	【白榄】	副将甲	念白
49	【七字清】	林园生	梆子腔系
50	续唱【七字清】	何镇南	
51	续唱【七字清】	林园生	
第四场《月惨花愁》			
52	【南音】	杜采薇	粤地说唱腔系
53	【流水南音】		
54	【真的好想你】		曲牌腔系
55	续唱【真的好想你】	林园生	
56	二续唱【真的好想你】	杜采薇	
57	二续唱【真的好想你】	林园生	
58	三续唱【真的好想你】	杜采薇	
59	三续唱【真的好想你】	林园生	
60	四续唱【真的好想你】	杜采薇	
61	四续唱【真的好想你】	林园生	
62	五续唱【真的好想你】	杜采薇	
63	【锦城春】	林园生	曲牌腔系
64	【南山词】	杜采薇	

（续表 5-7）

编号	唱段	演唱者	备注
65	【快打慢二流】	杜采薇	二黄腔系
66	续唱【快打慢二流】	林园生	
67	【反线二黄板面】	杜采薇	
68	【反线二黄】	林园生	
69	【流水新腔】	杜采薇	歌谣腔系
70	【乙反南音】		粤地说唱腔系
71	【家乡月】	众歌女	曲牌腔系
72	【凤笙怨散唱】	林园生	
73	【新曲】	杜采薇	歌谣腔系
74	【滚花】		梆子腔系
75	【新曲】	班主	歌谣腔系
76	续唱【新曲】		
	第五场《花月影》		
77	【花墩曲】	众歌女	曲牌腔系
78	续唱【花墩曲】	歌女一	
79	续唱【花墩曲】	众歌女	
80	【马屁歌】	班主	
81	续唱【马屁歌】	众歌女	
82	续唱【马屁歌】	班主	
83	续唱【马屁歌】	众歌女	
84	续唱【马屁歌】	班主	
85	续唱【马屁歌】	众歌女	
86	续唱【马屁歌】	班主	
87	续唱【马屁歌】	众歌女	
88	【禅院钟声】	林园生	
89	【新曲】		歌谣腔系
90	【乙反长句二黄】		二黄腔系
91	【乙反中板】		梆子腔系
92	【乙反乱弹】		粤地说唱腔系

（续表 5-7）

编号	唱段	演唱者	备注
93	【乙反清歌】	杜采薇	歌谣腔系
94	【悲秋】	杜采薇	曲牌腔系
95	【丝丝泪】	林园生	
96	续唱【丝丝泪】	杜采薇	
97	【红船歌】	内唱	

在《花月影》全剧共 97 个唱段中，梆子腔系有 24 首，二黄腔系有 5 首，曲牌腔系有 52 首，歌谣腔系有 10 首，粤地说唱腔系 5 首，念白 1 首。如表 5-8 所示。

表 5-8 《花月影》腔系分布

梆黄腔系		曲牌腔系	粤地说唱腔系等		
梆子	二黄	曲牌	歌谣	粤地说唱	念白
24 首	5 首	52 首	10 首	5 首	1 首
24.75%	5.16%	53.6%	10.3%	5.16%	1.03%
29.91%		53.6%	16.49%		

本剧中，梆黄腔系的数量只占全剧唱段的 29.85%，占比不到 1/3；而曲牌唱腔则占据了 53.6%。此外，在曲牌唱腔中，流行歌曲《真的好想你》的运用成了该剧中最为熟悉和有特点的唱腔。

综合以上数据，对比来看，四部粤剧中的梆黄唱腔的比例如表 5-9 所示。

表 5-9 《搜书院》《柳毅传书》《昭君公主》《花月影》梆黄唱腔的比例

20 世纪 50 年代	20 世纪 80 年代	20 世纪 90 年代	2000 年以来
《搜书院》	《柳毅传书》	《昭君公主》	《花月影》
72.79%	60.23%	63.82%	29.85%

除《花月影》以外，2000 年以后新创粤剧《白蛇传·情》《八和会馆》等，其梆黄腔系唱段的数量所占比例也都呈逐渐下降的趋势。由此可见，粤剧唱腔音乐形态中出现了"淡梆黄化"的趋向。

二、非粤语演唱粤剧的尝试

粤剧是粤语区最大的剧种，但是否粤剧一定要用粤语演唱？或者说不用粤语演唱，就不能称之为粤剧？就不能形成粤剧的唱腔？如果真的如此，那么，粤剧研究首先就要基于一个铁定的前提，即粤语决定论。但是，是否真的如此呢？

关于粤语与粤剧的关系，已有诸多论者进行过论证。大致来看，可分为"粤语决定论"和"非粤语决定论"两种观点。

从"粤语决定论"来看，李日星认为：

> 粤剧声腔体系的形成，粤剧表演的特征，以及粤剧文化的品格，都是由粤语所决定的。粤语是粤剧生成的本源，没有粤语就没有粤剧。①

潘邦榛认为：

> 粤语的普遍运用对粤剧的普及发展作用无疑是十分巨大的。……最能成为某一地方戏曲区别于其他兄弟地方戏曲的重要标志的，第一就是地方语言，第二就是唱腔音乐（声腔）；而且，地方语言与唱腔音乐之间的关系是最为直接的，……这一点，对于粤剧说来也不例外。②

钟哲平在采访潘邦榛时，潘邦榛说：

> 粤语俗语、熟语、惯用语在粤剧唱词中融合，体现出粤剧的韵律美、地方美。现在有些演出团体，将外省兄弟戏曲的短剧移植到粤剧舞台，将人家剧本的"介口"和唱词念白照搬，不按粤语声韵句格照唱；又不用粤剧板腔、小曲、牌子，……虽然他们唱的也是粤语，但我认为都不能算是粤剧。③

如前所引，"粤语决定论"的观点一致，即粤语决定了粤剧，没有粤语就没有粤剧。但对于"粤语决定论"也有不同的声音。如戏剧史家康保成认为：

> 粤剧的改革应考虑克服方言障碍，在保留粤剧的本质特征——粤曲的前提下，在对白中加入类似京、昆剧种的韵白，以利于非粤语方言区的广大观众的接受和认同。"戏棚官话"的历史为这一改革提供了可行性。④

我们可以说广州早在北宋已经有戏剧活动，但却不能说北宋已经有粤剧，这道理不言自明。然而，要说粤剧应当特指用粤语（即广州方言）演唱的戏曲，那问题就更大了。《中国戏曲志·广东卷》说，广府班到"民国二十年前

① 李日星：《用粤语演唱是粤剧形成的主要标志》，载《南国红豆》2011年第2期。
② 潘邦榛：《粤语运用与粤剧发展》，载《南国红豆》2007年第5期。
③ 钟哲平：《离开粤语方言和粤韵声腔，就不叫粤剧》，载《南国红豆》2016年第3期。
④ 康保成：《从"戏棚官话"到粤白到韵白——关于粤剧历史与未来的思考》，载《江西社会科学》2006年第1期。

后，基本上已由'戏棚官话'改唱广州方言"。至于下四府班，"完全改用广州方言则是中华人民共和国成立以后的事"。这结论言之凿凿，因为曾经用戏棚官话演唱粤剧的老艺人有的还在世，不少官话粤剧唱片现在还保留着。看来只能有两种选择：要么承认粤剧的历史只有七八十年，要么放弃用广州方言演唱才算粤剧的思维定式。

我认为，一谈改革就唯恐京剧不姓"京"、粤剧不姓"粤"，是一种作茧自缚、刻舟求剑式的想法。……并且斗胆提出：能否在粤剧中加入如同昆曲和京剧的韵白？这一主张的依据之一是粤剧本来就是用"戏棚官话"演唱的，只是那时是一种被动的接受，而现在则是为适应新的生存环境而主动采取的改革措施。具体而言，粤剧在保留目前的音乐唱腔的基础上，在念白中加入《中原音韵》的成分，其目的是获得广大北方方言区观众的认同，从而在全国扩大粤剧的影响，提高粤剧品位，争取更大的生存空间。①

何梓焜认为：

使用广州方言演唱无疑是粤剧的艺术特点之一，但也不能得出"用广州方言演唱才算粤剧"的结论。根据香港区文凤小姐的研究，清同治年间粤剧以演唱梆子和二黄为主，但仍以唱官话为主，尚未完成地方化的过程。到了20世纪20年代，才完成由唱官话为主到唱白话为主的过程。但是否到此时才有粤剧呢？我认为，从粤剧的形成到粤剧的成熟，从粤剧的产生到粤剧语言地方化过程的完成，是一个长期的过程。这过程中的任何阶段都可以称为粤剧，不一定要等到1926年千里驹建议今后广府班所演的戏剧通称为粤剧才算有粤剧。②

蒋书红认为：

到了清朝末期，以"志士班"为代表的知识分子为了方便宣扬革命，而把演唱语音改为粤语语音，加入广州方言，使广州人和其他地区说粤语的人更容易明白接受。……本来，地方特色突出，是当前诸多特色文化主导部门所一再强调和追求的东西，似乎并无不妥。但关键是对于戏曲这种需要大众观瞻接受的东西，其"特色"之程度，是否应有一个限度？如果"特色"过度，是否会影响到其受众广面和接受深度？……所以笔者认为，粤剧和粤剧语言，不可无特色，但也不可过分坚持其特色。无特色，则无自我，无独特价值；过分有特色，则走进了狭隘的小胡同，减少了受众面，妨碍其发展前景。……粤剧在

① 康保成：《从"戏棚官话"到粤白到韵白——关于粤剧历史与未来的思考》，载《江西社会科学》2006年第1期。

② 何梓焜：《关于粤剧何时有的逻辑思考》，载《南国红豆》2009年第3期。

语言上存在的局限与缺陷，是造成粤剧生存发展危机中的一个重要因素。①

如前所引，"非粤语决定论"学者们的观点也比较一致，即粤语演唱是粤剧最大的艺术特点之一，但不能以是否用粤语演唱来判定"粤剧"是否为粤剧。

基于前文所述之"粤语决定论"与"非粤语决定论"的两种观点，笔者赞同"非粤语决定论"，并做如下推理。

（一）关于粤剧演唱语言的逻辑推理

笔者认为，要阐明这一问题，需要结合粤剧唱腔发展史，并对"粤剧"有一个明确的定义，即到底何为"粤剧"？粤剧是指"粤地之演剧"，还是专指"用广州方言演唱"的戏曲？如果将粤剧定义为"用广州方言演唱"的戏剧，那么，在20世纪20年代千里驹"白话入平喉"之前的"粤地之演剧"都不能称之为"粤剧"，因为它没有用白话演唱。如此一来，这些"白话入平喉"之前的"粤地之演剧"如果不能称为"粤剧"，又该称为什么"剧"呢？

从逻辑上看，这个问题并不难解决。可以将"白话入平喉"之前的"粤地之演剧"称为"泛指性粤剧"，而把"白话入平喉"之后的"粤剧"称为"专指性粤剧"。"专指性粤剧"由"泛指性粤剧"发展、演变而来，是"泛指性粤剧"的成熟阶段，而成熟的标志就是"白话入平喉"，即开始用粤语演唱。就如同人的成长需要经过婴儿、儿童、少年、青年、成年、老年阶段一样，当我们在定义"人"的时候，是指哪个阶段的"人"呢？必须设立18岁的标准吗？年满18岁才能定义为"人"，不满18岁就不能定义为"人"吗？如果是这样，那么，18岁之前的婴儿、儿童、少年、青年阶段又该定义为何"物种"呢？

因此，我们当然可以将"白话入平喉"用粤语演唱之前的所有"粤地之演剧"都称之为粤剧，即"泛指性粤剧"。那么，这就带来了第二个逻辑问题，这些"粤地之演剧"又都是用什么语言演唱的呢？

"粤地之演剧"最早可追溯到西汉时期。1997年，广州南越国遗址中出土了"官伎"字样的瓦片。官伎瓦的出现，说明西汉时期的广州已经出现了官方职业艺人在粤地演剧。而唐代《太平广记》、宋代《广州府志》、元代《青楼集》、明代《广东通志》等文献都大量记载了粤地的演剧活动。从明代《广东通志》等文献可知，明代最少有弋阳、泉州、温州等"外江"戏班在粤地演剧。从清代"广州外江梨园会馆碑记"可知，清代最少有昆、梆、徽、湘、桂等地144个"外江"戏班在粤地演剧等。

如果承认"白话入平喉"之后的"专指性粤剧"是汉、唐、宋、元、明、清

① 蒋书红：《论粤剧的危机与粤剧语言艺术的创新》，载《文化遗产》2010年第4期。

等不同史期的"泛指性粤剧"纵向性发展的结果，那么，汉、唐、宋、元、明、清等不同史期的"泛指性粤剧"又是用什么语言演唱的呢？

从逻辑上看，汉唐时期"戏班"多由官方赐予和选派，由中原而来，应该是演唱中原语言，而不是唱粤语的。明代弋阳、泉州、温州等"外江"戏班在粤地演剧，应该是唱江西话、福建话和温州话的。清代昆、梆、徽、湘、桂等地"外江"戏班在"限定广州一口通商"政策出台后，追随本省商帮入粤演剧掘金。其入粤后主要是为本省的入粤商帮演戏，应该也是梆子班唱山陕方言，徽班唱安徽方言，湘班唱湖南方言，桂班唱广西方言的。

（二）"粤语决定论"并不能起完全决定作用

从逻辑上看，我们现在所谈论的粤剧中的"粤语"九声，只是现阶段或近100年以来"粤语"的音韵。那么，在汉、唐、宋、元、明、清等漫长的历史长河中，粤地的"粤语"是不是一直都是九声音韵的呢？音韵有没有发生变化？有没有"粤语"的婴儿、儿童、少年、青年、成年阶段呢？显而易见，答案是肯定的。当不同历史阶段中的"粤地之演剧"以当时的"粤语"音韵作为演剧语言时，当然也是合乎逻辑且成立的。

再一方面，就是现阶段或近100年以来的粤语，其作为口传文化，其语音音韵本身也在发生变化。100年后的粤语与100年前的粤语在音韵上也存在差别；且广州、香港、澳门、韶关、粤西四市、粤东潮汕等不同粤地的粤语也是存在差别的。如果粤剧演员以现在的粤语音韵去演唱100年前根据当时的粤语语音所创作的唱段，或本地区的粤剧演员根据本地区的粤语音韵，去演唱其他地区创作的粤剧剧目时，其音、词、韵之间会完全一致吗？从逻辑上看，当然不可能一致，因为粤语本身也在发展并发生变化。

最后，粤剧中存在大量用"桂林官话"演唱的古腔，这些"古腔"能不能被称为粤剧？如果可以称为粤剧，但它是用桂林话而非广州话演唱的啊？如果不能称之为"粤剧"，那么这些"古腔"又是什么"剧"呢？

很显然，用粤语演唱粤剧，只是"白话入平喉"之后的"专指性粤剧"和"当代粤语"两者在历史发展长河中的"偶然"结合，形成了"专指性粤剧"在现代最具有"粤性"的特点。但是，我们并不能否认粤剧发展史上具有更长时间的不用粤语演唱的"粤地之演剧"的"广义性粤剧"定义，也无法预先设定在未来的几百年或几千年的历史发展中，"专指性粤剧"能够继续用"当代粤语"演唱，因为粤语本身也会发生变化。

无独有偶，2003年10月，在佛山祖庙具有300多年历史的万福戏台上，就首次上演了用全英文演唱的粤剧《清宫遗恨》，其粤味腔调、英语吐字的组合，引来

了近千名佛山市民观看，省内多家电视台也进行了全场录播。① 2003 年 12 月，新加坡、中国香港的粤剧演员在万福戏台上，用英语、马来西亚语演绎了《醉打金枝》《白蛇传之游湖》等粤剧折子戏，大受戏迷欢迎。② 2016 年 6 月，在第七届羊城国际粤剧节中，新加坡敦煌剧坊和广州红豆剧团在南方剧院联合上演了全英文版本的粤剧《清宫遗恨》，广受戏迷欢迎。

由此可见，"粤语决定论"并不能起完全决定作用。而"非粤语演唱粤剧"的尝试，正成为粤剧唱腔音乐形态发展的一个新方向。

三、采用和声创腔手法的倾向

粤剧唱腔音乐多为"单旋律"形态，即使为生、旦对唱，也以"单旋律"唱段的交替演唱为主，罕见声部和声的旋律结构。从前文分析可知，粤剧唱腔音乐主要由曲牌腔系、梆黄腔系（梆子、二黄）和粤地说唱腔系（南音、木鱼、龙舟等）三类构成。而从三类唱腔的本体属性来看，均为"单旋律"形态。

其一，从曲牌腔系来看，传统曲牌多为文人创作，而文人创作时多以"倚律填词"为创作原则，即：

> （倚律填词）这种曲辞的创作方式，自元末周德清（1277—1365）《中原音韵》问世，就已经初露端倪，至明中叶朱权（1378—1448）的《太和正音谱》问世后，将"倚律填词"这种曲辞创作方式推向了极端。③

从曲牌发展史来看，朱权《太和正音谱》之后的明清两代的一系列唱谱如《旧编南九宫谱》（蒋孝），《南九宫十三调曲谱》《南曲全谱》（沈璟），《北词谱》（徐庆卿），《北词广正谱》（徐庆卿、李玉），《南词新谱》（沈自晋），清代乾隆七年（1742）编撰的《律吕正义后编》（允禄）以及清乾隆十一年（1746）编撰的《新定九宫大成南北词宫谱》（允禄）等，大都是以"倚律填词"为原则，从而形成了需要严格依照唱词的句数、字数、韵律、平仄等"律"的规范。但一个唱字只有一种平仄、一种音韵，严格依照唱字所形成的曲牌唱腔旋律也就必定为"单旋律"。如此一来，在"曲牌连缀体"之中，就为一支"单旋律"的曲牌连接另一支"单旋律"的曲牌，而形成全唱段"单旋律"的音乐形态。

从前文所分析的粤剧唱腔音乐的曲牌来源可知，在粤剧唱腔中，无论是对传统文人、民间、宗教、宫廷音乐曲牌的吸收，对传统器乐曲（非粤地）旋律的移植，

① 《英语唱粤剧全国首次》，《广州日报》2003 年 11 月 1 日。
② 《粤剧"飘洋过海"有知音》，《佛山日报》2003 年 12 月 19 日。
③ 周来达：《当代视野下的平调曲牌考》，宁波出版社 2011 版，第 16 页。

对粤地器乐曲旋律的变体运用，对"外江戏"唱段、流行歌曲和电影插曲主旋律的吸收，还是对粤剧先贤、名伶所创音乐遗产的继承等，其均为"单旋律"音乐主题的运用，几无例外。

其二，从梆黄腔系来看，无论是粤剧梆子、粤剧二黄、粤剧反二黄，还是粤剧乙反二黄等，其主要功能都是对唱段旋律进行"板"与"腔"的改变。也就是说，通过增板、抽板、增眼、抽眼等方式来改变唱段旋律的板式（节奏）；或通过顶板板上起腔、漏板眼上起腔、漏板枵眼起腔等方式，改变唱段旋律的"腔式"（起腔方式）。但梆黄腔系作为板腔体结构，无论是通过改变"板"的方式，还是通过改变"腔"的方式来进行唱段旋律的重新组合，都极少改变唱段的"单旋律"音乐形态。

其三，从粤地说唱腔系来看，被纳入粤剧唱腔中的粤地南音、龙舟、木鱼等粤地说唱，其在音乐本体结构上也多为"单旋律"音乐形态。

如此一来，基于粤剧唱腔的曲牌腔系、梆子腔系、二黄腔系、粤地说唱腔系四大声腔结构的"单旋律"本体属性就形成了粤剧唱腔音乐的"单旋律"形态。虽然在某些粤剧重排剧、复古剧或现代创编剧中，偶尔能够听到二部和声、四部和声、多部和声的音响效果，但此处的"和声"多为对"单旋律"唱腔旋律的和声性配器或和声性伴奏，不改变其唱腔旋律的"单旋律"属性。

但是，从本书行文所分析的200余部粤剧的唱腔音乐形态来看，虽然"单旋律"音乐形态居于绝对主导地位，但也零星出现了"和声性"音乐旋律。例如，原创粤剧《魂牵珠玑巷》（1993）、原创粤剧《驼哥的旗》（2003）、新编粤剧《唐宫香梦证前盟》（2008）中均有采用生、旦的二声部和声结构。以《魂牵珠玑巷》[①]中的二声部唱段结构为例。如图5-1所示。

[①] 本案例分析采用的《魂牵珠玑巷》首演实况录像，为广东粤剧院一团1993年首演版本，由陈韵红（饰胡菊珍）、丁凡（饰黄贮万）主演。

《魂牵珠玑巷》二声部唱段

图 5-1 《魂牵珠玑巷》中的二声部唱段结构

上例为粤剧《魂牵珠玑巷》（广东粤剧院，1993年原创）第三幕《惊变》中的唱段。贮万与黄母在得知桂枝的真实身份之后，在【乙反梆子流水】"听罢真情，震惊不已，眼前的她，果真就是胡妃！堪赞她，为江山敢把权奸来得罪！应怜她，霎时间惨遭迫害苦流离！却担忧官兵追查风云大起，一场大难降珠玑！"唱段中，以双声部旋律设计唱腔，为该剧添彩不少。该唱段双声部和声的使用打破了传统的粤剧唱腔音乐的"单旋律"创腔手法，颇具新意。再以《驼哥的旗》① 中的二声部唱段结构为例加以说明。如图5-2所示。

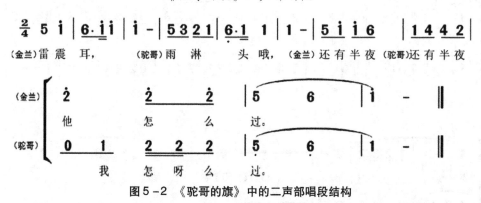

图5-2 《驼哥的旗》中的二声部唱段结构

上例为粤剧《驼哥的旗》（深圳粤剧团，2003年原创）第二场中的唱段。屋外忽降大雨，金兰担心在屋外睡觉的驼哥被雨淋到，欲将驼哥迎进房内休息，但考虑到男女授受不亲，虽有意相迎，但又不好意思开口时的生、旦对唱唱段"雷震耳（旦），雨淋头哦（生），还有半夜（旦），还有半夜（生），他怎么过（旦），我怎呀么过（生）"，也采用了双声部唱段结构。再以粤剧《唐宫香梦证前盟》中的二声部唱段结构为例加以说明。如图5-3所示。

① 本案例分析采用的《驼哥的旗》首演实况录像，为深圳粤剧团2003年首演版本，由冯刚毅（饰驼哥）、琼霞（饰金兰）主演。

图 5-3 《唐宫香梦证前盟》中的二声部唱段结构

上例为粤剧《唐宫香梦证前盟》（广东粤剧院，2008 年新编）中《痴梦》①（又称《香梦留痕》）的唱段。最后一句"千载相随，在梦里痴"，也为生、旦的二声部和声结构。

从前三例唱段分析可知，显而易见，20 世纪 90 年代以后的原创粤剧或新编粤剧已经开始尝试使用欧洲音乐的和声结构创腔。但"和声结构"的创腔手法并不是中国戏曲声腔的创腔传统，而是来自西方古典音乐的创作经验。既然二声部和声结构已经开始被尝试性地运用到了粤剧声腔的创腔之中，则表明粤剧唱腔的音乐形态在悄悄地发生变化（虽然这种变化在粤剧创腔中并不占据主导地位，但也是着实发生了变化）。而且，这也进一步表明了粤剧唱腔音乐"海纳百川"的开放性、兼容性和吸收性。犹如粤剧发展史上，粤剧唱腔曾先后吸收了曲牌、梆子、二黄、粤地说唱、流行歌曲、山歌小调等元素一样，粤剧唱腔对于欧洲古典音乐声部和声创作

① 案例分析采用的广东粤剧院 2008 年实况演出录像，为广东粤剧院 2008 年演出版本，由丁凡（饰唐明皇）、蒋文端（饰杨贵妃）主演。

手法的吸收虽在意料之外，但也在情理之中。

那么，本节所论述的粤剧唱腔音乐所出现的"淡梆黄化""非粤语演唱""采用和声创腔手法"的三种倾向，会不会对粤剧传统的"以梆黄为主的粤语地方大戏"的唱腔音乐形态产生颠覆？笔者认为不会。

从逻辑上看，这三种倾向都只是粤剧唱腔音乐的"衍生态"和粤剧唱腔音乐在发展过程中的探索性发展方向而已，会对粤剧的传承、传播、创新和发展起到积极的推动作用，但还是无法改变前文所述之粤剧唱腔音乐"本生态"的诸多传统。

此外，粤剧作为联合国教科文组织"人类非物质文化遗产"和我国国家级的非遗保护对象，其本身就具有"传承"与"发展"两个重要的使命。同理，粤剧唱腔音乐既不能采取"复古主义"而恪守传承，害怕发展，也不能"全盘西化"而仅思发展，忽视传承，最佳的发展途径则是"以我为主，洋为我用"。

正如当代粤剧名伶、广东省粤剧协会主席倪惠英在"第六届羊城国际粤剧节"中所发表的《在传承中发展，在发展中传承——论当代粤剧艺术发展的任务》一文中所提及的：

粤剧正面临诸多现实和挑战，需要在传承中发展，在发展中传承，传承是为了发展，发展也需要传承。而无论粤剧如何发展，都应着眼现代生活。……观众是艺术作品的最终评判者，只有优秀的作品才能真正征服观众。我们在敬畏传统的同时，还应该用一颗虔诚的心去研究现代社会。只有传统与现代相互融合，传统与现代相互推动，才能让我们的艺术走得更远。①

传承与坚守，是粤剧唱腔音乐永恒的主题。
发展与创新，是粤剧唱腔音乐不变的道理。

小　结

综合本章分析，笔者认为：

（1）从概念来看，"原生态"只是一种"假定性认识"。对于非遗对象所做之"原汁原味"的设问，是一个没有答案的设问。相关学科定义"原生态"的逻辑起点，也缺乏充足证据。

（2）从"本生态"与粤剧的保护与传承来看，"本生态"是非遗对象流变过程

① 陆志强：《第六届羊城国际粤剧节学术研讨会论文集》，中国戏剧出版社2013年版，第18—19页。

中"相对稳定的东西"与流变的"时空环境"相结合时所呈现出的综合性状态。非遗对象流变到每一个时间节点上，都会与同样流变到该时间节点的"时空环境"相结合，这种结合所呈现的综合性状态，就是该非物质文化遗产对象在这个时间节点上的"本生态"。

粤剧唱腔音乐的"本生态"是同时容纳和涵盖了曲牌、梆子、二黄、粤地说唱（南音、木鱼、龙舟）以及港台流行歌曲、海外电影插曲等各种音乐类型的"综合性状态"。对粤剧唱腔音乐"本生态"的保护和传承，需要且一定要保护前文已述之粤剧曲牌、粤剧梆子、粤剧正线二黄、粤剧反线二黄、粤剧乙反二黄、粤剧南音、粤剧木鱼、粤剧龙舟等多曲体唱腔的调式形态、板式形态、腔式形态、曲牌形态等各类"本生态"。

（3）从"衍生态"与粤剧的创新与传播来看，当代粤剧唱腔音乐在发展过程中（特别是在2000年以后），粤剧呈现出了淡梆黄化、非粤语演唱、采用和声创腔手法等"衍生态"。三类"衍生态"的出现，既表明了粤剧唱腔音乐历时以来的开放性、兼容性和吸收性，也是粤剧唱腔音乐在传播、发展、创新等方面的有益探索。

结　　论

综合全书分析，笔者认为，我们可以在"粤剧唱腔音乐形态"研究的基础上，以小见大，反观"粤剧唱腔音乐形态"与粤剧非遗保护、粤剧非遗保护与"传统戏剧类"非遗保护，以及"传统戏剧类"非遗保护与我国现行另"九大类别"非遗保护之间三个不同层次的学理关系。

一、"粤剧唱腔音乐形态"与粤剧非遗保护

非遗保护并不是一个空洞的概念，其必然要以具体的对象为抓手，比如"传统戏剧类"对象。而"传统戏剧类"对象过于广泛，需要将其细化到具体对象，比如"粤剧"。而"粤剧"又是一个涵盖了音乐、舞蹈、表演、文学、故事、人物、舞台等多种、多类艺术表现手段的综合性对象，因此，还需要将其进一步细化，并锁定"粤剧"中最为核心、重要且能够最大限度地体现其艺术特征的部分，比如"粤剧唱段"。而"粤剧唱段"主要由文词、音乐两部分构成，且包含了粤剧梆子、粤剧正线二黄、粤剧反线二黄、粤剧乙反二黄、粤剧南音、粤剧龙舟、粤剧木鱼等不同曲体所用的文词和音乐。如此一来，分别厘清不同曲体唱段中文词与音乐在使用、搭配、调和、分离、组合时所形成的调式形态、板式形态、腔式形态、曲牌形态等"内部本体形态"，对于粤剧唱腔音乐、粤剧唱段、粤剧艺术的保护，以及粤剧"以歌舞演故事"（王国维）戏剧本质属性的保护等，就显得极其关键和重要。

结合非遗对象在传承、保护、传播、创新等过程中的相关学理，笔者认为，从学理上看，粤剧唱腔音乐的"内部本体形态"是其"本生态"，对应粤剧的传承与保护。粤剧作为"传统戏剧类"的国际级、国家级"两级"非遗对象，其"以歌舞演故事"的传统戏剧本质属性，天然决定了其要通过具体唱段中的具体唱腔音乐来表达和呈现其独具"粤味"的美学内涵。而本章分析、研究得出的粤剧多曲体唱腔音乐的各类调式形态、板式形态、腔式形态、曲牌形态等，正是粤剧所特有、独有的具有"粤味"的"本生态"。"本生态"是传承和保护粤剧唱段、粤剧艺术、

粤剧文化的核心。

二、粤剧非遗保护与"传统戏剧类"非遗保护

基于"粤剧唱腔音乐形态"案例研究，我国现行的"非物质文化遗产代表性项目名录"中所有的"传统戏剧类"对象，都与本书所研究的"粤剧"具有相似性，都是同时涵盖了音乐、舞蹈、表演、文学、故事、人物、舞台等多种、多类艺术表现手段的综合性对象。纵使"传统戏剧类"对象各自具有不同的艺术元素、表现方式或表现手段等，但其"以歌舞演故事"的戏剧本质属性决定了其要通过具体的音乐、唱腔、唱段来表现人物性格、塑造人物形象和推动情节发展。基于唱腔音乐在"传统戏剧类"非遗对象中所具有的核心地位，笔者认为，"传统戏剧类"非遗对象的传承与保护，要以其唱腔音乐的"内部本体形态"为核心。

以同为多曲体唱腔结构的"京剧"为例，其唱腔音乐的"内部本体形态"由京剧梆子、京剧二黄、京剧反二黄、京剧曲牌、京地说唱以及京剧中的其他曲体等所共同构成。而构成京剧"多曲体"唱腔结构的各个单曲体中的生、旦、净、丑等不同行当唱段的调式形态、板式形态、腔式形态、曲牌形态、词格形态、用韵形态等"内部本体形态"，就是"京剧"的"本生态"。其是"京剧"之所以为"京剧"，而不为其他剧种的核心特征，也是"京剧"最具"京味"的艺术特征和文化核心。也就是说，由"内部本体形态"所构成的"本生态"，在方法论上明确了"京剧"是什么、有什么、唱什么和怎么唱的问题。

而对单曲体结构的单梆子腔（秦腔）、单二黄腔（汉剧）、单曲牌腔（昆曲）等"传统戏剧类"非遗保护对象而言，在其单曲体的生、旦、净、丑等行当唱段中，文词与音乐的使用、搭配、调和、分离、组合时所形成的调式形态、板式形态、腔式形态、曲牌形态、词格形态、用韵形态等"内部本体形态"，也是该单曲体"传统戏剧类"对象的"本生态"及该剧种区别于其他剧种的核心，同样在方法论上，明确了该单曲体"传统戏剧类"对象是什么、有什么、唱什么和怎么唱的问题。

因此，"传统戏剧类"非遗对象要以其唱腔音乐"内部本体形态"所构成的"本生态"为基础，进行"移步不换形"的传承与保护，保留其传统文化精髓。

三、"传统戏剧类"非遗保护与另"九大类别"的非遗保护

基于本书的"传统戏剧类"非遗案例，笔者认为，我国现行的十大类别"非物质文化遗产代表性项目名录"中，另"九大类别"非遗对象的传承、保护、传播、创新等，在方法论上与"传统戏剧类"具有一致性。

以入选"第一批国家级非物质文化遗产名录"之"民间舞蹈类"（狮舞）的"广东醒狮"（类别：民间舞蹈；序号108；编号Ⅲ—5）为例，并以本书的方法论为基础。如下表所示。

广东醒狮的"内部本体形态"		
1	它是什么	民间舞蹈（舞蹈民俗）
2	它有什么	武术、舞蹈、音乐、锣鼓、美术、传统手工艺等
3	它由什么构成	两名舞狮人及由两名舞狮人扮演的一只狮子
		舞狮人的舞蹈构成：南拳马步、南拳（又称开桩）、南派武功等
		狮子的舞蹈构成：睁眼、洗须、舔身、抖毛、采青、高台饮水、狮子吐球、踩梅花桩等20余种舞蹈动作
4	有何表现程式	出洞、下山、过桥、饮水、采青、醉睡、醉醒、上山、玩球、大头佛戏狮等

如上表所示，只有在厘清、明确"广东醒狮"是什么、有什么、由什么构成、有何表现程式等"内核"的基础上，再分别研究组成该"内核"的武术、舞蹈、音乐、锣鼓、美术、传统手工艺等具体内容；舞狮人的南拳马步、南拳、南派武功等具体技法；狮子舞蹈的睁眼、洗须、舔身、抖毛、采青、高台饮水、狮子吐球、踩梅花桩等具体动作；表演程式的出洞、下山、过桥、饮水、采青、醉睡、醉醒、上山、玩球、大头佛戏狮的具体步骤和技术等众多"内部本体形态"之后，才能对"广东醒狮"进行明确、清晰和透彻的"本生态"的保护和传承。而该"内部本体形态"，也正是"广东醒狮"区别于同为"第一批国家级非物质文化遗产代表性项目目录"之"民间舞蹈"（狮舞）项目中的徐水舞狮（河北省徐水区）、天塔狮舞（山西省襄汾县）、黄沙狮舞（浙江省临海市）等同类"舞狮"艺术的关键和核心。

同理，对另"九大类别"中具体的非遗对象而言，厘清、明确其"内部本体形态"的"内核"，是传承和保护该对象的核心和关键。

总体而言，非遗的研究、传承、保护、传播和创新等，既不能全盘复古，也不能全盘否定，更不能全盘西化。以"本生态"为基础，在传承中发展；以"衍生态"为途径，在发展中创新。这才是继承和保护、发展我国"非遗代表性项目名录"中"十大类别"非遗对象的可取之道。

参考文献

一、古籍与方志类

[1] 〔宋〕王灼, 著. 江枰, 疏证. 碧鸡漫志疏证 [M]. 南昌：江西教育出版社, 2015.
[2] 〔宋〕洪迈. 容斋随笔 [M]. 沈阳：春风文艺出版社, 2015.
[3] 〔宋〕杨万里. 诚斋集 [M]. 上海：上海商务印书馆, 1911.
[4] 〔元〕夏庭芝, 著. 孙崇涛, 笺注. 青楼集笺注 [M]. 北京：中国戏剧出版社, 1990.
[5] 〔元〕孙蕡. 南园前王先生诗 [M]. 广州：中山大学出版社, 1990.
[6] 〔明〕朱权, 著. 姚品文, 点校笺评. 太和正音谱笺评 [M]. 北京：中华书局, 2010.
[7] 〔明〕徐渭, 著. 李俊勇, 疏证. 南词叙录疏证 [M]. 南昌：江西教育出版社, 2015.
[8] 〔明〕王骥德. 曲律 [M]. 北京：中国戏剧出版社, 1959.
[9] 〔明〕王士性. 广志绎 [M]. 北京：中华书局, 1981.
[10] 〔明〕沈璟, 著. 徐朔方, 辑校. 沈璟集 [M]. 上海：上海古籍出版社, 1991.
[11] 〔明〕冯梦龙. 明清民歌时调集：下 [M]. 上海：上海古籍出版社, 1987.
[12] 〔明〕沈德符. 万历野获编 [M]. 北京：中华书局, 1959.
[13] 〔清〕雍正朝汉文朱批奏折汇编 [M]. 南京：江苏古籍出版社, 1986.
[14] 〔清〕大清律例 [M]. 天津：天津古籍出版社, 1993.
[15] 〔清〕程含章. 岭南续集 [M]. 道光元年朱桓序刊本, 中国科学院图书馆藏.
[16] 〔清〕王士禛. 渔洋精华录集释：下 [M]. 上海：上海古籍出版社, 1999.
[17] 〔清〕纪昀, 等. 四库全书 [M]. 长春：吉林出版集团有限责任公司, 2016.

[18]〔清〕李调元. 粤风[M]. 北京：中华书局, 1985.

[19]〔清〕屈大均. 广东新语[M]. 北京：中华书局, 1985.

[20]〔清〕王韬. 遁窟谰言[M]. 石家庄：河北人民出版社, 1991.

[21]〔清〕毕沅. 续资治通鉴[M]. 北京：中华书局, 1957.

[22]〔清〕仇巨川. 羊城古钞[M]. 广州：广东人民出版社, 1993.

[23]〔清〕李绂. 穆堂别稿[M]. 上海：上海古籍出版社, 1995.

[24]〔清〕广州市地方志编委会. 清实录广东史料[M]. 广州：广东省地图出版社, 1995.

[25]〔清〕罗天尺. 五山志林[M]. 顺德县志办公室藏本, 1986.

[26]〔清〕申涵光. 荆园小语[M]. 济南：齐鲁书社, 1997.

[27]〔清〕赵士麟. 读书堂全集[M]. 济南：齐鲁书社, 1997.

[28]〔清〕杨恩寿, 著. 陈长明, 标点. 坦园日记[M]. 上海：上海古籍出版社, 1983.

[29]〔清〕徐珂. 清稗类钞[M]. 北京：中华书局, 1984.

[30]〔清〕阮元, 等. 广东通志[M]. 上海：上海古籍出版社, 1990.

[31]〔清〕吴颖. 潮州府志[M]. 潮州市地方志办公室, 2003.

[32] 史澄, 等. 广州府志[M]. 台北：成文出版社, 1966.

[33] 周凯. 厦门志[M]. 台北：大通书局, 1984.

[34] 浙江省龙游县志编纂委员会. 龙游县志[M]. 北京：中华书局, 1991.

[35] 龙门县地方志编纂委员会. 龙门县志[M]. 北京：新华出版社, 1995.

[36] 增城市地方志编纂委员会. 增城县志[M]. 广州：广东人民出版社, 1995.

[37] 花县地方志编纂委员会. 花县志[M]. 广州：广东人民出版社, 1995.

[38] 新会县地方志编纂委员. 新会县志[M]. 广州：广东人民出版社, 1995.

[39] 南海市地方志编纂委员会. 南海县志[M]. 北京：中华书局, 2000.

[40] 故官博物院. 花县志 长宁县志 增城县志 从化县新志 龙门县志[M]. 海口：海南出版社, 2001.

[41] 佛山市地方志编纂委员会. 佛山人物志[M]. 北京：方志出版社, 2011.

二、辞书类

[1] 华东戏曲研究院. 华东戏曲剧种介绍[M]. 上海：新文艺出版社, 1955.

[2] 中国大百科全书编辑部. 中国大百科全书[M]. 北京：中国大百科全书出版社, 1983.

[3] 中国音乐词典编辑部. 中国音乐词典[M]. 北京：人民音乐出版社, 1984.

［4］汪启璋，顾连理，吴佩华，编译. 外国音乐词典［M］. 上海：上海音乐出版社，1988.
［5］辞海编辑委员会. 辞海［M］. 上海：上海辞书出版社，1989.
［6］齐森华. 中国曲学大辞典［M］. 杭州：浙江教育出版社，1997.
［7］罗竹风. 汉语大词典［M］. 上海：上海辞书出版社，2008.
［8］夏征农，陈至立. 大辞海［M］. 上海：上海辞书出版社，2013.
［9］萧振士. 中国佛教文化简明辞典［M］. 北京：世界图书出版公司，2014.

三、专著类（1949—2017年，按出版年限编目）

（1950—1959）
［1］安波. 秦腔音乐［M］. 上海：新文艺出版社，1950.
［2］陈卓莹. 粤曲写唱常识［M］. 广州：南方通俗出版社，1952.
［3］王力. 广东人怎样学习普通话［M］. 北京：文化教育出版社，1955.
［4］靳蕾. 蹦蹦音乐［M］. 哈尔滨：黑龙江人民出版社，1955.
［5］马可. 中国民间音乐讲话［M］. 北京：工人出版社，1957.
［6］沙子铨，吴声. 四川清音［M］. 重庆：重庆人民出版社，1957.
［7］李汉枢. 粤调说唱民歌沿革［M］. 广州：广东人民出版社，1958.
［8］吉联抗，译注. 阴法鲁，校订. 乐记［M］. 北京：音乐出版社，1958.
［9］欧阳予倩. 一得余钞［M］. 北京：作家出版社，1959.
［10］江苏省博物馆. 江苏省明清以来碑刻资料选集［M］. 上海：三联书店，1959.
［11］中国戏曲研究院选. 中国古代戏曲论著集成［M］. 北京：中国戏剧出版社，1959.
［12］夏野. 戏曲音乐研究［M］. 上海：上海文艺出版社，1959.

（1960—1969）
［13］刘吉典. 京剧音乐介绍［M］. 北京：音乐出版社，1960.
［14］王沛纶. 音乐辞典［M］. 北京：文艺书屋印行，1962.
［15］高天康. 音乐知识词典［M］. 兰州：甘肃人民出版社，1962.
［16］祝肇年. 中国戏曲［M］. 北京：作家出版社，1962.

（1970—1979）
［17］王梦鸥. 礼记今注今译：下［M］. 台北：商务印书馆，1970.
［18］曾昭璇. 中国的地形［M］. 广州：广东人民出版社，1979.
［19］上海师范大学地理编写组. 简明中国地理［M］. 上海：上海人民出版社，1974.

[20] 陈确. 陈确集 [M]. 北京：中华书局，1979.

[21] 钱泳. 履园丛话 [M]. 北京：中华书局，1979.

（1980—1989）

[22] 王基笑. 豫剧唱腔音乐概论 [M]. 北京：人民音乐出版社，1980.

[23] 杨荫浏. 十番锣鼓 [M]. 北京：人民音乐出版社，1980.

[24] 文化部艺术研究院音乐研究所. 中国古代乐论选辑 [M]. 北京：人民音乐出版社，1981.

[25] 谭正璧，谭寻. 木鱼歌 潮州歌叙录 [M]. 北京：书目文献出版社，1982.

[26] 陈非侬. 粤剧六十年 [M]. 香港：大成杂志社，1982.

[27] 张烽，康希圣. 蒲剧音乐 [M]. 太原：山西人民出版社，1983.

[28] 广东省戏剧研究室. 粤剧研究资料选 [M]. 1983.（内部资料）

[29] 徐慕云，黄家衡. 京剧字韵 [M]. 上海：上海文艺出版社，1983.

[30] 陈卓莹. 粤曲写唱常识（修订版）[M]. 广州：花城出版社，1984.

[31] 张军. 山东琴书研究 [M]. 北京：中国曲艺出版社，1984.

[32] 欧阳予倩. 欧阳予倩戏剧论文集 [M]. 上海：上海文艺出版社，1984.

[33] 广东省戏剧研究室. 粤剧唱腔音乐概论 [M]. 北京：人民音乐出版社，1984.

[34] 马龙文. 河北梆子音乐概解 [M]. 石家庄：花山文艺出版社，1985.

[35] 沈云龙. 近代中国史料丛刊 [M]. 台北：文海出版社，1985.

[36] 陈周棠. 广东地区太平天国史料选编 [M]. 广州：广东人民出版社，1986.

[37] 中国人民政治协商会议广东省广州市委员会文史资料研究委员会. 广州文史资料专辑 珠江艺苑 [M]. 广州：广东人民出版社，1985.

[38] 张斌. 吕剧音乐研究 [M]. 济南：山东人民出版社，1987.

[39] 朱平楚，朱鸿. 诸宫调的作家和作品 [M]. 兰州：甘肃人民出版社，1987.

[40] 苗晶，乔建中. 论汉族民歌近似色彩区的划分 [M]. 北京：文化艺术出版社，1987.

[41] 武俊达. 昆曲唱腔研究 [M]. 北京：人民音乐出版社，1987.

[42] 中国地图出版社. 中华人民共和国分省地图集 [M]. 北京：中国地图出版社，1987.

[43] 李汉飞. 中国戏曲剧种手册 [M]. 北京：中国戏剧出版社，1987.

[44] 中国政治协商会议广东省佛山市委员会文史资料工作组. 佛山文史 [M]. 1988.

[45] 孙玄龄. 元散曲的音乐：上 [M]. 北京：文化艺术出版社，1988.

[46] 纪根垠. 柳子戏简史 [M]. 北京：中国戏剧出版社，1988.

[47] 赖伯疆, 黄镜明. 粤剧史 [M]. 北京: 中国戏剧出版社, 1988.
[48] 汤来贺. 内省斋文集 [M]. 北京: 书目文献出版社, 1988.
[49] 李慈铭. 荀学斋日记: 上 [M]. 北京: 燕山出版社, 1988.
[50] 李长路. 全元散曲选释 [M]. 北京: 书目文献出版社, 1989.

（1990—1999）

[51] 杨予野. 京剧唱腔研究 [M]. 沈阳: 春风文艺出版社, 1990.
[52] 武俊达. 京剧唱腔研究 [M]. 北京: 人民音乐出版社, 1990.
[53] 戴淑娟. 谭鑫培艺术评论集 [M]. 北京: 中国戏剧出版社, 1990.
[54] 黄翔鹏. 传统是一条河流 [M]. 北京: 人民音乐出版社, 1990.
[55] 广州市政协文史资料研究委员会粤剧研究中心. 广州文史资料 第42辑 粤剧春秋 [M]. 广州: 广东人民出版社, 1990.
[56] 黄兆汉, 等, 编. 细说粤剧: 陈铁儿粤剧论文书信集 [M]. 香港: 香港光明图书公司, 1992.
[57] 张正治. 京剧传统戏皮黄唱腔结构分析 [M]. 北京: 人民音乐出版社, 1992.
[58] 中国戏曲志编辑部. 中国戏曲志·江苏卷 [M]. 北京: 文化艺术出版社, 1992.
[59] 中国戏曲志编辑部. 中国戏曲志·河南卷 [M]. 北京: 文化艺术出版社, 1992.
[60] 中国戏曲志编辑委员会. 中国曲艺志·广东卷·佛山分卷 [M]. 北京: 中国ISBN中心, 1993.
[61] 中国戏曲志编辑部. 中国戏曲志·安徽卷 [M]. 北京: 文化艺术出版社, 1993.
[62] 武俊达. 昆曲唱腔研究 [M]. 北京: 人民音乐出版社, 1993.
[63] 中国戏曲志编辑部. 中国戏曲志·广东卷 [M]. 北京: 文化艺术出版社, 1993.
[64] 王筱云, 等. 中国古典文学名著分类集成 [M]. 天津: 百花文艺出版社, 1994.
[65] 李修生. 元曲大辞典 [M]. 南京: 江苏古籍出版社, 1995.
[66] 蒋菁. 中国戏曲音乐 [M]. 北京: 人民音乐出版社, 1995.
[67] 洛地. 词乐曲唱 [M]. 北京: 人民音乐出版社, 1995.
[68] 叶春生. 岭南俗文学简史 [M]. 广州: 广东高等教育出版社, 1996.
[69] 傅雪漪. 中国古典诗词曲谱选释 [M]. 北京: 中国戏剧出版社, 1996.
[70] 田青. 中国宗教音乐 [M]. 北京: 宗教文化出版社, 1997.

[71] 周维培. 曲谱研究 [M]. 南京：江苏古籍出版社，1997.
[72] 齐森华. 中国曲学大辞典 [M]. 杭州：浙江教育出版社，1997.
[73] 刘崇德. 新定九宫大成南北词宫谱校译 [M]. 天津：天津古籍出版社，1998.
[74] 乔建中. 土地与歌 [M]. 济南：山东文艺出版社，1998.
[75] 缪天瑞. 音乐百科辞典 [M]. 北京：人民音乐出版社，1998.
[76] 岭南文库编辑委员会. 广东十三行考 [M]. 广州：广东人民出版社，1999.
[77] 李延沛，龚江红. 编辑出版手册 [M]. 哈尔滨：黑龙江人民出版社，1999.
[78] 丘琼荪. 历代乐志律志教译 [M]. 北京：人民音乐出版社，1999.
[79] 武俊达. 戏曲音乐概论 [M]. 北京：文化艺术出版社，1999.

（2000—2010）

[80] 吴梅. 顾曲麈谈 [M]. 上海：上海古籍出版社，2000.
[81] 《文史资料选辑》编辑部. 文史资料选辑 [M]. 北京：中国文史出版社，2000.
[82] 赖伯疆. 广东戏曲简史 [M]. 广州：广东人民出版社，2001.
[83] 胡真（古冈）. 广东戏剧史·红伶篇4 [M]. 香港：利源书报社有限公司，2002.
[84] 童忠良，胡丽玲. 乐理大全 [M]. 武汉：长江文艺出版社，2002.
[85] 李重光. 李重光基本乐理600问 [M]. 长沙：湖南文艺出版社，2002.
[86] 孙从音. 中国昆曲腔词格律及应用 [M]. 上海：上海音乐出版社，2003.
[87] 夏征农. 辞海·语词分册：中 [M]. 上海：上海辞书出版社，2003.
[88] 刘崇德. 燕乐新说 [M]. 合肥：黄山书社，2003.
[89] 谭元亨. 广府寻根 [M]. 广州：广东高等教育出版社，2003.
[90] 刘正维. 20世纪戏曲音乐发展的多视角研究 [M]. 北京：中央音乐学院出版社，2004.
[91] 李吉提. 中国音乐结构分析概论 [M]. 北京：中央音乐学院出版社，2004.
[92] 胡甦. 旋律学 [M]. 太原：北岳文艺出版社，2004.
[93] 章培恒. 四库家藏 六十种曲（4）[M]. 济南：山东画报出版社，2004.
[94] 朱宝清. 中国文学史 [M]. 北京：首都师范大学出版社，2004.
[95] 黄鹤鸣. 粤剧金曲精选 乐谱对照 [M]. 南宁：广西民族出版社，2004.
[96] 陈勇新. 龙舟歌 [M]. 广州：广东人民出版社，2005.
[97] 夏野. 乐史曲论 夏野音乐文集 [M]. 上海：上海音乐学院出版社，2006.
[98] 胡德坤，宋俭. 中国近现代史纲要 [M]. 武汉：武汉大学出版社，2006.
[99] 凌景埏，谢伯阳. 全清散曲 [M]. 济南：齐鲁书社，2006.

[100] 寒声. 黄河文化论坛 第十五辑[M]. 太原：山西人民出版社，2006.
[101] 韦人. 扬州清曲·曲调卷[M]. 扬州：广陵书社，2006.
[102] 袁静芳. 中国传统音乐简明教程[M]. 上海：上海音乐学院出版社，2006.
[103] 晏成佺，童忠良. 基本乐理教程[M]. 北京：人民音乐出版社，2006.
[104] 罗丽. 粤剧电影史[M]. 北京：中国戏剧出版社，2007.
[105] 徐王婴，杨轶清. 商帮探源[M]. 杭州：浙江人民出版社，2007.
[106] 桑兵. 清代稿钞本[M]. 广州：广东人民出版社，2007.
[107] 中国歌谣集成广东卷编辑委员会. 中国歌谣集成[M]. 北京：中国ISBN中心，2007.
[108] 中国曲艺志全国编辑委员会. 中国曲艺志·广东卷[M]. 北京：中国ISBN中心，2008.
[109] 中国古陶瓷学会. 中国古陶瓷研究[M]. 北京：紫禁城出版社，2008.
[110] 蒋祖缘，方志钦. 简明广东史[M]. 广州：广东人民出版社，2008.
[111] 陈彦. 陕西省戏曲研究院理论文集[M]. 西安：陕西人民出版社，2008.
[112] 赖伯疆. 广东戏曲简史[M]. 广州：广东人民出版社，2009.
[113] 乔建中. 土地与歌[M]. 上海：上海音乐学院出版社，2009.
[114] 余勇. 明清时期粤剧的起源、形成与发展[M]. 北京：中国戏剧出版社，2009.
[115] 冯光钰. 中国曲牌考[M]. 合肥：安徽文艺出版社，2009.

（2010—2017）

[116] 寒生. 中国梆子声腔源流考：上[M]. 太原：三晋出版社，2010.
[117] 寒生. 中国梆子声腔源流考：下[M]. 太原：三晋出版社，2010.
[118] 丁淑梅. 清代禁毁戏曲史料编年[M]. 成都：四川大学出版社，2010.
[119] 甄业，史耀增. 秦腔习俗[M]. 西安：太白文艺出版社，2010.
[120] 陈明宪. 湖南桥梁[M]. 长沙：湖南人民出版社，2010.
[121] 李鑫生. 鲁商文化与中国商帮文化[M]. 济南：山东人民出版社，2010.
[122] 廖春敏，关炜炘. 中国国家地理[M]. 北京：西苑出版社，2010.
[123] 吕自强. 梆子腔系唱腔的比较研究[M]. 西安：陕西人民出版社，2010.
[124] 岑学贵. 当代民歌文化的传承与创新[M]. 武汉：华中师范大学出版社，2011.
[125] 邹博. 中国国粹艺术通鉴 传统戏剧卷[M]. 北京：线装书局，2011.
[126] 陈恬，谷曙光. 京剧历史文献汇编·清代卷8：笔记及其他[M]. 南京：凤凰出版社，2011.

[127] 吕树坤. 历代戏曲名篇赏析 [M]. 长春：吉林文史出版社，2011.

[128] 郑度. 地理区划与规划词典 [M]. 北京：中国水利水电出版社，2012.

[129] 谭正璧，谭寻. 评弹通考 [M]. 上海：上海古籍出版社，2012.

[130] 佛山市禅城区地方志办公室. 佛山市城区志 1984—2002 [M]. 广州：广东人民出版社，2012.

[131] 孙力平. 重现与转换 当代文化建设中的古代文学 [M]. 杭州：浙江大学出版社，2013.

[132] 安葵. 戏曲理论建设论集 [M]. 北京：文化艺术出版社，2013.

[133] 宁波市档案馆. （申报）宁波史料集（一）[M]. 宁波：宁波出版社，2013.

[134] 梁凤莲. 经典佛山 [M]. 广州：花城出版社，2013.

[135] 郑振铎. 中国俗文学史 [M]. 北京：中央编译出版社，2013.

[136] 范煜梅. 历代琴学资料选 [M]. 成都：四川教育出版社，2013.

[137] 陈君慧. 中国地理知识百科 [M]. 长春：吉林出版集团有限公司，2013.

[138] 谭元亨. 广府文化大典 [M]. 汕头：汕头大学出版社，2013.

[139] 张宏伟. 云南省乌蒙山系散杂居少数民族非物质文化遗产保护与传承研究报告 [M]. 北京：文化艺术出版社，2014.

[140] 郝铭鉴，孙欢. 中华探名典 [M]. 上海：上海锦绣文章出版社，2014.

[141] 王光祈. 中国音乐史 [M]. 长春：吉林人民出版社，2014.

[142] 寒声. 中国梆子声腔源流考证：上 [M]. 太原：三晋出版社，2014.

[143] 余甲方. 中国古代音乐史 [M]. 上海：上海人民出版社，2014.

[144] 孙洁，朱为. 中国戏曲唱腔曲谱选·昆曲卷 [M]. 北京：中国文联出版社，2014.

[145] 萧振士. 中国佛教文化简明辞典 [M]. 北京/西安：世界图书出版公司，2014.

[146] 狄其安. 中国汉传佛教常用梵呗 [M]. 上海：上海音乐学院出版社，2014.

[147] 张再峰. 怎样唱好京剧 [M]. 长沙：湖南文艺出版社，2014.

[148] 高天康. 音乐词典 [M]. 兰州：甘肃人民出版社，2014.

[149] 郑骞，著. 曾永义，编. 从诗到曲：上 [M]. 北京：商务印书馆，2015.

[150] 陈阿兴. 中国商帮 [M]. 上海：上海财经大学出版社，2015.

[151] 龙建国.《唱论》疏证 [M]. 南昌：江西教育出版社，2015.

[152] 邓运佳. 中国戏曲广记：下 [M]. 成都：四川大学出版社，2015.

[153] 朱恒夫，聂圣哲. 中华艺术论丛 第14辑 [M]. 上海：复旦大学出版社，2015.

[154] 王永敬. 昆剧志：上 [M]. 上海：上海文化出版社，2015.
[155] 王泸生. 中国史话　粤剧史话 [M]. 北京：社会科学文献出版社，2015.
[156] 贡儿珍. 广州非物质文化遗产志：下 [M]. 北京：方志出版社，2015.
[157] 王永敬. 昆剧志：下 [M]. 上海：上海文化出版社，2015.
[158] 张正明，张舒. 晋商经营智慧 [M]. 太原：山西经济出版社，2015.
[159] 冀春贤，王凤山. 明清地域商帮兴衰及借鉴研究　基于浙江三地商帮的比较 [M]. 郑州：郑州大学出版社，2015.
[160] 周明鹃.《词谑》疏证 [M]. 南昌：江西教育出版社，2015.
[161] 邓运佳. 中国戏曲广记：上 [M]. 成都：四川大学出版社，2015.
[162] 蔡孝本. 戏人戏语 粤剧行话俚语 [M]. 广州：广州出版社，2015.
[163] 唐永葆，等. 岭南音乐研究文萃 [M]. 北京：中央音乐学院出版社，2015.
[164] 刘正维. 戏曲作曲新理念 [M]. 重庆：西南师范大学出版社，2016.
[165] 谢伯阳. 全明散曲 [M]. 济南：齐鲁书社，2016.
[166] 周殿富. 礼记新编六十篇 [M]. 北京：北京时代华文书局，2016.
[167] 潘天宁. 词调名称集释 [M]. 郑州：中州古籍出版社，2016.
[168] 孔许友，李显瑾. 戏趣 古人写戏的那些事 [M]. 合肥：黄山书社，2016.
[169] 陈超平. 粤剧管见集 [M]. 广州：羊城晚报出版社，2017.
[170] 李立民. 清朝续文献通考 经籍考研究 [M]. 北京：中国社会科学出版社，2017.
[171] 冯自由. 广东戏剧家与革命运动 [M]. 革命逸史，1943.

四、期刊类

（1943—1979）

[1] 冼玉清. 清代六省戏班在广东 [J]. 中山大学学报，1963（3）.

（1980—1989）

[2] 马鸿. 琐谈南音 [J]. 戏剧研究资料，1980（2）.

[3] 冯文慈. 汉族音阶调式的历史记载和当前实际：维护音阶调式思维的传统特点 [J]. 中央音乐学院学报，1981（3）.

[4] 罗映辉. 论板腔体戏曲音乐的板式 [J]. 中央音乐学院学报，1981（3）.

[5] 李雁. 论广州话九声与粤剧唱腔的关系 [J]. 广州音乐学院学报，1981（7）.

[6] 黄镜明. 戏曲音乐"现代化"微探 [J]. 广州音乐学院学报，1982（2）.

[7] 毛继增. 敦煌曲谱破译质疑 [J]. 音乐研究，1982（3）.

[8] 黄锦培. 论粤乐乙凡线表现的音乐形象 [J]. 广州音乐学院学报, 1983 (2).

[9] 陈竹青. 京剧二黄、反二黄唱腔的调式 [J]. 音乐研究, 1983 (1).

[10] 李雁. 粤语声调与平声中心论 [J]. 广州音乐学院学报, 1983 (4).

[11] 陈非侬. 粤剧的源流和历史 [J]. 粤剧研究资料选（内部资料）, 1983.

[12] 周致一. 【雁儿】与【雁儿落】辩 [J]. 戏曲研究, 1983 (9).

[13] 冯文慈. 释"宫商角徵羽"阶名由来 [J]. 中国音乐, 1984 (1).

[14] 杨予野. 全国民族音乐学第三届年会论文集 [J]. 沈阳音乐学院作曲系, 1984.

[15] 马骥. 秦腔的声腔与板式 [J]. 当代戏剧, 1985 (2).

[16] 席臻贯. 也谈"宫商角徵羽"的由来 [J]. 中国音乐, 1985 (2).

[17] 孟繁树. 板式变化体戏曲的形成 [J]. 文艺研究, 1985 (5).

[18] 顾乐真. 皮黄在广西的传播与发展 [J]. 两广粤剧邕剧历史讨论会论文集, 1986 (8).

[19] 南江. 粤剧与"过山班" [J]. 粤剧研究, 1988 (2).

[20] 刘守华. 多棱宝石：关于中国民间文学命运的思考 [J]. 中南民族学院学报, 1988 (3).

[21] 谢醒伯、李少卓口述、彭芳记录整理. 清末民初粤剧史话 [J]. 粤剧研究, 1988 (2).

[22] 刘国杰. 论板腔体音乐 [J]. 天津音乐学院学报, 1988 (4).

[23] 何国佳. 粤剧历史年限之我见 [J]. 粤剧研究, 1989 (4).

（1990—1999）

[24] 夏野. 中国戏曲音乐的演进 [J]. 音乐研究, 1990 (2).

[25] 刘正维. 二黄源于鄂东北辩 [J]. 中国音乐学, 1990 (4).

[26] 周武彦. 五声源于氏族图腾 [J]. 南京艺术学院学报（音乐与表演版）, 1990 (1).

[27] 梁威. 粤剧源流及其变革初述 [J]. 粤剧春秋, 1990 (1).

[28] 陆凤. 粤剧小曲一百年 [J]. 粤剧研究, 1991 (1).

[29] 张正治. 京剧综合板式唱段的结构类型及其套式 [J]. 戏曲艺术, 1991 (3).

[30] 李晓. 谈钢琴演奏结构感的培养 [J]. 星海音乐学院学报, 1992 (4).

[31] 童忠良. 商核论：兼论中西乐学调关系若干问题的比较 [J]. 音乐研究, 1995 (1).

[32] 区文凤先生. 木鱼、龙舟、粤讴、南音等广东民歌被吸收入粤剧音乐的历史研究 [J]. 南国红豆, 1995 (A).

（2000—2009）

[33] 任俊三．琼花八和历史拉杂记［J］．南国红豆，2000（2－3合订）．

[34] 李雁．多姿多彩的粤剧五声调式［J］．星海音乐学院研究部编印，2001．内部资料．

[35] 李雁．粤剧音乐基础理论探微［J］．星海音乐学院研究部编印，2001．内部资料．

[36] 李雁．"乙凡"琐谈［J］．星海音乐学院学报，2001（1）．

[37] 胥子．"商为君"随想［J］．音乐艺术，2002（2）．

[38] 杨艳妮．秦腔音乐板式纵横谈［J］．当代戏剧，2002（4）．

[39] 马蕾．论京剧音乐板式［J］．交响（西安音乐学院学报），2004（1）．

[40] 刘正维．皮黄腔的个性［J］．黄钟（武汉音乐学院学报），2004（4）．

[41] 刘晓春．专家谈原生态民歌［J］．艺术评论，2004（7）．

[42] 姜宝海．论板类［J］．浙江艺术职业学院学报，2005（1）．

[43] 乔建中．原生态民歌琐议［J］．人民音乐，2006（1）．

[44] 杨民康．"原形态"与"原生态"民间音乐辨析：兼谈为音乐文化遗产的变异过程跟踪建档［J］．音乐研究，2006（1）．

[45] 洛地．六律名义："商－曾"六律考说［J］．中国音乐，2006（2）．

[46] 宋俊华．山陕会馆与秦腔传播［J］．文艺研究，2006（2）．

[47] 洛地．商－清商－乐［J］．中国音乐，2007（2）．

[48] 樊祖荫．由原生态民歌引发的思考［J］．黄钟，2007（1）．

[49] 冯光钰．中国历代传统曲牌音乐考释（选载之一）［J］．乐府新声，2007（1）．

[50] 冯光钰．中国历代传统曲牌音乐考释（选载之二）［J］．乐府新声，2007（2）．

[51] 冯光钰．中国历代传统曲牌音乐考释（选载之三）［J］．乐府新声，2007（3）．

[52] 冯光钰．中国历代传统曲牌音乐考释（选载之四）［J］．乐府新声，2007（4）．

[53] 冯光钰．中国历代传统曲牌音乐考释（选载之五）［J］．乐府新声，2008（1）．

[54] 冯光钰．中国历代传统曲牌音乐考释（选载之六）［J］．乐府新声，2008（2）．

[55] 冯光钰．中国历代传统曲牌音乐考释（选载之七）［J］．乐府新声，2008（3）．

[56] 冯光钰．中国历代传统曲牌音乐考释（选载之八）［J］．乐府新声，2008（4）．

[57] 宋俊华．论非物质文化遗产的本生态与衍生态［J］．民俗研究，2008（4）．

（2010—2017）

[58] 黄伟．外江班在广东的发展历程［J］．中国戏曲学院学报，2010（4）．

[59] 苑利．非物质文化遗产科学保护的几个问题［J］．江西社会科学，2010（9）．

[60] 齐欢．京剧传统唱腔各种板式的节奏运用［J］．电影评介，2013（5）．

[61] 杜亚雄. 五正声音阶名探源 [J]. 中国音乐, 2014 (2).
[62] 邓门佳. 基于实验的广州话单字调声调变化分析 [J]. 南昌教育学院学报, 2014 (5).
[63] 陈志勇. 晚清岭南官场演剧及禁戏: 以《杜凤治日记》为中心 [J]. 中山大学学报 (社会科学版), 2017 (1).

五、外文类

[1] 【苏】斯波索宾 (И. В. Способин). 音乐基本理论 [M]. 汪启璋, 译. 北京: 音乐出版社, 1955.
[2] 【苏】玛采尔 (ЛМазель). 论旋律 [M]. 孙静云, 译. 北京: 音乐出版社, 1958.
[3] 【加纳】J. H. 克瓦本纳·恩凯蒂亚 (J. H. K. Nketia). 非洲音乐 [M]. 汤亚汀, 译. 北京: 人民音乐出版社, 1982.
[4] 【德】拉采尔. 人类地理学 [M]. 北京: 人民教育出版社, 1986.
[5] 【法】H. 丹纳. 艺术哲学 [M]. 傅雷, 译. 北京: 人民文学出版社, 1986.
[6] 【德】弗里德里希·黑格尔. 美学 [M]. 寇鹏程, 译. 重庆: 重庆出版社, 2016.

六、曲谱类

[1] 天津市河北梆子剧团. 河北梆子唱片选曲 [M]. 北京: 音乐出版社, 1958.
[2] 陕西省戏曲剧院艺术委员会音乐组. 秦腔唱腔选 [M]. 西安: 陕西人民出版社, 1958.
[3] 董维松. 蝴蝶杯 河北梆子曲谱 [M]. 北京: 音乐出版社, 1960.
[4] 肖炳. 秦腔音乐唱板浅释 [M]. 西安: 陕西人民出版社, 1980.
[5] 吴春礼, 张宇慈. 京剧曲牌简编 [M]. 北京: 中国戏剧出版社, 1983.
[6] 中国民族音乐集成河南省编辑办公室. 九宫大成南北词宫谱总目 [M], 1983.
[7] 王迪, 等. 中国古代歌曲七十首 [M]. 北京: 中国文联出版社, 1985.
[8] 傅雪漪. 中国古典诗词曲谱选释 [M]. 北京: 中国戏剧出版社, 1996.
[9] 黄鹤鸣. 粤剧金曲精选 乐谱对照 [M]. 南宁: 广西民族出版社, 2004.
[10] 吴向元. 秦腔名家名唱腔精选 [M]. 西安: 三秦出版社, 2005.
[11] 赵抱衡. 豫剧经典唱段100首 [M]. 合肥: 安徽文艺出版社, 2008.
[12] 孙洁, 朱为. 中国戏曲唱腔曲谱选·昆曲卷 [M]. 北京: 中国文联出版社, 2014.
[13] 梅葆琛, 林映霞. 梅兰芳演出曲谱集 [M]. 北京: 文艺出版社, 2015.

七、报纸类

[1] 申报. 1872 年 7 月 2 日，第 3 版.
[2] 申报. 1874 年 1 月 10 日，第 2 版.
[3] 申报. 1876 年 10 月 10 日，第 1 版.
[4] 申报. 1881 年 9 月 30 日，第 2 版.
[5] 申报. 1883 年 3 月 25 日，第 2 版.
[6] 申报. 1885 年 5 月 4 日，第 3 版.
[7] 申报. 1888 年 12 月 22 日，第 1 版.
[8] 申报. 1890 年 6 月 14 日，第 3 版.
[9] 改良优界四点建议 [N]. 云南日报，1911 年 2 月 17—19 日，第 1 版.
[10] 李松. 原生态：概念背后的文化诉求 [N]. 光明日报，2006 年 7 月 7 日，第 6 版.

八、学位论文类

[1] 吴瑞卿. 广府说唱本木鱼书的研究 [D]. 香港中文大学，1989.
[2] 余勇. 明清时期粤剧的起源、形成和发展 [D]. 暨南大学，2005.
[3] 吴志武. 新定九宫大成南北词宫谱研究 [D]. 上海音乐学院，2007.

九、网络类（曲谱）

[1] 中国词曲网：http://www.ktvc8.com.
[2] 找歌谱网：https://www.zhaogepu.com.
[3] 中国京剧艺术网：http://www.jingju.com/changduan.
[4] 歌谱简谱网：http://www.jianpu.cn/search.
[5] 中国曲谱网：http://www.qupu123.com.
[6] 我爱曲谱网：www.52qupu.com.
[7] 红船粤剧网：http://www.009y.com/forum-33-1.html.

附录一　本书采用的 187 首粤剧唱段中的 251 支曲牌与 550 个选段

　　该统计表中的 187 首粤剧唱段,分别摘自前揭《粤剧金曲精选　乐谱对照》第 1 辑至第 10 辑。其序号与专著的对应关系为:序号 1—19 摘自第 1 辑;序号 20—38 摘自第 2 辑;序号 39—58 摘自第 3 辑;序号 59—78 摘自第 4 辑;序号 79—97 摘自第 5 辑;序号 98—117 摘自第 6 辑;序号 118—136 摘自第 7 辑;序号 137—154 摘自第 8 辑;序号 155—168 摘自第 9 辑;序号 169—187 摘自第 10 辑。

	187 首粤剧唱段中的 251 支曲牌与 550 个曲牌选段				
	曲目	所用曲牌	调式/板式	曲牌唱段唱词	
1	蝴蝶夫人·临歧惜别	1【走马】	G	4/4	斟杯咖啡跪敬君,…→感君一片隆情护爱人
2	蝴蝶夫人·燕侣重逢	2【何日君再来】	C	2/4	每宵凭栏望远方,…→怨妇宁无惆怅
		3【春江花月夜】	C	2/4	重义抗高唐,…→夫妻永不分张
		4【杭州姑娘】	C	2/4	伴住爱侣心中充满快乐,…→兴家子孙畅旺
3	风流天子	5【贵妃醉酒】	C	4/4	御园花开遍,…→但系花唔知道人爱佢,咁至弊呢!
		6【春风得意】	C	4/4	你吟诗的句子确属自然,…→宰相吟诗意味甜
		7【哪个不多情】	C	4/4	鞭花拂柳,露珠飞溅,…→采花心易见

(续表)

		187首粤剧唱段中的251支曲牌与550个曲牌选段			
	曲目	所用曲牌	调式	板式	曲牌唱段唱词
4	锦江诗侣	8【雨淋铃】	C	4/4	情情爱爱尽化悲哀，…→痛哉复痛哉
		9【昭君怨】	C	4/4	休悲叹我可等待，…→徒盼梦魂来
		10【杜鹃哀】	C	4/4	寒苔漫径杜鹃哀，…→相逢惟盼梦魂时
5	鸾凤分飞	11【绛珠泪】	G	4/4	并蒂花开寒露浸，…→青磬声声送我行
		12【蘼芜歌】	C	4/4	君喜爱，借物展胸襟，…→我未赋新诗先断魂
		13【水仙子】	C	2/4	鸳鸯痛离群，娘亲太狠心，…→素襟挂泪痕
		14【禅院钟声尾段】	C	2/4	不相分也得相分，…→心心护荫，来世续前盟
		15【痛分飞】	C	2/4	鸾凤分飞，痛断人魂，妹真离去，哥伴妹行
6	沈园题壁	16【落叶瑶琴弄】	G	1/4	他将身背转，…→新巢更好栖鸾
7	花田错会	17【燕呢喃】	G	4/4	花香十里染罗衣，…→唤春兰要为我多留意
		18【妆台秋思】	G	2/4	若果落花有心慰蝶痴，…→偏偏吹我与绝世才人遇
		19【寄生草】	C	4/4	纵有十万黄金我嫌俗气，…→花阴雾拥更问谁？
8	梦会杨贵妃	20【禅院钟声】	C	4/4	龙楼凤阁重臣未见依班，…→怎得今晚梦见绝代杨玉环
		21【落花天】	G	4/4	朝晚旧恩妾尽还，…→天香国色芳魂散
9	风流梦	22【走马】	G	4/4	半身挑挞任情种，…→絮花飘满头时梦正浓
		23【双飞蝴蝶】	C	4/4	郎心似孤松，…→哎！谁知花变衷

(续表)

187首粤剧唱段中的251支曲牌与550个曲牌选段					
	曲目	所用曲牌	调式/板式		曲牌唱段唱词
10	梦觉红楼	24【凤凰台】	C	4/4	月圆花好卿寿无量,惟愿鲽鲽鹣鹣双双
11	秦楼凤杳	25【雨打芭蕉】	C	4/4	悲我娇卿红颜多薄命呀,…→我凄凄凉凉悼恋情
		26【卖相思】	G	4/4	每每于夜阑寂静,…→醉后扑流萤,夜深天未明
		27【花间蝶】	C	4/4	隔幽冥,唉高声呼你名,…→唉枉我量珠十斛聘
		28【叮咛】	C	4/4	何时与卿一诉请,何时再会织女星
		29【何日君再来】	C	2/4	爱卿同时又怨卿,…→我赢得一个薄幸名
12	浔阳江上浔阳月	30【葬花词】	G	2/4	浔阳泻倒月魂光,…→痴泪无聊洒秋江
		31【哀红楼】	C	4/4	今晚月光我徒怅望泪湿裳裳,…→凄酸处未能问苦况
13	孤舟晚望	32【一弹江水一弹月】	C	2/4	唉!月空圆,不照人圆,…→人隔万重山
		33【锦江梦】	C	4/4	锦江花月艳,…→一样煎心夜夜抱恨年年
		34【可怜我】	C	2/4	勇铺笺再写奏章,…→慰解那怨莺啼燕
14	风雨相思	35【汉宫秋月】	C	4/4	烟里雾里愁更浓,…→添一段恨无穷
		36【下西岐】	C	4/4	弄瑶琴,琴心泛绮梦,…→怯怯娇羞,心灵已互通
15	董小宛	37【红绣鞋】	C	4/4	夜夜月明下唱酬乐,…→红颜谁料遭劫厉
		38【祭塔腔】	G	4/4	问句缘何情字每苦恼,…→洪承畴恨记于心,施奸计
		39【飘渺曲】	C	4/4	春光虽艳,春色不归,…→愿见他朝兴国运,再现光辉

(续表)

	曲目	所用曲牌	调式	板式	曲牌唱段唱词
		187 首粤剧唱段中的 251 支曲牌与 550 个曲牌选段			
16	昭君出塞	40【子规啼】	C	散→4/4	我今独抱琵琶望，…→悲声低诉汉女念汉邦
		41【塞上吟】	C	2/4→散	一阵阵胡笳声响，…→莫惜王嫱，莫挂王嫱
17	清照秋吟	42【落花时节】	C	4/4	觅觅寻寻梦觉清秋残阳透，…→梦牵魂绕恨悠悠
		43【柳摇金】	C	4/4	两盏三杯淡酒，…→青山依旧枕寒流
		44【秋月】	G	2/4	整日闲情难受，…→多少秋雨纱窗皱
18	窦娥冤·六月飞霜	45【山坡羊】	G	散→4/4	飞霜下降，天道太不当，…→有谁为窦娥垂怜望
19	李香君	46【小桃红】	G	4/4	与君别两秋，…→但愿一旦春风把楼门叩
		47【教子腔】	C	4/4	弱女难利诱，…→冒我名来代嫁，将我救
		48【秋江别】	C	4/4	扇宫纱，看不休，…→铅华为你尽洗候玉楼
20	夜宴璇宫	49【拷红】	C	4/4	今晚熏风暖皓月圆，…→青春永在容貌美妍
		50【孟姜女】	C	2/4	接过鲜花偷思忖，…→当会着意存
		51【那个不多情】	C	4/4	感君痴心一片，…→此生终莫变，此生终莫变
21	几度悔情悭	52【锦江梦】	C	4/4	三春花事尽，…→只剩钟声叠叠，忏悔频频
22	紫凤楼	53【四季相思】	C	2/4	暮云迷屏山障，…→你春归去凤鸾歌空唱
		54【雪中燕】	C	散→4/4	苦相思，待月望，…→借佛法，还有回头岸
		55【相思泪】	C	4/4	凤兮心碎早已空色相，…→啼红更断肠

（续表）

187首粤剧唱段中的251支曲牌与550个曲牌选段					
	曲目	所用曲牌	调式/板式	曲牌唱段唱词	
23	重开并蒂莲	56【禅院钟声】	C	4/4	难逢爱侣，旧情尽渺烟雨中，…→有谁慰玉芙蓉？
		57【雪中燕】	C	4/4	永念翠楼中，…→柳荫中有若劳燕难同梦
		58【翠裙腰】	G	4/4	喜相逢，睇佢柔情将带弄，…→露沾了妹身中，应珍重
24	幻觉离恨天	59【皈依佛】	C	散慢散	鸳鸯瓦冷，…→未许化烟消云散
		60【红楼梦断】	G	4/4→散	三千风雨满仙山，…→弦断再续，也觉空泛
		61【丝丝泪】	C	散→2/4	泣孤单，你再留难！…→仙界不住客，孽满情澜
		62【扑仙令】	C	2/4	相对浮云，似月明伴我孤单，…→你归去吧，再会时难
25	还琴记	63【蕉石鸣琴】	G	4/4	风清柳绿眼底春光丹青挂，…→却愁霜雪零落风雨下
		64【下渔舟】	C	2/4	既遇素心蓝桥已高架，…→应将慧娘视作青烟化
		65【折金钗】	C	4/4	罡风折蒹葭，雨袭残荷花，…→落花满地愁，情缘两休罢
26	鸳鸯泪洒莫愁湖·游园	66【小红灯】	C	4/4	芍药含情意，蔷薇盛放时，…→只好随他心意
		67【柳摇金】	C	4/4	打开鸟笼任你飞，…→飞向万里云间得偿愿矣，任欢娱
		68【拷红】	C	4/4	今天里这劲松，为何含情唤你，…→它仿似已欲言明心悃
		69【平湖秋月】	C	4/4	他言词一番意恳又热忱，…→令我芳心碎，愁绪更增

（续表）

	曲目	所用曲牌	调式	板式	曲牌唱段唱词
27	鸳鸯泪洒莫愁湖·倾诉	70【北上小楼头】	C	散	如闷雷击心，竟违誓言尽抛断肠人
		71【祭塔腔】	G	4/4	骤泼淋头冷水，…→忘情负爱，我难禁心悲愤
		72【秋江别中段】	G	4/4	大梦今初醒，…→夜残梦断我此生怎为人
		73【双星恨尾段】	G	1/4	偷生难堪，凄酸难忍，…→今生休矣盼来生
		74【夜深沉】	C	4/4	徐郎前来，徐郎前来是真心，…→改天前来祭亡魂
		75【秋江别】	G	4/4	今番你心长怀恨，…→你不应为我找来恨更深
		76【秋将别】	G	4/4	数月里，你遭困只影伴孤灯，…→我今番只有撞死永不做人
28	夜半歌声	77【平湖秋月】	G	4/4	蟾华到中秋分外明，…→爱恋难比月一般永
		78【剪剪花】	C	4/4	两下情缘定，叫我无负卿，…→爱娇卿愿同枯荣
29	再折长亭柳	79【花间蝶】	C	4/4	泪潸然，哎，两番赋离鸾，…→怅望花前，如今也未见
		80【赛龙夺锦】	C	4/4	未见，未见伊人未见，…→望眼将穿，望眼将穿
		81【昭君怨】	C	4/4	痴心眷，痴心念，…→真令我愁复怨凄复愁
		82【秋江别中板】	C	2/4	妹妹呀我寸心百转，…→重到此间诉离言
		83【跳花鼓】	C	2/4	你你你不须因郎多凄怨，…→天涯同眷念

(续表)

		187 首粤剧唱段中的 251 支曲牌与 550 个曲牌选段			
	曲目	所用曲牌	调式/板式		曲牌唱段唱词
30	抗婚月夜逃	84【小潮调】	C	1/4	忙忙忙,匆匆匆,…→天涯走遍为娇容
		85【粉墙花】	G	4/4	相亲日夕未免芳心动,…→恨滥情无用
		86【茉莉香】	C	4/4	万分态谦恭深奉劝佢勿劝碧翁,…→将幽怨尽抛送
		87【水龙吟】	G	散→4/4	我知情未免心痛,…→妻呀知否我痛苦有万重?
31	再进沈园	88【子规啼】	C	散	雾障楼台
		89【骂玉郎】	G	4/4	墨虽干,满壁辛酸字字哀,…→肠断玉楼台
32	唐宫秋怨	90【杨翠喜】	C	4/4	霜花哀旧侣,已归天,…→不该妄起烽烟
		91【哭相思】	C	散	啊……,罢了太妃
33	剑阁闻铃	92【胡笳十八拍】	C	4/4	独怨孤诗,独怨孤清,…→你离魂我苦吞声
		93【醉太平腔】	G	4/4	离魂渺渺人何去?…→愁看雾锁峨眉,境况似幽冥
		94【反线举狮观图腔】	G	4/4	巫山雨,楚江凤,雨过天晴
34	云房和诗	95【贵妃醉酒】	C	4/4	信步回廊曲径,…→倍觉宁明清静
		96【楼台会】	C	4/4	同罹劫难人,欲吐心声。→欲睡先,愁不稳
35	窦娥冤	97【孤孀泪】	G	4/4	剩下孤孀心怆伤,…→法场身葬会那夫郎
		98【飞霜令】	C	2/4	旱旱旱,盼望云霓降,…→还我芬芳,怎得六月飞霜
36	多情李亚仙	99【琴台怨】	G	4/4	泣血恨楼空,…→遥望千山云雾重,泪洒颜容
		100【怀旧】	C	4/4	悲怨泣秋风,…→早攀丹桂快乘龙
		101【戏水鸳鸯】	G	4/4	寒加薄雨凉遍梦,…→痴痴怨怨千差百错将谁控

（续表）

		187首粤剧唱段中的251支曲牌与550个曲牌选段			
	曲目	所用曲牌	调式	板式	曲牌唱段唱词
37	穆桂英挂帅	102【水仙子】	C	2/4	心中气盛，文广太不应，…→不该要接帝命
		103【仙花调】	C	4/4	皇爷命催我快动程，…→路遥他本领
		104【剪剪花】	C	4/4	鲁莽违慈命，…→但系实情我身份未明
38	珍妃怨	105【梨花惨淡经风雨】	C	4/4	别离哀，夜后月圆添感慨，…→累我徒把相思害
		106【别离词】	C	4/4	寒露侵罗衣，钗环鬓影翻，…→难再伴龙颜
39	苎萝访艳	107【锦城春】	G	4/4	凄然凄然，人羡我西施貌似桃李艳，…→飞花片片舞散风前
		108【倦寻芳】	G	4/4	国难忧煎，愁怀历乱，…→苎萝访艳可回天
		109【杨翠喜】	C	4/4	伤哉越女美艳胜天仙，…→祝卿似玉似金坚
		110【雨打芭蕉】	C	4/4	休怨俺粗心，言词失分寸，…→凭美色作利剑
		111【寄生草】	C	2/4	禹庙劈下吴王剑，…→西施应怀复国心去图存
40	别馆盟心	112【春风得意】	C	4/4	犹忆香车载得美人还，…→此际临歧在于夕旦
		113【雪中燕】	C	散→4/4	风潇潇，路漫漫，身将远别故乡关，…→转眼便风流云散
		114【花间蝶】	C	4/4	慰娉婷，感卿真诚，…→如泣如诉，何堪再听
		115【明月千里寄相思】	G	4/4	听钟声阵阵，似夜半敲碎心灵，…→钢刀难断万缕情

（续表）

		187首粤剧唱段中的251支曲牌与550个曲牌选段			
	曲目	所用曲牌	调式/板式		曲牌唱段唱词
41	梦会太湖	116【归时】	G	散→4/4	水烟飘，月西坠，…→恨我无能插双翅飞遍千山万水
		117【祭塔腔】	G	4/4	魂兮渺渺随波飘荡，…→我浮沉绿波间不知去向
		118【步步娇】	G	4/4	西施感君一缕情长，…→与范郎聚首诉衷肠
		119【汉宫秋月】	C	4/4	水国漫舞迎范郎，…→范蠡西施好一双火凤凰
		120【千般恨】	C	2/4	漫说他生结成双，…→恨我此身永居水云乡
		121【明月千里寄相思】	G	4/4	休悲伤，莫遗恨，…→西施魂兮会爱郎
42	啼笑姻缘·定情	122【寄生草】	C	2/4	冷冷雪后融融暖，…→我等君归来两相结凤鸾
		123【一枝梅】	C	4/4	你幽幽怨怨，我见犹怜，…→把愁眉尽敛
		124【凤阳花鼓】	G	4/4	放心自回去，暂作分飞燕，…→知恩报恩表我方寸
		125【红豆曲】	G	2/4	声声惊魂断，难得月团圆，…→此去恨绵绵
43	风流司马俏文君	126【柳浪闻莺】	C	2/4	价未贬，花经雪霜愈贵显，…→此心怎可相见
		127【妆台秋思】	G	2/4	谢卿意牵暗自沾，…→祝君早显待妾虔诚愿
		128【京调】	G	2/4→散	感你一片柔情意专，…→情义爱忱没完
		129【落花天】	G	4/4	谢君爱怜，深深眷恋心两牵，…→一曲喜唱凤谐鸾

(续表)

	曲目	所用曲牌	调式/板式		曲牌唱段唱词
		187 首粤剧唱段中的 251 支曲牌与 550 个曲牌选段			
44	摘缨会	130【追信】	C	散→2/4	保江山,军威丧敌胆,…→男儿有冲霄志,愿教尸横
		131【寡妇诉冤】	C	4/4	阵阵呐喊声,…→惊听阵阵杀声遍寒山,注孤单
		132【寡妇诉怨】	C	4/4	泪似珠,满双眼,…→乱道乱说巧语奸
		133【寡妇诉冤】	C	4/4	你负义悔婚,…→此际愿借将军青峰丧,拼牺牲
		134【白头吟】	G	4/4	烽烟火舌漫天嗟,…→今朝保贞愿丧生,请挥剑斩
		135【萧萧班马鸣】	G	散→2/4	火海飞烟雾锁山,…→难摆脱这杀机摆脱难
		136【丝丝泪】	C	散→2/4	休悲惨,咽泪更为难。…→盼望能护庇春花开灿烂
45	牡丹亭·游园惊梦	137【游园曲】	♭B	2/4→散	春光满眼万花妍,…→唤取春回转
		138【到春雷】	♭B	散→4/4	身似蝶影翩翩,…→千金之躯岂可任意存妄念
		139【骂玉郎】	C	4/4	雨后花更艳,…→白头共订痴心永无变
		140【双飞蝴蝶】	C	4/4	携手到花前,…→独怜绿莺吹得扑翼喧
		141【仙花调】	C	4/4	艳梦正感温暖,…→梦随风飘远
		142【剪剪花】	C	4/4	我俩似并头燕,休惊春风折损
		143【双飞蝴蝶】	C	4/4	花底鸟惊喧,…→人别矣他朝再共恋
		144【柳青娘】	C	4/4	我寂寂倚翠轩,…→剩将春心托杜鹃

(续表)

		187 首粤剧唱段中的 251 支曲牌与 550 个曲牌选段			
	曲目	所用曲牌	调式/板式		曲牌唱段唱词
46	牡丹亭·人鬼恋	145【汉宫秋月】	C	4/4	令我心意若醉神若迷，…→今宵安得相见再聚柳堤
		146【倩女魂】	G	散→4/4	阴风阵阵，鬼影忽东忽西，…→唯望有缘得结伉俪
		147【银河会】	C	4/4	今宵再见仙姬降世，…→不能直说底细
		148【贵妃醉酒四段】	C	4/4	我是冤鬼呀，…→不负丽娘痴心相系
		149【踏雪寻梅】	C	4/4	卿归西我有愧，但盼早谢世，…→决心葬黄泥
47	秋江冷艳	150【下西岐】	C	4/4	婉转长眷念，忆起晴雯已逝作仙，…→偏叫红粉负了冤
		151【玉芙蓉】	C	2/4	梦未圆，月又圆，今生待到他生见，誓与缠绵
		152【戏水鸳鸯】	G	4/4	红粉脸，原冶艳，…→比至绿灯摇，芳魂断
48	西楼恨	153【汉宫秋月】	C	4/4	思绪万缕无言独上楼，…→此生只有在梦里求
		154【教子腔】	C	4/4	哎呀，衣带渐宽人渐瘦咯，…→烟波锁归舟
49	月下独酌	155【贵妃醉酒】	C	4/4	夜阑花间低酌，…→愁怀怅触悲苦甚
		156【蟾宫秋思】	C	2/4→散	长夜呀悠悠万里心，…→与月已是心相印
		157【春风得意】	C	4/4→散	将进酒，百感醉内寻。…→一解愁绝有春风趁

（续表）

	曲目	所用曲牌	调式/板式		曲牌唱段唱词
50	一曲大江东	158【仙女牧羊】	C	4/4	别娇殷勤情意重,…→我尤暗悲恸
		159【浣纱溪】	C	4/4	多年兵祸未许付邮鸿,…→神伤泪咽恨无穷
51	禅房怀旧侣	160【踏月行】	G	4/4	拜如来,拜如来,…→好不快哉复快哉
		161【武二归家】	C	4/4	为何暮地觉心血潮来?
		162【戒定真香】	C	4/4	袈裟已披入寺来,…→樱花情爱从今不可再
52	东坡渡海	163【雪中燕】	C	散→4/4	身遭冤,未及辩,…→变乱中投到琼崖地面
		164【祭塔腔】	G	4/4	收拾离愁别绪与惆怅凄怨,…→船前立寸长叹顿失方寸
		165【寒宵吊影】	C	4/4	路几千,是故园,…→难共相和诗篇
		166【银河会】	C	4/4	且抛怅惘乡心一片,…→遥望见海边远乡亲在接船
		167【昭君怨尾段】	C	1/4	笑容满面,…→借海当墨砚写诗篇
53	惆怅沈园春	168【白头吟】	G	4/4	忆昔与卿春暖踏翠来,…→生来共卿同合配
		169【寄生草】	C	4/4	更迫我另觅门当和户对,…→心中恨苦痛难裁
		170【梅花腔】	C	4/4	无可奈何,黯然相对两痴呆,…→饮恨泉台
54	鸳鸯泪	171【香魂词】	G	4/4	魂断香销翠叶残,…→死后当来枉死城
		172【灯花泪】	C	4/4	芙蓉帐暖咯,…→依旧乱冢残碑无处认
55	一代天骄	173【雪底游魂】	C	4/4	身飘摇,似风飘,…→一似厉鬼飘零对着寒山惨啸
		174【饿马摇铃】	C	4/4	悲声呼叫似鬼调,…→更哀我东晋亡国恨迢迢

(续表)

	曲目	所用曲牌	调式/板式		曲牌唱段唱词
		187首粤剧唱段中的251支曲牌与550个曲牌选段			
	曲目	所用曲牌	调式	板式	曲牌唱段唱词
56	香莲夜怨	175【雨打芭蕉】	C	4/4	羞忆长亭断柳条，…→翁姑两逝了
		176【红烛泪】	♭B	4/4	尸寒影瘦形骨消，…→你在深宫中还唱将欢情调
57	一江春水向东流	177【教子腔】	G	4/4	家姑和幼子，…→更令娘沉痛，心欲碎咯
58	翠娥吊雪	178【雪底游魂】	C	2/4	凄风号，雪花飘，天低沉，…→但见寒风呼啸
		179【雁儿落】	C	散	表弟慢行，表姐来了
59	乱世佳人	180【旧苑望帝魂】	C	散→4/4	红拂午夜访书生，…→向书生诉心悃
		181【月下飞鸾】	C	4/4	神州烈火漫天，哀声阵阵，…→满胸悲愤
		182【夜思郎】	G	4/4	是贤人一心为黎庶，…→原为贤兄指路行
		183【秋水龙吟】	C	4/4	旌旗鼓角红袖衬，…→擎旗斩将同树勋，同树勋
60	琵琶行	184【梨花惨淡经风雨】	C	4/4	泊河滨，慢拨幽怨琵琶，…→苦命娘亲肩责任
		185【锦城春】	G	4/4	歌娘，歌娘，你弹共唱声与艺可天生，…→请卿快说我知闻
		186【双星恨】	C	4/4	佢误己更误人，…→我同情为你伤心
		187【浔阳夜月】	C	2/4	话旧事半生叹浮沉，…→花开结子鸳侣分
		188【春风得意】	C	4/4	彩笔撰得断肠吟，…→奴奴原是惯安贫
		189【秋江别】	C	2/4	感知音，刻骨铭心，…→临去依依叩别大人
61	紫钗记·灯街拾翠	190【渔村夕照】	C	2/4	欲翻钗影要小心的向地查，…→指鹿为马
		191【小桃红】	G	4/4	半遮面儿弄绛纱，…→我如何能便嫁

（续表）

	187首粤剧唱段中的251支曲牌与550个曲牌选段				
	曲目	所用曲牌	调式	/板式	曲牌唱段唱词
62	紫钗记·阳关折柳	192【断桥】	G	2/4	在柳荫,夫妇复再交杯醉葡萄,…→伤心语记梦里重复再倾吐
63	紫钗记·花前遇侠	193【寡妇弹情】	C	4/4	邂逅盼莫盼于郎长情,…→我掩耳闭目不听
64	紫钗记·剑合钗圆	194【浔阳夜月】	G	2/4	雾月夜抱泣落红,险些破碎了灯钗梦,…→三载怨恨尽扫空,双影笑拥不语中
65	魂断蓝桥·定情	195【雨打芭蕉】	C	4/4	烟锁柳枝梢,…→双双不中变
		196【寄生草】	C	2/4	怨身世满袖啼痕染,…→他朝如愿卸歌衫盼成全
		197【春江花月夜】	G	2/4	谢玉佛铭感意拳拳,…→金屋贮娇婚约践
		198【一枝梅】	C	4/4	甜蜜语,芳心相许冀望那天,…→记别时誓约言
66	魂断蓝桥·梦会	199【魂断蓝桥】	G	2/4	沉痛暗怨苍天,…→太息归燕,绝望徒怨
		200【倩女魂】	G	散→2/4	丝丝泪滴江边,…→忙会爱郎,相见面
		201【蕉窗夜雨】	G	4/4	娇唤我,情狂人似疯癫,…→死生共眷
		202【江河水】	♭B	4/4	叹奴已疯癫,…→蓝桥梦断,他生盼天垂怜再续缘
67	魂化瑶台夜合花	203【四季歌】	C	2/4	参破色空往事不堪哀,…→愿我今生今世,魂兮上瑶台
		204【下西岐】	C	4/4	劫后皇朝愁变改,…→空叹多情为国哀

(续表)

	曲目	所用曲牌	调式/板式		曲牌唱段唱词
		187首粤剧唱段中的251支曲牌与550个曲牌选段			
			调式	板式	
68	朱弁回朝·招魂	205【凤笙怨】	C	散	朝朝暮暮唤魂兮，魂兮归来
		206【禅院钟声】	C	4/4	来看我迷蒙泪眼昏花，…→妻呀你在黄泉可【乙反二黄】知我招你芳魂
		207【寒江吊雪】	C	4/4	妻是万缕柔情解不开，…→死不能同穴
69	山神庙叹月	208【丹凤眼】	G	4/4	征人塞外徒悲秋，…→戡钝马儿老怕负我少年头
		209【秋江别中段】	G	4/4	嗟我汗滴锁子甲，…→无情大帅为了私心结下仇
		210【归时中段】	G	4/4	焉得一朝凯歌奏，…→山神望庇佑
70	秋夜赋	211【丝丝泪】	C	2/4	叶舞花影弄，夜难寐听秋虫，…→疑是芳影动
71	别恨寄残红	212【双星恨】	C	4/4	惨见落花遍地红，…→情缘万钧重
		213【双星恨】	C	4/4	深深拜谢，两下说珍重，…→柴门风杳水向东
		214【双星恨】	C	4/4	得睹野烟遍山又桃红，…→丽人蜜语声已空
		215【双星恨尾段】	C	1/4	春山入雨中，孤村传晚钟，…→宵宵盼娇入梦魂中
72	绿水题红	216【秋江别】	C	4/4	一瞬间再现前尘旧事，…→当初羞怯念唱分明是叶底诗
		217【外江妹叹五更】	G	2/4	在故地，…→此生莫离别
73	雨淋铃	218【梁祝协奏曲】	C	4/4	寒月映帘冷风吹，…→但觉水声凄咽犹以夜猿啼
		219【顺流逆流】	G	4/4	忆起了画阁之中初会蛾眉，…→唱尽了曲中情意
		220【禅院钟声尾段】	C	2/4	小舟一去悲相知，…→但见夹岸杨柳晓风吹

（续表）

	\multicolumn{5}{c	}{187首粤剧唱段中的251支曲牌与550个曲牌选段}			
	曲目	所用曲牌	调式/板式		曲牌唱段唱词
74	艳阳丹凤	221【渺渺仙踪】	C	2/4	仙鹤飘飘在山岭，…→万籁不安宁
75	西施	222【怀旧】	G	4/4	秋雨洒荒村，…→西施浣纱到泉边，忧思也为泉
		223【浣纱溪】	C	4/4	清泉洗得纱洁净，…→西施见之自痛酸
76	王昭君	224【昭君怨】	G	散→4/4	夜漏怕见月魄生寒，…→谁个怜我王嫱
		225【昭君怨】	C	4/4	家山千里，朝思暮望，…→昭君缺赡养
		226【昭君怨尾段】	C	1/4	帐怀眺望，…→我要保玉洁身，不嫁番邦
77	貂蝉	227【别鹤怨】	C	2/4	秋空清清冷月，…→饮泣对夜空
		228【雨中行】	C	4/4	那知女儿心，…→无计脱樊笼
		229【塞上吟】	C	2/4→散	一阵阵横空秋风，…→泪眼蒙蒙
78	杨贵妃	230【寄生草】	C	2/4	怕只怕皇心情易变咯，…→旦夕闲愁难免，心嗟怨
		231【寄生草】	C	2/4	乍听长空寒雁过，…→孤飞自哀惹人怜
		232【贵妃醉酒】	C	4/4	醇醪清香远，…→扶独醉孤衾独眠，回寝殿
79	梦会骊宫	233【三叠愁】	C	4/4	难忘君恩情重，…→今天见君示依爱衷
		234【杨翠喜】	C	4/4	芬芳溢吐绕幽宫，…→心更冷比冰封
		235【浣纱溪】	C	2/4	忆温泉水滑，…→七夕长生誓约至今尽化空
		236【昭君怨】	C	4/4	心悲痛，天边怨风，…→谢圣君复抱拥表寸衷

（续表）

		187 首粤剧唱段中的 251 支曲牌与 550 个曲牌选段			
	曲目	所用曲牌	调式/板式		曲牌唱段唱词
80	清宫夜语	237【江楼望月】	G	4/4	夜望皓魄天宇净，…→伴我低唱咏。
		238【解心腔】	C	4/4	甲午海上战云甫经交锋，…→挽苍生图强仰赖圣明
		239【雨打芭蕉】	C	4/4	不知何年可渡太平？…→荣禄管军权，孤掌难鸣
		240【红豆子】	C	4/4	难喻理，…→岂可犯颜再触雷霆
81	梅花仙（上）	241【江河水】	♭B	4/4	冷月照花间，…→求助书生救我离危难
		242【烛影摇红】	C	4/4	浩劫临头望垂怜相挽，…→请君庇护度危关尚盼能谅鉴
		243【三宝佛】	C	4/4	心爱此花枝，…→请看天际状况当知妾凄惨
		244【到春来】	C	4/4	深庆避过天灾消劫难，…→芳心自觉愁绪千万
82	梅花仙（下）	245【江河水】	♭B	4/4	午夜雨纷纷，…→神魂若丧忧郁满胸面庞有泪痕
		246【小桃红】	G	4/4	秀影甚陌生，…→今宵接近寒生，令我心中乐不禁
		247【晓霜天】	G	4/4	纵贫困，岂甘受折辱，…→宁愿洁志受穷困
		248【贵妃醉酒第四段】	C	4/4	但坚忍，…→怕触仙规累爱人，凡事要审慎
83	神女会襄王·初会	249【渔村夕照】	C	散→2/4	山村风光，…→唯望有缘结成凤凰
		250【点点落红飞絮乱】	G	2/4	望尘世风光，…→天规责罚严，休要试刑杖
		251【春雨恨来迟】	C	2/4	遇蛾眉绝色，魄夺复魂荡，…→心意乱为情摇荡
		252【两地相思】	C	2/4	红颜美貌世间罕，…→怕罹灾难为情意惶惶
		253【跨凤乘龙】	G	4/4	孤身寄山岗，君休盼相访，…→重逢尽诉其详

(续表)

	曲目	所用曲牌	调式/板式		曲牌唱段唱词
		187 首粤剧唱段中的 251 支曲牌与 550 个曲牌选段			
84	神女会襄王·梦合	254【杨翠喜】	G	4/4	思忆会见美天仙，…→鸳鸯约当践
		255【思凡】	G	2/4	小神女，乱方寸，…→同效那双飞燕
		256【柳浪闻莺】	G	2/4	似日出，光辉照内苑，…→良缘成眷属
85	巧合仙缘	257【渔舟唱晚】	G	2/4	庙宇真身现，化出影翩翩，…→桂龛烛光遍
		258【天女散花】	C	4/4	乌云密布天色变，…→痴心一缕誓相献
85	巧合仙缘	259【双凤朝阳】	C	4/4	细望那人闭目睡眠，…→实则是狂生心一片
		260【双凤朝阳】	C	4/4	纵是神仙尘心难尽敛，…→使他温暖睡梦甜
		261【渔村夕照】	C	散→2/4	骤听声喧，惊醒乍睁眼前，…→依稀似觉曾相见
		262【霓裳曲】	C	4/4	小登徒狂妄罪难免，…→华山圣洁未许任意污玷
		263【渔舟唱晚尾段】	G	2/4	俗客恋天仙，同效鸳鸯信有缘，…→两心俱温暖
86	七月七日长生殿	264【唐宫恨史】	C	2/4	流年似水，转眼桂子香飘，…→妃嫔宫娥斗娇娆
		265【贵妃醉酒】	C	4/4	筵前且歌且舞，…→愿皇万岁，享受永年与松柏傲
		266【新曲合欢情】	C	4/4	银汉迢迢，云彩飘飘，…→永结合欢苗
87	杏花春雨江南	267【倦寻芳】	G	4/4	寻芳恨晚春慵懒，…→痛心哀悼挽
		268【胡姬怨】	C	4/4	娇痴一盼，…→将见魂销香亦散
		269【浣纱溪】	C	2/4	痴郎岂是负红颜，月缺难圆，…→爱痴梦数番

（续表）

		187首粤剧唱段中的251支曲牌与550个曲牌选段			
	曲目	所用曲牌	调式/板式		曲牌唱段唱词
88	伯牙碎琴	270【倦寻芳】	G	4/4	百唤千叫，魂兮莫召，…→眼前孤墓惹魂销
		271【孤雁哀鸣】	C	1/4→散	云飘飘，云飘飘，…→今日敲碎不复调
89	桃花依旧笑春风	272【采花词】	C	4/4	有女启窗扉，…→相看两地两神驰
		273【锦城春】	G	4/4	忽觉人声依稀，…→再一听却是流溪跃鱼
		274【走马】	C	2/4	桃李无言，…→回眸远看但见寒风撼疏篱
90	潇湘万缕情	275【断肠词】	G	4/4	忆记大观园相对共欢笑谈，…→今夜独似离群雁
		276【江河水】	G	4/4	带泪痛泣湿衣衫，…→半恨半苦愁无限
91	还卿一钵无情泪	277【禅院钟声】	C	4/4	禅台寒月挂，…→任性每为儿女误才华
		278【叮咛】	C	4/4	寒泉泡水煮茶，…→不归家，对妹心牵挂
		279【禅院钟声尾段】	C	2/4	是我忘情任你骂，…→白发并未惆怅问才华
92	花木兰巡营	280【水仙子】	C	2/4	身肩重任，自知责非轻，…→你等要听命
		281【俺六国】	C	2/4	只为着爹老病，…→心中更须镇定
		282【雨打芭蕉】	C	4/4	扫荡匈奴，誓要破敌功成，…→心中益高兴
		283【宿鸟惊飞】	C	4/4→散	正在寻思他日乐趣呀，…→敌人诡计难得逞

(续表)

	曲目	所用曲牌	调式	板式	曲牌唱段唱词
		187 首粤剧唱段中的 251 支曲牌与 550 个曲牌选段			
93	邂逅水中仙	284【凤凰台】	C	4/4	俗世凡人，得遇水中仙，…→今日才得再复见
		285【平湖秋月】	C	4/4	虹桥初相见，又隔多天度日如年，…→难舍丝不断
		286【春江花月夜】	C	2/4	站在你妆前，替你修饰粉面，…→鸳鸯侣肩并肩
94	春风秋雨又三年	287【寒宵吊影】	C	4/4	风凄凄，雨迷迷，…→记当年春风夜雨竟是一夕夫妻
		288【夜深沉】	C	4/4	日日夜夜，日日夜夜泪悲凄…→又闻鹃咽猿啼
		289【鸟惊喧】	C	4/4	春风秋雨又过一季，…→纵声痛苦儿兮
95	梅亭恨	290【寒宵吊影】	C	4/4	剔孤灯，暗伤神，…→对豺狼江贼竟倾心
		291【叹颜回】	G	4/4	恍然见得父王面，…→好教我乱箭穿心
96	剑归来	292【送君】	D	2/4	千紫万红，…→唯问句花，你再经受得几番风雪
		293【剑歌】	G	2/4	青霜剑，配紫电，…→情比宝剑坚
		294【剑归来】	G	散→2/4	忆青霜，配紫电，…→只剩杜鹃声啼怨
97	烽烟遗恨·陈圆圆	295【贵妃醉酒】	C	4/4	云环香散，翠珠映玉颜，…→曾托几回迢迢北飞雁
		296【秋江别中段】	G	4/4	看天边，战火翻，…→定连及我万古洗脱难

(续表)

		187 首粤剧唱段中的 251 支曲牌与 550 个曲牌选段			
	曲目	所用曲牌	调式/板式		曲牌唱段唱词
98	江上琵琶	297【四不正】	G	4/4	江上弦声清且脆，⋯→仿似啼鹃血泪垂
		298【秋水伊人】	G	4/4	琵琶声刚，⋯→寄声动问弹者谁？
		299【断肠风雨夜】	C	4/4	年年欢乐复年年，⋯→尽诉，尽诉相思意
		300【红烛泪】	♭B	4/4	因何出此语，⋯→有心事请问句能否告与裴娘知？
99	珍珠慰寂寥	301【白头吟】	G	散→4/4	夜半听歌声，⋯→深宫怕听杜宇声，风声雨声
		302【郁金香】	C	4/4	不要假惺惺，⋯→今夜盼卿你毋复拒续前情
		303【平湖秋月】	C	4/4	续前情怕听，⋯→偷偷访探慰离情
		304【下西歧】	C	4/4	薄命蘋娘埋怨声，⋯→妾心灵实有暗影
		305【秋江别】	C	2/4	心羞愧，唏嘘叹声，⋯→待皇赐珍珠赎罪名
		306【哭相思】	C	散	哪呀⋯⋯ 自怜瘦影
100	洞庭送别	307【昭君怨】	C	散→4/4	痛分离，柔肠寸断，⋯→休教此去梦也不相见
		308【寒关月】	G	4/4	魂销偏听痴情语，⋯→恨与离愁伴我归心欲碎
101	重台别	309【新曲踏黄尘】	C	2/4	黄沙漠漠路漫漫，⋯→流过千山汇成潭
		310【风潇潇】	C	4/4	莫说情和爱，永逝去不在，⋯→依旧雪雨侵来
		311【昭君怨】	C	4/4	谢君千里送妹来，⋯→凤箫弦管声声哀
		312【新曲梅花照影】	C	2/4	唐家有女过重台，⋯→梅花照影梦中来

(续表)

	曲目	所用曲牌	调式/板式		曲牌唱段唱词
			187 首粤剧唱段中的 251 支曲牌与 550 个曲牌选段		
102	倩女奇缘·夜半琴声	313【山乡春早】	F	2/4	深苑夜深满阶霜露冻，…→似怨如慕心底想必有隐痛
		314【春江花月夜】	C	2/4	月下看芳容，…→潇洒更谦恭
		315【柳摇金】	C	4/4	小生姓宁，字叫采臣，…→深知曲韵未传神
		316【许愿】	G	4/4	更声漏声相和衬，…→一生快乐无憾
103	倩女奇缘·财色诱惑	317【跨凤乘龙】	C	4/4	一身素妆比花更芬芳，…→完全为因爱玉郎
		318【孔雀开屏中段】	C	4/4	既是两情暗投，…→岂能胡闹规礼望遵守
		319【求偶】	G	2/4	宵来一见深深印象留，…→不知羞愧面皮真厚
104	倩女奇缘·幽魂诉情	320【冷宫怨】	F	4/4	风声衬雨声，独影更凄清，…→受制妖魔要从命
		321【惊鸿令】	C	2/4	有道邪难胜正，…→盼小姐帮助脱危困，永不忘情
105	倩女奇缘·人鬼结缘	322【缠绵曲】	G	2/4	强抑泪眼殓佳人，…→永享快乐愁尽泯
		323【沉醉东风】	G	4/4	得你热心指引助我除祸困，…→阴阳当可配成亲
		324【咏秋香】	G	4/4	对天共盟心，…→人共鬼，心相印，良缘真合衬
106	西厢记	325【下西岐】	C	4/4	帐落沉沉犹带香，…→愿未偿更未了相思帐，苦断愁肠
		326【满江红】	C	4/4	明月盈盈过粉墙，…→他年生怕溺死情河上
		327【采花词】	C	4/4	各叹分张琵琶绝唱，…→就唱下呢段风流账
		328【打扫街】	C	4/4	待月西厢，只影凄凉，…→唉呀，可怜惹恨长

（续表）

		187 首粤剧唱段中的 251 支曲牌与 550 个曲牌选段		
	曲目	所用曲牌	调式/板式	曲牌唱段唱词
107	巫山一段云	329【街头月】	G 2/4	似步太虚身凌云，…→不顾六宫丰韵
		330【秋江别中段】	G 4/4	枕香销，心有不甘，…→再续盟，再续盟
		331【疯狂世界】	C 4/4	望有仙家野鹤至，…→踏遍千峰毫无悔恨怨恨
		332【丝丝泪】	C 2/4	骤见仙峰上有祥云成阵，…→共奏瑶琴
108	张文贵践约临安	333【举狮观图】	G 4/4	忆自报恩寺，抄经卷，…→好一位冰雪肌肤
		334【踏月行】	C 4/4	法苑旁道，与她同路，…→佢真个垂怜文人抱负
109	愁红	335【仿花心记】	C 2/4	惆怅落花中，…→沦落青楼伤苦命
110	悲歌广陵散	336【江河水】	♭B 4/4	一天素白，万里苍苍，…→叹息痛魏邦临难
		337【丝丝泪】	C 2/4	幸剩有清白在人间，…→举世激义愤，莫能犯
		338【昭君怨】	C 4/41/4	千古歌赞，千古风范，…→铁肝烈胆于世间
111	心声泪影	339【寒江咽】	C 4/4	怎想到世事难如意，…→一个红泪染胭脂
		340【不如归】	C 2/4	忧忆渐成痴，…→伤心怕忆花落时
112	重上媚香楼	341【雪中燕】	C 散→4/4	飞花天，目渐乱，…→国事偏如麻乱
		342【老鼠尾】	C 4/4	经历乱心绪乱，…→怕玉人未惯声喧，尘俗污染
		343【泣残红】	C 4/4	回廊尽处飘飘绣帘，…→鸳衾尽捲败絮飞片
		344【丝丝泪】	C 2/4	郎情似丹青上红桃鲜，…→鸳鸯当续爱莫能断
		345【扑仙令】	C 2/4	风雨下，誓寻觅到天边，…→与香君再聚，续前缘

(续表)

	曲目	所用曲牌	调式	板式	曲牌唱段唱词
		187首粤剧唱段中的251支曲牌与550个曲牌选段			
113	蔡文姬哭坟	346【教子腔】	C	4/4	感他难里来援救,…→思家家毁灭,忧国国难投
114	李师师	347【雨打芭蕉】	C	4/4	皇上清宵微行御驾,…→尚时时赠与金银
115	玉笼飞凤	348【凤凰台】	C	4/4	顿破樊笼冲碧霄,…→胜我寒闺好梦渺
		349【红烛泪】	G	4/4	身如飞絮随君飘,…→只愿此柳眉如许任君描
116	幽恨碎银筝	350【夜思郎】	G	4/4	一曲曲筝曲弹奏,…→弹拨银筝说恨愁
		351【燕子楼】	C	2/4	愁锁春山房空守,…→银筝空对月如钩
		352【别离词】	C	4/4	为君我愿化作顽石呀,…→赋归稍慰别离愁
117	绣楼春梦	353【雪中燕】	C	散→4/4	蜂娇娇,蝶艳艳,…→叹卧榻无良伴
118	香梦前盟	354【雪中燕】	C	4/4	烟飘飘,雾荡荡,…→剩一点情最难忘
		355【到春来】	G	4/4	璀灿玉楼金碧闪亮,…→有玉人站阶下回头望
		356【小桃红】	G	4/4	孤家爱妃子梦也痴,…→千载相叙在梦里痴
119	大断桥	357【秦腔牌子曲】	G	2/4	禁锁佛门似哀蝉,…→剖心沥血,痛恨不容辩
		358【双星恨】	C	4/4	欲壑难填,…→他朝春归送子了孽缘
120	朱弁回朝·送别	359【小桃红】	G	4/4	六载冷山受雪风,…→策马挥鞭好归宋
		360【深宫怨】	G	4/4	言不尽断肠词,…→洒向玉壶中

（续表）

187 首粤剧唱段中的 251 支曲牌与 550 个曲牌选段					
	曲目	所用曲牌	调式/板式		曲牌唱段唱词
121	刁蛮公主·过门受辱	361【陈世美不认妻】	C	4/4	小元戎，逞强横，…→请公公去问明，莫把时间耽
		362【戏水鸳鸯】	G	4/4	就算长生在世，…→乾大过坤，她要听我嘅话
		363【走马】	G	4/4	一于快的跪下先，…→否则金铜无情，泪流在眼前
122	刁蛮公主·洞房受气	364【青梅竹马】	G	2/4	一朝受帝恩，攀得月中桂，…→不要冤家相对
		365【平湖秋月】	C	4/4	奇唔奇，…→毋谓再将新婚夫婿难为
		366【鸟惊喧】	C	4/4	唉，花烛空对付了春宵价，…→休再错过误了事情两不宜
		367【南岛风光】	G	2/4	你又试憨！…→你莫要在房内徒惹恨怨
		368【昭君怨尾段】	C	1/4	洞房之夜，…→对金枝骂到慌，真冤枉
123	秋月琵琶	369【江河水】	♭B	4/4	国事叹昏昏，…→伤心吟咏
		370【秋水龙吟】	C	4/4	低回心意琵琶声，…→一声两声浔阳雁过声
		371【彩云追月】	C	2/4	寻问悠悠妙韵声，…→我且施礼略表尊敬
		372【贵妃醉酒】	C	2/4	小妇人未通音韵，…→望你重弹唱咏
		373【郁金香】	C	4/4	红颜老自暗惊，…→偷抹泪痕逼下嫁作商人妇泪盈盈
		374【秋江别中段】	G	4/4	君岂知，…→只有月儿伴我在这孤舟梦不成

(续表)

	曲目	所用曲牌	调式	板式	曲牌唱段唱词
		187首粤剧唱段中的251支曲牌与550个曲牌选段			
123	秋月琵琶	375【寒关月】	G	4/4	寒月似偏听哀猿啸,…→泪眼相看无言但觉风凄劲
		376【禅院钟声】	C	4/4	愁人怕听别离声声,…→寒江似冰,点点雨淋铃
		377【雨淋铃】	C	4/4	情谊已矣,共对吞声。青衫为湿,襟边为湿,泪雨交倾
124	俏潘安之店遇	378【杨翠喜】	C	4/4	粉雕玉琢俏潘安,…→惊心一旦辱了惜花汉
		379【杨翠喜】	C	4/4	惊见孤帆逢恶浪,…→默送弦外意,惊倒俏潘安!
		380【花间蝶】	C	4/4	佢情欲醉呀,心已荡,…→情莺隔岸看
125	艳曲醉周郎	381【板桥霸】	G	2/4	郎养病,妻侍应,…→誓杀孔明何惜力拼
		382【泣残红】	C	4/4	并头共诉心声盼君永重情,…→笑抱云环阵阵幽香醉心旌
		383【小桃红】	G	4/4	扇影伴舞影,…→情义永,歌声琴和应
		384【小桃红】	G	4/4	匡扶汉室千斤责膺,…→避世仙乡白发心相应
126	雨夜忆芳容	385【三叠愁】	C	4/4	宵宵求来入梦,…→问何故不念痴心两载梦也空
		386【沉醉东风】	G	4/4	做一对比翼鸟双双戏春风,…→原来是暴雨声声风曳梧桐
127	惊破江南金粉梦	387【子规啼】	C	4/4	醉后梦里娇躯送,…→眼底娇花半推复半拥
128	王十朋祭江	388【仿南调】	C	2/4	你记否当初,…→我四处张罗才把爱妻迎娶

（续表）

	187 首粤剧唱段中的 251 支曲牌与 550 个曲牌选段			
	曲目	所用曲牌	调式/板式	曲牌唱段唱词
129	泪洒莫愁湖	389【饿马摇铃】	C 4/4	唉！声声叫不断，…→唉！我今独自凭吊泪如泉
130	柳永	390【采菱曲】	C 4/4	曲苑竞风光，争要填词郎，…→李密抗旨心安
		391【寄生草】	C 2/4	揭纱帐，情怀放，…→倾城令众生各断肠
131	风雪夜归人	392【楼台会】	C 2/4	忆起了寒门村酒美，…→枉有才高未把名题
		393【明月千里相思】	G 4/4	匆匆忙忙，…→无复再恋京师，耕织乐共唱随
132	杜丽娘写真	394【秋江别中段】	G 4/4	微微秋波送，…→似嫦娥下界玉女下琼瑶
133	梅花葬二乔	395【二泉映月】	G 4/4	晚风送入帘，绕江冷烟，…→期待归来悼九泉
		396【湘东莲】	G 2/4	荒岗冷月轻烟，…→羊城，珠江，白云
134	情寄桃花扇	397【秋江别中段】	C 4/4	那得知，满清兵，…→秦淮艳帜早将远近传
		398【胡笳十八拍】	C 4/4	世上贵莫贵于情长存，…→扇上血迹尤鲜
135	刁斗江风醉柳营	399【寒关月】	G 4/4	踏遍长江千里，惊涛凭赤胆，…→凭栏对月抒浩
		400【秋江别中段】	C 4/4	为了家邦计，…→让遗民父老尽展笑颜
		401【双飞蝴蝶】	C 4/4	从此弃钗环，且将刀枪当玉簪，…→苦泪潸潸
136	独倚望江楼	402【燕呢喃】	G 4/4	依依弱柳晚凉天，…→梦里都寻遍

（续表）

	187首粤剧唱段中的251支曲牌与550个曲牌选段				
	曲目	所用曲牌	调式/板式	曲牌唱段唱词	
137	杨梅争宠	403【杨翠喜】	C	4/4	温馨蜜语慰妻子，…→续情爱，织女诉相思
		404【烛影摇红】	C	4/4	令朕为难为难不已，…→相逼难堪是帝王
138	洛水梦会	405【段家桥】	C	2/4	珠沉水殿寒，…→千呼万唤魂兮痛悼亡
		406【凌波令】	♭B	2/4	孽满尘寰归太上，…→沧桑依旧，烟波冷月藏
		407【剪春罗】	C	2/4	泣沧桑，三载恩爱，…→恩消爱解那堪复再想
		408【剪罗春】	C	2/4	苦相看，牵衣惨切，…→血泪丝丝降
		409【晴天霹雳】	G	4/4	隐约倩影已随浪，…→剩我哭祭泣冷江
139	楼台泣别	410【别鹤怨】	C	2/4	凤箫碎也罢，有梦化云霞，…→伤心嫁后年华
		411【秋江别】	G	4/4	尚记书斋月下，…→我曾密约中秋候你家中再奉茶
140	越国骊歌	412【雪中燕】	C	4/4	披宫装，别越壤，…→话别下雕鞍遣去侍女仪仗
		413【雪底游魂】	C	4/4	整宫裳，别家邦，…→尚有侍女宫娥报道吴关经在望
141	林冲泪洒沧州道	414【越王怨】	G	4/4	身罹劫难，…→风流旦夕云散，故梦残
		415【秋水龙吟】	C	4/4	黑牢羁禁挨棍棒，…→只愁天塌无力挽
142	魂梦绕山河	416【落花时节】	C	4/4	念故宫叹被囚异国，…→感你义厚，心爱蜜怜
		417【浣纱溪】	C	2/4	心如槁木愿参禅，…→醉中梦似仙

(续表)

		187 首粤剧唱段中的 251 支曲牌与 550 个曲牌选段			
	曲目	所用曲牌	调式	板式	曲牌唱段唱词
143	奴芙传	418【落花时节】	C	4/4	正是拾得齐纨扇，…→心念是谁大意，竟将它轻放在楼前
		419【春风得意】	C	4/4	楼头聆妙韵，…→还望你一言
		420【汉宫秋月】	C	4/4	一片盛意与奴芙订百年，…→君当访我寄琴弦
144	倚秋千	421【花好月圆】	C	2/4	漫天飞絮柳吹绵，…→似恨还憎怎生遭
		422【小桃红】	G	4/4	个中别有天，…→仙姿我曾未见
		423【走马】	C	4/4	等我牡丹花折向玉人献，…→婚姻可有良媒重托言？
145	无限河山泪	424【汉宫秋月】	C	4/4	高节浩气，时穷越凛然，…→整美诗篇表寸再幸世存
		425【昭君怨】	C	4/4	笔矫健，生花吐艳，…→似心贯万箭
146	夜夜白头吟	426【流水行云】	C	4/4	人去后痛心，两地爱深，…→自知道负己更负人
		427【脂粉七雄】	G	2/4	挑引奏出妙韵，…→两家奏出妙韵，青衫爱绿鬟
		428【禅院钟声】	C	1/4	我自怨自惭自悔恨，…→一双一对鸳鸯梦再温
147	试情	429【如来鉴宝】	C	4/4	待我念几句金刚经，…→只听步履声莫非表姐已在相迎？
		430【哪个不多情】	C	4/4	姑妈请听，我盘缠早罄，…→娘亦儿声声，妻当不另聘
		431【鸾凤和鸣】	C	2/4	行行停停，长歌市上行行停停，…→我真爱讲白，把爱约订
148	难忘紫玉钗	432【秋水伊人】	C	4/4	魂紫京中，朝朝寸心记玉容，…→谁怜李益春风秋雨泪流红
		433【采花词】	C	4/4	拆卉摧花，…→不休妻兼更拒成龙
149	小红低唱	434【贵妃醉酒】	C	4/4	两相欢，…→南归逢乱世，歌奴骚客

(续表)

	曲目	所用曲牌	调式/板式		曲牌唱段唱词
		187 首粤剧唱段中的 251 支曲牌与 550 个曲牌选段			
150	小城春梦	435【四季歌】	C	2/4	相对相看语温馨，…→我誓约倾心相爱毋负情爱付与卿
		436【郁金香】	C	4/4	知我有月明，…→偏是老天妒将情侣别长亭
151	恨不相逢未嫁时	437【归时】	G	4/4	今生莫问，夫妻恩爱风流梦再温，…→春心自锁禁
		438【老鼠尾】	C	4/4	唉，我恨，偷怨恨，…→奴恨煞天不悯
		439【雨打芭蕉】	C	4/4	但系芳心犹豫未履行，…→唉，衣衾满泪印
152	蔡文姬归汉	440【胡边月】	C	2/4	不谓残身分得旋归，…→愁为了今今日无光辉
153	卖花	441【戏水鸳鸯】	G	4/4	兰花俏，梨花妙，…→请君买，花开富贵吉星长照
		442【采花词】	C	4/4	我俩心相照，…→抢去我堕地小娇娇
		443【秋江别】	C	4/4	冷风飘，雨潇潇，…→前途路渺父女有谁瞧
		444【昭君怨】	C	4/4	金晖西照，…→此身命似花，苦海里飘
154	风雨梅花魂	445【梅花魂】	G	4/4	驿外断桥边，…→只有香如故
		446【秋水伊人】	C	4/4	銮铃声声，诗翁过境马骤停，…→心中可有别情？
		447【杜鹃哀】	C	4/4	如闻啼血杜鹃声，…→自嗟怨长鸣
		448【鸣冤词】	C	4/4	原来诗人未遂平金志，…→从此思君夜夜立门庭
		449【禅院钟声】	C	2/4	梅庭悄悄，断桥静听水声，…→同悲悲怨命

(续表)

		187 首粤剧唱段中的 251 支曲牌与 550 个曲牌选段			
	曲目	所用曲牌	调式/板式		曲牌唱段唱词
155	夜祭飞鸾后	450【祭塔腔】	G	4/4	有恨无从去申诉，…→伤人话甚过眼中钉腹中刺
		451【千般恨】	C	2/4	朕错可哀疑还忌，…→要君依妾心三宗愿或可招得妾魂归
		452【春风得意】	C	4/4	万岁从今对妾身要莫疑，…→鸾凤永相随
156	望江楼饯别	453【妆台秋思】	G	2/4	此际并肩与妹妹共牵，…→密语秋娟盼续那情缘难断
		454【汉宫秋月】	C	4/4	休再自怨，…→他朝得志再续缘
		455【春风得意】	C	4/4	我拈杯强饮恨绵绵，…→真个情味更香甜
157	洞天福地	456【杨翠喜】	C	4/4	洞天福地里，鬓影花香。…→应谢刘郎为我巧梳妆
158	绝唱胡笳十八拍	457【湘妃泪】	F	2/4	裂户破窗穿襟透袖塞外风，…→恰似鹃哀声声带泪吟诵
		458【鸟惊喧】	C	4/4	且喜北塞，…→天何太狠，南北怨分飞痛
		459【焙衣情】	G	2/4	天作弄，三年不醒还家梦，…→笑相共，除却梦魂中
		460【断肠花】	C	2/4	骤觉心胸间痛楚热血汹汹，…→我心感奋回肠荡气中
159	啼笑姻缘·送别	461【秋水伊人】	C	4/4	残阳伤景，归鞭怕整爱动情，…→香车不向此地停
		462【雨打芭蕉】	C	4/4	痴痴缠缠万缕情，…→还赠青丝寸缕，谢你深情
		463【孔雀开屏】	C	4/4	倍感心高兴，感你真意盛，…→两情长悦将心证
		464【双星恨】	C	4/4	归舟暗催汽笛鸣，…→长河恨煞双星

(续表)

	曲目	所用曲牌	调式	板式	曲牌唱段唱词
		187首粤剧唱段中的251支曲牌与550个曲牌选段			
160	啼笑姻缘情变	465【春江花月夜】	G	2/4	夜寂寂怅添茫然，…→矢心为玉婵一朝了却今生愿
161	绝情谷底侠侣情	466【丹凤眼】	C	散→2/4	重临绝谷处，苍山过雁哀，…→如痴如呆
		467【倩女魂】	G	散→2/4	空孤年年，…→徒令世俗人死生盼待
		468【可怜我】	C	2/4	这呼声若那杜宇声泣断崖，拼之身纵碧潭誓约不改
		469【旧苑望帝魂】	G	4/4	魂牵盼并蒂花开，…→年年梦醒独徘徊
		470【离别恨】	C	2/4	那知夏与冬，循迹江湖内，…→枉生尘世，怎得引凤来
		471【红楼梦】	G	4/4	腾飞上高崖，双双飞跃到天外，…→湖海留得英名在
162	秋江哭别	472【秋江别】	G	散→4/4	冒雨追舟，哭声破风浪。…→任你莲花舌灿，语巧如簧
		473【胡笳十八拍】	C	4/4	恨结丁香，血泪满秋江，…→柳叶蛾眉永添香
		474【秋江别中段】	G	4/4	话别心悲怆，江水浸月寒，…→独抱孤衾怨恨长
		475【秋江别】	G	2/4	分飞燕，泪珠满江，…→郎你今生莫抛弃妙婵
163	碧海狂僧	476【昭君怨】	C	4/4	唉，佢造就我共秋婵，…→走莲台拜如来
		477【醉头陀】	C	1/4	咪话僧人娶妇就不应该，…→一脚踢开个个佛如来
164	子建会洛神	478【打扫街】	C	2/4	妙舞展罗裙，婉转长吟，…→飞返仙渚采芝列成阵
		479【双星恨】	G	1/4	波翻浪涌，…→今生爱她愿已空，水向东

（续表）

		187 首粤剧唱段中的 251 支曲牌与 550 个曲牌选段			
	曲目	所用曲牌	调式/板式		曲牌唱段唱词
165	青天碧海忆嫦娥	480【丹凤眼】	C	散	月华吐光焰，清光满长天
		481【海棠春】	C	2/4	怎能心事飞传，…→佳人争仰慕唯博爱和怜
		482【旧苑望帝魂】	C	4/4	求得脱俗世所牵，…→悔恨更添我心交煎
		483【别鹤怨】	C	4/4	你在天宫当厌倦，…→告别广寒，早归故苑
166	吟尽楚江秋	484【连环扣】	C	4/4	恨煞恨煞相思钩，…→怎断得相思钩
167	一曲魂销	485【永别了弟弟】	C	4/4	风流人醉步摇，…→衬住梨涡浅笑
		486【凤阳歌】	G	4/4	带着无限俏，…→知音既得竟种情苗
		487【天涯歌女】	C	4/4	莫犹豫，最紧要，…→情苗深深种，仲有阳光照
		488【秋江别】	C	2/4	摇花罪不少，…→重续旧欢共把笑调
168	七月落微花	489【胡姬怨】	C	4/4	西天返驾仙貌琼姿空想也，…→只剩红莺声未化
169	桃花缘（第十辑）	490【银塘吐艳】	G	2/4	桃花居，欢乐趣，…→好让那红妆素裹遍家间
		491【春晓】	G	2/4	豪情满怀心广舒，…→桃源绿野亦是奇遇
		492【玄武湖之春】	G	2/4	斜日照临绿野添青翠，…→雪拥笔岫云山相映趣
		493【晚霞】	C	2/4	袅袅轻烟，暮云春树，…→空余情影倚门间
170	虎将美人未了情	494【风雨梅花魂】	♭B	散→2/4	手握皇朝得意扶摇，…→今朝竟非我有，难平心潮
		495【鸳鸯散】	C	4/4	在深宫里惯晨阳夕照，…→颜展浅笑
		496【渡鹊桥】	G	4/4	武夫豁达何妨直说，…→怎可说尽空了
		497【秋将别】	G	4/4	气不可消，…→此心病万灵药丹也不能疗
		498【折金钗】	C	2/4	忆记当初同年少，…→茫然迎来是凶兆
		499【去国离词】	C	散→4/4	一语怨尽消，…→同渡鹊桥

(续表)

		187首粤剧唱段中的251支曲牌与550个曲牌选段			
	曲目	所用曲牌	调式/板式		曲牌唱段唱词
171	灵台夜访	500【梨花惨淡风雨】	C	4/4	露冷形单，粉褪淡铅华，…→但觉心绪乱如麻
		501【雨中行】	C	4/4	寂静帝皇家，…→惟叹磨折了情芽
		502【决战前夕】	♭B	4/4	无能惜香鸳侣，…→静待君恩甘雨露洒
		503【悲秋】	C	4/4	镇边陲绝塞走马，…→大将英风比日月华
		504【归帆】	G	4/4	乐听君诉动情话，…→相对同心惜无价
172	琴缘叙	505【豌豆花开】	C	2/4	朗月泻银光碧浪涌，…→细认谁在抚丝桐
		506【贵妃醉酒】	C	4/4	拨卉遮翠拥，…→顿觉芳心应自控
173	梦会梅花涧	507【骊歌怨】	G	2/4	凤乱翻，雾漫漫，…→此际是真还疑幻
		508【丝丝泪】	C	2/4	何事得相逢，…→相对她直说，却又为难
		509【悲秋】	C	2/4	家姑丧强操办，…→病饿之躯渐弱残
		510【悲秋】	G	4/4	天何绝我于一旦，…→愧未为你分忧倍自惭
		511【流水行云】	C	4/4	梅花涧，为赏满树红灿烂，…→白骨弃危潭
		512【江河水】	♭B	4/4	一语动我心，…→定伸张正义去把权臣犯
174	雪夜访珍妃	513【拷红】	C	4/4	罡风猛，夜来大雪漫漫，…→难除愁闷只浩叹
		514【连环扣】	C	4/4	莫再莫再声声惨，…→怒看鬼魍横行
		515【秋水伊人】	C	4/4	情何哀惨，…→我不得慰龙颜
		516【行云流水】	C	4/4	闲里静养休要怒气生，…→合欢笑余闲

(续表)

		187 首粤剧唱段中的 251 支曲牌与 550 个曲牌选段			
	曲目	所用曲牌	调式/板式		曲牌唱段唱词
175	倾国名花	517【秋江别】	G	散→4/4	复兴家邦此志今已遂,…→共拜鸳鸯唱欢共永随
		518【到春雷】	G	4/4	仿似泛舟返太虚,…→视功勋仿佛轻烟共你无愁虑
		519【春风得意】	C	4/4	重逢永伴随,…→情甜如蜜永相随
176	华山初会	520【春江花月夜】	C	2/4	望落日半倚石崖,…→喜得置身仙阶
		521【双星恨】	C	4/4	雾中到悬崖,不用再猜,…→才郎颜容能比仙佳
		522【烛影摇红】	C	4/4	幸喜有仙根,…→若得化身变做神仙愿永留上界
		523【春风得意】	C	4/4	神仙那可结和谐,…→重话做咗神仙无孽债
177	杨二舍化缘	524【踏芒鞋】	C	1/4	一愿幽灵生净土,…→快来我处结个善缘
		525【醉菩提】	G	2/4	都是我自己编,…→我杨二舍系靠胆化缘
		526【空门恨】	C	4/4	个阵阿弥陀,…→无法再见个位素娥
		527【教子腔】	C	4/4	哎呀喃无阿弥陀,喃无阿弥陀,阿弥陀
178	脂痕印泪痕	528【何日君再来】	G	2/4	爱根原来是怨根,…→每每被情所困
179	张学良	529【汉宫秋月】	C	4/4	秋冷夕照,层林尽染红,…→盼他朝高飞展翅愿能从
		530【湘东莲】	C	2/4	不教恶敌逞凶,…→迎来春色万千重
		531【别鹤怨】	C	4/4	遥望见天边炊烟飘动,…→千秋故国再兴万世功

(续表)

		187首粤剧唱段中的251支曲牌与550个曲牌选段			
	曲目	所用曲牌	调式/板式		曲牌唱段唱词
180	草桥惊梦	532【荫华山】	G	4/4	荒村野店，…→空教张生怨唱
		533【剪春罗】	C	4/4	心忧伤，只举杯不领盛意，…→休再选别个东床
		534【寒宵吊影】	C	4/4	合欢已谢带泪看，…→今夜驿馆凄凉，有泪满眶
		535【誓盟曲】	C	4/4	夜半明月朗，…→此段情慎莫忘
		536【春风得意】	C	4/4	南柯瞬息美梦一场，…→重会好莺娘
181	桃花处处开	537【别矣魂销】	C	4/4	指桃花嘱君采，…→紧抱檀郎泣者再
182	咏梅忆旧	538【孔雀开屏】	C	4/4	相隔千里，…→天涯无尽挹清芬
183	一路春风木兰归	539【打扫街】	C	4/4	那望爵位，永念故地，…→山村草舍田园自乐
		540【潇潇斑马鸣】	C	2/4	过重峦过重峦长风千里路，…→稚子村姑牵牛相伴归去
184	摇红烛化佛前灯	541【红烛泪】	♭B	4/4	身如柳絮随风摆，…→只剩得半残红烛在襟
		542【剪剪花】	C	4/4	当日红绫带，…→落红飘满怀
185	昭君投崖	543【锦城春】	G	4/4	凄凉凄凉，魂断西风吹我落桥上，…→含泪叫句君皇
		544【落花天】	G	4/4	我似内心断尽肠，…→烧香引得芳魂上
		545【昭君怨尾段】	C	1/4	悄然四望，…→强忍泪满眶，披嫁妆
186	晴雯补裘	546【花间蝶】	C	4/4	听鼓楼，寒更点点惹认愁，…→频咳嗽
		547【补裘曲】	C	4/4	待晴雯拿针线，…→我乌鸦敢上凤枝头
		548【补裘曲】	C	4/4	病晴雯不禁停针线，念前途倍添愁
		549【打扫街】	C	4/4	睡鸟醒叫画楼，…→轻轻温熨这金裘
187	仙女缘	550【郁金香】	C	4/4	倚花中，伴青松，…→岂及世间繁盛乐融融

附录二 乐府三百三十五章

乐府三百三十五章	
黄钟宫 24支	【醉花阴】【喜迁莺】【出队子】【刮地风】【四门子】【水仙子】【寨儿令】【神仗儿】（亦作煞）【节节高】【者剌古】【愿成双】【贺圣朝】【红锦袍】（即【红衲袄】）【昼夜乐】【人月圆】【彩楼春】（即【抛毬乐】）【侍香金童】【降黄龙衮】【双凤翘】（即【女冠子】）【倾杯序】【文如锦】【九条龙】【兴隆引】【尾声】
正宫 25支	【端正好】【滚绣毬】（亦作【子母调】）【倘秀才】（亦作【子母调】）【灵寿杖】（即【呆骨朵】）【叨叨令】【塞鸿秋】【脱布衫】【小梁州】【醉太平】【伴读书】（即【村里迓鼓】）【笑和尚】【白鹤子】【双鸳鸯】【货郎儿】（入南吕宫转调）【蛮姑儿】【穷河西】【芙蓉花】【菩萨蛮】【黑漆弩】（即【学士吟】【鹦鹉曲】）【月照庭】【六幺遍】（即【柳梢青】）【甘草子】【三煞】【啄木鸟煞】（亦入中吕）【煞尾】
大石调 21支	【六国朝】【归塞北】（即【望江南】）【卜金钱】（即【初问月】）【怨别离】【雁过南楼】【催花乐】（即【擂鼓体】）【净瓶儿】【念奴娇】【喜秋风】【好观音】（亦作煞）【青杏子】【蒙童儿】（即【憨郭郎】）【还京乐】【荼蘼香】【催拍子】【阳关三叠】【蓦山溪】【初生月儿】【百字令】【玉翼蝉煞】【随煞】
小石调 5支	【青杏儿】（即【青杏子】，亦入【大石调】）【天上谣】【恼煞人】【伊州遍】【尾声】
仙吕宫 42支	【端正好】（楔儿）【赏花时】【八声甘州】【点绛唇】【混江龙】【油胡庐】【天下乐】【那吒令】【鹊踏枝】【寄生草】【六幺令】【醉中天】【金盏儿】（即【醉金钱】）【醉扶归】【忆王孙】【一半儿】【瑞鹤仙】【忆帝京】【村里迓古】【元和令】【上马娇】【游四门】【胜葫芦】【后庭花】（亦作煞）【柳叶儿】【青歌儿】【翠裙腰】【六幺令】【上京马】【袄神急】【大安乐】【绿窗愁】【穿窗月】【四季花】【雁儿】【玉花秋】【三番玉楼人】（亦入越调）【锦橙梅】【双雁子】【太常引】【柳外楼】【赚煞尾】

（续表）

	乐府三百三十五章
中吕宫 32支	【粉蝶儿】【叫声】【醉春风】【迎仙客】【红绣鞋】（即【朱履曲】）【普天乐】【醉高歌】【喜春来】（即【阳春曲】）【石榴花】【斗鹌鹑】【上小楼】【满庭芳】【十二月】【尧民歌】【快活三】【鲍老儿】【古鲍老】【红芍药】【剔银灯】【蔓青菜】【柳青娘】【道和】【朝天子】（即【谒金门】）【四边静】【齐天乐】【红衫儿】【苏武持节】（即【山坡里羊】）【卖花声】（即【升平乐】，亦作煞）【四换头】【摊破喜春来】【乔捉蛇】【煞尾】
南吕宫 21支	【一枝花】（即【占春魁】）【梁州第七】【隔尾】【牧羊关】【菩萨梁州】【玄鹤鸣】（即【哭皇天】）【乌夜啼】【骂玉郎】【感皇恩】【采茶歌】（即【楚江秋】）【贺新郎】【梧桐树】【红芍药】【四块玉】【革沤春】（即【斗虾蟆】）【鹌鹑儿】【阅金经】（即【金字经】）【翠盘秋】（亦入中吕，即【乾荷叶】）【玉交枝】【煞】【黄钟尾】
双调 100支	【新水令】【驻马听】【乔牌儿】【沉醉东风】【步步娇】（即【潘妃曲】）【夜行船】【银汉浮槎】（即【乔木查】）【庆宣和】【五供养】【月上海棠】【庆东原】【拨不断】（即【续断弦】）【搅筝琶】【落梅风】（即【寿阳曲】）【风入松】【万花方三台】【雁儿落】（即【平沙落雁】）【得胜令】（即【阵阵赢】【凯歌回】）【水仙子】（即【凌波仙】【湘妃怨】【冯夷曲】）【大德歌】【镇江回】【殿前欢】（即【小妇孩儿】【凤将雏】）【滴滴金】（即【甜水令】）【折桂令】（即【秋风第一枝】【天香引】【蟾宫曲】【步蟾宫】）【清江引】【春闺怨】【牡丹春】【汉江秋】（即【荆襄怨】）【小将军】【庆丰年】【太清歌】【小阳关】【捣练子】（即【胡捣练】）【秋莲曲】【挂玉钩序】【荆山玉】（即【侧砖儿】）【竹枝歌】【沽美酒】（即【琼林宴】）【太平令】【快活年】【乱柳叶】【豆叶黄】【川拨棹】【七弟兄】【梅花酒】【收江南】【挂玉钩】（即【挂搭沽】）【早乡词】【石竹子】【山石榴】【醉娘子】（即【醉也摩挲】）【驸马还朝】（即【相公爱】）【胡十八】【一锭银】【阿纳忽】【小拜门】（即【不拜门】）【慢金盏】（即【金盏儿】）【大拜门】【也不罗】（即【野落索】）【小喜人心】【风流体】【古都白】【唐兀歹】【河西水仙子】【华严赞】【行香子】【锦上花】【碧玉箫】【祆神急】【骤雨打新荷】【驻马听近】【金娥神曲】【神曲缠】【德胜乐】【大德乐】【楚天遥】【天仙令】【新时令】【阿忽令】【山丹花】【十棒鼓】【殿前喜】【播海令】【大喜人心】【醉春风】【间金四块玉】【减字木兰花】【高过金盏儿】【对玉环】【青玉案】【鱼游春水】【秋江送】【枳郎儿】【河西六娘子】【皂旗儿】【本调煞】【鸳鸯煞】【离亭宴带歌指煞】【收尾】【离亭宴煞】

（续表）

	乐府三百三十五章
越调 35支	【斗鹌鹑】【紫花儿序】【金蕉叶】【小桃红】【踏阵马】【天净沙】【调笑令】（即【含笑花】）【秃厮儿】（即【小沙门】）【圣药王】【麻郎儿】【东原乐】【络丝娘】【送远行】【绵答絮】【拙鲁速】【雪里梅】【古竹马】【郓州春】【眉儿弯】【酒旗儿】【青山口】【寨儿令】（即【柳营曲】）【黄蔷薇】【庆元贞】【三台印】（即【鬼三台】）【凭阑人】【耍三台】【梅花引】【看花回】【南乡子】【糖多令】【雪中梅】【小络丝娘】【煞】
商调 16支	【集贤宾】【逍遥乐】【上京马】【梧叶儿】（即【知秋令】）【金菊香】【醋葫芦】【挂金索】【浪来里】（亦作煞）【双雁儿】【望远行】【凤鸾吟】【玉抱肚】（亦入双调）【秦楼月】【桃花浪】【高平煞】【尾声】
商角调 6支	【黄莺儿】【踏莎行】【盖天旗】【垂丝钓】【应天长】【尾声】
般涉调 8支	【哨遍】【脸儿红】（即【麻婆子】）【墙头花】【瑶台月】【急曲子】（即【从拍令】）【耍孩儿】（即【魔合罗】）【煞】【尾声】（与中吕【煞尾】同）

后　　记

　　本书是国家社科基金重大招标项目"非遗代表性项目名录和代表性传承人制度改进设计研究"（17ZDA168）、国家民族事务委员会民族研究项目"粤剧海外传播与海外粤籍华侨中华民族共同体意识研究"（2021GMC035）、广东省哲学社会科学规划项目"粤剧曲体结构及其声腔形态研究"（GD20LN21）、广东省教育科学规划项目（党史学习教育研究专项）"粤剧红色文化传承与铸牢粤港澳大湾区青少年中华民族共同体意识研究"（2021DSYJ002）、广东省高等教育教学改革项目"粤剧传统文化融入岭南高校思政教育课程体系建设的实践路径研究"、广东省2020年度课程思政建设改革"示范课堂"项目"粤剧经典唱段赏析与实践"、广州市哲学社会科学规划项目"粤剧唱腔音乐形态研究"（2019GZB08）、中山大学"音乐理论教学团队建设"项目（教务〔2020〕72号）阶段性研究成果，以及广州市文化广电旅游局"2019年'文化和自然遗产日'非遗宣传展示主场活动"项目资助成果。

　　承蒙导师宋俊华教授提携，本书忝列教育部人文社会科学重点研究基地——中山大学中国非物质文化遗产研究中心"非物质文化遗产研究"丛书。

　　本书的撰写和完稿离不开导师宋俊华教授的悉心指导。从题目的拟定、框架的确立到篇章的撰写等，都倾注了先生的大量心血。如果说本书能够有一些突破和价值，那要归功于先生的谆谆教诲！如果说本书还存在很多不足和缺陷，那要归责于我自己学业不精、管窥蠡测。先生渊博的学术知识、开阔的学术视野、高尚的人格精神、儒雅的文人情怀等，都已经在我心中留下了深刻的印记，并将伴随我的一生。

　　感谢中山大学艺术学院金婷婷院长、吴晓枫书记、李燕副书记等党政领导团队，感谢教育部"长江学者奖励计划"特聘教授、中山大学中文系彭玉平主任、于海燕书记、陈方副书记等党政领导团队，感谢教育部"长江学者奖励计划"特聘教授、中山大学中文系原学术委员会吴承学主任，感谢中国非物质文化遗产研究中心办公室的秦彧老师、王娜老师、陈熙老师等。感谢您们的辛勤工作，为我们提供了

优越、方便、高效的学习、生活环境，感谢您！

感谢中山大学中国非物质文化遗产研究中心的业师们，感谢你们多年以来在学业教育、学术指导、论文修改、课题申报、学术会议、人生规划等各方面对庆夫的指导、关心和爱护。能够跟随诸位业师学习，是庆夫此生最大的荣幸！感谢戏剧史家、国家级教学名师黄天骥教授，戏剧史家、"百家讲坛"主讲人康保成教授，戏剧史家欧阳光教授，戏剧史家、教育部"长江学者奖励计划"黄仕忠特聘教授，戏剧史家董上德教授，美学家高小康教授，民俗学家王宵冰教授，民俗学家刘晓春教授，民俗学家蒋明智教授，戏剧史家戚世隽教授，戏剧史家倪彩霞教授，戏剧史家黎国韬教授，戏剧史家陈志勇教授。（以齿为序）

感谢我的父母、岳父母和家人，感谢他们多年来给予我的鼎力支持、爱护和帮助。特别要感谢妻子金姚博士，当年我考取博士时大女儿只有5岁，读博士1个月以后，二女儿才出生。多年来，您为了我能够全身心地投入艰苦的学术写作中，在兼顾自己繁忙工作与学术研究的同时，还要一个人照顾两个小孩及四位父母。并且把家庭所有事务都处理得井井有条。您真心辛苦了！衷心感谢您！

由于个人学力、精力有限，书中疏漏之处很多，恳请各位读者不吝批评和斧正！

<div style="text-align:right">
庆夫于康乐园

2020年7月22日
</div>